L⁹⁷n 1687

RACHEL

ET

LA TRAGÉDIE

PHOTOGRAPHIES
PAR
HENRI DE LA BLANCHÈRE
39 BOULEVARD DES CAPUCINES 39
PARIS

J. CLAYE, IMPRIMEUR.

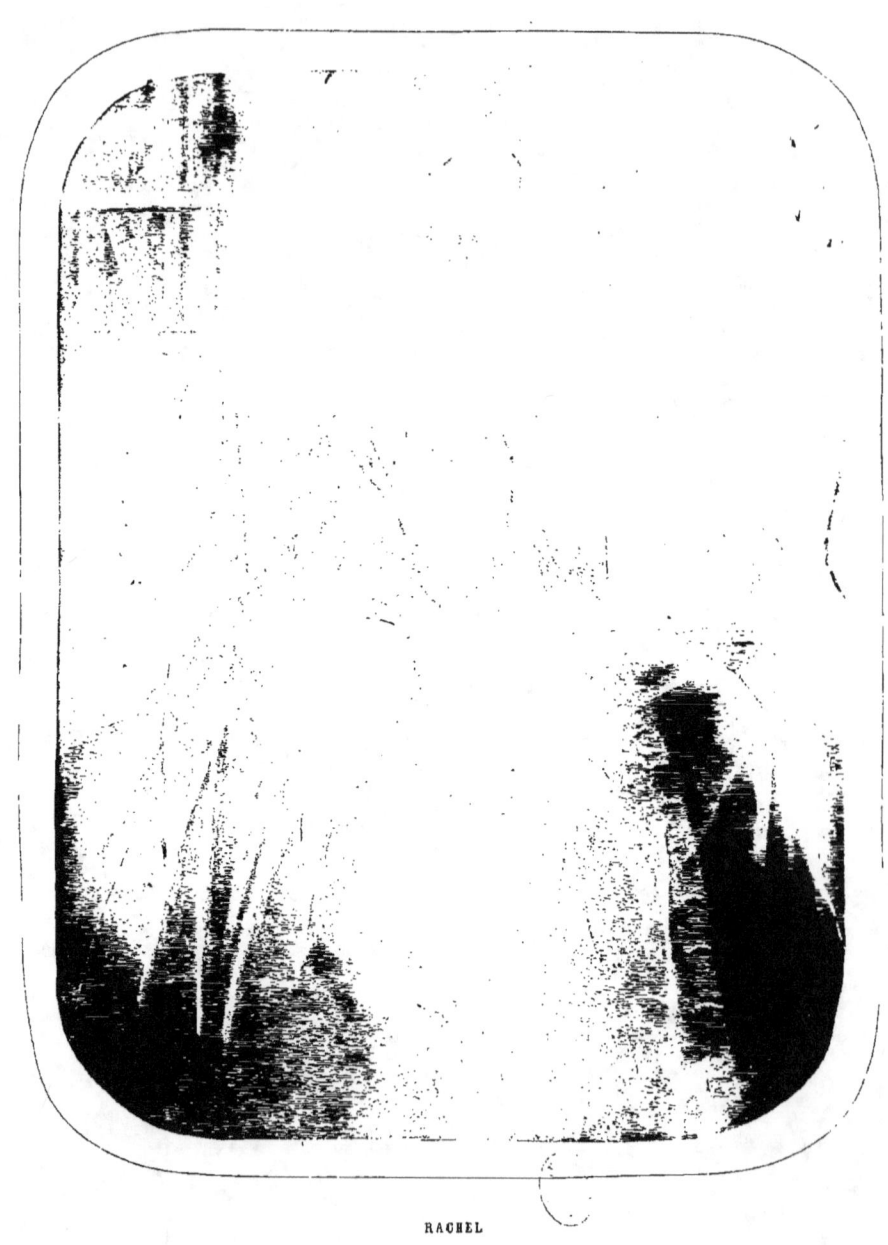

RACHEL

D'après un tableau de M. Muller.

RACHEL

ET

LA TRAGÉDIE

PAR

M. JULES JANIN

OUVRAGE ORNÉ DE DIX PHOTOGRAPHIES

REPRÉSENTANT

Mlle RACHEL DANS SES PRINCIPAUX ROLES

> Inde fasces, trabeæ, curules, annuli, phaleræ, paludamenta, prætexta ; inde, quod aureo curru quatuor equis triumphator; togæ pictæ, tunicæque palmatæ, omnia denique decora et insignia, quibus imperii dignitas eminet. — FLORUS, liv. I, ch. v.

PARIS

AMYOT, LIBRAIRE-ÉDITEUR

8 RUE DE LA PAIX 8

MDCCCLIX

1858

RACHEL

ET LA TRAGÉDIE

I

Talma était mort; la tragédie était morte avec ce « modèle de hardiesse, de naturel et de dignité! » pour parler comme a parlé madame de Staël. Cependant, la tragédie étant morte, le drame avait envahi le théâtre et le remplissait de ses passions, de ses larmes, de ses douleurs. Si Corneille était absent, si Racine était silencieux, si pas un bruit ne venait du côté de Crébillon, du côté de Voltaire, un grand poëte, en ce moment du silence universel de la poésie ancienne, à force de génie et d'inspiration, s'était emparé de ces âmes oisives, de ces esprits curieux, de ces imaginations obéissantes à ses volontés. *Hernani*, joué par mademoiselle Mars, confiante en ces étoiles nouvelles; *Marion Delorme*, un des grands rôles de cette éloquente Dorval; *Ruy-Blas*, le chef-d'œuvre du grand comédien Frédérik Lemaître, et tant de belles œuvres de longue haleine et si bien jouées, suffisaient à l'intérêt, à la curiosité, à l'émotion de chaque soir, pendant que M. Scribe, un des plus charmants inventeurs qui aient amusé le siècle et la maison, la ville et la cour, la

province et l'étranger, M. Scribe, le Walter Scott du théâtre européen, suffisait à la comédie, au vaudeville, au petit drame où brillait, où pleurait, chaque soir, élégante et charmante, madame Volnys! Telles étaient nos fêtes! C'étaient là nos plaisirs, nous n'en demandions pas davantage. En ce temps-là vivaient et régnaient, par toutes les grâces de l'esprit et la toute-puissance de l'invention, M. Alexandre Dumas, M. Frédéric Soulié, M. Bayard. En ce temps-là régnait et vivait Balzac, maître absolu de toutes les imaginations d'alentour. Sans compter ce drame aux mille aspects, rempli de toutes les fièvres, de toutes les violences, de toutes les agonies : *Les Mystères de Paris!* Eugène Sue... il est mort loin de sa patrie, et se rappelant les heures enivrées, délirantes, passagères, de sa domination.

Seulement dans l'interrègne, et comme, en ce moment de silence et d'oubli, nul ne pensait à se souvenir des grandes journées de la tragédie, il y avait, çà et là, clair-semés, quelques esprits, anciens comme leurs regrets, qui parlaient, à voix basse et d'une voix de fantôme, des tragédies, des tragédiennes et des tragédiens d'autrefois.

Ils disaient les noms, les visages, les manteaux, l'habitude et la déclamation de ces héros de l'âge d'or, méconnus dans notre âge de fer. Ils avaient entendu Lekain déclamer le rôle d'Oreste; ils entendaient encore cette voix puissante, ils revoyaient ce visage énergique :

> Quoi! ne m'avez-vous pas
> Vous-même, ici, tantôt, ordonné son trépas?

Et rien que dans ces deux vers, ils trouvaient le sujet d'une dissertation infinie!

Ainsi les uns soutenaient que le comédien avait raison d'appuyer sur chaque circonstance, et pour ainsi dire sur chaque parole d'Hermione, amoureuse de Pyrrhus, et que Lekain faisait bien de parler comme un juge. — Au contraire, disaient les autres, Oreste ici n'est pas un juge, Oreste est un amant; sa parole n'est pas un réquisitoire, elle exprime une plainte, et Talma faisait bien de déclamer ces deux

vers avec l'abattement de la douleur! Là-dessus des plaintes, des parallèles, des comparaisons, des disputes sans fin! Bref, c'était à petit bruit la grande émotion déclamatoire des *classiques* et des *romantiques*, à l'heure où M. Arnault, M. de Jouy et M. Delrieu n'étaient pas tout à fait morts; à l'heure où l'école aux abois adressait à Sa Majesté le roi de France une supplique en l'honneur d'*Artaxercès*, des *Vénitiens*, de *Sylla*. Le roi cependant répondit avec cette grâce exquise et toute royale : — Qu'il n'avait pas qualité pour décider de ces grands débats, qu'il avait comme tout le monde sa place au parterre, et que c'était au public à décider!

Bientôt même, à force de parler de l'ancienne tragédie et des anciens tragédiens, les obstinés de l'ancien siècle avaient fini par n'en plus rien dire... Ils se mouraient, ils étaient morts : ils avaient perdu, l'une après l'autre, toutes les batailles qu'ils avaient livrées, et ces batailles étaient autant de Waterloo. Ils étaient restés tout au plus une vingtaine pour admirer le *Pertinax* de M. Arnault, et pour saluer, d'un gémissement plaintif, la dernière rentrée et le retour définitif de mademoiselle Duchesnois, morte en silence, en solitude, à la peine de cet art qu'elle avait tant aimé, et qui s'échappait comme une vaine poussière de ses doigts amaigris.

De la tragédie à l'ancienne marque, et qui ne devait plus reparaître, le *Junius Brutus* de M. Andrieux est le dernier échantillon dont nous ayons gardé le souvenir. De M. Andrieux, qui faisait parfois des comédies pour mademoiselle Mars, le *Junius Brutus* était la première et la dernière tragédie; elle était l'espérance et la consolation de sa vieillesse; au moins à celui-là on ne pouvait pas appliquer ce joli vers dont on avait fait une espèce de proverbe :

> Mon fils en rhétorique a fait sa tragédie.

M. Andrieux était un rhéteur de soixante et dix ans lorsqu'il fit représenter sa tragédie, au mois de septembre 1830, profitant ainsi de la liberté nouvelle, et triomphant de la maison de Bourbon, qui

avait eu peur, disait-il, de ce *Junius Brutus*, comme si Brutus se fût appelé Royer-Collard!

Aussitôt donc que l'affiche eut annoncé ce dernier des Romains, l'anxiété fut grande au camp de la tragédie. On s'abordait en grand mystère; on se félicitait de ce triomphe inespéré; on proclamait tout au moins que les beaux jours de l'*Agamemnon* de M. Lemercier et de la *Clytemnestre* de M. Soumet allaient revenir. Cette fois M. Andrieux avait concilié le *Brutus* de Voltaire avec le *Brutus* d'Alfieri; il avait mêlé l'un à l'autre, *et secundum artem*, d'après les proportions antiques et solennelles, Denys d'Halicarnasse, Plutarque et Tite-Live; il s'était souvenu de ce que le poëte lui-même avait écrit dans le *Temple du goût* :

Donnez plus d'intrigue à *Brutus*.....

Enfin, comme il voulait obéir aux exigences déjà impérieuses de l'école nouvelle et d'*Hernani* triomphant, il nous avait montré, non pas le sénat, mieux que le sénat, le *forum*; on criait : Aux armes! plus de Tarquins, plus de tyrans! On portait le corps de Lucrèce égorgée et violée.... et, ceci fait, nous arrivions péniblement à la catastrophe inévitable, au meurtre définitif, au vieux Brutus disant, en assez mauvais français, les plaintes du Brutus italien :

Io sono
L'uom più infelice che sia nato mai.

Et, chose étonnante! à ce douloureux spectacle, à cette tragédie écrite dans le geste et dans l'accent des plus anciennes tragédies, ce peuple enivré des batailles récentes resta froid, morne, immobile, et la tragédie, et Brutus, et la hache, et les faisceaux, les licteurs, la déclamation, le grand cri : *Liberté! liberté!* toutes ces belles choses furent à peine écoutées... Le public en était venu à ne plus se fâcher contre la tragédie... il la regardait sans la voir, il l'écoutait sans l'entendre; il était semblable à cet enfant que son précepteur avait

conduit à *Bajazet*, et qui disait à son précepteur : « Pas d'ennui, pas d'amusement! » Poëtes et comédiens, depuis que Talma était mort enseveli dans son dernier triomphe, ils avaient beau redoubler de zèle et de déclamation, nul ne voulait plus et ne savait plus leur prêter une oreille attentive. C'en est fait, cette émotion naguère si puissante qu'une seule tragédie était, pour le poëte, une fortune, une gloire, on ne savait plus qu'en faire à cette heure. Au jour indiqué pour la *nouvelle* tragédie, on arrive en s'excusant de venir entendre... une bagatelle. On s'assied nonchalamment comme pour s'endormir. La toile se lève au milieu de l'indifférence publique, et l'on écoute à peine... on écoute l'ironie à la lèvre, et le regard çà et là, perdu dans un lointain sans limites.

D'abord le public s'étonne, comme s'il y avait de quoi s'étonner, comme s'il ne s'attendait pas à trouver justement ce qu'on lui donne; puis de l'étonnement stupide le voilà qui passe à la brutalité sauvage du lion qui vous tue d'un coup d'ongle, à la férocité câline du chat qui joue avec sa victime. On fait : *Chut! chut!* pour mieux égorger cette malheureuse poésie; on veut qu'elle meure, et surtout qu'elle se sente mourir! « Fais donc qu'il se sente mourir! » disait le tyran au bourreau. Autour de cette composition malheureuse et chargée, hélas! de tant d'espérances, autour de cette tragédie qui a coûté tant de veilles, il se fait soudain et tour à tour des tumultes à tout briser, des silences à tout démolir. Ce public féroce qui écoute avec tant de sang-froid exerce par son attention même la plus cruelle des vengeances. Le premier acte passe habituellement sans trop d'encombre; par un raffinement de cruauté, on va même jusqu'à applaudir ce poëte malheureux qui commence à espérer quelque avenir! Le second acte est reçu plus froidement : en vain l'auteur, bien à regret sans doute, a consenti à faire des concessions au goût de ses chers contemporains, on ne lui tient compte ni de sa forêt, ni de sa caverne, ni de son bon ermite, en un mot, de cette *couleur locale* (un barbarisme de ces temps reculés) qui avait tant servi M. Casimir Delavigne quand il écrivait *Louis XI*.

et *Marino Faliero*. Non, le parterre a été pris trop souvent à ces piéges romantiques pour s'y prendre encore une fois; sous le masque et sous l'habit du drame, il a bientôt reconnu la tragédie, et le voilà déjà qui murmure. Il s'agite, il s'impatiente, et comment veut-il donc, s'il n'y met pas quelque peu de patience et de bonne volonté, que le poëte lui raconte cette étrange histoire?

En ce moment décisif (la grande moitié du second acte) une autre défection se fait sentir, et cette défection passe du parterre au théâtre; les comédiens, eux aussi, veulent avoir leur part dans cette immense curée d'une tragédie en cinq actes, et soit l'entraînement de l'exemple, soit la naïveté du théâtre qui veut cela, ces messieurs et ces dames, complices volontaires des cruautés de la salle, font ronfler comme à plaisir les vers malheureux qui entraînent avec eux quelque double sens auquel personne jusqu'à ce moment n'avait songé. Pourtant c'était au troisième acte qu'il fallait redoubler d'attention et d'indulgence; en ce moment l'action se noue, et par conséquent se remplit de nuages; en ce moment le mystère s'épaissit pour briller, l'instant d'après, d'une clarté plus vive; dans l'œuvre dramatique, le troisième acte est de la plus haute importance : on peut manquer les deux premiers et se relever au troisième, puis du troisième acte au cinquième il n'y a qu'un pas. Mais allez donc, au milieu des interruptions, des injures, du silence moqueur, des ironies, expliquer vos combinaisons dramatiques! Allez donc vous débattre, seul avec votre talent, contre de méchants sourds qui ne veulent pas vous entendre!

Au quatrième acte, l'impatience redouble; l'auteur avait cependant disposé toutes choses pour que le public se reposât dans une inaction inattendue. C'est fête au château de l'héroïne ou du héros tragique. Illumination splendide et fête plénière. Rien ne manque au costume, à la décoration, à la splendeur. Le moyen âge a été consulté dans ses débris, dans ses ruines, de l'armure au voile et de l'épée au chapelet. C'est superbe, et Cicéri n'a jamais inventé un plus beau château gothique, au milieu d'une forêt féodale...

Hélas! hélas! rien n'y fait, et rien n'y saurait fléchir ce parterre hostile à la tragédie. Au beau milieu de ces magnificences de la toile peinte et du velours, les murmures augmentent, l'orage grandit, le parterre a peur que son martyr ne lui échappe. Eh! l'étrange accident, il attend que sa proie lui soit livrée. Triste hallali, c'est le sifflet qui le sonne, c'est l'ironie qui l'achève! La terrible aventure, cette rage mal contenue d'un seul contre tous, cette colère que peuvent soulever dans des masses inertes les œuvres les plus innocentes! C'est tout à fait l'histoire de l'affranchie en cette satire de Juvénal. Hier encore, la belle affranchie était reine et maîtresse absolue en ce palais de marbre, orné des dépouilles d'Athènes, de Carthage et de Corinthe; son sourire était un ordre, et son moindre désir devenait la loi même de cette maison. Voilà qu'aujourd'hui un vil esclave : — « Ôte-toi d'ici, va-t'en, tu nous déplais! » dit l'esclave à la belle affranchie, et la malheureuse, obéissante à cet ordre, elle s'en va par la pluie et par le brouillard, cherchant une condition meilleure... Et voilà comment, de nos jours, avant la venue de la tragédienne qui allait tout sauver, tout éclairer, tout réparer, tout ranimer, la tragédie avait disparu du Théâtre-Français, non pas certes (l'honneur serait trop grand, la comparaison serait trop brillante) comme disparaît l'éclair dans le nuage, mais peu à peu, lentement, et comme s'enfonce un manteau de chevalier, jeté dans le fossé du château. L'eau s'empare goutte à goutte de ce manteau qui montrait sa corde, et peu à peu rien ne surnage plus sur cette onde à peine ridée par le vent du soir.

Chaque fois qu'une nouvelle tragédie abordait l'abîme et tombait dans l'abîme, il y avait, sur le bord de ces fossés du silence et de la nuit, des *amateurs* qui s'en prenaient au mauvais goût du public, ennemi des fantômes, et qui s'écriaient que, si les *vrais dieux* cédaient la place aux *faux dieux*, c'était d'abord parce que les hommes de la révolution de 1830 manquaient d'intelligence; en second lieu, parce que la tragédie, à cette heure, absolument manquait d'interprètes. Et toujours l'*amateur* déplorait la mort de

Talma, la mort de Lekain ; et toujours de rappeler mademoiselle Clairon, mademoiselle Raucourt et les grandes princesses du temps où la tragédie était vivante, où l'amateur était jeune et naturellement porté, par sa jeunesse même, à la pitié, à la terreur.

Même sans remonter plus haut que le commencement de ce siècle, l'*amateur* se rappelait fort bien les tragédiennes qui l'avaient charmé, et dont la voix touchante résonnait encore à son oreille habituée aux bruits sonores des grandes passions. Ainsi l'amateur se souvient... comme on se souvient de ses premiers amours, de la belle, éloquente et superbe mademoiselle Desgarcins, de sa voix touchante, pleine d'accents, de larmes, de pitié, de douleur ; l'amateur se rappelle aussi mademoiselle Sainval, si belle dans l'*Émilie* de Cinna, dans l'Ariane abandonnée, dans la Roxane de *Bajazet* : elle était pleine de fierté, de vigueur, de mouvement ; elle n'était jamais plus à l'aise qu'au milieu du choc terrible des passions contraires. Mon Dieu ! disait l'amateur, si nous avions seulement madame Talma ! Madame Talma avait une voix charmante, et rien qu'à l'entendre pleurer on se prenait à pleurer.

Mademoiselle Volnais excellait dans le rôle d'Agrippine. Rien n'était plus joli, disons-le, plus virginal et plus chaste que mademoiselle Bourgoin sous les voiles d'Iphigénie. En fait de jolies femmes, œil tendre, avenant sourire, limpide regard, taille élancée, jeune cœur qui bat au hasard, vous aviez mademoiselle Lange et mademoiselle Mézerai. Mademoiselle Lange jouait la comédie comme une rose sans épine ; elle épousa un gros financier de ce temps-là, et elle disparut, emportée, ou plutôt empêtrée dans cette fortune. Mademoiselle Mézerai, au contraire, elle, resta fidèle au théâtre jusqu'à ce qu'elle fut obligée de disparaître ! Hélas ! l'amour avait troublé la raison de cette pauvre Sainval. Elle mourut folle, en plein désordre de sa fortune et de ses sens. Ah ! l'étrange accident, quand il tombe à l'improviste sur ces gens heureux qui vivent de l'esprit des autres, et qui n'ont pas d'autres soucis que d'y mêler un peu de leur esprit, de leur imagination et de leur cœur !

Vous aviez aussi, vous dira l'amateur, mademoiselle Rose Dupuis, sage, intelligente, agréable et bien élevée! Et nous possédions madame Sainval l'aînée, un corps si frêle, une âme si grande! Quand elle ne jouait pas la tragédie, madame Sainval se cachait sous un affreux voile noir qui la couvrait de la tête aux pieds. Vie austère et lugubre! Pour cette femme, pas de joie, pas de repos, pas un sourire, tant elle avait pris au sérieux son rôle d'impératrice qui persécute ou de reine persécutée! A la rencontrer dans la rue on se troublait, on frémissait, on avait peur.

Dans les palais des reines, froids palais, tristes demeures qui tombent en ruines, colonnes renversées, sceptres brisés, trônes défoncés, nous avions madame Vestris, toute froide et toute blanche, parfois terrible. Cette femme avait du feu dans les yeux, et pas de sang dans les veines; on eût dit un fantôme évoqué par les passions de la terre. Mademoiselle Raucourt, jeune encore et d'une beauté antique; elle était semblable à quelque statue hors de son piédestal. Elle jouait tous les grands rôles; elle était tour à tour l'Agrippine de *Britannicus*, la Cléopâtre de *Rodogune*, Sémiramis, la Jocaste d'*Œdipe*, la Frédégonde de *Macbeth*, Athalie et Médée, et tous ces grands rôles que se partageaient mademoiselle Georges et mademoiselle Duchesnois, les triomphantes. Ah! disait l'amateur, quel admirable instant pour la tragédie! On n'avait pas rencontré de passions plus vives et plus ardentes, depuis les batailles homériques pour et contre le vieux Glück. Quel miracle éclatant de beauté, de jeunesse et d'inspiration, mademoiselle Georges à seize ans! Quelle héroïne éloquente et touchante, mademoiselle Duchesnois! Que de larmes, que de pitié! La belle foule attentive, et que nous étions loin des barbarismes d'*Hernani* !

Madame Paradol, mademoiselle Leverd, ce bon Lafont, le dernier des Tancrède et des Achille, des Xipharès et des Zamore, des Gengis et des Pyrrhus, avaient aussi leur place dans les souvenirs, dans les regrets de l'*amateur*. Et toujours dans ces souvenirs, dans ces regrets, dans ces déclamations, revenait la grande

parole et revenait la grande objection : la tradition! la tradition!

La tradition! voilà le mot par excellence, le mot sacré que les initiés aux mystères de l'art dramatique ne doivent jamais prononcer qu'avec un respectueux effroi ; le seul mot qui explique le grand œuvre de la société et de l'homme, considérés, comme dirait M. Cousin, *dans leur triplicité phénoménale*. Humainement parlant, il n'y a de certain, en ce bas monde, que ce que l'on ne discute pas ; et pour continuer sur le même ton, il n'y a point d'avenir pour ce qui n'a point de passé. Ces petites sentences lestes et tranchantes, qui visent tout droit à la profondeur et qui déguisent tant bien que mal, et dans un style un peu dur, la plus ancienne vérité connue, ou plutôt la seule vérité, à savoir : *qu'il n'y a rien de vrai*, auront du moins cet avantage d'apprendre, sur-le-champ, au lecteur, de quoi il est question, et de le tenir en garde contre les aperçus du critique.

Cela nous semble d'une loyauté parfaite. Si donc, à propos d'*Horace* et de *Bajazet*, vous attendez un commentaire sur la restauration de l'ancienne tragédie, de cette pompeuse et noble tragédie du grand siècle, vous êtes avertis de ne pas aller plus avant. Nous ne dissertons pas, nous ne dissertons plus ; c'était bon, *la dissertation*, quand tout le passé de l'art dramatique était mort, quand tout son avenir était en doute ; on s'occupait alors des moindres détails de ce grand art qui fut, dans tous les siècles, la vive passion, la sérieuse attention, le vrai plaisir du genre humain. Tout comptait alors, l'habit, l'armure, le sceptre et l'éventail. Aux temps dont je parle, il y avait toute une armée et tout un peuple pour ou contre la tragédie. On accusait le drame, on protégeait le drame ; les voix les plus animées, les plumes les plus éloquentes, et tout ce qui se fait écouter de la foule intelligente, avaient grand souci de ces questions, éteintes de nos jours et que nous ne verrons pas renaître. Outre la haine extraordinaire que ce peuple nouveau portait à la tragédie, on tenait compte au drame moderne d'avoir quitté les hauteurs de l'épopée, et ses Aristotes le félicitaient hautement de savoir marcher dans la rue et se présenter dans un salon.

On lui faisait fête de savoir causer avec un aimable abandon des jolis petits riens que rejetait la tragédie.... On le félicitait d'être, avec tant de verve et dans un ton si nouveau, le fils, le frère, l'ami, le cousin de tout le monde.... On le complimentait d'avoir laissé le manteau, le cothurne, le sceptre, la main de justice, pour se promener en petits souliers, en gilet jaune et en cravache, ou bien en bottes feuilletées, en redingote trouée et en chapeau crasseux. Bon, disaient les novateurs, voilà la tragédie, enfin, qui sait comme on dîne de bon appétit, comme on boit de bon vin, non pas dans *la coupe*, mais dans un verre à boire, et comme on s'inquiète à propos de la pluie et du beau temps.... Or, ces nouveaux venus poëtes, et ces nouveaux venus spectateurs, étaient parfaitement dans leur droit lorsqu'ils disaient, lorsqu'ils démontraient que le drame moderne est l'expression de la société.

En effet, pour peu que la demande soit bienséante avec l'action dramatique, le drame va dire au premier venu : « Comment vous portez-vous ? » Il met en prose, il met en vers, et en cinq actes, les discours de la Chambre des députés, la polémique des journaux, les circulaires des ministres, des procureurs généraux et des commissaires de police ; il parle l'argot des voleurs, des mendiants, des filles publiques, avec une vérité et une facilité, une énergie, un accent, qui devaient plaire, et grandement, à la foule attentive et curieuse. A la fin donc la langue vulgaire était trouvée, employée, acceptée ; mons Antony disait très-bien, en vile prose, les poétiques inspirations d'Oreste ; le Richelieu de M. Victor Hugo a parfaitement remplacé les dissertations poétiques à propos des héros de la Fronde, quand chacun, dans ce théâtre animé de toutes les passions du grand Corneille, prenait parti pour M. de Turenne ou pour le prince de Condé, pour le Mazarin ou pour le coadjuteur.

C'était encore un des mérites du drame moderne appliqué à l'histoire (et ce mérite-là semblait annoncer que la résurrection de la tragédie était bien loin de nous), il avait abandonné les anciens vestibules ouverts à tous les vents, les palais croulants, les temples

et les colonnades impossibles, pour transporter sur la scène tout le système des portes et fenêtres, tous les ustensiles, tous les outils dont se servaient les héros de la chevalerie. Il avait refait l'architecture ; il refaisait la politique et les lois du moyen âge, absolument comme la ville de Nîmes a réparé son cirque, en remplaçant le noir et gigantesque granit des Romains par de la pierre molle et blanche et de bon ciment. D'ailleurs, le drame historique moderne était, de sa nature, un grand artiste ; il avait toutes les passions, tous les vices, toutes les vanités de l'artiste ; il en avait l'éloquence et l'accent même, et la couleur. Tantôt il est incrédule autant que Voltaire, et tantôt le voilà, pris d'une irrésistible ardeur de religion, qui fabrique chaque jour une religion de sa façon ; et puis, sa religion faite avec toutes les fantaisies, il se met à l'aimer, il se met à y croire, non point parce qu'elle est vraie, consolante, éternelle, mais parce qu'elle offre aux yeux les détails compliqués d'une amusante architecture ; parce qu'elle a bonne façon ; et puis il en faut une. Le drame historique a trouvé cela tout seul ; il est enchanté de sa découverte.

Le jour où fut inauguré au Corps législatif le concordat de 1801, un savetier du coin disait au concierge de M. Portalis : « Le citoyen Portalis a prononcé aujourd'hui un fameux discours sur la religion ! et, vois-tu, il a raison, le citoyen Portalis. On a beau dire, il faut une religion ; non pas pour toi ou pour moi, ou pour les honnêtes gens ; mais il faut de la religion pour le peuple ! » Le savetier du coin avait deviné le drame historique.

N'oubliez pas que les héros de ce drame savant et profond, superbement habillés en barons, en chevaliers, en gens d'armes, ou en hommes d'armes, si vous l'aimez mieux, parlaient absolument comme des professeurs de droit, de philosophie et d'esthétique en l'an de grâce 1840. C'étaient de grands seigneurs terriens, des papes, des empereurs d'il y a mille ans, qui ont vu l'Assemblée des Notables, la prise de la Bastille, le Dix Août, la Convention, l'Empire, la Révolution de Juillet, et qui gouverneraient volontiers leurs États, grands ou petits, en politiques qui ont l'expérience du gouvernement

constitutionnel. Enfin, qu'auraient dit ces fameux novateurs, si quelque savant leur eût démontré qu'il n'y avait, en fin de compte, qu'un seul drame vraiment historique, à savoir : le *François II* de M. le président Hénaut, qui portait de si belles manchettes, et qui a sauvé du feu le manuscrit de *la Henriade*? Il n'y a pas dans ce *François II* un seul mot qui ne soit de l'histoire ; toutes les syllabes en sont authentiques, appuyées sur des témoignages irrécusables. Cela pourrait s'imprimer comme les *Voyages du jeune Anacharsis*, avec un tas de textes français. Jamais on ne poussa si loin le respect de la vérité et la recherche de l'ennui.

Il n'en faudrait pas plus pour inspirer au public la plus profonde horreur de cette vérité, calquée au crayon, sur l'histoire. Et que leur importe, à ces honnêtes spectateurs, que vos héros du moyen âge, vos Grecs et vos Romains, aient bien et dûment pensé et dit ce qu'ils viennent débiter en alexandrins rimés? Plus vous serez vrai, plus vous aurez de chances pour ennuyer votre auditoire. Au contraire, ce qui lui plaît, dans le drame historique, c'est d'abord votre lanterne magique de costumes, de meubles, de paysages, de chausse-trapes, de cavernes, de cabarets, de féeries et de balcons ; ce qui l'amuse, et beaucoup, c'est votre panoplie en carton, votre attirail de cuisine et votre petit vocabulaire de jurons, pêchés à la ligne dans les chroniques ; enfin, ce qui l'intéresse au plus haut point, ce sont les idées, les passions, les sentiments vrais ou faux (le faux plus que le vrai) de tous vos personnages ; ce sont vos tirades historiques, où il n'y a pas un mot qui ne soit un fabuleux anachronisme.

Le drame lyrique et le drame épique des XVIIe et XVIIIe siècles n'y faisaient point tant de façons. Il possédait quatre morceaux de toile plus ou moins peinte, qui servaient de palais, de jardin, de forum. Ces quatre morceaux de toile existaient de droit divin. Ils servaient aux Hébreux, aux Grecs, aux Romains, aux Chinois, aux chevaliers français ; ils logeaient Auguste, Alexandre, Attila, Tancrède. Le lieu de la scène était toujours sur le théâtre. Les héros avaient pour comparses une nuée de jeunes seigneurs entre deux vins. On se ser-

vait de chandelles à six sous la livre, pour représenter le soleil, la lune et les étoiles. En un mot, il y avait de la franchise dans la tragédie ainsi meublée et logée au hasard. Le spectateur était bien averti ; on ne lui cachait pas qu'il venait là pour s'amuser et se distraire tout simplement à ces nobles jeux de l'intelligence. Le drame, au contraire, avait la prétention de l'instruire des choses du passé ; il lui adressait des professeurs, des publicistes, des historiens systématiques de ce temps-ci, déguisés en chevaliers de la terre sainte. Pure hypocrisie, à laquelle on se laissait prendre, et très-volontiers.

Mais voici le revers de la médaille, voici qui détruit toutes ces charmantes illusions sur le réveil de la tragédie. Eh ! vous croyez que cette société vieillie, usée, et qui a passé par deux cents ans de drame héroïque, va rajeunir soudain, un beau matin, et retrouver cette fraîcheur d'idées, cette primeur de sensations qu'elle a perdues? Vous pensez donc qu'elle ira se plaire et s'émouvoir au théâtre, comme si le théâtre était d'hier, et qu'un drame, étincelant de génie, aura le droit d'être représenté tous les jours, jusqu'à la fin des siècles? Autant vaudrait réciter en grec l'*Antigone* ou l'*Œdipe-Roi*.

Résignons-nous. La poésie éternelle est soumise aux aventures, aux accidents, aux retours soudains, aux oublis imprévus de toutes les productions de ce bas monde :

> Où les plus belles choses
> Ont le pire destin.

Et puis la grande erreur en toutes ces recherches littéraires, c'est de croire au libre arbitre de la foule. Elle pense, elle agit, elle pleure, elle s'amuse par habitude, et par la grande raison que la foule, il y a cent ans, pleurait, se lamentait et se réjouissait aux mêmes passages. Vous riez ou vous pleurez aujourd'hui... pourquoi? Parce que vos pères vous ont transmis cette douleur ou cette joie en héritage? Il est vrai ; mais l'héritage ira diminuant toujours ; mais cette joie a son terme, et cette douleur fera place à quelque autre lamentation que vous-mêmes ou vos fils vous aurez trouvée. Ainsi s'en vont les chefs-

d'œuvre; heureusement que le génie qui les inspire et l'art qui les enfante ne sauraient mourir.

Dans ces débats entre l'art moderne et la tradition, entre la tragédie expirée et le drame au plus beau moment de son triomphe, au moment de M. Victor Hugo, dans l'ombre de Racine et le silence de Corneille, il y eut un petit événement qui ne fit rien pressentir encore....; et pourtant ce petit événement était une grande révolution.

II

Nous voulons reproduire ici le premier bruit de mademoiselle Rachel à son aurore. Elle était encore une enfant, une enfant à peine vêtue et déjà fière. Humble était son vêtement; hautaine était son attitude. Elle échappait à l'enfance; on l'eût prise, à sa démarche, à son sourire, à son regard ferme et vif, plutôt pour un jeune homme, un jeune patricien romain qui va prendre la robe virile, que pour une princesse, et même une princesse de tragédie. En ce moment elle était tout semblable à ce jeune esclave dont il est question dans *les Déclamations* du grammairien Orbilius.

Ce jeune esclave, enfant des barbares, était conduit à Rome dans une barque, et son propriétaire, pour échapper à l'énorme impôt qui frappait les jeunes captifs, avait déguisé son esclave sous l'habit d'un ingénu : il portait la toge éclatante et la bulle d'or. Ainsi vêtu, les hommes de la douane romaine prirent ce bel enfant pour le fils d'un sénateur, et, loin d'exiger le tribut, ils saluèrent ce jeune patricien plutôt fait pour appartenir à la tribu des Camille ou des Fabius que pour être conduit au marché, les deux pieds blanchis à la craie.

Oui, mais à peine ce bel enfant eut touché le sol de la grande cité, qu'il s'écria : « Je suis citoyen romain ! Je suis venu ici comme un homme libre ; eux-mêmes ils m'ont fait libre, les marchands qui me veulent, à cette heure, conduire au marché des esclaves ! Romains,

voyez ma toge et voyez ma bulle d'or ! » Il disait mieux que cela, il disait : « Romains, voyez mon front, voyez mes yeux, voyez ma beauté, voyez si je suis un enfant brave, intelligent, hardi, si ces mains vaillantes sont faites pour la chaîne, et si ces épaules sont faites pour le fouet. » Bref, il était si jeune, il était si beau, il parlait si bien, avec tant de grâce et de véhémence éloquente, que le magistrat déclara qu'il était libre. En effet, il se trouvait affranchi et libre par cet habit, par cette bulle, et par la fiction même qui l'avait introduit à Rome, en trompant les droits du fisc.

Ce fut le premier jour du mois de mai de l'an de grâce 1837 que, sur le théâtre même du Gymnase, le berceau de M. Scribe et de madame Volnys, fut annoncée au public, pour la première fois, mademoiselle Rachel Félix. Modeste était l'annonce, humble et cachée était la débutante ; elle allait jouer un petit rôle dans un petit drame en deux actes, un de ces petits drames que le Gymnase a joués trois mille fois peut-être. Ils arrivent, ils partent, ils reviennent, ils s'en vont, enfants de la même famille et réservés au même oubli. Celui-là eût été oublié au bout de quinze jours... on en parlera jusqu'à la fin de l'art dramatique... un art qui n'a pas de commencement, qui n'aura pas de fin.

Et pendant que les passants s'en allaient d'un pas calme au-devant du printemps qui s'avance, il y avait dans cette salle à demi remplie, inattentive, indifférente et que rien n'avertissait du phénomène et de la révolution, deux ou trois spectateurs, plus habiles, ou peut-être un peu plus habitués que le reste de l'auditoire à prendre un parti dans les questions littéraires, qui contemplaient, non pas sans un certain mouvement voisin de la stupeur, cette étrange enfant tout d'une pièce, attentive, intelligente, émue, et cherchant sa voie et ses splendeurs à travers ces broussailles, ces ronces, ces chansons et ces couplets.

De cet accident, de cet événement, disons mieux, de ce miracle, une page est restée, et cette page, on la donne ici, telle qu'elle fut écrite, un jour après l'événement :

« D'une belle et touchante scène de *la Prison d'Édimbourg* M. Duport a fait un drame vendéen. C'est une action touchante et courageuse : une pauvre fille qui s'en vient seule, à pied et de si loin, jusqu'au palais du prince, afin d'implorer la grâce de sa sœur ou de son père. Il ne faut pas reprocher son plagiat à M. Paul Duport; vous verrez tout à l'heure que, pour dérober à sir Walter Scott un de ses plus beaux drames, notre auteur avait ses raisons.

« Donc, le général Fresnault est envoyé, par le premier consul, pour pacifier la Vendée. Ce Fresnault est un assez bon homme; il ne veut pas la mort du Vendéen, mais cependant il est dévoué au premier consul. Un beau jour, Fresnault reçoit l'ordre de livrer immédiatement à un conseil de guerre un certain paysan vendéen nommé Thibaut. L'ordre fatal est apporté par un jeune et fringant capitaine, aide de camp du général Bonaparte et le cousin de sa femme, très-aimé et très-fêté à la Malmaison. Le jeune homme s'appelle Victor, c'était un nom très à la mode sous l'Empire. Mais, quelle terreur! Quand Victor apporte l'ordre de son général, qui est un arrêt de mort pour Thibaut, une pauvre jeune fille est là, dans un coin, pâle, hésitante et malheureuse, qui entend, non sans de cruelles douleurs, cet ordre fatal! Cette jeune fille, c'est Geneviève, la propre fille du Vendéen condamné par cette volonté de fer. Ainsi, plus d'espoir, son père est perdu, son père va mourir!

« Vous devinez tout de suite que Geneviève est belle et touchante, et qu'elle a de grands yeux irrésistibles, pleins de feu, pleins de larmes et de muettes supplications. « Bah! dit Victor à la vue de cette enfant qui pleure, advienne que pourra! » Et pour donner à Geneviève le temps d'aller demander la grâce de son père, Victor jette au feu l'ordre du consul. Voilà, j'espère, un petit sous-lieutenant bien hardi.

« Au second acte, nous passons de cette cabane vendéenne dans les jardins de la Malmaison. Là respire en tremblant cette aimable Joséphine, le bon ange de Bonaparte. Madame Bonaparte est très-malheureuse, elle tremble, elle a peur. Georges Cadoudal a reparu;

l'autre jour encore on a voulu enlever le premier consul, et le conduire à Londres sous bonne escorte. Ainsi les Vendéens ne sont pas les bienvenus à cette heure, et le moment est malheureux pour Victor, le jeune capitaine, et pour la petite Geneviève. Justement Victor est de retour : il implore une audience de sa cousine; Joséphine arrive, et elle reproche au capitaine toutes ses imprudences. Quoi donc, il a déchiré un ordre de Bonaparte! Il a sauvé un ami de Georges Cadoudal! « Fuyez, vous avez mérité d'être fusillé. Victor, fuyez! » Ainsi parle cette bonne et charmante femme, et comme les reproches de sa cousine lui paraissent pleins de prudence et de bon sens, voilà mon officier qui cherche, en effet, à se sauver. Mais il est arrêté, au même instant, par l'ordre du premier consul. Plus d'espoir!

« Arrive alors au château de la Malmaison la petite Geneviève la Vendéenne. Elle a marché bien longtemps, et quand enfin elle touche à son but, tout lui manque à la fois, son protecteur Victor, l'espérance et le courage. Hélas! la pauvre enfant, réduite à ses propres forces, tombe à demi évanouie en un coin du salon de l'impératrice. Je dis l'*impératrice*, et je dis bien; car ce même jour le premier consul a résolu d'en finir avec le consulat à vie et de le troquer bel et bien contre une majesté royale, impériale, héréditaire, éternelle. Pendant que Joséphine, ainsi montée au faîte des grandeurs, s'abandonne au premier enivrement de cette couronne qui devait lui coûter si cher, elle entend auprès d'elle cette douleur de seize ans qui retient ses sanglots à peine. L'impératrice retourne la tête, elle voit Geneviève à ses pieds, et alors commence entre ces deux femmes une scène touchante, moins touchante cependant que cette autre scène récente, qui s'est passée aux Tuileries, qu'on nous racontait l'autre jour, entre ces deux femmes, l'une si haut placée et l'autre si à plaindre, et que rapprochait ainsi la clémence royale. Grandes vertus, illustres courages, le courage et la vertu qui restent supérieurs aux fictions du drame, et même aux crimes de l'histoire.

« Enfin, si bien la petite Vendéenne a parlé, elle a parlé dans un

accent si sympathique et si vrai, que l'empereur pardonne à son capitaine Victor et au père de Geneviève ; il veut que son règne commence par un acte de clémence, et que ce beau jour sans nuage appartienne tout entier à Joséphine.

« Ce petit drame est habilement conduit. L'empire et la Vendée, la république et la monarchie, tous les partis et toutes les puissances y sont heureusement ménagés ; il était impossible de se tirer avec plus de bonheur de difficultés plus nombreuses. Mais, en ceci, l'auteur ne voulait pas seulement faire un drame : il voulait encore produire un enfant nouveau-né dans le drame, une petite fille de quinze ans à peine, nommée Rachel. Cette enfant, grâce au ciel ! n'est pas un phénomène ; elle ne fera jamais crier au prodige. Mademoiselle Rachel joue avec beaucoup d'âme, de cœur, d'esprit, et très-peu d'habileté ; elle a naturellement le sentiment du drame qu'on lui confie, et pour le comprendre, son intelligence lui suffit ; elle n'a besoin des leçons et des conseils de personne. Nul effort, nulle exagération ; point de cris, point de gestes ; une grande sobriété dans tous les mouvements de son corps et de son visage ; rien qui ressemble à la coquetterie, au contraire, quelque chose de brusque et de hardi, de sauvage même dans le geste, dans la démarche et dans le regard : voilà Rachel. Cette enfant, qui a déjà la conscience de la vérité dans l'art, s'habille avec une scrupuleuse fidélité de costume ; sa voix est rauque et voilée comme la voix d'une enfant ; ses mains sont rouges comme les mains d'une enfant ; son pied est comme sa main, peu formé encore ; elle n'est pas jolie, mais elle plaît ; en un mot, il y a un grand avenir dans ce jeune talent, et déjà (voilà pour le présent) il y a beaucoup de larmes, d'intérêt et d'émotion. »

Ceci était écrit, et nous le répétons mot pour mot. On s'occupait encore, en l'an de grâce 1837, de ces questions d'art et de poésie. Une pièce nouvelle était presque un événement, une fillette à son début attirait soudain tous les regards. La presse écoutée et libre avait une grande autorité sur les âmes d'alentour. Le public était

un lecteur infatigable de toutes sortes de livres, la foule était patiente aux spectacles les plus divers. Et cependant le succès de cette enfant du miracle passa inaperçu dans les bruits, dans les romans, dans les conversations et les fêtes de chaque jour. Un petit drame en deux actes, sur le théâtre de M. Scribe, et qui n'était pas de M. Scribe ! On ne s'arrêtait pas pour si peu.

Si bien que la foule passa sans remarquer *la Vendéenne*, et même l'écrivain qui avait signalé cette merveille fut exposé à bien des railleries. « Vous avez donc fait, lui disait-on, une découverte? Vous avez donc retrouvé mademoiselle Contat, mademoiselle Duchesnois ou madame Perrin? » En même temps, chacun de rire. Il faut avoir tenu cette baguette de fée guignonne et guignonnante, à savoir, la férule du feuilleton, pour savoir par quels liens inévitables le critique et le poëte, le critique et le comédien, sont liés l'un à l'autre, et comment la chute ou le succès du premier rejaillit sur son juge. O la misère ! si le drame annoncé comme un chef-d'œuvre, et porté jusqu'aux nues, est soudain abandonné, oublié, méprisé. O la misère encore plus grande ! si l'œuvre que vous avez proclamée indigne, indigne absolument de voir le jour, soudain la foule enthousiaste s'y porte avec fureur, brisant sans respect vos jugements les plus vrais, les plus sincères et les mieux motivés. Cette fois, le feuilleton fut impuissant à imposer la petite Rachel aux amis du petit drame, aux amoureux de la petite comédie. Ils avaient, pour suffire à leur admiration, pour contenter leurs petits sentiments de tristesse, et pour amuser leurs joies passagères, ils avaient la comédienne et la tragédienne excellente en tout ce qui tient aux douleurs de la bourgeoise et du bourgeois, ils avaient, ces gens heureux, le plus joli enfant que M. Scribe ait mis au monde, *aux plus beaux jours de sa vie*, ils avaient mademoiselle Léontine Fay, ils avaient madame Volnys.

Ah ! madame Volnys ! Elle fut bien étonnée, à l'heure où, mademoiselle Rachel étant venue, madame Volnys comprit enfin qu'elle était détrônée et remplacée. Elle était la contemporaine des belles

années de ce siècle; elle avait quinze ans quand le siècle entrait à peine dans sa vingtième année. On l'avait vue enfant, souriante et chantant les plus jolis couplets qui allaient si bien à sa bouche enfantine. Nous-même, qui touchons au vieil âge... Eh! oui, nous étions... L'AVENIR!... et nous courions dans la grande allée en jouant au cerceau, quand elle jouait à la poupée; nous étions au collége, livré aux études de l'adolescence, à l'instant où elle était au théâtre, étudiant cet art difficile de la comédie qui ne s'étudie guère; puis, tout à coup, nous avons été délivré, nous du collége, elle du drame enfantin; nous sommes entré en même temps, nous dans la vie réelle, elle dans le drame sérieux; le même jour nous avons été occupé, elle par M. Scribe et ses collaborateurs, nous par les très-illustres professeurs de l'École de droit, MM. Demante et Ducaurroy.

Vous souvenez-vous comme nous l'avons vue grandir, l'aimable fille? Elle a fait autant de pas dans la fiction que nous en avons fait dans la réalité. A mesure que nous prenions un rôle nouveau dans le monde, elle créait un rôle nouveau sur son théâtre. Enfant naïve, quand nous étions des enfants; espiègle petite fille, quand nous étions des écoliers; elle fut une grande et belle demoiselle le jour où nous fûmes des jeunes gens assez mal tournés. Puis, à dater de ce premier jour de la jeunesse, le chapitre des jeunes amours commença pour elle et pour nous : pour elle sur le théâtre, et pour nous, Dieu sait dans quels chemins de traverse! Elle a été tout ce que nous avons été, l'aimable et belle Léontine. D'abord, nous avons habité la mansarde joyeuse, pauvres et gais étudiants qui rêvaient le bonheur et la renommée. En ce temps-là, Léontine au théâtre habitait aussi la joyeuse mansarde, entourée de jeunes artistes qui se reposaient à son ombre. Bientôt nous avons laissé la mansarde et la poésie et, descendus de quelques étages, nous nous sommes mêlés au monde bourgeois.... Léontine fit comme nous, elle quitta la mansarde, elle devint une jeune bourgeoise, de jeune grisette qu'elle était.

Quelle décente grisette! Et quelle piquante bourgeoise elle a faite plus tard! Son tablier était d'abord un tablier en soie, uni et d'un beau noir; elle porta bientôt l'élégant tablier vert à dents de loup, remontant au corsage, et cachant à demi une belle robe en mousseline à fleurs bleues et roses; elle était devenue alors une jeune demoiselle des grands faubourgs, une *héritière*, une comtesse en herbe, une duchesse en fleur.

Ainsi elle mena, tout comme nous, cette vie à demi poétique, à demi réelle, qui remplace la première effervescence du jeune âge! Elle était alors dans tout l'éclat de la jeunesse, et si belle, et si tendre, avec tant de charme et d'élégance! Elle avait pour nous le charme et l'intérêt même de nos vingt ans; il nous semblait que sa jeunesse appartenait à notre jeunesse, et que ses amours étaient nos amours. O Dieu! disions-nous en ce temps-là, voyant que Léontine était si jeune, et que nous aussi, nous étions joyeux, contents, vifs, alertes, sans souci du présent, sans inquiétude pour l'avenir, ô Dieu du printemps de la vie, ô dieux qui faites battre les jeunes cœurs, qui jetez vos rayons sur les jeunes fronts inspirés, qui avez fait de Victor Hugo un poëte, et de Balzac un inventeur, vous le maître absolu de tant de beaux esprits à qui nous devons *Antony*, *Marion Delorme*, *Hernani*, *le Vase étrusque*, *les Orientales*, *Eugénie Grandet*, *les Mémoires du Diable*, *Indiana*, *Valentine*, *les Paroles d'un Croyant*, *Volupté*, tant de poëmes, tant de romans, tant de chansons, vous qui avez donné à ce siècle, inestimable présent, la jeunesse de Lamartine et les *Méditations*, la vieillesse de Châteaubriand et ses *Mémoires*, protégez et conservez Léontine Volnys; retardez, retardez, grands dieux, son âge mûr; faites que Léontine Volnys n'ait jamais cinquante ans!

Prière égoïste : prier pour elle, hélas! c'était prier pour nous-mêmes. Elle était notre sœur, et ceux-là seulement qui vieillissent peuvent savoir à quel point l'esprit humain s'attache aux rêves, aux poëmes, aux contentements des premières années. C'est même ainsi, et seulement ainsi, que peuvent s'expliquer les regrets de tant de

vieillards oublieux de la femme aimée, oublieux même de l'enfant qu'ils ont perdu, et qui pourtant se souviennent obstinément de la comédienne et du comédien qui plaisaient tant à leur jeunesse. Oh! disent-ils avec un profond soupir, si vous aviez vu Fleuri, Molé, Dazincourt, mademoiselle Dumesnil! Si vous aviez entendu mademoiselle Contat! Si mademoiselle Devienne était apparue à vos yeux charmés de sa jeunesse! Ah! ces beaux comédiens, ces éclatantes Célimènes, ces chevaliers Dorante! Et Lisette, et Marton, où sont-elles? que sont-ils devenus? qu'a-t-on fait de ma comédie? Et voilà comme ils se lamentent. En vain les rois s'en vont, en vain ils reviennent; les trônes croulent, les sceptres se brisent; les plus grands hommes de la guerre et de la paix, la vieillesse et la mort les emportent, illustre et grande proie... Eh bien! nos vieillards auront plutôt pleuré le farceur qui les faisait rire, que le général d'armée ou l'homme politique, leur rempart, leur défense et leur protection.

Même sur les murailles domestiques, au coin le plus choisi de la maison, à la place antique où les lares attendaient, dociles et complaisants (*lares renidentes!*), un brin de farine, un grain de sel, quelle est cette image attachée avec tant de soins, encadrée avec tant d'amour? Ce n'est pas le roi, non certes, ce n'est pas même la reine, encore moins le magistrat vaillant, le poëte glorieux, l'avocat éloquent, le médecin qui sauve ou le pontife qui prie... Eh! ce qui sourit à cet angle enchanté, c'est le visage de quelque comédienne morte il y a vingt ans. *Sic oculos..... sic ora ferebat!*

Ne vous étonnez pas; cette comédienne est le souvenir le plus durable et le plus charmant que ce vieillard ait gardé de ses jeunes années. Il se voit lui-même dans ce beau visage; il reconnaît son sourire ancien dans ce frais sourire. A contempler cette image, il voit passer sous ses yeux éblouis les meilleures passions de sa vie et les battements les plus innocents de son cœur, tant cette femme expirée, et peut-être enfouie, à cette heure, au fond des abîmes, portait dans ses yeux charmants de larmes, de gaieté, de toute-puissance et d'amour!

Mais, si madame Volnys était notre sœur, mademoiselle Rachel, la nouvelle arrivée, après tant d'années d'attente, était tout simplement notre fille adoptive, et, comme il y eut bien vite autour de cette enfant de la Melpomène errante un vif pressentiment de ses futures destinées, on voulut savoir bien vite où donc elle avait vu le jour, quelle était sa présente destinée, à quelle famille elle appartenait. Grandes questions lorsqu'il s'agit de suivre, et longtemps, tantôt dans le nuage et tantôt dans le sillon lumineux, ces enfants chéris de la Muse immortelle!... On veut savoir leur origine pour leur en faire un piédestal.

Cette enfant, destinée à parler au monde attentif la plus belle et la plus savante langue poétique, un langage athénien, la langue même de Racine et de Corneille, et tout l'enchantement du grand siècle, était née hors de France, à la limite, en Suisse, dans une cabane d'un petit village du canton d'Argovie, le 28 février 1821. Elle naquit dans ce village inconnu, cette habitante des palais de Thèbes, de Corinthe ou de Memphis; elle a vu le jour dans ce village et dans cette cabane, cette enfant vaillante qui portait si bien le sceptre et la couronne, qu'on eût dit qu'elle les avait trouvés dans son berceau; à qui la pourpre allait si bien, que ses langes sans doute étaient de pourpre. *Porphyrogénète*, en effet; mais la pauvreté cruelle avait frappé cette famille, et le père et la mère allaient au hasard, emportant le petit berceau qui surnageait dans tous ces naufrages. Tout ceci, à le bien prendre, est purement et simplement de la tragédie antique, à l'heure où, Troie étant tombée, on assiste aux malheurs de la race et de la famille de Priam.

Que de plaintes dans l'*Hécube* d'Euripide, qui pourraient répondre aux douleurs de la naissante Rachel!... « Infortunée! on m'entraîne
« au delà des vastes mers, loin de ma terre natale; mes tristes
« regards restent fixés sur cette terre chérie, tandis que le gouvernail
« détache le vaisseau du rivage et nous sépare à jamais d'Ilion....
« On veut que je meure : eh bien! j'ai hâte de mourir. Non, je ne
« flétrirai point ma gloire par une lâche terreur de la misère ou de

« la mort! Fille de rois, destinée à des rois, dans l'espérance d'un
« hymen aussi doux qu'illustre, reine au milieu d'une cour de
« Troyennes, semblable enfin aux déesses, moins l'immortalité peut-
« être... hélas! je ne suis plus qu'une esclave aujourd'hui. Esclave!
« ah! ce mot seul me fait aimer le trépas. Qui, moi, réduite à subir
« les ordres d'un maître impie, et réservée aux derniers emplois
« des plus viles servantes! »

Voilà bientôt trois mille années que ces plaintes touchantes reten-
tissent dans le drame antique, et depuis ces trois mille années,
l'émotion est la même, les larmes ne sont pas taries, nous enten-
dons encore ces prières, ces douleurs, ces imprécations : « O mes
« enfants! ô mes aïeux! ô terre abandonnée au désespoir! ah! dieux
« et déesses! laisser l'Asie et son trône, et venir en Europe, ici,
« chercher les fers de l'esclavage! Pourtant je fus reine autrefois.
« je fus une mère fortunée, et maintenant me voilà sans trône,
« sans palais et la plus misérable des créatures!...... Non, je ne
« suis plus rien, pas même une Troyenne, et c'est à peine si je
« découvre encore au loin la fumée épaisse qui s'élève des ruines
« de ma patrie..... Au moins si de ces bras, de ces mains trem-
« blantes, de ces pieds chancelants, de ce front dépouillé pouvaient
« sortir mille voix plaintives!... » De ces clameurs de l'esclavage et
de la pauvreté, la tragédie antique en est pleine. Eschyle, Euripide
et Sophocle, ils n'ont pas d'autre texte à leurs chefs-d'œuvre, et
plus leurs rois sont abaissés, plus leurs princesses sont accablées,
plus la misère est grande, et plus voisin est l'échafaud, plus on voit
que ces grands poëtes savent tirer de cette misère même une dou-
leur, une pitié, une grâce, un enivrement.

Ce n'était donc pas un mal que la petite Rachel fût née au milieu
de ce dénûment; qu'elle eût subi ces longs exils; qu'elle eût frôlé
toutes les ronces du chemin et brisé ses pieds délicats à tous les
cailloux de la route. Elle avait déjà ce partage avec les grandes
images poétiques, avec les princesses troyennes, avec les malheurs
de ces villes ruinées, dépeuplées, incendiées, avec tous ces héros

que Junon a frappés, et dont sa colère même, autant que leurs belles actions, a fait des demi-dieux :

> Quem nunquam Juno seriesque immensa laborum
> Fregerit......[1]

Sans doute aussi que, du sein même de ces abaissements et tout au fond de l'abîme, cette enfant des miracles a deviné la sublime invocation de Polyxène.... « O lumière! » Ainsi s'écriait Polyxène allant à l'autel, victime désignée aux mânes d'Achille... « O lumière! « ô soleil! espérance! et tout ce que la jeunesse a de charme et d'eni- « vrement!...» O lumière! Il n'y a rien de plus touchant dans tout le théâtre grec que cette éloquente invocation. A ses premiers pas dans la carrière, elle aussi, Rachel, s'écriait : « O lumière! » Et la lumière obéit à cette voix irrésistible. En même temps il y avait au fond de cette inspirée une voix qui lui répétait ce conseil d'Hécube elle-même à tous les conquérants de l'avenir : « Mortels insensés, pour- « quoi donc ce travail sans relâche, et pourquoi tant d'esclaves, de « recherches et d'application pour arriver à savoir tant de sciences « inutiles?..... Il n'y a qu'une science utile, infaillible, inépuisable, « à savoir : l'éloquence! L'éloquence est la vraie et la seule reine à « qui les hommes ne sauraient refuser obéissance; elle loue, elle « blâme, elle conseille, et surtout elle fléchit les cœurs les plus durs, « elle amollit les âmes les plus féroces. » Ainsi parlait cette mère et cette reine au désespoir. Que dites-vous, cependant, de ce conseil inattendu : « Soyez éloquente, ô ma fille, et le monde est à vous »?

De ce passage écrit par un si grand poëte à la louange du plus grand de tous les arts... la persuasion, le maître Quintilien s'est souvenu dans son livre [2] lorsqu'il se glorifie de cette approbation donnée à l'éloquence, à l'art qu'il enseigne, par cette reine infortunée. Enfin, quoi de plus vrai et quel plus grand miracle de l'élo-

1. Ovide, Héroïdes, épit. 9.
2. Inst. or., 1. Illam (ut ait non ignobilis tragicus) reginam rerum orationem.

quence et de la persuasion (*suadela*) que la vie et le succès de mademoiselle Rachel?

A tout prendre, elle ne fut donc pas plus malheureuse et plus à plaindre en son enfance que toutes les princesses tragiques des Grecs, et sa naissance n'a rien à envier à tant de grands artistes qui pouvaient dire, en parlant d'eux-mêmes comme ce général d'armée : « Et moi aussi, je suis un ancêtre! » A propos même de mademoiselle Rachel, plus d'un chercheur d'origines et de commencements a recueilli des preuves consolantes de l'inspiration, de la force et des bienfaits de toute espèce que la saine et vigoureuse pauvreté inévitablement apporte aux âmes bien trempées. C'est ainsi qu'on nous a montré Plaute, un latin par excellence et plus vrai latin que Cicéron lui-même, esclave et tournant la meule du boulanger; Amyot et Sixte-Quint gardeurs de pourceaux; Giotto simple berger dans la campagne romaine; et cet autre Romain, Virgile, fils d'un potier; Horace, fils d'un esclave affranchi; Sophocle, forgeron; Cromwell, fils d'un batteur de fer. Le père de Watteau, le peintre enchanté de toutes les élégances, était un pauvre couvreur. Le père de Shakespeare était un boucher; lui-même Shakespeare, vêtu en sacrificateur antique, avait commencé par immoler, solennel et semblable à Calchas, des bœufs et des moutons, avant d'égorger tant de princes de la *rose rouge* et tant de princesses de la *rose blanche*!

Une fois sur cette pente, on irait loin, et, puisque nous y sommes, allons encore. Ils sont trois, Jean-Jacques Rousseau, Caron de Beaumarchais et Law, le plus grand financier des temps modernes, qui sont fils d'un horloger; Rollin, le bon Rollin, si calme et si doux, un père, un ami, un exemple, et Diderot, ce grand Diderot qui tirait sans cesse et sans fin de sa tête fumante un tas de paradoxes dont il faisait des vérités irrésistibles, un tas de vérités auxquelles il savait donner par leur force et par leur agrément sans réplique l'habit même et l'ornement du paradoxe... ils étaient fils de coutelier l'un et l'autre. D'Alembert, enfant trouvé, et quand une grande dame enfin le veut reconnaître pour son fils : « Non, dit-il, ma mère est

la vitrière qui m'a recueilli, enfant perdu, sur les marches froides de Saint-Jean-le-Rond ! »

Que disons-nous? A quatorze ans le cardinal Alberoni était encore un garçon jardinier; André del Sarte était un garçon tailleur tout comme Annibal Carrache et son frère Augustin. Rembrandt et Fléchier ont vu le jour à l'ombre heureuse et clémente d'un moulin, l'aile au vent, et l'aile au vent caressait doucement ces doux visages. Quinault avait été boulanger comme aujourd'hui le poëte Reboul; Pérugin et l'Arétin ont porté la livrée; il est vrai que Pérugin fut tout de suite un vrai gentilhomme, pendant que l'Arétin, le pamphlétaire et le biographe, resta toute sa vie un valet de la pire espèce, à savoir, le valet même de la diffamation, de la calomnie et de l'injure. Et le savant Ramus, une des victimes de la Saint-Barthélemy, son père était un charbonnier. Favart, le père de *la Chercheuse d'esprit*, apprit d'abord le grand art des petits pâtés. Sedaine, un bon tailleur de pierres, avait taillé de sa main naïve et savante le seuil même de cette Académie où plus tard il devait entrer. Jean Goujon, tailleur de pierres, le maître et le dieu du vieux Louvre. Un certain Molière, à qui le genre humain doit *Tartufe*, *le Misanthrope* et *les Femmes savantes*, vint au monde sous les piliers des halles, dans la boutique d'un tapissier, non loin de la rue où devait naître, à deux siècles de distance, et d'un tailleur d'habits, le poëte Béranger!

Ainsi, grâce à Dieu! les pauvres gens, les déshérités, les orphelins, les petits enfants destinés de bonne heure à la misère, au travail, à la vie errante, ils ont eu leurs grands poëtes, leurs grands écrivains, leurs grands peintres, aussi bien que les Fénelon, les Mirabeau, les Du Terrail, les Condorcet, les Fontenelle, les Turenne et les Condé; comptons aussi ce régent d'Orléans à qui certain peintre italien disait un jour : « Monseigneur, pour devenir un grand artiste, il ne vous manque guère que d'être un pauvre diable comme moi. » Et cette princesse Marie, une inspirée, une admirable artiste, à qui la France est redevable de la réhabilitation et de l'image de Jeanne d'Arc!

D'où il suit qu'il n'importe guère que l'on soit né sur les sommets ou dans les profondeurs, pourvu que l'on apporte avec soi le génie ou le talent. Mademoiselle Champmeslé était la petite-fille d'un président au parlement de Rouen, et mademoiselle Duchesnois avait été servante à Valenciennes. Le grand-père de mademoiselle Desmares avait porté l'hermine et le mortier; mais mademoiselle Adrienne Lecouvreur était la fille d'un chapelier, à Fismes, petite ville entre Reims et Soissons. Mademoiselle Clairon était une demoiselle de Latude, et Talma le fils d'un dentiste. Et maintenant que cette enfant, Rachel, arrive à pied dans la ville immense, ouvrez-lui les portes à deux battants.

Aussi bien, dans *la Vendéenne* même, elle s'était déjà frayé un passage, et l'on pouvait deviner la *conquérante*, à la façon hautaine et superbe dont elle chantait, disons mieux, dont elle déclamait un des couplets qui lui avaient été *confiés* :

> Je croyais encor l'invoquer :
> Vers moi soudain elle s'avance,
> Et du doigt semble m'indiquer
> *Une ville inconnue, immense...*
> Un seul mot rompit le silence :
> « *Paris!* » et puis elle ajouta,
> Comme en réponse à ma prière :
> « *Vas-y seule, à pied... car c'est là*
> *Que tu pourras sauver ton père.* »

Un soir d'hiver, dans son petit entre-sol de la Chaussée-d'Antin, mademoiselle Rachel, malade et couchée à demi sur une causeuse, écoutait gronder l'orage au dehors et, toute frissonnante, elle obéissait à l'éclair, au tonnerre, à la grêle, à la pluie, à tout ce qui tombe en grondant, en gémissant, en se plaignant, en menaçant, des sombres nuages de l'hiver. Le silence était grand dans cette chambre éclairée à demi, et chacun semblait partager le malaise intime de cette enfant destinée à mourir si jeune, et de cette horrible mort... Tout à coup, de sa voix stridente, et cependant à voix basse, elle se mit à chanter

ce couplet qui lui revint en mémoire, et elle fit frémir tout son entourage à la façon dont elle chanta :

> *Une ville inconnue, immense.*
> *Paris......*
> *Vas-y seule... à pied... car c'est là*
> *Que tu pourras sauver ton père !*

A peine elle a chanté, sa voix s'arrêta dans sa gorge épuisée, et elle éclata en sanglots.

C'était *la Marseillaise* de sa misère passée et de sa mort à venir qu'elle chantait, ce même soir, la pauvre, éloquente et malheureuse Rachel !

III

Cependant *la Vendéenne* et la jeune débutante eurent bientôt *disparu de l'affiche* (un mot d'argot dramatique), et la petite Rachel se hasarda, pour son second début, dans le rôle de Suzette du *Mariage de raison*. Il ne fallait pas toucher à cette perle du collier de Léontine, et mademoiselle Rachel comprit bien vite qu'elle marchait sur des cendres brûlantes, quand elle se trouva mêlée à ces petites fièvres, à ces légères passions, à ces petites misères, à ce petit drame où la plainte est une chanson, où la douleur est un sourire, où l'amour a sitôt pris son parti de la sagesse, où la raison, en un tour de main, vous met l'amour à la porte comme un mal-appris, comme un drôle, un mal élevé. Qu'elle était loin, en ce *Mariage de raison*, la petite Rachel, des rêves terribles d'Émilie et de *Cinna*, d'Horace et de Camille, de *Bajazet* et de Roxane, et qu'elle était loin, en ce voisinage forcé, avec M. Scribe, avec cet esprit limpide et clair, qui a pris pour sa devise un vers de La Fontaine : *Rien de trop*, des grands

coups de théâtre du grand Corneille, lorsqu'il s'empare en maître absolu de l'histoire et de ses héros !

« Les grands sujets, disait-il avec cet orgueil qui ne l'a jamais
« quitté, qui remuent fortement les passions et en opposent l'impé-
« tuosité aux lois du devoir, doivent toujours aller au delà du vrai-
« semblable, et ne trouveraient aucune croyance parmi les auditeurs,
« s'ils n'étaient soutenus ou par l'autorité de l'histoire qui persuade
« avec empire, ou par la préoccupation de l'opinion commune qui
« nous donne ces mêmes auditeurs tout persuadés. »

Or cela, c'était bien parlé, et le respect de ces *grands sujets*, cette admiration des grands rôles, mademoiselle Rachel, pour ainsi dire, en avait deviné le secret, car ce n'était pas quelques leçons du Conservatoire, aux prétendues écoles de M. Michelot et de M. Provost, qu'elle avait pu pressentir, dans leur grâce et dans leur toute-puissance : *Camille*, *Émilie*, *Hermione*, *Ériphyle*, *Athalie*, *Esther*, *Phèdre et Bérénice*... Tels étaient ses rêves ! Renfermée au Gymnase, entre les jasmins et les rosiers de cette étroite enceinte, elle était semblable à la jeune lionne dans une cage d'osier; ignorante encore de sa force, elle ne sait pas qu'à son premier bondissement la cage est brisée, et qu'à son premier rugissement tout va trembler, tout va s'enfuir. Ainsi elle languit trois mois peut-être, dans cette besogne si peu bienséante avec le génie et l'inspiration qui la poussaient dans les chefs-d'œuvre et du côté des maîtres. Elle était triste, elle était désolée, elle se lamentait dans son rôle de Suzette; elle voyait arriver avec épouvante le rôle et les couplets de *Malvina*; c'était en cette âme affligée un désespoir sans limite, une douleur sans consolation; elle le sentit tout de suite; elle se voyait perdue; elle comprenait qu'elle entrait dans une destinée indigne d'elle.

Il y a dans l'Art poétique d'Horace une grande dame romaine, obligée de danser, un jour de fête, au milieu du Capitole, et pourtant la dame se récrie !... Elle trouve indigne et de sa race et de son nom la part qu'il lui faut prendre à cette inutile cérémonie..... Eh !

telle était mademoiselle Rachel au Gymnase dramatique. En vain elle eût voulu fuir; en vain elle arrachait de sa tête indignée le chapeau des bergères et la cornette des grisettes; en vain elle aspirait à la tunique, à la pourpre, au péplum, au manteau des reines, aux bandelettes sacrées... il lui fallait arborer, chaque soir, la robe blanche et le tablier à dents de loup. Chaque soir le soulier de satin remplaçait le cothurne, et chaque soir elle pleurait la robe du triomphe... *Trabeata!*

O ciel! agiter en souriant ce misérable éventail de cette main faite pour le sceptre, et couvrir de fleurs passagères ce jeune front réservé à tant de couronnes! C'était là sa douleur; mais sa pauvreté était si grande! Elle n'avait déjà plus les six cents francs du Conservatoire, et le Gymnase l'avait engagée aux appointements de trois mille francs pour la première année... O bonheur! Elle en aura quatre mille l'an prochain, et cinq mille ensuite, et six mille, et huit mille à la cinquième année. Hélas! cinq ans d'exil, tant de mois et tant de jours passés loin de Corneille son père, et de Racine son amant... Ces heures de doute cruel lui ont paru bien longues; elle n'en parlait pas sans épouvante, et sans se rappeler les dangers qu'elle avait courus. Mais heureusement pour elle et pour nous qu'elle appartenait à un maître intelligent, sérieux, qui l'avait bien comprise, et qui regardait comme un crime de lèse-majesté de la laisser s'amoindrir dans un théâtre indigne de la contenir. Cet homme était M. Poirson, le créateur et le fondateur du Gymnase; un bel esprit, un fondateur. M. Poirson, le premier, avait deviné M. Scribe; il avait pressenti la nouvelle comédie; il avait élevé mademoiselle Léontine Fay; il avait formé Gontier; il avait compris Bouffé; il avait donné la vie et le mouvement à ce petit drame en champ clos, à cette aimable comédie ouverte à tous les bons sentiments du cœur humain. Parfois même il avait coopéré à ces œuvres légères, et sa grâce et son esprit ne gâtaient rien aux choses qu'il touchait d'une main délicate. Et de même qu'il avait été le premier à deviner mademoiselle Rachel, il fut aussi le pre-

mier à comprendre son malaise, et il brisa son engagement, non pas sans lui laisser une année, assez de temps pour forcer les portes du Théâtre-Français. Au bout de trois mois, en effet, quand la canicule ardente a chassé de Paris les amateurs les plus délicats et les plus dévoués de la poésie et des beaux-arts; quand l'homme oisif, c'est-à-dire l'homme assez heureux pour ne s'occuper que des belles choses sérieuses, honorables et bien faites, s'en va, tout au loin, chercher le frais, le silence et la solitude ; quand le voyage emporte aux pays étrangers les jeunes gens, les amoureux, les chercheurs d'aventures, et si, le soir venu, quelques-uns sont restés de ces juges sincères, ma foi ! l'air est si doux, la promenade est si belle, et les beaux jardins sont remplis d'une foule si contente, que le lustre a tort, que l'orchestre a tort, et que le théâtre est désert.

C'est l'heure aussi où le Conservatoire vomit par toutes ses portes béantes, et par douzaines, les Clitandres et les Cydalises, les Frontins et les Martons, les Angéliques et les Agnès; madame Pernelle, elle aussi, sort du Conservatoire, Orgon en sort; Harpagon, Tartufe et le Misanthrope, n'ont pas d'autre origine. Race effarée, ambitieuse, et qui rêve, tout éveillée, on ne sait quelle destinée lointaine, et qui s'enfuit toujours. Ainsi le théâtre à cette heure est encombré de toutes sortes de postulants à la fortune de Talma ou de Fleury; de toutes sortes de postulantes à la gloire, au succès, de mademoiselle Contat, de mademoiselle Mars, de mademoiselle George, de mademoiselle Raucourt. Émulation sans modestie, et tentatives avortées. Sur tous ces fronts jeunes et déjà ridés se lit en gros caractères le mot *débutant* ou *débutante*, et les théâtres le savent bien.

C'est pourquoi ils profitent des grandes chaleurs, des belles soirées de l'été, pour faire apparaître aux feux de la rampe endormie à moitié la nouvelle Célimène ou le nouvel Oreste. Ils paraissent chacun trois fois, dans une salle vide, au milieu de comédiens maussades et peu hospitaliers, mal soufflés du souffleur, à peine applaudis

des connaisseurs du lustre, et très-admirés par leur père, leur mère, leur tante, leur cousin, leur cousine et leur portier. Rien n'est moins sérieux que ces batailles solennelles, où le malheureux comédien et la malheureuse comédienne apportent le trésor de leur talent, de leur couronne, de leurs prix du Conservatoire et de l'estime de leur professeur. A peine on les regarde, à peine on les écoute, et c'est à qui se hâtera de les renvoyer, comme on dit, à *leurs moutons*.

La triste épreuve est le renversement de tant d'espérances! Puis, quand la débutante a son compte de trois essais, les portes du théâtre inhospitalier se referment, inflexibles, et la malheureuse, si la nécessité l'exige, ou si son obstination est plus forte que ce premier et négatif résultat, elle s'en va bien loin, bien loin, de cette comédie, et elle cherche à l'Ambigu-Comique, au théâtre de la Gaîté, parmi les machines de la Porte-Saint-Martin, dans les flonflons du Vaudeville, un emploi digne de ses grandes dispositions dramatiques. O misère! Il y avait, en ce temps-là, une belle comédienne, encore toute chargée des couronnes du Conservatoire, qui jouait le drame au Cirque-Olympique, à côté des chevaux hennissants. C'était bien la peine, hélas! d'avoir fait de si belles études, de savoir par cœur :

Je ne l'ai point aimé, cruel, qu'ai-je donc fait?

Pour ajouter à ces stériles difficultés d'un premier début, il faut dire que la presse (elle est toute-puissante, et sans elle il est presque impossible de réussir), par fatigue et par ennui de ne rien trouver digne de remarque à ces débuts nombreux, a cessé d'y prendre part. Qui que vous soyez, débutante ou débutant, vous pouvez déclamer, chanter, danser tout à votre aise; on vous abandonne aux caprices de l'heure présente, et le plus grand incognito vous protége. Hélas! d'où vient le mal? Les débutants prétendent que c'est la faute de la critique, et la critique, à son tour, affirme, et non pas sans de bons motifs, que c'est la faute à cette phalange de Nérons, de Mithridates, de Valères, d'Agrippines, de Junies et de Britannicus.

Un autre accident des premiers débuts de mademoiselle Rachel, c'est l'absence de l'homme intéressé à la suivre en cette nouvelle carrière. Or cet homme était le premier qui l'eût signalée à l'attention désobéissante de ce public si souvent rebelle aux impulsions qu'on lui donne. Ainsi la pauvre enfant, abandonnée et livrée à ses propres forces, accomplit dans l'ombre et la solitude, et sans que pas une voix se fît entendre au dehors, ses premiers débuts, de vrais miracles *incognito*, privée de ses juges, de son seul ami, de son unique appui, et pour ainsi dire sans témoins.

Nous copions, très-exactement, les dates et les recettes des premiers jours de mademoiselle Rachel :

12 juin 1838.	*Horace*........	753 fr.	05 c.	
16 —	—	*Cinna*........	558	80
23 —	—	*Horace*........	303	20
9 juillet	—	*Andromaque*.....	373	20
11 —	—	*Cinna*........	342	45
15 —	—	*Andromaque*.....	736	85

Ce qui donne un total de 1 614 fr. 95 centimes pour le mois de juin, et de 1 452 fr. 60 centimes pour le mois de juillet. Pour peu que le mois d'août eût ressemblé au mois de juillet, la tragédienne était perdue, elle tombait dans l'abîme ; on n'en voulait pas, on n'en voulait plus ; elle était désormais une enfant sans gloire, sans force et sans nom. Cependant on se demande, en présence de cet abandon, ce qu'étaient devenus ces fameux connaisseurs en tragédie et tragédiennes, ce que le théâtre avait fait de ces gens de goût, d'un goût ferme, infaillible et fondé sur la tradition. Non, non, pas un de ces vieux cœurs n'avait battu aux imprécations de Camille, et pas une de ces âmes fermées ne s'était ouverte aux douleurs d'Hermione. Ils dormaient, ils applaudissaient mademoiselle Noblet, la sociétaire ; ils rappelaient (ils faisaient bien) ce brave et vieux Joanny, le *pensionnaire* Joanny ; mais de la débutante et de ses prestiges, de sa voix superbe, de sa taille impérieuse, et de ce geste

auquel, absolument, il fallait obéir... pas un mot. Ils avaient des yeux pour ne pas la voir, ils avaient des oreilles pour ne pas l'entendre, ces grands connaisseurs ; à peine ils savaient le nom de cette humble Rachel. Joanny lui-même, il ne le savait pas, et comme il avait l'habitude, chaque soir, d'écrire après sa tâche accomplie un récit de sa journée, il écrivit ceci dans ses notes, à la date du 16 juin : « J'ai joué Auguste, je l'ai très-bien joué et j'ai été rappelé. Cette petite *** a pourtant quelque chose là ! » Cette petite *Trois-étoiles*, c'était mademoiselle Rachel, et ce qu'elle avait *là*, c'était tout simplement le génie ! Il en a vu briller les premières flammes, ce bon Joanny, mais il ne savait pas encore que c'était le génie. On ne croit pas à ces miracles, quand ces miracles sont si proches. Il y a beaucoup du respect que l'on porte au lointain, à l'inconnu, dans le respect que l'on porte aux étoiles et au soleil !

A la fin cependant, quelques voix se rencontrèrent qui murmuraient (tout bas encore, il est vrai) le mot *talent!* Un peu de bruit, mais plein de gêne, indécis, malheureux, se fit enfin autour de la débutante ; il y eut des voix au parterre qui tentèrent un rappel ; ce n'était pas la vie encore, mais c'était un peu de mouvement sur ce seuil désert, aux alentours de ces murailles abandonnées. C'est ainsi qu'une heure avant le réveil de la Belle au bois dormant, sans nul doute la jeune princesse était encore endormie, et pourtant, justement parce que la léthargie allait céder, et parce que ce sommeil d'un grand siècle était accompli, peu à peu la douce chaleur revenait à ce beau visage, et le sourire à cette lèvre entr'ouverte. En même temps, les serviteurs de la princesse endormie allaient et venaient réveillés à demi, et disposant toutes choses pour le petit lever de Son Altesse. En dedans du palais tout prenait déjà un air de fête, tandis qu'au dehors, les broussailles complaisantes, ouvrant leurs branches sur les sentiers réjouis, laissaient entrevoir à travers l'éclaircie un des coins de ce palais enchanté. Ce n'était point le réveil encore, c'était l'heure qui le précède ; on entend, à cette heure éloquente, surgir de la terre et du ciel, de la forêt sacrée et de l'onde obéis-

sante au vent du midi, toutes sortes de bruits, de mystères, d'amours, de révélations.

« O lumière! » O beaux jours! Ils allaient luire enfin à ces yeux enchantés, ces jours de transports, de retentissements, de révélations ineffables. Elle allait commencer enfin, pour ne plus s'arrêter que sur le bord du cercueil, cette bataille, illustre entre toutes les batailles poétiques, à l'heure où, toute seule, et soutenue uniquement par notre génie et par notre volonté, nous combattions, nous, l'humble et petite Rachel, pour les héros d'Homère et pour les dieux de Sophocle; à l'heure où nous proclamions la résurrection inespérée, éloquente et superbe, des chefs-d'œuvre oubliés; quand nous portions d'une main si haute et si fière le noble drapeau des vieux poëtes!

En ce temps-là l'amour, la passion, la douleur, la foi, la plus humble et la plus généreuse ardeur nous soutenait, nous encourageait, nous poussait dans les sentiers pleins de ténèbres que nous illuminions du feu de nos regards; le feu sacré, le feu intérieur, nous sortait par tous les pores. Nous étions seule, pauvre, abandonnée, sans un ami, sans un soutien, sans un manteau pour nous couvrir; mais que nous étions grande et belle à force de verve et d'éclat, d'énergie et de conviction, de jeunesse et de talent! Certes, en ces heures claires, où s'en va le doute, où la conviction grandit, où la gloire est proche, où la popularité pressentie arrive, hésitante, et pourtant d'un pas sûr, la petite Rachel, drapée en dame romaine, ou couverte de la tunique athénienne, avançait glorieusement dans sa voie, et chaque pas qu'elle faisait la menait à son but, à ce but difficile et lointain, où elle devait arriver par la majesté de son maintien, le charme ingénu de ses passions, la terreur de ses vengeances, la pitié de ses amours.

Divins commencements de ces renommées dont la marche est sûre, et qui s'avançaient, malgré l'obstacle, à pas de géant!

Parlez-nous, en effet, parlez-nous pour l'artiste de ces commencements glorieux, de ces indécisions charmantes, de ces cris, de ces larmes, de ces luttes sourdes, quand il n'a rien à attendre

que de lui-même, et qu'il s'abandonne à la passion qui est en lui!

A ce moment de sa vie, à ce premier et vif éclat, l'artiste, le poëte, l'amoureux, est prêt à tout sacrifier pour arriver à ce but lointain, l'enthousiasme et la gloire. Rien ne lui coûte; il est son maître; il est son public; il joue à son compte unique; il sait que nul ne le regarde, hors lui-même; il sait qu'il est son propre juge, et que personne en ce moment ne l'écoute, pas même le fidèle Arbate ou la fidèle OEnone. Ah! les commencements du génie, il n'y a rien qui vous charme et vous plaise davantage; ils ont toute la grâce de la découverte et tout le charme animé de la révélation! Bien commencer, en toute espèce de beaux-arts et de passions, c'est là le point difficile. Hélas! combien de poëtes qui n'ont fait qu'un seul poëme! Que de romanciers qui n'ont fait qu'un seul roman! Que de faiseurs de tragédies ont fait une tragédie unique! Que de musiciens écrasés sous leurs premiers chefs-d'œuvre! Que d'amoureux qui n'ont pas su conserver leur belle conquête, enlevée à la façon leste et irrésistible des Richelieu et des Lauzun! Surtout que nous en avons connu de comédiens qui, après avoir bondi tout d'un coup à l'extrémité de l'art, lorsqu'ils ont voulu regarder en arrière, sont restés épouvantés des distances qu'ils avaient franchies!

Alors, éperdus, ils ont obéi à je ne sais quelle fascination qui les a rendus méconnaissables à leurs propres yeux. C'est ainsi que tel général, pour avoir gagné trop vite et trop tôt sa première bataille, a été battu le reste de ses jours.

Je crois bien que ce fut un des bonheurs de mademoiselle Rachel de n'avoir pas réussi trop vite et d'avoir lutté, seule, abandonnée à ses propres forces et pendant trois mois, contre l'indifférence et l'absence du public. Dans le silence et dans l'obscurité qui l'entouraient, elle eut le temps d'étudier l'écho de ces voûtes qui avaient retenti des bruits de Talma, qui étaient obéissantes à la voix de mademoiselle Mars. A interroger ces quelques visages intelligents qui la regardaient avec une étrange stupeur, elle apprit à se défaire des leçons de son dernier maître, M. Samson, non pas sans con-

server précieusement les explications qu'il lui avait données, car il l'avait prise ignorante de toute espèce d'art ancien et moderne, et maintenant qu'il lui fallait comprendre ou deviner toute chose, elle en était à faire un choix dans ce peu qu'on lui avait appris. Que vous dirai-je? elle mit à grand profit cette absence du public pour s'examiner elle-même et pour répéter, avec le zèle et le sang-froid d'une dignité suprême, les chefs-d'œuvre et les grands rôles qu'elle allait jouer bientôt en présence de tout ce que Paris a d'intelligence, en présence de tout ce que l'Europe a de splendeur.

Ce fut en ce moment que revint à ce poste impérieux, qu'il n'a pas quitté trois fois durant le cours de trente années, sans manquer un seul jour, même absent, à sa tâche hebdomadaire, l'homme aux cent voix (il n'est qu'une seule voix pour son compte, mais son journal est une grande voix écoutée et respectée entre toutes), et cette fois il eut la chance heureuse d'arriver juste, au bon moment, pour être écouté, approuvé, suivi. Venir à l'heure est le grand secret des grands artistes et des critiques heureux. Ni trop tôt, ni trop tard, est la condition suprême : arrivez trop tôt, nul ne vous suit; venez trop tard, vous suivrez tout le monde, et chacun vous laisse en route.

L'homme arriva (la date est certaine) le 18 août 1838, un samedi, à l'heure où les Parisiens les plus obstinés quittent la ville et s'en vont par volées, cherchant le repos, l'ombre et le frais, sur les calmes hauteurs, dans les douces vallées, sous les ombrages, aux bords des rives clémentes dont la ville est entourée. En ces moments de paix, de calme et d'oisiveté, rien ne saurait plus retenir le Parisien dans ces remparts inutiles où l'herbe même et la fleur sont une invitation à franchir le fossé plein de verdure. Eh! le triste moment, un samedi du mois d'août, pour jouer la tragédie, et quelle insultante concurrence pour Athènes, pour Mycènes, pour Argos ou pour Corinthe entre ses deux mers; Montmorency et ses hauteurs, Enghien et son lac, voisins de Catinat, Versailles et ses jardins, Saint-Germain et sa terrasse, et plus loin la Normandie éclatante sous ses

pommiers!... Que faire alors d'Iphigénie et d'Ajax, de Rodogune et de Clytemnestre?

Aussi bien, ce soir mémorable du 18 août 1838, tout Paris était en fuite, et l'homme absent qui revenait, sur les six heures, de ses courses lointaines à Marseille, à Milan, à Venise, à Florence, à travers tant de paysages, tant de poëmes et tant d'histoires, était le seul dans la ville entière qui n'eût pas l'ambition d'en sortir. Que dis-je? il était si content de se revoir dans ce bruit, dans ce mouvement, dans cette fête éternelle, dans cette éclatante et libre cité, féconde en peuples, en monuments, en grâces, en poésies, en travail, en poëmes, en libertés! Pour savoir la beauté de Paris, et pour comprendre enfin quelle passion on lui porte, et de quel amour on l'aime, il faut le quitter seulement deux mois de suite; il faut employer ces deux mois à visiter les musées, les jardins, les palais, les splendeurs de l'Italie; il faut se plonger dans toutes les jouvences de ces eaux, de ces bois, de ces jardins, dans toutes les oisivetés de ces villes hospitalières, maisons incessamment ouvertes au poëte qui passe, et toutes remplies d'esprit, de beauté, de bienveillance, de causerie ingénieuse et d'élégante bonne humeur; et quand la coupe est épuisée où pétillaient les triples faveurs du beau voyage, de la belle déesse de la jeunesse et d'un peu de renommée, il est impossible, absolument impossible, de dire avec quelle énergie et quelle hâte on revient au vieux Paris, à sa foule, à sa solitude, à ce géant dédaigneux. Il vous a laissé partir sans s'inquiéter de votre départ; vous revenez, il ne sait pas si vous êtes de retour.

Cependant l'homme absent de Paris n'a retrouvé sa ville entière que s'il rentre au milieu des bruits et des silences du Palais-Royal, et s'il retrouve au coin de la rue de Richelieu l'affiche inerte du Théâtre-Français. Comment il se fait que le premier souci du voyageur qui vient à Paris pour la première fois, et pour le quitter demain; comment le premier soin du voyageur qui rentre à Paris pour ne plus le quitter, soit justement, au milieu de tant de théâtres dont la provocation semble irrésistible, de courir au Théâtre-Français,

c'est une énigme, et qui vaudrait certes l'honneur d'être expliquée en pleine Académie. Il est presque toujours calme au dehors, endormi au dedans, ce Théâtre-Français; ses comédiens ordinaires sont d'honnêtes gens, établis chez eux, sous leur toit, réguliers, posés en toutes choses, et surtout dans leur façon de jouer la comédie. Ils font aujourd'hui ce qu'ils ont fait hier, ce qu'ils feront demain.

Pas de rencontre et pas de hasard. Chose étrange! mesdames les comédiennes sont frappées, ou peu s'en faut, de la régularité de messieurs les comédiens. Ce ne sont pas celles-là, certes, qui se font attrayantes outre mesure et qui se montrent plus ou moins parées à leur peuple! Elles ont leur costume traditionnel; elles auraient honte d'enlever la foule par les vulgaires, petits et charmants moyens de nos dames du vaudeville ou du mélodrame. Elles savent toutes leur importance, et j'ai presque dit toute leur majesté; de la plus humble à la plus fière, elles disent que leur tâche est une œuvre et que leur profession touche à la magistrature, à la magistrature des mœurs! Ainsi, le petit maître de la province et le *joli monsieur* de Londres, de Vienne ou de Saint-Pétersbourg, n'ont rien à faire en ce sénat de cornettes, de manteaux, de drap d'or. La soubrette elle-même, au Théâtre-Français, est une dame, elle a sa voiture et ses gens..... Allez donc vous y faire mordre! on s'y pique, on s'y brûle, et tout est dit.

Pourtant, en dépit de ce peu d'attraits et de cette réserve assez voisine de l'austérité, c'est toujours par le Théâtre-Français qu'il faut commencer lorsqu'on va au théâtre ou si l'on y retourne. On a beau faire et beau dire, il est le maître, il est le roi de l'art dramatique. En ces murailles, Corneille a laissé sa magistrale empreinte; Molière a laissé son rire ingénu. Les chefs-d'œuvre qui sont sortis de cette maison ont rempli le monde de leurs larmes, de leurs pitiés, de leurs rires, de leurs vengeances; ils ont raconté l'histoire et ses douleurs; ils ont vu naître la comédie et ses leçons; ils ont occupé Richelieu sous les murs de La Rochelle; ils ont occupé Napoléon

dans les murailles de Moscou : ainsi tout vous y pousse, et malgré vous il y faut aller.

Cet homme donc, absent de la critique, et qui revenait en ce moment dans la bonne ville, entra au Théâtre-Français comme il fût entré dans la maison d'un ami absent; l'ami n'est pas là pour vous recevoir, mais ses meubles vous reconnaissent, ses livres vous sourient, ses tableaux vous saluent, et son fauteuil vous dit : — Bonjour, sois le bienvenu! Voilà notre homme à sa place ordinaire; il regarde, il écoute, il reconnaît la vieille tragédie et les tragédiens accoutumés; les voilà tous dans la même chlamide, ornés des mêmes triomphes, précédés des mêmes faisceaux, suivis des mêmes licteurs. Dans l'orchestre éteint à demi dormait le violon à côté de la contre-basse endormie; au fond de l'abîme appelé le *trou du souffleur*, le souffleur soufflait à chacun son rôle, et le vieil Horace, et le jeune Horace, et les Curiaces somnolents, récitaient leur stridente mélopée. Ajoutez : voilà bien le fauteuil unique, et voilà bien l'étrange décoration moitié grecque et moitié romaine, un vrai fantôme, cette décoration qu'un grand esprit de ce temps-ci condamnait à disparaître, et condamnait par des raisons sans réplique :

« A quoi bon, disait-il, encadrer dans les limites d'une architecture impossible l'œuvre excellente des poëtes du xviie siècle français? Eux-mêmes, les poëtes, ils n'ont jamais eu la prétention (en dépit de leur enthousiasme pour l'unité) de se circonscrire en un temple, en un palais ou sur une place désignée et distincte de tout autre espace. Ils sont contents, pourvu qu'on leur badigeonne un temple au hasard, un palais quelconque, et leurs héros les plus exigeants ne demandent que ceci : entrer, sortir, s'asseoir. Faites donc pénétrer la susdite tragédie au milieu d'un cadre architectural déterminé et précis, aussitôt vous faites une violence extrême à la nature, à la poésie, et vous lui imposez des conditions inacceptables, des limites dans lesquelles elle ne saurait se maintenir.

« Dans les pièces conçues avec un certain soin tout nouveau d'exactitude et de vérité, la décoration, le mobilier, l'armure, et le voile, et l'habit, sont une partie essentielle du drame que l'on représente ; au contraire, dans la tragédie du XVII° siècle, ces accessoires n'aident pas ; or, au théâtre, tout ce qui n'aide pas empêche.

« Ainsi, quel profit retirent Oreste, Andromaque, Hermione, de ce soi-disant palais grec dans lequel ils se promènent tranquillement, l'un à droite et l'autre à gauche? Évidemment aucun. Ce palais ne donne rien à la tragédie, et voici ce qu'il lui ôte : quand le spectateur voit entrer les héros par ces immenses ouvertures latérales, il se demande pourquoi des rois et des reines, qui prennent un soin si grand de la sûreté de leur personne, et qui sont toujours précédés ou suivis de soldats armés de l'épée nue, viennent imprudemment dans des palais à tel point ouverts et abandonnés, que les portes n'ont pas de battants ; pourquoi les mêmes personnages qui mettent une garde armée à leur maison ne mettent pas une serrure à leur chambre, et pourquoi le poëte, qui a recours aux précautions les plus extraordinaires, néglige en même temps les précautions les plus communes.

« En même temps, le spectateur, choqué de ce défaut de logique, remarque à la fois deux choses : cette décoration jetée sur les épaules de la tragédie ne la touche pas et ne la couvre pas ; c'est une idée vivante renfermée brutalement dans une enveloppe morte ; il se dit à lui-même : Si la tragédie ne se sert pas de la décoration, si les portes lui sont également bonnes, avec ou sans battants, il faut que ce soit un art bien conventionnel, bien faux, puisqu'il emploie des hommes abstraits au lieu d'employer des hommes réels ! Si bien que la représentation *classique* de la tragédie tourne, et bien à tort, au détriment des poëtes classiques... »

On place ici cette dissertation pour expliquer l'ennui qu'apporte inévitablement cet éternel palais grec et romain, et comment cet ennui rejaillit bien vite sur l'Hermione, sur l'Oreste et sur l'Andromaque. Ainsi, ce soir-là, toutes les causes d'ennui étaient réunies

contre la jeune tragédienne ; elle était seule, et le spectateur était seul ; la décoration était moisie, et les comédiens n'étaient plus jeunes ; la langue même qui se parlait, le soir dont je parle, à savoir, la langue éloquente de Corneille, pour avoir été longtemps oubliée et sacrifiée aux paroles nouvelles, aux langues de feu, aux admirables emportements de *Marion Delorme* et d'*Hernani*, devenait presque un obstacle. Hélas ! le chef-d'œuvre est si vite oublié ; la belle chose est si tôt vieillie ; il arrive enfin tant d'accidents et tant d'aventures dans ces ingrats cerveaux ! D'où il suit qu'il était parfaitement impossible, au premier abord, que cette petite Camille et ce grand Corneille en vinssent si vite et si complétement à renverser madame Dorval, à battre en brèche Hugo et Shakespeare. Étrange accident que la simplicité antique toute seule et toute nue, au milieu de ses palais ouverts à tous les vents du ciel, remplaçât si vite et si complétement le rêve accompli par M. Victor Hugo, le rêve shakesparien, tel que lui-même il l'expliquait avec tant de verve et d'éloquence, en sa préface ingénieuse de *Marie Tudor !*

« Il a été donné à Shakespeare d'unir, d'amalgamer sans cesse deux qualités, la vérité et la grandeur, qualités presque opposées, ou tout au moins tellement distinctes, que le défaut de chacune d'elles constitue le contraire de l'autre. Dans tous les ouvrages de Shakespeare il y a du grand ; au centre de toutes ses créations on retrouve le point d'intersection de la grandeur et de la vérité ; le plus haut sommet où puisse monter le génie, c'est d'atteindre à la fois le grand dans le vrai, le vrai dans le grand. Le drame selon le XIX° siècle, ce n'est pas la tragi-comédie hautaine, démesurée, espagnole et sublime de Corneille ; ce n'est pas la tragédie abstraite, amoureuse, idéale et divinement élégiaque de Racine ; ce n'est pas la comédie profonde, sagace, pénétrante, mais trop impitoyablement ironique de Molière ; ce n'est pas la tragédie à intention philosophique de Voltaire ; ce n'est pas la comédie révolutionnaire de Beaumarchais ; ce n'est pas plus que tout cela, mais c'est tout cela à la fois, ou, pour mieux dire, ce n'est rien de tout cela. »

Et plus loin :

« Le drame du xixe siècle, ce serait le cœur humain, la tête humaine, la passion humaine, la volonté humaine, un mélange de tout ce qui est mêlé dans la vie ; ce serait le passé ressuscité au profit du présent ; ce serait une émeute là, et une causerie d'amour ici, et dans la causerie d'amour une leçon pour le peuple, et dans l'émeute un cri pour le cœur ; ce serait le rire, ce seraient les larmes ; ce serait le bien, le mal, le haut, le bas, la fatalité, la Providence, le génie, le hasard, la société, le monde, la nature, et au-dessus de tout cela on sentirait planer quelque chose de grand. »

Pensez donc si nous étions loin de Corneille et de Racine en ce temps-là ; pensez si le drame avait remplacé la tragédie, à quel point Frédérik Lemaître avait fait oublier Talma, par quelle violence éloquente et par quel désordre irrésistible de la voix, du geste et de la passion sans limite et sans frein, madame Dorval avait mis au néant la dernière de nos tragédiennes, mademoiselle Duchesnois ! Cependant, quand pour la première fois, dans *Horace*, apparut à nos yeux éblouis la petite Rachel, quand cet écho sonore et charmé retrouva, après l'avoir oublié si longtemps, l'accent même de la tragédie, et que ces vieux fantômes, hardiment ressuscités, revinrent à cette vie, à cette force inespérées, il fallut bien convenir qu'une révolution poétique était proche, et que désormais l'art moderne, si longtemps triomphant, allait rendre à l'art ancien les hommages et les respects mérités. — Voilà l'œuvre, en effet, de mademoiselle Rachel, son œuvre excellente, et qui lui donne une place à part dans l'histoire des révolutions poétiques.

En ce moment, de ces premiers combats et de ces luttes intrépides, seule au monde et seule à deviner son étoile, elle allait simplement à son but, sans hésiter, sans se hâter, inspirée et modérant sa flamme avec un goût sans réplique. Elle était toute semblable à la jeune Dumesnil, telle que l'a représentée, en ses *Réflexions sur l'art théâtral*, Talma lui-même ; et ce portrait de mademoiselle Dumesnil,

peinte par un si grand maître, représente, *ad vivum*, plusieurs des traits de la naissante Rachel :

« Mademoiselle Dumesnil se livrait sans réserve à tous les élans d'une nature que l'art ne put asservir. Douée, comme Lekain, de cette précieuse et rare faculté de se pénétrer vivement des passions de ses personnages, de cette sensibilité profonde qui constitue le véritable talent, elle s'abandonnait sans règle et sans science à toutes les agitations de son âme. Insensible aux beautés de convention, reculant devant la froideur des calculs, elle était incapable de subir le joug de l'habitude et de l'exemple. »

Mademoiselle Rachel était faite, on l'eût dit, sur le modèle même de mademoiselle Dumesnil ; elle n'avait pas grand souci des règles, de l'habitude et de la convention. Elle obéissait, simplement et naturellement, à l'inspiration qui était en elle, sans souci des *belles manières*, et sans trop s'inquiéter de ce joli petit être appelé le *petit-maître* par Racine lui-même, en sa préface de *Phèdre*, et si profondément exécré de M. Arnauld. Écoutez cependant la déclamation de Talma contre les *belles manières* : vous en apprécierez plus facilement et plus volontiers la révolution que faisait cette petite Rachel, sans le vouloir, sans le savoir :

« On portait alors le goût des belles manières dans les situations les plus tragiques, et jusque dans la mort même. L'Iphigénie de Racine refuse les secours d'Achille et de sa mère, et semble ne vouloir rien éprouver de l'émotion naturelle à une jeune fille qui va mourir. Euripide, qui n'avait pas de ces sortes de convenances à observer, s'est bien gardé de donner une résignation si composée à son Iphigénie ; mais Racine aurait cru dégrader la sienne en lui donnant la peur de la mort. Une princesse sous l'empire de l'étiquette devait toujours soutenir sa dignité, même dans les moments où la nature reprend tous ses droits. »

C'est ainsi que les *belles manières* et le *petit-maître* avaient résisté, dans la tragédie, à toutes les tentatives de Lekain et de Talma. Ces *princesses*, que madame Dorval avait détrônées, hors de leur trône

et de leur théâtre, étaient restées fidèles aux moindres détails de la tragédie ancienne; elles n'avaient même pas renoncé au costume improvisé par les princesses de Racine, au mouchoir que ces dames se croyaient obligées de porter à la main. Ces *Grecques* et ces *Romaines* étaient encore habillées sur les dessins de Vanloo et de Boucher; elles comptaient pour rien la réforme indiquée par David, et jamais plus qu'en voyant jouer ces infantes le public ne s'était habitué à ceci : « que la tragédie n'était pas dans la nature! »

Ainsi, grâce à nos tragédiennes, ces profonds connaisseurs anéantissaient, en les méconnaissant, les plus belles scènes inventées par les plus grands poëtes. Ils niaient tout, la vérité de l'expression, la naïveté du langage et la réalité des sentiments; ils niaient l'exposition et le dénoûment de *Wenceslas*, le cinquième acte de *Rodogune*; ils niaient le dernier acte de *Cinna*; ils niaient, et les disaient *contraires à la nature*, le rôle du vieil Horace, les scènes entre Agamemnon et le divin Achille; ils niaient les rôles de Joad, d'OEdipe, des deux Brutus, de César, les rôles de Phèdre, d'Andromaque et d'Hector; ils niaient Phèdre, ils niaient Athalie et Pauline..... Ils ne voyaient pas que dans les *Fourberies de Scapin* Molière est un railleur qui veut que les comédiens en reviennent à la nature, à la vérité, à l'accent même de la pitié, de la douleur, lorsque Scapin dit à son camarade : « Allons, çà! tiens-toi un peu, mets la main au côté, fais les yeux furibonds, marche un peu en roi de théâtre. »......

Un roi de théâtre, une reine de théâtre, ce qu'il y avait de plus ridicule en ce bas monde; et que Molière avait grandement raison de s'en moquer! Combien aussi mademoiselle Rachel et les comédiens assez heureux pour échapper à l'école, à la convention, à la déclamation, à l'enseignement du maître, ont bien fait et feront bien, désormais, d'obéir aux leçons excellentes que donne à ses comédiens ordinaires, cinquante ans avant les comédiens de l'Hôtel de Bourgogne, Hamlet, prince de Danemark :

« Rendez ce discours comme je l'ai prononcé devant vous, d'un ton facile et naturel; mais si vous grossissez votre voix et vociférez,

comme font la plupart de nos acteurs, j'aimerais autant avoir mis mes vers dans la bouche d'un crieur de ville. Oh! rien ne me blesse l'âme comme d'entendre un homme grossièrement robuste exprimer une passion par des éclats et des cris à fendre les oreilles d'une multitude qui n'aime que le bruit ! Je voudrais vous faire fustiger cet Hérode absurde qui enchérit sur Hérode même et veut être plus furieux que lui. Ne soyez pas non plus trop froids, mais que votre intelligence vous serve de guide : proportionnez l'action au mot et la parole à l'action, avec cette réserve attentive de ne pas sortir de la décence et de la nature. En effet, tout ce qui s'écarte de cette règle s'écarte du but de la représentation dramatique, qui est d'offrir en quelque sorte un miroir à la nature, de montrer à la vertu ses véritables traits, au ridicule, sa ressemblante image, à chaque siècle, à chaque époque du temps, sa forme et son empreinte. Si cette peinture est exagérée ou affaiblie, elle amusera les ignorants; mais elle fera souffrir les hommes judicieux, dont l'opinion doit toujours, à votre égard, l'emporter sur l'opinion de la foule. Il y a des comédiens que j'ai vus jouer et que j'ai entendu vanter par des louanges excessives qui n'avaient (encore suis-je indulgent) ni la démarche d'un chrétien, ni la démarche d'un païen, et rien d'un homme en chair et en os. Ils s'enflaient et hurlaient d'une si horrible façon, qu'on les eût pris pour des simulacres humains, grossièrement ébauchés par quelque dieu subalterne, tant ils imitaient l'homme abominablement. »

Les émotions de cette première soirée se peuvent expliquer par un grand étonnement. Sans nul doute, on avait sous les yeux, ce soir-là, une grande image ; mais, cette image, était-ce un fantôme, était-ce un être réel? Là était le doute. Évidemment nous assistions à un spectacle imprévu; des échos étaient réveillés, qui se taisaient depuis longtemps; des tombeaux s'ouvraient, que l'on croyait fermés pour toujours. Mais quel serait le résultat de cette révolution de palais, pour ainsi dire, et ne serions-nous pas tantôt les héros bafoués de quelque journée *des dupes?* — Il y avait là une grande inquiétude !

En même temps, on ne pouvait pas douter, même dans cette solitude et ce profond silence, que la jeune débutante ne fût en plein progrès sur elle-même et sur les esprits d'alentour. Si elle n'était pas encore la souveraine absolue, éclatante, qu'elle fut plus tard, elle était déjà la comédienne habile qui devinait, dans l'esprit, dans l'attention de son auditoire, tous les côtés faibles, et, disons mieux, toutes les brèches par lesquelles les poëtes, pénétrant dans l'âme humaine, et s'en étant emparés par droit de conquête, soulèvent tous les orages, toutes les passions, la haine et l'amour, la terreur et la pitié, la sympathie et la douleur.

Évidemment, elle avait déjà gagné cela sur son parterre : elle le dominait ; elle lui imposait déjà toutes ses volontés, et le parterre, enchanté et charmé, ne savait plus que l'écouter et l'applaudir. C'est là, au reste, une des grandes conditions du succès au théâtre : la foule aime, et de préférence à tout autre, un talent dont l'éducation est toute faite ; elle ne veut pas d'hésitations, de gêne, et cela lui déplaît de tenir la férule du maître d'école.

Ainsi, quand on vit que la débutante était à l'aise, et qu'elle allait naturellement, sans impatience, et d'un pas calme, à un but, lointain sans doute, mais qu'elle entrevoyait avec l'œil de son esprit, les spectateurs les plus difficiles et les plus rebelles à l'art ancien se sentirent tout disposés à une adoption sérieuse, et surtout après la grande scène des terribles imprécations, commencées à voix basse, à la façon de l'orage qui gronde. Ah ! la chose était belle et glorieusement sentie. Aussi de l'orchestre, à peu près vide, on entendit une voix qui disait : « Voici la tragédie ! »

Or, cette voix, c'était celle d'un homme qui avait suivi Talma dans l'œuvre de sa vie entière. Il lui avait vu représenter le rôle de Procule en 1789, et ce jour-là mademoiselle Contat s'écriait : *Ah! mon Dieu, il a l'air d'une statue!* Il l'avait vu dans tous les rôles tant célébrés par madame de Staël. Il l'avait vu dans tous les rôles de sa vieillesse : *Joad, Auguste, Jacques de Molé, Mithridate, Sylla, Danville de l'École des Vieillards, Charles VI* enfin (6 mars

1826), son dernier rôle et sa dernière création. Il se rappelait très-bien *Henri VIII*, *Jean sans Terre*, *Mélanie*, *Othello*, *Mucius Scævola*, une tragédie de Luce de Lancival; *Timoléon*, *Quintus Cincinnatus*, une tragédie de M. Arnault; *Abufar*, *Quintus Fabius*, l'*Agamemnon* de M. Lemercier, le *Falkland* de M. Laya, les *Vénitiens* de M. Arnault; il se rappelait même l'*Ophis* de M. Lemercier, le *Montmorency* de M. Carion de Nisas, le *Fédor* de M. Ducis, et même le *Thésée* de M. Majoier.

Mais cet homme aux souvenirs trop nombreux ne parlait guère de ces contrefaçons oubliées; il parlait sans cesse et sans fin des chefs-d'œuvre de Talma, et toujours revenaient, dans ses discours et dans ses regrets, parés de grâce et de terreur, l'*Oreste* et le *Néron* de Racine, le *Cinna* de Corneille, l'*Œdipe* de Voltaire, l'*Hamlet* de Ducis. Toujours revenaient ces grands souvenirs : *Manlius*, *Nicomède*, *Tancrède*, *Horace*, *Sévère*, *Antiochus*, *Rhadamiste*, *Ninias*, *Assuérus*, *Abner*, *Spartacus*, *Bayard*, *Coriolan*, *Ladislas*, *Philoctète*, *Vendôme*, *Henri IV* (dans la *Partie de chasse*), *Germanicus*, *Glocester*, *Othello*, *Bélisaire*, *Léonidas*, *Macbeth*, et tant d'inventions qu'une heure apporte, et qu'une heure emporte.

Quel travail, nous disait cet homme aux souvenirs sans fin, avait accompli ce laborieux et glorieux Talma, mort à la peine, et comme il manque aujourd'hui à notre petite Rachel! Qu'il eût été fier de la rencontrer dans sa tâche éloquente de chaque jour! Quelle noble main il eût tendue à tant d'active et fière jeunesse, et qu'il eût été content de reprendre avec elle tous ses grands rôles! Et maintenant, quel sera l'avenir de cette enfant, abandonnée à ses propres forces? Voyez, elle est faible encore! On trouve à travers cet éclat juvénile la trace ardente de tant de souffrances et de douleurs; l'infortunée, elle a brûlé ses vaisseaux!

A cette heure, il faut vaincre ou mourir; l'extrême gloire ou le néant la menacent! Elle joue un jeu redoutable, et je doute en ce moment, pour elle, non-seulement du jour d'aujourd'hui, mais du jour de demain!

Nous causions ainsi dans le jardin du Palais-Royal, par la nuit claire, et nous nous demandions en même temps si nous n'allions pas commettre une véritable trahison, un crime de lèse-majesté, en aidant à cette résurrection inattendue, et qui pouvait être si fatale aux poëtes nouveaux, à M. Victor Hugo en personne? A quoi donc allaient aboutir tant de luttes poétiques, tant de batailles acharnées, tant de préfaces, d'explications, de commentaires, et tous ces beaux ouvrages que la nation française avait adoptés avec tant d'hésitation, et qu'elle pouvait abandonner si vite? Eh quoi! la tragédie, enfoncée au sein des abîmes, allait donc sortir de son cercueil pour envahir les domaines des poëtes vivants? Cette enfant dans les langes d'Hermione, ou dans la tunique de Camille, écrasera de son pied de marbre les charmantes beautés de *Marion Delorme*, de *Ruy Blas* et d'*Hernani!*

Là encore le doute était grand : la génération de 1830 aimait M. Victor Hugo comme un frère cadet aime un frère aîné dont il est glorieux. Aussi peu avions-nous souci de la tragédie, autant nous tenions aux turbulences de M. Alexandre Dumas, aux inventions de Frédéric Soulié, aux fêtes de M. Scribe, aux tentatives de M. Alfred de Vigny, aux élégies si touchantes de Casimir Delavigne, qui s'en allait rêvant, priant et mourant. La génération présente était vraiment et tout à la fois la mère et la fille de cet art brillant, pétillant, fécond, plein de grâce et de surprise, qui suffisait à nos enchantements de tous les jours. Pourquoi donc encombrer la voie, et de quel droit faire un obstacle à ces beaux esprits, pleins de vie et de jeunesse, et si complétement oublieux du temps passé? Tels furent les doutes et les hésitations de ce premier jour, et nous rentrâmes en nos logis par le Pont-des-Arts, en récitant à la coupole de l'Institut ces vers de *Ruy-Blas :*

> « Charles-Quint! dans ces temps d'opprobre et de terreur,
> Que fais-tu dans ta tombe, ô puissant empereur!
> Oh! lève-toi! viens voir! Les bons font place aux pires.
> Ce royaume effrayant, fait d'un amas d'empires,

> Penche... Il nous faut ton bras! Au secours! Charles-Quint!
> Car l'Espagne se meurt, car l'Espagne s'éteint!
> Ton globe, qui brillait dans ta droite profonde,
> Soleil éblouissant, qui faisait croire au monde
> Que le jour désormais se levait à Madrid,
> Maintenant, astre mort, dans l'ombre s'amoindrit,
> Lune aux trois quarts rongée, et qui décroît encore,
> Et que d'un autre peuple effacera l'aurore!
> Hélas! ton héritage est en proie aux vendeurs.
> Tes rayons, ils en font des piastres! tes splendeurs,
> On les souille, ô géant! se peut-il que tu dormes!
> Ton nom meurt... et voilà qu'un tas de nains difformes,
> Sur ta dépouille auguste accroupis sans effroi,
> Se taillent des pourpoints dans ton manteau de roi! »

Deux jours après cette admirable soirée, *tout Paris*, c'est à savoir les cinquante lecteurs, mais cinquante intelligences que possède à Paris tout honnête écrivain qui n'est pas sans mérite et sans quelque talent, pouvait lire et lisait en effet, dans le *Journal des Débats*, la révélation de mademoiselle Rachel. Cette fois, plus de doute et plus d'hésitations : la critique, à qui la foule absente au Gymnase avait donné un si grand démenti à propos de la *Vendéenne*, avait une revanche à prendre; et cette revanche, elle la prit éclatante et de très-haut! Oui, cette enfant à la main, elle la présente à la foule en s'écriant : « *Je tiens un miracle!* » On n'a pas souvent de pareilles rencontres, très-heureusement peut-être, car le vrai nom de la foule est *doute*, aussitôt qu'il s'agit d'un poëte nouveau ou d'un chef-d'œuvre inconnu.

« Soyez donc avertis » (soufflait le feuilleton dans cette flûte doublée en airain dont il est parlé en *l'Art poétique*... une flûte rivale de la trompette), « qu'au moment où je vous parle, il existe, au Théâtre-Français même, au *Théâtre-Français*, je le répète, une victoire inattendue, un de ces triomphes heureux dont une nation telle que la nôtre est fière à bon droit, quand, revenue à tous les sentiments honnêtes, au fier langage, à l'amour chaste et contenu, elle échappe aux violences sans nom, aux barbarismes sans fin.

« Quelle joie, en effet, pour une nation intelligente, de se voir tout d'un coup rendue à ces mêmes chefs-d'œuvre indignement et si longtemps méconnus! O dieux et déesses! soyez loués, vous qui avez donné, avec tant d'immortalité, tant d'indulgence au chef-d'œuvre! Il est indulgent, justement parce qu'il est éternel. En vain on l'accable d'injures et d'outrages, en vain on le soumet à d'humiliantes comparaisons, on le chasse en vain de la mémoire et de l'admiration des hommes... les injures, il les dédaigne, et l'oubli même, il le méprise. Il répond aux insultes par un sourire; il est calme, il est patient et solennel, et, quand on l'invoque enfin, le voilà qui tend sa main paternelle et royale aux ingrats qui s'écriaient dans leur ennui : *Seigneur, sauvez-nous, nous périssons!*

« Cette fois donc nous possédons enfin la plus étonnante et la plus merveilleuse petite fille que la génération présente ait vue monter sur un théâtre. Cette enfant (apprenez son nom!), c'est mademoiselle Rachel. Il y a tantôt un an elle débutait au Gymnase, et moi, à peu près seul, je disais que c'était un talent sérieux, naturel, profond, un avenir sans bornes; cette fois on ne voulut pas me croire; on me dit que j'exagérais... A moi seul, je ne pus soutenir cette petite fille sur ce petit théâtre. Quelques jours après son début, l'enfant disparut du Gymnase, et moi seul peut-être j'y pensais, quand tout d'un coup elle a reparu au Théâtre-Français dans les tragédies indestructibles de Corneille, de Racine et de Voltaire. Cette fois, l'enfant est écoutée, encouragée, applaudie, admirée. Elle est entrée enfin dans le seul drame qui fût à la taille de son précoce génie. En effet, quelle chose étrange! une petite fille ignorante, sans art, sans apprêt, qui tombe au milieu de la vieille tragédie! Elle la ranime, en soufflant vigoureusement sur ces augustes cendres. Elle en fait jaillir la flamme et la vie! Oui, cela est admirable! Et notez bien que cette enfant est petite, assez laide; une poitrine étroite, l'air vulgaire et la parole triviale. Je l'ai rencontrée hier, et elle me dit : — *C'est moi que j'étai t'au Gymnase*, à quoi j'ai dû répondre : *Je le savions!*

« Ne lui demandez pas ce que c'est que Tancrède, Horace, Hermione, la guerre de Troie, Pyrrhus, Hélène; elle n'en sait rien, elle ne sait rien. Mais elle a mieux que la science : elle a cette lueur soudaine qu'elle jette autour d'elle. A peine sur le théâtre, elle grandit de dix coudées : elle a la taille des héros d'Homère; sa tête se hausse et sa poitrine s'étend; son œil s'anime, son pied tient à la terre en souverain; son geste est comme un son venu de l'âme; sa parole vibre au loin, toute remplie des passions de son cœur. Et elle marche ainsi dans le drame de Corneille sans hésiter, semant autour d'elle l'épouvante et l'effroi! Et elle aborde, active et toute-puissante, la pompe et l'éclat de Voltaire! Heureuse et poétique, elle s'abandonne, corps et âme, à la tendre passion de Racine, et de ces passions, de ces majestés, de ces grandeurs, rien ne l'étonne! Voilà bien la terre et le ciel de cette enfant des miracles! Elle est née au milieu des domaines de la poésie; elle en sait déjà tous les détours; elle en dévoile tous les mystères. Les comédiens qui jouent avec elle s'étonnent de cette audace; la vieille tragédie espère; le parterre, ému et charmé, prête une oreille enchantée et ravie à ce divin langage des beaux vers dont nous sommes privés depuis la mort de Talma; fière et superbe, la foule s'abandonne à la toute-puissance de ces grands poëtes, l'honneur de la France, l'orgueil de l'esprit humain.

« Laissez-la donc grandir, cette petite fille accomplissant une révolution sans le savoir; laissez venir, à côté d'elle, quelque jeune homme inspiré comme elle, et les vrais dieux du monde poétique vont revenir, et nous allons voir se rallumer le flambeau éteint de Racine, de Corneille et de tous les dieux!

« Plus tard nous reviendrons, à cœur reposé, sur les débuts très-remarquables de mademoiselle Rachel; nous la suivrons dans toutes ses tentatives, soit qu'elle donne une énergie inconnue aux imprécations de Camille, ou qu'elle nous montre l'Aménaïde chevaleresque, ou qu'elle prête sa mordante ironie à l'Hermione antique. Ceci est une chose grave : il faudra veiller avec zèle, avec

amour, avec un soin tout paternel, sur la nouvelle arrivée du Théâtre-Français, qui sera bientôt l'honneur du théâtre ! Et puis, quand nous l'aurons bien encouragée, il nous sera permis de lui dire aussi quelques vérités utiles qu'elle doit entendre ! Elle a le zèle, elle a le courage, et, par Apollon, ce n'est pas là une de ces personnalités subalternes à qui la critique jette en passant l'aumône de quelques éloges, pour ne plus s'en occuper ! Mademoiselle Rachel est une vive et puissante intelligence, servie par de faibles organes; une lame d'or dans un fourreau d'argile; un exemple admirable de ce que peuvent obtenir l'âme et le cœur dans les arts, indépendamment de leur enveloppe mortelle.

« En attendant, vous toutes qui n'êtes que belles, quand vous aurez bien vu à quoi peut arriver cette enfance ignorante et fragile, par la seule force de l'inspiration dramatique, nous verrons si vous songerez à adresser désormais au parterre ingrat ces tendres regards, ces gestes suppliants, ces doux sourires, toutes ces petites agaceries minaudières et câlines qui sont aussi loin d'être la comédie que le vernis d'un tableau est loin d'être la peinture. »

Voilà la première annonce, et voilà le premier bruit sérieux que fit la petite Rachel au théâtre, et, pour le coup, ce bruit-là fut un grand bruit, et cette annonce fut écoutée. Il y eut d'abord, pour un croyant, mille incrédules ! Nous sommes un peuple excellemment voué à l'ironie, une déesse chez les Grecs; l'ironie a fait chez nous son chef-d'œuvre, elle a fait *Candide*, et voilà pourquoi il suffit d'annoncer à la France un chef-d'œuvre, un grand talent, une merveille, un miracle... aussitôt elle se met à sourire, à se moquer.

« Heureusement (disions-nous huit jours après) que la nouvelle tragédienne arrive au bon moment, à l'heure propice et favorable, et qu'elle va trouver le monde parisien tout disposé à les bien recevoir, elle et la révolution qu'elle apporte. Il n'y a pas, Dieu merci ! de révolution qui se fasse ici-bas toute seule, ou pour un seul homme : au contraire, elle est l'œuvre de tous; elle s'accomplit d'un consentement unanime, et c'est déjà, qui le nie ? une gloire

inespérée et sans rivale, d'avoir donné le signal que tout le monde écoute, auquel tout le monde obéit. Le grand mérite, et, disons mieux, le grand honneur de ces intelligences, *de ces têtes par Dieu touchées*, c'est de donner le signal, juste au moment où le peuple va le donner lui-même, et ni trop tôt, ni trop tard; c'est d'aller en avant, à l'instant même où la foule éprouve un désir immense d'aller en avant. « Et qui m'aime me suive, et prenez garde à mon panache ! » Ainsi, mademoiselle Rachel serait venue au milieu d'*Hernani*, de *Marion Delorme* ou de la préface de *Cromwell*, nous apportant ses dieux et ses autels, on aurait eu grand'peine à la suivre, et peut-être, en dépit de son génie, on l'eût laissée au milieu du chemin.

« En ces temps poétiques, où la nouvelle poésie était tout flamme et tout ardeur, où le plus vieux d'entre ces mortels favorisés du génie avait à peine vingt-cinq ans, les connaisseurs, qui sont rares et qui sont fort tremblants et fort timides, quand rien ne les soutient au dehors, les grands connaisseurs, encore épouvantés du triste effet de la pétition adressée à S. M. le roi Charles X contre les novateurs par les faiseurs de tragédies, auraient admiré tout bas cette enfant d'un miracle inespéré ; ils auraient constaté, à huis clos, cet art excellent de bien dire et de parler juste, ce geste rare et sérieux, ce profond regard empreint de tant de choses touchantes ou terribles, mélange hardi de tous les feux et de toutes les larmes... En même temps, ils se seraient livrés à toutes sortes de comparaisons et de souvenirs dont le public ne se fût jamais douté :

« Monsieur ! eût dit l'amateur à l'amateur son voisin, vous rappelez-vous mademoiselle Duchesnois, et vous rappelez-vous mademoiselle Maillard, si tôt perdue ?... Elle avait ces yeux-là, mademoiselle Maillard. »

« Tel eût été le triomphe anonyme, et le succès obscur de toutes ces flammes cachées sous la cendre. En même temps la critique, occupée autre part et tout entière à son zèle, à sa lutte, à son blâme, à son admiration pour ou contre les œuvres nouvelles,

eût à peine accordé un regard favorable à la petite Rachel.

« Elle eût dit, en courant, que cette enfant était une intelligence hardie, et qu'elle déclamait un peu mieux que mademoiselle Noblet, qui déclame un peu trop ; un peu mieux que mademoiselle Rabut, qui lit toujours ; puis, ceci dit, la critique eût couru à ses violences, à ses glorifications présentes, et la révolution de la petite Rachel était à peine une émeute. Eh Dieu ! que de perturbateurs de la paix ont été pendus comme émeutiers, qui auraient été couronnés et traités en grands hommes, s'ils s'étaient montrés le lendemain de leur échauffourée ! Encore une fois, le grand secret de réussir, c'est... *venir à temps.*

« Mais aussi quelle heure, et propice entre toutes, a deviné mademoiselle Rachel, quand elle est arrivée ! Enfant du siècle même de Louis XIV, et les mains pleines de chefs-d'œuvre, il était impossible d'arriver plus à propos, pour nous rendre ces merveilles de l'esprit humain que toute notre génération avait oubliées, à ce point que sur dix lettrés pas un peut-être n'aurait su dire en combien d'actes *Nicomède;* à quel instant de la tragédie Auguste et Cinna se rencontrent, ou comment se nommait la rivale d'Andromaque, et quel était ce fils d'Achille, aimé d'Hermione. Ainsi le noble et légitime sentier du maître était couvert de ronces et d'épines ; le grand chemin était une fondrière, et le passé poétique était un abîme... Heureusement que les nations qui ne doivent pas mourir se respectent elles-mêmes dans les œuvres qu'elles ont produites. Elles peuvent les oublier un instant... elles ne souffriront pas qu'on les détruise, et, pour peu qu'on leur donne un prétexte d'y revenir, aussitôt elles y reviennent avec l'ardeur, l'amour tendre et passionné de l'enfant prodigue, et perdu en toutes sortes de misères, qui retrouve enfin son vieux père et qui se jette à ses pieds, implorant son pardon.

« C'est ainsi que mademoiselle Rachel, quand elle se présente à la tête de ce bataillon sacré : *Andromaque, Horace, Esther, Bajazet, Mithridate, Athalie,* et qu'elle va, s'écriant comme le chevalier d'Assas : « *A moi, Auvergne, voilà l'ennemi !* » accomplit une tenta-

tive excellente, illustre, et dont chacun lui saura gré dans le présent, dans l'avenir. Ah! l'intelligente et courageuse héroïne! Elle s'est mise hardiment à la tête de ce progrès rétrograde; elle a traversé d'un pas ferme et léger tous ces décombres; de sa petite main forte, habile et résolue, elle a frappé aux portes du palais de la tragédie antique... Eh! la tragédie, elle dormait sur le lit sépulcral de cette belle princesse endormie, il y avait cent ans, dans son palais de cristal; mais, comme l'heure du réveil était arrivée, elle a secoué les pavots de son front royal, et nous l'avons revue enfin, telle qu'elle était jadis en ses beaux jours de majesté, de grandeur et de toute-puissance! A l'aspect de cette noble dame oubliée, et si longtemps, dans ce silence et dans ces ruines, le public, touché d'une profonde et sincère pitié, plein de déférence et de respects pour tant de gloire et de malheur, a battu des mains en retrouvant ce beau langage dont il avait le souvenir confus, comme on se souvient tout bas, étant vieux, des mélodies oubliées de son enfance. »

Aussi bien, pour avoir été simple, facile et naturelle, cette révolution salutaire n'a pas été moins complète. On s'étonnait seulement, comme cela arrive en toutes les révolutions, que cette heureuse et glorieuse révolution n'eût pas été plus tôt accomplie. On se demandait où était l'obstacle et comment donc on avait pu si longtemps oublier cette noble tragédie enfouie en sa pourpre. En même temps on félicitait le courage aventureux qui avait arraché les ronces et les épines de ce seuil redouté, qui avait dit à la reine abandonnée, à la délaissée : « Or çà, réveillez-vous, Madame, » et qui l'avait ramenée en grand triomphe aux lieux mêmes où si longtemps elle avait régné triomphante. Oui, ce fut là un beau jour dans la littérature de ce pays, un noble mouvement complet et bien glorieux..... Mais aussi par quelle joie ineffable et complète ce triomphe excellent fut reconnu! Par quels transports mademoiselle Rachel fut saluée, et par quelle reconnaissance ardente et vivement exprimée!... Oh! les beaux jours, ces premiers beaux jours de la renaissance poétique!

Il me semble que je la revois, cette enfant : d'abord elle est seule au milieu de cette salle silencieuse; forte de son bon droit, elle s'abandonne en toute liberté à la naïveté de son inspiration. Elle ne songe encore ni aux applaudissements, ni à la gloire; elle obéit tout simplement à sa vocation, à ses nobles instincts, à l'inspiration irrésistible qui l'agite. En même temps, les spectateurs peu nombreux qui sont entrés par hasard au Théâtre-Français, émus et charmés, crient tout haut : *Courage, enfant, voilà la tragédie!* Entre eux et cette enfant qu'ils assistent s'établit comme une conversation non interrompue, dont Corneille ou Racine sont les interprètes. Le lendemain, la même foule arrive quelque peu augmentée, mais c'est encore un succès en famille, un applaudissement intime, un Évangile prêché à des convertis. Bientôt cependant les applaudissements grandissent, l'enfant grandit en même temps, et, déjà entourée, elle ne s'étonne pas que quelques amis du grand art qu'elle exerce applaudissent aux plus beaux vers de notre langue; elle ne s'étonne même pas qu'on l'applaudisse. Elle et son parterre, ils sont heureux du même bonheur; ils partagent le même enivrement poétique; ils s'animent au bruit glorieux des mêmes passions.

C'est vous que j'atteste, vous qui avez assisté, des premiers, à cette révélation poétique, aux premiers combats de notre Rachel. Était-elle assez énergique et touchante, et poussait-elle assez loin cette audace enfantine, cette passion sauvage, ces mouvements soudains partis du cœur, cette âpre énergie, et cet abandon plein d'énergie et de charme, qui nous faisait bondir de joie et d'orgueil? Ah! l'inspirée et la conquérante, que de grands services elle a rendus sans le savoir aux poëtes passés, aux poëtes à venir!... Elle a relevé les anciens autels; elle a rendu la vie aux poussières; elle a ranimé, d'un souffle ingénu, les cendres éteintes; elle a ramené à ce vieux Théâtre-Français tout vermoulu, qui n'avait pas de quoi laver sa tunique ou recoudre son manteau, les esprits les plus frivoles et toutes les oisivetés parisiennes. C'est ainsi qu'à notre premier appel, tant l'éloquence est voisine de la conviction! la foule

est accourue ; elle a rempli le théâtre, elle s'est mise à applaudir ; elle a applaudi cette même enfant devant laquelle elle avait passé naguère et si souvent sans lui accorder un regard de sympathie.

En ces moments pleins de dangers pour elle et pour son talent, ces premiers moments de l'adoption publique, où la foule pousse à l'excès l'enthousiasme et l'admiration, mademoiselle Rachel pouvait se perdre à force d'entendre cette foule imprudente crier au miracle !... Elle fut sauvée, uniquement parce qu'elle était tout à fait la fille de Corneille, et que pas une flatterie, aucun mensonge, ne furent assez puissants pour l'arracher à ses légitimes grandeurs.

Bientôt même, ô charme incroyable ! on s'aperçut non-seulement qu'elle était belle, mais qu'elle était charmante. En si peu d'heures de bien-être et de contentement, elle s'était révélée une beauté. La fillette était devenue une reine de Paris ! Hier à peine vêtue, et le lendemain elle portait d'un geste aisé, charmant, les plus belles parures. Elle avait si naturellement le geste et le port, la taille et le regard des plus grandes dames parisiennes ! Dans cette personne hardie, aux lignes correctes et sévères, tout se ressentait d'une illustre origine. Hors du théâtre elle restait la sœur d'Hermione et de Camille. Elle avait, même dans son sourire et dans sa grâce affable, un air de commandement et de grandeur. Même à son rire, à sa gaieté, à la bonne humeur de la parvenue, et, disons mieux, d'une personne *arrivée*, il ne fallait guère se fier, car tout de suite apparaissait la femme au sceptre, à la coupe, à la pourpre, au poignard. C'était son secret, elle était tout de suite à sa place. Ainsi Napoléon Bonaparte, en ses jardins de la Malmaison : lorsqu'il jouait au cheval fondu, il voulait bien sauter par-dessus tout le monde, à condition que nul ne lui rendrait la pareille ; et je ne sais quel idiot ayant sauté sur son épaule, il le fit jeter à la porte de son jardin.... Pourtant il n'était pas encore empereur !

Je me rappelle encore le premier jour où, déjà triomphante, encore ignorée, et comprenant pourtant qu'un grand bruit allait se faire autour de son jeune talent, je la vis pour la première fois.

Il me sembla qu'elle avait six pieds dans ce vêtement étriqué, pauvre, honnête et fièrement porté ; elle semblait ne pas se douter de sa misère, ou bien elle s'en faisait un titre à la sympathie, au respect, à la bienveillance. Elle était si jeune, et dans la première maigreur de la dix-septième année ! Un grand œil profond, une tête énorme ; elle n'avait pas encore ce beau teint clair, net et vif, que donnent l'aisance et le repos ; elle manquait de cet éclat qu'apporte avec soi la grande toilette ; elle enfermait sa main grêle dans un gant d'une couleur douteuse ; à peine on voyait reluire, à travers les lèvres pâlies, ces belles dents merveilleuses, ces trente-deux incisives, qui donnèrent plus tard tant de grâce à son sourire, et qui donnaient déjà tant d'accent à sa parole. Elle était sérieuse, elle était réservée, et de tout ce qu'elle voyait, elle s'étonnait sans rien dire.

Elle était attentive aux moindres détails ; silencieuse, il est vrai, mais son regard était vivement à la réplique ; enfin, pour servir d'obstacle à ce qu'on la trouvât belle et charmante, en dépit de ces beaux cheveux fins comme la soie, aussi nombreux que les épis dans un champ de blé, ces cheveux d'un ton si chaud, qui paraient si dignement et si complétement cette tête charmante, elle portait un affreux chapeau en velours nacarat, orné d'une rose jaune... énormité qui tuerait, à tout jamais, toute espèce de débutante... un chapeau de velours au mois de juin !

Quatre ou cinq ans plus tard, un soir d'été, dans sa maison de la vallée de Montmorency, dans tout l'éclat de la beauté, de la jeunesse et des enchantements de la fortune heureuse et célèbre, mademoiselle Rachel, assise au milieu de son jardin, contemplait d'un regard pénétré ce comble enivrant de prospérités de toute espèce. Elle se voyait entourée, admirée, adorée à genoux. Elle était la fête et l'orgueil de ce Paris, devenu son vassal. Elle avait eu, la veille, pour la conduire au théâtre, un grand poëte, et le plus illustre poëte de ce bas monde, M. de Chateaubriand, qui s'honorait de lui donner le bras en public. Ce matin même, elle avait rencontré en

son chemin les princes de la jeunesse française, à savoir, ce qu'il y avait de plus noble et de plus glorieux parmi les jeunes gens de vingt ans, qui avaient arrêté sa voiture et qui, le chapeau à la main, comme pour la reine ou pour madame la duchesse d'Orléans elle-même, lui avaient demandé des nouvelles de sa santé.

A cette heure propice, autour de l'artiste ainsi reconnue universellement, tout souriait, tout chantait : le rossignol dans l'arbre et l'étoile au firmament! Elle avait, sur sa table, une lettre de M. Victor Hugo, détrôné par elle un instant... Qui le croirait? l'illustre auteur de *Marion Delorme* et d'*Hernani* rendait les armes à cet art de bien dire, à cette inspiration, à cette Muse; il s'inclinait, lui qui ne s'est incliné devant personne; il reconnaissait l'autorité de la tragédienne, en méconnaissant la tragédie..... Ajoutez tant de rois sur leur trône, et tant de reines couronnées, qui recevaient avec un sourire, et comme un délassement à leurs ennuis, cette majesté de vingt-cinq ans; ajoutez le bruit du monde et l'orgueil de la foule, et cet écho des grands triomphes qui va s'agrandissant toujours, jusqu'au moment funeste où soudain tout s'arrête. Ah! puissance, enivrement! Si bien que cette personne heureuse, éloquente, admirée, était là, se contemplant et s'admirant elle-même, et se souriant tout bas, comme on sourit en rêve. Elle croyait rêver. Son père et sa mère étaient près d'elle, et dans le lointain du jardin, son frère et ses jeunes sœurs, sauvés par elle des angoisses qu'elle-même elle avait subies, riaient, causaient, jasaient. Ainsi, au bonheur de cette minute heureuse il ne manquait rien, non pas même le vif sentiment de la piété filiale satisfaite et du devoir accompli.

Tout à coup un des hommes qui étaient là, prenant la main de cette beauté enfouie en toute cette parure printanière : « Eh! lui dit-il, qu'avez-vous fait de votre chapeau en velours nacarat du mois de juillet 1838? »

A cette interruption de toutes ses contemplations, voilà mademoiselle Rachel qui se met à rire ; « Oh! disait-elle, quelle

mémoire! Et moi aussi je me souviens de mon chapeau nacarat; c'était ma mère que voilà (et elle souriait à sa mère), qui l'avait habilement, modestement et naturellement composé :

> Chapeau d'hiver, chapeau d'été,
> Chapeau que l'on ne quitte guère...

Le velours, en effet, représentait les jours de pluie et de nuage; la rose était pour le printemps; le jaune de la rose représentait l'été; bref, c'était une rose des quatre saisons. Et, quand mon chapeau fut fait et parfait, je vois encore le contentement de ma mère, la satisfaction de mon père, l'ébahissement de mes petites sœurs. Ce chapeau nacarat m'a servi pendant tous mes débuts : je le mettais pour aller à la répétition le matin, je le mettais pour me rendre le soir au théâtre, et naturellement je m'en parais quand parfois ma mère me conduisait à la comédie; à tel compte qu'un soir de mademoiselle Mars (j'avais joué la veille Hermione et j'avais fait sept cents francs), comme on m'avait accordé généreusement un billet de la galerie... ô bonheur! je me présente avec mon chapeau jaune... Ô douleur! voici qu'on m'arrête au passage : « Où donc allez-vous, ainsi faite? » s'écriait un monsieur du contrôle; et tout ce que je pus obtenir, ce fut une place au paradis, contre une colonne propice aux chapeaux nacarat.

Même il me souvient, dit-elle encore en riant un peu moins, qu'un vieux monsieur, me voyant maltraitée au contrôle, m'arrêta au moment où j'allais gravir les escaliers de la troisième galerie : « Ah! mademoiselle, dit-il avec un grand salut, voilà des gens qui auront bien du chagrin d'avoir manqué de respect à votre chapeau, et j'en sais déjà, à commencer par moi qui suis vieux, qui porteraient fièrement votre rose jaune à la boutonnière. » Il dit, il s'inclina, et disparut, et nous montâmes là-haut, maman, ma rose jaune et moi!... » Ainsi elle parla et très-bien. Elle avait appris tout de suite à bien dire, à bien écouter, à rire à propos, à montrer sa joie et son chagrin, à cacher sa mauvaise humeur.

Certes, elle ne cherchait pas à ramener l'attention sur ses temps de pauvreté, mais elle ne l'évitait pas; il suffisait de toucher, d'une main légère et sans envie, à cette corde innocente, et soudain on en tirait des accords pleins de grâce et de gaieté. Le chapeau nacarat, la rose jaune, donnaient bon air à qui portait si bien les couronnes, à la dame élégante à qui l'on offrait, en toute saison, chaque soir au théâtre, et chaque matin dans sa cour, plus de fleurs que son théâtre et sa maison n'en pouvaient contenir.

Beaux jours de l'enivrement poétique! O succès incroyable de cette enfant de la pauvreté! Elle seule, peut-être, elle n'a pas connu ces accidents, ces défaillances, ces retours au point de départ, qui jettent un si grand trouble, un si grand doute en tous les commencements glorieux. Il est vrai qu'à chacun de ses nouveaux rôles elle hésite, elle se trouble, elle est visiblement au dehors d'elle-même. Ainsi pour *Phèdre*, son chef-d'œuvre, elle a mis trois ans à l'accomplir... Eh bien! ces efforts mêmes ont servi à sa renommée, et, justement parce qu'elle ne réussissait pas tout de suite et le premier jour, elle est devenue un grand sujet d'étude et d'attention. Ajoutez ceci, qu'aux instants où mademoiselle Rachel hésite, et quand elle en est encore à chercher sa voie à travers l'inconnu, elle reste, à une distance incommensurable, au-dessus de tout ce qui l'entoure, et, résolue, elle attend l'inspiration. Or, cette inspiration qui va venir et qui ne vient pas encore, c'est la lutte ardente et le débat mystérieux de la pythonisse, au moment où, montée à peine sur le trépied qui l'accable de ses vapeurs fatidiques, elle écoute, en tremblant, les voix intérieures.

L'inspiration écrase et tue; elle vous pousse, elle vous presse, elle vous obsède. Il faut obéir, il faut marcher, il faut aller par tous les sentiers frayés et non frayés... Par l'inspiration, vous allez au faîte et ne vivez guère. Ou, si vous voulez longtemps vivre et vivre doucement dans l'oisiveté occupée, en l'exercice d'un art facile, eh bien! laissez l'enthousiasme et contentez-vous de l'étude et du métier. L'étude est une occupation normale; avec elle on ne

fait guère que ce que l'on peut faire, et le métier ne saurait avoir un meilleur auxiliaire que celui-là.

Au fait, s'il vous plaît, ne disons pas trop de mal du métier : une fois que l'on sait bien le métier que l'on exerce, il remplace heureusement l'art même, et le remplace à ce point qu'il peut abuser les plus habiles connaisseurs. Ajoutez que l'inspiration arrive, à ses heures, sans qu'on l'attende et sans qu'on l'appelle. Elle vient comme le vent qui souffle et qui souffle où il veut : le métier, au contraire, est toujours prêt, toujours attelé, toujours disposé à parcourir la route battue... Or, je ne sache pas un art où le métier soit plus utile que l'art de la comédie. Les plus grands artistes en ce genre n'ont jamais pu s'en passer tout à fait. Mademoiselle Mars, si la salle était moins remplie et moins bienveillante qu'à l'ordinaire, vous prenait à l'instant même un petit ton sec et railleur, un petit air méprisant et dédaigneux qui vous refroidissait à votre insu. C'était encore mademoiselle Mars, sa voix touchante, son charmant regard, son geste élégant de marquise ou de princesse, mais en ce moment tout manquait autour d'elle : la gaieté, le rire et l'esprit; rien ne circulait du génie de Molière autour de cette personne, cependant si correcte, et qui savait si bien se contenir.

Talma lui-même, si par hasard il avait été malheureux dans la journée, vous jetait tout d'un coup dans une morne apathie que vous ne saviez guère vous expliquer. C'était bien cependant le même Talma, la même voix vibrante et terrible, et le même emporté de l'autre soir! Mais, ce jour-là, votre acteur favori avait remplacé l'art par le métier. C'est qu'en effet, si l'art du comédien n'était pas, la plupart du temps, un métier, pas un comédien ne pourrait suffire à cette tâche servile de jouer, pendant toute sa vie, une suite de rôles que d'autres comédiens ont joués avant lui.

Bien rarement mademoiselle Rachel se privait des bénéfices de l'inspiration; bien rarement elle abandonnait l'art pour le métier; et, ceci soit dit à sa gloire, elle était, de toutes les artistes naturellement inspirées, celle qui était la moins faite pour le métier.

Ainsi, les leçons des maîtres, elle les avait oubliées, la première fois que son pied foula les sentiers d'un vrai théâtre. Elle s'était emparée en souveraine de la tragédie, elle la tenait dans ses deux mains puissantes, et la tragédie obéissait à ses moindres volontés. Ajoutez qu'elle avait en elle-même, et par un don surnaturel, la vraie et sincère image des passions qu'elle racontait à la foule. Elle avait l'imagination la plus rare et la plus habile à lui expliquer ces héros, ces drames, ces passions, ces mystères, ces douleurs, toutes ces choses de l'autre monde, et comme elle savait les imaginer. Elle avait la plus rapide intelligence; elle comprenait vite, elle voyait bien, et c'est pourquoi elle disait juste. Ajoutez l'énergie et cette intrépide volonté qui ne connaît pas d'obstacles; et tant de force, et de puissance, et de finesse : un tact exquis, une voix nette et souple, et d'un beau timbre; un accent vrai, un geste ingénu, des mains qui commandaient, des yeux qui disaient... tout. On eût dit parfois qu'elle avait des ailes, tant elle était heureuse de s'élever dans les plus hautes régions poétiques, et tant elle arrivait vite et soudain à son idéal !

« Quand on considère toutes les qualités nécessaires à former un véritable acteur tragique (écoutez, c'est une leçon de Talma lui-même), et quand on se rend compte de tous les dons que la nature doit lui départir, faut-il donc s'étonner qu'ils soient si rares? Parmi la plupart de ceux qui se présentent dans la carrière, l'un a de l'esprit, et son âme est de glace; l'autre a de la sensibilité, et nulle intelligence. Tel possède ces deux qualités, mais c'est à un degré si faible, que c'est comme s'il ne les avait pas : son jeu est sans effet, toute son expression est molle, incertaine, sans couleur; il parle tour à tour haut, bas, vite, lentement et comme au hasard. Celui-ci a reçu de la nature tous les heureux dons de l'âme et de l'esprit, mais sa voix aride, sèche et sans accent, est rebelle à exprimer les passions; il pleure, et ne fait pas pleurer; il est ému, et ne peut émouvoir. Celui-là possède une voix sonore et touchante, mais ses traits sont disgracieux, sa taille et ses formes n'ont rien d'héroïque.

En contemplant la somme de hasards heureux qu'un homme doit réunir pour être un grand acteur, on ne saurait s'étonner du petit nombre de tragédiennes et de tragédiens. »

La critique bien faite cite avec empressement ces belles paroles d'un homme excellant dans les moindres détails du grand art dont il était l'honneur, la force et l'autorité.

De l'émotion infinie et grandissant toujours qui entourait les débuts de mademoiselle Rachel, nous n'avions pas eu d'exemple en tout ce siècle, hormis le soir, un soir de l'été brûlant, dans une salle à peu près déserte, où nous avions découvert une apparition toute blanche, un fantôme, Ophélia, que représentait miss Smithson! Figurez-vous cette élégante et frêle enfant du Nord, pâle et tremblante, et telle, en un mot, que Shakespeare l'a rêvée, apparaissant tout à coup sur un théâtre français, dans les plis de sa robe pudique, en plein rêve, en pleins sanglots.

Elle était, pour nous, toute une révélation, cette miss Smithson, si tôt perdue et si tôt morte. Elle nous apportait la partie inspirée et chaste du génie anglais, et quand elle vint, sous sa couronne de fleurs et d'épis, effeuiller sur une tombe absente des roses imaginaires, et quand, son blanc visage étant voilé de ses belles mains, elle se prit à pleurer, nous entendions enfin des sanglots véritables, entremêlés d'un rire strident... Au même instant nous avons compris le génie et le drame qui apparaissaient en cette aimable créature, et que son poëte Shakespeare était en effet le poëte inspiré des grandes tragédiennes. Shakespeare est vraiment le poëte des femmes tragiques; il a créé pour elles les plus beaux rôles.

Cherchez dans les tragédies de Shakespeare, et toujours, dans chacune de ses tragédies, vous trouverez une femme à côté d'un crime; une femme à côté d'un remords; une femme à côté d'un malheur. Elles jouent le grand rôle en ces *histoires dramatiques*, et ces rôles, qui touchent au miracle, ont dû fournir à l'Angleterre des tragédiennes en plus grand nombre que des tragédiens.

Même en ceci consiste une véritable supériorité de la tragédie

anglaise sur la tragédie française, et c'est en vain que vous nous montrerez, pour nous répondre : Iphigénie à côté d'Agamemnon, Monime auprès de Mithridate, Atalide auprès de Roxane, Bérénice toute seule, Junie auprès de Néron; à côté de Phèdre, Aricie. Ajoutons, en le plaçant au milieu des images les plus poétiques de Racine, le petit roi Joas sur les genoux d'Athalie. Ce sont là des passions charmantes, des passions pleines de tristesse et de calme, de résignation et d'amour, décentes, sévères, blondes! Je le veux bien : à Dieu ne plaise que je veuille outrager Racine! Mais aussi, quelles femmes n'a pas faites Shakespeare, et comme il les a faites, non pas grecques, non pas du XVIIe siècle seulement, non pas Parisiennes de Versailles, mais Anglaises, uniquement Anglaises, de tous les temps et de tous les lieux, et pour tous les génies, Anglaises pour Dryden, Anglaises pour Byron, Anglaises pour Walter Scott!

Si Shakespeare est le poëte des femmes, qui donc en doute? Ophélie est près d'Hamlet; Ophélie aimée d'Hamlet mille fois plus que Britannicus n'est aimé de Junie; Desdémone est près d'Othello, aimée d'Othello, mille fois plus que Monime de Mithridate! Quelles comparaisons vais-je vous faire, ô ciel! Qui voudrait comparer la fille des Capulets, Juliette, Juliette morte d'amour et morte deux fois, avec une seule des héroïnes de Racine? Et pendant que mademoiselle Rachel, parmi tous nos poëtes tragiques les plus athéniens, les plus français, va trouver à peine huit ou dix rôles, quelle admirable profusion dans le seul Shakespeare, et quelle immense variété! Il est aussi varié que Molière lui-même. Il y a autant de femmes dans *le Roi Lear* que dans *les Femmes savantes*, par exemple, et elles sont aussi admirablement variées, dessinées, distinctes, là que là. Quel génie! Ophélie, Juliette, Cordelia, Desdémone! O larmes! ô pitiés! Douleurs ineffables!

Plus loin voyez-vous les grâces et les sourires?... Entendez-vous les chansons? Tantôt elles dansent comme dans *le Songe d'été*, accouplées à un clair rayon de la lune d'avril; d'autres fois elles

conjurent les esprits infernaux, avec un sourire comme dans *la Tempête*; avec des imprécations comme dans *Macbeth*! Oh! les femmes de Shakespeare! Elles sont exposées à tous les amours, à tous les transports, à toutes les misères, à tous les bonheurs de l'humanité! Que n'a-t-il pas fait de ces pauvres femmes, le vieux pauvre Will? Il les a couvertes de sang et de fleurs, de lie et de pourpre, d'infamie et de gloire! Il les a couronnées d'étoiles, et il les a traînées dans les gémonies! Pour ces divinités et pour ces monstres de son génie, il est impitoyable... il est charmant! Il les a entourées de poésie, d'amour, de colère, de haine, de toutes les passions, de tous les remords. Il a égalé tout ce qu'on a fait d'aimable et d'horrible avant et après lui. A Rodogune il oppose lady Macbeth; à la poétique et touchante Iphigénie il oppose Ophélie... il gardera Cléopâtre pour lui seul.

Vous concevez donc qu'il ne soit pas étonnant que ce soit une femme qui, la première, nous ait fait comprendre Shakespeare, puisqu'à tout prendre la femme est le véritable héros, hideux ou bouffon, cruel ou passionné, du drame de Shakespeare : mais cela nous étonnait, nous autres, qui étions habitués à voir la tragédie de notre temps rouler tout entière sur la tête de Talma. Ce Talma était tout le drame; il contenait dans sa tête féconde toute la tragédie; on ne voyait que lui seul, on n'entendait que lui seul; avant lui, le *mainteneur* de la scène tragique était un homme appelé Lekain. Bref, quel que fût le talent ou le mérite de la tragédienne, avant mademoiselle Rachel, c'était le *tragédien* qui était le maître absolu de la tragédie, et la *tragédienne*, ici, chez nous, jouait inévitablement le second rôle. Aussi fûmes-nous étonnés et charmés tout d'abord par cette jeune femme qui représentait à elle seule tout Shakespeare. Miss Smithson cependant (ainsi elle précédait, elle annonçait mademoiselle Rachel et, sans le savoir, elle lui traçait sa voie après avoir habitué le peuple français à ne pas croire uniquement aux tragédiens, mais encore aux tragédiennes), encouragée et fortifiée par notre enthousiasme, obéit de son côté à une

vocation longtemps comprimée; elle fut d'autant plus facilement tragédienne avec nous, qu'elle avait été plus tremblante devant les siens. C'est ainsi que nous la vîmes passer ou plutôt étinceler dans la nuit, sur le balcon et sur la tombe des Capulets. Nous fûmes enchantés à cette scène d'amour, puis enchantés encore par la scène du réveil : — *Non, ce n'est pas le jour, ce n'est pas l'alouette matinale!* Puis, de cette chambre nuptiale, et de ces adieux si touchants, nous descendîmes avec elle dans les caveaux de Vérone, et nous la vîmes expirer, tordue par le poison.

Miss Smithson nous apprit, ce jour-là, comment on mourait du poison, après nous avoir enseigné, le jour d'*Hamlet*, comment on mourait de la folie. Et nous étions, à ces grandes surprises, toujours étonnés et de plus en plus, et d'autant plus étonnés que nos pères, littérateurs de l'empire, nous avaient élevés dans l'admiration de Ducis, ce poëte adopté par l'empire, et que, dans ces pleurs, dans ces sanglots, dans ces pathétiques adieux à la fenêtre, dans ces atroces déchirements au dernier acte, nous ne retrouvions pas un geste de nos Ophélias consacrées, pas un symptôme de notre vieux poison, pas une scène et pas un mot de notre très-vénérable et très-grand poëte Ducis!

Il en a été ainsi pour Othello. Othello était un des derniers rôles qu'avait joués Talma. Quand miss Smithson nous joua l'*Othello* de Shakespeare, elle nous fit oublier l'*Othello* de Talma. L'intérêt changea de place, il passa d'Othello à Desdémone ; le More s'effaça devant la belle fille vénitienne, et nous assistâmes, hors de nous-mêmes et transportés, à cette révolution qui changeait si complètement les habitudes et les conditions de la tragédie. Elle appartenait aux tragédiens jusqu'au jour de miss Smithson; miss Smithson a rendu la tragédie aux tragédiennes. Aussi bien mademoiselle Rachel, voyant un jour l'image de miss Smithson dans son rôle d'Ophélie : — Oh! s'écria-t-elle avec beaucoup de sens, voilà une pauvre femme à qui je dois beaucoup !

IV.

Pendant que nous dissertons ainsi et que nous cherchons à revenir sur les vives impressions de ces premières journées, la Melpomène enfant, mademoiselle Rachel, poursuit vaillamment le cours de la révolution qu'elle a commencée. A cette heure, où nous avons passé d'une salle vide au théâtre rempli de monde et de passions, du silence au grand bruit et de l'abandon à l'attention la plus légitime de la critique, avertie enfin qu'il y avait au Théâtre-Français un grand sujet d'étude, on compte pour rien les quatorze premières journées; tout recommence, et la foule, enchantée, attentive, se met à suivre enfin la petite Rachel. Hélas! pendant vingt ans, elle l'a suivie à travers l'Europe, hors de l'Europe, et jusque sur les bords de son tombeau.

La voilà donc tout à fait dans sa voie; et maintenant, à elle seule, cette pauvre enfant, si pâle et si frêle, et si mal nourrie, sur laquelle s'appuie, orgueilleuse et reconnaissante, la vieille tragédie, comme le vieil OEdipe s'appuie, aveugle et tout sanglant, sur Antigone, elle accomplit toute sorte de miracles. A peine éclos d'hier, ce nom populaire apparaît sur l'affiche, à côté des noms glorieux de Corneille, de Racine et de Voltaire, et voici, de toutes parts, accourir tous les amis du grand art dramatique, âmes timorées, nobles esprits fins et délicats, qui pleuraient silencieusement les chefs-d'œuvre anciens et l'art d'autrefois. Le jour où le théâtre annonce à son peuple MADEMOISELLE RACHEL ! le Théâtre-Français prend un air de fête, un air de fête sérieux et solennel. Ce jour-là disparaissent de cette scène profanée tous les futiles accessoires d'un art plein d'*accessoires* et de détails : meubles, palais, costumes, armures, écharpes, frivolités et broderies misérables. Seule, ici, la tragédie est reçue, enveloppée dans son haillon de pourpre, mal

logée dans son palais antique ouvert à tous les vents, mal chaussée de sa vieille sandale..... mais sous ces haillons, dans cette masure, entourée de ces licteurs édentés, si belle, et si puissante, et si grande encore, que nul ne pense à lui demander pourquoi donc elle n'a pas à son service, comme son frère adultérin, le drame, une armée de dessinateurs, de tailleurs, de ciseleurs, de fabricants de fausses clefs. — C'est que je m'appelle la Tragédie, et que je suis moi-même une force, une gloire, un ornement, vous répondrait la noble dame.... C'est que je vis par moi-même, indépendamment des machinistes; c'est que Corneille est mon père; et regardez sur mon front cette auréole!... Par ma qualité de reine, j'ai le droit de porter des haillons!

Certes, ressusciter ainsi ce cadavre enfoui dans la gloire antique; rappeler sur une scène vivante cette illustre exilée; acclamer les maîtres anciens de la pitié, de la terreur et des croyances antiques; balayer les étables de leurs immondices littéraires; rendre à la fois la vie et le mouvement, la passion et l'intérêt, à ces impérissables chefs-d'œuvre qui se mouraient pourtant, faute d'un interprète, et faute d'un peu de feu sacré venu de l'âme et du regard... ce fut là une immense tâche; et, quand on songe qu'elle a été entreprise, accomplie et menée à bonne fin par une enfant, ignorante de toutes les choses de ce monde, qui ne sait rien, ni de la poésie, ni de l'histoire, ni des passions qu'elle représente, ni de la langue qu'elle parle, on admire et l'on s'étonne, et l'on se demande, en fin de compte, comment donc il se fait que cette œuvre qu'on disait impossible soit si facilement accomplie, et par ce frêle instrument.

C'est que vraiment cette enfant avait quelque chose de plus que la science, elle avait l'inspiration. Elle apportait en naissant ce quelque chose divin, *mens divinior*, à quoi tient la poésie, et sa grâce, et sa toute-puissance. Ignorante, il est vrai, mais cette éloquente ignorance l'a servie, et beaucoup plus que ne l'eût fait l'étude. En effet, si cette enfant de nos adoptions, de nos louanges

et d'une reconnaissance éternelle, eût compris toute l'étendue et l'audace de son entreprise, si elle eût deviné sous quelle cendre épaisse était cachée, insensible à tous les yeux, à ses yeux seulement visible, l'étincelle qu'elle allait ranimer de son souffle ingénu, si elle eût pu savoir à quelle distance elle était alors de la résurrection qu'elle allait tenter, à quel point était mort le glorieux cadavre auquel elle allait attacher sa seizième année, innocente et timide... elle eût renoncé bien vite à cette œuvre... Oh! quelle épouvante!... Hélas! quel désespoir!

Ah! se fût-elle écriée, présente à ces ruines, à genoux sur ces tombeaux, foulant aux pieds ces sceptres, ces couronnes et ces coupes en débris, loin de moi, loin de moi cette tâche impossible! Ah! détournez de moi la coupe amère où buvait Rodogune; éloignez de ma tête la couronne d'Athalie, et les voiles pesants de Phèdre! Ah! par grâce et par pitié, ne me livrez pas aux douleurs d'Hermione, aux imprécations de Camille, au poignard de Mahomet, aux fureurs de Mithridate, au couteau sanglant de Calchas! Loin d'ici ces douleurs auxquelles on ne veut plus croire, et ces passions si complétement oubliées, je n'en veux pas, je n'en veux plus!

Tel était le danger; heureusement elle n'a pas vu le danger; ou bien, si elle l'a vu, par grand hasard, elle s'y est précipitée tête levée; elle a eu foi dans ces grands maîtres, dont chacun doutait autour d'elle; elle n'a pas désespéré de ces chefs-d'œuvre insultés par la génération nouvelle! O dieux et déesses! qu'elle a bien fait d'oser! Sa hardiesse est devenue une force éclatante; sa confiance l'a sauvée, et son bon sens naturel l'a emporté sur toutes les déclamations. Elle a conquis son domaine; elle a mieux fait que le conquérir, elle l'a découvert, et maintenant elle y règne en maîtresse absolue. « Et je vis! et je règne! et je commande!... *Incedo Regina!... Jovisque et soror et conjux!* »

Oui! reine des dieux! épouse de Jupiter! fille des rois d'Ilion, mère des Césars! Telle elle était. L'avez-vous vue parcourant à grands pas, en ses beaux jours de fièvre et d'enivrement, la tra-

gédie de Corneille? L'avez-vous vue s'inspirant des larmes de Racine? L'avez-vous vue prêtant au drame de Voltaire cette animation passionnée, admirablement indiquée par Voltaire? Et dans les divers efforts de ce précoce génie, avez-vous rien découvert qui sentît l'école ou qui rappelât le Conservatoire? rien qui indiquât le maître caché derrière cette déclamation notée à l'avance?

Tout ce qu'elle a trouvé appartient à son intelligence, à son génie, à son ardeur, à sa volonté. « Je te tiens ! » disait Guillaume le Conquérant, touchant de ses mains victorieuses le sol de l'Angleterre, sa conquête. Ainsi mademoiselle Rachel a conquis la tragédie. Elle a pénétré, la première, et sans que personne la guidât, dans ces merveilleux domaines de l'empire des morts. Quand elle se trompe, eh bien ! son erreur vient d'elle-même ; quand elle s'élève au plus haut point où se puissent élever l'amour, la haine et la terreur, son triomphe entier lui appartient. Elle dédaigne les sentiers frayés ; elle ne les connaît pas. Souvent le vieux tragédien qui joue avec elle, habitué qu'il est à une certaine mélopée notée à l'avance, s'arrête, éperdu, épouvanté, du mot nouveau que cette enfant lui jette, et qui s'illumine tout d'un coup d'une clarté inaccoutumée. Autour d'elle, et par un véritable enchantement, toutes les traditions sont dépassées ; les gestes indiqués depuis cent ans sont désertés ; il faut que le comédien la suive avec autant d'intérêt et d'attention que le parterre, ou gare à lui !

Voilà soudain que sa *camarade* échappe à son geste, et d'un seul bond, quand il croit la saisir. Ou bien, quand il se figure (selon la tradition) qu'elle doit être en deçà de lui qui joue et qui déclame en furieux, il la trouve à ses côtés froide, immobile, et notre comédien de s'arrêter... interdit. Et ne demandez pas à Rachel d'indiquer à l'avance à son *collaborateur* ce qu'elle veut faire... elle n'en sait rien ; elle ne peut rien prévoir : il faut que le mouvement qui la retient ou qui l'emporte aille au but d'un pas calme et fier... soudain tout brille et tout sort de cette âme active et passionnée. Aussi bien, quand elle joue, acteurs et spectateurs sont dans l'éveil

et dans l'attente. Qui sait? cet éclair dans le regard, cette douleur dans la voix, ce grand geste qui vous frappe, peut-être ne les reverrez-vous plus jamais.

Elle est semblable à la pythonisse : il faut qu'on l'amène au trépied. Elle arrive en hésitant, pâle, effarée, haletante; elle tremble, elle a froid, elle a peur, elle se trouble; elle voudrait s'enfuir.

Voyez, là! — Plus de jeunesse et plus de feu dans le regard! — Tout est sombre, immobile et silencieux! Mais tout à coup, quand le dieu arrive (*Deus! ecce Deus!*), soudain toute cette nature anéantie se relève et s'anime; le feu monte de l'âme au regard; le cœur bat violemment dans cette poitrine dilatée; le souffle en sort puissant, irrésistible, éloquent; toute cette personne éclatante de mille beautés inattendues s'embellit outre mesure... et alors admirez, regardez, contemplez! Est-elle assez belle, assez grande? Quelles poses! quelle taille et quels bras! quelle fièvre! On la prendrait pour une de ces statues antiques sans nom d'auteur, à demi ébauchées, mais si belles, que nul ne serait assez hardi pour vouloir donner un coup de ciseau de plus à ce marbre inachevé.

Et tant qu'on lui parle, et tant qu'elle agit dans le drame, elle est ainsi tout entière occupée, inspirée; elle est la passion et l'inspiration même, le cœur, l'âme et le regard, voilà la prêtresse! Sa tête est immobile; sa poitrine agitée est un volcan. Son pied tient à la terre avec une énergie inimitable, et parfois, quand le geste lui manque, et si la voix ne suffit plus, elle frappe en hennissant la terre envahie, et sous ce pied charmant tout rend un son ferme, éloquent, impérieux. C'est ainsi qu'elle a joué, dans ses quinze premières batailles, devant un public absent et qui ne se doutait guère de ces merveilles : Camille, Hermione, Aménaïde, ses trois premières créations. Rien n'est plus grand que cette Camille indomptée. Romaine autant qu'une femme peut l'être, et pourtant elle est trop une femme encore, une amoureuse, pour se réjouir, quand son amant expire au milieu de ces fameux débats pour ou contre la grandeur de la république naissante.

Cette imprécation de Camille, devenue vulgaire à force d'avoir été récitée dans tous les conservatoires, fut la première révélation du génie et du talent de mademoiselle Rachel; elle s'en est emparée avec une intelligence, une verve sans égales. Point de cris, peu de gestes; quand se met à gronder dans les entrailles de cette femme au désespoir cette grande colère qui, tout à l'heure, aura l'éclat de la foudre et le bruit même du tonnerre, on reste épouvanté de ces murmures sourds, monotones, impitoyables, moitié rage et moitié plainte. En ce moment sérieux, Camille, ardente à la peine, se parle à elle-même et tout bas, dans une langue étrange, inconnue, et vous entendez gronder, de loin, ce profond désespoir. Plus cette colère est contenue, et plus elle est terrible, et plus aussi l'on comprend quelle doit être cette immense douleur qui porte, au bout de ces rages sublimes, cette fille éloquente au plus terrible, au plus odieux blasphème! Et même, chemin faisant, dans ces imprécations épouvantables, elle trouve moyen d'avoir quelques accents tendres et passionnés; elle se souvient, jusqu'à la fin, que c'est l'amour qui l'a conduite à cette misère.

Comme aussi, dans le quatrième acte d'*Andromaque*, quand Hermione abandonnée par Pyrrhus jette Pyrrhus sous le poignard d'Oreste... il n'y avait rien de plus impitoyable et de plus intrépide que mademoiselle Rachel. Qu'elle était calme, et qu'elle semblait résignée au premier abord! Quelle ironie et quel sourire empreints de tous les mépris et de tous les repentirs que peut contenir le cœur d'une femme offensée en sa beauté! Peu à peu la haine, le désespoir, la douleur immense de cette âme blessée, éclatent et se font jour de toutes parts : mais toujours vous retrouviez, dans ces mêmes emportements, le même fond d'ironie et de raillerie amère, le même mépris pour *la Troyenne!* Mademoiselle Rachel, comme ont été tous les vraiment grands artistes, était à son insu une grande logicienne. Jamais elle n'abandonne la passion dominante de son rôle, même pour produire un plus grand effet; puis, quand enfin elle n'en peut plus, quand elle est fatiguée de douleur, mais

non pas assouvie, alors elle va comme elle peut jusqu'à la fin ; elle ne joue plus, elle n'écoute plus, sa voix retombe comme son geste ; elle ne doit plus rien à son public, à son poëte..... Eh ! le moyen de ne pas être indulgent, quand on la voyait hésiter enfin dans cette route qu'elle parcourait tout à l'heure avec tant d'énergie ?

En ce moment suprême, elle n'avait plus la force ; à peine elle avait la conscience de la tâche accomplie... Hélas ! le flambeau qui la guidait dans ces ténèbres, dans ces spasmes, dans ces douleurs, il venait de s'éteindre au milieu des larmes et des sanglots.

Souvent j'entends dire autour de moi : — « Mais si Corneille, si Racine et si Voltaire vivaient de nos jours (et plût au ciel ! et que vous auriez été bon pour nous, mon Dieu ! de nous donner seulement... Voltaire), à coup sûr la tragédie qu'ils ont faite n'aurait aucun succès sur notre théâtre ! » Or, voilà ce qu'ils disent, et moi je leur réponds que je ne crois pas que jamais paroles plus exécrables aient été prononcées, à notre honte. Quoi ! les Romains de Corneille, héros qu'il a retrouvés : Auguste, Horace, Camille et Sertorius ; quoi donc ! ce hardi langage animé de toutes les passions viriles, généreuses, libérales, qu'envieraient Tacite et Salluste, ce profond mystère de la politique romaine, développé de façon à étonner le cardinal de Richelieu lui-même, à faire envie à Montesquieu ; quoi ! cette Camille acharnée, et ces vengeances de la république expirante ; cette Rodogune habile à dresser ces piéges sanglants ; le Polyeucte chrétien, cet empereur Auguste implacable qui pardonne à Cinna, et que le pardon même arrache aux poignards des bourreaux à venir ; que disons-nous ? ce Nicomède, illustre et généreux précurseur du Mithridate de Racine ; quoi ! tous ces noms si grands, tous ces héros si remplis de passions et de misères ; quoi ! tout Corneille (ils disaient cela pourtant), si Corneille aujourd'hui nous était donné pour la première fois, nous le rejetterions, nous lui dirions : Va-t'en ! Quoi donc ! enfin, et voilà pourtant ce que vous dites, insensés, ces œuvres plus qu'humaines et presque

divines, ces drames si simples et si complets seraient sifflés chez nous, par nous, à cause même de leur simplicité, de leur majesté, de leur grandeur!

En même temps, le poëte enivré de toutes les beautés anciennes, de toute la beauté moderne, Jean Racine, héritier d'Euripide et frère de Sophocle, le poëte de Louis XIV, celui qui a célébré dans ses chastes vers toutes les amours du beau Versailles, le grand écrivain qui a été plus loin que Corneille, il ne serait pas le dieu populaire de nos fêtes, de nos enivrements, de nos amours! Et vous n'auriez plus que l'oubli, vous, Andromaque, et vous, Iphigénie, et vous, Junie, et vous, toutes les belles princesses de Rome et d'Athènes, réveillées dans le chaste appareil de vos vingt ans! Quoi donc! Voltaire lui-même, lui Voltaire, un père, un maître, un sauveur, un roi, un vengeur, un chercheur d'aventures, lui si heureux et si fier d'avoir trouvé dans Sémiramis ce tombeau qui parle, lui qui a emprunté quelque chose même à Shakespeare, s'il revenait aujourd'hui, on ne voudrait pas de ses drames, même sur le boulevard Saint-Martin? Voilà ce qu'ils disent encore...

Ah! c'est étrange, entendre ainsi parler. Cela se disait tout haut quand on jouait *Tancrède*, un drame chevaleresque, une touchante histoire empruntée à un poëme badin de l'Arioste, tragédie ingénieuse et puissante, où cette fois se montraient, dans leur appareil amoureux et guerrier, l'amour moderne et l'honneur nouveau des chevaliers, toute cette histoire de la Byzance grecque et romaine admirablement développée et comprise! Éclat, beauté, richesse, ornements, soldats, écharpes brillantes, flottantes bannières, Grecs, Romains, Arabes, Français, sénateurs, chevaliers, écuyers, que d'éléments dans cette tragédie, et que le drame moderne eût été fier de les trouver! Mais Voltaire, avec ce goût exquis qui lui donnait tant d'esprit, s'est bien gardé d'abuser de ces accessoires qui le rendaient si content lui-même. Il était avant tout le poëte qui parle au cœur humain, et non pas le machiniste et le décorateur qui parlent aux yeux de la foule. Aussi bien, tous ces vains

accessoires, il les a rejetés sur le dernier plan ; il s'est servi, en vrai poëte, de l'amour d'Aménaïde et de l'amour de Tancrède ; il savait trop bien ce que vaut la passion, ce que vaut la douleur, pour les sacrifier à une toile peinte, à une armure de carton. Il voulait bien amuser parfois les yeux de la foule... il ne renonçait jamais à les remplir de larmes.

Dans le rôle d'Aménaïde, mademoiselle Rachel a été plus d'une fois bien inspirée. Il ne lui convenait pas, à coup sûr, autant que les deux autres ; elle ne domine pas assez ce qui l'entoure ; il faut trop qu'elle se soumette à toutes les forces qui l'accablent ; ce rôle de femme accablée la fatigue et lui pèse, et cependant que de lueurs, que d'éclairs et de subites inspirations, dans ce rôle qu'elle a joué si rarement ! Elle disait surtout un certain mot — *impossible !* de façon à ébranler toute la salle ; en revanche, elle a manqué ce vers qui est toute la pièce :

Tancrède meurt, ô ciel ! sans être détrompé !

Et ce fut à soixante-six ans que Voltaire écrivit *Tancrède !* Voilà cependant le vieillard, et voilà le drame, tour à tour horrible et touchant, dont on ne voudrait pas aujourd'hui !

N'est-ce pas, je vous prie, une chose bien ridicule de nous entendre, nous autres qui avons tout épuisé, l'amour, l'ambition, la haine, la terreur, la croyance, la pitié, le monde antique, le monde païen, le monde chrétien, le moyen âge, l'histoire moderne, l'histoire d'hier, nous, blasés sur tous les nobles sentiments, sur toutes les belles passions, nous autres véritables spectateurs du cirque du Bas-Empire, nous qui sommes tombés plus bas que si nous en étions aux gladiateurs, aux lions de l'arène, à la faction verte et bleue des palefreniers de Byzance, n'est-ce pas étrange de nous entendre dire à chaque instant, en parlant de chefs-d'œuvre immortels : *Nous autres*, nous ne voudrions pas *aujourd'hui* de *Cinna*, d'*Horace*, d'*Andromaque*, *nous autres !* C'est-à-dire que

tout le xviie siècle était stupide, et que toute la cour de Louis XIV est réduite au néant! C'est-à-dire que *nous autres*, nous sommes toute l'histoire de France; nous sommes les juges souverains du passé, du présent et de l'avenir! *Nous autres*, nous savons seuls comprendre les beaux vers, partager les grandes passions, pleurer aux beaux passages, nous intéresser aux tendres aventures.

Il n'y a dans le monde que *nous autres!* « Nous seuls, et c'est assez! » L'Europe entière, qui s'est soumise à notre langue, à nos mœurs, à nos poëtes, avait tort : elle devait attendre la permission de *nous autres*, nous lui aurions appris que ces chefs-d'œuvre qu'elle sait par cœur étaient bons tout au plus pour amuser les petits esprits d'une cour guindée et sans caractère.

Vivent *nous autres!* à bas les autres! Ces autres s'appellent Corneille, Racine, Bossuet, madame de Sévigné, La Fontaine, Fouquet, Arnauld, Port-Royal et l'hôtel de Rambouillet, Richelieu, le prince de Condé, La Rochefoucauld, madame de La Fayette... Or ces héros, ces esprits, ces femmes, ces poëtes, ces prédicateurs, ils s'appellent en bloc... Louis XIV! En voilà encore un dont nous ne voudrions pas, *nous autres!*

Cependant, s'il nous était permis de parler, timidement, du xviie siècle et de cette élégante et spirituelle société française que l'Europe ne retrouvera jamais; si nous pouvions un instant ne pas parler de *nous autres*, figurez-vous que sur le théâtre dirigé par Molière, ou sur le théâtre de Versailles conduit par Louis XIV, on vient de jouer un de ces drames modernes dont nous sommes si fiers, *nous autres*. C'en est fait : un contemporain de Racine, de madame de Sévigné, de Boileau et de mademoiselle de La Fayette, un poëte *incompris* vient de trouver une langue qui est bien au delà ou bien en deçà (ce qui revient au même) de l'*Art poétique*. La Comédie, oublieuse de ses propres grandeurs, pour faire fête à ce nouveau venu, s'est ruée en dépenses de toutes sortes : cinq décorations pour cinq actes; un nombre incroyable de portes, de fenêtres, de passages, de trappes, de places publiques, de prisons, de châ-

teaux forts et de hêtres champêtres, sans compter un régiment de traîtres, de bourreaux, de peuple hurlant, de dames et de seigneurs, tout un détail, armé, paré, décoré, bardé, brodé!

Attirées par ce spectacle étrange, incroyable, et si nouveau depuis les anciens *mystères*, la ville et la cour, comme on disait alors, sont réunies pour juger ce chef-d'œuvre : et que voit-on?

Des femmes qui se roulent aux pieds de leurs amants; des amants qui, avant d'entrer en scène, ont déjà accompli ce que les héros de Corneille ou de Racine osent à peine espérer, en mourant, au dernier acte; des enfants malbâtis, aussi vieux et plus licencieux que leurs pères; des traîtres, des voleurs, des empoisonneurs, des bouffons, voilà pour les héros de la tragédie; et pour le fond de cette même tragédie, l'éternelle réhabilitation du pauvre contre le riche, du manant contre le seigneur, du laid contre le beau, du bouffon contre le sérieux, du vice contre la vertu, de la courtisane contre la vierge, de l'empoisonneur contre l'honnête homme. Ah! oui, rien du cœur, tout des sens; peu de passions, ou bien des passions à ce point violentes et brutales qu'elles font horreur! Quant au style, il éclate, il brille, il tonne, il crie, il se lamente, il est furieux, il est fou, il a la fièvre, il éclate en beaux vers, en prose éloquente, en étincelles, en épigrammes, en quolibets. Cette prose est tourmentée et morcelée à plaisir, et souvent elle est plus belle que les vers; ces vers, en revanche, ils sont meilleurs que la prose; en revanche aussi, avez-vous assez de plumets, de broderies, assez de soie et de drap d'or?

Ajoutez que dans ces drames violents, incorrigibles, tout remplis de blasphèmes et de malédictions, se rencontrent toutes les émotions brusquement perverties : le vieillard est amoureux comme un jeune homme; le jeune homme est blasé comme un vieillard; la courtisane est là dans sa honte et dans ses apprêts, proclamant la vertu d'une voix haute, à la façon du père Bourdaloue; au contraire, la jeune fille arrive en célébrant la débauche, pendant

que le bouffon fait de la philosophie, et que le philosophe, un balancier à la main, va dansant sur la corde.

Ah! quelle épouvante c'eût été au xvii^e siècle... un pareil drame! Et qu'eût pensé Louis XIV, si on lui eût dit que la société française en viendrait à cet excès de profanation, d'oubli, de misère et de dénûment? Hélas! Jean Racine eût-il ouvert une oreille étonnée et scandalisée à cette langue hurlante, à cette langue barbare! Hélas! quelle opinion ils auraient eue, à l'aspect de *nous autres*, ces corrects esprits qui avaient fait du goût le plus sévère une vertu de l'esprit, une grâce du cœur!

Et les comédiens de ce temps-là, si peu semblables à ceux d'aujourd'hui, ces comédiens que l'on eût dit *élevés sur les genoux des reines*, les voyez-vous se prenant les mains, se prenant la taille et se jetant les uns sur les autres, s'embrasser à s'étouffer, se tutoyer comme des crocheteurs en délire? La comédienne a fait aussi des progrès bien remarquables! Celle-ci relève, à la façon des courtisanes, sa robe à la ceinture dorée, pendant que celui-là, sans habit, s'en va plus fou qu'Artaban, courant le guilledou du drame échevelé! Çà et là, hommes et femmes, les cheveux épars, se ruent, au hasard, du chaume au palais, de l'abîme à la gloire, de la honte à l'honneur, jusqu'à ce qu'ils meurent pêle-mêle, étendus sur la paille ou couchés sur les lits du boudoir tachés de vin. A ce propos, il faut encore louer mademoiselle Rachel : toujours elle était reine et princesse! Elle n'a jamais oublié, sur le théâtre, qu'elle portait le sceptre et la couronne. Un jour elle jouait Hermione; Beauvalet, qui jouait Oreste, taché du sang de Pyrrhus, lui touche le bras, par hasard... Si vous aviez vu avec quelle indignation superbe, effrayée, elle a retiré son bras! Mais où donc avait-elle appris cet orgueil, cette grandeur, cette majesté?

Demandez à Kean, le bateleur, où donc a-t-il appris à jouer Richard III. Demandez à Lekain, l'orfèvre, où donc il apprit à jouer Orosmane et Tancrède. Demandez à mademoiselle Duchesnois, servante d'un apothicaire à Valenciennes, pourquoi

donc elle jouait Phèdre. Enfin demandez à cette enfant, Rachel, qui en est à apprendre la grammaire, pourquoi elle nous charme ainsi de son discours, pendant que son maître de grammaire est insupportable.

Demandez-leur, à tous ces comédiens partis de si bas, d'où leur vient cette dignité naturelle, et comment ils ont fait pour changer tout d'un coup leurs façons triviales contre ces belles manières, leur patois informe contre ce beau langage. En revanche, demandez à ces comédiens bien élevés, distingués dans leurs classes au collége, pourquoi donc ils apportent sur le théâtre, où tout se voit, le défaut d'abord, cette tournure commune, et ce plat langage. Eh! ce sont là les mystères de l'art, des mystères que nul ne saurait expliquer. Nous, cependant, quand nous voyons le comédien, par la seule force de l'art auquel il se consacre, s'élever soudain à une dignité que l'homme n'eût jamais connue, de quel droit irons-nous rapetisser l'art, le ramener à des proportions infimes, courber ce beau jeune homme sous une gibbosité ignoble, et faire descendre la jeune fille ingénue dans la fange des mauvais lieux?

Ainsi mademoiselle Rachel était devenue, en si peu de jours, un sujet inépuisable de dissertations, de commentaires, de prévisions; elle était la hache, la règle et le compas de l'art dramatique. En son nom déjà glorieux, populaire au moins, les plus habiles esprits démolissaient ou reconstruisaient toute chose... En voici un, par exemple, et celui-là est un maître, un éloquent, un véritable écrivain qui passait sa vie au beau milieu des royales Tuileries, et qui eut l'honneur d'être le précepteur du prince le plus spirituel, le plus brave et le plus lettré de son siècle, M. Cuvillier-Fleury lui-même... Eh bien! quel que soit son habituel souci des grandes œuvres, des poésies, des histoires, des pamphlets contre le roi, auxquels il répondait avec une verve infinie et qui ne sera jamais égalée, il s'inquiète, et bien vite, de cette éloquente Rachel, et le voilà qui, descendu pour un instant des superbes colonnes d'en haut, se plaçant modestement sur l'humble domaine du feuilleton.

explique à son tour ce miracle dont s'occupe également la ville et la cour.

« Mademoiselle Rachel, disait l'habile et judicieux critique, est un véritable événement, et le public parisien l'a adoptée avec une spontanéité admirable. Dès que le public a su qu'il existait une jeune fille qui osait réciter avec simplicité et naturel les beaux vers de Racine et de Corneille, il est accouru, et il s'est pris de passion pour elle. Voilà le fait, tel qu'il apparaît à tout le monde. En voici maintenant, selon moi, la véritable explication :

« Le public se passionne difficilement pour les questions d'art et ne prend guère parti dans les querelles d'école. Soyez sûr, au contraire, quand vous entendrez dire qu'on a fait grand bruit, au parterre, au nom de tel système dramatique, de telle renommée littéraire, de tel écrivain qui se sera posé en réformateur, de tel poëte qui aura voulu révolutionner la poésie, soyez sûr que c'est affaire de coterie. Le vrai public n'y est pour rien. Quand les Grecs du Bas-Empire prenaient si furieusement parti les uns contre les autres dans les représentations du Cirque, il n'y avait plus d'art en question, plus de systèmes littéraires en présence, plus de grands artistes, plus de grands poëtes. Il y avait des courses de chars et des cochers verts ou bleus. Quand les Gluckistes essayaient à coups de poing de convertir les Piccinistes, la bonne musique n'avait pas encore son public ; elle avait déjà ses fanatiques et ses spadassins. De nos jours, les émeutes du parterre sont plus que jamais étrangères aux véritables intérêts et aux naïves passions de l'art, et il arrive bien souvent qu'après la bataille on apprend que vainqueurs et vaincus étaient également payés pour se passionner et pour se battre.

« Que fait le vrai public en présence de ces violences ? Il regarde, il attend, il juge. Jamais il ne se passionne pour l'idole d'une coterie, jamais il ne s'engage dans l'étroite ornière d'un système. C'est le juge qui sait le mieux ménager sa faveur, suspendre sa décision et réserver sa liberté. Vous allez me demander quel est ce public

qui est si sage, dans quel pays, sous quelle latitude on le trouve. Ce public n'est pas difficile à trouver, c'est tout le monde. Jetez-lui une question de politique à décider, tout aussitôt vous aurez deux camps ennemis, deux drapeaux hostiles, deux partis qui se menacent, deux armées impatientes d'en venir aux mains. Mais soumettez-lui une question d'art, vous ne verrez de violences que de la part des gens soldés, de fureur que dans quelques adeptes, de critique dénigrante et de colère impitoyable que dans un petit nombre d'esprits étroits, opiniâtres, orgueilleux et ignorants.

« Ainsi le public, dans les plus grandes manifestations de sa sympathie, n'est jamais guidé par le frivole désir de protéger une école au préjudice de ses rivales. Mais cela ne veut pas dire, à Dieu ne plaise! qu'il n'a pas son parti pris sur un certain nombre de questions vitales qui, dans l'ordre intellectuel et sous des apparences purement littéraires, engagent pourtant la nationalité et la gloire d'un peuple. Non certes! Pour peu qu'une nation ait vécu, pour peu qu'elle ait marqué dans les annales du monde, et quand elle n'aurait inscrit que deux noms célèbres dans son histoire littéraire, elle n'a pas cette indifférence. Le public, il est vrai, assiste avec une imperturbable sérénité aux expériences qui se produisent, aux tentatives qui s'aventurent dans le domaine de l'art et des lettres, mais il n'engage pas, dans la mêlée des systèmes qui s'escriment sous ses yeux, son respect pour les gloires antiques; il ne jette pas aux vivants les couronnes que l'admiration publique ne dépose que sur des tombeaux. Quels que soient, du côté des novateurs, l'audace des maîtres et l'engouement des disciples, le bon goût public ne se prescrit pas : il résiste, en dépit de tous les efforts. Quand il succombe, c'est que la décadence est commencée, bien moins dans les esprits encore que dans les âmes; c'est que les mœurs ont péri, que les lois sont devenues impuissantes, que la société tout entière est menacée de perdition et de ruine. Aux époques normales, la raison de tout le monde, longtemps patiente et résignée, fait pourtant justice un jour des excès du petit nombre. En un mot, et pour

ramener ces préliminaires à la seule question dont je veuille m'occuper aujourd'hui, tandis que les coteries s'efforcent, à la suite de quelques hommes d'un génie incontestable, de s'établir sur le terrain d'une langue nationale pour l'entamer et la corrompre, le vrai public veille pour la préserver et la défendre.

« C'est cette disposition, et pas une autre, qui vient d'éclater à propos des débuts de mademoiselle Rachel.

« Certainement mademoiselle Rachel est née avec le génie de la scène. Plus heureuse que la Champmeslé, qui échoua d'abord dans Hermione, elle s'est élevée du premier coup à toute la hauteur de ce rôle admirable, et elle a joué Monime comme si elle l'eût étudiée dans Plutarque. Où la tradition prescrivait des cris, des larmes, de bruyants éclats de voix, mademoiselle Rachel ne met souvent qu'un sourire d'une profondeur effrayante; et tandis que la vieille déclamation hurle et grimace autour d'elle, comme autrefois ces comédiens masqués et munis de porte-voix dans des amphithéâtres qui contenaient vingt mille spectateurs, seule elle ose parler simplement, seule elle a le courage d'être naturelle, et elle ne crie jamais que lorsque la passion la pousse à bout. C'est là un grand mérite, et qui suffirait peut-être pour expliquer la vogue dont elle jouit. La curiosité publique n'a pas le droit d'être si exigeante, et elle n'en demanderait pas davantage.

« Mais quand on songe, après tout, que mademoiselle Rachel n'a que dix-sept ans, que ses moyens physiques sont médiocres, que sa puissance d'émotion paraît bornée, que sa voix est souvent dure, son action parfois vulgaire; quand on songe surtout que ses débuts n'ont pas encore dépassé l'étroite limite de cinq ou six rôles dans des pièces de l'ancien répertoire dont les unes, comme *Andromaque*, sont dans la mémoire de tout le monde, tandis que les autres, comme *Horace*, ont outrageusement vieilli; quand on se livre à ces réflexions en présence du prodigieux succès de mademoiselle Rachel, il n'est pas défendu de se demander si l'excès même de la faveur dont elle jouit en ce moment, si l'exagération incontestable de cet

empressement et de ces hommages ne couvre pas autre chose qu'un engouement, d'ailleurs fort légitime, pour une gloire naissante.

« Mademoiselle Contat, à l'époque de ses débuts, en 1776, était très-supérieure à ce que mademoiselle Rachel est aujourd'hui, quoique cette jeune actrice ressemble beaucoup à sa devancière par ses qualités et par ses défauts. Elle fut accueillie par l'indifférence du public. Mademoiselle Rachel a pour elle l'admiration et l'enthousiasme de Paris tout entier. D'où vient cette différence? C'est que les temps sont bien changés depuis soixante ans, sur la scène et dans la politique. En 1776 la tragédie classique était vivante, et pouvait se suffire encore à elle-même avec des interprètes médiocres : on fut sévère pour mademoiselle Contat. En 1838 la tragédie classique pouvait sembler morte, et il ne fallait rien moins que des acteurs de génie pour lui rendre le mouvement et la parole : on court aux représentations de mademoiselle Rachel. En 1776, Voltaire, qui, malgré ses quatre-vingts ans, labourait encore d'une main impuissante et infatigable le champ de la vieille tragédie, se montrait fort préoccupé de l'invasion du drame dans ce domaine où il était accoutumé de régner en maître; mais en réalité le drame moderne n'était pas né. Voltaire l'appelait une « comédie larmoyante. » Qu'on juge par là de la distance qui séparait ces premières tentatives des essais que nous avons vus. En 1838, quand mademoiselle Rachel a paru, le drame moderne régnait à peu près sans rival sur la scène française, non ce drame timide et pleureur qui causait de si cruelles insomnies au patriarche de Ferney, mais le drame hardi, novateur, sectaire intrépide, le drame avec son langage étrange, sa poésie matérialiste, son cortége d'ambitieuses métaphores; le drame qui avait plus révolutionné la langue que la scène, et cent fois plus blessé le génie littéraire et le bon goût traditionnel de notre nation, qu'il n'avait offensé la poétique d'Aristote !

« Eh bien ! je n'hésite pas à le dire : c'est contre cette puissance sans contrôle et sans concurrence que le public s'est insurgé; c'est

contre cet abaissement du style dramatique qu'il a voulu protester, en adoptant avec une spontanéité si vive et une foi si ardente les espérances qui se rattachaient aux débuts d'une si jeune fille. Tel est le véritable sens des inconcevables ovations qui sont journellement décernées à mademoiselle Rachel. Je dis que le public entreprend une réaction contre l'abaissement de la langue dramatique, mais je ne dis pas plus. Je ne prétends pas que la soudaineté et l'éclat de son retour à la Comédie-française soient une protestation aveugle contre le drame moderne et une pétition pour la tragédie classique. Ce serait trop dire, ou trop peu : trop, car ce serait supposer que le public veut s'engager dans une querelle d'école; trop peu, car je considère que les questions de style sont, en pareille matière, les plus importantes et les plus graves de toutes.

« J'ai besoin de m'expliquer ici bien franchement sur la tragédie classique. C'est une forme usée. Je dirais même que c'est une forme absolument morte, si je ne craignais de blesser les enthousiasmes respectables qui s'imaginent assister en ce moment à sa renaissance. Mais, quel que soit le talent de mademoiselle Rachel, j'ai bien peur qu'elle ne rende pas la vie à cette vieille et sainte forme du drame antique :

> Le ciel même peut-il réparer les ruines
> De cet arbre séché jusque dans ses racines?

« La tragédie classique était une forme admirable qui tantôt, comme en Grèce, révélait une intelligence profonde des conditions de l'art dans son expression la plus idéale et la plus abstraite, tantôt, comme au XVIIe siècle, correspondait à quelque chose de grave, de réglé, de compassé même dans les opinions, dans les mœurs et dans les habitudes de la société. Notre âge ne comporte plus cette puissance d'idéalité dans l'art que David lui-même, avec tout son génie, n'a pu ressusciter dans la peinture, que M. de Lamartine poursuit vainement aujourd'hui dans les épisodes de son

poëme mystique et *humanitaire*. Notre siècle ne peut atteindre non plus à cette unité austère et correcte du drame racinien sur laquelle ont échoué, de nos jours, tant d'hommes distingués par les plus beaux dons de l'intelligence et du cœur.

« A Athènes, Eschyle était poëte comme Phidias était sculpteur. La même inspiration soufflait le génie à l'écrivain et au statuaire. Une tragédie était une œuvre simple, une sérieuse et brillante abstraction, une chaste et sublime idéalité, comme une statue. Au xviie siècle, cette majesté contenue du pouvoir qui dominait la société politique, cette royale discipline qui en réglait tous les mouvements et toutes les actions, s'étaient aussi communiquées aux esprits. Presque tous les gens de lettres de cette époque étaient des hommes graves. Boileau le satirique avait toute l'allure d'un magistrat. L'auteur du *Malade imaginaire* ne riait pas. La tragédie de Racine naquit dans cette atmosphère sereine et calme. Elle grandit sous l'influence de ces mœurs moins sévères que disciplinées. Elle dut à l'esprit général du siècle de Louis XIV, bien plus qu'aux préceptes d'Aristote, ce ton d'exquise réserve, cette simplicité forte, cette modération puissante, ce style d'une précision si hardie, ces passions d'une vérité si profonde, et même, dans la plus grande chaleur des émotions dramatiques, ces procédés si étudiés et si corrects qui ont fait du nom de Racine un des plus beaux titres de gloire littéraire de la France. On admire après cela, en examinant ces chefs-d'œuvre d'un si vigoureux travail, sur quelle base légère et inébranlable ils reposent, semblables à ces monuments immenses que supporte une voûte gracieuse. L'action est toute simple ; l'intrigue s'engage sans embarras, se noue puissamment et se délie sans effort. On peut faire en dix lignes l'analyse d'*Andromaque*, une des tragédies de Racine où le cœur humain est le plus profondément fouillé, une de celles où les alternatives de la passion sont les plus orageuses, les plus compliquées, les plus soudaines. Il en est ainsi de tous les grands écrivains du xviie siècle. Ils ont le secret de cette puissance qui se contient, de cette tempérance énergique, de cette force dans la mesure, *rien tem-*

peratam, qui est l'éternelle condition du beau dans les œuvres de l'intelligence.

« Telle était la tragédie classique du temps de Racine.

« Pourquoi ne nous suffit-elle plus? Tranchons le mot : c'est qu'en réalité elle nous écrase. Elle est d'une simplicité trop imposante, trop monotone, trop austère. Elle ne répond pas assez à ce besoin de mouvement, de variété, d'intrigue, d'émotions, de spectacle, dont nous sommes possédés jusqu'à la fureur. Son vrai domaine est placé trop haut, dans une sphère trop impénétrable à nos esprits agités de toutes sortes d'ambitions subalternes, pour que personne aujourd'hui, auteurs ou public, y puisse désormais atteindre. On pourra donc faire encore des tragédies classiques; il se trouvera des acteurs pour les jouer, mais, j'en demande pardon à celles qui se morfondent dans les cartons de la Comédie-Française, on les jouera sans succès. Mademoiselle Rachel elle-même y perdra son zèle, sa jeunesse et son génie.

« A qui donc appartient l'avenir de la scène française? Je n'hésite pas à le dire : il appartient à tout écrivain qui aura le talent de dégager l'ancienne tragédie de tout ce qu'elle a d'incompatible avec nos mœurs nouvelles, et le courage, bien rare aujourd'hui, de conserver le beau langage dont elle est la source abondante et le modèle achevé. Modifiez la forme : les concessions sur ce point, si hasardeuses qu'elles soient, ne nous coûteront pas. Détruisez donc les unités; ouvrez l'histoire à toutes ses pages, pénétrez dans la vie intime à tous ses étages; élargissez portes et fenêtres, faites circuler les escaliers secrets dans l'enceinte des vieilles tourelles, accumulez les crimes, remplissez vos coupes de vrai poison, puisque le poison classique vous fait mal au cœur; aiguisez de vrais poignards, si les poignards classiques sont émoussés; convoquez les nains et les sorcières du drame anglais, les niais et les tyrans du mélodrame; allez même chercher des monstres et des géants à la foire; prodiguez ce que vous appelez la couleur locale, l'actualité, l'individualité et tout ce que vous avez inventé de pareil pour l'intelligence de vos théories; renou-

velez la scène, bouleversez le drame antique; en un mot, donnez-vous carrière; mais de grâce, parlez la langue de votre pays.

« Eh! mon Dieu! cette langue admirable est en même temps la plus commode et la plus facile; elle n'est d'aucune école; elle s'offre à tout le monde qui la veut parler, qui la sait écrire; elle est banale à faire peur. Au XVIIe siècle, elle a servi tous les partis religieux; au XVIIIe, elle a été l'instrument prodigieux de l'universel génie de Voltaire, en même temps que celui de Fréron, élégant et spirituel critique, lui aussi. Gilbert ne s'est pas cru obligé de changer la langue française pour attaquer les philosophes, admirables écrivains, lâches sectaires, qui persécutaient sa pauvreté, sa jeunesse et son courage. La langue française n'est pas la servante d'un système ou d'une opinion : c'est une reine qui les protège tous, que tous peuvent invoquer, qui ouvre pour tous les trésors de sa grâce et de sa force. Nous voulons être libres, dites-vous, et la langue nous gêne. Comment! vous vous croyez donc les premiers écrivains qui aient montré de l'indépendance et de l'audace sous notre ciel de France, les premiers qui aient poussé la liberté jusqu'à la licence! Pour son malheur, la langue française s'est prêtée bien des fois, avant vous, et sans cesser d'être elle-même, aux plus absurdes tentatives; elle s'est livrée bien des fois aux plus impurs embrassements. Elle a obéi, reine déchue, aux désirs d'écrivains qui l'ont fait servir à toutes les fantaisies de leur imagination, à toute la perversité de leurs mœurs. L'histoire de notre littérature a plus d'un nom célèbre qu'on ne prononce qu'en rougissant; notre langue a inspiré plus d'un mauvais livre écrit en très-bon style : elle n'est donc pas si prude que vous l'appelez. Si c'est un mérite de tout oser, hélas! ce mérite ne lui a guère manqué, même avant vous. Elle ne refuse donc pas de vous suivre dans la voie des expériences, mais elle a la prétention de conserver sa grammaire, sa prosodie et les admirables modèles qui ont assis sa puissance d'universalité sur une base indestructible.

« Le style dramatique, que le XVIIe siècle a fondé, que le XVIIIe a quelquefois affaibli, jamais abaissé, ce style participe à l'inviolabilité

qui couvre notre langue nationale. Il n'est pas permis de l'exténuer pour l'assouplir, de lui imposer la trivialité pour le naturel, et, sous prétexte de le mettre à la portée de tout le monde, de le traîner dans la fange du ruisseau. Notre langue dramatique suffit, depuis deux cents ans, à l'expression la plus étendue et la plus diverse de toutes les passions qui peuvent agiter le cœur humain. Si elle paraît insuffisante aujourd'hui, c'est donc parce que les novateurs ont inventé des passions nouvelles, qu'ils ont modifié nos organes, agrandi nos facultés; c'est donc que, semblable à Sganarelle, le drame moderne a changé la place du cœur. Il faut donc croire qu'il s'est fait quelque changement sérieux dans la structure du corps humain, puisque nos grands dramaturges n'ont plus assez de la langue qui a suffi à Corneille, à Racine, à Molière, à Voltaire, à Crébillon, à Lesage, et puisqu'ils ont transporté dans le style dramatique la révolution que les mœurs autorisaient, sur quelques points, dans les formes de la vieille tragédie.

« C'est contre cette révolution que le public proteste aujourd'hui; c'est contre cette prétention de bouleverser la langue qu'il réagit et s'insurge. Il assiste depuis dix ans, avec une patience de novice, à vos expériences, à vos leçons. Il a lu vos critiques, il a vu vos drames; aujourd'hui, pour vous montrer à quel point vous l'avez converti, à la première occasion qui se présente de se prononcer en faveur de la langue nationale, il vous échappe et se précipite dans les voies qui l'éloignent de vous.

« Voilà le véritable secret de cette affluence qui remplit le Théâtre-Français. Quarante représentations successives de chefs-d'œuvre vieux de deux siècles n'ont pas ralenti l'empressement du public. On joue *Cinna* devant mille spectateurs, et on encaisse des écus par milliers. C'est là une révolution presque aussi grande qu'inespérée. Direz-vous que ce sont les classiques qui se donnent rendez-vous pour encombrer la salle? Ce sont alors des gens bien puissants. Mais non, ce ne sont ni des classiques expectants, ni même des romantiques convertis, qui remplissent aujourd'hui le Théâtre-

Français : c'est tout le monde. Et pourquoi ?... Va-t-on chercher des émotions dramatiques? Va-t-on savoir comment Auguste pardonne, comment Mithridate fait une déclaration, comment le vieil Horace s'arrange avec le bon roi Tulle? Non, certes, on va tout simplement entendre de beaux vers :

<div style="text-align:center">Curritur ad vocem judicundam et carmen amicum.</div>

« Pour le moment ce plaisir suffit : on l'avait rendu si rare! C'est une nouveauté dont le public est avide ; c'est une soif qui ne peut s'éteindre. On se presse donc autour de mademoiselle Rachel, qui prête une voix si juste, une action si simple et si passionnée à l'interprétation de ce beau langage ; on aime à se promener à la suite de cette jeune fille d'une si mélancolique allure, le long de ces tombeaux magnifiques où dort la vieille tragédie, et à lire avec elle les sublimes inscriptions qui couvrent les mausolées. On aime à se rafraîchir l'esprit et le cœur avec ce vieux français que beaucoup se rappellent, que quelques-uns apprennent. Enfin on paie au génie de notre langue traditionnelle un tribut d'admiration dont il reste quelque chose pour l'inexpérience intelligente et inspirée de cette grande actrice de dix-sept ans.

« Tel est le sens de la réaction qui s'opère en ce moment. Elle n'est pas menaçante pour l'art dramatique. Elle ne compromet ni l'avenir de la scène, ni l'indépendance des génies novateurs. Elle n'est sévère que pour ceux qui voudraient entraîner la langue dans la ruine de la tragédie classique, et l'ensevelir sous les mêmes débris. »

Être ainsi débattue et de si haut, par un pareil écrivain qui se jetait dans la mêlée, était certes un grand honneur. Mademoiselle Rachel obtint bien vite un autre honneur qui mit le comble à sa gloire naissante! Un homme était sur le trône, en ces temps heureux ; esprit juste et droit, qui se connaissait à merveille en tous les chefs-d'œuvre, et qui les aimait, qui les honorait, qui les savait par cœur, du droit même de sa royauté. Donc il advint que le

roi lui-même, le meilleur juge de son royaume en tout ce qui touchait aux choses du passé, aux œuvres anciennes, aux chefs-d'œuvre oubliés, voulut voir mademoiselle Rachel à son tour.

Jusqu'à la fin de ses jours cléments, glorieux, dévoués, si patients, si libres, le roi s'est souvenu que, jeune enfant, il avait été béni par Voltaire (— « Ah ! disait Voltaire, comme il ressemble à M. le régent, son aïeul ! »), et jusqu'à la fin, le roi, fidèle en tout, était resté fidèle aux admirations de sa jeunesse. Il aimait Voltaire; il admirait Corneille; il ne connaissait pas un plus grand écrivain que Racine. Avec cette excellente et imperturbable mémoire, il se rappelait merveilleusement toute sa comédie française; il avait vu Lekain, il avait vu mademoiselle Gaussin et mademoiselle Desgarcins (à Londres même il avait vu miss O'Neil), et le jour où le roi voulut dignement inaugurer le palais de Versailles, sauvé par son génie et relevé par sa fortune, il s'adressa à deux chefs-d'œuvre... au *Misanthrope* et à mademoiselle Mars.

Voici donc ce qu'on peut lire encore aux pages du *Moniteur universel* :

« Le roi a assisté ce soir à la représentation du Théâtre-Français.

« Mademoiselle Rachel jouait le rôle d'Émilie dans *Cinna*, et
« S. M. avait voulu juger par elle-même du mérite de cette jeune
« actrice, dont le renom grandit chaque jour, et sur laquelle
« semblent reposer aujourd'hui les destinées de la tragédie.

« Le roi n'était pas venu au Théâtre-Français depuis trois ans.
« Son arrivée, tout à fait inattendue au milieu d'une si nombreuse
« assistance, a été saluée par les plus bruyantes acclamations.

« S. M. était accompagnée de la reine, du roi et de la reine
« des Belges, de madame la princesse Adélaïde, de madame la
« princesse Clémentine, de M. le duc de Nemours et des jeunes
« princes.

« Le roi a paru prendre un vif intérêt à l'ensemble de la repré-
« sentation de *Cinna*, et il a donné plusieurs fois des marques de
« satisfaction à Ligier et à Beauvallet, qui ont joué avec un zèle

« remarquable. Mais la jeune débutante attirait surtout l'attention
« de la famille royale. Son jeu si noble, sa déclamation si mesurée
« et si bien sentie, son ironie si pénétrante et si ferme, la chaleur
« si vraie et si pathétique de ses gestes et de son accent, ont à
« plusieurs reprises entraîné les applaudissements de LL. MM.,
« répétés avec enthousiasme par toute la salle.

« Dans l'entr'acte, M. le ministre de l'intérieur, qui était pré-
« sent à la représentation, est venu rendre visite à S. M.

« Le roi a quitté la salle un peu avant la fin du spectacle, et a
« été reconduit jusqu'à l'entrée de ses appartements par M. Vedel,
« directeur du Théâtre-Français, assisté de MM. Monrose et
« Guiaud, semainiers de service, et portant, suivant un antique
« usage, les flambeaux d'honneur en avant du roi.

« S. M., en traversant le corridor du foyer intérieur, a trouvé
« mademoiselle Rachel qui attendait son passage. Le roi s'est alors
« arrêté, et a adressé à la jeune débutante quelques paroles
« flatteuses, auxquelles la reine est venue joindre ses félicitations.

« — Vous faites renaître les beaux jours de la tragédie française, a
« dit le roi. Les affaires me permettent bien rarement d'aller au spec-
« tacle, mais je reviendrai vous voir... » La jeune actrice parais-
« sait fort émue; et tout le monde remarquait le contraste de cette
« émotion presque enfantine et de cette grâce toute naïve, avec
« le mâle et fier talent qu'elle venait de montrer sur la scène.
« Une fois rentrée dans les coulisses, la fière Hermione n'est plus
« qu'une petite fille craintive; Émilie n'est plus qu'un enfant.

« On annonce prochainement, pour la continuation des débuts
« de mademoiselle Rachel, la reprise d'*Esther* et celle de *Bajazet*.
« L'intérêt que la famille royale vient de témoigner à cette jeune
« actrice ne peut qu'ajouter à la curiosité du public, déjà si vive-
« ment excitée et si fréquemment satisfaite. »

Ainsi, mademoiselle Rachel avait conquis, ce jour-là, le plus
grand des suffrages, le plus considérable, le plus utile à sa renom-
mée, et le seul peut-être qui lui manquât.

Camille, Émilie, Andromaque, ont été les trois premiers étonnements, les trois grandes fêtes de ce nouveau public accouru on ne sait d'où, et jamais on n'a tant pleuré au Théâtre-Français depuis cette renaissance des larmes, de la pitié, de la douleur. C'est proprement un charme, et quand le rhythme arrive ainsi rempli de tous les délires de la vengeance ou de l'amour, quand ces nobles douleurs si pathétiques, et après tout si réservées, font entendre aux honnêtes gens, réunis dans un même but de sympathie et d'intérêt, ces menaces terribles, ces plaintes touchantes, l'intérêt, la terreur et la pitié sont à leur comble. Rome au temps d'Horace, le héros, le vainqueur, le vengeur, est un grand spectacle.

Au temps d'Auguste, Émilie est une noble image de la liberté perdue. Et, si vous remontez jusqu'à Troie incendiée, Andromaque est si touchante, Andromaque accablée et non pas vaincue! Arrivent en même temps l'Hermione implacable, Oreste amoureux, Pyrrhus fatigué de carnage et blasé sur toutes les émotions de la bataille. En vain lui dit-on que la princesse Hermione, Hermione la délaissée, est sa fiancée légitime, il la traite à peine comme un incident imprévu, comme une étrangère qui n'a pas le droit de se mêler aux rares émotions de son cœur. Disons tout, la hautaine Andromaque à subjuguer est pour le fils d'Achille une œuvre aussi difficile que la prise de Troie; il y a quelque chose de l'orgueil du conquérant dans cet immense amour du vainqueur pour sa captive, du maître pour l'esclave.

Comme aussi il y a dans cet amour malheureux plus d'une menace qui semble appeler le châtiment sur la tête inflexible de ces vainqueurs. Non, certes, et les dieux en soient loués, le vaillant Hector, le demi-dieu troyen, aussi vaillant qu'Achille et plus grand homme, un défenseur de sa ville, un rempart de sa patrie. Hector ne peut pas disparaître ainsi sans vengeance.

Or, Andromaque est une vengeance, et la fille d'Hélène, Hermione, expie à bon droit, dans son amour méconnu, dans son orgueil de femme, d'épouse et de reine, les crimes et les fautes

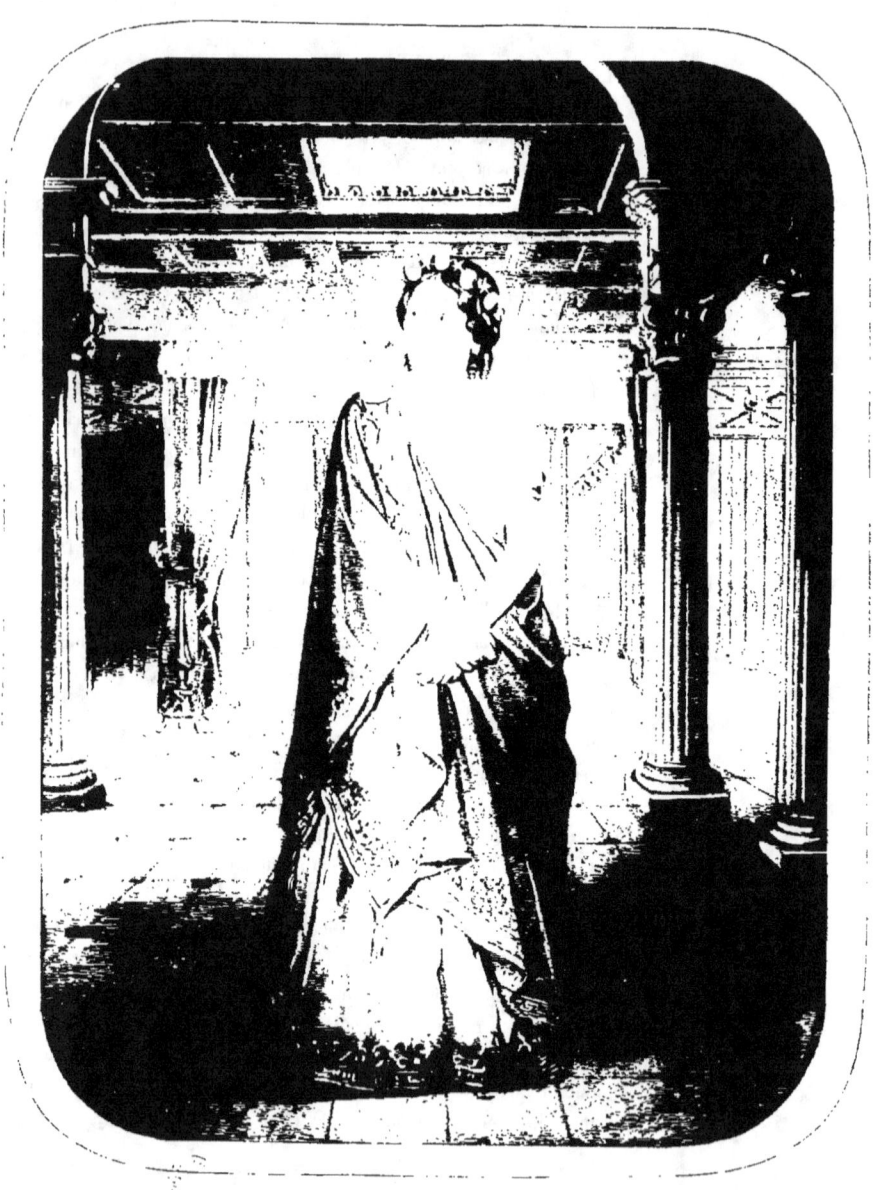

HERMIONE

Seigneur, dans cet aveu dépouillé d'artifice,
J'aime à voir que du moins vous vous rendez justice.
Et que, voulant bien rompre un nœud si solennel,
Vous vous abandonnez au crime en criminel

Andromaque, act. IV, scèn. V.

de sa mère! C'est le destin! Quiconque a travaillé, de ses mains et de sa pensée, à la ruine de Troie, en effet (c'est la justice et la volonté des dieux!), doit mourir d'une mort misérable.

Dans le palais d'Agamemnon, vous savez quelle mort se prépare, et quel réveil attend le roi des rois sous le couteau d'Égisthe, l'amant de Clytemnestre. En même temps vous savez comment est mort Ajax, fils d'Oïlée, et quels combats pour sa maison va trouver Ulysse, abordant comme un mendiant dans son île d'Ithaque. Eh bien! l'amour et la mort de Pyrrhus, la mort d'Hermione et la folie d'Oreste frappé du fouet des Furies, ce sont là les commencements de ta vengeance, ô Troie! ô ville des héros et des géants! A ces causes poétiques, *Andromaque*, un chef-d'œuvre, est un chef-d'œuvre rempli en même temps de la passion antique et de la passion moderne : il procède à la fois d'Homère et de Louis XIV, de la Cassandre antique et de mademoiselle de La Vallière. Jamais Racine n'a rien écrit qui fût plus grec et qui fût en même temps plus français.

Quand elle aborda pour la première fois ce grand rôle d'Hermione, il fallut que mademoiselle Rachel devinât toutes ces nuances; personne encore ne les lui avait expliquées; disons mieux, toute explication eût été inutile; elle ne voulait rien apprendre, à condition qu'elle devinerait toute chose. Elle obéissait tout simplement à cette intelligence prime-sautière qui n'appartient qu'aux grands artistes; elle haïssait d'instinct l'explication, le commentaire et le conseil; elle cherchait elle-même; elle-même elle trouvait tous ses rôles en elle-même. Elle y arrivait, non pas tout d'un coup et par ces *impétueuses saillies* qui signalent un grand capitaine, mais lentement et par des progrès d'abord imperceptibles. C'est ainsi qu'elle a pénétré d'instinct dans ses meilleurs rôles et, pour commencer, dans celui d'Hermione.

Était-elle assez touchante, assez terrible! Avait-elle des accents assez vrais! Pas un mot qui n'apportât une pitié, une espérance, un regret, une douleur, une émotion! Quels regards, quelle atti-

tude et quelle attention de toute sa personne! Et comme elle savait écouter ces menaces, ces plaintes, ces terreurs! C'était vraiment un de ses plus beaux rôles. Pourtant nous avons vu beaucoup d'esprits très-habiles, d'un goût difficile enfin, qui préféraient aux douleurs d'Hermione les imprécations de Camille, et les majestés de Corneille aux plaintes touchantes de Racine.

Entre autres représentations de cet *Horace*, illuminé de tous les feux de mademoiselle Rachel, il nous souvient d'un soir de fête et de représentation solennelle, à l'Opéra même, dans cette vaste enceinte, si vaste, et sonore à ce point que le génie et l'orchestre de Meyerbeer ont peine à la remplir. La ville et la cour étaient accourues à cette grande soirée. Impatiente, et dans cette fièvre inquiète, l'ornement et le complément des grandes aventures, la plus belle foule et la mieux parée attendait mademoiselle Rachel. Ce n'étaient que fleurs, contentements, beautés, diamants, couronnes, attente, intérêt, sympathie, et je ne sais quoi de tendre et de clément qui toute sa vie accompagna la grande artiste, comme si le peuple ingénieux qui l'avait adoptée avait eu l'intime pressentiment de sa mort prochaine, et qu'il n'avait pas longtemps à la voir, à l'applaudir, à la suivre en ses sentiers lumineux. *Breves et infaustos populi romani amores!* disait l'historien latin en parlant du jeune homme enlevé par une mort précoce à l'amour de l'Italie.

Ainsi, rien qu'à savoir qu'elle approchait, tout le monde était attentif; rien qu'à entendre le frôlement de sa robe, aussitôt la salle entière était en plein silence, et soudain toutes ces attentions éveillées se portaient sur mademoiselle Rachel! — La voilà! C'est elle! Ainsi murmurait la salle attentive. Le soir dont je parle, c'était la première fois que la jeune tragédienne abordait le théâtre de l'Opéra, et, dès les premiers vers de la tragédie, il fut évident que cet auditoire d'élite était disposé à juger mademoiselle Rachel sans sévérité, mais aussi sans indulgence. Elle jouait résolûment son grand rôle, le rôle de Camille dans *Horace*, et telle était sa force, et si vive était sa sécurité, qu'elle eût consenti même à jouer, dans

cette salle pleine de dangers pour les vers déclamés, la moins brillante de ses créations : *Don Sanche d'Aragon*.

Les trois premières scènes d'*Horace* ont été écoutées avec cette réserve attentive des représentations solennelles, qui suffirait à paralyser plus d'un fier courage..... A cette réserve de la salle mademoiselle Rachel répondait majestueusement, en déployant, une à une, les grandes qualités de son talent ; sa voix était pleine de l'accent même d'une autorité incontestée, incontestable ; sa démarche était superbe, une démarche de *déesse au-dessus des nues !* son regard plein d'activité, sa voix pleine de passions en tumulte ; elle marchait sur ce vaste théâtre, ouvert à toutes les fantaisies, à toutes les fables amoureuses, aux chansons, aux danses lascives, comme une reine qui s'empare de ses domaines légitimes et qui impose sa domination irrésistible à l'émeute prête à gronder. A chaque instant l'intérêt de cette lutte étrange allait augmentant de tout le terrain que gagnait l'intrépide comédienne. Au second acte déjà elle s'était emparée, en souveraine, de toutes les âmes, et quand arrive enfin dans ces nuages mêlés de foudres et d'éclairs le moment de la suprême colère et de l'indignation violente, le terrible moment de l'explosion finale, à l'instant où la fille et la sœur d'Horace, haletante après ce combat fameux, qui fut le vrai commencement des victoires de la ville éternelle, se révolte, impie, intrépide et furieuse, contre la fortune de son frère et la gloire des trois Horaces, alors soudain toute cette colère éclate avec des rages qui ont rompu toutes leurs digues ; cette indignation se fait jour, et avec l'indignation les larmes mal contenues se répandent pleines de mépris, de fureurs, de plaintes, de gémissements !

Quelle émeute ! Vous entendez en ce moment grandir la douleur et l'amour de Camille ; elle peut éclater tout à l'aise, à présent que Rome triomphe... Ah ! dieux et déesses du Capitole naissant, rien ne saurait rendre l'effet irrésistible de cette dernière scène. Mademoiselle Rachel n'avait peut-être jamais aussi bien rendu ce grand rôle de Camille ; jamais aussi elle n'a été applaudie avec cet entraî-

nement de toute une salle qui jusque-là s'est défendue contre l'ascendant d'une artiste populaire. Mademoiselle Rachel, c'était le grand événement, c'était le triomphe difficile de la soirée. « Elle était la tige la plus élevée du bocage. » — Mais aussi, quand elle eut gagné cette grande bataille, la salle entière l'a rappelée, et elle est revenue, brisée de fatigue, et bien heureuse. On l'a couverte d'applaudissements et de fleurs. Rentrée dans la coulisse, les artistes de l'Opéra, la danse et les chœurs, détrônés par elle, ont battu des mains comme un écho de ce public enthousiaste. Ah! la belle heure dans cette vie ouverte à toutes les tempêtes! Mais aussi quel singulier triomphe, en cet asile enrubané, paré, musqué des enivrements, des fêtes, du luxe, des élégances, sous ces voûtes charmées des pathétiques accents du génie de Meyerbeer, sur ce théâtre où s'agite, en sa parure incendiaire, l'armée abondante et légère du ballet, le pied dans la soie et la tête dans les fleurs, tenir tout un peuple attentif par le charme tout-puissant de quelques vers d'un vieux poëte qui racontait, il y a deux siècles, les premiers commencements du peuple romain!

Et plus j'en parle, et plus il me semble l'entendre encore. Elle avait si bien compris la violente explosion :

Rome, l'unique objet de mon ressentiment!

Dans cette explosion violente elle avait deviné, la première peut-être entre toutes les tragédiennes, que toute cette colère enivre et trouble au fond de l'âme, que l'héroïne de Corneille et de Rome naissante, Camille, obéit à des sentiments qui sont en deçà ou au delà de la nature humaine, et c'est pourquoi, dans ce passage impossible avant elle, et qui manquait de toute espèce de retenue ou de mesure, elle appelait à son aide une gradation très-habile et très-bien calculée. En vain le ton brusque et brutal dont Corneille a relevé ce mot *Rome!* jeté par Horace, indique inévitablement à tous les déclamateurs, qui n'y ont pas manqué, la nécessité

CAMILLE

Hélas !........

(*Horace*, acte IV, scène II.)

de pousser un grand cri et de s'attacher à cette interrogation comme à une branche de salut..... Mademoiselle Rachel, désobéissante à la tradition, se gardait bien de pousser ce grand cri que le poëte lui-même semble indiquer aux malhabiles : au contraire, hésitante, accablée et ne sachant pas encore à quel excès va la pousser cette immense douleur, elle laissait tomber assez négligemment les deux premiers vers! On voit qu'elle obéit à des passions en tumulte, qui grandissent, et qui ne se font pas jour encore. Elle hésite; elle a peur d'elle-même ; elle comprend confusément qu'elle va prononcer un blasphème abominable, impie, et qui la doit écraser.

La voilà donc..... jusqu'au moment terrible où la menace enfin éclate avec la douleur; jusqu'au moment où se font jour l'ironie et la violence avec toutes les larmes que peut contenir une âme outragée, un cœur blessé à mort, éclatant en lamentations jusqu'au blasphème. Oh! sa voix, son geste, et sa menace, et son regard, et l'accent qu'elle donnait à ces paroles de meurtre et de sang :

> Que le courroux du ciel, allumé par mes vœux,
> Fasse pleuvoir sur elle un déluge de feux!...

Nous entendrons ces plaintes, nous verrons ces larmes, jusqu'à notre dernier jour. Le monologue de Camille, morceau très-ingénieusement subtil et tourmenté, mademoiselle Rachel le disait avec un goût exquis : elle avait un très-beau moment dans le troisième acte ; elle se tirait moins bien de la scène d'amour au second acte, mais le ton général du rôle entier était d'une couleur et d'une vérité au-dessus de tout éloge, et surtout au-dessus de toute comparaison. Et comme, ici-bas, chez nous surtout, la mode est cent fois plus puissante que le génie, il arriva que la mode, aussitôt qu'elle se mit à protéger Corneille et Racine, elle en fit même un jouet de salon. Dans les salons les mieux habités, ce fut bientôt parmi les petits-maîtres (hé! Racine avait grand'peur du *petit-maître*, il l'a fort maltraité dans la préface de Phèdre), entre une

sonate de Hertz et une romance de mademoiselle Loïsa Puget, à qui réciterait, d'une voix plus terrible et plus touchante, les plaintes d'Hermione ou les imprécations de Camille. Les duchesses s'en mêlèrent, et les marquis ne refusèrent pas de s'appeler Horace, Oreste ou Pyrrhus. C'était la mode. Eux aussi, les uns et les autres, ils disaient hier :

> Je ne vous connais plus !

Les voilà disant aujourd'hui :

> Je vous connais encore !

Il avait laissé tant de traces dans la reconnaissance et dans les souvenirs de mademoiselle Rachel, ce rôle de Camille, il l'avait tant glorifiée et tant consolée, qu'il fut son dernier souvenir.

On rapporte, en effet, qu'à ses derniers jours elle murmurait doucement de sa voix mourante :

> Albe, mon cher pays et mon premier amour !

Non moins que dans *Andromaque* et dans *Cinna*, mademoiselle Rachel a laissé et laissera un souvenir impérissable; Émilie est un des rôles qu'elle a joués avec le plus d'ardeur et de conviction, et *Cinna* lui doit beaucoup.

V

Les belles parties de *Cinna* sont admirables. Rien n'égale cet énergique souvenir des proscriptions du triumvirat, ces violents regrets de la république expirée. A cette heure solennelle de l'histoire romaine, la liberté n'est pas tout à fait morte, et cependant la monarchie en est encore à chercher sa voie. Auguste règne, il est vrai, mais autour de ce maître absolu s'agitent les vieilles passions

romaines, tenant en main le poignard qui a tué César. Le passé et l'avenir de Rome sont aux prises ; reste à savoir qui l'emportera du successeur de César ou des vengeurs de Brutus.

En vain Auguste est reconnu maître absolu de cet univers qu'il arrache aux disputes : tout grand qu'il est, Auguste doute parfois de sa propre grandeur. Dans un de ces moments de malaise et d'inquiétude dont la toute-puissance ne vous fait pas grâce, il veut savoir enfin le dernier secret de sa majesté nouvelle. Il veut que sa majesté soit débattue en son conseil privé, et que d'un côté Cinna, de l'autre côté Maxime, plaident, celui-ci pour la monarchie, et celui-là pour la république. En même temps remarquez combien le grand Corneille, avec cette bonhomie qui ne sied qu'au génie, prend au sérieux cette fantaisie de l'empereur de se faire prédire la destinée de sa grandeur. C'est merveille, en effet, de voir le grand poète se souvenir, à ce propos, qu'il est un avocat du barreau de Rouen, et revenir, plaidant pour et contre la maison d'Auguste, à son ancienne profession d'avocat.

Ce plaidoyer de Cinna et de Maxime pour et contre la royauté d'Auguste est admirable des deux parts ; à chacune de ces raisons il n'y a rien à répondre. Il est impossible, ici, de mieux défendre la république et les anciennes libertés ; il est impossible, en même temps, de mieux protéger, et par des motifs plus impérieux, le gouvernement d'un seul. Cinna fait plus : il invoque la Providence en faveur de la puissance d'Auguste, il appelle à témoin les hommes et les dieux. Ah ! si Corneille avait pu songer que tout ceci fût un jeu de l'empereur, qu'il s'amusait tout bas de cette contestation dont il savait la portée, et qu'au fond il n'était ni de l'opinion de Maxime, ni de l'avis de Cinna, qu'il était tout simplement de l'avis de l'empereur Auguste, à coup sûr Corneille n'eût pas déployé un si grand zèle et tant d'éloquence en cette cause illustre qu'Auguste n'a jamais mise en question.

Cinna est un des grands efforts du génie et de la volonté de Corneille, et pourtant, Corneille a beau faire, il a trouvé là un héros

sans honneur et sans grandeur. Que Cinna soit amoureux d'Émilie jusqu'à immoler l'empereur pour obtenir la main de cette terrible maîtresse, on le comprend à peine, mais que pour avoir, à part soi, une bonne raison d'assassiner l'empereur, Cinna se jette aux pieds d'Auguste afin qu'il garde l'empire, voilà ce que je ne saurais bien comprendre. Il y a dans cette action de Cinna un affreux mensonge, et digne des pères Sanchez, Henriquez, Rodriguez, Suarez.

Quoi donc! tout ce beau plaidoyer en faveur de la royauté pure, ces dieux appelés à témoin, ces larmes répandues, ces supplications à deux genoux, tout cela pour que le crime médité s'accomplisse en des conditions plus favorables! Vous voulez tuer Auguste à tout prix, et cependant vous marchandez votre crime! O la honte! Ils sont là deux assassins aux côtés de l'homme qui tient en ses mains la destinée de l'univers, et vous vous amusez, toi, Maxime, à le pousser à l'abdication, pour le tuer plus sûrement; toi, Cinna, à le pousser à la tyrannie, afin de l'assassiner glorieusement! Il faut, en vérité, que Corneille ait entouré d'une irrésistible majesté cet empereur de sa prédilection, pour qu'il ne soit pas ridicule, exposé aux conseils non moins qu'aux poignards de ces coupe-jarrets.

Comme aussi le républicain Maxime a grand tort d'être amoureux d'Émilie! Quels charmes peuvent-ils donc trouver l'un et l'autre à cette femme incessamment furieuse, irritée, obstinée au meurtre de son bienfaiteur? Quand ils ont dit : « *C'est une Romaine!* » ils ont tout dit. Tant pis pour les Romaines, si elles étaient ainsi faites! Celle-là était bien la plus rancuneuse des créatures, et parfaitement insolente! Chacune de ses paroles est une injure; son geste est insultant, son regard ironique; c'est une femme à n'épouser ses amants que de la main gauche. Que Cinna l'aime, passe encore : Cinna est gentilhomme, il est le fils de Pompée, qui s'est permis bien des petites licences; Cinna s'attache, et de préférence, aux entreprises difficiles; en fait de difficultés vaincues, il ne peut rien trouver de mieux que la belle Émilie.

Mais que Maxime, qui doit être un bon républicain bien despote

en sa maison, et dont la femme sera la première esclave, que Maxime soupire et conspire pour les beaux yeux de *cette inhumaine*, qu'il attende enfin, jusqu'au troisième acte, avant que de déclarer *ses feux*... autant vaudrait nous raconter qu'un huissier-audiencier va demander, sans dot, la main de la terrible abbesse Lélia!

Ainsi le rôle d'Émilie est difficile entre Maxime et Cinna. D'abord Cinna jette le feu et la flamme, il est tout prêt à la ruine, à l'incendie... et tout de suite il se lamente, il pleure, il trouve que sa maîtresse est bien *cruelle* de tuer un si bon prince. En même temps, que ne ferait-on pas pour obtenir une si belle maîtresse? — Eh! mon ami, laisse-toi faire, voici l'empereur qui veut absolument que tu sois le mari de cette farouche beauté.... Vraiment, Corneille est un tout-puissant poëte pour avoir fait, de si peu, un héros!

Quant à Maxime, il est encore plus triste à voir que son camarade Cinna. Parce qu'il s'est figuré qu'il était amoureux de cette péronnelle romaine, notre homme entasse lâchetés sur lâchetés. D'abord il accepte la conspiration, dont il devient un des chefs. L'instant d'après, il fait dénoncer ses complices à l'empereur, et lui il se fait passer pour mort. A peine mort, Maxime reparaît dans le palais d'Auguste pour enlever sa maîtresse, comme si le premier venu, dans ce palais, n'eût pas été au-devant de Maxime, en s'écriant : — Quoi! *seigneur*, vous n'êtes donc pas mort?

C'était donc si peu de chose, au bout du compte, que d'attenter à la vie de l'empereur? Pour châtier dignement ce Maxime, Auguste avait sous la main un cruel supplice : c'était de le marier à Émilie; et je serais curieux de savoir comment donc ce brave Maxime se serait tiré de là. Toujours est-il que pendant quatre actes nous sommes placés entre les incertitudes de Cinna, entre les trahisons de Maxime, et trop heureux de rencontrer Émilie.

Émilie, au moins, nous repose, par son exagération même, des lâchetés de Cinna, de la défaillance de Maxime. Au demeurant,

le seul héros de ce grand drame et le seul qui joue un grand rôle, le seul qui m'intéresse et m'attire par la beauté, c'est-à-dire par la constance de son caractère, c'est Auguste, une image, une étude, un caractère à la Corneille. Tant que vous voudrez, je supporterai les inexactitudes de votre troisième acte, car je sais ce qui m'attend au quatrième acte, cet admirable monologue de l'empereur avec lui-même, un drame pathétique en l'honneur d'Auguste. Otez Cinna, ôtez Maxime, et débarrassez-vous, s'il vous plaît, d'Émilie! Auguste me reste... *et c'est assez.*

Or, voilà justement pourquoi cette tragédie, qui se compose de tant de personnages odieux ou inutiles, est cependant une des plus belles parmi les œuvres de Corneille. Cette fois surtout Corneille se suffit à lui-même. Empêché qu'il est dans ces passions mal définies, et sans prendre fait et cause pour ces ambitions rivales, le poëte parvient cependant à toute la dignité de la tragédie. Il marche et d'un pas sûr, appuyé sur ce grand caractère d'Auguste qu'il a deviné dans l'histoire; il est d'autant plus à l'aise en cette entreprise, que cette fois il est soutenu par le sentiment de la royauté, par le respect pour le sceptre et par le dévouement à la couronne. Émilie a beau dire :

Pour être plus qu'un roi, le crois-tu quelque chose!

Cinna est une tragédie monarchique. Or, c'était une nouveauté pour Corneille, et, s'il fût tombé plus souvent dans une pareille faute, vous pouvez être assuré que Louis XIV, qui imposait à Racine ses amours et même ses « doublement monstrueux adultères », pour parler comme en parlait M. le duc de Saint-Simon, eût été moins dur à l'auteur d'*Horace*.

Puisque nous parlons de Racine, nous trouvons que c'est à bon droit, s'il s'est inquiété de ce terrible personnage d'Émilie, et s'il en a eu peur. Il a même très-bien formulé la répugnance que lui inspirait cette espèce de *virago*, lorsqu'il a dit « qu'il ne voulait pas mettre

sur le théâtre de ces femmes qui donnent des leçons d'héroïsme aux hommes ! » Racine, le poëte des femmes, ne leur reconnaissait pas le droit d'entrer violemment et par la politique même dans le domaine viril. Ces femmes qui enseignent aux hommes toutes les choses que les hommes doivent le mieux connaître épouvantaient l'auteur de *Bérénice,* le tendre amoureux de Junie; et tenez pour certain que Racine a reculé devant Roxane, sa création !

Quant à ceux qui comparent Hermione poussant le poignard d'Oreste contre Pyrrhus à Émilie excitant la rage et la trahison de Cinna, ceux-là n'entendent rien à la passion dramatique. Hermione se débat, mais en vain, contre le fiancé qu'elle aime : cet homme est sous ses yeux, qui la trahit, qui l'insulte, qui l'abandonne, qui épouse une autre femme, une ennemie, une esclave! Hermione alors se venge, à la façon d'une femme amoureuse. Émilie, au contraire, elle n'aime guère, et, pour un père, emporté misérablement dans ces tempêtes civiles, avec tant d'illustres Romains, Émilie, élevée par Auguste qui l'appelle sa fille, est à peu près sans motifs pour tendre un affreux piége à son maître et seigneur. Émilie est atroce : Hermione, au contraire, est touchante, à cause même de ses fureurs.

Voici tantôt deux siècles que le dernier acte de *Cinna* est un chef-d'œuvre impérissable. Dites-moi donc une tragédie écrite avec cette autorité toute-puissante, qui marche ainsi, à l'aide d'un homme unique! Ajoutez que cet empereur Auguste est un vieillard; qu'il est indignement insulté, trahi; que tous ceux qu'il aimait l'abandonnent, et qu'arrivé au faîte des grandeurs humaines, il n'a plus qu'à se venger et à mourir. Eh bien! telle est la force de cet homme sur lui-même, qu'il va triompher à la fois de ces haines et de sa propre vengeance. Oui, le pardon, le pardon, le pardon entier, parti du cœur, venu de l'âme... irrésistible et vainqueur de toutes les passions vulgaires, va rendre cet homme plus grand même que la possession sans limites du monde connu! Voilà tout le drame et tout l'intérêt de ce drame illustre. En même temps, nul danger

pour personne en ces terribles conspirations, pas une goutte de sang répandu..... à peine des regrets et des repentirs, et, pour conclure, une suite d'alliances, de grâces, de faveurs; des honneurs distribués à chacun, des provinces données, un mariage, et l'heureux dénoûment d'une comédie. Ainsi Corneille a fait plus, cette fois, par l'admiration, qu'il n'a jamais fait par la terreur.

L'admirable catastrophe de *Rodogune* est surpassée, et de beaucoup, dans nos curiosités et nos sympathies, par le dénoûment heureux de *Cinna*. C'est un des mystères de la véritable grandeur; les tragiques grecs avaient emporté ce secret; Corneille l'a retrouvé, il l'a emporté avec lui. L'âme de Corneille est demeurée dans sa tombe, moins heureuse que l'âme du licencié Garcias.

Ce rôle d'Émilie, par toutes les raisons que j'ai dites, est véritablement un des rôles les plus ingrats que l'on puisse aborder : mais mademoiselle Rachel, intelligente et bien disante, le faisait valoir excellemment par la netteté, la pureté, l'énergie et l'accent même de sa diction. Elle était fière et superbe en tout ce rôle d'Émilie; elle en comprenait la véhémence et l'autorité; on voyait qu'elle arrivait à toute la hauteur de la tâche entreprise; on le voyait au feu de son regard, à la dignité de son geste, à la lumière, à l'auréole qu'elle portait à son front..... Quand il entrait en vainqueur dans Syracuse, on rapporte que le beau Gylippe portait au bout de sa lance une étoile. Ainsi mademoiselle Rachel était parée; elle avait pour son étoile la flamme et l'accent même de la tragédie; elle avait la constance et la dignité; la dignité, qui est la sauvegarde et le rempart de ces belles œuvres.

C'était Joanny, un des maîtres bienveillants de mademoiselle Rachel, un des premiers qui l'ait reconnue à ses rayons, qui représentait l'empereur Auguste. Si mademoiselle Rachel était Émilie, il était, ce bon Joanny, ce qu'on appelle un artiste sérieux; il a eu, lui aussi, ses jours de popularité où la foule battait des mains, rien qu'à le voir paraître; et de cette popularité il a profité pour étudier avec soin, avec zèle, avec persévérance, avec acharnement, ce

grand art qui, semblable à la philosophie, exige tout le labeur de ses disciples. *Philosophia totum animum postulat.*

Or, l'intelligence du bon Joanny ne s'arrêtait pas seulement à son rôle, quel que fût le rôle : elle embrassait, d'un coup d'œil, l'ensemble de l'œuvre. Il jouait, pour ainsi dire, toute la pièce dans laquelle il jouait, et il tâchait, autant qu'il était en lui, non pas d'être la tragédie entière, mais d'être, avec une inspiration véritable, un bon et fidèle ouvrier accomplissant sa tâche personnelle et fidèlement, laissant à chacun ce qui lui revient dans la tâche générale.

Seul dans *Cinna* Joanny savait à fond de quoi il s'agissait en cette histoire de Rome expirée; seul il comprenait l'importance et la majesté de ce drame héroïque; seul il était pénétré du respect dont un comédien bien appris devait entourer le grand Corneille! Ainsi, par l'étude, il s'était élevé à une extraordinaire intelligence de ces belles œuvres, et que de fois, avant la première apparition de mademoiselle Rachel, l'avons-nous vu, isolé, pour ainsi dire, en cette tragédie dont il supportait seul les fatigues et les dangers, dont il était la cheville ouvrière, éperdu, abandonné, anéanti, au milieu de l'indifférence générale, qui tenait tête à la solitude, au silence, à l'oubli, cherchant d'où lui viendrait la délivrance!... Elle lui vient enfin, mais trop tard, à la voix, à l'accent, à l'inspiration, au magnétisme de cette enfant qui eut l'honneur de jouer ce rôle d'Émilie au bénéfice de Joanny.

Du 12 juin 1838 au mois de mars 1855, mademoiselle Rachel a joué les trois rôles de ses débuts :

Horace 69 fois.
Cinna 60
Andromaque 86

VI

Donc elle avait deviné juste; un secret instinct lui disait que celui-là qui a bien commencé a déjà accompli la moitié de sa tâche. Bien commencer, c'est le secret des artistes vraiment heureux. L'heureux commencement les habitue à réussir; il leur donne en eux-mêmes une légitime confiance; il les indique à l'estime, à l'applaudissement, à l'adoption du public... Pour bien faire, il faut bien commencer... il faut bien finir. Le commencement aplanit les sentiers; mais pour que la tâche, enfin, soit dignement accomplie, il faut toucher le but facilement, glorieusement. Honte au vieux coursier de *l'art poétique*, arrivant essoufflé, et tombant sur l'arène, au milieu des rires de la foule ingrate et sans pitié!

Le rôle d'Aménaïde fut choisi par le Théâtre-Français pour le troisième rôle de mademoiselle Rachel, et *Tancrède* fut annoncé solennellement le 20 août 1838.

Un intérêt très-vif s'attachait à cette représentation qui devait remettre en grand honneur le nom de Voltaire, le plus dédaigné, en ce temps-là, et le plus oublié de nos poètes tragiques. *Tancrède*, en effet, n'est pas seulement la dernière tragédie de Voltaire, *Tancrède* est la dernière tragédie du Théâtre-Français. Quand l'auteur de *Zaïre*, de *Mérope*, et de *Mahomet* eut trouvé, pour son héros tragique, un chevalier français du XIᵉ siècle, quelque chose lui dit en lui-même que la tragédie française venait de faire sa dernière découverte, et que maintenant Corneille étant mort, Racine éteint, Voltaire épuisé, la tragédie française n'avait plus qu'à parcourir le même cercle d'amours traversées, d'ambitions mal satisfaites, de vengeances assouvies. En même temps, il arrive assez souvent que plus un art est épuisé, et plus il se rencontre de pauvres génies pour chercher dans ces cendres refroidies les par-

celles d'un feu éteint. C'est justement ce qui est arrivé aux faiseurs de tragédies après *Tancrède*; ils ont marché dans le vide, et, parce qu'ils marchaient sans obstacle, ils se sont figuré qu'ils avançaient. Les maladroits... ils tournaient autour de *Tancrède*!

Mais aussi qu'elle était grande et solennelle, cette dernière lueur de la tragédie française au siècle dernier! Voltaire, à soixante-quatre ans, avait trouvé ce chef-d'œuvre dans un conte léger de l'Arioste. Homme singulier et d'un esprit sans égal, je parle de Voltaire, il était aussi habile à regarder les choses légères sous leur côté sérieux qu'à considérer les choses sérieuses sous leur côté bouffon. Soit qu'il fît d'un vrai héros un objet de risée, ou d'un bouffon un héros, soudain il était à l'œuvre, et de cette tâche exposée à tous les périls il se tirait avec un bonheur infini. Combien d'histoires lamentables sont devenues, sous sa main légère et charmante, des contes frivoles! Que de larmes il a su tirer d'un récit burlesque! C'est ainsi qu'il écrivait *l'Orphelin de la Chine* en copiant une parade chinoise, et qu'il faisait une chanson à boire des plus terribles passages de l'Écriture.

Eh oui! c'était toujours le même homme, aux saillies imprévues; homme heureux autant qu'habile, il a trouvé dans le poëme léger, badin, amoureux et galant, de l'Arioste, cette tragédie de *Tancrède*, abondante en grâce, en amour, en héroïsme, en pitié, et vraiment, quand il eut accompli ces enchantements, il avait bien le droit de se féliciter d'avoir le premier retrouvé la chevalerie et de l'avoir jetée sur la scène. O puissance! ô charme! Autorité sans limite! Esprit vaillant! Cœur généreux! Grâce infinie! Il avait sous sa main, dans son esprit, dans sa tête, et, s'il eût voulu, il avait dans son cœur cette terrible et solennelle tragédie de *Jeanne d'Arc*; Jeanne d'Arc, ce grand chevalier, entourée des plus illustres chevaliers de la France et de l'Angleterre. Eh bien! le même homme qui faisait d'Ariodant *Tancrède*, et de Geneviève *Aménaïde*, faisait un poëme cynique des labeurs, du martyre et de l'honneur de cette pucelle d'Orléans que la princesse Marie a ven-

gée de son chaste, énergique et poétique ciseau de grand sculpteur.

Et pourtant, comme c'était là une tragédie toute faite pour Voltaire — *Jeanne d'Arc!* (elle a été faite deux ou trois fois et avec succès par deux ou trois esprits médiocres); et comme, au contraire, c'était là une tragédie entourée d'obstacles insurmontables — *Tancrède!* Cinq actes à composer avec deux amants qui doivent à peine se parler cinq minutes pendant ces cinq actes! Deux grandes passions qui, loin d'être aux prises, comme c'est le droit et le devoir de la passion, vont sans cesse en s'évitant l'une l'autre, avec d'autant plus de soin que si par malheur elles se rencontrent, adieu l'intérêt, adieu le drame! Une tragédie amoureuse, et dont toute la péripétie et toute la douleur dépendent uniquement d'une méprise, et pour nouer toute cette intrigue, qui est pourtant une des intrigues les plus savantes et les plus compliquées du théâtre, un billet dont l'adresse est oubliée... Il n'y a pas d'autre obstacle et pas d'autre souci dans les cinq actes de *Tancrède*. Aussi bien quelles difficultés immenses pour un homme qui tenait avant tout à rester dans la nature et dans l'unité!

Mais ce qui était, dans ce drame, une grande et heureuse nouveauté, féconde en détails, c'était l'époque, c'étaient les mœurs, c'étaient les héros choisis par Voltaire. Le XIe siècle guerrier et barbare; la chevalerie aventurière; Aménaïde, fille d'une république; Tancrède, enfant d'une monarchie; ici les chrétiens, plus loin les Arabes; l'Orient, l'Italie et la France, confondus et mêlés; et pour théâtre, un champ clos, où les chevaliers, armés de toutes pièces, vont combattre sous le bouclier, la visière baissée et la lance à la main : voilà les dignes acteurs de ce théâtre! voilà les héros, voilà les combattants, voilà les vainqueurs!

Un jour qu'il faisait répéter *Tancrède :* « Or ça, Messieurs, disait Lekain à ses comparses, haut la tête, haut les cœurs; rappelons-nous à la fois notre vœu de chevalerie, et que nous sommes des héros faits pour marcher devant les rois. » Tant il avait la conscience de ce grand rôle que Voltaire avait composé pour lui.

Hier encore, Aménaïde, la fille d'Argire, était une des reines de la cour de Byzance, entourée et fêtée par les plus jeunes, par les plus beaux, par les plus braves. A la cour de l'empereur grec, Aménaïde a vu Solamir et Tancrède; Solamir, le chef arabe; Tancrède, le chevalier français. Aménaïde a préféré Tancrède à tous les chevaliers du tournoi. Sa mère, en mourant, lui a permis d'aimer le héros, le proscrit. Aujourd'hui, Aménaïde, rappelée à Syracuse par la volonté d'un père, se souvient, non sans regret, de cette cour orientale qu'elle a quittée, et surtout de Tancrède qu'elle ne verra plus. Le sénat de Syracuse, cette assemblée de *républicains*, l'a déclaré : *Tout Français est à craindre*. Donc, plus d'espoir pour Aménaïde.

De son côté, Tancrède, en vrai chevalier, a suivi sa jeune maîtresse. Que lui fait le sénat de Syracuse? Il veut revoir Aménaïde. Seul et bravant le danger. Tancrède rentre en Sicile! Et maintenant c'est à vous à le protéger, Muses de la Sicile invoquées par Virgile. On l'a vu dans Messine; Aménaïde écrit à Tancrède! Il y a là un mouvement et un éclat de passion que Racine lui-même eût envié dans les temps heureux de mademoiselle de Champmeslé, ses amours.

Mais, hélas! l'esclave qui portait à Tancrède la lettre d'Aménaïde, l'esclave, *maître du secret de ma vie*, il est arrêté, il se défend, il meurt; on saisit sur cet homme la lettre d'Aménaïde. Ceci se passait aux environs de Syracuse, près du camp de Solamir. Or, Solamir a vu la belle Aménaïde aux environs de Byzance; il l'aime... donc cette lettre fatale était envoyée à Solamir. Ainsi toutes les preuves sont contre la fille d'Argire! O misère! et qui l'eût dit, Aménaïde écrivait à l'ennemi de Syracuse! Il faut qu'elle meure; elle mourra sans rien dire... Tancrède est à Messine, et elle ne veut pas exposer la vie ou tout au moins la liberté de Tancrède. Ainsi Voltaire a si bien noué et préparé son troisième acte, qu'il est impossible de pousser plus loin la vraisemblance et la terreur.

Ce troisième acte est à lui seul une tragédie. Arrive en ce moment,

au moment où il faut qu'il arrive, en effet, Tancrède... et sa présence a trouvé toutes les âmes en suspens.

Aménaïde est perdue, elle mourra. Nul chevalier ne veut entrer pour elle dans la lice ; elle a rejeté le secours d'Orbassan ; elle ne peut être sauvée que par Tancrède. Avec Tancrède, en effet, vous voyez entrer sur cette scène héroïque la chevalerie et l'héroïsme ornés de toutes les grâces : armures, plumets, écharpes flottantes, devise ingénieuse, je ne sais quoi de mystérieux et d'attendri qui devait donner d'étranges regrets à Louis XV et à madame de Pompadour... Un don Quichotte sérieux, le voilà ! La scène est vraiment solennelle. Ce chevalier qui pénètre dans une ville où il est proscrit, cette ville déserte, cette place publique où personne ne passe encore ; ce vieillard, Argire, qui sort du temple, suivi seulement de deux serviteurs, lui le maître de Syracuse ! Enfin le grand silence de ces murs, et tout à coup l'écuyer de Tancrède qui vient de la ville, et qui raconte à son maître épouvanté toutes ces douleurs : Aménaïde mariée à Orbassan, Aménaïde écrivant à Solamir, Aménaïde condamnée et qui va mourir... on dirait du Sophocle, et pour finir ce grand éclat d'amour et de désespoir, de courage et de pitié, cette parole hautaine dont l'écho traversera les siècles :

Il s'en présentera, gardez-vous d'en douter !

Certes, voilà de la passion et de la douleur. Et que Voltaire était fier à bon droit d'avoir transporté dans la tragédie ces armures, ces devises et ces armoiries, toutes les pompes de ce moyen âge dont il avait brisé les croyances en se jouant !

Malheureusement, la vieillesse du poëte se fait sentir dans ce beau drame, la veille et la hâte. On dirait qu'il est écrit par deux mains bien différentes, par un poëte et par un enfant.

La reprise de Tancrède après ce beau vers n'est pas moins belle. Plus il a d'amour dans le cœur, et plus il faut cacher son amour, et, quand passe Aménaïde allant au supplice, Tancrède détourne la

tête. Aménaïde s'évanouit; Tancrède s'écrie : *A moi, Orbassan!* Ici, pour la première fois, vous avez ce qu'on appelle *le spectacle*. Les écuyers s'avancent, les chevaliers prennent leur lance et leur casque, la lice est ouverte.

Toute cette pompe, aujourd'hui si futile, était une grande hardiesse au temps de Voltaire, et Voltaire lui-même avait bien peur d'en avoir trop fait. Cependant cette pompe, et ces décorations, ces chevaliers, ces armures, tout cela était du sujet de la tragédie... Avec ce champ clos de Voltaire, on a fait la marche de *la Juive* à l'Opéra.

Et que dirons-nous d'Orbassan défié par Tancrède, et du grand cri d'Aménaïde sauvée, aux pieds de Tancrède son libérateur!

Il aura donc pour moi combattu par pitié!

Aménaïde est une fille noble et fière, républicaine élevée à la cour et servie par des chevaliers. Aménaïde a résisté à son père, le vieil Argire, quand celui-ci a voulu la marier au terrible Orbassan. Aménaïde, accusée, s'est laissé condamner par ce sénat de républicains, sans daigner dire un mot, un seul mot pour sa défense. Aménaïde, qui va mourir, rejette le secours d'Orbassan, et elle lui déclare qu'elle ne l'aime pas. Elle marche au supplice d'un pas ferme, à la façon d'Iphigénie allant à l'autel, avec cette différence pourtant qu'Iphigénie obéit au devoir, Aménaïde obéit à l'amour. De ce caractère ingénu et passionné le grand poëte a fait un mélange heureux de toutes les passions de l'Orient, de toutes les grandeurs de la France, et quel miracle enfin pour un poëte qui avait alors soixante-quatre ans, d'avoir rencontré un digne pendant à *Zaïre!* L'ongle du lion se montre encore dans les grands passages de cette épopée, le génie du maître se révèle, éclatant et vigoureux, dans ce vers encore énergique et toujours passionné, et l'on s'étonne, et l'on admire, en songeant que voilà pourtant le suprême effort d'une ardeur qui s'éteint!

Mademoiselle Rachel, jeune et vaillante, avait étudié d'un grand zèle et d'une immense ardeur le rôle d'Aménaïde; elle en avait bien compris tout le mélange. un mélange ingénieux de dignité, de résolution, de prudence, de courage et d'orgueil mêlé d'amour. A peine Aménaïde obéit à un moment de faiblesse. et si vite elle se relève, et tout de suite après la voilà qui s'indigne et qui ne comprend pas que Tancrède ait soupçonné Aménaïde! Absolument il faut que Tancrède expire en implorant son pardon pour que la fière Aménaïde oublie enfin son injure. Ainsi ce beau rôle est encore empreint de l'énergie et de la volonté des anciennes tragédiennes, de ces femmes à la Clairon, de grandes et hardies créatures, naturellement insolentes et dédaigneuses, reines chez elles et reines au théâtre, reines partout et toujours flattées, au théâtre, hors du théâtre; entourées, fêtées, honorées, celébrées, adorées. despotes féminins qui ne respectaient rien, pas même le parterre; telles étaient les tragédiennes de Voltaire, accomplies en toutes sortes de vices et de vertus qui nous paraîtraient également insupportables aujourd'hui.

Voltaire a dédié cette tragédie, abondante en grâce, en charme. en chaste amour, en vertus guerrières, à madame la marquise de Pompadour! Voltaire se plaisait à ces tours de force et d'étonnement. C'est ainsi qu'il avait dédié *Mahomet* au souverain pontife, et qu'il dédie, à Ferney même, une église au bon Dieu. Dans cette épître à madame de Pompadour, l'illuste poëte. qui était inquiété par l'appui extraordinaire que la favorite accordait à Crébillon, l'énergique vieillard appelle à son aide tout ce que la flatterie a de plus ingénieux et de plus charmant. Jamais madame de Pompadour, cette grande dame, amie et complaisante des beaux esprits de son temps, et qui fut regrettée de tout le monde, excepté du roi son esclave, n'avait été louée avec plus de courtoisie.

En ce moment, M. de Voltaire, à propos des *affreuses* cabales qui entouraient *les gens de lettres comme les gens en place*, trouve moyen d'associer à ses tribulations littéraires madame de Pompadour elle-même, *cet homme politique*. Dans cette épître. la mai-

tresse royale est laissée de côté pour l'homme d'État, et Voltaire loue celui-ci avec une réserve sans égale :

« Vous avez fait du bien avec discernement, lui dit-il : aussi je n'ai connu aucun homme de lettres, ni aucune personne sans prévention, qui ne rendît justice à votre caractère, non-seulement en public, mais dans les conversations particulières, où l'on blâme beaucoup plus qu'on ne loue. » Ainsi il parle à madame de Pompadour, et convenez que cette dame est en effet un *homme en place* bien heureux.

Voltaire a poussé plus loin la flatterie en cette épître dédicatoire. Après avoir traité madame de Pompadour en homme d'État, il la traite en académicien. Il parle avec elle de l'art des Sophocle et des Euripide. Il s'inquiète avec *son confrère* de la pompe inusitée introduite dans *Tancrède*. Il avoue *que ce n'est pas un grand mérite de parler aux yeux.* (Que dirait-il donc aujourd'hui?) Mais cependant « *il ose* être sûr que le sublime et le touchant portent un coup « beaucoup plus sensible quand ils sont soutenus d'un appareil « convenable, et qu'il faut frapper l'âme et les yeux à la fois... « Au reste, Madame, ce sera le partage des génies qui viendront « après nous ! » Et vous pouvez être sûr que de cette dernière phrase, Voltaire n'en pensait pas un mot.

Enfin, pour finir par où il a commencé, par *l'homme d'État*, Voltaire consacre les dernières lignes de son épître dédicatoire à la louange du gouvernement. On élève en tous lieux des théâtres. *Tancrède* a réussi en même temps sur le théâtre de Ferney et sur la belle salle française à Paris. Que faut-il de plus au bonheur de la nation ? « De bonne foi, tout cela existerait-il, si les campagnes ne produisaient que des ronces ? » Or, cette épître dédicatoire est de 1760 ! Ce n'était pas tout à fait ainsi que parlaient les philosophes, les économistes et les *penseurs* de ce temps-là. En vérité, ce contentement de Voltaire est étrange, et Candide lui-même ne raisonnerait pas autrement.

Mademoiselle Rachel a joué quatorze fois seulement le rôle

d'Aménaïde, et chaque fois elle s'indignait de l'apathie et de l'indifférence de ce même parterre, enthousiaste d'*Horace* et de *Cinna*. Elle cherchait d'où venait cette incroyable indifférence et par quels moyens elle pourrait la vaincre et donner la vie à cette œuvre encore si vivante à la surface... Elle y perdit sa peine et, vaincue, elle appela à son aide les œuvres moins rebelles à la résurrection.

Comme elle se désolait de cette Aménaïde inutile, quelqu'un lui dit un jour : « Mon Dieu ! Madame, il n'y a rien de plus facile à expliquer que cette indifférence pour *Tancrède*... Il n'y a pas de Tancrède ; il manque aussi d'un Artaban gentilhomme, d'un Argire et même d'un Aldaman. Vous êtes certes une admirable Aménaïde, mais Aménaïde toute seule ne suffit pas. »

Sur l'entrefaite, *Iphigénie en Aulide* allait montrer mademoiselle Rachel dans un chef-d'œuvre impérissable et d'une incontestable beauté. *Iphigénie en Aulide* est peut-être l'œuvre la plus touchante du plus touchant poëte de notre langue et le composé de tous ses drames. Partout l'émotion, la pitié, la terreur. Déjà, dans le lointain, tout se prépare à l'accomplissement de l'*Iliade*, et l'on comprend qu'Homère va venir. Que disons-nous ! l'*Iliade* elle-même accepte pour sa digne préface et son *invocation* l'*Iphigénie* de Racine et l'*Iphigénie* d'Euripide.

O grand Jupiter ! ô vous les dieux et les déesses de l'Olympe, que de larmes déjà, que de pitié, que de terreurs ! Quoi ! cette lutte étrange de dix années, ce pêle-mêle armé de toutes les passions d'ici-bas et de là-haut, c'est donc ainsi qu'il va commencer, par le sacrifice d'Iphigénie, les emportements de Clytemnestre, les habiles violences d'Ulysse, la colère d'Achille et les douleurs cachées d'Agamemnon, le roi des rois ! Hélas ! les vents se taisent ; sur les bords de cette mer que rien n'agite, Neptune s'est endormi. Encore un instant, Homère va chanter *la colère d'Achille*, et déjà Racine, inspiré de l'*Iliade*, célèbre non-seulement la colère et l'indignation, mais encore la douleur d'Achille et son amour.

Nous savons par cœur l'*Iphigénie* de Racine ; nous entendons

retentir incessamment à nos oreilles charmées ces beaux vers, les plus beaux de la langue française. Agamemnon, Ulysse, Achille, Clytemnestre, Iphigénie, héros et demi-dieux, l'antiquité grecque et l'antiquité moderne n'ont plus de secrets pour nous.

Cependant transportons-nous dans le drame enchanté d'Euripide : il n'y a pas de chemin plus sûr pour arriver aux sentiers de Racine..... En ce moment tout dort dans le camp des Grecs ; le seul Agamemnon est debout et veille. Ainsi commence, enivrée de la douce rosée et charmée aux chansons matinales, la grande scène entre Roméo et Juliette.

« Est-ce le jour qui paraît? N'est-ce pas le rossignol qui chante « du côté de Vérone? Ô matinée ineffable! Aurore! Amour! Enchan-« tement! » Dans le poëte grec la nuit est plus sombre, le ciel est plus triste. Rien ne chante sur ces rivages désolés; pas une étoile qui brille dans ces nuages : tout est mort. Cependant le vieil esclave, réveillé par son maître, prête une oreille attentive. Il s'agit de sauver, qui? grands dieux! la fille de son maître, de son roi, la jeune Iphigénie! Hélas! les dieux veulent du sang, le plus beau sang et le plus pur de la Grèce. Ah! qui que vous soyez, spectateur attentif de ces grandes misères, cette annonce du sang innocent que demandent les dieux ne saurait vous étonner : car dans toutes les religions, à certains moments solennels, pareils sacrifices se retrouvent, comme aussi dans toutes les histoires. Glorieuse victime, celle qui meurt pour donner à tous l'exemple du dévouement et du courage! Glorieuse et dramatique victime! Elle attire à sa mémoire le respect des vivants et la pitié des générations à venir. Au prix de tout son sang elle achète (et ce n'est pas trop le payer) un renom immortel.

Iphigénie est, à ce compte, un ange sauveur, et la tragédie d'Euripide est plus qu'un drame, elle est une cérémonie religieuse. Nous autres qui, après trois mille ans, restons attentifs à ces douleurs, nous pouvons juger, par notre propre émotion, de l'émotion de la Grèce entière, quand la Grèce assistait à cette consécration

puissante de ses croyances, de son histoire, de ses dieux, de ses héros, de sa gloire d'autrefois. Chaque spectateur arrivait au théâtre comme s'il fût entré dans le temple de Minerve ou de Jupiter. Et voilà pourquoi jamais Euripide lui-même ne s'est donné une plus libre allure que dans *Iphigénie*, et pourquoi rien ne le gêne : exposition, nœud, dénoûment. Euripide écrivait, ce jour-là, l'*acte de foi* de la Grèce assemblée ; il faisait un drame, un cantique, une prière, un chef-d'œuvre.

Heureuse terre, et féconde, cette Grèce exempte, par son génie et par sa propre divination, des tâtonnements de l'esprit ! Merveilleux art, cet art dramatique, tout-puissant déjà dans le tombereau de Thespis ! A peine Agamemnon a-t-il envoyé son messager pour prévenir la victime qui s'avance : « Va, cours vers la reine ; que la « fatigue ou le sommeil, l'ombre des bocages ou le bruit des ruis- « seaux, ne t'arrêtent pas en chemin ; surtout observe, à l'entrée des « routes qui se croisent, si le char qui porte ma fille ne l'a pas « entraînée vers les vaisseaux des Grecs ! » que voici Ménélas, son frère, qui reproche au roi sa trahison. Car cette guerre est la guerre de tout un peuple ; la Grèce entière en a fait le serment : il faut que Troie succombe, au prix même des plus grands sacrifices. Agamemnon l'a juré ; il sait la victime qu'attend Calchas ; il l'a promise au grand prêtre, et maintenant il hésite, il tremble, il est parjure, après tant de promesses, en dépit de tant de serments !

A ce Ménélas, emporté dans sa propre cause, Racine a substitué le sage Ulysse, et Racine a bien fait. Non pas que le Ménélas d'Euripide ne parle comme il convient à un membre illustre de cette confédération guerrière, mais chez nous le malheur de Ménélas est devenu un malheur ridicule. En vain le mari de la belle Hélène était un illustre guerrier, l'allié des plus grandes maisons de la terre et du ciel, jamais les poëtes modernes n'ont rien pu faire de Ménélas. Il a fallu l'effacer de l'histoire épique ; on dit son nom rarement, on n'oserait pas, comme fait Homère, le placer dans la bataille aux endroits dangereux.

Dans l'*Iliade*, Ménélas est souvent odieux, jamais il n'est ridicule : et voilà une des raisons pour lesquelles l'héroïsme est plus facile dans l'antiquité que dans les temps modernes. Dans l'antiquité l'homme est seul ; sa bonne renommée, l'estime de ses voisins, les respects de la postérité, ne dépendent que de lui seul ; jamais l'idée ne serait venue à ces grands philosophes de faire dépendre leur honneur ou leur propre estime de la fidélité de leur indigne épouse. Au contraire, ici, chez nous, il faut absolument que la femme de César ne soit pas soupçonnée. A ces causes, Ulysse fait bien mieux l'affaire du délicat poëte Jean Racine que ce Ménélas devenu le confrère de Georges Dandin. Pourtant le Ménélas est touchant et dramatique lorsqu'il tend à son frère, à son roi, une main fraternelle : « Vous pleurez, lui dit-il, et mes « entrailles se sont émues ; moi aussi je verse des larmes, j'entre « dans vos sentiments : conservez, conservez votre fille, ne la « sacrifiez pas à ma vengeance. En effet, de quel droit immoler « votre enfant à cette Hélène infidèle? O mon frère! plus de « guerres, plus de vengeances ! »

Cependant, que fera cette armée impatiente de victoires, et que répondre à Calchas qui demande du sang? « Calchas! s'écrie Ménélas, qu'il meure! — Tout pontife est à craindre, répond Agamemnon. — Tout pontife peut nuire et sauver, répond Ménélas ; il ne s'agit que de le faire obéir ! » Que dites-vous de cette sortie contre les prêtres de Jupiter ou de Minerve, dans la ville même de Minerve et de Jupiter? C'est dans ce passage d'Euripide que Voltaire a pris les deux vers qui ont commencé sa fortune philosophique :

> Nos prêtres ne sont pas ce qu'un vain peuple pense.

Et voilà comme il n'y a rien de nouveau sous le soleil.

Cependant voulez-vous que nous prêtions l'oreille aux poétiques lamentations des chœurs d'Euripide ? Échos de l'*Iliade*, ils reproduisent les plus beaux passages d'Homère ! Ils vous diront toutes

les forces de la coalition hellénique. Pas un mot de la patrie commune n'est oublié dans ce cantique d'actions de grâces ; à chaque nom qui s'élève parmi toutes ces patries diverses de la patrie commune, ce sont des bravos universels. Quelle joie, en effet, pour toute cette nation de l'*Iliade*, qui a rencontré dans la divine *Iliade* ses héros, ses dieux, ses croyances, ses mœurs, de retrouver dans ce poëme enchanté l'accent même de son poëme favori ! Comme aussi vous pensez bien que le dieu de cet univers poétique, l'âme de cette histoire, le plus beau caractère qu'aient inventé les poëtes, le divin Achille, reparaît à chaque instant dans ces vives strophes, empreintes des parfums de l'Attique ! Achille est partout ; on ne le voit pas toujours, on le devine toujours.

« J'ai vu aussi, j'ai vu le fils de Thétis, l'élève de Chiron, Achille,
« léger comme les vents. Il courait tout armé sur le rivage, devan-
« çant à la course un char attelé de quatre coursiers écumants. En
« vain Eumylus, roi de Phères, animait ses coursiers de la voix et
« du geste : le fils de Pélée, tout chargé de ses armes... à pied,
« devançait le char ! »

Nous autres Français, nous ne pouvons pas nous douter du grand effet que devait produire le chœur antique. Il est tour à tour le vieillard qui conseille et réprimande, l'armée qui se mutine, le chœur des femmes qui se lamentent. Pendant qu'autour du chœur chaque personnage parle le langage net et bref de la passion occupée et qui va droit au but, le chœur, refuge de la poésie et la consolation du poëte, récite les plus beaux vers et s'abandonne au plus magnifique langage. Quand il n'a rien à dire qui puisse ajouter à l'intérêt de l'action, il récite des hymnes qui se rattachent toujours par un certain lien à la tragédie, au drame, à l'action.

Dans l'*Iphigénie*, à mesure que s'avance la belle et douce victime, éclatante des chastes et transparentes clartés de ses seize ans, le chœur célèbre le doux hymen :

« Heureux ceux qu'unit un paisible hymen sous les lois de la
« déesse Vénus ! Malheureux ceux que Cupidon a blessés de ses

« flèches brûlantes! L'hymen est le calme bonheur de la vie ; l'autre
« amour, c'est le trouble et la confusion. O Vénus! écarte de nos
« cœurs ces traits empoisonnés ! A l'homme sage que faut-il ? Une
« femme un peu belle et très-chaste ! Le mariage est le soutien et
« l'honneur des villes ; il est la parure des héros, il est l'avenir des
« peuples ! »

Voilà comment le chœur arrive, par un petit sentier de morale
conjugale, jusqu'au berger Pâris, dans les pâturages du mont Ida.
Cependant, au milieu de ces douces échappées du drame, vous
entendez, vous voyez venir, majestueuse et lente, la reine Clytem-
nestre, et ce retour de Clytemnestre au camp des Grecs devait être
un spectacle illustre. La reine est traînée dans son char, sa fille est
assise à ses côtés, dans tout l'orgueil de sa jeune beauté ; Oreste
enfant s'est endormi, assoupi par *l'ébranlement du char.* « O mon
époux et mon roi, ô mon maître si justement vénéré! »

A ces accents pénétrés de la reine, qui rendront tantôt plus ter-
rible et plus vive l'indignation de cette mère au désespoir, on se
demande où donc Euripide a trouvé ces admirables nuances de
l'amour conjugal, de l'amour filial, de l'amour maternel. Qui donc
avait donné au poëte grec le secret de ce merveilleux dialogue d'une
simplicité si grande et si terrible? Comment a-t-il deviné, car il
ne l'a pas trouvée dans Homère, cette Iphigénie, exemple, hon-
neur, inspiration des jeunes filles de la Grèce?... Elle est peut-être
la seule jeune Athénienne que n'aient pas atteinte de près ou de loin
les passions impures ; pas un dieu ne l'a convoitée, et pas un mortel
ne l'a vue encore ; Achille lui-même, il n'a jamais vu sa fiancée
Iphigénie!

Il y a dans Iphigénie une sainte, une martyre... Elle a l'auréole,
elle touche au *mystère ;* elle porte avec un grand courage, un
charme ingénu, la peine de la fatalité antique. Cependant le destin
a parlé ; Iphigénie obéit à l'ordre absolu, et la voilà qui marche à
l'autel. Le chœur lui-même, ce bon conseiller, trouve cette rési-
gnation toute simple : « O triste Iphigénie ! il faut mourir ; les

« Grecs vous couronneront de fleurs et de bandelettes sacrées ; ils
« enfonceront le couteau dans votre sein ; votre sort sera semblable
« à celui d'une tendre génisse sortie du fond d'une grotte, errante
« sur la montagne et nourrie aux sons des instruments cham-
« pêtres. »

Ainsi toujours reparaît la poésie ! Ainsi marche à son but de terreur et de pitié le drame antique ; il va pas à pas et, malgré tous les obstacles, où la fatalité le pousse.

Le destin aveugle, inflexible, est le plus grand des poëtes tragiques ; vous savez ce qu'il doit faire de ce jeune Oreste que vous avez vu tout à l'heure endormi sur le sein de sa mère ! Cette doctrine de la fatalité jette dans les œuvres antiques un calme immense. Rien de heurté, pas de coup de théâtre, et chaque événement s'accomplissant à son tour ! Dans cette loi commune, les plus forts baissent la tête, les plus grands sont écrasés, les plus rebelles obéissent ; Achille lui-même, il obéira tout à l'heure : il sait que Jupiter est le maître, il sait aussi qu'Iphigénie obéit à son père.

Aussi bien, quand elle revoit cet amant désespéré, le cœur d'Iphigénie reste calme, et ce n'est qu'à l'instant même où l'autorité de son père est méconnue que la noble jeune fille, s'adressant à son libérateur et le regardant, cette fois, d'un œil assuré : « Ne ten-
« tons pas l'impossible, lui dit-elle, je suis résolue à mourir. C'est
« peu : je vais mourir sans murmure et sans plainte, glorieusement.
« Ma mort vengera l'enlèvement d'Hélène, et désormais les barbares
« n'oseront plus porter leurs mains profanes sur les femmes grec-
« ques. Je les sauverai toutes en mourant. Libératrice de la Grèce,
« ce beau nom rendra ma gloire digne d'envie. — Non, je ne souf-
« frirai pas qu'Achille tout seul se batte pour moi contre les Grecs :
« il faut bien des femmes pour valoir la vie d'un homme. Soyons
« donc la victime de la patrie. Je me dévoue. Je suis prête : qu'on
« m'égorge et que Troie succombe ! »

Ainsi elle parle, et avec tant d'autorité que les armes tombent de la main d'Achille. Sans doute, encore une fois, l'Achille d'Euripide

est moins héroïque et moins amoureux que celui de Racine, mais il est plus simple et pour le moins aussi grand. Il obéit, lui aussi, à la sainte victime; il tombe à genoux ébloui par tant de grandeur. Il rend justice à cette *grandeur d'âme*, à cet *aimable caractère*, en regrettant simplement qu'Iphigénie ne soit pas sa femme; mais entre elle et lui le mot d'amour n'est pas même prononcé. Ainsi le veut la gloire d'Iphigénie! Elle est sainte, elle est pure, elle est austère; tant d'innocence n'est égalée que par tant de courage, et, si la victime innocente se surprend encore à verser quelques larmes, ces larmes seront les dernières.

« Point de larmes, allons, du courage, ma mère! Ma mère!
« il faut être ferme; aidez-moi plutôt à mourir. »

En même temps la chère princesse fait elle-même tous les apprêts de sa mort : « Ma mère, une grâce encore! Quand je ne serai plus,
« épargnez votre belle chevelure; point de longs voiles, point de
« vêtements de deuil; songez que je ne suis pas une fille morte, mais
« une fille enlevée par ces dieux cruels. J'aurai pour tombeau l'autel
« de Diane; ne pleurez pas. Je sauve la Grèce, ne pleurez pas, et
« dites à mes sœurs qu'elles prennent leurs plus beaux habits, et
« que je les embrasse. Embrassez pour moi le jeune Oreste! Pauvre
« enfant! élevez-le avec la tendresse que vous m'avez prodiguée;
« aimez mon père, qui est votre époux; oubliez ma mort, c'est à
« la Grèce qu'il a fait ce grand sacrifice. Ainsi, je vais à l'autel,
« j'y vais seule; je ne veux pas qu'on m'y traîne; adieu, ma mère! »

Puis, se tournant vers le chœur, elle ajoute : « Ne pleurez pas! » Alors commence le sacrifice. Tout se prépare : voici les corbeilles pour la cérémonie; on allume le feu destiné aux gâteaux d'immolation; Iphigénie place elle-même sur sa tête charmante les couronnes expiatoires. « Répandez l'eau lustrale, invoquez Diane, la
« reine, l'heureuse Diane, autour de ses autels et de son temple. Ne
« songez pas à moi, ne songez qu'à chanter les louanges de la
« déesse. Elle habite l'Aulide; elle préside à ces rivages où la Grèce
« en armes est arrêtée... O terre où j'ai reçu le jour! Argos!

« Mycènes, où je devais régner, Mycènes, qui m'a vue naître dans
« son sein comme un astre brillant, ô jour! ô soleil! ô douce
« lumière de Jupiter! je vous dis un adieu éternel! »

Certes, lorsque l'amoureux poëte Tibulle recommande à sa jeune
maîtresse d'épargner ses blonds cheveux quand il sera mort, lorsque
la Marie Stuart de Schiller arrive sur le théâtre, dans ses vêtements
de deuil, et quand elle partage à ses femmes les bijoux de son écrin,
on ne saurait comparer ces douleurs théâtrales au chaste, au glorieux
dévouement d'Iphigénie. Iphigénie est la première qui ait enseigné à
mourir à toutes ces femmes qu'attendaient la hache du bourreau et
les vengeances de l'histoire : Marie Stuart, Anne de Boulen, Jeanne
d'Arc et tant d'autres malheureuses : mais pas une de ces femmes,
pas même Jeanne d'Arc, la guerrière et la vierge, ne peut être com-
parée à l'Iphigénie.

Vous voyez donc que l'Iphigénie d'Euripide n'est pas moins
touchante que celle de Racine; même il faut préférer l'agonie de
celle-ci à l'agonie de celle-là. Quant au personnage d'Ériphile
(Ériphile adoptée par mademoiselle Rachel!), à cette substitution
d'une princesse à une autre princesse, soyez sûrs que si cette
substitution n'eût pas inquiété Racine, il n'aurait pas pris tant
de soin de nous expliquer comment Eschyle dans *Agamemnon*,
Sophocle dans *Électre*, Lucrèce, au commencement de son premier
livre. Ovide en ses *Métamorphoses*, Stésichore dans une de ses *Odes*,
avaient tous obéi à cette érudition religieuse; comment Pausanias
dans son histoire l'avait mis sur les traces de cette fille d'Hélène.

Ils ont beau dire et disserter, ces grands poëtes, ces grands
critiques, cette Ériphile, un rôle adopté par les grandes tragé-
diennes qui n'osent pas jouer l'Iphigénie, ne sera jamais digne
d'approcher cette illustre héroïne. Ériphile est dans son genre une
fille incomprise, la pire espèce de jeunes personnes à marier; elle
est possédée par la plus basse envie, une vile passion qui n'a rien
de dramatique. Elle s'en va dénoncer lâchement la jeune princesse
qui l'a adoptée; en un mot, elle est horrible.

Certes Racine n'ignorait pas qu'entre Pausanias et Euripide il n'y avait pas à hésiter, mais il avait fait son Iphigénie aimable et charmante; il avait placé un si noble amour dans son cœur; l'Achille était si rempli d'une ardente et sincère passion, qu'il eût été par trop cruel d'immoler sur l'autel de Diane tant de beautés, tant d'espérances. D'ailleurs Racine ne croit pas à Diane, et le parterre français et catholique du XVII° siècle y croyait encore moins. A ces causes, Ériphile a été immolée au lieu et place d'Iphigénie. Quant à la biche d'Euripide, elle était tout à fait dans les croyances de la Grèce, c'est l'histoire de l'ange dans le sacrifice d'Abraham. Si vous croyez à l'ange qui sauve l'enfant du vieillard, pourquoi ne pas croire à la déesse emportant dans ses bras superbes la fille d'Agamemnon?

Ces remarques étant faites, il faut reconnaître en même temps que ce *petit rôle* d'Ériphile est indispensable et très-bien conçu. L'amour de la captive pour le vainqueur nous paraît tout aussi logique et de facile explication que la haine d'Andromaque pour Pyrrhus. Ériphile n'a perdu à la victoire d'Achille que la liberté : Andromaque a perdu son mari, son royaume, ses dieux, sa famille, l'empire, la liberté. Andromaque est esclave, elle dit aussi comme Hécube, et par les mêmes motifs : *Plût à Dieu que je craignisse!* Où donc est une douleur pareille à la douleur d'Andromaque? Ériphile captive a gardé sa beauté, sa jeunesse; elle a l'espérance, elle a l'amour.

Comparons cependant (de ces comparaisons surgit souvent le grand intérêt de la critique), comparons dans l'œuvre de Racine, dans l'*Andromaque* et dans *Iphigénie*, à propos de leurs vainqueurs : Pyrrhus, Achille, et de leurs captives, deux passages célèbres qui, dans la même circonstance, à propos des mêmes guerres, dans le même duel de l'indifférence et de l'amour, expriment absolument, dans les termes les plus magnifiques, deux sentiments opposés :

ANDROMAQUE.

Dois-je les oublier, s'il ne s'en souvient plus ?
Dois-je oublier Hector privé de funérailles
Et traîné sans honneur autour de nos murailles ?
Dois-je oublier mon père à mes pieds renversé,
Ensanglantant l'autel qu'il tenait embrassé ?
Songe, songe, Céphise, à cette nuit cruelle
Qui fut pour tout un peuple une nuit éternelle ;
Figure-toi Pyrrhus, les yeux étincelants,
Entrant à la lueur de nos palais brûlants,
Sur tous mes frères morts se faisant un passage,
Et, de sang tout couvert, échauffant le carnage ;
Songe aux cris des vainqueurs, songe aux cris des mourants
Dans la flamme étouffés, sous le fer expirants ;
Peins-toi dans ces horreurs Andromaque éperdue :
Voilà comme Pyrrhus vint s'offrir à ma vue ;
Voilà par quels exploits il sut se couronner ;
Enfin, voilà l'époux que tu veux me donner.
Non, je ne serai point complice de ses crimes...

ÉRIPHILE.

Rappellerai-je encor le souvenir affreux
Du jour qui dans les fers nous jeta toutes deux ?
Dans les cruelles mains par qui je fus ravie
Je demeurai longtemps sans lumière et sans vie :
Enfin mes tristes yeux cherchèrent la clarté,
Et, me voyant presser d'un bras ensanglanté,
Je frémissais, Doris, et d'un vainqueur sauvage
Craignais de rencontrer l'effroyable visage.
J'entrai dans son vaisseau, détestant sa fureur,
Et toujours détournant ma vue avec horreur.
Je le vis : son aspect n'avait rien de farouche ;
Je sentis le reproche expirer dans ma bouche ;
Je sentis contre moi mon cœur se déclarer ;
J'oubliai ma colère, et ne sus que pleurer.
Je me laissai conduire à cet aimable guide.
Je l'aimais à Lesbos et je l'aime en Aulide.

Admirable privilége et toute-puissance de la poésie ! Elle suffit, enfermée au même cercle, à tout ce que la haine a de plus terrible.

à tout ce que l'amour a de plus charmant. Certes, il faut être un bien grand poëte pour exprimer avec tant d'éloquence, et dans deux circonstances qui sont tout à fait les mêmes, deux sentiments si opposés. Éprise d'un amour insensé, Ériphile passe naturellement par toutes les transes du désespoir. Lorsqu'elle dénonce aux Grecs le départ d'Iphigénie, Ériphile commet une bien mauvaise action : il faut dire aussi que cette infortunée est en butte aux plus tristes coups du destin. Captive, et sans nom, sans famille, le cœur rempli d'un amour inutile, l'esclave, plutôt que la compagne de cette princesse, fille d'Agamemnon, fille de Clytemnestre, l'amante et bientôt l'épouse d'Achille ! On plaint Ériphile plus encore qu'on ne la blâme. Sa fureur, sa jalousie, ses cruelles alternatives de crainte et d'espoir, enfin sa mort imprévue et qui sauve Iphigénie, en voilà bien assez pour l'absoudre de son crime.

Mais, encore une fois, et sans tant discuter, laissez mademoiselle Rachel jouer ce rôle, et vous comprendrez que ce n'est pas en vain que Racine l'a créé. Au premier acte, après cette magnifique introduction, qui n'a son égale que dans le premier acte de *Bajazet*, tout d'un coup vous passez d'Agamemnon à cette captive, qui se présente seule et sans nom au milieu de toutes ces splendeurs.

On ne saurait dire l'effet de ce contraste ; à quel point la jeune tragédienne attire tout de suite à elle tout l'intérêt, toute l'attention. Dès ce moment, on ne voit plus, on n'entend plus que mademoiselle Rachel. On s'intéresse beaucoup plus aux mouvements de ce cœur agité qu'on ne s'intéresse à la vie entière d'Iphigénie. Cette voix nette et ferme, ce regard vif et fier, ce profond sentiment poétique, cette énergie sincère, ce noble front, ce geste simple et vrai, ces qualités admirables révélaient dans ce petit rôle qu'elle avait deviné, qu'elle avait compris la première, et dont elle savait faire un si grand rôle, qu'en effet, à cette heure, Ériphile effaçait Iphigénie. A voir mademoiselle Rachel représenter Ériphile, le grand poëte Racine, étonné de son œuvre, se fût demandé à lui-même : O dieux et déesses ! est-ce bien moi qui ai fait cela ?

Cette admirable tragédie, ainsi réveillée après une déchéance d'un quart de siècle, enchanta les Parisiens comme s'ils n'eussent jamais entendu parler d'*Iphigénie*. Ils s'étonnaient, ils admiraient, ils pleuraient. Achille, Ulysse, Agamemnon, leur semblaient à cette heure enfin dignes de toute leur sympathie. Ils adoraient Iphigénie; ils détestaient Ériphile; ils admiraient le rôle énergique et passionné de Clytemnestre. Eh! qu'ils avaient raison d'admirer ce rôle incomparable! Eh! que mademoiselle Rachel, si elle eût vécu, eût été grande et magnifique en ce rôle enthousiaste et passionné, tendre et furieux. Femme d'Agamemnon, mère d'Iphigénie, épouse et mère, et reine, il faut que Clytemnestre au désespoir se protége et se défende elle-même en reine, en épouse, en mère. Tous les nobles instincts de cette femme intrépide se mêlent déjà dans son âme, et d'une façon confuse, aux mauvais instincts qui plus tard la pousseront à tuer cet homme dont l'absence la doit condamner à un veuvage de dix ans.

Il faut absolument qu'à cette affreuse nouvelle que sa fille triomphante, adorée, amenée par sa mère à ce royal hymen, sera tout à l'heure égorgée à ces autels implacables par le couteau d'un prêtre sous les yeux et par l'ordre de son père, cette femme au désespoir se contienne encore, ne fût-ce que pour savoir comment le roi son maître pourra expliquer et justifier ce grand crime. Il faut, pour que cette fureur soit à son comble, qu'elle grandisse peu à peu avant que d'éclater, comme fait l'orage; et quand enfin, vaincue, écrasée et mourante à force d'épouvante et de douleur, cette infortunée accable Agamemnon de ses reproches sanglants, savez-vous, je vous prie, un moyen de l'arrêter? Ne faut-il pas que le roi des rois, pâle et tremblant devant ces justes fureurs, écoute malgré lui ces plaintes sévères? Cette abondance, cette verve de colère n'est-elle pas bien à sa place, et pourriez-vous comparer les touchants emportements de cette mère épouvantée aux *concetti* de vos petites maîtresses éplorées qui commencent tout d'un coup par l'explosion la plus violente?

Oui certes, cette éloquente douleur de Clytemnestre est des plus belles et des plus dramatiques. On la comprend, on l'applaudit, on l'aime, on se sent quelque peu soulagé quand cette mère infortunée arrache Iphigénie au prêtre qui l'attend.

Mademoiselle Rachel, emportée par ses destinées nouvelles, n'a joué que dix fois le rôle d'Ériphile au Théâtre-Français. Une onzième et dernière fois au Théâtre-Italien, mademoiselle Rachel nous est apparue Ériphile à côté de Clytemnestre, et ce soir mémorable, une infatigable et sincère tragédienne représentait Clytemnestre. — Il n'y avait rien de plus terrible à voir que ces deux femmes, semblables à deux serpents qui cherchent à se mordre. On eût dit que la jeune femme était épouvantée à l'aspect de cette verve intarissable, avec tant de force et d'éclat, tant d'orgueil et de majesté; on eût dit que la tragédienne ancienne aspirait à ressaisir vaillamment la coupe et le trône, le sceptre et le poignard que cette enfant lui avait enlevés.

Lutte étrange et terrible, dans laquelle ces deux femmes parlaient tour à tour sur tous les tons de la passion, dans tous les accents de la douleur. Si bien que mademoiselle Rachel semblait dire à l'aspect de mademoiselle Georges : Voilà une vaillante ! et que mademoiselle Georges, à son tour, semblait reconnaître, même par ses fureurs, l'irrésistible domination de cette inspirée. En même temps que la jeunesse appelait à son aide toutes les grâces de la jeunesse, cette illustre et violente vieillesse, abondante en larmes, en pitié, en terreurs, s'entourait de tout ce qu'elle avait appris dans l'art d'agiter les âmes et de passionner les cœurs, à ce point que la salle entière fut indécise, et que la palme fut partagée. Et cependant mademoiselle Georges avait brûlé ses vaisseaux, et, comme elle comprenait que c'était là sa dernière bataille, elle redoublait de vaillance et d'énergie. Ainsi elle fut merveilleusement belle en tout le cours de cette composition immense, le plus beau des reliefs arrachés aux festins d'Homère par les poëtes de la Grèce et par cet Athénien de l'école de Sophocle et d'Euripide, Jean Racine.

Hélas! on ne reverra pas de nos jours cette réunion suprême

de deux femmes si différentes et se rencontrant l'une et l'autre après avoir suivi des sentiers si opposés! Hélas! cette représentation de l'*Iphigénie* est sans contredit la meilleure et la plus éclatante qui ait illustré le théâtre depuis les premiers débuts de mademoiselle Georges, en 1804, dans ce même rôle de la Clytemnestre antique! Il y a longtemps de cela! L'empire était au sommet de sa gloire, et l'empereur n'avait pas son égal sous le soleil qui était encore le soleil d'Austerlitz! La France, lassée, mais non pas assouvie de victoires et de guerres, trouvait encore le temps de s'intéresser aux jeux de la scène, tant l'héroïsme de chaque matin servait à merveille l'héroïsme de chaque soir. Murat ne nuisant pas à l'impétueux Achille, la princesse Pauline allant habillée à la façon de l'Iphigénie à l'autel de Calchas!

Quel bonheur pour une belle personne qui n'avait pas quinze ans de partager en ce moment l'attention du monde avec S. M. l'empereur et roi! Quel triomphe aussi de porter la couronne et le manteau impérial comme il le portait lui-même, et de le suivre dans le sillon lumineux de sa royauté d'un jour! Ils allaient ainsi, elle et lui, applaudis chaque soir par la multitude, critiqués chaque matin par les mécontents de la beauté et de la gloire; l'un et l'autre défiant la fortune, tant il était grand et tant elle était belle! Mais c'est la loi de toutes ces grandeurs et de toutes ces beautés de passage : briller pour s'éteindre; régner pour tomber; toucher le sceptre, et bientôt n'avoir plus qu'un débris dans les mains..... Seulement la tragédienne a régné quatre fois plus longtemps que l'empereur!

Ainsi toute louange soit donnée à mademoiselle Georges! Elle a été la comédienne la plus vaillante de ce siècle. Elle s'est défendue en vraie lionne contre le temps et contre la fortune! Elle est allée aux deux bouts de la terre pour y porter sa domination et son trône : elle a régné à Saint-Pétersbourg, elle a commandé chez les Sarmates; revenue à Paris, elle a servi la révolution dramatique presque autant que madame Dorval! Cœur énergique, âme puis-

santé, intelligence de bon aloi, le courage et la résignation, elle avait tout ; elle a poussé toutes ces choses à l'extrême, tournant toutes choses du côté de la renommée, et ne voulant jamais comprendre par quel bonheur insolent elle avait été plus durable que cet empereur, emporté autant par l'ingratitude et l'abandon de son peuple, que par l'ambition de ses serviteurs ; victime éclatante de sa propre gloire, écrasé sous l'admiration de l'Europe, l'Europe, vaincue par lui, se vengeant à distance de tant de revers : *Victumque ulciscitur orbem!*

VII

Le seizième jour du mois d'octobre de cette année 1838, mademoiselle Rachel jouait pour la première fois le rôle de Monime, et, comme nous l'avions fait pour *Horace* et pour *Cinna*, pour *Andromaque*, pour *Tancrède* et pour *Iphigénie en Aulide*, nous le faisions pour *Mithridate*. Il était si charmant d'étudier avec tant de zèle et tant de soins ces vieux chefs-d'œuvre, et de les expliquer à cette enfant! D'ailleurs quel plus beau spectacle et plus digne de l'attention des honnêtes gens, que de voir Racine et Corneille se partager l'histoire, comme Octave, Antoine et Lépide se sont partagé le monde romain? Jamais on n'a mieux compris la pompe et l'autorité souveraine de la tragédie, qu'en assistant à de pareils spectacles. Ici le vieux Corneille qui s'empare de l'empereur Auguste à l'heure solennelle où le monde n'a plus qu'un maître ; et plus loin, Racine qui va chercher dans ses derniers retranchements le terrible Mithridate, à l'instant où, seul encore, ce lion se débat, contre la puissance romaine.

A voir ces deux grands poëtes pénétrer si franchement dans les mystères les plus cachés de l'histoire ancienne, et révéler ces mystères mieux que ne l'ont fait les historiens eux-mêmes, on se

demande avec une admiration mêlée d'effroi quels étaient donc ces grands génies. Non-seulement ils devinaient toutes choses, mais ils ranimaient ces passions éteintes, ils ramenaient en lumière ces héros évanouis, ils faisaient, en un mot, de l'histoire, cette parole morte, une action vivante. Une grande joie, en effet, d'assister à des luttes pareilles : *Cinna* d'un côté, *Mithridate* de l'autre ; ici la république romaine est tout à fait morte, et plus haut la république va mourir.

Rendons cette justice à Corneille : il a retrouvé le premier les héros dont s'est servi Racine. Il est allé familièrement au-devant d'eux, et il les a conduits par la main sur son théâtre sans avoir besoin de licteurs. Eux cependant, les héros de Corneille, ils ont obéi à leur poëte comme obéit Lazare ressuscité. Tout d'abord ils ont si bien reconnu la vieille Rome, la vieille république, le vieux langage, les vieilles mœurs ! Quel chef-d'œuvre, *Cinna !* Une tragédie, sur quoi fondée ? Sur la clémence d'un homme ! Oui, mais cet homme est encore tout couvert du sang des proscriptions, mais il est sorti tout vivant et tout armé des vingt coups de poignard sous lesquels est tombé César. Il a été le compagnon d'Antoine, ce fabuleux compagnon d'Hercule, et il a vaincu Antoine, lui, ce faible Octave à peine chevalier, par qui devait commencer le nivellement du monde romain.

Pour que cette tragédie s'accomplisse, il faut en effet que cet homme soit clément, chose plus qu'impossible, invraisemblable, car cet homme a fait tuer trois cents sénateurs et deux mille chevaliers ; il a fait égorger Cicéron, la gloire de l'éloquence ; il a été impitoyable surtout pour ses amis ; il a été le plus féroce, à savoir, le plus lâche des vainqueurs. Que dis-je ? il avait livré le monde aux dilapidations forcenées de ses associés sanglants ; il avait dépouillé les temples de l'Italie ; il en avait partagé les terres à ses soldats, poussant ainsi les soldats contre le peuple ; enfin c'était ce même homme à qui Mécène, écrivait en plein tribunal :

— *Sors d'ici, bourreau !*

Et vous voulez que cet homme pardonne à Cinna qui veut l'assassiner ! Et vous pensez que vous nous ferez croire à la clémence d'un pareil tyran ! Certes, la tâche est difficile, et c'est justement parce qu'elle nous paraît impossible à accomplir que déjà nous nous laissons entraîner par le poëte. Nous prêtons une oreille attentive et charmée à ce long débat entre le sanguinaire Octave et le magnanime Auguste. Nous voulons savoir ce qui va se passer, non pas dans ce drame mais dans cette âme. Et d'ailleurs, qu'arrivera-t-il, si cette fois Auguste pardonne ? Cinna sera sauvé sans doute ? Oh ! non, ce n'est pas Cinna qui sera sauvé ; il s'agit bien de Cinna !... Celui qui sera sauvé, ce sera l'empereur ; il s'agit pour Auguste de l'empire ; il s'agit ici de sa vie et de sa mort. Voilà, en effet, où est le grand intérêt de cette *clémence d'Auguste* : il y va de tout l'avenir du monde romain.

Maintenant remontons avec Racine un peu plus haut dans l'histoire de cette Rome éternelle que nous ne connaissons bien que par nos grands poëtes, passons du règne d'Auguste à l'abdication de Sylla : nous comprendrons que la tâche de Racine n'est pas moindre que celle de Corneille. Sylla mort, le monde se divise en mille partis différents. D'un côté, la république expirante, et, de l'autre côté, les compagnons de Sylla qui reprennent les armes ; partout les esclaves qui se révoltent pendant que Mithridate, le chef de tous ces révoltés, reprend l'Asie. Dans ce conflit de séditieux, de révoltés : Italiens ruinés par la guerre, esclaves fugitifs, gladiateurs qui ont brisé leurs chaînes ; entre Sertorius et Spartacus, il s'agit de démêler Mithridate, cet Annibal vagabond, qui était le centre de toutes les haines soulevées par la république.

Une fois Mithridate découvert parmi tant de rebelles, ce n'est pas tout, il faut le suivre encore et le voir marchant à son but ; car, pendant que s'agitaient toutes ces divisions sur la terre ferme, les corsaires s'emparaient de la mer, Mithridate envahissait la Cappadoce et la Bithynie! Et vaincu, vainqueur, triomphant, fugitif, seul ou le chef d'une armée, il s'en va d'un peuple à l'autre,

semant la révolte jusque chez les Scythes. Or, de cet homme-là comment venir à bout? Comment l'arrêter assez longtemps sur un théâtre pour en faire le héros d'un drame?

Il échappe au poëte comme il a échappé aux soldats de Lucullus, en perçant ses sacs remplis d'or. Aujourd'hui il est dans le royaume d'Arménie, chez Tigrane, son beau-père; un mois après, il rentre dans le Pont, il envahit la Cappadoce, il ouvre de nouveau la route du Caucase aux Barbares, il appelle à lui les pirates; pendant qu'il invoque l'alliance de Sertorius, un des héros de Corneille, il apprend que les gladiateurs se révoltent et que Spartacus, un esclave, gagne des batailles rangées. Ainsi tout profite à Mithridate, les usuriers qui dévorent l'Asie, les exactions de Verrès, ce lâche dont la honte rejaillit sur tous les nobles de Rome : Ciliciens, Syriens, Cypriens, Pamphyliens, hommes du Pont, ils se soulèvent tous à la voix de ce grand homme de guerre levant l'étendard contre les soldats, les usuriers et les marchands d'esclaves en Italie.

En vain Pompée accourt afin d'apaiser ces colères immenses, Mithridate échappe à Pompée, et par les gorges du Caucase il pénètre au pays des Ibériens. Bientôt le voilà maître du Bosphore, appelant autour de son malheur et de sa gloire les Scythes et les Gaulois qu'il promet de rejeter sur Rome... Allons, patience! Attila viendra plus tard pour accomplir le rêve de Mithridate: l'heure de la révolte universelle n'a pas encore sonné pour les peuples vaincus. Disons tout... Mithridate est un trop grand roi pour son peuple, et le peuple en ce moment refuse de le suivre. O malheur! le génie et la volonté sont trahis par l'inertie et la faiblesse. Abandonné par tout le monde, et même par son fils Pharnace, il fallut enfin que le vieux roi courbât la tête. Il se sentit blessé à mort, mais avant de mourir il envoie à toutes les femmes de son sérail cet ordre absolu : Il faut mourir! Les femmes obéissent: elles meurent sans pousser une plainte et sans verser une larme. Il y avait parmi ces infortunées une belle fille d'Ionie, à peine échappée à l'enfance :

elle s'appelait Monime ; elle était née en quelque île charmante de l'Archipel, et les corsaires l'avaient vendue à Mithridate; elle s'y prit à deux fois avant de mourir étranglée par le bandeau des reines dont son front était décoré.

Resté seul avec ses deux filles, Mithridate appelle en vain le poison à son aide, il voit mourir sous ses yeux les jeunes princesses, mais le poison ne peut rien sur lui, et il a recours au glaive d'un soldat gaulois. Avec ce grand homme expira la révolte d'Orient. Rome, heureusement pour ses destinées, ne devait pas rencontrer un pareil ennemi avant les jours d'Attila, ou le *dieu Attila*, c'est un mot de Jornandès.

Admirons cependant, quand nous parlons du *Mithridate* de Racine ou de l'*Auguste* de Corneille, par quel art infini Corneille et Racine ont mis en cette éclatante lumière ces deux vieillards, si peu semblables celui-ci à celui-là : l'un tout-puissant et maître absolu de l'univers; le second, un roi vaincu, vaincu sans ressource, et dont la mort seule est toute l'espérance; ici la suprême grandeur avec tous ses ennuis, là le courage invincible et sans récompense. Auguste et Mithridate, ils sont l'un et l'autre entourés de trahisons, de piéges et de conspirateurs; mais l'un se sauve en pardonnant; l'autre, au contraire, se perd par la vengeance et par toutes les cruautés d'une âme implacable. Auguste est un chat, Mithridate est un tigre ; et c'est merveille de les voir, chacun dans sa tragédie, expliquant, de la manière la plus solennelle, celui-ci les mystères de sa vie, et celui-là les secrets de sa politique.

Certes, si quelque chose dans le domaine de la poésie est comparable au monologue d'Auguste dans *Cinna*, c'est le discours de Mithridate à ses deux fils; si quelque chose se peut comparer à cette déclamation politique de Cinna et de Maxime (ici je prends le mot *déclamation* en bonne part) à propos du meilleur gouvernement, c'est sans contredit la déclamation des deux fils de Mithridate, quand il s'agit de ce dernier effort de leur noble père contre la république romaine.

Dans l'une et dans l'autre tragédie nous sont expliquées, avec le même génie, la grandeur d'Auguste, la chute de Mithridate. Le forban et l'empereur, le maître du monde et le vaincu de Pompée, se présentent dans la même grandeur historique. En effet, maintenant que la poésie les a rendus à l'éclatante lumière, ces deux héros partis des deux extrémités de l'histoire et des deux bouts de l'univers, ils sont également grands l'un et l'autre, celui-ci dans cette dernière victoire qu'il remporte sur lui-même, et celui-là dans sa dernière défaite.

Enfin quelle admirable plaidoirie de part et d'autre ! Soit que Corneille déploie à nos yeux épouvantés le sanglant tableau des proscriptions d'Octave, soit que Racine nous épouvante à son tour par le récit des crimes de l'ambition romaine, chez l'un et chez l'autre poëte, c'est la même façon de procéder, par l'éloquence la plus entraînante que jamais la passion et l'histoire aient mise au service d'un grand poëte.

Quant aux personnages subalternes qui s'agitent incessamment autour des deux figures principales, ils sont simplement et nettement tracés. Cinna est un homme vulgaire, rempli d'amour et de remords : républicain manqué, il ne sera jamais que le plus dévoué des courtisans; un pauvre héros, en un mot, qui mérite fort que l'empereur ait pitié de lui. Maxime, de son côté, est un digne ami de Cinna; il a plus de bonne foi, mais il a moins d'amour; il fait à son rival une petite trahison que la fière Émilie traite avec un dédain bien mérité. Mais en revanche, quelle grande âme, Émilie, et quelle Romaine ! quelle volonté de fer ! comme elle est dans son droit quand elle veut la mort de l'empereur !

Dans une de ses préfaces, Racine plaisante agréablement ces femmes *qui donnent aux hommes des leçons d'héroïsme*. Et pourquoi donc de pareilles Romaines ne donneraient-elles pas même aux héros des leçons de constance et de courage ? Camille et Cornélie, la mère des Gracques, et la mère de Coriolan, et toutes ces dames romaines dont l'histoire est remplie, ne sont-elles pas en

droit de donner aux hommes toutes sortes de leçons? Émilie est le seul ennemi qui soit digne d'Auguste, le seul danger que coure l'empereur; c'est parce que Émilie est et sera derrière la victoire d'Auguste, que la clémence d'Auguste est grande et complète. Sans Émilie, sans cette belle personne qui se donne au premier venu pour un coup de poignard, le beau mérite à l'empereur de pardonner à Maxime, à Cinna!

Pour en revenir à *Mithridate*, Corneille lui-même a dessiné peu d'images plus terribles que le Mithridate de Racine. Il est seul, il est vaincu, fugitif, sans armée, abandonné de tous.

Ses ans se sont accrus, ses honneurs sont détruits. Mais dans sa défaite et dans sa fuite, entouré de ces traîtres, Mithridate, grâce à son poëte, a bientôt retrouvé son génie et son autorité sur les âmes, témoin ce discours politique, le plus beau discours qui ait jamais retenti dans une chambre ou dans un sénat. Jamais de nos jours, où, Dieu merci! elle a été longuement débattue, la *question d'Orient* n'a rencontré des explications plus claires et des paroles plus vives. Tout est net et précis dans le discours de Mithridate à ses fils. Il a tout vu, il a tout compris, il sait tout; il vous dira les moindres détails de ces batailles présentes, de ces conquêtes à venir. Il voit Rome en ce moment comme la voyait Annibal, ce *grand homme*. Allons! marchons sur Rome! Il en sait tous les chemins; il a tout prévu, tout calculé, tout préparé; trois mois encore, et Rome est à lui; il brûlera ce Capitole *où il est attendu*. On a dit que Mirabeau avait inventé chez nous l'éloquence politique : ceux qui disent cela oubliaient le discours d'Auguste à Cinna, le discours de Mithridate à ses fils.

Plus nous expliquons *Mithridate* avec le zèle et le soin de la critique, et plus cette explication même est un commentaire utile et dont les clartés rejaillissent sur le rôle de Monime. En effet, à côté de Mithridate, et presque sur le même rang, se présente à nos cœurs charmés et reposés par cette douce image la jeune Monime, enfant timide et charmante de la Grèce esclave, une des plus chastes

créations de Racine. Avant Racine, Plutarque, or celui-là n'a de larmes que pour les héros de notre sexe, avait pourtant jeté plus d'une parole de pitié sur ces jeunes et douces vertus, arrachées violemment au ciel de la Grèce et livrées en pâture à un barbare.

Cette touchante apostrophe : *Et toi, fatal bandeau!* Racine l'a prise à Plutarque. Pauvre femme, en effet, seule, esclave couronnée, sans défense et sans ami (à peine a-t-elle une confidente !), Monime aime Xipharès, mais d'un amour caché et retenu. Il ne faut rien moins que cette nouvelle que Mithridate est mort, pour que la reine tremblante laisse entrevoir un peu de cet amour qu'elle a dans l'âme. Enfin quels combats dans cette conscience aimable et timide quand tout à coup reparaît ce terrible Mithridate ! Quelle misère quand il faut cacher cet amour! Quels adieux à son jeune amant! Il y a dans cette héroïne, la jeune esclave, résignée et pensive, qui cache sa passion, toute prête à ce grand sacrifice d'épouser un héros; il y a la femme horriblement blessée et maltraitée par cet homme impitoyable, qui lui arrache honteusement, par un mensonge, le secret de son amour.

De ce rôle de Monime la jeune Rachel, à son aurore, avait fait une admirable composition. Elle y était si touchante et si grande à la fois! Je la vois encore! Elle arrive, et la voilà pâle, triste, calme et résignée, et toute prête enfin à marcher à l'autel! Mais aussitôt, quand vient l'instant de la révolte, la voilà qui se redresse éclatante et de toute sa hauteur. C'en est fait, la captive redevient une reine, la femme humiliée relève la tête; cette enfant timide va lutter contre ce féroce vieillard; toute la dignité de la jeune fille offensée éclate enfin et se révèle dans ce geste, dans ce regard, dans ce noble maintien : cela durait... tant que durait la violence, et tant que Mithridate veut épouser Monime, en un mot tant qu'il y a lutte entre la jeune fille et le vieillard.

Cependant ne craignez pas que cette révolte inattendue aille ainsi jusqu'à la fin du drame; faites que le vieillard se retire, et tout

MONIME

Et toi, fatal tissu, malheureux diadème,
Bandeau que mille fois j'ai trempé de mes pleurs,
Au moins, en terminant ma vie et mon supplice,
Ne pouvais-tu me rendre un funeste service?

(**Mithridate**, acte V, scène 1.)

d'un coup la faible et tremblante Monime redevient faible et tremblante. Une fois qu'elle n'est plus soutenue par son indignation, vous retrouvez la jeune fille des premiers actes. Elle ne songe plus qu'à mourir ; elle se sent trop faible pour cette lutte inégale ; elle comprend fort bien qu'il faudra qu'elle soit écrasée enfin par cet homme. O noble, élégante, irrésistible, admirable passion, telle que Racine l'avait comprise !... Eh bien ! la petite Rachel l'avait devinée.

Ah ! qu'elle était touchante en ce rôle de Monime ; qu'elle y apportait de grâce, de douleur, de réserve, de prudence et de sang-froid ; qu'elle était peu semblable à l'Émilie implacable, à la furieuse Hermione ; avec quel art ingénu elle s'emparait de ce rôle à demi voilé, si doucement indiqué ! En ce moment il n'y avait pas à nier la plainte, la douleur, la pitié, la tendresse et le charme enfin. Étrange et merveilleux duel de la jeune fille et du vieillard, de la volonté et de la douleur, de la passion et du devoir, de tout ce que l'homme a de plus terrible, avec ce que la femme a de plus ingénu, de plus tendre et de plus charmant.

Ce qui ajoutait encore à l'intérêt de ce beau rôle ainsi compris et joué par mademoiselle Rachel, c'était la présence et l'action de Joanny dans le rôle de Mithridate. Il y excellait ; mais quand il eut trouvé pour sa reine cette vive intelligence et ce rapide esprit, quand il vit ces belles mains qui lui étaient tendues, et le feu glorieux de ces regards pleins de larmes ; quand il entendit cette voix charmante et d'un si beau timbre qui récitait divinement les plus beaux vers de la langue française, on eût dit que ce malheureux Joanny (si malheureux dans sa maison où logeait, disait-on, Xantippe elle-même) était épris d'une tendresse paternelle. Avec quel aimable empressement il abritait cette enfant à son ombre sexagénaire, et comme il semblait la protéger de son geste et de son regard !

Par malheur, mademoiselle Rachel ne devait pas le garder, ce père adoptif de son récent talent ; la retraite et la mort de Joanny étaient proche et devaient enlever à Monime un mari, à la

tière Émilie un exemple, un maître qu'Émilie et Monime ne devaient pas retrouver.

Mademoiselle Rachel a joué cinquante-cinq fois le rôle de Monime au Théâtre-Français.

VIII

Tel fut le travail des sept derniers mois de 1838. En moins de six mois, mademoiselle Rachel avait joué son rôle dans six tragédies ressuscitées par son génie et par sa jeunesse, à savoir : *Horace*, *Cinna*, *Andromaque*, *Tancrède*, *Iphigénie*, *Mithridate* et *Bajazet*. Ces six tragédies jouées quarante-trois fois ont rapporté à la Comédie une somme incroyable alors de 170,822 francs. Le 29 décembre, *Andromaque* rapportait au delà de 6,000 francs ! Ainsi l'année 1839 s'ouvrit sous les plus magnifiques auspices, et dans les premiers mois, mademoiselle Rachel avait déjà joué dix-sept fois ces six rôles au milieu d'un concours incroyable. C'était dans la ville entière une fête immense, une louange unanime, un empressement que l'on ne verra plus de nos jours, à ce point que pour glorifier cette enfant du miracle, une juive, le Théâtre-Français voulut célébrer de la plus éclatante façon et raconter l'anniversaire de la délivrance du peuple juif par *Esther*.

A ces causes, mademoiselle Rachel tenait en grand honneur cette éloquente *Esther* de Racine, empreinte des tristesses, des inquiétudes et des ennuis du roi et de la reine de Saint-Cyr.

Quand nous appelons *Esther* une tragédie, il nous semble que nous ferions mieux de dire une élégie, un cantique. Racine le dit lui-même en sa préface d'*Esther*. Sollicité par des personnes illustres qui dirigeaient la maison de Saint-Cyr, il avait moins voulu faire une tragédie *qu'une espèce de poëme où le chant fût mêlé au*

récit. « Car, dit-il, c'eût été une espèce de sacrilége d'altérer aucune des circonstances tant soit peu considérables de l'Écriture sainte. » En même temps quel théâtre et quels spectateurs pour ce poëme illustre entre tous les poëmes de Racine, et quels doux interprètes il avait rencontrés dans cette maison de Saint-Cyr, *parmi ce grand nombre de jeunes demoiselles rassemblées de tous les endroits du royaume!* « Elles ont déclamé cet ouvrage avec tant de grâce, tant de modestie et tant de piété! » Vous l'entendez : *déclamé.* Racine ne dit pas que ces jeunes demoiselles aient joué dans sa pièce ; elles l'ont *déclamée :* en effet, il n'y a pas d'autre façon raisonnable et sensée de tirer parti de ces beaux vers.

Hélas ! ce cantique d'*Esther* attendu avec tant d'impatience et qui avait attiré une foule immense, à peine il eut retenti sous les voûtes creuses du Théâtre-Français, qu'il avait perdu tout son prestige. Messieurs du Théâtre-Français ont étrangement défiguré ce beau cantique ; avec leur rage de vouloir en faire un drame, ils en ont retranché sans pitié les plus beaux passages : je veux parler de ces chœurs mêlés au récit, et dont le poëte n'eût pas compris qu'on pût les arracher.

Il avait ainsi lié, comme dans les anciennes tragédies grecques, le chœur et le chant avec l'action ; tant il était persuadé que, ces chœurs retranchés, son beau cantique perdait beaucoup de la curiosité et de l'intérêt qu'il était parvenu à y introduire. Bien plus, quand on reprochait à Racine « que la musique du dernier acte « était peut-être trop longue, quoique fort belle : — Eh ! disait-il « avec toute la véhémence dont il était capable, qu'aurait-on dit de « ces jeunes israélites qui avaient fait tant de vœux à Dieu pour être « délivrées de l'horrible péril où elles étaient, si, ce péril étant passé, « elles lui en avaient rendu de médiocres actions de grâces? »

Voilà comment, par le génie et la volonté du Théâtre-Français, ces longues actions de grâces étaient entièrement supprimées.

Il est donc incroyable que l'on retranche ainsi sans pitié, sans regret, les plus beaux vers du plus grand poëte dont s'honorent à

bon droit la France et le monde. Il est impossible en même temps que cette chaste, innocente et pure poésie, enchantement d'un cloître dont Louis XIV et madame de Maintenon étaient les deux grands prêtres, se trouve à l'aise dans une scène profane encore toute retentissante de ces tendres faiblesses, de ces tendres paroles, de ces transports sanglants. Il est impossible aussi que de vieux comédiens, blasés sur les plus violentes passions, puissent jamais remplacer ces belles jeunes filles de seize ans dont la voix pure et sonore chantait les louanges de Dieu, même quand elles jouaient une tragédie de Racine. On dit cependant que Talma, dans ce rôle d'Assuérus, rappelait tout à fait par son jeu, par sa tristesse, par sa furibonde langueur, le grand roi de Versailles, le royal époux de madame de Maintenon, qui se souvenait parfois de madame de Montespan et de mademoiselle de La Vallière. On dit aussi que Lafon était parvenu à rendre si complétement odieux le personnage d'Aman, qu'il en avait fait un personnage dramatique. S'il en est ainsi, Talma a fait ce jour-là un de ses chefs-d'œuvre, et la gloire en est restée à lui seul.

De son côté, l'héroïne de cette soirée en l'honneur du peuple juif, mademoiselle Rachel, la juive inspirée, et qui semblait faite exprès pour le rôle d'Esther, faute d'avoir étudié cette charmante et touchante image, elle fut le soir dont je parle au-dessous d'elle-même, et l'on eût dit qu'elle ne comprenait pas grand'chose à cette exquise élégance, à cette harmonieuse poésie, à ces tendres et chastes sentiments, à cette tristesse naïve, à cette adorable candeur du rôle d'Esther. Esther, pauvre fille sacrifiée à ce vieillard, femme d'un tyran, aveugle instrument de Mardochée, en butte aux terreurs, aux jalousies, aux fureurs de cette cour sans vertus, Esther, chargée d'amuser les ennuis d'un tyran qui la peut mettre à mort d'un regard, n'a pas à jouer de tragédie.

Elle souffre, elle attend, elle prie! Sa jeune tête est courbée sous l'affliction universelle. Elle contient les soupirs de son cœur. Mais le moyen de réduire à cette impuissance poétique, à cette

résignation modeste, surexcitée par des succès incroyables, la vive et très-ardente imagination d'une fille de vingt ans, pleine de feu et d'énergie, qui la veille a déclamé les imprécations de Camille ou la colère implacable d'Hermione?... On lui demandait trop peu lorsqu'on lui confiait ce rôle d'Esther : elle n'était pas assez une jeune fille, elle était trop une comédienne; elle n'appartenait pas à la pieuse école de Saint-Cyr, elle appartenait beaucoup trop au Théâtre-Français; elle n'était pas assez l'enfant de Louis XIV et de madame de Maintenon, elle appartenait beaucoup plus à la mode, à la curiosité, à l'oisiveté des salons de Paris, car maintenant c'était dans les salons de Paris, sur les sommets les plus glorieux, à qui posséderait mademoiselle Rachel. Il n'était pas de fête au faubourg Saint-Germain, il n'était pas de réunion intime et pas d'assemblée de charité où elle ne fût appelée avec les plus tendres prières. « Aidez-nous, protégez-nous, amusez-nous! »

Cette enfant ignorée hier encore, et tristement errante à travers les solitudes, elle était devenue, hélas! presque un fantôme, une mode, et sans rien prévoir elle se livrait, l'imprudente, à la popularité des salons de Paris, la plus triste, la plus destructive et la plus misérable popularité de ce bas monde! En ces moments déplorables qui pouvaient la perdre, la comédienne ordinaire du public consentait à n'être plus que la comédienne de quelques-uns; elle quittait son théâtre, du haut duquel elle domine la foule à ses pieds, pour venir sur le parquet d'un salon, entre une romance de Romagnési et un air de Bellini chantés par quelque médiocre Grisi du grand monde, déclamer quoi? je vous prie!... les plus beaux vers de Corneille et les plus touchantes scènes de Racine.

Oui, les déclamer là, au milieu d'un salon d'inconnus et d'oisifs, entre ces vanités, ces préoccupations, ces intrigues sans fin, et déclamer tout d'un coup, sans préparation aucune; oui, déchirer en lambeaux ces chefs-d'œuvre comme on ne déchire pas de vieux linges; jeter à ces oreilles inattentives, à ces regards curieux, ces heureuses inspirations que peut-être la foule ne retrouvera

pas demain; se placer face à face devant ces esprits éventés qui étudient le jeu des muscles, le regard, le geste, la colère, l'amour, la haine de cette jeune tête faite pour être vue à distance, comme toutes les têtes couronnées; c'était à vrai dire un meurtre.

Et quand ces hommes et ces femmes des salons de Paris ont joué avec ce génie naissant, quand ils l'ont interrogé, questionné, palpé dans tous les sens, ils passent à un autre divertissement, à un joueur de violon, à un chanteur de carrefour... Cependant la tragédienne invitée à ces fêtes bâtardes par un caprice idiot s'en va de ces mondes et de ces murmures plus fatiguée de ces excès que si elle avait joué en son entier la noble tragédie qu'elle a mise en lambeaux! Voilà cependant à quels plaisirs perfides s'abandonnait le peuple des salons de Paris! Voilà quelles tortures il imposait à cette enfant, à l'heure où elle devait dormir. Il fallut longtemps combattre avant d'arracher mademoiselle Rachel à l'envahissement de ces messieurs et de ces dames du grand monde. Elle était excusable en fin de compte, elle se doutait si peu de ces enchantements, de ce luxe et de ces grandeurs!

Mademoiselle Rachel, en toute sa vie, a joué quatre fois le rôle d'Esther, mais, juste ciel! à quel degré suprême d'intérêt, de charme et de pitié, la Pauline de *Polyeucte* allait la venger d'Esther!

Entre *Esther* et *Polyeucte* (Ah! les beaux jours de gloire et d'enchantements!) il y eut *Nicomède* et ce rôle charmant de Laodice. Corneille appelle *Nicomède* une comédie; en 1746, les comédiens, se rappelant que le *Cid* était une *tragi-comédie*, appelèrent *Nicomède* une tragi-comédie, en même temps qu'ils appelaient le *Cid* une *tragédie*. Or, ce vieux mot, une *tragi-comédie*, était tombé en désuétude en 1746. C'était un reste de la barbarie du vieux théâtre et de la comédie espagnole. Dans l'embarras de savoir si une tragédie où l'on riait, si une comédie où l'on pleurait, était une tragédie ou bien une comédie, on s'était mis à composer un mot qui signifiait à la fois l'une et l'autre. Et, quand par hasard quelque voix sévère s'élevait pour protester contre cette barbarie, l'auteur attaqué se forti-

tait derrière son titre, il répondait : Terrible ou plaisant, bouffon ou sérieux, je suis dans mon droit : ne fais-je pas une *tragi-comédie ?*

Enfin Racine vint, vint Molière. Ils montrèrent l'un et l'autre par leur exemple comment la tragédie peut être à la fois élégante et naturelle, sans jamais tomber dans un excès de familiarité indigne d'elle ; comment la comédie, tantôt rieuse et sévère, peut passer de Sganarelle au Misanthrope, de la cabane du fagotier au salon de Célimène, sans jamais affecter les grands airs de la tragédie. Ainsi ont été séparées, par des limites que l'on croyait infranchissables, la tragédie et la comédie. Aussi bien depuis Molière et Racine on n'a plus fait de *tragi-comédie;* il est vrai que nous avons inventé ce mélange imposant de larmes et de rires appelé le drame, et que le *drame* a produit d'assez belles choses sous les mains puissantes d'un homme de génie appelé Victor Hugo.

On croit avoir tout dit quand on a représenté Corneille comme l'historien des Romains. Il est, dit-on, le représentant le plus passionné et le plus énergique de la grandeur romaine : il l'admire, il la célèbre, il la vante et jusqu'à l'adoration. Croyez-vous cependant que *Nicomède* soit écrit à la gloire de Rome? Au contraire, ne pensez-vous pas que le soudain retour de l'auteur de *Cinna* contre ces Romains qu'il a tant admirés, et le sang-froid avec lequel il les foule aux pieds de Nicomède, élève d'Annibal, sont vraiment autant de protestations énergiques de l'auteur de *Cinna* contre cette passion pour l'ancienne Rome, dont on lui fait un si grand mérite? Corneille n'est pas seulement l'historien de l'ancienne Rome : il est le poëte de toutes les passions nobles ou terribles. Il a trouvé dans son âme et dans son cœur l'honneur du vieux don Diègue, le patriotisme du vieil Horace, le mouvement féroce de son fils, l'enthousiasme religieux de Polyeucte, l'ambition de Cléopâtre, la clémence d'Auguste, le dévouement de Cornélie... Il n'appartient à personne, il est lui-même, à savoir : un juge, un poëte, un demi-dieu !

Nicomède est donc écrit en entier contre l'ancienne Rome, et

c'est chose pleine d'intérêt de voir comment le vieux Corneille se met à les haïr, ces mêmes Romains qu'il a tant aimés; à les couvrir de blâme après les avoir tant loués; à parler ironiquement, même de ce titre de citoyen romain, dont il avait appris la juste valeur dans le plaidoyer de Cicéron contre Verrès :

> Et ne savez-vous pas qu'il n'est princes ni rois
> Qu'elle daigne égaler à ses moindres bourgeois?
> Pour avoir tant vécu chez les cœurs magnanimes,
> Vous en avez bientôt oublié les maximes!
> Songez qu'il faut du moins, pour toucher votre cœur,
> La fille d'un tribun ou celle d'un préteur;
> Que Rome vous permet cette haute alliance,
> Dont vous aurait exclu le défaut de naissance,
> Si l'honneur souverain de son adoption
> Ne vous autorisait à tant d'ambition.

Ce sont là d'excellents vers de comédie adressés au fils d'un roi; et comme on dirait que Corneille, en ce moment, veut expier l'emphatique exclamation :

> Pour être plus qu'un roi, te crois-tu quelque chose?

Les critiques... quelques-uns, ceux qui n'ont pas vu le côté dramatique de cette tragédie, prétendent que l'intrigue en est faible, que ce vieux roi, si misérablement dompté par une femme ambitieuse et violente, n'intéresse guère; que Nicomède enfin court trop peu de dangers... Ceux qui parlent ainsi n'ont rien compris à cette simple et claire tragédie. Il ne s'agit ni du vieux roi Prusias, ni de sa femme; il s'agit des Romains qui ne veulent pas de Nicomède; il s'agit de Nicomède qui ne reconnaît pas les Romains. Certes, dans l'esprit de Corneille, résister aux Romains, renouveler la tentative d'Annibal, établir quelque part une autre Carthage, pendant que les murs de Carthage fument encore, c'était là d'assez grands dangers à courir pour qu'il eût le droit d'appeler sa tragédie une tragédie. Plus il vous a montré dans ses tragédies

précédentes les Romains tout-puissants, infatigables, victorieux, et plus il tremble en ce moment pour Nicomède. Pour ma part, j'avoue que, cette terreur de Corneille, je la partage. Toute la pièce est dans cette lutte. Entre Flaminius et Nicomède la lutte est belle; on voit que ce jeune homme se souvient de son maître Annibal.

NICOMÈDE, à *Flaminius*.

> Sachez donc que je ne vous prends plus
> Que pour l'agent d'Attale et pour Flaminius,
> Et, si vous me fâchez, j'ajouterai peut-être
> Que pour l'empoisonneur d'Annibal, de mon maître,
> Voilà tous les honneurs que vous aurez de moi :
> S'ils ne vous satisfont, allez vous plaindre au roi.

C'est ainsi que dans la probité de Corneille les rois ont leur tour après les républicains, les vaincus après les victorieux. Nicomède est bien l'élève d'Annibal : intrépide, insolent, amoureux, il est vrai, mais amoureux à ses heures, et quand il n'a pas de Romains à châtier. Quant aux reproches qu'on lui fait de ne pas courir de dangers assez grands, il me semble cependant qu'un jeune homme, un héros, placé comme Nicomède entre un père imbécile et un frère qui est son rival, entre une marâtre jalouse et un ambassadeur de Rome qui le veut livrer au sénat, n'est pas tout à fait hors de danger.

Nicomède le dit lui-même quand Flaminius le veut conduire en Italie :

> Tout beau ! Flaminius, je n'y suis pas encore,
> La route en est mal sûre, à tout considérer,
> Et qui m'y conduira pourrait bien s'égarer.

On a trouvé aussi que l'action d'Attale qui sauve Nicomède est peu naturelle et peu vraisemblable. Pourquoi donc? Attale est un élève des Romains, il est vrai, mais les Romains n'enseignaient pas à leurs élèves à mépriser le courage et la grandeur. Attale est le

rival de Nicomède, il en est le frère aussi. Bien plus, dans la pièce de Corneille, Attale *est fils de roi*, et maintenant qu'il est poussé à bout et qu'il lui faut choisir entre Rome et son frère, le sang royal éclate en ce jeune homme, et le jeune homme n'hésite plus. Il ne faut guère se hâter de juger un homme comme Corneille ; au contraire, il faut l'étudier avec respect, et, quand il sort de la route commune, disons-nous qu'il avait ses raisons.

Au reste, en notre admiration pour *Nicomède* et pour tous les beaux ouvrages de Corneille, un grand critique nous vient en aide. « C'est, dit-il, une pièce d'une composition assez extraordinaire : « la tendresse et les passions, qui doivent être l'âme des tragédies, « n'ont aucune part en celle-ci ; la grandeur du courage y règne « seule et regarde son malheur d'un œil si dédaigneux qu'il n'en « saurait arracher une plainte. Elle y est combattue par la poli- « tique, et n'oppose à ces artifices qu'une prudence généreuse qui « marche à visage découvert, qui prévoit le péril sans s'émouvoir, « qui ne veut point d'autre appui que celui de sa vertu. »

C'est cela. Il s'agit ici de la lutte d'un seul contre tous, de la lutte du courage contre la ruse, d'une tête couronnée contre une répu- blique. Corneille, après nous avoir montré les Romains chez eux, a voulu nous montrer *les Romains au dehors, et comme ils agissaient impérieusement avec les rois leurs alliés, et les soins qu'ils prenaient de traverser leur grandeur quand elle commençait à leur devenir suspecte à force de s'augmenter et de se rendre considérable par de nouvelles conquêtes*. Vous avez deviné que ce grand critique que je vous citais tout à l'heure était Corneille lui-même. En même temps, comme il est fier, lui aussi, de s'être tourné contre les Romains !

Comme il est heureux d'avoir trouvé ce beau caractère de Nico- mède, ce prince intrépide, *héros de sa façon, qui voit sa perte assu- rée sans s'ébranler, qui brave les Romains et l'orgueilleuse masse de leur puissance, lors même qu'il en est accablé!* Il s'est fié, dit-il, *à la fermeté de ce grand cœur*, et, s'il l'a sauvé de sa ruine, c'est que lui, le grand Corneille, *il a obéi à la compassion de son art*. N'est-ce

pas là une expression magnifique, et savez-vous quelque chose de plus beau que cet homme, le père de la tragédie, avouant que, si au cinquième acte de sa pièce il n'a pas immolé Nicomède comme les règles le lui ordonnaient, *c'est que son art en a eu pitié !*

Et maintenant qui oserait donner un démenti au grand Corneille vous disant lui-même : *Ce ne sont point les moindres vers qui soient sortis de ma main. — Je ne veux point dissimuler que cette pièce est une de celles pour qui j'ai le plus d'amitié !*

Mademoiselle Rachel a joué le rôle de Laodice avec une application soutenue ; on voyait qu'elle avait à grand cœur son échec d'Esther, et qu'elle voulait prendre une revanche éclatante ; elle y a déployé ce talent de bien dire qui tout d'un coup a fait éclater tous ses mérites. Il est impossible, en effet, de mieux prononcer le vers, de mieux en découvrir le sens caché, de *souligner* d'une façon plus habile les moindres hémistiches, et de mieux prouver aux moins intelligents que soi-même on comprend ce qu'il faut dire et ce qu'on va faire. Ajoutez que sa docilité était égale à son intelligence ; elle cherchait, elle trouvait ; ce qu'elle ne trouvait pas à la première représentation, elle le trouvait souvent à la seconde. Ainsi de *Nicomède* : au moment le plus intéressant de la tragédie, où tout se noue, où chaque acteur contribue à l'ensemble, à la vérité de l'œuvre, voici soudain que mademoiselle Rachel s'isole absolument du drame qu'elle joue, elle se place *en vedette* comme sur l'affiche, ou bien par une modestie affectée elle se tient à l'écart ; et quand une fois elle a très-bien dit les vers qui lui reviennent, elle reste immobile, elle n'écoute pas, elle ne voit pas ; on dirait qu'elle assiste au spectacle et que les comédiens ses confrères jouent pour elle uniquement pour l'amuser.

Ceci était un grand défaut et d'une grave importance ; on arrive par ce moyen à déclamer admirablement le récitatif, mais on ne vaut rien dans les morceaux d'ensemble. Or, quel est le grand chanteur qui consentirait à ne chanter jamais que de grands airs, à se priver de l'air de *Robert*, par exemple, du beau duo des *Hugue-*

nots, ou seulement quel chanteur a jamais dédaigné de faire sa partie avec le chœur? Quelqu'un fit cette remarque en parlant de mademoiselle Rachel. « Elle ne songe, disait-on, dans le rôle
« de Laodice, qu'à scander son vers, à jeter son mot habile-
« ment, comme fait le joueur de paume qui attend la balle sur sa
« raquette. De cette façon d'agir, ou plutôt de ne pas agir, il
« résulte que la tragédie est sans ensemble, que l'ennui s'introduit
« par les plus belles tirades et les mieux dites, que le drame manque
« de liaison, que chacun joue au hasard; vous ne voyez qu'un
« seul comédien dans une tragédie en cinq actes, si bien que, made-
« moiselle Rachel dans la coulisse, toute la pièce s'en va où elle
« peut, et comme elle peut. »

La remarque ainsi faite obtint toute faveur sur cet esprit net, vif, ardent, prime-sautier, et l'on vit bientôt Laodice, obéissante à l'action de ce grand drame, écouter avec attention, avec respect, avec terreur... comme on l'écoutait elle-même. Écouter est un grand art, et, quand elle voulait s'y appliquer, elle l'avait au suprême degré.

Il est fâcheux que mademoiselle Rachel ait renoncé si vite au rôle de Laodice, elle en eût fait une belle chose. Elle ne l'a joué que trois fois; le premier soir au bénéfice de Lafon : Lafon emportait le rôle principal, il était un très-bon Nicomède; Talma y était excellent.

Ainsi plus que jamais, après *Esther*, après *Nicomède*, il était nécessaire que mademoiselle Rachel réussît dans un nouveau rôle. Alors elle appela Pauline et *Polyeucte* à son aide!... Aussitôt la faveur publique l'entoura plus vive et plus puissante que jamais.

IX

Elle joua ce fameux rôle de Pauline le quinzième jour du mois de mai de l'an de grâce et de liberté 1840 ; elle pouvait dire, elle aussi :

Je marquerai de blanc cette heureuse journée!

Polyeucte avait été représenté pour la première fois au mois de mai 1640 ; à ce compte il y avait justement deux grands siècles qui séparaient mademoiselle Champmeslé de mademoiselle Rachel, deux ombres, deux échos, deux souvenirs! Quand on songe qu'*Horace*, *Cinna* et *Polyeucte*, ces trois chefs-d'œuvre, ont été écrits dans la même année, on se sent saisi d'une admiration qui tient de l'épouvante. Une fois son œuvre accomplie, le grand poète quittait sa ville natale et turbulente, et il portait à Paris sa tragédie nouvelle, comme les paysans de la fertile Normandie apportent à la grande ville le produit de leurs campagnes. A le voir pensif et calme, ces gros souliers à ses pieds, ce long bâton à la main, s'acheminer vers Paris, on l'eût pris pour quelque vieux fermier qui s'en va payer tous les six mois, à son noble maître, les revenus de ses herbages. Il avait trente-quatre ans alors, le bel âge des poëtes; il était le maître absolu de ce grand art sorti tout armé de sa tête féconde; tout ce qui venait de là-bas, des alentours du cardinal de Richelieu ou de Port-Royal naissant, toutes les émotions de ce siècle abondant en grands germes de tout genre, tout cela était du domaine de Corneille.

Voilà dans quelle histoire il faisait sa moisson ; voilà quels herbages il cultivait; le premier et le dernier à la charrue, il supportait toute la chaleur du jour. Dans le sillon qu'il a tracé, il a trouvé la tragédie ; il a trouvé la langue poétique, comme Pascal

devait rencontrer la prose française. Donc, qui que vous soyez, vous qui cheminez sur la grande route qui mène de Rouen à Paris, magistrats, marchands, soldats, laboureurs, médecins, matelots, comédiens de campagne, fussiez-vous le roi lui-même, ou monseigneur le cardinal de Richelieu en personne, faites place à ce Normand qui passe, apportant à la ville tant de larmes, d'héroïsmes, de pitié, de terreurs !

Il faut en vérité que cet homme ait senti frémir au fond de son âme héroïque le pressentiment de toutes les grandes choses. Il a deviné tout ce qui s'agitait dans son siècle, et comme s'il avait passé sa vie au milieu des guerres, des passions et des affaires, l'épée ou le sceptre à la main. Corneille a toujours été un peu en avant de toutes les passions contemporaines : il devinait, il pressentait, il comprenait tout, l'ensemble et le détail. Il savait ce que voulait son peuple, et volontiers il obéissait à ses justes désirs. Sous le roi timide, indécis, caché, sous le roi Louis XIII, un instant la France était devenue espagnole, elle en copiait tant qu'elle pouvait les mœurs, l'héroïsme, l'élégance et les grands coups d'épée : aussitôt Corneille écrit le *Cid*, et malgré les *Édits* il démontre à tous les honnêtes gens le point d'honneur inflexible et la nécessité du duel. Le cardinal de Richelieu fait de la politique un grand art qui a ses lois, son but, ses péripéties indiquées à l'avance... Corneille s'en va chercher l'empereur Auguste au milieu de sa cour; il remet en lumière ces vieux Romains étonnés de se voir si bien reconnus au fond de leur sépulcre. Ainsi le grand poëte gouvernait son siècle en lui obéissant.

Polyeucte est comme le *Cid*, comme *Horace* ou *Cinna*, un produit direct de cette singulière époque, qui n'est plus le xvi° siècle, qui n'est pas le xvii° siècle encore; transition solennelle de l'émeute à l'autorité souveraine, de la langue rude et sauvage à la langue élégante et polie, du cardinal sanglant au Louis XIV amoureux, du prêtre au roi, de Montaigne à Pascal, du doute à la croyance et de l'aurore au grand jour. Dans cette période singulière s'agitent

à la fois les regrets du passé, les inquiétudes du présent, les pressentiments de l'avenir.

On dirait, à les voir ainsi les uns et les autres touchés de cette grâce ineffable, qu'ils s'arrangent en toute hâte pour laisser passer le xvii° siècle et Louis XIV qui vont venir. Toutes les questions de liberté, d'ordre, de pouvoir, de poésie, de politique, s'agitent et se débattent à la fois. Cependant, au fond de tout ce bruit, frivole même dans ce qu'il a de sérieux, se préparent les plus importantes questions religieuses. Dans cette hésitation singulière de toutes les forces morales de la France, quelques graves esprits se rencontrent qui se demandent tout bas : Que deviendra la croyance chrétienne au milieu de cette transformation générale?

Question terrible! elle inquiétait Richelieu dans sa puissance; elle troublait le jeune roi Louis XIV au milieu de sa gloire et de ses amours! Or, ils avaient grandement raison l'un et l'autre de s'en occuper avec crainte : au fond de ces inquiétudes religieuses il y avait une immense question de liberté.

Ceci fut deviné par Corneille, à l'instant même où il venait d'achever *Cinna*. Il eut comme le pressentiment de toutes ces questions qui nous reportaient aux premiers commencements du christianisme; il devina cette nouvelle ferveur qui s'emparait à leur insu des plus nobles esprits de ce temps-là; il se dit à lui-même que, dans ce silence religieux, dans cette austérité chrétienne, il y avait des mystères dont se devait inquiéter un poëte de sa sorte; il comprit aussi vite, aussi bien que le cardinal lui-même, cette nouvelle tendance des âmes catholiques, ce retour et cette aspiration aux temps primitifs. Lui aussi il entendit murmurer à son oreille le nom de saint Augustin et les disputes sur la grâce, qui commençaient à gronder... c'en fut assez pour qu'il méditât *Polyeucte*.

Non certes, il ne sera pas dit que notre poëte ait ainsi passé sous silence un seul des battements du cœur de cette nation qu'il interroge avec une ardeur paternelle! La grâce et saint Augustin, les docteurs de l'Église primitive et Port-Royal, une tragédie où

l'on voit les capitaines qui brisent leurs épées, les poètes qui pleurent et qui font pénitence, les femmes les plus belles et les plus jeunes qui quittent le monde... où donc trouver un sens à ces changements inattendus, à ces conversions subites? N'avez-vous pas entendu l'autre soir, à l'hôtel de Rambouillet (il était près de minuit), ce jeune abbé, presque enfant, nommé l'abbé Bossuet, qui a prêché un beau sermon tout illuminé des premiers reflets de saint Jean Chrysostome et des Pères de l'Orient?

Voilà ce qu'il y a sur la terre de France; il y a une réforme qui va venir, non plus de Calvin et de Luther, mais du côté de saint Augustin et de saint Ambroise; il y a des Luther et des Calvin catholiques qui déjà s'écrient qu'il faut que la croyance religieuse revienne sur ses pas, sinon elle est perdue; il y a, en un mot, tout ce que le cardinal de Richelieu voit du haut de son trône, tout ce que devine Corneille du sommet de sa poésie, à la façon de deux grands politiques qu'ils sont tous les deux.

Et quand je dis qu'ils étaient tout seuls à comprendre cette révolution religieuse qui s'avançait, le cardinal et lui, je ne veux pour preuve de mon dire que cette lecture de *Polyeucte* à l'hôtel de Rambouillet. Il avait lu, comme il lisait toujours, ses admirables vers avec force et sans grâce; il était arrivé dans cette élégante assemblée, aux pieds de la belle Arténice, tel que vous l'avez rencontré en son chemin, la tête haute et fière, l'habit négligé et sans gants, beauté et simplicité romaines! D'abord la noble assemblée avait écouté avec respect la nouvelle œuvre de celui qui avait fait jouer, il y avait à peine un an, *Horace* et *Cinna*. Sa lecture achevée, on applaudit le poëte, non pas sans restrictions et sans quelques murmures.

C'étaient pour ainsi dire des applaudissements bienséants et polis... rien de plus : un autre homme en eût été démonté... Pierre Corneille rentra paisiblement en son logis, son manuscrit dans sa poche; il se mit au lit et dormit tout d'un somme.

Cependant l'hôtel de Rambouillet s'agitait à faire peine, à faire

Ainsi fut composé *Polyeucte*. Polyeucte est devenu un des échos les plus glorieux de Port-Royal ! Même on dirait que la grande école de Pascal a passé dans ce ferme et beau langage, et qu'à fréquenter les *solitaires* le style de Corneille a gagné bien de la souplesse et de la grâce, en conservant sa force et sa vigueur.

Notez que toute cette simplicité des personnages et de la langue que le poëte leur fait parler n'arrête en rien l'enthousiasme. Ainsi, à ce quatrième acte qui est toute la tragédie, à ce moment suprême où Polyeucte brise tous les liens terrestres, au point de renoncer à Pauline elle-même, à Pauline! le sentiment lyrique se fait sentir. Alors, dans un pieux transport, Corneille prête à son martyr des stances qui pour la beauté, pour la forme et pour l'inspiration, n'ont rien à envier aux plus beaux mouvements lyriques d'*Athalie* ou d'*Esther*, ces deux filles touchante ou terrible de Polyeucte et de Pauline.

Ne redoutez pas cependant cette austérité chrétienne : au contraire, il faut l'honorer de toutes nos forces, et l'admirer de tout notre cœur, lorsqu'elle nous fait entendre les paroles suprêmes du mari de Pauline au moment où Polyeucte marche au martyre :

> Possesseur d'un trésor dont je n'étais pas digne,
> Souffrez, avant ma mort, que je vous le résigne,
> Et laisse la vertu la plus rare à mes yeux
> Qu'une femme jamais pût recevoir des cieux,
> Aux mains du plus honnête et du plus vaillant homme
> Qu'ait adoré la terre et qu'ait vu naître Rome.

A ces paroles dernières de Polyeucte, tant Polyeucte est touchant, tant Pauline est belle, éloquente et digne à la fois de Polyeucte et de Sévère, on se prend à être charmé, ému, attentif.

Le rôle de Pauline est un chef-d'œuvre, et peut-être le chef-d'œuvre de Corneille! Il se compose des plus rares et des plus délicates nuances de la passion, du sentiment, de la grâce, de l'amour, de l'amour filial.

En même temps toutes choses y sont contenues dans les plus strictes limites du bon sens. L'héroïsme, il est vrai, y prend nécessairement une teinte bourgeoise : cette fois plus de transports soudains, plus de colères inattendues, plus d'ironie, et même en cette âme sereine, élevée et forte, la fierté est supprimée. Avec quelle énergie et quelle grâce aussi mademoiselle Rachel nous représentait d'abord en tremblant, et bientôt avec la juste assurance du talent le plus rare et le plus exquis, cette noble fille d'une si libre allure, qui dit tout haut toute sa pensée et qui ne cache rien des moindres sentiments de son cœur !

Avec quelle ardeur elle était tour à tour la femme obéissante à son mari, la fille qui résiste à son père, et cette Pauline adorable, à l'aise, même avec Sévère qu'elle aime et dont elle est aimée, et qui le revoit après un an d'absence comme si elle l'avait vu la veille !

Elle était surtout la Pauline de Corneille en tout ce quatrième acte admirable et rempli des émotions les plus touchantes, et comme enfin elle disait jusqu'aux nues ce grand cri : *Je vois ! je crois ! je suis chrétienne !* En ce moment solennel tout brillait, tout parlait, tout brûlait dans cette personne héroïque, elle avait dix coudées, elle était immortelle. En ce moment nous retrouvions, contents d'elle et de nous, la jeune fille inspirée des premiers jours, lorsque toute seule sur ce théâtre, abandonnée à elle-même, sans manteau et presque sans tunique, la tête chargée d'un diadème dédoré, la main armée d'un poignard de hasard, elle s'abandonnait librement, sans chercher l'effet, sans viser au pittoresque et sans songer aux applaudissements d'un parterre absent, à ce grand art dont elle était l'espoir, à ce grand souffle ingénu que contenait son étroite poitrine, à cette inspiration qui lui était venue comme le chant vient à l'oiseau, et qui l'obsédait à son insu.

Le rôle de Pauline est resté jusqu'à la fin de ses jours une des meilleures révélations de mademoiselle Rachel ; elle ne l'a pas joué moins de soixante et une fois. La veille de son dernier jour au Théâtre-Français, mademoiselle Rachel a joué Pauline.

X

Le 22 décembre de cette même année 1840, mademoiselle Rachel, non pas sans de grandes hésitations, abordait le rôle de Marie Stuart (un rôle qu'elle a joué quarante-sept fois). Elle était si jeune encore! Elle avait si peu l'apparence de cette reine, veuve, captive, condamnée, exécutée !... Au bout de trois ans de zèle et de persévérance elle était venue à bout de cette tâche illustre, et voici comme on parlait de *Marie Stuart* et de mademoiselle Rachel :

« Elle nous est rendue enfin, elle nous revient ! A peine annoncée, aussitôt le silence de ces demeures se change en bruit, en mouvement, en acclamation; la solitude est peuplée et le désert est rempli; c'est elle, et la voilà! Pendant trois jours de cette semaine heureuse, elle a tenu la ville attentive; elle a été la fête unique, universelle, et voilà certes comment on est véritablement un grand artiste, avec tous les priviléges d'un talent populaire! On va, on boude, on menace, on envoie à qui la veut prendre une démission impossible, et tout d'un coup la démission est déchirée : aussitôt tout recommence, et le public d'applaudir plus que jamais à sa grande artiste, à sa Rachel.

« Je sais bien tout ce qu'on peut dire : elle est volage, elle est vagabonde, elle obéit à mille caprices, elle n'a pas l'air de tenir à ce Paris dont elle est l'enfant bien-aimée ; à l'instant même où il semble qu'elle va entrer dans le service actif de ce grand art dont elle est l'unique espérance, elle part, elle s'en va ; elle est à Berlin, elle est à Saint-Pétersbourg, elle est à Moscou, et passez votre hiver comme vous l'entendrez, vous tous, les amis de la grande poésie et les fanatiques du grand art! Attendez qu'elle revienne à son loisir, votre dame et maîtresse. Attendez... elle vous ramènera plus tard les grandes passions, les grands meurtres, les ineffables douleurs.

« Certes (qui en doute?) voilà le grand défaut de cette inspirée et de cette vagabonde : on ne peut pas compter sur elle ; elle est semblable à ce conquérant dont parle Juvénal, qui pleurait parce qu'un monde ne lui suffisait pas... *Non sufficit orbis.* »

C'est elle cependant, la voilà! Elle reparait dans un rôle qu'elle a cherché longtemps, puis qu'elle a fini par rencontrer tel qu'il était dans l'âme du poëte et dans la conscience de l'histoire, ce rôle excellent de Marie Stuart, lorsque le poëte Schiller se fut emparé de cette tête de mort si touchante et si charmante! Aux premiers jours de ce rôle nouveau, mademoiselle Rachel, si je m'en souviens bien, manquait de simplicité, elle manquait de charme ; elle n'avait vu que le côté violent de cette âme emprisonnée et torturée à plaisir ; elle n'en comprenait pas encore (tant elle était préoccupée de châtier Élisabeth) le côté doux, calme et résigné : une reine en prison et qui se débat dans mille cruautés sous la main d'une reine implacable ; une infortunée exposée à toutes les violences, à toutes les insultes, qui se relève enfin sous la main qu'elle mord, voilà tout ce que la jeune tragédienne avait compris à ce grand rôle.

Elle ne voyait rien au delà du châtiment et de l'orgueil ; elle se préoccupait plus volontiers de ces trois couronnes à porter sur sa tête juvénile que de l'échafaud qui se dresse dans l'ombre, où tout à l'heure il faudra monter en reine, et que dis-je! en chrétienne, en martyre. Ainsi tout un côté de cette douce image de la reine Marie était absent dans le premier jeu de mademoiselle Rachel. C'est que vraiment il faut bien du temps pour expliquer à ces jeunes intelligences les terribles problèmes de l'histoire et du cœur humain. Marie Stuart elle-même, la victime, à peine si à force de résignation elle a fini par se défaire de son orgueil de reine et de femme, de toute-puissance et de beauté.

Mais enfin le malheur et la grâce ont des forces naturelles. Cette chevaleresque majesté qui s'abandonnait naguère, pour une génuflexion que son geôlier lui refuse, à des colères soudaines qui faisaient craindre pour sa vie... elle en était venue à compter pour

rien les plus graves insultes. Ainsi vint un jour où ses bourreaux, voulant insulter jusqu'au bout à cette majesté, imaginèrent d'arracher le dais royal qui surmontait le fauteuil de la reine (emblème innocent d'une royauté vaincue)... en ce moment Marie indignée allait réclamer contre une insulte à sa dignité... Soudain elle se calme et, commandant à son intime indignation : — « Melvil, » dit-elle à son majordome, « attachez le crucifix à cette muraille, « et prions Dieu ! »

Eh bien ! dans la scène de cet emblème à défendre, mademoiselle Rachel, quand elle a créé ce rôle, où elle finit par être admirable... elle n'avait rien compris le premier jour à l'apaisement subit de la reine insultée; elle disait à regret :

Attache ici le Christ, Melvil, et courbons-nous !

Maintenant elle se courbe, elle hésite, elle pleure, elle est vaincue, elle est touchante ! Il est impossible de mieux jouer qu'elle ne l'a jouée, après trois années de zèle et de méditations, la scène terrible entre Élisabeth et Marie Stuart, lorsque Marie, aux genoux de la reine sa geôlière et sa rivale, implore enfin, la main tendue et les yeux pleins de larmes, un regard, un sourire, une bonté :

« Fuis, vain orgueil d'une âme fière ! je veux oublier qui je « suis et ce que j'ai souffert : allons ! et nous prosternons devant « la femme qui nous plonge en cet opprobre ! Le ciel s'est prononcé « pour vous, ma sœur, votre heureuse tête a été couronnée par « la victoire ; j'adore la Divinité dont votre grandeur est l'ouvrage. « Cependant soyez généreuse, il est temps : ne me laissez pas dans « l'humiliation, tendez-moi votre main et montrez-vous reine « en me relevant de cette chute profonde ! »

Ah ! la voilà enfin prosternée, humiliée, aux pieds de cette reine insolente !... Il a fallu vingt ans de misère et d'humiliation pour que la reine Marie en vînt à cette génuflexion... il a fallu trois ans d'étude à mademoiselle Rachel.

En ceci on ne saurait trop admirer l'intelligence du poëte allemand! Cette rencontre qu'il invente, et qu'il a créée entre ces deux femmes qui ne se sont jamais vues, cette lutte horrible entre la puissance et la beauté, entre la force et le malheur, entre le *fait* et le *droit*, ce n'était pas, Dieu merci! l'histoire elle-même qui indiquait cette très-dramatique et très-imposante rencontre au poëte Schiller, c'est sa poésie et sa merveilleuse intelligence.

Il a deviné, il a compris que la jalousie et l'amour-propre de la femme avaient joué véritablement un grand rôle en cette immense catastrophe, et que la passion de la femme avait pesé dans le meurtre de Marie autant que la passion politique. Oui, ces deux femmes se sont heurtées dans leur amour-propre et dans leur beauté avant d'entre-choquer leur couronne; oui certes la reine Élisabeth avait d'autres motifs que des motifs politiques pour interdire à sa prisonnière l'usage d'un miroir. Un miroir à cette beauté, sa prison en eût été trop embellie!... Elle est trop belle : il ne faut pas qu'elle se voie, et qu'en se voyant elle se sente consolée. O torture qu'une femme seule pouvait inventer!

De son côté, la reine Marie, insolente et *féroce* (eût dit Horace) à force de douleur, quand elle tenait en main sa plume éloquente, elle en faisait un instrument de torture, et elle en frappait sans pitié cette pédante Élisabeth.

« Madame, » écrivait Marie à la reine Élisabeth, « lady Shrewsbury
« (elle avait aussi à se venger de lady Shrewsbury) m'a dit de vous
« ce qui suit, au plus près de ces termes... qu'indubitablement
« vous n'étiez pas faite comme les autres femmes; que vous aviez
« engagé votre honneur avec un nommé Simier, l'allant trouver
« la nuit, lui révélant les secrets du royaume, et trahissant l'État
« pour lui complaire! Elle m'a dit aussi (tant vous preniez plaisir
« aux flatteries) que vous permettiez à vos courtisans de vous
« comparer au soleil qu'on n'ose pas regarder face à face, et que
« les dames de la cour vous disaient tant de bourdes de votre
« beauté, qu'elles n'osaient s'entre-regarder l'une et l'autre, de

« peur de s'éclater de rire. Davantage ladite comtesse de Shrews-
« bury m'a raconté que vous aviez une fistule à la jambe, et que
« vous mourriez bientôt, selon les prédictions d'un vieux livre qui
« vous prédisait une mort violente... » Elle va ainsi, tant qu'elle
peut, mêlant l'ironie au mépris et la menace à la colère. Ah! la
malheureuse femme irritant à plaisir la lionne blessée, oubliant
qu'elle est dans l'antre du lion!

Cette lettre (elle a dix pages sur ce ton-là) vous représente, et au
delà, toute la grande scène de Schiller au troisième acte de sa tra-
gédie, et ce mouvement pathétique dans lequel mademoiselle Rachel
n'avait pas d'égale. « J'ai fait des fautes! » s'écrie en se relevant la
reine captive ; « on est jeune, on est reine, on est fragile ; mais j'ai
« du moins évité le crime d'hypocrisie, et le monde apprit à la fois
« mes fautes et mes malheurs. Ainsi je vaux mieux que ma renom-
« mée, et cependant malheur à vous, Madame, si je fais tomber ce
« masque d'honneur et ce manteau de vertu! Malheur à vous, si je
« montre à nu les vertus de votre mère Anne de Boleyn, morte sur
« l'échafaud!... Et maintenant, reprends ton vol au ciel, doulou-
« reuse patience, et toi, colère, brise tes liens et lance à cette femme
« tes traits empoisonnés! Oui, l'adultère en ce moment règne sur
« le peuple anglais, l'hypocrisie est souveraine! O malheureuse! si
« le sort était juste, tu serais à mes pieds, moi, ta reine! » Excla-
mations furibondes... et dignes du drame : avouez aussi que dans
l'histoire *la fistule à la jambe* avait bien aussi sa cruauté.

Comme aussi vous avez admiré, de l'admiration la plus vive et
la plus sincère, l'éclatante et poétique entrée (en ce même troisième
acte) de Marie Stuart hors de sa prison, et lâchée un instant au
milieu de la libre campagne! Il n'y a pas une ode (en plein Pindare)
dont le début ait plus d'éclat et de grandeur : « Ah! laisse-moi jouir
« du plaisir nouveau de la liberté! Laisse-moi être heureuse comme
« un enfant; voilà le ciel, voilà les gazons, voilà l'espace! O bon-
« heur! aller, courir, et loin de ce tombeau m'enivrer à longs traits
« dans la libre atmosphère des cieux!... O verdure! ô soleil! salut

« à vous, antiques montagnes où commence la frontière de mon
« royaume ! Et vous, nuages du midi que le vent pousse au-dessus
« de l'Océan, du côté de la France, saluez la terre bienheureuse de
« ma jeunesse ! Hélas ! vous êtes mes seuls ambassadeurs, vous tra-
« versez librement les airs... Entends-tu, ma Kennedy, retentir le
« bruit du cor à travers la forêt et les campagnes ? On dirait que la
« chasse bruyante va nous emporter sur les bruyères de l'Écosse !...
« Un cheval ! un cheval ! un cheval qui nous emporte au milieu
« des chasseurs ! »

C'est très-beau, l'ode, même isolée au milieu d'une suite de poëmes inspirés ; mais quand elle est mêlée à l'action, quand l'ode et le drame marchent du même pas pour arriver au même but, l'ode atteint une puissance inconnue : elle était un rêve, elle devient un fait, elle devient le drame, et les peuples attentifs sont contents de ce grand plaisir qui ajoute à l'intérêt, à la pitié, à la douleur du drame représenté sous leurs yeux.

Mademoiselle Rachel avait bien compris le mouvement de la poésie lyrique ; avant de s'abandonner à cette joie inespérée, elle hésite, elle tremble ; on voit que la reine ose à peine ajouter foi à ce mirage, et qu'elle reprend haleine avant de s'abandonner à l'enthousiasme, à l'attrait de ce divin spectacle : l'espace et le ciel ! Cette hésitation était vraiment heureuse et elle fit grand honneur à la jeune artiste qui l'avait trouvée. Au contraire, ici tout semblait la pousser à l'emphase, à l'extase... Eh bien ! elle a fini par résister à ce vulgaire entraînement. Si elle obéit à l'ode, elle obéit au drame en même temps. Regardez mademoiselle Rachel au moment où elle sort vivante de son cachot... Elle reste éblouie, étonnée, haletante ! On dirait, à ce regard à demi voilé, qu'elle cherche à se rappeler où donc elle a vu ce paysage et ce beau ciel, semblable au ciel des *vendanges à Fontainebleau*.

Ainsi perdue en sa contemplation muette, l'habile tragédienne produit tout d'abord moins d'effet qu'elle n'en pourrait produire : oui, mais l'émotion du spectateur grandit par la surprise même que

l'héroïne aura témoignée, et son hésitation tourne au profit de nos transports. Quant à féliciter le poëte allemand de cette *entrée de jeu*, comme on dit, il mérite d'autant plus de louanges que cette fois encore, à son insu peut-être, il ne fait que traduire une lettre de la reine Marie Stuart, demandant, non pas son *écurie* et son *cocher*, mais sa douce haquenée, un présent de son oncle le duc de Guise. « Elle me sert à prendre un peu d'air dans le parc, sans « quoi il m'est impossible de marcher. »

Sir Walter Scott, prudent et patient commentateur des plus petits faits de l'histoire, à l'exemple du poëte allemand, s'est souvenu du joli coursier de la reine Marie. « Je ne sais, » continua la reine (dans le *Monastère*), « si c'est le sentiment de la liberté « ou le plaisir de me livrer à mon exercice favori, dont j'ai été si « longtemps privée, mais en ce moment j'ai des ailes; même il me « semble (la nuit est si noire) que je monte ma Rosabelle, qui « n'avait pas son égale en toute l'Écosse pour la sûreté de sa « marche, un trot si léger, le pied si sûr. »

Quand donc il est poussé à ce point d'exactitude en ses moindres détails, le drame aussitôt devient le commentaire le plus puissant que puisse espérer l'histoire. Il faut certainement que le poëte Schiller se soit emparé absolument de la vie et des malheurs de Marie Stuart pour les avoir racontés avec tant de verve, d'énergie et de vérité. Ouvrez l'histoire de la reine d'Écosse, et vous trouverez à chaque instant les violences cachées et présentes dont le poëte entoure cette reine infortunée. Dans l'histoire autant que dans le drame elle manque de tout; elle habite un logis *non habitable*; elle marche, ô misère! sur la dalle froide, et son beau front ne peut s'habituer à passer sous ces voûtes sombres. Elle pleure, et tout haut, les fleuves, les lacs, les montagnes, les bruyères, le champ de blé, le champ d'avoine, le jardin, le château, la maison.

Chaque jour amène à la captive une injure nouvelle, une nouvelle douleur. Ses amis, ses partisans, on les prend, on les tue, on les étrangle, et de leur cœur tiède encore le bourreau frappe leur

joue ensanglantée. En même temps on la vole, on la dépouille; elle est la proie et le jouet de ses geôliers. Elle avait un fils qu'elle aimait tendrement, son fils la laisse et la trahit pour Élisabeth.

Et cependant, si elle veut alléger sa prison et se rendre ses geôliers propices, il faut sourire, il faut verser à pleines mains les présents à ces âmes vénales. Il faut rappeler à ces misérables qu'on est reine par la générosité; dans les débris de sa fortune en ruine il faut trouver de quoi charmer Cerbère. O majesté bien disante et bienséante! ô beauté qui s'oubliait elle-même en ces affreuses murailles pour plaire à tous et à chacun!

Dans les premiers temps de sa captivité la reine avait la permission d'écrire des lettres et d'en recevoir; elle lisait des poèmes, des romans et des cantiques. Tantôt elle s'amusait aux contes galants de la reine Marguerite de Valois, tantôt elle récitait les vers de Ronsard, ou bien elle lisait dans quelque austère légende catholique la prière des agonisants. D'autres fois elle appelait à l'aide de ses tristesses l'aiguille diligente, et elle composait (pour la reine Élisabeth!) des chefs-d'œuvre de tapisserie; ou bien (coquette encore et belle jusqu'à la fin), elle s'occupait de sa parure; elle demandait des rubans, des velours, des parfums, du beau satin, des confitures, des poules de Barbarie et des petits chiens du Louvre, et de beaux oiseaux d'Amérique, avec des patrons d'habits et des échantillons de toutes sortes... Vaines recherches et vains efforts! elle retombait soudain dans sa mélancolie et dans sa tristesse. Elle comprenait toutes les menaces de l'avenir; elle se sentait condamnée à l'avance; déjà l'air manquait à sa poitrine et l'espérance à son cœur.

Plus tard, le pain manquait à sa table! Elle était sous le joug d'une reine avare, impie et sans pitié; elle était à peine nourrie, à peine meublée, et de tant d'élégances royales, dignes du beau temps de la Renaissance et si chères à la maison de Valois, il ne lui restait plus guère qu'un bout de dentelle, une aiguière à laver ses belles mains, une croix d'or, un collier d'ambre, un bracelet. Bien avant son supplice, elle avait tout donné, on lui avait tout pris; les cordes

de son luth étaient brisées, ses lettres étaient ouvertes, ses soupirs étaient comptés. Au dehors, les épées et les couronnes de l'Europe, qui devaient tant à la reine Marie, elles étaient sans force ou sans pitié pour elle. Les Guises, maintenant qu'elle n'était plus bonne à leur fortune, avaient oublié la reine de France et d'Écosse.

L'Espagne avait été battue par la tempête et par l'Océan. Sixte-Quint, le pontife, était l'ami de la reine protestante plus que de la reine catholique. Henri III et sa digne mère n'étaient pas fâchés de cet abaissement de la maison de Lorraine; le vainqueur de Lépante, don Juan d'Autriche, qui avait témoigné tant de sympathie à ces incroyables malheurs, était emprisonné par l'inquisition avant d'avoir rien tenté pour la défense de la reine Marie.

On n'a jamais vu un abandon plus complet jusqu'aux jours de notre reine Marie-Antoinette à la Conciergerie, et raccommodant de ses mains royales le casaquin que lui prête une comédienne pour aller décemment à la mort. Et plus la reine d'Écosse allait de prison en prison, plus elle était captive et tourmentée. Et pas un moment de silence et de solitude; et tantôt une servante dont elle fermait les yeux, tantôt un serviteur qui mourait en la bénissant. Aussi comprenez donc sa douleur, son enthousiasme et son désespoir le jour où le drame la montre enfin, sous un pan du ciel et sur un bout de gazon, en présence de sa torture vivante, en présence de la reine Élisabeth !

Aussi bien l'entrevue et le choc terrible entre les deux reines, au troisième acte, est à coup sûr une position dramatique. Schiller, qui se plaît à ces heurts des passions présentes, n'a pas trouvé, que nous sachions, de plus terrible entrevue, non pas même quand il nous a montré Philippe II et le vieillard grand inquisiteur, celui-là livrant à celui-ci son propre fils don Carlos. Mais plus la reine Marie doit écraser de toute la dignité de sa douleur la reine Élisabeth sa rivale, plus il est nécessaire qu'Élisabeth conserve, à défaut de pitié, la position solennelle que lui fait la majesté royale.

Pour bien faire, Élisabeth ne doit pas lutter avec Marie; elle fera

d'autant mieux, qu'ainsi réduite au désespoir, Marie Stuart, sous les traits de mademoiselle Rachel, se défendait avec une rage éloquente. C'était même une des plus belles scènes de mademoiselle Rachel. Dans ce beau rôle de la reine captive, accusée, condamnée, aimante encore, mademoiselle Rachel manquait peut-être d'abandon et de tendresse; elle n'était pas assez touchante : en revanche, aussitôt qu'il faut être terrible, elle est terrible. Son œil noir s'assombrit encore, sa tête se charge de nuages, son sourire se remplit de dédain, sa voix et son geste tremblent sous toutes ces colères entassées, tant le frisson passe de l'âme au corps!

Regardez ces mains, elles déchirent! C'est beau à voir, terrible à entendre, cette ironie qui grandit, gronde, éclate, et, juste ciel! après ce grand orage s'il venait seulement une larme, ce serait le plus beau rôle de mademoiselle Rachel. Elle était grande, elle était reine, mais on ne voyait pas la captive; à peine daignait-elle se montrer attendrie quand elle marche à la mort. En tout ceci, mademoiselle Rachel est restée dans sa nature, qui l'avait faite violente, dédaigneuse, superbe, ironique. Après avoir cherché son rôle, elle en avait conquis la toute-puissance; sa voix avait retrouvé toute sa vigueur, son regard, toute son énergie.

Hélas! si sa tristesse eût égalé sa colère, en ce rôle de Marie Stuart, mademoiselle Rachel eût touché à la perfection. Mais quoi! personne encore n'avait raconté à mademoiselle Rachel la vie et la mort de la reine Marie... une reine entourée à ce point de beauté, de jeunesse et de poésie!... son rapide passage à la cour de France; son départ, le cœur plein de l'image du jeune époux qu'elle avait perdu; ses pressentiments funestes, l'habit blanc qu'elle portait en signe de deuil (mademoiselle Rachel était vêtue de noir), et les élégies composées par elle, qu'elle chantait sur son luth :

> Si je suis en repos,
> Sommeillant sur ma couche,
> J'oy qu'il me tient propos,
> Je le sens qui me touche :

En labeur, en recoy,
Toujours est près de moi !

Elle s'embarque à Calais (1561) dans les premiers jours de septembre. Un vaisseau qui sortait du port périt sous ses yeux corps et biens. Elle fondit en larmes, quand elle vit la terre s'éloigner.

« Adieu, France ! adieu, disait-elle, plaisant pays de France, je « ne vous verrai plus !... » Le soir elle voulut coucher sur le pont, ordonnant qu'on l'éveillât au point du jour, si on voyait encore la France... Au point du jour la terre était encore en vue, et la reine Marie Stuart lui envoyait ses derniers adieux.

Sa mort fut la mort d'une résignée ; en ce moment, pour toucher à ce que la tragédie a jamais eu d'angoisses plus cruelles, il suffit au poëte de copier l'histoire, et l'histoire est de cent coudées au-dessus de la tragédie[1].

Ici le poëte a suivi tout simplement l'histoire, et cette obéissance a été de grand profit à son drame. Aussitôt qu'elle est sûre de sa mort, Marie Stuart s'y prépare avec la majesté d'une reine et la simplicité de la femme chrétienne. En ce moment les passions d'ici-bas font silence ; l'orgueil même est vaincu ; le crucifix l'emporte, et toute couronne est oubliée. Elle dormait, semblable à ce duc de Biron qui riait en songe une heure avant sa mort; tout d'un coup elle est éveillée en sursaut, elle demande : « Qui va là ? » On lui dit que ses juges demandent à entrer ; elle dit qu'on attende

1. « A souper, elle beut à tous ses gens, leur commandant de la pléger. A quoy « obéissant, ils se mirent à genouil, et, meslant leurs larmes avec leur vin, beurent « à leur maistresse. L'heure venue, elle commanda à l'une de ses filles de lui bander « les yeulx du mouchoir qu'elle avoit expressément dédié pour cet effect. Bandée, « elle s'agenouilla, s'accoudant sur un billot, estimant devoir estre exécutée avec « une espée à la françoise ; mais le bourreau, assisté de ses satellites, lui fit mettre « la teste sur le billot, et la lui coupa avec une doloire ! »

Et ce détail horrible : « Au moment où le bourreau d'Élisabeth prit par les cheveux « la tête de la reine Marie, cette tête tranchée échappa à la main du bourreau et « s'en fut rouler à l'extrémité de la salle mortuaire... Elle avait perdu ses cheveux « dans la prison ! »

Alors elle se lève et s'habille; elle s'assied, elle fait ouvrir la porte de sa chambre et elle écoute, d'un front calme, la sentence mortelle. « Dieu soit loué, dit Marie Stuart, qui me fait mourir pour la « bonne cause! »

En même temps elle veut être seule, et elle s'agenouille sur la pierre, priant et demandant à Dieu, faute d'un prêtre catholique, la rémission de ses péchés. Après sa prière elle voulut dormir; elle se mit au lit une dernière fois, et elle s'endormit comme un enfant. Réveillée, elle prit congé de tous les siens, leur laissant à chacun une marque de son souvenir, leur pardonnant toutes leurs fautes et leur demandant pardon de toutes les siennes. Enfin elle demanda son gobelet et elle but à la santé de tous ces chers compagnons de sa fortune. Autour d'elle on n'entendait que des pleurs et des sanglots. Enfin elle était résignée et son sacrifice était accompli.

Cependant, disait-elle en gémissant d'une fatale horreur, cette hache me gêne, il eût mieux valu mourir d'une épée, *à la française!* En ce moment on eût dit que l'auréole entourait déjà cette tête charmante. Enfin, enfin, le surlendemain de cette nuit funeste, à dix heures du matin, par le froid et le nuage (hélas! *les vendanges de Fontainebleau!*), elle se lève, et, vêtue de blanc, qui est le deuil des reines, elle se prosterne encore en pensée aux autels de sa croyance. En vain on l'appelle, elle répond que l'heure n'a pas sonné encore. Elle avait tant à dire à son Dieu! tant de pardons à demander! Elle avait si grand besoin de la clémence divine! Alors enfin ce *fut l'heure...* et il fallut se traîner au supplice... elle avait peine à marcher, soutenue par ses domestiques, tant ce rhumatisme était plus fort que sa volonté.

Voilà comment l'histoire a parlé de cette reine adorable : et quand le drame et le poëme ont voulu célébrer la reine Marie, le drame et le poëme n'ont eu qu'à se souvenir!

Dans la dernière et sympathique exposition du poëte Schiller, mademoiselle Rachel avait fini par être une touchante et timide créature; elle s'est humiliée, elle a prié, elle a pleuré, elle n'a pas

résisté, comme elle faisait le premier jour, à cette horrible mort sur l'échafaud ; elle a compris que plus la reine Marie est touchante, et plus la reine Marie est vengée.

Le succès a été complet ; l'émotion était générale : on pleurait, on écoutait, on oubliait d'applaudir.

Si par hasard, sur le minuit, vous eussiez passé devant la porte du Théâtre-Français, vous eussiez vu de chaque côté de la porte entr'ouverte une foule attendant mademoiselle Rachel à sa sortie, et la saluant de ses acclamations.

Un jour, dans cette même tragédie de *Marie Stuart* (mademoiselle Rachel commençait à peine à bien jouer son rôle), on imagina d'opposer à mademoiselle Rachel une tragédienne appelée mademoiselle Maxime, qui n'était pas sans énergie et sans talent, et le public et la critique un instant s'entendirent pour applaudir mademoiselle Maxime un peu plus qu'elle ne méritait. Même il y eut de part et d'autre une opposition presque violente, et les amateurs se croyaient revenus à la lutte mémorable entre la beauté de mademoiselle Georges et les mérites de mademoiselle Duchesnois. Ce mot de *rivale* et de *rivalité* sonnait mal aux oreilles de mademoiselle Rachel ; cependant sans un mot de reproche elle attendit une bonne occasion d'en finir avec cette lutte impossible.

Un soir donc, comme on jouait *Marie Stuart* et que mademoiselle Maxime représentait la reine Élisabeth, la salle était une foule, une émeute, un tribunal. Évidemment mademoiselle Maxime et mademoiselle Rachel allaient avoir une rencontre décisive ; à chaque parole, à chaque geste, il y avait des enthousiastes qui applaudissaient mademoiselle Maxime ; ils l'applaudissaient avec rage et cependant mademoiselle Rachel, calme et patiente, attendait d'un pas ferme et de sang-froid le troisième acte.

En ce moment plus que jamais grondait l'orage, et la scène était aussi violente que les deux camps le pouvaient désirer. A la fin donc, ces deux femmes allaient se regarder l'une l'autre et face à face ; à la fin elles allaient se dire en public toutes les haines de

leur cœur. Le silence était immense en ce moment. Mademoiselle Maxime arrivait pâle, défaite et pleine d'insultes. Ce n'était pas la reine d'Angleterre qui lutte contre Marie Stuart, c'était la pensionnaire et la débutante du Théâtre-Français, que disons-nous! l'ambitieuse et la révoltée, qui s'en vient publiquement (ses vaisseaux étant brûlés) contredire à la sociétaire reine du théâtre.

Ainsi le fiel et le mépris tombaient de ces lèvres et de ce regard. Après quoi ce fut le tour de mademoiselle Rachel. Marie Stuart, exposée aux mépris de cette reine insolente, avait écouté frémissante toutes ces injures. Elle avait accepté en silence les dédains de cette femme; elle était restée la tête courbée, les mains jointes, le regard féroce; elle attendait. Oui, mais quand son tour est venu, quand elle a pu enfin jeter au dehors les amertumes de son âme, alors, dieux et déesses! elle fut superbe. Elle avait l'air de nous dire (et elle l'a très-bien dit) : Ah! vous allez, moi absente, me chercher des rivales! Ah! vous voulez élever autel contre autel! Ah! vous voilà qui placez là l'une près de l'autre, sur la même ligne, cette Maxime et Rachel! Ah! vous cherchez si je ne vais pas rester sans voix, sans passion et sans terreur, et vous croyez que je n'aurai pas ma révolte, et vous pensez que je vais m'exposer à vos comparaisons!

Non, certes, non! il n'en sera pas ainsi: vous verrez, vous verrez que je sais me défendre, que je n'ai pas besoin d'appui étranger, que la majorité m'appartient, que je veux régner, que je dois régner seule et sans partage!

Ainsi elle a parlé, ainsi a-t-elle fait. Il est impossible en même temps de montrer, dans une action publique, plus de vigueur, de véhémence, d'indignation et d'énergie. Ce rôle de Marie Stuart, dans lequel mademoiselle Rachel avait été d'abord timide, inquiète, insuffisante, maintenant qu'elle le joue en présence de cette rivale dont le bruit l'importune, elle le joue avec une vigueur inconnue. Rien ne l'arrête en son chemin... Sa voix même, qui est forcée d'obéir et d'aller jusqu'au bout de ces longues, cruelles et lourdes

tirades, sa voix suffit à tous ses transports. C'était une verve incroyable, une passion qui tient du délire, un bondissement furieux ; c'était, en vérité, saisissant et superbe ! Alors il eût fallu voir mademoiselle Maxime. Étonnée et confondue, elle reculait d'épouvante. Elle regardait ce bondissement solennel d'un œil hagard ; elle se demandait si elle avait affaire à la même femme... Eh oui ! c'était la même, et quand enfin Élisabeth terrassée, humiliée, haletante, ose à peine relever la tête, il eût fallu voir mademoiselle Rachel se tournant d'un geste royal vers les ci-devant enthousiastes de mademoiselle Maxime, et s'écrier le mépris dans la bouche et le feu dans les yeux :

J'enfonce le poignard au sein de ma rivale!

En effet, mademoiselle Maxime ne s'en releva pas, et cette infortunée qui s'était fait applaudir dans le rôle de Phèdre (un rôle que se réservait mademoiselle Rachel), elle disparut à tout jamais.

XI

On avait tant dit et répété de toutes parts à mademoiselle Rachel qu'elle serait admirable en tout le rôle de Chimène, qu'à la fin elle consentit à l'étudier, et le Théâtre-Français donna *le Cid*.

Le Cid est l'honneur de notre art dramatique, il est la gloire authentique du théâtre espagnol.

Guilhem, ou, si vous aimez mieux, don Guilhem de Castro, est un des illustres contemporains de Cervantes et de Lopez de Vega. A l'exemple de ses confrères les poëtes dramatiques, Moreto, Roxas, Guevara, Solès, Aguilar, il a jeté sur le théâtre espagnol toutes sortes d'inventions sans nombre et sans forme, poëmes improvisés pour la plupart, que le comédien emporte avec lui dans sa tombe, sans que l'auteur ait songé à en garder même une copie.

Pareille aventure attendait plus d'une tragédie de Shakespeare, plus d'une comédie de Molière; et c'est ainsi que chemin faisant le tombereau de Thespis a semé et gaspillé çà et là bien du génie et de l'invention. De tout ce qui est resté de Guilhem de Castro, on célèbre surtout *la Jeunesse du Cid*, pour l'honneur que lui a fait Corneille de lui prendre son *Cid*. Son héros, Guilhem de Castro l'avait trouvé dans les *Romanceros*, cette admirable complainte aux cent mille couplets divers, dont le Cid et la Chimène font tous les frais. C'est à la fois l'*Iliade* et l'*Odyssée* de l'Espagne. Ce que les tragiques grecs ont fait pour les héros d'Homère, Guilhem de Castro et ses héritiers l'ont fait à leur tour pour les héros des romanceros; origine insigne de la poésie dramatique, la mémoire et la reconnaissance des peuples, la poésie chantée dans les villes et dans les siècles. Ici commence la tragédie espagnole.

Nous sommes aux temps chevaleresques. On croit encore aux dames et aux chevaliers. L'amour et l'honneur sont les deux passions avouées par chacun et par tous. Le *Don Quichotte* n'a pas encore jeté dans le monde ce charmant ridicule *rétrospectif* sous lequel ont succombé Charlemagne et ses douze pairs.

Ainsi l'époque est choisie à merveille. Le drame commence avec moins de sobriété et plus d'éclat que dans la *tragi-comédie* de Corneille. Ce même jour le fils de don Diègue est armé chevalier avec toutes les solennités d'usage. Le roi lui donne sa propre épée; l'infante elle-même, la propre fille du roi, attache les éperons du jeune homme, pendant que Chimène se dit tout bas : « Les éperons « qu'elle a chaussés m'ont piquée en plein cœur. »

Cependant, quand Rodrigue est bien chevalier, il s'en va suivi de toute cette folle jeunesse qui veut voir comment il monte à cheval, et le roi, resté seul avec ses conseillers, leur déclare qu'il a besoin d'un gouverneur pour son fils, qui déjà « ne pense plus qu'aux armes, aux chevaux, aux bruits et à l'appareil de la guerre! » Le roi réserve cette charge importante à don Diègue, mais le père de Chimène sollicite cette faveur. Bref, le comte frappe don Diègue

au visage, en présence même du roi! Certes, Corneille a bien fait d'éviter cette humiliation à ce monarque *absolu*, comme il l'appelle par politesse.

Ainsi déshonoré, le vieux don Diègue rentre en sa maison, où l'attendent ses trois fils. Lisez plutôt le *romancero* pour l'intelligence de cette scène, car le poëte dramatique traduit le romancero mot pour mot. « Il fait appeler ses fils l'un après l'autre, il prend leurs « mains dans les siennes et il les serre de façon qu'ils crient : « *Grâce et merci!* excepté Rodrigue, qui, se voyant la main froissée, « se défend et s'écrie : « Ô malheur! mon père, si vous n'étiez pas « mon père, pour cet outrage vous auriez un soufflet! »

Or, savez-vous ce que répond le vieillard? *Ce ne serait plus le premier, mon fils!*

Ici vous avez toute la scène de Corneille et les admirables stances de Rodrigue :

> Allons, mon bras, sauvons du moins l'honneur,
> Puisqu'après tout il faut perdre Chimène!

Arrivent ensuite l'infante et Chimène. Ce rôle de l'infante a été supprimé par J.-B. Rousseau quand la Comédie-Française s'avisa de trouver que *le Cid* avait des longueurs. Ces deux jeunes filles ne sont occupées qu'à célébrer la bonne mine du chevalier, qui va paraître dans un tournoi. Quand elles ont dit tout ce qui se passe dans leur cœur, vous voyez venir le comte, à qui le roi fait demander une réparation de l'outrage fait à don Diègue :

« Mais c'est là une demande folle! » répond le comte. « Est-ce que « je puis raccommoder l'honneur de don Diègue avec un morceau du « mien? Nous resterions, lui avec son honneur rapiécé, moi avec « mon honneur déchiré : pour raccommoder un pareil vêtement, il « faut avoir du même drap. J'ai fait monter le sang à sa joue : qu'il « en vienne tirer de mon cœur. » Arrive en ce moment Rodrigue. Ô douleur! Chimène est là qui le regarde, et cependant il faut qu'il insulte à l'instant même le père de Chimène. Car derrière Rodrigue

il y a don Diègue, il y a son vieux père qui ne sait déjà comment expliquer l'hésitation de son fils. A la fin donc ils se rencontrent, le comte et Rodrigue. C'est tout à fait la belle scène du *Cid* de Corneille; seulement notre poëte s'est donné de garde de placer entre Rodrigue et le comte Chimène elle-même, comme fait le poëte espagnol. Laissez-les se battre, et laissez celui-ci tuer celui-là... vous verrez que Chimène aura son tour.

La façon dont le roi apprend l'action de Rodrigue est des plus dramatiques; au lieu de faire dire par le confident :

<p style="text-align:center">Sire, le comte est mort...

Don Diègue par son fils a vengé son offense.</p>

voici comment s'explique l'auteur espagnol :

« Sire, un enfant a tué le comte ! *Le roi :* Dieu soit en aide ! « c'est Rodrigue ! » Au même instant Chimène accourt : *Justice ! ô roi ! justice !* Ah ! c'est là un grand cri tout rempli de douleur et de passion ! « Il y a vengeance chez les hommes, » dit le vieillard. « Il y a justice chez les rois, » répond Chimène.

Nous voici maintenant dans la maison de Chimène où déjà se présente Rodrigue. Il arrive un peu vite, il est vrai, mais on doit pardonner beaucoup aux poëtes qui sont hardis, quand ils se tirent avec bonheur de cette audace. Dans l'un et l'autre poëme, la scène est la même. Chimène, placée entre l'amour et le devoir, n'hésite pas un seul instant : d'abord elle vengera son père, et, quand enfin son père sera vengé, elle pleurera son amant. Aussi, quand la jeune fille se dit à elle-même : *Malheureuse !* nous trouvons en effet qu'elle est à plaindre. Rodrigue aussi, quand il dit : *Ma Chimène !* il a raison, car il est aimé, il le sait, elle vient de le lui dire ; tout à l'heure encore elle a reconnu, non pas sans remords et sans larmes, que Rodrigue a fait son devoir, qu'il obéissait à l'honneur, qu'il devait tuer le père de Chimène :

<p style="text-align:center">Je ne t'accuse point, je pleure nos malheurs!</p>

Ainsi l'honneur, l'amour, le devoir, la vengeance, la pitié, tous les sentiments tragiques renfermés dans le cœur des braves gens, se montrent dans cette entrevue de Rodrigue et de Chimène. « Rodrigue, qui l'eût cru? Chimène, qui l'eût dit? » C'est dans le poëte espagnol, c'est dans le poëte français, ou plutôt c'est un cri de la nature, et le cri même de la passion.

Ainsi les deux poëtes suivent le même sentier. Il faut rendre justice à don Guilhem de Castro, sa tragédie ne s'éloigne guère de la tragédie de Corneille. La rencontre du vieillard et de son fils, dans l'un et dans l'autre poëte, vous donne tout à fait les mêmes émotions : « Touche ces cheveux blancs auxquels tu as rendu l'hon- « neur. Approche tes lèvres de cette joue dont tu as effacé la tache. » Et ce beau trait oublié par Corneille : « Mon âme *s'humilie avec* « *orgueil* devant toi. »

Mais déjà dans le lointain l'ennemi se fait entendre ; on l'a vu qui approchait des côtes ; à ce danger pressant nul ne songe, et pas même le roi. C'est toute la scène de Corneille avec beaucoup plus d'emphase et de mots. Voici donc le berger qui s'enfuit en invoquant la sainte Vierge; voici le roi Almanzor qui proclame Mahomet. Du haut de la montagne le berger est témoin de la valeur des combattants. A la fin, Rodrigue arrive, et le chef Almanzor lui rend son épée, non pas sans avoir bravement combattu, comme un digne fils de Mahomet... Corneille en dit beaucoup plus en moins de mots.

Corneille a fait mieux que cela : il a laissé de côté les Maures, les bergers, Almanzor, la bataille ; il a remplacé tous ces détails par l'admirable récit du jeune Rodrigue combattant à la douce clarté *qui tombe des étoiles.* Et cependant que fait la Chimène de Corneille? Elle se fait raconter la gloire de Rodrigue, ses hauts faits, sa vaillance, et sa victoire enfin.

> Et la main de Rodrigue a fait tous ces miracles !

Un vers charmant qu'on ne saurait trop bien dire !
Ici nous allons retrouver, marchant de front, les deux poëtes.

Dans l'une et dans l'autre tragédie, Chimène, après ces premiers instants de faiblesse amoureuse, rappelle sa colère; elle poursuit de plus belle le meurtrier de son père. Dans le poëte espagnol, le discours de Chimène est presque aussi beau que celui de Corneille. Quant au petit mouvement du roi à don Diègue, *montrez un œil plus triste*, et la surprise de Chimène, à qui l'on dit que son amant est blessé, sans nul doute c'est là une invention pleine de grâce et d'esprit, mais c'est une trop jolie invention. Heureusement que la scène est relevée hardiment par ce grand cri de Chimène :

Quoi! Rodrigue est donc mort?

Ici, à coup sûr, la tragédie est accomplie. Rodrigue de Bivar, vainqueur des Maures, ne peut plus être frappé pour avoir tué le comte, l'insulteur de son père. Même en supposant qu'en effet Rodrigue ait été coupable un instant,

Les Maures, en fuyant, ont emporté son crime!

Donc il faudra encore, à ce coup, un grand génie, un intérêt tout-puissant pour que la tragédie recommence de plus belle. Mais quoi! nous aimons tant la Chimène, que cela nous plaît et nous charme de la suivre en ses divins sentiers, jusqu'à ce que nous sachions ce que deviennent ses amours?

Ainsi c'est la volonté de Chimène; aussitôt tout recommence. Elle en appelle au jugement de Dieu... Rodrigue accepte, tant il sait bien que le jugement de Dieu n'est pas à craindre pour les honnêtes amours. Pour ce combat tout se prépare dans le drame espagnol avec bien plus de solennité que dans le drame français. Rodrigue s'est mis en route allant chercher le tournoi; même il marche depuis le matin, suivi de ses écuyers. C'est l'heure du repas.

Nos cavaliers mettent pied à terre, et vous avez une de ces bonnes scènes de mangeaille qui tiennent si bien leur place dans le *Don Quichotte*. Ainsi le premier écuyer du Cid tire de son bissac un

gigot de mouton, cet autre un flacon plein de vin, ce troisième un jambon à peine entamé. mais avant tout le Cid veut que les convives rendent leurs actions de grâces au patron de l'Espagne.

Il est chevalier, il est chrétien. Ses éperons sont dorés, la plume blanche flotte à son casque, un grand rosaire pend à son épée. Ainsi est fait le Cid, quand tout à coup passe, en se lamentant, un mendiant couvert de lèpre. « La charité pour l'amour de Dieu, mes bons seigneurs! » A l'aspect du lépreux, les plus braves reculent; seul, don Rodrigue vient en aide au mendiant. « Et, s'il le faut, je lui baiserai la main, » s'écrie-t-il. A quoi le lépreux répond : « Bon Rodrigue! » Alors ils s'asseyent sur le même manteau, le Cid et le mendiant, ils mangent au même plat, et, le repas achevé, le mendiant bénit le Cid. Juste ciel! ce n'est pas un lépreux, c'est Lazare, ce Lazare ressuscité chez nous à toutes les émeutes de la famine et du désespoir, qui prédit au Cid des destinées immortelles.

Un hors-d'œuvre! direz-vous; cette scène de Lazare et du Cid est un hors-d'œuvre, oui, certes, un hors-d'œuvre, mais puissant, mais poétique. Corneille a laissé de côté cet incident de la vie de son héros, parce que, à tout prendre, Corneille n'avait qu'un drame à tirer de la vie du Cid Campéador, pendant que le théâtre espagnol devait demander au *Cid* un drame sans fin. A ce propos nous revient en mémoire la scène du pauvre, dans le *Don Juan* de Molière, qui est une invention et, qui plus est, une émotion toute shakespearienne. On s'est longtemps demandé où donc Molière avait trouvé son mendiant... Il l'a trouvé dans le Cid espagnol : seulement le mendiant de Molière reste un mendiant, pendant que le mendiant de Guilhem de Castro devient un saint du paradis; la raison en est simple : c'est que don Juan le sceptique fait l'aumône *au nom de l'humanité*. Rodrigue, le croyant, fait l'aumône au nom de Dieu.

Il faut donc tenir compte au poëte espagnol de sa bonne volonté pour don Rodrigue. Le poëte espagnol ménage son héros parce qu'il en aura besoin longtemps. Il l'entoure à plaisir de merveilles

et de prodiges : c'est le droit, disons mieux, c'est le devoir de sa poésie ! A ces causes, il fait du duel de tout à l'heure, non pas seulement une querelle privée, mais une bataille nationale. Il ne s'agit pas cette fois, comme dans la tragédie de Corneille, d'un simple champion de Chimène : il s'agit d'un géant envoyé par le roi d'Aragon tout exprès pour décider du sort de deux armées. Ce géant s'appelle don Martin ; il défendra Chimène et le roi d'Aragon.

Don Martin est sûr de son fait, à ce point qu'à le voir Chimène pâlit et se trouble. Ici j'avoue que ce danger de Rodrigue est plus dramatique qu'il ne l'est, en effet, dans la pièce de Corneille. Le don Sanche de Corneille est, il est vrai, un jeune homme plein de zèle et de bonne volonté, mais, en fin de compte, don Sanche n'est guère formidable. Nul ne doute, rien qu'à le voir, que Rodrigue en va tirer bon parti, et Chimène, en choisissant un pareil défenseur, ne fait certes pas un grand effort.

Sous ce rapport, le champion du drame espagnol est bien plus entouré de terreur et d'intérêt. Il est possible, à tout prendre, qu'il sorte vainqueur de ce combat *dont Chimène est le prix*... Et que disais-je ! voici que déjà Chimène a quitté ses habits de deuil. Elle est parée et triomphante, elle dissimule sous ces apprêts joyeux les tristesses de son cœur. Ce mouvement-là est des plus dramatiques. Il dérange quelque peu la touchante monotonie des plaintes et des tristesses de Chimène. Au même instant, on annonce qu'en effet le Cid a été vaincu. La nouvelle est sérieuse, et nous l'aimons mieux, ainsi faite, que dans le drame de Corneille. Le quiproquo de don Sanche, couvert d'opprobre par la femme qu'il a défendue, est un moyen qui appartient bien plus à la comédie qu'à la tragédie. Parmi tous les amants rebutés d'ici-bas, je n'en sais pas un seul plus ridicule que ce petit don Sanche obligé de célébrer la gloire invincible de son rival.

Vous savez la fin de l'une et de l'autre tragédie... A force de gloire et d'amour, le Cid peut appartenir à Chimène ; le comte lui-même, s'il était là, applaudirait à cet hymen. On a beaucoup loué

Corneille de s'être contenté d'une indication assez vague de ce mariage, mais, à tout prendre, on ne doit pas faire un crime au poëte espagnol d'avoir marié tout de suite l'amant et la maîtresse. Ce mariage était tout à fait dans les mœurs héroïques, et le romancero explique cela à sa façon brutale, mais concise : « Je t'ai pris « un homme, je t'en donne un autre. »

Certes, après tant de peines, de dangers et de transes infinies; après deux rencontres en champ clos et une bataille à outrance contre les Maures, le Cid peut se dire, quand il devient l'époux de Chimène : « Enfin ! »

Le rôle de Chimène est un des plus complets, des plus beaux et des plus touchants qui soient sortis du génie et du cœur de Corneille. En effet, mais où trouver l'accomplissement d'un si beau rêve? Il faut une jeune fille belle, éloquente et passionnée! Il faut qu'elle ait un noble cœur, une intelligence ardente et vive; qu'elle ait des larmes dans les yeux, de la grâce dans le geste, de la noblesse, du charme et de la douleur dans la voix ; qu'elle soit tour à tour la jeune fille amoureuse et la grande dame qui se venge; qu'elle réunisse en soi les ardeurs et les passions généreuses du Midi ; qu'elle aime et qu'elle le dise, et qu'elle le sente, et qu'aussi elle appelle à son aide toutes sortes de mépris, de colères, de grâces, de fureurs.

Rien qu'à la voir, je veux qu'on la plaigne et qu'on l'aime; je veux que rien ne soit plus beau, plus simple et plus grand, plus charmant et plus terrible... Hélas! mademoiselle Rachel succomba à cette peine, ou, pour mieux dire, elle n'eut pas le courage et la force de faire en l'honneur de Chimène ce qu'elle avait fait pour *Marie Stuart*. Mais quoi! toujours recommencer, toujours chercher; faire aujourd'hui ce qu'on a fait hier, étudier, quand pas une heure et pas un jour ne vous restent, et pas un moment de solitude!... Elle eut peur de Chimène et elle cessa de jouer le *Cid*, après les six premières tentatives. Elle a joué Chimène, en trois ans, quatorze fois, et tout fut dit peut-être pour cent ans.

XII

Ariane, une héroïne de Thomas Corneille, fut jouée au mois de mai de la même année; et si la tragi-comédie eût été meilleure, *Ariane* était une des conquêtes de mademoiselle Rachel.

Malheureusement ce roi de Naxe et son confident Arcas ressemblaient à tous les rois et à tous les confidents. Le Thésée et le Pirithoüs de Corneille rappelaient beaucoup trop Oreste et Pylade. Ariane enfin, la délaissée et l'amoureuse, était Hermione elle-même, autant que le Thésée de Thomas Corneille est le Pyrrhus de Racine.

<blockquote>
PYRRHUS.

On dit qu'il a longtemps brûlé pour la princesse...
Ah! qu'ils s'aiment, Phœnix, j'y consens, qu'elle parte;
Que, charmés l'un de l'autre, ils retournent à Sparte.
Tous nos ports sont ouverts et pour elle et pour lui:
Qu'elle m'épargnerait de contrainte et d'ennui!
</blockquote>

Voilà des vers. Dans la même situation, le Thésée de Thomas Corneille s'exprime en ces termes:

<blockquote>
Sa passion est forte et ne m'est pas nouvelle,
Je le sus dès l'instant qu'il s'en laissa charmer;
Mais ce n'est pas un mal qui me doive alarmer...
Hélas! et que ne puis-je en être moins aimé!
Je ne me verrais point dans l'état déplorable
Où me réduit sans cesse un amour qui m'accable... etc.
</blockquote>

De son côté Ariane, éprise pour Thésée, éprise et furieuse, insultant celui qu'elle aime, pour se jeter à ses pieds l'instant d'après, c'est Hermione, une Hermione sans fierté et sans grandeur.

Autant vaudrait mettre un chef-d'œuvre à côté d'une œuvre informe, et le nuage difforme à côté de la lumière, que de placer l'*Ariane* de Thomas Corneille à côté de l'*Andromaque* de Jean Racine. Et d'ailleurs, c'est la même tragédie et ce sont les mêmes rivalités, les mêmes façons d'agir; c'est la même ingratitude de Thésée et de Pyrrhus, le même amour d'Oreste et d'OEnarus, la même Ariane abandonnée, et la même Hermione délaissée : larmes, passions, regrets, jalousies, fureurs, tout se ressemble; et si le bonhomme Thomas Corneille a pressenti le premier ce but admirable de pitié et de terreur, Racine l'a touché du premier bond.

Que de larmes, que de sanglots, que de pitié du côté de Racine!... Que d'ennui, que de fatigue et que de méprisables hémistiches du côté de Corneille!... On se demande en même temps où donc les comédiens ont trouvé le courage, aussitôt qu'ils eurent *Hermione*, de rejouer *Ariane*. Eh quoi! posséder le plus beau manteau de pourpre et se vêtir de haillons! Quitter la plus belle langue que les hommes aient parlée, afin de nous débiter un abominable patois! Être l'Hermione terrible, inspirée, touchante, et ne plus vouloir être que l'Ariane sans défense, sans colère, sans pitié, sans terreur! Tomber de l'amour de Racine, vaste et profond amour où sont appelés tous les mystères du cœur, dans l'amour sensualiste et incomplet d'un bonhomme de Normand qui est resté, toute sa vie, ébloui et comme hébété par l'éclat que jetait son illustre frère!... O paradoxe! ô misère! ô vanité!

Hermione! vous l'avez vue bondissante, énergique, touchante, admirable, devinant pas à pas tous les mouvements de sa rivale, et l'écrasant un instant sous l'éclat de sa beauté, sous le prestige de sa puissance. Hermione! elle s'est montrée à vos yeux, charmés de sa beauté, luttant, énergique et victorieuse, contre l'empire tout-puissant d'Andromaque; vous l'avez entendue appelant à son aide la Grèce entière, et remuant le vaste incendie de Troie afin d'y trouver quelque étincelle qui pût embraser de nouveau ces âmes inactives. Eh bien! à la place de cette fille

d'Hélène aussi belle que sa mère, et plus superbe, on vous montre Ariane, enlevée à sa famille et dans la position d'une fille qui n'est séduite et déshonorée qu'à moitié, ne songeant plus qu'à marier sa sœur avec le sous-lieutenant Pirithoüs :

> Ma sœur a du mérite : elle est aimable et belle ;
> Pour *m'attacher à vous par de coupables nœuds*.
> J'ai dans Pirithoüs *trouvé ce que je veux*.
> Voyez Pirithoüs, *et tâchez d'obtenir*
> Que par elle avec nous il consente à *s'unir*.

Quel style! Malheureux père Minos, terrible juge des pâles humains, comme on vous traite! Voici vos deux filles dont la conduite est irrégulière. Celle-ci, non contente de se jeter à la tête de Thésée, jette Phèdre, sa sœur, à la tête de ce malheureux Pirithoüs qui n'en peut mais. Cependant Thésée en dit tant, ou plutôt il en dit si peu, qu'à la fin Ariane commence à comprendre qu'elle n'est pas aimée autant qu'on pourrait le croire. *Ce désordre me gêne*, dit-elle, expliquez-vous. *Expliquez-vous* est d'une naïveté adorable. Certes, ce n'est pas ainsi qu'Hermione se défend. Au premier soupçon, elle bondit comme une lionne. Hermione n'est pas crédule, elle se défend de toute son âme, elle sait tous les secrets de la double intrigue de Pyrrhus. Ariane, au contraire, apprenant que Thésée est infidèle, elle ne prend même pas le soin de demander le nom de sa rivale : bien plus, de sa rivale elle fait sa confidente. Cette femme insensée ne voit donc pas que Phèdre est aimée de Thésée? Elle n'a rien deviné à l'embarras de ces deux amants ; elle est tombée dans un piège où sa suivante Nérine ne tomberait pas. C'est Phèdre qu'elle envoie elle-même à l'ingrat Thésée. Allez, dit-elle,

> Allez trouver, dirai-je, *mon parjure*,
> Peignez-lui bien l'excès *du tourment que j'endure*...
> Dites-lui *qu'à son feu* j'immolerais ma vie,
> S'il pouvait vivre heureux après m'avoir trahie.

> D'un *juste et long remords avancez-lui les coups;*
> Enfin, ma sœur, enfin, je n'espère qu'en vous.

Ah! si Racine, qui tenait Phèdre en réserve comme son chef-d'œuvre, avait osé prendre sa Phèdre toute jeune et nous la montrer dans les enchantements de son premier amour, à quels signes certains d'énergie, d'emportement et de patience, il nous eût fait reconnaître la Phèdre qui, plus tard, doit venir!

Au quatrième acte, Phèdre et Thésée, qui s'entendent à merveille (et c'est là une faute dans laquelle Racine ne serait pas tombé, car dans *Andromaque* personne ne s'entend avec personne), n'ont pas d'autre souci que de s'enfuir pour aller se marier plus loin, et d'échapper ainsi à la colère, non pas à la douleur, d'Ariane.

> Fuyons d'ici, Madame, et venez dans Athènes
> Par un heureux hymen voir la fin de nos peines.
> J'ai mon vaisseau tout prêt.
> Quand même *pour vos jours nous n'aurions rien à craindre,*
> *Assez d'autres raisons doivent nous y contraindre.*

Mais laissez-les partir, ils nous fatiguent, ils nous sont insupportables. Seulement prions-les, celui-ci de ne plus se nommer Thésée, et celle-là de quitter le nom de Phèdre. Thésée est le don Juan de l'antiquité, non pas le don Juan galant, incrédule et dameret, mais le don Juan amoureux et brutal, qui attaque de vive force, qui ne connaît pas d'obstacle, et qui les brise tous.

Thésée est un rude jouteur, un Lauzun fabuleux; quand sa tournée est complète sur la terre, il s'en va dans les enfers pour y séduire la reine des sombres bords.

Lamentation stérile et peine inutile! On s'inquiète assez peu que Phèdre reste ou s'en aille, qu'Ariane pleure ou se fâche, que le roi naxien soit heureux ou malheureux. Ariane, pour être touchante, verse trop de larmes; elle se défend trop peu; elle nous semble trop complètement prédestinée à la trahison

de celui qu'elle aime. Et toujours pleurer, gémir, se lamenter !

Telle est pourtant l'impérissable autorité de cette Ariane de Thomas Corneille ; uniquement pour avoir prêté quelques-uns de ses traits à l'Hermione de Racine, elle est restée une héroïne assez vivante, pour que de temps à autre elle soit remise en mémoire. Hermione d'ailleurs a été profitable non-seulement à l'Ariane de Corneille, mais encore à mademoiselle Rachel jouant le rôle d'Ariane. Elle jouait, sous un autre nom et sous une autre forme, son rôle favori, son plus beau rôle et le plus éloquent de tous. Cette fois aussi, il nous a semblé que pour cette première représentation mademoiselle Rachel avait été pour elle-même plus sérieuse, plus attentive et plus studieuse qu'à l'ordinaire. Elle n'est pas, tout le monde en convient, la comédienne des premières représentations. *Bajazet*, *Polyeucte*, *Tancrède*, *le Cid*, *Phèdre*, enfin, quand il a fallu les aborder pour la première fois, nous ont laissés froids et mécontents. Ce n'est que plus tard, à force de zèle et de méditation, de persévérance et de travail, que la tragédienne arrive à la passion entière, au sens complet du drame qu'elle représente.

Même le premier jour, dans ce rôle d'Ariane, mademoiselle Rachel était pleine d'activité, de zèle et de bonne volonté. Elle s'est mêlée, plus qu'elle n'avait jamais fait, au drame dans lequel elle jouait son rôle. Elle a écouté à merveille ; elle a pris grande part à ce qui se disait, à ce qui se faisait autour d'elle ; en un mot, elle a été une comédienne sérieuse, intelligente, qui sait que sa tâche est difficile et qui veut s'en tirer avec honneur.

Sans nul doute, si mademoiselle Rachel eût été soutenue par son poète, si elle avait senti l'appui d'une poésie éloquente, si elle avait eu affaire avec des sentiments énergiques, des passions sincères, un amour vrai, Ariane eût été son meilleur rôle après le rôle d'Hermione. Mais ce rôle d'Ariane est déclamatoire, mais ces sentiments sont faux, cet amour n'est pas vrai. Cette Ariane manque de dignité, d'intérêt et de tendresse ; plus d'une

fois l'affreux vers de Thomas Corneille, vide et creux comme il l'est, cède et s'efface, haletant sous l'accentuation énergique de la tragédienne : de là d'horribles lacunes dans le rôle, une hésitation sans cesse renaissante, et surtout une immense fatigue. Ah! la triste aventure, lorsqu'il faut que le comédien attire à soi le poëte, et quand le poëte, sollicité par le génie, par la volonté du comédien, résiste à toutes les volontés! En vain le comédien redouble de peine et d'efforts, en vain sa voix retentit forte et sonore, en vain sa poitrine se remplit d'air et de vie, en vain toute cette personne apparaît puissante, active, colorée... Est-ce que l'on ressuscite un mort? Est-ce qu'on ranime une poussière? En vain la tragédienne au désespoir veut ranimer de son souffle inespéré la flamme éteinte...

A la fin, désespérée, elle comprend que toute sa force est inutile : alors, ô misère! tout s'en va, tout s'efface et tout se perd. Rien qu'à voir ce feu noir dans ces grands yeux, cette blanche écume sur cette bouche sévère, cette froide sueur sur ces petits membres bien attachés, on comprend la fatigue, on la devine, on la déplore. Or, cette fois, la fatigue était doublée par ce vers flasque et redondant, par cette oiseuse répétition des mêmes sentiments, par le vide ingénu de cette action dramatique, par ce froid, lourd et pédant Thomas Corneille qui remplaçait Racine.

Or, voici comme on peut expliquer l'épouvante de la comédienne ou du comédien abandonnés par le poëte : un matin vous êtes sorti par un beau soleil; vous aviez pour appui un bras jeune et fort, et le soir vous rentrez de votre promenade par une pluie froide et triste, obligé de traîner un vieillard!

Après huit représentations languissantes, *Ariane* disparut complétement de l'affiche du théâtre et s'effaça des souvenirs de mademoiselle Rachel.

XIII

L'année 1844 peut compter parmi les meilleures de l'heureuse et populaire tragédienne. Elle était devenue en si peu de temps la fête et le repos de la ville oisive, et chacun de ses efforts lui était compté. Le sixième jour du mois de janvier, en ces heures consacrées à la famille, à l'amitié, au renouveau de toutes les tendresses du toit domestique, mademoiselle Rachel jouait *Bérénice*; un mois plus tard elle abordait enfin le grand rôle entre tous, le rôle de Phèdre. Entre ces deux chefs-d'œuvre, elle jouait une pièce nouvelle, indigne, hélas! de ses rares et charmants mérites, la *Catherine II* de M. Hippolyte Romand.

Bérénice est une tragédie exquise du plus beau temps de Louis XIV (1670), quand le grand roi pouvait dire en toute vérité : « L'État, la tragédie et la comédie, avec la sculpture et la poésie (ajoutez la religion), c'est moi, aujourd'hui, demain, toujours! » Il était le commencement et la fin de toutes choses; sa gloire et ses amours appartenaient aux plus grands poëtes. Racine en fit son profit, vous savez avec quels succès et quelles louanges unanimes! *Bérénice* fut représentée quelques jours avant les beaux jours de mademoiselle de La Vallière. Henriette d'Angleterre elle-même, une des *têtes de mort* de Bossuet, avait indiqué aux deux grands poëtes, Corneille et Racine, cette élégie de Titus et de Bérénice. Madame Henriette pensa (mieux que personne elle pouvait se rendre compte de la pitié et des larmes que contenait un pareil drame) que c'était une histoire touchante, cette victoire obtenue sur l'amour le plus vrai et le plus tendre. Hélas! elle-même elle savait, par son propre effort, ce qu'il en coûte aux âmes bien faites pour résister aux passions les plus sincères.

Ce jeune roi Louis XIV, dans tout l'éclat de la majesté et de

la jeunesse. Henriette d'Angleterre l'avait aimé d'un honnête et sincère amour. De son côté, le roi aimait Henriette avec le dévouement chevaleresque des belles années. Mais elle et lui, elle avant lui, ils eurent bientôt compris les obstacles et les dangers de cet amour mutuel. La famille royale était inquiète, la cour était troublée, ce titre de beau-frère et de belle-sœur n'était pas fait pour rassurer cette jeune princesse, destinée à une mort si tragique... A ces causes, Bérénice renonça à Titus, Titus obéit à Bérénice; ils se séparèrent innocents, amoureux; et de ce penchant qui les poussait, rien ne resta plus des deux parts que l'estime, l'admiration et le respect.

De cette passion de Louis XIV pour Henriette d'Angleterre, la *Bérénice* de Racine est restée une élégie, et si touchante! Oublions donc la tragédie à propos de *Bérénice*: elle ne se trouve pas dans cette histoire de deux amants qui s'adorent et qui se séparent pour ne plus se revoir jamais : l'élégie, au contraire, elle se complaît dans les sentiments tendres, dans les tristesses de l'âme et dans les fréquents retours de la passion sur elle-même. Pendant que la tragédie avance, à travers l'abîme, à son but de sang, d'horreur et de pitié, l'élégie *aux longs habits de deuil* s'abandonne obéissante à toute sa douleur. Elle ne rougit pas de ses larmes; elle ne calcule pas l'effet de son sanglot : rien d'apprêté; moins elle ressemble à l'art dramatique, et plus elle est touchante et vraie. Inspiré par la volonté et par les malheurs d'une illustre princesse, Racine pleurait, et le parterre avec lui pleurait avec bonheur à cette inspiration toute-puissante.

Dans cette œuvre impossible aujourd'hui, dont le succès était si facile à Versailles, Racine a prodigué tout son génie et tout son charme; il ne s'inquiétait guère d'amuser les cœurs de Versailles, tant il était sûr de leur plaire; et d'ailleurs on lui demandait justement ce que lui avait demandé Henriette d'Angleterre, non pas un drame, une action et des péripéties, mais tout simplement de la pitié, du respect et des larmes. Noble victoire qui a duré bien long-

temps, témoin les larmes que répandit un jour le roi de Prusse,
Frédéric I⁰ʳ, à la lecture de *Bérénice*... Il pleurait, ce rude héros,
non pas qu'il s'inquiétât fort de ces amours d'autrefois, mais
ce sauvage cœur obéissait, à son insu, *au Dieu qui est en nous*.

Pour la bien voir et pour la bien aimer, cette Bérénice divine,
figurez-vous, et plût au ciel! que vous êtes plus jeune de deux
siècles. La tragédie sera représentée, s'il vous plaît, non pas à
Paris, mais à Versailles, en présence de la plus imposante réunion
des plus beaux esprits et des plus grands noms de la monarchie,
arrivés là tout exprès pour s'abandonner sans contrainte à l'enivre-
ment poétique. Cette fois l'œuvre est jouée par des comédiens
d'élite, dont le premier devoir est d'être beaux, jeunes, éloquents,
pleins de tact, s'appliquant surtout, non pas à jouer un drame qui
n'existe pas, mais à réciter d'une éloquente façon les plus beaux
vers qui soient au monde. Ils savent, et chacun le sait comme eux,
que le véritable drame n'est pas sur le théâtre, et que le héros de
cette tragédie est véritablement le maître du palais de Versailles et de
ce siècle. On écoute. Dès l'abord, tout est grand et magnifique; le
prince Antiochus, nouveau venu de l'Orient, s'étonne *de la pompe
de ces lieux*, de ce *cabinet superbe*, et, à la façon dont il décrit ces
magnificences, on comprend qu'il s'agit du nouveau Versailles. La
grandeur naissante de Bérénice s'explique en peu de vers:

> Je n'ai percé qu'à peine
> Les flots toujours nouveaux d'un peuple adorateur
> Qu'attire sur ses pas sa prochaine grandeur.

Et toute cette belle assemblée... une merveille, un miracle, de
chercher d'un regard ému mademoiselle de La Vallière ici cachée
et bien heureuse. En ce moment paraît Bérénice... une reine,
et son premier regard a déjà troublé le prince Antiochus, assez
hardi pour aimer la femme aimante et la bien-aimée de Titus. Ici
il me semble que mademoiselle de La Vallière, baissant ses beaux
yeux bleus, aura songé à la hardiesse du surintendant Fouquet.

Des moindres détails de cette histoire de Versailles le poëte s'occupe et s'inquiète; Henriette d'Angleterre elle-même, elle aura songé quelque peu au marquis de Vardes. Mais à quoi bon rêver d'importuns souvenirs? Le souvenir de Titus emporte tous les autres; lui seul il vit, lui seul il règne en toutes ces âmes : que de gloire et quelles splendeurs!

> Vous fûtes spectateur de cette nuit dernière!...
> De cette belle nuit as-tu vu la splendeur?

Le poëte en ce moment touchait à l'apothéose, il est vrai, mais tel est le charme invincible, que de cette apothéose même doit surgir tout l'intérêt de cette tragédie. En effet, plus Titus est proclamé le tout-puissant, plus Bérénice en est aimée, et plus la séparation sera touchante. Ici déjà la tragédie est terminée; l'empereur, dans sa justice, a prononcé l'exil de Bérénice; ah! c'en est fait : l'honneur l'emporte sur l'amour.

Donc au deuxième acte la tragédie est accomplie; à la bonne heure! mais la douleur de l'élégie est inépuisable, et c'est par la sympathie autant que par le style que la *Bérénice* de Racine l'emporte sur la *Bérénice* de Corneille.

A ces caprices amoureux, quand *la scène se passe à Rome*, Corneille, il est vrai, ne devait rien comprendre. A ces tristesses divines de l'amour combattu par le devoir, Racine a tout deviné, parce qu'il savait très-bien que *la scène se passe à Versailles!*... Titus a perdu Corneille et Bérénice, Louis XIV a sauvé Racine.

Au cinquième acte enfin nous touchons à la scène de la séparation; le dernier adieu attend Bérénice et Titus... séparés à jamais (*invitus invitam!*); la poésie elle-même n'aura plus le droit de prendre sa part dans ces larmes que nul ne verra plus couler.

> Vous êtes empereur, seigneur, et vous pleurez!

dit Bérénice; le vers est charmant, mais plus charmante encore était cette parole de mademoiselle Mancini à Louis XIV : *Vous m'aimez,*

vous êtes roi, vous pleurez, et je pars! Je pars! manque au vers de Racine. Ainsi, même à l'aide d'un premier trait d'héroïsme amoureux, Racine complète la biographie de son héros !

Drame étrange et louange imméritée d'une modération que le présent démentait... que l'avenir devait démentir. Apothéose injuste de ce roi qui assiste à sa propre louange en présence de la reine sa femme, abandonné de sa belle-sœur qu'il a aimée, de mademoiselle de La Vallière qu'il aime, de madame de Montespan qu'il aimera bientôt... en présence aussi de madame Scarron perdue en cette foule heureuse dont elle sera la reine plus tard ! Si donc l'attention était grande à la *Bérénice* de Racine, et si l'intérêt était puissamment excité, de tous côtés était le péril : péril du côté des premières amours oubliées si vite, et du côté des dernières amours encore saignantes; péril pour le nouvel amour, timide et chrétien, la carmélite se cachant déjà sous le manteau d'or de la princesse royale; péril aussi du côté des femmes, qui n'aiment guère que l'on touche à leur empire à propos du devoir; péril enfin au milieu de cette jeunesse passionnée et peu disposée à s'entendre prêcher l'abnégation.

Eh quoi! eût-elle pu dire, ami Racine, vous qui parlez si bien d'amour, vous nous donnez là une tragédie du règne passé; mais votre Titus oubliant qu'il laisse partir Bérénice, c'est l'histoire du feu roi et de mademoiselle de La Fayette que vous nous contez là ! A coup sûr, notre poëte se trompe d'époque; Dieu merci! nous ne sommes plus au temps où le roi de France demandait *des pincettes* pour s'emparer d'un billet doux dans la gorge éclatante d'une belle fille qu'il aimait.

Ainsi ont dû parler en effet les jeunes talons rouges au cercle de Célimène : or, quoi qu'ils en disent, voilà justement où est le triomphe de cette tragédie de *Bérénice*. En effet, même dans cette histoire d'un amour volontairement brisé et sans retour, *Bérénice* reste une tragédie du beau temps de Versailles, tant elle est pleine de goût et de passion, de tendresse et de dévouement. A ces causes,

tout ce cinquième acte est le chef-d'œuvre de la difficulté vaincue. A les retrouver enfin l'un près de l'autre, et plongés dans ce grand désespoir, Titus et Bérénice, on dirait que l'action commence à peine. Il semble en ce moment que le triomphe de l'art et du goût n'a jamais été poussé plus loin.

Pour tous ces motifs, et quel que soit la tragédienne habile qui s'attache à cette œuvre, *Bérénice* est devenue une œuvre impossible au théâtre.

Tant que *Bérénice* a rencontré des larmes dans les yeux du spectateur, tant que Louis XIV a rencontré dans cette nation oublieuse des fautes des rois des souvenirs et des respects, *Bérénice* était une tragédie abordable. A voir la lutte des deux amants, on oubliait l'absence complète de péril et l'uniformité du spectacle. L'amour des beaux vers était aussi pour beaucoup dans cette popularité toujours décroissante. Si seulement tous les trente ans se rencontrait quelque actrice assez favorisée du public pour se montrer sous les voiles de Bérénice! Par exemple, mademoiselle Gaussin, d'une voix si touchante et d'un visage enchanteur, excellait dans ce rôle de Bérénice, créé, dit-on, par mademoiselle Champmeslé, avec cet air voisin de la majesté que Racine avait enseigné lui-même à son interprète bien-aimée. A l'heure où mademoiselle Rachel reprit ce rôle, il y avait cinquante années que le Théâtre-Français n'avait osé jouer *Bérénice*... Une seule fois mademoiselle Duchesnois l'avait joué, elle y fut sans charme.

Mademoiselle Rachel voulut avoir le dernier mot de ce problème, et, du consentement des juges les plus difficiles, elle en a tiré tout le parti qu'elle en pouvait tirer. Mais quoi! dans l'expression de cette passion unique et toujours la même, la jeune tragédienne devait rencontrer des obstacles insurmontables.

Allez donc lui dire, en effet, de contenir l'émotion intérieure; allez lui persuader d'attendre que les larmes viennent à ses yeux, la douleur à son sourire; enfin, privez-la, si vous l'osez, de ces transports impérieux qui nous remuent jusques au fond de l'âme.

et commandez-lui qu'elle laisse parler le poëte, et qu'à défaut de l'action absente, elle se contente de bien dire de si beaux vers.

En même temps, prouvez-lui que moins elle appuiera sur le rôle et plus elle se maintiendra dans le caractère que Racine a tracé, vous aurez accompli ce jour-là une œuvre utile et sage. Comme aussi il eût été bon de prévenir mademoiselle Rachel qu'elle ne devait attendre ni chercher dans ce rôle de Bérénice les grands effets de l'Hermione ou de Camille. Que Roxane s'emporte jusqu'au délire, que Marie Stuart trempe de ses pleurs le mouchoir brodé qu'elle tient à la main, Bérénice reste calme, sereine, imposante; elle conserve la modération de son âme au plus fort de sa douleur. Son amour est de l'abnégation : elle est l'héroïne apaisée et clémente du dévouement et du devoir.

Enfin n'oublions pas que cet amour de Bérénice et de Titus est resté renfermé dans les bornes les plus étroites, et que, pendant cinq actes, la femme a été respectée.

Pour peu que cette limite stricte soit dépassée, adieu l'intérêt, adieu l'esprit, adieu la pitié! A ce compte, Bérénice ne pleure pas comme Didon qui a tout perdu; son désespoir ne ressemble en rien au désespoir de Phèdre incestueuse. Ce sont là autant de nuances difficiles, autant de dangers redoutables dans lesquels mademoiselle Rachel n'est pas tombée tout à fait : mais on comprenait qu'elle-même elle se sentait sur le penchant de l'abîme.

Au premier acte, dans la scène entre Bérénice et Antiochus, mademoiselle Rachel a manqué de cette majesté de convention qui plaisait à cette cour; on voyait qu'elle ne s'était pas assez solennellement promenée dans les jardins de Versailles, le matin, quand tout fait silence et quand à chaque instant, du haut de son balcon, Louis XIV peut apparaître avec le soleil. Les vers : *De cette nuit, Phénice...* ont été bien dits; seulement quand elle dit : *Le peuple!* mademoiselle Rachel y devait mettre un accent de grandeur.

Le peuple ici n'est pas le peuple de l'émeute et des carrefours, c'est la nation romaine, si bien qu'ici le mépris serait un

contre-sens. La scène du second acte, elle l'a dite en reine.

Mais les adieux, ou plutôt l'adorable adieu du quatrième acte, hélas! il a manqué de grâce et de simplicité. En ce moment, sous la Bérénice éloquente, Hermione a voulu reparaître en dépit de tous les efforts; ce beau vers :

> Vous ne comptez pour rien les pleurs de Bérénice !

elle l'a dit sans larmes; et par la raison que Bérénice ne pleurait pas, nous n'avons pas pleuré. Ainsi fut condamnée cette tragédie : si l'on n'y pleure pas, que voulez-vous qu'on y fasse ?

Arrive enfin l'heure suprême, à savoir, la séparation sans espoir... éternelle! En ce moment (dernière scène du dernier acte), mademoiselle Rachel a montré tout à fait qu'elle comprenait ce rôle difficile. Alors enfin la reine s'est montrée. On l'a reconnue à sa fierté pleine de naturel, à sa voix émue, à son regard fier et résigné. Elle a sauvé l'adieu final; elle a sauvé la dernière parole; elle a pris congé par un beau geste; et, voyez quel art heureux l'art du théâtre, et combien le succès est facile! — ce beau geste et ces beaux vers ont suffi pour que cette grande réunion de spectateurs, attirés par l'admiration et l'espérance, pût quitter le théâtre sans se dire : *J'ai perdu ma journée!*

N'oubliez pas cependant de lire la préface de *Bérénice*, c'est une chose charmante; le mépris et le dédain n'ont rien produit de plus parfait. Il paraît que la *Bérénice* de Racine, pour avoir été applaudie par Louis XIV en personne et par les meilleurs esprits de la ville et de la cour, fut exposée aux insultes de tous les va-nu-pieds de son temps... On a traîné la *Bérénice* sur le théâtre d'Arlequin, où elle a fait la joie des bateleurs. Les pamphlets et les brochures ont déchiré de leurs dents noires l'œuvre charmante. Racine lui-même, avec son aimable sourire de tous les jours, se demande ce qu'il doit faire « d'un homme qui ne peut rien et qui ne sait même pas construire « ce qu'il pense. » Au reste, et c'est ainsi qu'il explique son dédain pour ces viles attaques : « Toutes ces critiques sont le partage de

« quatre ou cinq petits auteurs infortunés qui n'ont jamais pu par
« eux-mêmes exciter la curiosité du public. Ils attendent toujours
« l'occasion de quelque ouvrage qui réussisse pour l'attaquer, non
« point par jalousie, sur quel fondement seraient-ils jaloux? mais
« dans l'espérance qu'on se donnera la peine de leur répondre, et
« qu'on les tirera de l'obscurité où leurs ouvrages les auraient
« laissés toute leur vie! »

Et comme il le dit, il le fait; il n'a pas la charité de nous dire
le nom de cet auteur obscur. C'est dignement le châtier; nous
trouvons seulement qu'il lui a fait beaucoup trop d'honneur d'en
parler.

XIV

Après *Bérénice*, mademoiselle Rachel voulut jouer le rôle de la
princesse de *Don Sanche d'Aragon*. Elle aimait Racine, elle hono-
rait Corneille; elle trouvait que Corneille était son vrai père et qu'il
la soutenait d'une protection toute paternelle. Elle fut charmante;
elle montra beaucoup d'intelligence et son plus grand air de prin-
cesse, et pourtant elle ne joua que six fois ce beau rôle. Il est vrai
que *Don Sanche d'Aragon* appartenait à Talma, que Talma y avait
laissé son empreinte, et que l'œuvre est en effet toute virile.

C'est pourquoi Voltaire, après de grandes louanges, a grand
tort d'ajouter que *Don Sanche* est indigne de l'auteur de *Cinna*.
Certes, je ne veux établir aucune comparaison entre ces deux
ouvrages, mais celui qui fit *Cinna* pouvait seul écrire *Don Sanche*:
ainsi le génie qui créa *Tartufe* pouvait seul inventer l'admirable
farce de *Pourceaugnac*. C'est même la marque la plus sûre d'une
organisation supérieure que de savoir parcourir tous les tons,
s'élever et descendre à tous les genres, sans effort et sans travail.

A ne considérer que cette pièce elle-même, on trouvera que Cor-

neille n'a jamais peut-être montré plus d'esprit, dans l'acception vulgaire de ce mot. La scène dans laquelle Isabelle veut empêcher le combat entre le comte d'Alvar et don Sanche est un chef-d'œuvre de grâce et de finesse; Marivaux n'est pas plus délicat, plus adroit, plus spirituel, et Marivaux était bien spirituel et bien adroit! Puis, dans le défi que don Sanche porte aux trois comtes, on retrouve à la fois la vigueur et la noblesse du *Cid*. Chaque vers vous transporte d'admiration, vous élève au-dessus de vous-même et vous fait plus grand et meilleur.

On a toujours aussi beaucoup admiré, et avec juste raison, la scène dans laquelle Isabelle, pour venger d'un affront don Sanche qu'elle aime, le fait marquis de Santillane, comte de Pennafiel et gouverneur de Burgos. M. Alexandre Dumas, dans *Henri III*, a imité cette situation : seulement l'imitation est peu semblable à la scène originale. Les trois seigneurs espagnols ne contestent pas à la reine le droit de faire un marquis, un comte, un gouverneur, mais, si elle veut égaler un inconnu à leur antique noblesse, là ils ne reconnaissent plus la puissance royale. Ainsi, lorsque Isabelle propose à don Manrique de donner sa sœur à Carlos, le comte laisse échapper toute sa colère; il consent

> Aux plus longs et plus cruels trépas,
> Plutôt qu'à voir jamais de pareils hyménées
> Ternir en un moment l'éclat de mille années.

Tel est le langage d'un véritable gentilhomme. Au contraire, dans *Henri III*, il suffit que le roi fasse de Paul Stuair un duc de Saint-Mégrin, pour que le duc de Guise reconnaisse ce petit gentilhomme comme son égal, et qu'il croise l'épée de Lorraine contre la rapière d'un cadet de famille inconnu. « Vous pouvez, aurait dit le vrai « Guise au roi, vous pouvez faire de cet homme tout ce que vous « voudrez, hormis un duc de Guise [1]. »

[1]. Dans le tome VI de l'*Histoire de la littérature dramatique*, nous avons donné une analyse complète de *Don Sanche d'Aragon*.

XV

Ce qui fit que mademoiselle Rachel abandonna si vite et si complétement *Don Sanche d'Aragon*, ce ne fut pas seulement l'absence d'un tragédien qui fût digne de jouer le rôle principal, ce fut l'impatience et l'ardeur qui la poussait à jouer le rôle-maître, le rôle aux mille attraits, aux mille angoisses, *Phèdre*. Impatiente et cependant craintive, il lui semblait que tant qu'elle ne serait pas en pleine et entière possession du rôle de Phèdre, elle ne serait qu'une grande tragédienne et non pas *la tragédienne*. En même temps l'absence du chef-d'œuvre, après toutes ces œuvres heureusement ressuscitées, était pour le théâtre et pour la tragédie un vrai reproche. En effet, n'était-ce pas chose insolente et curieuse que le chef-d'œuvre de la tragédie universelle, dans ce grand espace qui sépare le 12 juin 1838 du 1ᵉʳ janvier 1843, quand mademoiselle Rachel est en pleine grâce, en plein éclat, en toute faveur, que la *Phèdre* de Racine manquât encore au répertoire du Théâtre-Français?

Quoi donc! ces larmes, ces douleurs, ce grand crime de l'amour, innocenté par l'amour, ce magnifique et touchant langage empreint de toutes les poésies et de toutes les passions que le cœur de l'homme... et de la femme peut contenir, depuis tantôt cinq grandes années que la tragédie est ressuscitée, on n'a pas songé à les remettre en lumière, à nous les rendre, et l'on dirait que ces merveilles redoutent le grand jour! Quoi donc! pas une voix, pas même la voix de mademoiselle Rachel, ne s'élève encore aujourd'hui pour déclamer ces beaux vers, l'insigne honneur de la langue française! Et cependant on disait de toutes parts que la tragédie était ressuscitée; que les chefs-d'œuvre étaient remis en honneur; que l'Europe entière s'était de nouveau soumise aux anciens dieux.

PHÈDRE

PHÈDRE. Tu connais ce fils de l'Amazone,
 Ce prince si longtemps par moi-même opprimé.
ŒNONE. Hippolyte! Grands Dieux!
PHÈDRE. C'est toi qui l'as nommé!

Phèdre, acte I, scène III.

à commencer par l'Angleterre obéissante à ce concordat d'un nouveau genre !

En même temps pouvait-on croire à cette renaissance qui laissait en oubli le chef-d'œuvre de Racine et d'Euripide ? Il y avait déjà longtemps que les railleurs expliquaient, à leur façon, ce rôle abandonné. — Après tout, disaient-ils, *Phèdre* est une héroïne de peu de chose, et pourquoi donc s'inquiéter de cette femme ?... Une femme abominablement passionnée, une femme amoureuse en deçà de toutes les amours défendues, que la passion emporte au delà de toutes les limites ! Un rôle immense, il est vrai, tout rempli des plus chauds sentiments, des plus poignantes douleurs et des hennissements de l'inceste ! Phèdre ? Un rôle en ce moment impossible, un rôle sans ironie et d'une vérité pleine de petites nuances : une femme qui se meurt, qui revient à la vie et qui passe à travers toutes sortes d'angoisses intimes, par l'extrême espérance et l'extrême désespoir.

Ainsi disaient les ricaneurs, ajoutant sérieusement que mademoiselle Rachel était trop jeune encore, et que dans le mouvement qui l'emportait alors elle n'avait pas le temps de méditer et d'étudier comme il convenait ce rôle de longue haleine (sept cents vers) plein d'antithèses, de contrastes, de nuances, le rôle préféré par Racine entre tous les rôles sortis de sa tête et de son cœur.

Quel rêve, en effet, il avait eu ce jour-là ! Évoquer l'inceste de ces cendres brûlantes; mettre tant d'amour dans le cœur de cette femme pour le fils de son mari, que cet amour nous paraisse au moins digne de notre pitié, j'ai presque dit de nos respects; entourer d'intérêt, et d'un intérêt puissant, cette femme dédaignée, incestueuse, adultère, cette marâtre, et nous conduire à travers toutes les péripéties infinies de ce coupable amour : en un mot, le dirai-je ! dans un sujet antique, avec les idées et les passions d'autrefois, avec la langue élégante et correcte du XVIIe siècle, égaler, surpasser la Didon de Virgile ! O tâche immense ! Quel courage à l'entreprendre, et quelle verve à l'accomplir !

Par quel effort de son génie et de sa volonté le grand poëte s'est tiré de cette histoire, de ces langueurs, de ces délires, de ces détails de la mythologie et des métamorphoses païennes! Avec quel art il a réuni ces sentiments, ces images, ces amours; et qu'on a bien raison, après deux siècles, de s'étonner *d'un si noble travail*, pour parler comme Despréaux!

Heureusement (car, malgré la terrible simplicité de ce drame unique au monde, il est bien difficile de faire l'analyse complète de toutes ces beautés réunies) vous savez par cœur la *Phèdre* de Racine, ami lecteur. Vous étiez bien jeune encore lorsqu'elle vous est apparue accablée, honteuse, et pourtant souriante encore au milieu de ses flammes, de ses hontes, de ses espoirs, de ses remords. A vingt ans que vous avez eus, vous aussi, et que vous n'avez plus, dans vos beaux jours d'innocence et de vertu, vous avez applaudi à la chaste retenue du bel Hippolyte, vous avez salué de l'âme et du cœur Aricie, la jeune fille dont les honnêtes et doux transports font un si terrible contraste avec l'emportement de sa rivale. Même vous n'étiez qu'un enfant, que déjà votre père vous faisait réciter le récit de Théramène.

Vous avez grandi depuis ce temps, et vous avez entendu répéter par les rhéteurs que ce merveilleux récit de Théramène était un hors-d'œuvre; qu'il y avait là dix fois trop de beaux vers, et qu'enfin Racine avait commis un très-grand crime en s'abandonnant à l'inspiration qui le pressait... laissez dire ces hypercritiques, et, si en effet le récit de Théramène est un crime, rassurez-vous, depuis Racine on n'a pas vu se renouveler ce grand crime. Quant aux fameux critiques, qui s'en vont criant sans cesse à l'imitation, et qui vous soutiennent obstinément que, sans les anciens, le génie français serait resté dans la torpeur, vous auriez grand tort de répondre à de pareilles clameurs. Même, pour vous convaincre de l'originalité de notre poëte à propos de la *Phèdre* de Racine, vous ferez bien de relire l'*Hippolyte* d'Euripide. A coup sûr, le poëte français n'a rien à redouter de la comparaison.

Non pas que le grand poëte Euripide n'ait pas été un charmant poëte, mais lui et les siens ils ont manqué d'un grand art qui appartient en propre aux modernes, l'art de la composition. La poésie dramatique des poëtes grecs se sentait trop de son origine ingénue de poésie improvisée et chantée. Le drame grec marche au hasard, sans trop de prévoyance, et comme un enfant qui va sans peur, parce qu'on le tient en lisière. C'est le *chœur* qui tient la lisière du drame grec; le chœur est là pour tout expliquer, pour tout conduire, pour remplir tous les vides; à génie égal il était plus facile à Sophocle, à Euripide, d'écrire une tragédie, qu'au grand Corneille, au tendre Racine. Il ne faut donc pas crier si fort à la ressemblance, au plagiat, car rien ne ressemble moins à une tragédie française qu'une tragédie grecque, et réciproquement.

Toutefois il y a de charmants détails dans l'*Hippolyte* d'Euripide. Hippolyte est le héros d'Euripide; Hippolyte a fait vœu strict de chasteté; il n'aime les femmes ni ne les estime. Son cœur est loin d'avoir parlé, si jamais son cœur doit parler. Premier point de différence entre cet Hippolyte et celui de Racine.

Le grand Arnauld, à qui plaisait fort cette continence presque chrétienne de l'Hippolyte d'Euripide, reprochait vivement à Racine d'avoir imaginé cet amour pour Aricie; à quoi Racine répondait : *Mais qu'auraient dit nos petits-maîtres?* Il me semble que, si M. Arnauld avait voulu répondre à son tour, il aurait pu dire à l'illustre disciple de Port-Royal : Mon fils, y pensez-vous? que vous fait le *petit-maître?* On ne travaille pas pour les petits-maîtres dans aucun temps; il n'y a que les tailleurs, les brodeurs et les passementiers, qui songent à cette engeance, et jamais les grands poëtes. Demandez plutôt à votre ami Molière : comment a-t-il traité les *petits-maîtres?* Et Corneille, votre maître, s'est-il inquiété des petits-maîtres? Vous me la donnez belle avec vos petits-maîtres, et, si vous n'avez pas d'autre réplique à me faire, convenez que j'ai raison...

A quoi Racine aurait pu répondre en toute humilité : Mais, mon maître, songez donc que la passion est la vie et l'intérêt du drame, et que, si je vaux quelque chose, je vaux surtout par les plus tendres sentiments du cœur. Songez aussi que cette *Phèdre* au désespoir, qui vous paraît touchante à vous-même, malgré ses crimes, a besoin, pour être tolérée, du sincère et charmant voisinage de ces honnêtes passions. A tout prendre enfin, Hippolyte est un jeune païen qui n'a pas de motifs sérieux pour ne pas être amoureux à son tour. Ainsi il eût parlé; il me semble à ces paroles que je vois l'austère vieillard étendre ses deux mains vénérables sur la tête de ce grand homme de trente-huit ans, qui devait écrire l'*Athalie* et l'*Esther* beaucoup plus tard.

Dans sa sauvagerie, Hippolyte, le héros d'Euripide, est vraiment un très-aimable sauvage. Il a juré haine à Vénus, et Vénus veut se venger de ce téméraire prosterné aux autels de Diane. « Accepte, ô ma déesse! cette couronne de fleurs que j'ai cueillie « dans la riante prairie où règnent le printemps, la fraîcheur, la « sainte pudeur. » Ainsi parle Hippolyte. Arrive au même instant un *officier* du prince. Cet officier ressemble quelque peu, pour la morale, à nos jeunes colonels d'opéra-comique, lorsqu'ils célèbrent le jeu, le vin et les dames, et sa morale est un peu relâchée. « O prince égal aux dieux! lui dit-il, évitez le *faste*, et ne cherchez « point à vous distinguer des autres mortels. » Le *faste!* Cela veut dire en bon français : Mon prince, il est temps que vous preniez une maîtresse. — Adorez Vénus, ajoute l'officier, c'est *notre déesse favorite.* — *Je hais les divinités qui ont besoin des ténèbres*, répond Hippolyte, et il s'en va assez mécontent de son aide de camp et de ses conseils.

Alors commence à se lamenter le chœur d'Euripide. Euripide ne va pas chercher bien loin les témoins de son drame, il les prend parmi les lavandières, parmi les sœurs et les compagnes de la princesse Nausicaa. La lavandière ici est tout un poëme, et, pour peu que vous vous soyez assis derrière les saules, sur le midi, quand tout

fait silence, et même la grenouille au bord de l'étang, vous avez entendu les lavandières du village, espèce de Chambre des députés en plein vent, à l'usage du hameau. Donc les lavandières du chœur, pendant qu'elles laissent au courant du ruisseau les vêtements de pourpre, se racontent entre elles les douleurs de la reine. Hélas! Phèdre est en proie à un mal inexplicable. Elle est seule; elle se tient enfermée entre les murs du palais; elle languit sans nourriture, et le mal est plus fort que sa faiblesse. Tels sont les discours qui se tiennent, au bord du ruisseau, dans la prairie voisine, sur le penchant du rocher où sont étendus, au soleil, les vêtements empourprés.

J'avoue ici que ces sombres rumeurs préparent à merveille l'arrivée et les langueurs de cette Phèdre attendue avec tant d'angoisses. Enfin donc la voilà, c'est elle, elle arrive, et toute semblable à la reine que va nous montrer Racine. « Allons! par« tons. Gravissons les montagnes à la suite des chiens, » et le reste. « Insensée, où suis-je? et qu'ai-dit? » Mais vous chercherez vainement dans la tragédie athénienne le grand cri parti de l'âme et du cœur de notre poëte :

O haine de Vénus! O fatale colère!

Sans compter qu'au premier acte de la tragédie française Thésée, le mari de Phèdre, est mort enfin, à ce qu'on assure; et c'est une exquise habileté de Racine d'avoir donné ce peu d'espoir à Phèdre elle-même, non moins qu'au spectateur.

Au second acte de l'*Hippolyte*, la reine est dans le palais, à demi couchée sur un lit. Ses femmes l'entourent, se demandant la cause de cette langueur. A la fin, le nom d'Hippolyte est prononcé : aussitôt la reine est debout... semblable en ce moment à la Phèdre de Racine. O cœur brisé, paroles brisées, arrachées une à une, de façon à composer tout à l'heure ce terrible secret! Mais à peine est-il deviné, ce grand crime, le chœur s'agite et s'indigne.

Il résiste à la reine, il la réprimande... Ici s'établit, entre la reine incestueuse et le chœur, sur les conseils les plus prévoyants et les plus sages, un très-long dialogue où la reine raconte ses intimes souffrances. En vain la confidente, Œnone, si vous voulez, se met à flatter de son mieux cette terrible passion ; le chœur répond à la reine ce que lui répond déjà sa conscience : *Les avis de cette femme sont flatteurs, mais vos sentiments sont plus honnêtes que les siens.* Jusque-là tout est bien ; cependant la confidente finit par l'emporter, et elle promet de composer un philtre qui doit toucher le cœur d'Hippolyte. Un *philtre!* cela se passe ainsi dans les odes d'Horace et dans les épigrammes de Martial.

C'est donc ici qu'il faut surtout admirer la grâce et le bon sens du poëte français : celui-là ne croit pas à d'autres philtres que les passions que l'homme apporte en venant au monde ; elles naissent, elles vivent, elles grandissent, elles meurent avec lui.

Jusqu'à présent, l'Hippolyte d'Euripide n'a pas encore rencontré la Phèdre haletante, et le poëte grec s'est bien gardé de nous les montrer face à face. Il ne fallait rien moins que l'habileté et l'art de Racine pour hasarder la déclaration de Phèdre, inestimable et poétique merveille. Oui, le seul Racine pouvait les faire entendre aux oreilles du sauvage Hippolyte, ces touchants et furibonds accents de la passion. Lui seul il pouvait se tenir à la hauteur de ces pathétiques et abominables transports; lui seul il pouvait forcer Hippolyte de supporter jusqu'à la fin cette femme abandonnée à tous les désespoirs... Euripide n'a même pas affronté cette immense difficulté, seulement il suppose qu'entre le second et le troisième acte Hippolyte a tout appris par la confidente de Phèdre. Il sait tout; mais déjà le remords s'empare de cette Phèdre. Elle s'agite, elle se perd. Déjà elle accuse à haute voix ce beau jeune homme, tant elle comprend qu'il ne peut pas l'aimer.

Alors, à son tour, paraît Hippolyte, et cette fois encore il vous faut renoncer à la retenue, à la modération, à l'effroi modeste de l'Hippolyte de Racine. Le sauvage héros d'Euripide arrive hors de

lui, indigné. Jamais, non, jamais les femmes ne lui ont paru plus abominables, depuis qu'il a entendu parler d'un pareil amour. « Pauvres maris! » s'écrie-t-il (ici maître Hippolyte est bien près, malgré toute sa fureur, de parler comme un héros de comédie). « Ah! pauvres maris! allez donc acheter pour vos femmes des « robes, des colliers, des manteaux somptueux. »

Ainsi parlant, Hippolyte fait à l'avance la satire IX de Boileau. « Quelle femme épouser, juste ciel! Si elle est d'une illustre famille, elle est entourée de parents vicieux. Si elle est femme d'esprit et de bonne humeur, vous voilà déshonoré à tout jamais. A-t-elle une confidente, la confidente est votre ennemie. » On dirait aussi d'un passage de l'*Art d'aimer*. C'est donc un grand déclamateur, l'Hippolyte d'Euripide. Au rebours, l'Hippolyte de Racine, il écoute, et bouche béante, ces aveux épouvantables; à peine à deux ou trois reprises s'il laisse entrevoir l'étonnement douloureux de son âme. Il est là pour tout entendre et ne rien répondre : ainsi l'a voulu Racine, ainsi le veut la nature; en ce moment c'est Phèdre elle seule qui doit être éloquente; elle seule elle doit s'étourdir de son propre enivrement; Hippolyte n'a qu'à se taire, à frémir, à rougir.

Ici toute comparaison doit s'arrêter entre l'une et l'autre *Phèdre*. La Phèdre d'Euripide ne sait pas ce que c'est que la lutte; elle s'avoue à l'instant vaincue; elle est écrasée, elle ne ressent aucune des transes de l'autre Phèdre. Pas un seul instant elle n'est possédée de ces beaux rêves de l'amour, qui rendent les peines à venir plus cuisantes. Tout ce qu'elle sait faire en ce moment, la *fataliste*, c'est de mourir. La mort est sa seule défense et son unique espoir. Cependant le chœur se met à chanter, sur l'air : *Si j'étais petit oiseau*, la complainte dont voici la première strophe : « Que n'ai-je les ailes de l'oiseau! Je traverserais la mer Adriatique, le Pô, le jardin des Hespérides, la mer de Crète. » Oh! que de temps perdu! mais la Phèdre acharnée à sa proie, la vraie Phèdre, elle se débat contre la honte. Elle apprend enfin que cet Hippolyte adoré n'est pas insen-

sible à l'amour. En même temps revient Thésée, un mari qu'elle a cru mort. Ainsi accablée par toutes ces misères, elle consent à perdre Hippolyte; encore, pour arracher ce consentement funeste, quelle violence ne lui fait-on pas?

Dans Euripide, lorsqu'arrive Thésée, la reine est morte. Elle a laissé, en mourant, un billet pour son mari ; dans ce billet, elle dénonce Hippolyte. Comme si la chose était possible, et comme si cette femme qui aime encore pouvait renoncer à l'espérance d'un pardon, d'une larme sur son propre tombeau!

Vraiment il n'est pas nécessaire d'assister aux enchantements de Racine pour comprendre que ces illustres poëtes grecs ou romains ne connaissaient guère le cœur des femmes. Quelquefois, rarement, ils parlent des femmes comme il en faut parler, mais le plus souvent toutes ces délicates nuances des plus nobles sentiments leur échappent. Les vieillards troyens se lèvent à l'aspect d'Hélène, et par leurs respects muets rendent hommage à sa beauté; Sapho qui se lamente, le quatrième acte de l'*Énéide*, et la reine éclatante au sommet du bûcher, quelques élégies de Tibulle, une ou deux odes d'Horace où la coquetterie et la forme féminines sont mises en honneur, ajoutons Properce et ses feux, Ovide et ses amours, représentent tout le langage amoureux de la double antiquité. Les Grecs ont gardé pour leurs drames l'amour filial, l'amour maternel, toutes les saintes amours, excepté ce que nous autres nous appelons *amour*.

Certes, ce n'est pas connaître le cœur de Phèdre, et disons mieux, le cœur de la femme amoureuse, que de placer dans ses mains inanimées cette lettre funeste. Toute la belle scène entre Thésée et son fils se retrouve dans les deux poëtes; seulement le Thésée d'Euripide est plus crédule que celui de Racine. Celui de Racine a devant ses yeux une femme qu'il aime, qui laisse accuser son fils d'inceste et de parricide, et rien qu'à la voir, cette Phèdre expirante, rien qu'à voir sa pâleur, sa maigreur, son œil hagard, ses mille convulsions, l'immense douleur dont toute sa personne est

empreinte, il faut bien croire qu'elle a été en effet violemment irritée.

Enfin, quel surcroît de douleur, pour cette malheureuse créature, en apprenant que ce jeune homme innocent est condamné sans rémission ; qu'il va partir, qu'il va partir avec Aricie, et qu'elle-même, la Phèdre expirante, elle va rester seule et face à face avec le père privé de son fils ! Les imprécations de Phèdre contre la destinée sont des plus belles et des plus touchantes qu'ait inventées la poésie unie au drame... A tout prendre, ce qui est difficile dans le drame, ce n'est pas de tuer les gens lorsqu'ils vous embarrassent, comme fait Euripide : au contraire, c'est de les faire parler comme les fait parler Racine, à l'instant même où le spectateur, inquiet, agité, éperdu, se demande à lui-même, en voyant cette éloquente malheureuse : *Que va-t-elle dire à présent ?*

Dans la tragédie grecque, les plaintes du chœur, lorsque le bel et innocent Hippolyte part pour l'exil, sont des plaintes bien senties. « On ne vous verra plus sur un char dompter la fougue « de vos coursiers obéissants ; votre luth, suspendu dans la maison « paternelle, n'aura plus de belliqueux accords ; les autels de Diane « vont être désormais sans couronnes ; les nymphes d'alentour « n'auront plus à se disputer votre cœur, difficile conquête. »

Tout cela est triste, ingénu, plein de deuil, et l'élégie a rarement des plaintes si touchantes. J'avoue en même temps que ce beau jeune homme ainsi pleuré à l'avance par ce chœur antique qui croit à la fatalité, comme c'est son droit et son devoir, ne perd rien de notre intérêt à être absent déjà. C'est qu'il faut dire aussi que dans la tragédie d'Euripide Hippolyte est le héros favori du poëte ; Hippolyte attire à lui tout l'intérêt, toute la pitié ; sur sa beauté, sa vertu, ses malheurs, sont réunies toutes les sympathies. Racine est le premier qui ait imaginé de faire passer toutes les transes et tout l'intérêt d'une pareille tragédie de l'Hippolyte innocent à la Phèdre incestueuse. Remarquez en passant ces vers tout remplis de la mythologie païenne :

> Des dieux les plus sacrés j'attesterai le nom,
> Et la chaste Diane et l'auguste Junon :

et tout le reste de ce passage. Ne dirait-on pas des vers d'André Chénier, et de ses plus beaux vers? Cependant il y a encore des critiques qui vous disent qu'André Chénier est le premier poëte français qui ait retrouvé l'accent même et le son de l'antiquité!

J'ai dit plus haut toute l'admiration qu'il faut avoir pour le récit de Théramène, et combien peu nous devons nous inquiéter des injures banales dont ces beaux vers ont été assaillis. Ce récit-là est dans Euripide, aussi plein de détails, de regrets et de douleurs. En fin de compte, n'est-ce pas le droit imprescriptible du poëte d'être entièrement un poëte, aussitôt que l'occasion s'en présente? La poésie comme en fait Racine, n'est-ce pas un charmant repos après tant d'émotions violentes, et ne préférez-vous pas, même à l'action toujours facile à inventer, ces magnifiques détails d'une langue toute-puissante, écrite par un poëte inspiré qui, après avoir parlé pour le compte de toutes sortes d'événements et de passions qu'il invente ou qu'il devine, n'est pas fâché de parler enfin pour son propre compte?

Ainsi fait Euripide, ainsi fait Racine. On voit, dans Euripide, Hippolyte qui revient tout sanglant; il est le héros du drame. Dans Racine, au contraire, c'est Phèdre elle-même qui revient expirante; elle est l'héroïne de la tragédie. Sur l'Hippolyte expirant, Diane, sa déesse bien-aimée, vient répandre ses consolations et ses secours; elle promet au bel Hippolyte, écrasé sous ta vengeance implacable, ô Vénus! la mort du bel Adonis.

OEdipe et Phèdre sont, à tout prendre, les deux plus grandes victimes et surtout les plus touchantes de la fatalité antique. La *Phèdre* d'Euripide fut arrangée et traduite pour les Romains par un poëte bel esprit, poëte de la décadence qui se souvenait des meilleurs temps poétiques, par Sénèque. Celui-là a joué chez les Romains à peu près le même rôle que jouait chez nous, naguère,

Casimir Delavigne avec tant de bonne grâce et de sympathie. Sénèque n'appartenait en propre à aucune école poétique, à aucune croyance. Il admirait l'antiquité, non pas qu'il la trouvât admirable, mais parce qu'il avait été habitué de bonne heure à en copier les formes, les idées, les passions. Amoureux du succès avant toutes choses, peu lui importait de réunir dans la même page toutes sortes d'éléments dissemblables. Il faisait, lui aussi, de très-beaux vers, mais très-ennuyeux. Il se plaisait dans toutes sortes de détails étrangers à l'action principale, mais qui amusaient ce parterre d'un instant. C'est ainsi qu'il s'amuse à décrire tous les ajustements de Phèdre avec autant de menus détails que pourrait faire le *Journal des Modes*. Enfin, ce même Sénèque, pour flatter le spectateur blasé, introduit dans le drame ce qu'on appelle de nos jours *la mise en scène, la décoration, le costume*, ce qui est bien la plus abominable parodie de l'art dramatique. La simplicité du poëte grec lui eût fait peur. Sénèque ne voulait pas de cette aimable simplicité, non plus que le peuple romain.

Vous avez donc à la fin de la *Phèdre* de Sénèque, et pour remplacer le beau récit qui charmait si délicieusement toute l'Attique, un hideux spectacle de membres palpitants, de cadavres : jambes de ci, bras de là, la tête mêlée avec les pieds, chairs pantelantes que le malheureux père remet en ordre, comme font les dieux pour les membres de Pélops, servis en guise de civet à la table de Tantale... un tableau terminé par une magnifique déclamation.

Et, pour que ce grand sujet de *Phèdre* n'échappât à aucun des accidents qui sont réservés aux plus beaux caractères de l'histoire et de la poésie, il devait arriver qu'après l'inestimable chef-d'œuvre de Racine, à l'instant même où le poëte venait de monter sur les grandes hauteurs poétiques où nul désormais ne saurait l'atteindre, une espèce de barbare se devait rencontrer pour arranger ce drame admirable. Le barbare dont nous parlons s'appelait Pradon. Il était né sans esprit, sans génie et sans style, et voilà pourquoi il fut choisi, à l'unanimité de l'envie

et des seigneurs de la cour, pour faire obstacle au génie, au succès de Racine. Cet homme osa donc écrire une *Phèdre* à l'heure où la première *Phèdre* était palpitante; et, qui plus est, la *Phèdre* de Pradon, protégée, on ne sait pourquoi, par madame la duchesse de Bouillon et sa compagnie, obtint un succès incontestable et l'emporta sur le chef-d'œuvre de Racine !

Tant il est vrai qu'il y aura toujours des barbares, que le génie aura toujours ses ennemis implacables : mais bientôt les barbares font silence, les ennemis passent ou se fatiguent, le génie reste. Pradon retourne dans son néant et Racine monte jusqu'aux cieux. Pourtant ce fut le succès de Pradon, ce fut la *chute* de la *Phèdre* de Racine qui condamna ce beau génie au silence, à l'âge de trente-huit ans. Trente-huit ans ! la belle époque pour être un grand écrivain !

Cependant, plus le rôle de Phèdre était difficile, et plus mademoiselle Rachel redoublait de peine et d'efforts dans cette étude ardente et pleine de périls. Longtemps à l'avance elle fut annoncée. On se disait de toutes parts : « Elle va jouer *Phèdre* enfin ! » Pensez donc si, ce grand jour étant arrivé, chacun était à son poste et si la salle était remplie. Avec quelle impatience elle était attendue, et comme son peuple était avide et curieux de la voir !

Elle arrive enfin, vêtue à ravir et superbe en ces voiles pesants, mais superbes. La voilà ! c'est elle ! En même temps le parterre se demande si c'est bien la Phèdre antique, la femme du roi Thésée et le propre sang de Jupiter. — Pas encore, attendez, répondent les hommes sérieux, Phèdre est loin d'ici, elle viendra un jour : vous avez sous les yeux la jeune, éloquente et très-intelligente Rachel. — Son rôle de Phèdre, elle le cherche encore aujourd'hui, elle le trouvera plus tard. Si vous vous attendez à la voir tout de suite, aujourd'hui même, telle que Racine l'a rêvée, la mère de ses enfants, la femme de son mari, ou tout au moins la reine d'Athènes, vous avez tort. Elle ne songe en ce moment qu'à prouver qu'elle est tendre et

touchante. On lui a tant dit et répété qu'elle manquait de tendresse, et que la pitié lui manquait, qu'à tout prix, même au prix de ses plus belles qualités naturelles, elle veut montrer qu'elle est tout de suite à la hauteur de ce nouveau rôle.

Alors on vit soudain que de peines elle s'était données, que d'efforts pour oublier un instant cette façon nette, hardie et nouvelle de dire naïvement, et comme cela se trouvait dans sa voix et dans son cœur, les plus beaux rôles de la tragédie! O commencements des premiers débuts que mademoiselle Rachel n'a jamais retrouvés depuis les premiers jours de *Camille* et d'*Hermione* qu'à force d'art, de travail et de tâtonnements! Sans nul doute en ce temps-là il y avait bien des sentiments que mademoiselle Rachel ne comprenait guère, bien des pensées qu'elle prenait au rebours, bien des paroles auxquelles elle donnait un sens tout différent que le poëte ; mais en revanche, tout ce qu'elle disait était nouveau, imprévu, naïf, charmant ; tous les contre-sens lui étaient pardonnés à l'instant même en faveur de l'inspiration. Comme on aimait cette rare et précieuse ignorance, cette exquise et si heureusement maladroite inintelligence de toutes choses, cette belle et bonne façon d'aller à l'imprévu par les sentiers les moins frayés! En ce temps-là, dans ses beaux jours, elle était loin de tout conseil, elle était à elle-même son propre maître, et elle n'avait jamais vu d'académicien que le dimanche, pour son argent, en traversant le pont des Arts.

Cependant il était impossible que même le premier jour mademoiselle Rachel ne fût pas déjà la *Phèdre* accablée et tremblante sous la colère de Vénus, et, la première indécision étant passée, elle dit à merveille ces premiers vers de cette éloquente introduction à tant de crimes, de vengeances et de repentirs :

> Noble et brillant auteur d'une triste famille,
> Toi, dont ma mère osait se vanter d'être fille,
> Qui peut-être rougis du trouble où tu me vois,
> Soleil, je te viens voir pour la dernière fois !

Ainsi tout le premier acte, en dépit de quelques violences trop hâtées et maladroites, représentait déjà une étude habile et bien faite. Si l'inspiration n'était pas venue, au moins son art suprême, excellent, se faisait sentir dans le geste, la voix, l'attitude et le regard. Tout ce beau récit : *Mon mal vient de plus loin*, fut raconté avec un talent rare, et, si la comédienne elle-même n'était pas touchée encore, elle était déjà touchante en ces douleurs :

> Mon mal vient de plus loin. A peine au fils d'Égée
> Sous les lois de l'hymen je m'étais engagée,
> Mon repos, mon bonheur semblait être affermi ;
> Athènes me montra mon superbe ennemi :
> Je le vis, je rougis, je pâlis à sa vue ;
> Un trouble s'éleva dans mon âme éperdue,
> Mes yeux ne voyaient plus, je ne pouvais parler ;
> Je sentis tout mon corps et transir et brûler :
> Je reconnus Vénus et ses feux redoutables...

Il suffit de l'avoir entendue une seule fois pour retrouver dans ces beaux vers l'accent même et les vibrations de cette voix pénétrante au fond de l'âme humaine, et qui était, à elle seule, une harmonie :

> En vain sur les autels ma main brûlait l'encens :
> Quand ma bouche implorait le nom de la déesse,
> J'adorais Hippolyte, et, le voyant sans cesse,
> Même au pied des autels que je faisais fumer,
> J'offrais tout à ce dieu que je n'osais nommer
> Je l'évitais partout. O comble de misère !
> Mes yeux le retrouvaient dans les traits de son père.

Ainsi le premier acte était une véritable prouesse; on n'avait pas trouvé *Phèdre*, on reconnaît mademoiselle Rachel. Tant d'amis et de partisans qui la suivaient dans sa carrière ardente étaient tout à la fois contents, inquiets, malheureux, pendant que le vrai public, le public exigeant, sans pitié, qui veut que tout d'un

coup et d'un seul bond l'artiste arrive à son but et le touche en criant : *Victoire !* attendait la jeune tragédienne à la scène abominable et remplie à l'excès de passion, d'étonnement, d'épouvante, à la scène de la *déclaration*.

Il faut, en effet, c'est la volonté d'Euripide et le bon plaisir de Racine, ajoutons c'est l'implacable nécessité, que Phèdre, au second acte, oubliant la retenue et la pudeur, déclare elle-même à l'*insensible* Hippolyte :

> Oui, prince, je languis, je brûle pour Thésée..
> Je l'aime...

Or, plus Hippolyte est insensible, et plus la déclaration de Phèdre excite en nos âmes de sympathie et de douleur.

C'est ainsi que l'Hippolyte d'Euripide, indomptable, indompté, fidèle à Diane, résiste à Vénus; quand la Phèdre antique s'adresse à ce *chasseur* de bêtes fauves, elle est cent fois plus digne d'excuse et de pitié, disons tout, elle est moins *ridicule* (or le danger est là tout entier, car de tous les rôles périlleux que puisse jouer une comédienne, le plus dangereux, c'est le rôle d'une femme amoureuse et méprisée de celui qu'elle aime!) que la Phèdre amoureuse et méprisée d'un Hippolyte amoureux d'Aricie! Il est jugé et condamné depuis longtemps, l'Hippolyte de Racine (en dépit des *petits-maîtres*), et mieux que personne les quelques grandes tragédiennes qui ont joué le rôle de Phèdre ont compris l'obstacle qui leur venait justement du côté des amours d'Hippolyte.

Il a donc fait un grand tort à son héros, et souvent à Phèdre elle-même, le grand poëte Racine, lorsqu'il oubliait si complétement Diane pour Vénus, l'Hippolyte insensible pour l'Hippolyte amoureux, le héros des fables et des métamorphoses pour le marquis de l'OEil-de-Bœuf. M. Arnauld l'avait bien dit, lui qui ne savait pas le premier mot des œuvres de théâtre. « Eh ! pourquoi « donc toucher à l'insensible Hippolyte? » Il disait juste et disait vrai. Rien de plus triste et de plus froid que ces amours d'Aricie

et du fils de Thésée; on n'en veut pas, on n'y veut pas croire. Plus l'ardeur de Phèdre est violente, et plus il fallait se méfier du pâle amour d'Aricie et d'Hippolyte.

Pourquoi, d'ailleurs, quand vous adoptez avec tant d'art, de génie et de goût, les dieux de la Grèce, et ses croyances, et ses héros, dénaturer le bel et chaste Hippolyte, dont le nom revient si souvent dans ces beaux poëmes? A coup sûr nous n'avions pas souci de cet amour; Phèdre et ses passions suffisaient à l'intérêt du drame. Et quand arrive l'Hippolyte du poëte grec, offrant une couronne à Diane, *douces fleurs cueillies dans une prairie où l'abeille seule a le droit d'entrer au printemps; une eau pure y coule sans cesse, l'aimable pudeur l'habite toujours*, j'aurais honte de voir Hippolyte amoureux comme un contemporain de madame de Montespan et de M. de Lauzun. Croyez-en l'expérience et l'émotion de tant de peuples, laissez au fier Hippolyte sa sauvage vertu : c'est ce qui fait qu'il est aimé de Phèdre.

Au contraire, donnez à ce chasseur féroce un autre amour, l'amour de Phèdre aussitôt n'est plus un amour sans espoir, et vous ajoutez, malheureusement, un obstacle infranchissable à la déclaration de Phèdre au second acte. Eh quoi! cette femme en proie à des supplices inconnus, en proie à la haine de Vénus, innocente encore et forcée, à sa honte, de s'offrir elle-même à l'inceste, en comprenant l'étendue et l'excès de son crime, il faut qu'à l'instant même elle vienne dire à ce jeune homme, fils de son mari, ce qu'une jeune fille bien éprise n'oserait pas dire la première à son amant! Et cette femme, reine, épouse, mère de famille, ne recule pas devant cette *nécessité*, comme l'appelle Euripide!

Ceci est le chef-d'œuvre de la hardiesse poétique. Racine s'en inquiète dans sa préface, tout en se disant à lui-même que peut-être il va réconcilier avec la tragédie *quantité de personnes célèbres par leur piété et par leur doctrine!* A coup sûr ces personnes-là, pour se réconcilier avec un art qui tolère de pareils excès, auront attendu l'*Athalie* ou l'*Esther*.

PHÈDRE

On dit qu'un prompt départ vous éloigne de nous,
Seigneur. A vos douleurs je viens joindre mes larmes;
Je vous viens pour un fils expliquer mes alarmes.

(**Phèdre**, acte II, scène V.)

Encore une fois, plus vous considérez le rôle de Phèdre en ce moment, et plus vous trouvez que la tâche de la tragédienne est impossible. O ciel! ces désordres, ces misères, cette honte et ce désespoir, mêlés à tous ces feux d'un amour la honte de la terre et le déshonneur de l'Olympe, il faut que la tragédienne arrive et le raconte, en passant par toutes les transes, par toutes les gradations de l'amour impie! Il faut qu'elle apporte en son geste, dans sa parole, dans son regard, assez d'émotion, assez de chaleur, assez de sentiments irrésistibles et vrais, pour que l'auditoire ému d'une émotion dont il rougit au fond de l'âme, non-seulement ne détourne pas la tête de dégoût et d'horreur, mais encore pour qu'il plaigne et pardonne... Tel était le paradoxe impossible et touchant que devait soutenir mademoiselle Rachel. Comment se tirer de cet abîme, et comment dire enfin d'une façon convenable ces paroles lascives qui retentissent dans l'oreille et dans la conscience de l'auditoire? — *Quand vous me haïriez!* — *Je le vois, je lui parle, et mon cœur!...* — *Je languis, je brûle pour Thésée!* — *Charmant, jeune!* Et ce vers :

> Que de soins m'eût coûtés cette tête charmante!

Là était la difficulté, là était le péril. — Monsieur, me disait un homme de l'orchestre en voyant que mademoiselle Rachel hésitait *et n'osait pas oser*, savez-vous pourquoi elle ne sera pas, j'en suis sûr, même à la hauteur de mademoiselle Duchesnois dans ce rôle de *Phèdre?...* Elle l'a trop étudié, elle l'a trop bien compris, elle n'a pas eu toute confiance au hasard, qui est le véritable Apollon de cette unique, impie et merveilleuse tragédie. Elle a peur d'elle-même. Elle a trop attendu ce grand rôle. Il fallait qu'elle jouât *Phèdre* aussitôt qu'elle a touché le théâtre; il fallait que ce fût un de ses premiers rôles quand elle était tout à fait ignorante, abandonnée et résignée. Elle le saurait à cette heure; elle le saurait sans art, sans apprêt, comme un rôle semblable à tous les rôles. Que de

jeunes gens ont appris à nager parce que leur frère aîné les aura jetés dans la rivière, *et tire-toi de là comme tu pourras!* Ainsi, croyez-moi, laissez-la faire, et laissons-la venir par de lentes gradations à l'accomplissement de cette illustre entreprise; elle cherche aujourd'hui sa voie, elle finira par la trouver.

Tel était le raisonnement de ce brave et fin connaisseur; il attendait peu, ce jour-là, il espérait beaucoup pour l'avenir. Il voyait juste cependant. Mécontente elle-même de son second acte, mademoiselle Rachel tournait habilement les difficultés qu'elle ne pouvait pas franchir. Quand elle vit que la douleur et l'amour ne répondaient pas à ses efforts, elle redoubla d'autorité, de puissance et de grandeur. Vaincue, elle se débattait encore avec une irrésistible énergie.

Ah! la lutte étrange et pénible! On voyait que la tragédienne comprenait tout ce qu'il fallait dire, et qu'elle ne pouvait pas le dire encore. Ajoutons que vraiment Racine est sans pitié pour la terrible création d'Euripide. On dirait, en effet, que le poëte grec, comme s'il voulait nous rendre supportables tant d'émotions violentes, s'arrête à de charmants détours. Tantôt c'est Hippolyte qui revient de la chasse, en chantant et en déclamant contre les femmes *qui veulent avoir plus d'esprit que les hommes*, prédisant ainsi les *bas-bleus* deux mille ans à l'avance; tantôt c'est le chœur qui chante les joies des lavandières, et le rocher dont l'eau pure coule sur les manteaux de pourpre; ou bien c'est l'élégie touchante : « Que ne suis-je l'oiseau qui vole dans l'air! »

Si bien qu'au milieu de ces hymnes, de ces murmures, de ces rêveries, disparaît quelque peu la passion de Phèdre; on l'oublie par intervalles; on écoute avec joie ces vives strophes qui vous reposent des exclamations bruyantes... Tout au rebours, dans la tragédie française, Phèdre est toujours là, présente, accablée, amoureuse et languissante, pâle et brûlante, et prête à dévorer sa victime par l'adultère ou par la calomnie. A peine elle est sortie, emportant l'épée d'Hippolyte (à l'exemple de la Phèdre de Sénèque), qu'elle revient plus abattue et plus amoureuse que jamais.

En ce moment ce rôle, qui n'était qu'impossible, est odieux. Vous avez beau faire, je puis, à tout prendre, écouter avec attention, avec intérêt, les délires de la fille de Pasiphaé, mais quand elle se montre à nous, méditant la ruine et la mort d'Hippolyte, cette femme commence à perdre sa grande excuse, la poésie et la passion. Ici le danger était grand pour mademoiselle Rachel : elle y est tombée, en dépit de ses efforts pour l'éviter. Au troisième acte, elle a quitté Phèdre pour suivre Hermione, à savoir, la femme qui n'est pas aimée, dont on ne veut à aucun prix, et qui se débat en vain contre un caprice du cœur humain. Les experts en ces émotions si variées redoutaient, non pas sans de graves motifs, que mademoiselle Rachel appliquât au troisième acte de *Phèdre* les inflexions, les mouvements, les dédains, l'ironie et la colère, qui lui servent si bien dans le rôle d'Hermione. Ainsi a-t-elle fait. A qui la faute? A la faute seule de son jeune âge et de tant de ressemblances qui se montrent entre le rôle de Phèdre et le rôle d'Hermione. En effet, on pourrait citer nombre de vers qui, pour l'expression poétique, et par la façon dont cette expression est rendue, ressemblent à des passages de l'*Andromaque* :

PHÈDRE.

Par combien de détours
L'insensible a longtemps éludé mes discours!
Comme il ne respirait qu'une retraite prompte!

HERMIONE.

Pourquoi veux-tu, cruelle, irriter mes ennuis?
Je crains de me connaître en l'état où je suis...
S'il voulait... mais l'ingrat ne veut que m'outrager.

PHÈDRE.

Hélas! quand son épée allait chercher mon sein,
A-t-il pâli pour moi, me l'a-t-il arrachée?
Il suffit que ma main une fois l'ait touchée,
Et ce fer malheureux profanerait ses mains.

Ce qui, pour le dire en passant, est du style le plus précieux.

<div style="text-align:center">HERMIONE.</div>

> Triomphant dans le temple, il ne s'informe pas
> Si l'on souhaite ailleurs sa vie ou son trépas!

<div style="text-align:center">PHÈDRE.</div>

> Peut-être sa surprise a causé son silence,
> Et mes plaintes peut-être ont trop de violence.

Et plus loin, quand Phèdre s'écrie :

> Pour le fléchir enfin tente tous les moyens,
> Tes discours trouveront plus d'accès que les miens:
> pleure, gémis,

ne vous semble-t-il pas que c'est Hermione qui parle ainsi?

> Mais as-tu bien, Œnone, observé son visage?
> N'a-t-il point détourné ses yeux vers le palais?...
> Dis-moi, ne t'es-tu pas présentée à sa vue?
> L'ingrat a-t-il rougi, lorsqu'il t'a reconnue?

Ainsi dit Phèdre :

> Œnone, il peut quitter cet orgueil qui te blesse :
> Nourri dans les forêts, il en a la rudesse.

Si bien qu'il eût fallu que mademoiselle Rachel apportât le plus grand soin dans l'étude de ce nouveau rôle, pour n'être pas tout à fait, au troisième acte de *Phèdre*, l'Hermione irritée et vengeresse. Or, plus mademoiselle Rachel excellait dans le rôle d'Hermione, et plus il lui fallait de force et d'attention sur elle-même, pour éviter ce danger presque inévitable, au premier abord. Quoi de plus simple, en effet, et quoi de plus semblable à la femme abandonnée qu'une autre femme abandonnée? En même temps, cela paraissait si naturel et si juste aussi, puisque Racine avait jugé à propos de refaire les vers que dit Hermione, d'employer le même artifice que Racine, et

de confondre avec Phèdre Hermione! A quoi nous ne voyons rien à répondre, d'autant plus qu'arrivée au troisième acte, après tant de vives émotions, la jeune comédienne s'est sentie évidemment fatiguée. Elle s'était brisée à cette tâche illustre; elle était au bout de sa force et de son courage; elle semblait dire à son peuple, avec la *Phèdre* de Sénèque : « Ayez pitié de mes passions! » *Miserere amantis!*

Le retour imprévu de Thésée manque un peu de solennité et de grandeur. Ce héros, vainement cherché dans les deux mers qui séparent Corinthe, et dans la mer Icarienne et chez les peuples voisins de l'Achéron, il accourt, comme s'il revenait de sa maison des champs. Dans son palais tout fait silence : sa femme s'enfuit à son aspect, son fils ose à peine jeter sur son père un regard plein d'inquiétude. A coup sûr le terrible Thésée s'est trouvé dans des circonstances plus difficiles, mais non pas moins héroïques, et pour comble d'*innocence*, il s'en va prendre ses informations chez Phèdre elle-même, et demander à cette implacable ce que lui, Thésée, il doit croire de son fils.

Dans la tragédie d'Euripide, Phèdre n'attend pas le retour de Thésée, elle meurt, et vous retrouvez à ce propos, à si longue distance, la même superstition qui aujourd'hui encore fait qu'on va chercher le commissaire avant de couper la corde d'un homme qui s'est pendu. — « Allez chercher les officiers de la reine, dit le chœur, on est toujours mal venu de se mêler des affaires d'autrui. »

L'officier arrive, il fait étendre le corps sur un lit mortuaire, et tout d'abord les yeux de Thésée s'arrêtent sur ce cadavre inanimé! — « Laissez-moi la pleurer! Chère épouse! vous n'aurez plus de rivale! » En présence de cette femme expirée en ce moment, vous comprenez la douleur et la colère du roi. Phèdre n'est plus là pour que son mari l'interroge. Hippolyte lui-même, devant ce cadavre, se sent pris de pitié, comme aussi la Phèdre étendue en ses voiles mortuaires est moins odieuse que la Phèdre de Racine aban-

donnant Hippolyte à la vengeance subalterne de sa nourrice. Par la même raison, Thésée, dans la tragédie d'Euripide, est plus simple et plus vrai que dans la tragédie française, où il fait trop de tapage. Pourquoi nous ramener avec tant de fracas ce héros qui vient de si loin pour se venger si mal?

Au quatrième aussi bien qu'au troisième acte, Phèdre n'est plus qu'Hermione. C'est la même lamentation sans espérance, la même indignation, la même jalousie. — *Ah! douleur non encore éprouvée! — Ils s'aiment!* Et quand enfin la pauvre femme au désespoir (je parle de Phèdre et d'Hermione) veut faire tomber sur quelqu'un l'indignation qui l'oppresse, c'est la même rage et la même colère. — *Malheureuse! — De quoi te chargeais-tu? — Je ne t'écoute plus! — Va-t'en, monstre exécrable!* — C'est tout à fait ce que dit Hermione à son complice Oreste : — *Tais-toi, perfide! — Barbare, qu'as-tu fait? — Pourquoi l'assassiner?... Qui te l'a dit?*

On irait loin dans ces ressemblances et dans ces souvenirs qui semblaient dominer à son insu mademoiselle Rachel. Non, non, ce n'était pas Phèdre encore, ce n'était pas la tragédienne à la hauteur d'Émilie et de Camille; elle était loin de l'idéal auquel elle voulait atteindre, auquel elle devait atteindre; mais déjà, ce premier jour de Phèdre, était-elle assez belle, active et grande, avec tant d'animation, de zèle et de transports inespérés? Surtout, ce premier soir, où tant d'applaudissements furieux se mêlaient à tant de conseils donnés à voix basse, elle a dit, à la façon d'une belle statue, et pourtant avec une énergie incroyable, le grand mot : *Pardonne!*

En ce moment, elle était vraiment Phèdre, et le spectateur le plus difficile aurait pu trouver à ses yeux ces larmes irrésistibles qui sauvent toute chose. En ce moment suprême, mademoiselle Rachel, pâle, inquiète et fort belle, nous rappelait mademoiselle Falcon chantant le duo des *Huguenots*.

Et voilà comme, avec des fortunes bien diverses, mademoiselle Rachel franchit, pour la première fois, les colonnes d'Hercule de l'ancienne tragédie. Elle y trouva de grandes louanges, mais

aussi une extrême réserve : ici des fanatiques, plus loin des censeurs, mais de ce blâme et de cette louange elle profitait chaque jour pour arriver à la hauteur de ce grand rôle. On voyait qu'elle en avait l'intelligence et qu'elle en avait le sentiment; mais ce n'était pas encore la Phèdre vivante, la femme de la fatalité antique, la femme accablée par l'amour et sous la honte ; mélange touchant de passion et de remords : païenne par ses transports, chrétienne par le repentir. Elle hésitait, elle se troublait, elle appuyait sur certains passages, elle se contentait d'indiquer les autres. Enfin, ce ne fut que par une habile gradation que Phèdre se révéla entièrement à mademoiselle Rachel, et nous l'avons vue lentement arriver à ces grands éclats, à ces immenses sanglots, à cette verve inspirée d'inceste, de remords, de jalousie, de honte et de douleur!

Notez bien qu'au bout de deux grandes années de soins, de succès et d'études, il s'en fallait encore, et de beaucoup, que ce grand travail eût touché son parfait achèvement. Tantôt elle se sauvait par la douleur, tantôt par la colère. On eût dit parfois qu'elle renonçait à représenter dans leur énergie native tant de penchants dénaturés; qu'elle succombait sous le sentiment intérieur de l'injustice, de la cruauté, des odieux transports de cette reine adultère, et qu'enfin elle s'arrêtait vaincue par l'assemblage monstrueux de tant de crimes et d'idées contradictoires. Heureusement cette hésitation ne durait guère ; ce trouble intérieur faisait bientôt place à la vraie colère, à la vraie douleur; l'énergie naturelle de cette âme en délire avait bien vite dissipé ces nuages : alors il fallait voir éclater ces colères; il fallait entendre parler cet amour; il fallait assister à la longue agonie de cette infortunée à qui le genre humain est à charge et qui se trouble aux divines clartés du soleil athénien.

Et quand enfin elle eut conquis tout son rôle, et quand elle en fut la maîtresse absolue, et que dans cette transformation complète elle n'eut plus un doute à concevoir, ce fut alors véritablement qu'au milieu d'un silence attentif, curieux, enthousiaste et tout

rempli de transports et de frissons, elle tint tout son peuple enchaîné à sa lèvre éloquente. Alors, par ses cris, par ses larmes, par ses remords, par cette infinie et toute-puissante inspiration, elle arriva aux confins du chef-d'œuvre. Oh! la sympathique et merveilleuse inspiration!...

En vérité, c'est elle... elle porte à son front une étoile... Elle attire, elle plaît, elle charme, elle enchante, avec cet air aisé et naturel attaché à sa personne, indépendant de tout ce qui est le rôle étudié! La voilà donc! Sa démarche est fière et son geste est charmant; le vêtement antique s'arrange de la façon la plus vraie et la plus fière autour de cette jeune et frêle beauté; sa voix forte et flexible se passionne jusque dans les moindres choses; et quel succès! Un succès que rien n'arrête et qui grandit toujours; un succès qui sauve tout un côté de l'art dramatique, le côté des chefs-d'œuvre qui se mouraient, qui étaient morts, faute d'interprète, et qui se dressent glorieux et superbes, évoqués par la voix souveraine de cette enfant!

Ainsi nous parlions de *Phèdre* au bout de deux années; trois ans plus tard, lorsqu'elle revint de Saint-Pétersbourg *triomphante, adorée*, voilà par quels cantiques elle fut reçue. Elle jouait justement pour sa rentrée ce rôle de Phèdre, et elle le joua merveilleusement.

« Elle nous est revenue avec une ardeur nouvelle, un redoublement de jeunesse, la voix très-nette, le regard inspiré et cette flamme noire qui brille dans ses yeux purs, et plus que jamais animés par toutes les colères de la tête, du cœur et des sens. Heureuse artiste, le vagabondage poétique et les mille hasards de la tragédie, loin de l'accabler sous la fatigue et sous l'ennui, semblent *hors des murs* redoubler sa verve, son inspiration et son courage! C'est un de ses priviléges de quitter Paris impunément! Mettez hors de Paris tout autre artiste que mademoiselle Rachel, soudain cette gloire dépaysée se sent affaiblie, éperdue et mal à l'aise. Loin de Paris, le poëte appelle en vain à son aide la poésie.

elle est rebelle à sa voix. Le peintre invoque en vain la couleur et le soleil, la couleur et le soleil, la vie et la forme, le ramènent à tire-d'aile sous le ciel parisien, le vrai ciel des vrais artistes.

Loin de Paris, essayez de parler, essayez d'écrire, invoquez Apollon, les Muses, les trois Grâces et les vieilles divinités de la lyre... O dieux et déesses! tout se tait, tout est muet, tout est mort; le musicien ne trouve plus que des accords vulgaires. Elle-même, mademoiselle Mars, de son vivant, en plein éclat de sa force et de sa grâce, si elle va loin de Paris raconter aux foules attentives les mystères les plus cachés de la comédie et du cœur des femmes, soudain elle hésite, elle se trouble; une vapeur soudaine s'étend sur ces beaux yeux où se reflétaient naguère l'esprit de Marivaux et l'ironie de Molière!

« Je ne suis plus en province qu'une Célimène de province, disait-elle à ses amis. — Et moi donc! reprenait Talma, il me semble que je ne suis plus qu'un héros de contrebande; mon manteau de pourpre me produit l'effet d'une redingote à la propriétaire; mon sceptre en ma main hésitante n'est plus qu'un bâton d'épines; ma coupe sanglante est remplie de vin guinguet, ma couronne terrible n'est plus sur ma tête inclinée et raisonnable qu'un vieux chapeau gris, bon à faire peur aux oiseaux dans les temps fortunés où mûrissent la pêche et le raisin! »

Seule entre tous les artistes excellents qui s'en vont chercher l'admiration de la province et du monde, mademoiselle Rachel a su échapper à l'influence irrésistible du terroir, de l'accent, du clocher; à cette nécessité de frapper fort plutôt que de frapper juste; de parler haut, si l'on veut être écouté, de s'agiter, si l'on veut être obéi. Pareille à cette grande dame de l'*Art poétique* d'Horace, si vous la forcez à se mêler aux danses villageoises, elle reste une dame, et, même enveloppée aux plis de son châle avec toute la nonchalance rustique, Phèdre va se faire reconnaître à ce je ne sais quoi de hardi, de fier et de vrai qui est une partie essentielle de la démarche des reines et de l'orgueil des femmes! La distinction,

c'est son grand art! Elle est née distinguée, et même avant de savoir qu'Homère existât, enfant nourri des reliefs des festins d'Homère, elle se révélait dans ses guenilles royales, la fille légitime de Sophocle et d'Euripide.

Elle a foulé, à ses premiers pas, les pentes rapides du Cythéron; elle a bu dans sa main enfantine les ondes claires de l'Eurotas. Son vagissement était grec, et je ne sais quoi d'homérique retentissait à son berceau inconnu et douloureux. Voilà son grand charme; elle est elle-même. Elle a toujours été ce qu'elle est aujourd'hui; elle a apporté pour sa part d'héritage, en venant au monde, l'éloquence de la forme, l'éloquence du geste et de la voix, et jamais la faim, l'abandon, la douleur, la nécessité, les luttes acharnées des pénibles jours, n'ont pu troubler cette sérénité parfaite de l'enveloppe extérieure! Or, ces qualités suprêmes, ces dons de là-haut, la femme les conserve sans savoir même qu'elle les possède! Détruisez une reine, brisez le trône d'un vieux roi, rayez et retranchez de votre histoire de quelques jours les princes de la jeunesse, quelque chose les fait reconnaître, absolument comme on reconnaîtra le parvenu de la veille dans le manteau mal décati qui l'enveloppe et dans sa pourpre insolente d'un instant.

Qui nous eût dit cependant, le premier jour des premières tentatives de mademoiselle Rachel pour s'élever au rôle de Phèdre, qu'elle arriverait enfin par l'énergie et la volonté non moins que par le talent et l'inspiration à cette Phèdre amoureuse, emportée et tremblante jusqu'au spasme, à ces larmes, à ces douleurs, à ces soupirs, à cette extase de la honte et de l'abandon? Qui nous eût dit que la tragédienne hésitante et troublée à l'excès rencontrerait vivante, irrésistible, cette longue suite d'imprécations et de tortures? Qui de nous se fût douté que cette voix brisée et suppliante deviendrait si complétement la voix obéissante à toutes les volontés souveraines de la pensée, et s'animant au cruel récit de cette lamentable et impossible histoire de la fille de Pasiphaë?

Enfin qui donc pouvait penser que cette Phèdre enveloppée dans ses voiles comme dans un linceul, dans sa passion comme dans un crime, élégante autant qu'on peut l'être, triste, mais de cette tristesse austère que comportent de pareils chefs-d'œuvre, et non pas de cette mélancolie banale à l'usage des incestes de carrefour, revenait, non pas d'Athènes, la ville de Minerve, mais du fond de la Russie où elle attirait à ces douleurs, à ces crimes, à ces vengeances, les amis obstinés des chefs-d'œuvre français?

Seuls ils s'attendaient à cette métamorphose, les esclaves fervents de l'art, de la pensée et du goût, des gens qui se rappelaient de si loin cette œuvre éclatante et superbe du grand siècle, réservée à l'immortalité impérissable des chefs-d'œuvre, et qui vivra éternelle, quand tant de millions d'hommes seront morts, après avoir ému et charmé tant de millions d'hommes. Ainsi, cette fille de la Grèce et du soleil avait affronté victorieusement les glaces du Nord! Ainsi elle nous revenait triomphante, heureuse, applaudie, après avoir colporté, à la façon du roman comique, de ville en ville, et de province en province, et de royaume en royaume, la tragédie de Racine et la tragédie de Corneille, nos rois légitimes, deux majestés à l'abri de nos révolutions passagères : Corneille, le vieux roi, prévoyant, sévère et sage, qui a su proclamer dans les vieilles républiques le principe et la fin des plus nobles actions; Racine, le jeune monarque du Versailles naissant, qui s'est mêlé à ses fêtes, à ses amours, à ses pompes, et enfin à ses remords et à ses tristesses.

Ils ont voyagé ainsi tous les trois, les deux poëtes et la tragédienne enthousiaste, sans demander des nouvelles de cette société française qui se débattait dans les angoisses, côtoyant l'abîme où elle pouvait tomber. Eh! que leur importe une société qui tombe? Corneille et Racine ne peuvent pas mourir. Vous briserez vingt trônes puissants avant d'effacer un seul des vers des chefs-d'œuvre endormis si longtemps, que mademoiselle Rachel avait ranimés de son souffle et qu'elle a remportés morte au fond de son cercueil.

XVI

Le 6 décembre 1845, le Théâtre-Français nous rendait *Oreste* au bénéfice d'un bon et zélé comédien, Firmin, qui prenait sa retraite, et de cet *Oreste*, mademoiselle Rachel et mademoiselle Rebecca, sa jeune sœur, devaient emporter et se partager tout l'honneur.

L'impatience était grande, en effet, de voir mademoiselle Rachel dans ce rôle éclatant, merveilleux, fatal, dans ce rôle d'Électre imposé par Voltaire aux Parisiens de Paris, le 12 janvier 1750, à telles enseignes que ces Athéniens indisciplinés eurent grand peur de cette nouveauté de trois mille années.

Cette grande image d'*Électre* domine la tragédie antique; l'histoire héroïque des dix années du siège de Troie s'arrête à la mort d'Agamemnon pour recommencer à Électre. Sauvages commencements d'une histoire qui n'a plus désormais à raconter que du sang, des remords, des vengeances, des furies. Mais aussi quelle immense fatigue des hommes et des dieux a suivi la guerre de Troie! Sur la terre, les hommes sont anéantis; dans le ciel d'Homère, les dieux sont fatigués, et toute cette fatigue de l'univers immense, elle est due à la prise de ta ville, ô Priam!

Désormais donc, plus d'amours dans les campagnes, plus de nuage enchanté sur les sommets de l'Ida, plus de taureau sur ce rivage où se joue, en tressant des couronnes, la belle Europe, et plus de cygne qui chante dans les roseaux de l'Eurotas, plus de Proserpine enlevée pendant que sa mère crie et se lamente dans les campagnes, plus de bel Hylas à la fontaine, plus de Diane surprise au bain par Actéon, plus de ces grands rires du ciel à l'aspect de Vulcain qui traîne à sa jambe boiteuse un lambeau du filet fatal. Vénus a détaché ses colombes, l'Amour ôte son bandeau, quelques nymphes, à regret amoureuses, se cachent dans

les saules, honteuses d'être vues; Apollon lui-même oublie de poursuivre Daphné, oublieuse de s'enfuir! Voilà pour les héros du ciel.

Cependant que sont devenus les héros de la terre? Hélas! ces lutteurs qui demandent à combattre même contre les dieux, pourvu que ce soit à la clarté du ciel, ils sont morts, ils sont fous, ils errent par le monde, épouvantés, cherchant l'Ithaque au loin qui fuit toujours. Patrocle traîné dans la poudre! Achille mort! Pyrrhus assassiné! Ulysse vagabond! Ajax tirant son épée éperdue contre une armée imaginaire, et se couvrant d'un sang honteux. Hécube! Ah! c'est tout dire! Hécube! Andromaque captive! Astyanax!... Hélas! Astyanax! Le roi des rois, Agamemnon, sortant du bain, et, pendant qu'on lui passe une robe fermée par le haut, écrasé à coups de hache!

O lamentations auxquelles tous les poëtes du monde n'ont pu suffire! Troie est prise, il est vrai, mais l'Olympe et la terre sont dans le désordre, dans la misère, dans l'abandon; les rois d'ici-bas et les rois de là-haut expient les crimes, les folies et les courages de leur jeunesse. Seul, debout sur les doubles ruines du ciel et de la terre, le peuple athénien est resté pour célébrer par ses hymnes lugubres le double anéantissement de ses héros et de ses dieux. Voilà pourquoi les épées, les poignards, les furies, les meurtres, les habits de deuil, et pourquoi la douce flûte ionienne dont l'accord plaintif accompagne incessamment l'hymne tragique. Prenez vos habits de deuil, couvrez-vous la tête de votre manteau; asseyez-vous, comme Œdipe sur son banc de pierre; buvez ces larmes et couvrez votre pain de cendres, ce sont les reliefs des festins d'Homère, ou plutôt vous allez dévorer les débris du repas d'Atrée.

Les Grecs, railleurs même dans leur deuil, appelaient cela *les festins d'Agamemnon*, une ironie qui se retrouve au milieu des satires de Juvénal, lorsqu'il appelle les champignons (ce poison qui délivra le monde de l'empereur Claude) *un mets des dieux!*

Quand donc j'assiste, hier, par exemple, à ce drame *romain*

d'*Oreste* arrangé par l'esprit le plus admirablement railleur et incrédule, c'est-à-dire par l'esprit le plus français qui ait illustré le monde, par Voltaire, je me sens saisi malgré moi d'une vive inquiétude pour savoir si *Candide*, affublé du manteau athénien, ne va pas se moquer de nous. Je me rappelle, non pas sans sourire, ce gentil jeune homme qui, à la première représentation d'*Œdipe*, portait la queue de la robe du grand prêtre en tirant la langue aux talons rouges qui encombraient la scène. « En voilà un qui va faire tomber la pièce », disait la maréchale de Villars... C'était l'auteur en personne qui s'abandonnait, au plus fort de ce cruel récit de la fatalité antique, à cette verve ingénieuse et plaisante qui devait déborder de toutes parts.

Avouez que ce bel esprit qui rit de tout, s'il nous voit attentifs à une tragédie grecque de sa façon, ne se gênera guère pour nous faire quelque jolie petite grimace goguenarde, pareille au geste énergique du gamin de Paris lorsqu'il a indiqué à un bon étranger la rue Saint-Jacques pour la place Vendôme, et l'École de Droit pour la place des Victoires. Tant que cela plaît à Voltaire, je le suis dans ses explications et dans ses commentaires en faveur de son *Oreste*, soit qu'il écrive sa lettre charmante à la duchesse du Maine, ou que, l'instant d'après, il se cache sous le pseudonyme de monsieur Dumolard, *membre de plusieurs Académies*, pour nous démontrer l'excellence de son œuvre *grecque*... Lisez bien ce monsieur Dumolard : pour commencer, il va se moquer de Sophocle qui fait mourir Oreste *aux jeux pythiens*, quand il était « si facile de s'assurer du fait. » Il se moque d'Euripide et de Sophocle qui font de Pylade *un personnage muet*, « et qui se sont privés par là de grandes beautés. » Il trouve que la catastrophe est *horrible*, insupportable *dans nos mœurs*. (*Dans nos mœurs* est joli, quand on songe qu'il s'agit d'une tragédie *grecque*.) Et ceci et cela.

Poursuivons cependant et suivons monsieur Dumolard. Dans la tragédie de Sophocle, la reconnaissance entre Oreste et sa sœur *est trop brusque* ; Oreste a tort d'assassiner Égisthe *au milieu d'un sacri-*

fice. Le dénoûment est invraisemblable et forcé. L'*Oreste* d'Euripide se fait reconnaître à l'offrande de ses cheveux, *à l'empreinte de son pied*. Et comme monsieur Dumolard, Voltaire, notre Athénien de Paris, se moque de *cette empreinte!* Bientôt de l'*Électre* de Sophocle nous allons à l'*Électre* de Crébillon, et nous la traitons de main de maître : car ce monsieur Dumolard, *membre de plusieurs Académies*, est impitoyable pour le vieux Crébillon et pour l'*Oreste* du célèbre poëte, dans lequel mademoiselle Clairon était si belle et qui avait tenu tout ce pays attentif. Comme on vous traite Crébillon et son œuvre ! Comme on se moque des amours d'Électre, de l'invocation à la nuit et de la princesse *Iphianasse!*

Cependant monsieur Dumolard se garde bien d'avouer que les deux derniers actes de l'*Oreste* de Crébillon sont remplis de beautés du premier ordre ; il aurait pu convenir aussi, mais il n'y a pas songé, que dans la tragédie de Crébillon l'intérêt va grandissant toujours ; que le style, dans son incorrection même, est cependant rempli d'une certaine saveur tragique incontestable, et que rien ne saurait se comparer, dans la pièce de Voltaire, à la mort de Clytemnestre dans la tragédie de son rival :

Que vois-je dans ses mains... la tête de ma mère !

et tant d'autres magnifiques éclairs dont s'illumine çà et là l'Électre de Crébillon !

L'Électre de Voltaire, au contraire, elle a beau tenter l'impossible, elle a beau chercher avec l'énergie d'un rare esprit quelque côté sauvage de la passion dont son âme est remplie, elle a beau tourmenter son génie pour tirer la flamme de cet amoncellement d'épithètes, rien ne vient ; c'est le style qui manque à ce rôle d'Électre, plus encore que le sentiment et la passion.

Même les détails empruntés par l'Athénien de Paris au Pierre Corneille de la ville d'Athènes, ces détails tout remplis d'une énergie déchirante, ils manquent leur effet dans le drame gallo-grec. C'est

très-vrai et c'est en vain que Voltaire a pris tout ce qu'il pouvait prendre à Sophocle, à savoir, la scène de l'urne par exemple : ces gémissements, ces sanglots, la douleur profonde de cette infortunée qui croit tenir dans ses bras les derniers restes de sa famille ; cette princesse, esclave prosternée au tombeau de son père et qui pleure, et qui se lamente à la façon de ces douleurs antiques qui ne ménageaient personne, pas plus Achille sur le corps de Patrocle que le père d'Hector aux pieds d'Achille, pas plus la prêtresse violée à l'autel que la reine vendue à l'encan, ces larmes qui coulent encore après trois mille années, ces taches de sang que les siècles n'ont pu effacer, ces cris qui retentiront jusqu'à la fin du monde dans l'âme des nations policées... emprunts stériles et malheureuse imitation !

Que sont devenues toutes ces terreurs? De toute cette abondance le poëte français a rempli une urne *chétive*. Or, nous ne croyons pas à cette urne désenchantée, à cette urne vide, à ce mensonge; nous sommes si peu Athéniens! Au contraire, les Parisiens d'Athènes croyaient à ce point à la toute-puissance de ces douleurs présentes, que l'on cite un comédien qui fit remplir l'urne tragique des cendres de son fils, afin que, se trouvant en présence de ces funérailles, et qu'entendant frémir, dans son étreinte paternelle, *ces ossements calcinés*, le génie de la douleur s'éveillât dans l'âme du comédien de façon à ébranler le théâtre immense où le peuple entier prenait place, appelé et convoqué par la patrie athénienne! Nous rions de l'urne chez monsieur de Voltaire... Nous serions pâles d'effroi, s'il nous fallait étreindre un seul instant l'urne éloquente de Sophocle.

Mais quelle folie de vouloir comparer nos douleurs à ces douleurs, nos croyances à ces croyances, nos tréteaux à ces autels, notre théâtre à cette tribune, nos comédiens à ces pontifes, notre commissaire royal à ces grands archontes entourés de la louange unanime, de l'obéissance universelle, populaires comme des rois d'un jour, qui dépensaient plus d'argent pour une représentation

d'*Électre* que pour gagner la bataille de Salamine! Comme aussi, comparez ces misérables toiles peintes du Théâtre-Français, ce tombeau de carton-pâte, cette mer immobile et ce palais de cartes malpropres, aux splendeurs, aux paysages, au ciel bleu, aux édifices de marbre et d'or dont se composait le théâtre d'Athènes... autant vaudrait comparer le souffleur essoufflé qui poursuit le comédien de son souffle à ce courageux peuple athénien qui sait par cœur l'*Iliade*, à ces vétérans des armées d'autrefois qui, tombés en captivité, gagnaient leur vie à raconter à leurs vainqueurs le chant de la colère d'Achille.

Allez aussi comparer vos confidents à cette chose vivante, réelle, sympathique et sonore, que le poëte grec appelle le *Prologue*, l'*Épilogue*, le *Chœur!* le chœur qui conseille, qui blâme, qui loue, qui prie, qui encourage. Au besoin il insulterait les dieux! le chœur, ce représentant majestueux du peuple d'Athènes, taquin, curieux, flâneur, crédule, malicieux, tout rempli de la grâce, de la vanité et de l'indépendance athéniennes! Allons! ce sont là des comparaisons impossibles, auxquelles personne n'eût songé sans la dissertation de monsieur Voltaire-Dumolard.

Or savez-vous à quoi devait servir cette dissertation destinée à nous démontrer l'excellence athénienne de l'*Oreste* de monsieur de Voltaire? Cette dissertation a servi à nous démontrer que l'*Oreste* de Voltaire et la *Mérope* de Voltaire sont tout à fait deux tragédies identiques, superposées celle-ci sur celle-là. Ce sont les mêmes effets, ce sont les mêmes personnages; c'est la même histoire du fils qui venge son père égorgé et qui échappe aux embûches d'un habile tyran.

Mérope est innocente du crime de Clytemnestre, ce qui était un grand motif pour qu'il n'y eût rien de commun entre ces deux mères. La Clytemnestre antique ne s'abaisse pas à ces tendresses! Elle a peur de son fils; elle sait que la fatalité la pousse incessamment sous le couteau de l'Oreste vengeur! Elle est reine, elle est superbe; elle avoue hautement son mari égorgé le jour où il revient

de Troie ensanglantée! O femme impitoyable! Et si, vaincue un instant, elle se courbe enfin devant les dieux inflexibles, elle s'humilie à voix basse, car elle ne veut pas rougir devant sa fille Électre; Électre, ce remords vivant, cette vengeance qui marche, cette Furie éloquente acharnée à sa proie, cette fille de la douleur aux prises avec le désespoir.

Électre a quelque chose du Prométhée immobile sur sa base éternelle, et dont le foie déchiré renaît sous la serre infatigable du vautour. Elle vous représente la fatalité qui attend sa proie. Elle n'a rien des humains, sinon les larmes et l'orgueil. Elle aime dans Oreste son frère, qu'elle a sauvé au berceau, la vengeance qui va venir. Elle marche d'un pas dédaigneux à travers tous ces crimes, sans daigner garer sa robe virginale du sang répandu dans la maison des Atrides.

Si donc vous faites silence en présence de ces immenses douleurs, vous entendrez retentir à votre oreille épouvantée ces histoires multiples de meurtres, d'incestes, de prison, de parricide; Électre ne sera contente que lorsqu'elle assistera à l'hécatombe de sa famille, sûre de tomber à son tour dans la tombe où sont précipités tous ces morts. Grande image et fatale image! une de ces créations qui n'ont pas d'ombre, tant la lumière les environne de toutes parts : à leur pied la lueur de l'enfer; sur leur tête la limpide clarté du soleil. Qu'elle est grande et belle, Électre, dans les trois tableaux des trois grands maîtres: Eschyle, Sophocle, Euripide! Soit que le poëte Eschyle, le vieux soldat de Marathon, de Salamine et de Platée, introduise l'héroïque et implacable princesse dans ses drames pleins de batailles et de tumultes; soit que le poëte Sophocle enveloppe l'âme inébranlable d'Électre dans l'ampleur dithyrambique, poëte couronné vingt fois par tous les peuples de la Grèce, ou bien soit que le sceptique Euripide, Euripide le railleur, qui avait donné aux Grecs soixante et quinze tragédies, fasse d'Électre l'héroïne d'une fable touchante, plus voisine du drame comme on l'entend aujourd'hui que de la tragédie expliquée par Aristote... Électre sort vic-

torieuse, animée et toute-puissante de son inflexible et chaste passion !

Entendez-vous, cependant, sur le seuil du palais des Atrides, le chœur des femmes étrangères qui ont suspendu leurs harpes plaintives aux saules de l'Eurotas? Comme il ne s'agit pas ici d'une action dramatique, elles pleurent. Seule, une voix répond à leurs plaintes, la voix d'Électre. Parvenue au tombeau d'Agamemnon, Électre invoque les dieux souterrains ; elle accomplit les sacrifices. Écoutez! La tragédie, en ce moment, est une ode qui se chante en l'honneur des dieux. Toute cette élégie dialoguée d'Eschyle conserve un grand caractère de mysticisme, et le peuple d'Athènes ne réclamera pas cette fois contre l'oubli des dieux. *Nihil ad Bacchum*. Quoi! disait-il souvent aux tragédies d'Euripide, dans ces fêtes vous oubliez le dieu qui les institua! Toute la lamentation d'Eschyle se poursuit à travers les imprécations, les menaces, les croyances d'un poëte qui croit à la vengeance humaine encore plus qu'à la prudence d'en haut.

Dans la tragédie d'Eschyle, nous arrivons scène par scène, c'est-à-dire strophe par strophe, à l'accomplissement de la destinée qui domine les hommes et les dieux. C'est quelque chose d'étrangement solennel, cette histoire de meurtres et de violences qui sera suivie bientôt d'un meurtre horrible : un fils qui tue sa mère! Les songes, les visions, les tonnerres, les lugubres histoires, Scylla arrachant le cheveu d'or de son père endormi, servent de lugubre repos à cette action qui marche à pas lents et couverte de crêpes, comme une procession funèbre. De temps à autre, la nourrice d'Oreste ajoute, par ses lamentations, à toutes ces douleurs. A la fin, le meurtrier Égisthe tombe égorgé comme la victime attendue. Clytemnestre aux pieds de son fils implore en vain la grâce et la pitié d'Oreste... Oreste est inflexible comme les Furies ; il frappe, et voilà qu'il a payé par le sang de sa propre mère le sang de son père égorgé par Égisthe. Or çà ! nous voilà bien loin des petits arrangements de la tragédie de Voltaire. Athéniens d'Athènes, battez des

mains, ceci est du véritable grec, c'est plus grec que Sophocle lui-même, c'est de l'Eschyle.

Au cinquième acte de cette élégie, Électre se repaît de sa vengeance. Les deux cadavres expiatoires sont exposés à la clarté du jour, afin que le fils parricide atteste les dieux et le peuple de la vérité et de la justice de sa vengeance. Alors arrivent les Furies, c'est-à-dire que le remords s'empare aussi de ce cœur parricide. *Crains les chiens irrités!* s'écriait Clytemnestre. Tout s'arrête alors. Aux prochaines solennités ce même Eschyle vous présentera, dans un nouvel hymne, *Oreste poursuivi des Furies*, un de ces procès de la religion, de la politique et de la morale que le peuple d'Athènes se plaisait à évoquer tour à tour devant ses comédiens, ses philosophes, ses magistrats et ses rhéteurs.

Si l'*Électre* d'Eschyle est un chant funèbre, c'est toute une fable, l'*Électre* d'Euripide! On y retrouve le poëte qui invente des incidents, qui cherche des péripéties, qui s'éloigne de l'autel des dieux, pour se mieux rapprocher du théâtre. Dans le drame d'Euripide, Électre est mariée à un gentilhomme de Mycènes, pauvre et loyal, qui respecte en sa femme la fille de ses rois. La noble Électre, restée chaste et pure sous l'humble toit qu'elle habite, partage les travaux de son mari : elle va aux champs, elle va à la fontaine, elle porte fièrement l'amphore remplie à la source voisine; il y a dans cette Électre des champs quelque chose d'humble et de charmant tout à la fois, d'un effet irrésistible. Autant la première Électre, celle d'Eschyle, est terrible, autant celle de Sophocle est éclatante! On se prosterne aux pieds de l'Électre de Sophocle; on pleure, on est surpris au charme de l'Électre d'Euripide. L'hymne plus humaine d'Euripide touche à la bucolique; on dirait que tout le premier acte est une idylle doucement murmurée à l'ombre des buissons, pendant que les oiseaux *chantent leurs madrigaux mélodieux*, comme dit un des héros de Shakespeare.

Suprêmes enchantements d'une poésie où la terre et le ciel se rencontrent d'une façon divine! Aussi bien nous allons comme en

pèlerinage à la fontaine d'Euripide. Or la fontaine dans laquelle l'Électre d'Euripide plonge sa cruche élégante murmure autour du tombeau d'Agamemnon comme une plaintive et mélancolique chanson qui n'a rien de menaçant ou de funeste. A cette source sacrée se rencontrent Oreste et sa sœur : mais ici s'arrête enfin ce prélude champêtre. Soudain quels terribles accents! quel funèbre et sanglant dialogue entre le frère et la sœur!

Auras-tu la force de m'aider à égorger ma mère? s'écrie Oreste. — Compte sur moi! répond Électre! On dirait l'écho des imprécations d'Eschyle. En ce moment vous cherchez en vain l'Électre de tout à l'heure, l'Électre de la chaumière, la jeune Baucis du jeune Philémon, vous retrouvez la Furie obéissante à la fatalité. Tout ce détail minutieux des travaux et des félicités champêtres n'était qu'un leurre du poëte : habile artiste, il avait longtemps réfléchi sur les difficultés de son art. Eschyle en comprenait énergiquement tous les principes; Euripide en savait tous les secrets; Sophocle en a découvert toutes les grâces, toutes les beautés.

Laissez cependant le poëte Euripide célébrer les fraîches campagnes qu'arrose l'Inachus, la sombre nuit, mère des astres d'or, le *joyeux matin*, comme dit Roméo, la pauvreté bienveillante du toit rustique, il n'en sera que plus violent à maudire les crimes de la fille de Tyndare. Comme un grand poëte qu'il était, comme un vrai poëte bien disposé pour le drame, Euripide savait la toute-puissance de deux idées opposées l'une à l'autre; il aimait le détail; l'ornement ne lui déplaisait pas, et cela le charmait de montrer à son peuple les robes phrygiennes que retiennent des agrafes d'or. Il en voulait à l'attention en même temps qu'à l'esprit de son auditoire; il était suivi et précédé de sentences, de moralités, de paradoxes, parfois même de ces fortes impiétés qui n'ont jamais trop déplu au parterre de Paris, non plus qu'à celui d'Athènes.

Dans le récit d'Électre, pendant qu'Eschyle s'arrête pour se rappeler tous les crimes des Atrides, Euripide, plus bienveillant, célèbre la gloire des rivages troyens, les conquêtes des Argonautes,

et les Néréides qui *dérobent à l'enclume d'or* les armes d'Achille. De son côté, le chœur chante sur un mode moins plaintif; les personnages épisodiques commencent à se montrer; l'ironie, en plein drame, se fait jour, et le poëte Euripide n'est content que lorsqu'il s'est moqué de son antagoniste, de son maître... le vieil Eschyle. En un mot, toutes sortes de grâces hospitalières sont répandues dans le récit déjà compliqué de notre poëte; il vous indique les moindres difficultés, les plus légères nuances, jusqu'à ce qu'enfin, dans ces murmures poétiques, s'élève la grande clameur, se dressent le grand crime et la fatale vengeance : Clytemnestre égorgée! Égisthe égorgé! Électre heureuse!

« Joignez-vous à nos chœurs, chère princesse; sautez de joie comme un faon léger qui d'un rapide élan a franchi les rives de l'Alphée; ô lumière! ô char étincelant du soleil! » Si bien que l'élégie champêtre devient une fanfare. Et comme les femmes grecques applaudissaient à cette imprécation d'Électre : « Ma mère! de toutes les femmes grecques vous êtes la seule qui ayez jamais formé des vœux contre la patrie. » On raconte que pour ses insolences Euripide a été fustigé par les matrones athéniennes... mais elles ont dû vivement l'applaudir ce jour-là, tant c'était une passion vraie, l'amour et l'enthousiasme pour une patrie adorant, à de si beaux autels, les dieux de l'Iliade, et qui donnait de si grandes fêtes à ses enfants.

Le drame d'*Électre*, dans Euripide, se termine par l'entremise des deux frères Castor et Pollux, ce démenti divin à la fable d'Atrée et de Thyeste. Le merveilleux plaisait à ce grand poëte, il ne plaisait pas moins à ce peuple, enfant du génie. L'Athénien aimait cet esprit, cette imagination, cette abondance, ces magnificences du spectacle, cette *fantaisie*, si l'on peut se servir d'un mot si nouveau à propos de ce chef-d'œuvre impérissable de la douleur et de la majesté antiques.

La véritable Électre, l'héroïne inspirée, éloquente, lugubre, entourée d'intérêt, de pitié, de respect, de cette majesté du mal-

heur qui s'attache à toutes les idées vraiment grandes, battez des mains, c'est l'Électre de Sophocle! Elle domine toutes les héroïnes de son nom, à peu près comme fait la Vénus de Milo, placée sur la table ambulante des marchands de plâtre, au milieu de toutes sortes de Vénus accroupies. Le souffle inspirateur, la vie éternelle anime encore, après trois mille années, cette grande image. Le ciel d'Athènes, et la terre, et la mer, et toute cette nature exquise, respirent dans la composition de Sophocle. Moins féroce que l'Électre d'Eschyle, et plus simple que celle d'Euripide, l'héroïne de Sophocle se présente à nous, entourée de toutes les grâces et de toutes les grandeurs. C'est quelque chose de si vivant, de si vrai, un si noble instinct, un si fier courage, un cœur animé de sentiments si tendres et si furieux, une émotion si intime enfin, que rien ne saurait se comparer à cette illustre et excellente tragédie.

L'Électre de Sophocle se vante elle-même d'être une *princesse bien née*, ainsi elle se fait à elle-même une louange insigne, une louange que l'on dirait réservée aux princesses de Racine. Elle occupe une immense place dans la tragédie; elle l'occupe simplement, naturellement, parce qu'*il faut*, c'est un mot d'Aristote, *il faut que Clytemnestre meure!*

Et puis, quelles merveilles dans le détail de cette œuvre immense! Un goût exquis, un art parfait; le dialogue est clair, triste et sérieux, sans aucune des recherches d'Euripide, aucune des violences d'Eschyle; les sentiments s'élèvent à mesure que se perfectionne l'art du poëte. Ce jour-là le génie de l'Attique devait atteindre une sphère haute et calme qu'il n'avait pas même espérée.

En effet, dans cette *Électre*, la lutte de Clytemnestre et de sa fille est pleine d'énergie, et cependant elle ne dépasse pas les justes bornes; la mère se montre enfin, la fille aussi se montre. On dirait que l'Iphigénie égorgée par Calchas projette sur sa sœur une ombre favorable, quelque chose qui ressemble à la résignation :

« Prenez ces cheveux, c'est tout ce qui me reste, et leur désordre
« atteste ma douleur. Prenez aussi ma ceinture, la ceinture d'une

« vierge esclave : mais elle peut servir pour les bandelettes de son
« tombeau. » Toutes ces indications merveilleuses, Voltaire, avec
son seul esprit, les a comprises ; il a deviné la tristesse sincère,
l'émotion maternelle, la haine vengeresse, la patience de l'Électre de
Sophocle ; il aura pleuré à cette scène de reconnaissance que pourtant il a manquée.

En même temps, il entendait chanter, dans les vers du poëte
grec, *les oiseaux du ciel*; il admirait avec toutes les passions de
son âme et toute l'intelligence de son cœur cette illustre image de
l'urne d'Oreste, éloquent prétexte à tant d'immenses douleurs. Il
avait compris cette amitié triste, sainte et maternelle, du frère
et de la sœur, deux proscrits, et sans doute il fut touché de la sincérité de ce dévouement, de la vive ardeur de cet enthousiasme.
Il a suivi le poëte dans son vol quand il désigne comme un inspiré
l'emplacement de sa tragédie, Argos, le Lycée et les bois d'Apollon,
le temple de Junon, Mycènes et le palais ensanglanté des descendants de Pélops !

Certes, Voltaire a vu tout ce chef-d'œuvre; il l'a compris, il
l'a aimé, il s'est pénétré de ces grandes passions, éternelles comme
le cœur humain; cependant, toutes ces magnificences qu'il comprenait si bien, toutes ces douleurs sur lesquelles il a pleuré, il les
a gâtées comme à plaisir. De ces trois poëtes, Eschyle, Euripide,
Sophocle, torturés dans le même sens, il a voulu faire un seul
poëte... il a fait Voltaire! Il emprunte à Eschyle ses Euménides,
à Euripide la richesse et le détail scénique, à Sophocle la vivacité,
l'inspiration, l'élégance, et de ces trois belles œuvres d'une simplicité si différente il compose je ne sais quoi de triste, de diffus,
d'impossible! une déclamation! « Applaudissez, disait-il, c'est du
Sophocle! »

Ce n'était pas du Sophocle, ce n'était pas de l'Euripide, encore
moins de l'Eschyle : c'était un étrange assemblage de toutes sortes
d'admirations confuses, un pêle-mêle de divers styles mal combinés. On dirait, à relire *Oreste*, l'improvisation d'un homme qui

s'est procuré chez un marchand d'antiquités les diverses parties d'un costume du temps de Périclès, et qui se veut promener dans la rue les sandales à ses pieds, le manteau sur les épaules, débraillé, à demi nu. On a beau dire : *Je me fais Athénien...* on ne se fait pas Athénien ! Ou bien on s'empoisonne soi-même avec les mets plus exquis de la cité d'Aspasie et d'Anitus, comme cela est arrivé à madame Dacier le jour où elle a entrepris ce repas athénien qui pensa les laisser, elle et ses convives, sur le carreau de la salle à manger.

A cette exhumation d'*Oreste*, urne vide et sonore, l'étonnement a été grand d'abord; après l'étonnement est venu l'ennui, cet ennui de plomb qui retombe sur les vieilles œuvres, quand elles ne sont pas représentées d'une façon supérieure. Mademoiselle Rachel, qui tentait ce soir-là la plus ingrate de ses conquêtes, le plus hardi de ses tours de force, intelligente comme elle l'était, eut compris bien vite qu'elle soufflait sur des cendres éteintes et qu'elle essayait de ranimer un cadavre.

Hélas! sa tâche était uniquement de s'arrêter au chef-d'œuvre; et maintenant qu'on la juge, et qu'on la voit dans l'auréole que donne *la mort* à ses jeunes victimes, c'est la grande louange de mademoiselle Rachel, tragédienne : elle n'a réussi que dans les chefs-d'œuvre; et tout de suite elle était vaincue, aussitôt qu'elle s'adressait à des passions d'un autre âge, de l'âge héroïque, traduites par un homme d'un esprit admirable, il est vrai, mais traduites au hasard; habilement, mais sans trop de conscience, avec l'activité d'une tête en feu, bien plus qu'avec la conviction calme du génie. Ajoutez ceci : ce beau rôle de l'Électre qui avait séduit la grande tragédienne est un rôle monotone et sans grandeur, sans prévoyance et sans majesté, quand il est traduit par Voltaire.

Terreur mensongère, passion usée et croyance absente; mélodrame qui se traîne sur les marches d'un tombeau vide !

A ces tentatives hardies, il faut le succès absolument. Plus que personne mademoiselle Rachel avait besoin de réussir; elle voulait

à l'excès l'admiration de la foule, l'intérêt, la curiosité, l'applaudissement, la louange; âme inquiète et cœur malade, esprit timide, même dans ses plus grandes hardiesses; organisation maladive et nerveuse, un rien l'abat, un rien la sauve; le silence l'encourage, le silence l'écrase; et tantôt elle résiste jusqu'à l'insolence aux volontés du parterre, et tantôt elle se laisse abattre au froncement de cette multitude agitée et nerveuse... autant qu'elle.

Elle aussi, elle avait son *démon*, et quand son démon l'abandonnait, elle ne voyait plus, elle n'entendait plus! Cette voix qui grondait à la façon de l'orage avait peine à se faire entendre en ce choc peu logique d'aventures et de passions qui se heurtent sans se rencontrer; surtout le vers lui échappait dans cette tragédie écrite en courant par un tout jeune homme; et quoi d'étonnant? Le vers de cet *Oreste* est redondant et lourd; il est enflé et flasque; sonorité sans éloquence, qui remplace mal la verve entraînante de l'iambe athénien; c'étaient autant d'obstacles insurmontables contre lesquels s'indignait, violente et malheureuse, la noble et intelligente tragédienne.

Ainsi le soir de cet *Oreste* le supplice fut grand pour elle et pour nous. Le public, qui ne se rend pas compte toujours des émotions qui lui viennent, ne savait à quoi attribuer cette absence d'intérêt, de vérité, de passion, de vraisemblance? Mais allez dire au public attentif : Nous avons entrepris l'impossible!... Parfois, car la lutte fut d'un bout à l'autre pleine de fièvre et d'angoisses, la courageuse tragédienne retrouvait des cris, des gestes, des passions, des inspirations, des colères, des terreurs irrésistibles.

Puis, quand l'éclair avait percé le nuage, aussitôt le nuage retombait plus obscur. Les camarades de mademoiselle Rachel, éperdus, débitaient en toute hâte leurs tristes rôles. Seule, avec une énergie réelle, avec le désespoir d'une enfant qui veut tirer à elle sa sœur adorée qui se noie et qu'elle veut sauver, la petite Rebecca a lutté contre l'obstacle. Généreuse énergie dont le public a su bon gré à cette enfant!

XVII

Cette enfant, qu'une mort précoce devait enlever si vite et si cruellement à sa famille, à sa sœur Rachel, n'avait pas seize ans lorsqu'elle débutait au Théâtre-Français sous les auspices de sa sœur qui l'aimait comme une mère et comme une sœur.

C'était des quatre enfants restés à la maison la plus approchante de l'âge et des travaux de sa sœur; elle venait immédiatement après mademoiselle Rachel, si bien qu'au moment où la tragédienne apportait dans l'humble maison paternelle cette fortune soudaine et cette renommée incomparable, la petite Rebecca s'était trouvée assez intelligente pour comprendre tous ces bonheurs à la fois, et en assez bel âge pour en jouir tout de suite.

Elle eut donc (ce qui manqua à sa sœur) une jeunesse heureuse, abondante et facile, et comme elle avait un peu de ce sang qui fait les grands artistes, elle mit à profit toutes ces étoiles. Elle était studieuse, elle était attentive, elle avait le zèle et l'ambition. Non pas qu'elle rêvât une destinée égale à la reine de cette petite tribu d'artistes, au contraire : elle savait très-bien qu'en dépit de tous ses efforts, elle ne serait jamais que la sœur de sa sœur, à son ombre, à son côté et d'un peu loin... Cependant, toute jeune qu'elle était, elle avait déjà réalisé bien des espérances avant de mourir. Elle avait remplacé, non pas sans beaucoup réussir, madame Volnys dans le beau drame de Casimir Delavigne, *Don Juan d'Autriche*. Elle était charmante dans un rôle impossible, un rôle de mademoiselle Mars, Victorine, du *Philosophe sans le savoir*. Un bel esprit de notre temps, M. Léon Guillard, lui avait confié son rôle des *Frais de la guerre*, et la tragédienne avait montré qu'elle était une comédienne aussi. Dans cet *Oreste,* elle eut vraiment des cris, des passions, des douleurs, cette

petite Rebecca, fraîche, accorte, avenante, heureuse, et que tout le monde aimait rien qu'à la voir... Elle eut encore un beau jour dans sa vie, elle eut l'honneur de jouer à côté de mademoiselle Rachel dans le drame le plus pathétique et le plus touchant peut-être de Victor Hugo, de madame Dorval et de mademoiselle Mars (*par moi, pour toi!*), *Angelo, tyran de Padoue*, et j'ai vu Victor Hugo lui-même heureux et content d'avoir retrouvé, ce soir-là, ses deux ombres, ses deux fantômes, ses deux poésies, mademoiselle Mars et madame Dorval!

Cette heure d'*Angelo* fut la plus belle heure de la jeune comédienne; il lui semblait (de l'aveu de tous, et surtout de sa sœur) qu'elle avait été un instant au niveau de mademoiselle Rachel.

Des tendresses, de l'amitié, du dévouement de la sœur aînée à la sœur cadette, de Rachel à Rebecca, nous citerons, s'il vous plaît, deux ou trois lettres qui nous semblent tout à fait charmantes, et qui montrent mademoiselle Rachel sous son beau jour de mère adoptive, un de ses plus beaux rôles, et celui de tous peut-être qu'elle a joué le mieux.

« Ma chère mère, hélas! la pauvre Rebecca en tombant a déchiré sa robe; elle était triste et j'ai compris la profondeur de sa mélancolie. Alors je lui ai dit que j'allais intercéder en sa faveur pour cette manche en défaillance, et que pour aider à son pardon je lui donnais ma robe de soie. Elle a souri, elle est sauvée... Adieu. »

Voilà pour l'enfance, et voici pour les études que faisait Rebecca sous la *haute direction* de sa sœur :

« Ma chère sœur et petite amie. Il faut convenir que tu remplis bien tes devoirs d'amitié; j'en suis vivement touchée parce que je t'aime bien; je suis heureuse de tes progrès, et j'espère (attends-moi, j'arrive!) qu'à mon retour nous allons marcher à pas de géant, et que nous *enfoncerons* toutes les débutantes présentes et à venir. J'apporte à ma petite camarade un assez joli canezou de Nancy et deux paires de manchettes un peu gentilles.

« Cependant tiens-toi prête au rôle d'*Atalide*; je jouerai prochaine-

ment *Bajazet*, nous répéterons à nous deux, et c'est là qu'on verra, j'aime à le croire, un rapide progrès. Ce n'est pas l'intelligence qui te manque, mon enfant, mais un peu plus de confiance en toi-même. Allons, ma camarade, courage et bon espoir, l'avenir justifiera toutes mes prédictions. »

On n'en finirait pas avec toutes ces tendresses, mais le moyen de ne pas citer la lettre que voici, écrite de Marseille le 26 juin 1843, quelques jours avant la reprise des *Enfants d'Édouard* où la douce petite Rebecca se fit applaudir ?

« Mon cher petit duc d'York, apprends bien ton rôle ou prends garde! A mon retour si tu ne répètes pas comme il faut, je serai pour toi un Glocester ou un Tyrrel ; mais si le duc d'York est gentil, je serai son frère Édouard, avec quelque chose en poche à son intention.

« Je suis contente de ton écriture ; elle ressemble à la mienne... quand je m'applique, bien entendu.

« J'espère, mon cher duc, que tu n'as pas deux cœurs, ça serait vilain. L's que je trouve à la fin d'un mot écrit de ta propre patte m'a donné un instant cette crainte ; rassure-moi à cet égard, j'y tiens, car je préfère un bon cœur à deux passables.

« J'embrasse ton altesse royale sur les deux joues avec les respects que je vous dois, mon cher duc. »

Et au post-scriptum :

« Voici la figure ou l'image de mon hôtel. »

Et elle faisait en effet un dessin grotesque orné d'une enseigne : *Au duc d'York*. L'aimable lettre, et dans quelques lignes que de grâce et de contentement [1] !

Pendant dix années d'une calme et innocente vie, mademoiselle

1. C'est bien la même main de la sœur qui écrivait le petit billet que voici à son frère enfant :

« Mon cher petit Raphaël, puisque le beau et simple Hippolyte a trouvé grâce devant toi, j'en suis ravie, et pour te témoigner ma joie et ma reconnaissance, j'ajoute à ce léger billet la faible somme de dix francs. »

Rebecca tint sa place, une place honorable et bien tenue, au Théâtre-Français. Elle était studieuse, intelligente, active, et son grand chagrin était de manquer de rôles. Elle attendait chaque jour un nouveau drame; elle invoquait tous les poëtes, elle s'adressait à tous les dieux. Cependant elle était gaie et contente, et nous la rencontrions souvent au bras de son père dont elle était le compagnon. A la voir fraîche, épanouie, avec tout l'éclat de la jeunesse et de la beauté, qui nous aurait dit que cette enfant était frappée à mort, et qu'elle irait, la première, avant sa sœur, qui devait la rejoindre si vite, au monument où nous l'avons portée?

Il y avait comme un charme autour de cette enfant gaie et contente, et dont la vie avait été si facile. On l'aimait pour toutes sortes de bonnes qualités qui étaient en elle; elle n'a guère laissé que des espérances, et cependant son souvenir est resté.

On l'aimait pour ses bonnes qualités, pour ses belles grâces, pour son zèle, pour sa belle humeur, pour les apparences mêmes de cette fraîche santé mêlée à cette éclatante jeunesse (*flos ipse*). Hélas! apparences trompeuses, santé qui meurt, jeunesse au bord de l'abîme! Elle se mourait, elle n'en voulait pas convenir. « Ce n'est rien, disait-elle avec un sourire, est-ce qu'on meurt à mon âge, est-ce qu'on meurt entourée, aimée, et quand on est la sœur de Rachel! »

Mais déjà cette espérance qu'elle montrait à son père, à sa mère, à son frère, à sa sœur, à tout le monde, elle ne l'avait plus au fond de l'âme. Elle se sentait frappée; elle comprenait qu'il fallait partir, et elle partit enfin pour demander aux eaux salutaires des Pyrénées une allégeance à ce mal invisible. Or, pensez à l'épouvante, à la douleur de mademoiselle Rachel absente, lorsqu'à son retour de Moscou et de Saint-Pétersbourg, elle la retrouva si cruellement frappée et méconnaissable, elle-même, cette aimable fille dont elle avait été la sœur et la mère! On eût dit que Rebecca n'attendait plus, pour mourir, que le secours de cette sœur hospitalière qu'elle aimait tant; et quand elle l'eut revue et qu'elle sentit

la main de sa sœur, elle s'arrangea pour bien mourir. Hélas! quelle abominable et lente agonie! Il y avait tant de vie et de force au fond de cette jeunesse, que la mort eut grand'peine à s'y maintenir; la jeune fille résistait à l'heure suprême qui jetait son ombre sur son front; elle ne voulait pas mourir encore; aujourd'hui elle était mieux, le lendemain elle était sauvée; alors mademoiselle Rachel revenait à Paris *pour reprendre son service*, et ce fut dans ces intervalles d'un répit funèbre qu'elle joua Phèdre et qu'elle a joué Camille. Et trois fois, de Paris aux Pyrénées, où était sa sœur, on la vit qui passait, ne songeant qu'à cette agonie!

Enfin, après les jours de la lutte dernière, quand ces yeux si tendres furent tout à fait fermés, quand la mort eut posé sa froide main sur ce front intelligent, quand le cœur n'eut plus un mouvement et la poitrine plus un soupir, mademoiselle Rachel ramena ce pauvre corps épuisé par la fièvre et par l'insomnie. En vain elle avait invoqué Rebecca mourante et la suppliant de vivre encore, cette voix éloquente qui avait suffi à ressusciter la tragédie au cercueil n'avait pas su prolonger d'un instant ces jours si sévèrement comptés!

Il n'y a ici-bas que les chefs-d'œuvre de l'esprit humain qui soient immortels. L'ouvrier meurt, mais son travail reste, et c'est même une des grandes consolations de notre course passagère de savoir que dans cette foule des enfants d'Adam, voués à la mort, eux et leurs œuvres, il y en a peut-être un par siècle qui ne meurt pas tout entier!

Les funérailles de mademoiselle Rebecca furent suivies d'une foule intelligente, attristée, et qu'appelait en ce lieu funeste une profonde et sincère sympathie. On la pleurait pour sa grâce et pour tant de qualités aimables qui étaient en elle; et quand enfin elle allait disparaître au fond de la solitude et du silence, une voix amie, une voix qu'elle aimait, fit entendre à son tombeau ces paroles de regret et d'adieu :

« Avant d'être une société, les beaux-arts sont une famille, et

c'est pourquoi, à l'heure suprême, on voit accourir, autour de la tombe à peine ouverte, les divers artistes dont se compose la grande famille, chacun apportant son regret, sa louange et sa douleur.

« L'enfant à qui nous rendons, en ce douloureux moment, les derniers devoirs, était une fille pour nous, qui avons assisté à la naissance de son talent; elle était née au sein d'une humble et pauvre famille d'honnêtes gens; mais elle avait bien choisi le moment de sa naissance. Ainsi elle assista aux premiers triomphes de cette heureuse et glorieuse sœur qui ramena sur tant de berceaux la paix, l'abondance et l'espérance. Elle était intelligente, et bien qu'elle eût compris de quel côté venaient aux siens tant de bonheurs accumulés sur une seule tête, elle se dit cependant, qu'à l'ombre poétique de sa sœur, elle saurait trouver une place honorable.

« En effet, à force de zèle et de persévérance, en cette entreprise difficile, elle parvint à se voir comptée et acceptée aux mêmes lieux où le nom de Rachel était une espèce de mot d'ordre et de résurrection. Ceux-là seulement qui l'ont suivie attentivement, dans ses jeunes efforts, peuvent se rendre compte de ce travail et de cette ardeur à bien faire. On n'eût jamais dit, à la voir à ce point active et dévouée à son art, qu'elle se fût si facilement résignée à n'occuper que la seconde place. Un jour même elle jouait avec sa sœur dans l'*Oreste* de Voltaire, et comme Rachel semblait faiblir, elle poussa un si grand cri de misère et de peine, cette enfant morte aujourd'hui, que ce grand cri passa dans toutes les âmes, et que pour un instant, du moins, elle fut l'égale de sa sœur. Ne pensez pas qu'elle en fut triomphante... Elle en fut étonnée et malheureuse; elle avait été au delà de son espoir. Sa sœur en revanche était bien fière et bien contente, ce jour-là.

« Nous ne sommes pas ici pour faire un cours de littérature; ces chères vanités de la vie, elles disparaissent en présence du tombeau. Donc ne rappelons pas ici, dans ce lieu de silence éternel, le bruit des grands succès, des grandes soirées, des fêtes orageuses. Ce

bruit misérable n'est plus qu'un son perdu dans le grand silence, et les orages poétiques n'ont rien à faire au champ du repos.

« Elle eut cependant, cette aimable Rebecca, ses heures solennelles, quand elle allait de Corneille à Racine, de Racine à Voltaire, et de Voltaire au maître de notre littérature dramatique, qui vit un soir réunies, dans *Angelo*, mademoiselle Rachel et cette humble Rebecca, que voilà sous nos yeux dans sa bière, et je puis attester de la joie et de l'étonnement du grand poëte. O bonheur! il avait retrouvé ses deux ombres, ses deux poésies, ses deux fantômes : « Je les ai revues enfin, me disait-il à moi-même, mes chères « fantaisies, mademoiselle Mars et madame Dorval! »

« Pauvre et charmante Rebecca! que de charme en son sourire et que de grâce en son regard! Était-elle heureuse et contente des bonheurs que lui donnaient son théâtre et sa famille qui la pleure! En la voyant dans cette tombe ouverte avant l'heure, on peut dire que la Comédie-Française a perdu son printemps.

« Mais hélas! au moment où toutes choses lui étaient favorables, en plein exercice de cet art à qui elle devait déjà l'indépendance, auquel elle eût demandé tout peut-être, excepté la gloire qu'elle laissait à la plus digne, elle se sentit frappée, et soudain, par un mal invisible, un mal horrible et sans nom. En vain, courageuse et forte elle voulut se défendre et résister. En vain elle appelait à son aide ses vingt-quatre ans à peine accomplis, ses espérances à peine entrevues... il fallut à la fin qu'elle se reconnût vaincue et brisée par cette fièvre, et elle partit, disant qu'elle serait de retour ici en même temps que sa sœur Rachel, sa bien-aimée!

« O misère!... Des deux sœurs qui étaient parties, une seule est revenue, celle qui était tout au loin dans les neiges et dans les glaces... l'autre qui avait cherché l'air plus doux, et des soleils meilleurs, a rendu le dernier soupir au milieu de ces montagnes sans printemps. Lente agonie! épouvantable mort! La vie avait tant de peine à s'échapper de ce corps si jeune et si fort; la pauvre enfant avait tant de chagrin à se séparer de sa jeunesse et de tout ce qui

l'attachait ici-bas ! Trois fois sa famille eut un peu d'espoir de la reprendre, et trois fois il fallut que sa sœur partît, en toute hâte, et lui revînt en aide, en pitié, en protection, car à son lit funèbre elle appelait surtout sa Rachel.

« Enfin après trois jours de lente et atroce agonie, où seulement le souffle indiquait un reste de vie, elle a rendu au dieu de ses pères son âme si jeune et si tendre. Vainement mademoiselle Rachel, qui ne l'a pas quittée, et qui l'a ramenée ici, rappelait cette âme qui s'en allait... la voix éloquente qui a pu dire à la tragédie au cercueil : « Lève-toi et marchons, » et que la tragédie a suivie dans sa trace, n'a pas été assez puissante pour prolonger d'un instant cette existence à peine commencée.

« Il n'y a, messieurs, que les chefs-d'œuvre de l'esprit humain qui soient immortels ; l'ouvrier de la vie passe, et la vie, elle, reste, portant des fruits toujours nouveaux. C'est même cette idée, que de siècle en siècle un homme immortel se rencontre, qui fait que notre passage ici-bas nous paraît moins dur et que notre départ nous semble moins cruel.

« Maintenant, faisons en sorte que la mort de cette aimable enfant nous profite, et qu'elle soit pour nous un juste enseignement. L'enseignement de la mort est le droit commun, et tous les hommes de bon sens en doivent prendre leur bonne part. Si c'est un vieillard à qui nous rendons les derniers devoirs, apprenons par son exemple le calme et la résignation de l'heure suprême ; si c'est une enfant, à peine appelée au banquet des vivants que la mort emporte, apprenons, à la voir si jeune et si pleurée, à quelles misères, mais aussi à quelles consolations sont réservés ses parents éperdus, qui ne savent plus de quel côté leur viendra l'espérance.

« Ainsi rentrons en notre logis, songeant à tous ces mystères, et que cette humble et douce Rebecca, après nous avoir tant charmés par le spectacle de tant de grands sentiments qu'elle comprenait à merveille, nous soit encore, du fond de sa tombe, une espérance, un conseil, un enseignement. »

XVIII

Pour compléter l'œuvre excellente de mademoiselle Rachel ressuscitant la tragédie, il nous reste à cette heure deux chefs-d'œuvre, *Athalie* et *Bajazet*, deux rôles bien différents l'un de l'autre, celui-ci en pleine jeunesse, en plein éclat, celui-là tout courbé sous le poids des années et des cheveux blancs. Roxane... Athalie. Il avait fallu dix années d'étude et d'un exercice assidu pour que mademoiselle Clairon comprît et jouât Roxane.

Ce rôle de Roxane que nous plaçons ici après *Esther*, *Nicomède*, *Polyeucte*, *Marie Stuart*, le *Cid*, *Ariane*, *Phèdre*, *Oreste*, c'est-à-dire à l'heure où mademoiselle Rachel s'y montrait l'égale de mademoiselle Clairon elle-même, est un rôle de ses débuts; elle l'avait joué pour la première fois le 27 novembre 1839; *Oreste* est du 6 décembre 1845. Il lui fallut donc cinq années tout au plus pour atteindre à la terreur, à la grâce, au charme enfin de ce rôle de Roxane, un des plus difficiles que Racine lui-même ait tirés de son génie et de son cœur.

Cette tragédie de *Bajazet* fut inspirée à Racine par la conversation de quelques vieux diplomates qui avaient passé leur vie à Constantinople et qui avaient vu, d'aussi près qu'on le pouvait voir, le sérail du Grand Seigneur, cet autre palais de Versailles, mais un palais mystérieux, terrible, où le maître se cache aussi bien que l'esclave, et dont personne, étranger, chrétien, musulman, indigène, ne peut approcher sous peine de mort. Ce que ces hommes avaient appris des mœurs orientales, de ces intrigues, de ces sanglantes amours, de ces meurtres de frère à frère, ils revenaient le conter à Paris, mais ils le racontaient à voix basse, et comme on raconte les choses impossibles. D'ailleurs c'était à peu près l'époque où Galland, le savant orientaliste, découvrait avec une

persévérance presque poétique ce long poëme des *Mille et une Nuits*, dans lequel se manifeste le génie arabe en ce qu'il a de plus imprévu et de plus charmant. Ainsi Racine, jeune encore, et rempli de ces belles passions qu'il a jetées dans ses vers, prêtait une oreille attentive à ces histoires. Il en pouvait admirer à la fois les deux aspects : le côté sombre et sanglant, le côté amoureux et fleuri; ici des meurtres sans fin, la volonté d'un seul qui est la loi universelle, l'obéissance de tous, la fatalité qui joue en même temps le rôle de bourreau et le rôle de victime, et tout à côté les fleuves, les palais, les vallons, les montagnes, les riches étoffes, les diamants et les perles. Le rêve et le conte, les enchantements de l'esprit et des sens. Le moyen de résister à cette double séduction pour un poëte tragique et pour un poëte amoureux ! aussi bien Racine n'a-t-il pas manqué à cet univers poétique et sanglant qui s'ouvrait devant lui.

Il s'est enquis d'abord et avec toutes sortes de sollicitudes de l'histoire de cet empire mystérieux et si reculé, *que l'éloignement du pays répare en quelque sorte la proximité des temps !* Pour cette œuvre que rêvait son génie, il ne s'est pas contenté d'ouvrir les livres écrits par les historiens plus ou moins fidèles, il s'en est rapporté surtout à la conversation des hommes qui venaient de ces lointaines contrées; il demandait à chacun quelques détails : comment était faite cette royauté fabuleuse, héroïque et sanglante des successeurs de Mahomet; par quels sentiers inconnus l'esclave de la veille devenait maître du lendemain ; comment s'exécutait cette justice adorée à genoux; par quelles violences s'étaient signalés les janissaires ? par quelle vigueur ils avaient été domptés.

Ainsi éveillée par ces discours, comme Voltaire rêvera plus tard la *Henriade*, cette rare et sincère imagination s'arrête enfin au récit d'un meurtre récent commis naguère dans les murs du sérail, le meurtre de Bajazet, frère du sultan Amurat, par le sultan Amurat lui-même. Tel était *l'éloignement*, à entendre parler les vieillards qui ont approché de *Henri le Grand*, qu'au xviie siècle,

la France ni l'Europe ne savaient rien de cet horrible meurtre ; seulement quelques amis de M. le comte de Cézy, ambassadeur du roi à Constantinople, lorsque cette aventure tragique ensanglanta le sérail, se souvenaient fort bien d'en avoir entendu raconter quelques détails par M. de Cézy lui-même, et ces détails qu'ils avaient appris de la bouche même de l'ambassadeur, ils les rapportaient à Racine. M. de Cézy « avait été instruit des amours de « Bajazet et des jalousies de la sultane. Il vit même plusieurs fois « Bajazet, à qui on permettait de se promener à la pointe du sérail, « sur le canal de la mer Noire. M. le comte de Cézy disait que c'était « un prince de bonne mine. »

Voilà sous quelle inspiration Racine entreprit sa tragédie de *Bajazet*. Voilà donc ce qui vous explique comment il a deviné, lui, le premier, et bien mieux qu'aucun historien, les détours du sérail et de la politique de ces contrées lointaines, voisines des fables, en l'an de grâce 1670. Que si vous disiez à Racine que son héros était bien jeune pour arriver aux rares honneurs de la tragédie, il vous répondait naïvement *que ce sont des mœurs et des coutumes toutes différentes ; que les personnages turcs, quelque modernes qu'ils soient, ont de la dignité sur le théâtre ; on les regarde de bonne heure comme anciens.* En même temps il se retranchait fièrement derrière le vieil Eschyle, le père de la tragédie grecque, qui fait parler de son vivant la mère de Xerxès. Or, Eschyle était homme de guerre, il assistait à côté de son frère Cynégire à la bataille de Marathon. Et n'est-ce pas touchant, dans les bonnes raisons que vous donne Racine, de lui voir oublier la meilleure de toutes : la postérité, qui devait venir pour lui comme elle était venue pour Eschyle ; le temps et le génie, qui devaient donner à Bajazet la même consécration qu'ils avaient donnée à la mère de Xerxès !

Bajazet et *Mithridate*, de toutes les tragédies de Racine, sont les deux tragédies qui doivent le plus à l'invention ; il y devait porter ce rare instinct de toutes les passions, de toutes les douleurs et l'histoire, sans quoi il n'y a pas de tragédie.

Vous entendrez répéter aux vieilles *Leçons de rhétorique et d'histoire* que Racine a pris sa tragique aux poëtes de la Grèce antique... A quelle tragédie a-t-il pris Andromaque? A quelle tragédie antique a-t-il emprunté Burrhus, Néron, Agrippine? Dans quel livre écrit a-t-il découvert Bajazet et l'Orient?... Il a découvert Constantinople et Bajazet, comme Shakespeare a découvert Venise et Desdémone. Ainsi le travail historique de cet excellent génie est sans limites dans toutes les œuvres qu'il a laissées; il a découvert les Turcs comme il a découvert les Juifs; il aurait tout aussi bien découvert les Grecs et les Romains, les enfants d'Euripide et de Corneille. S'il est plus curieux à suivre dans *Bajazet*, c'est qu'en vérité la tentative était nouvelle et qu'il n'avait été devancé par personne. Enfin il devait ouvrir ce noble sentier à Voltaire qui y devait trouver Orosmane, à Montesquieu, esprit goguenard un instant, esprit sublime le reste de ses jours, qui devait y trouver les *Lettres persanes*. Et voilà comment, dans une nation bien faite, tous les chefs-d'œuvre de l'esprit, et même les plus divers, se tiennent par un lien invisible et sacré.

Entrez donc, puisque Racine lui-même vous en ouvre les portes, dans cet impénétrable sérail des empereurs ottomans, où nul n'est entré avant lui. A peine ouvert, ce palais vous paraît rempli d'une terreur immense, et vous sentez tout de suite qu'il ne s'agit plus ici de ces grèves désertes, de ces palais ouverts à tous, de ces temples sans murailles au milieu desquels se passe incessamment la tragédie antique. A la fin donc vous êtes véritablement enfermé entre quatre murs. Cette porte par laquelle vous êtes entré, un muet l'a refermée et peut-être nulle force humaine ne saurait l'ouvrir. Dès la première scène aussi nous partageons cette terreur d'Osmin, le confident d'Acomat. Tout brave qu'il est, Osmin n'entre pas sans terreur dans ces murailles sacrées; il se demande avec effroi quelle est donc la révolution qui s'est faite, et par quel miracle ils sont là, debout, dans cette enceinte, son lieutenant et lui, quand à peine oseraient-ils y entrer à genoux.

Cette terreur est des plus naturelles. Le poëte qui pouvait se montrer en ce moment pour vous décrire, à la façon du récit de Théramène, tout ce qu'il a appris de ces mystères, cède la place à un Turc qu'il a découvert, et ce Turc s'appelle Acomat. Vous pénétrez ainsi, peu à peu, dans les ténèbres de ce drame. Enfin donc voilà Byzance qui s'anime à ces sombres lueurs. Ce n'est pas assez d'avoir découvert l'Orient, il faut encore découvrir les hommes qui l'habitent.

Ce n'est pas assez de nous montrer le sérail, le mur intérieur, le palais, la forteresse, le poëte veut nous montrer aussi les âmes en peine qui habitent cet enfer. Voici donc, écrite en très-beaux vers, la destinée des empereurs ottomans : tout-puissants tant qu'ils sont victorieux, méprisés à la première défaite; maîtres du soldat s'ils vont en avant, égorgés s'ils reculent; volontés de fer, et cependant vulnérables à un certain endroit du cœur. Or, c'est le vieil Acomat qui nous explique toutes ces choses. Acomat, c'est le musulman sceptique. Cet homme doute; et du doute à la révolte, il n'y a qu'un pas. Il sait comment s'égorgent ces maîtres terribles; il sait aussi comment les successeurs de Mahomet font étrangler les vizirs et comment s'accomplissent ces révolutions de palais, révolutions muettes, silencieuses, implacables.

Nous marchons ainsi de découvertes en découvertes, et déjà nous devinons ces passions cachées, quand enfin paraît l'autre héros de la tragédie, Roxane, une des plus difficiles créations... la plus difficile création du génie de Racine.

Cette fois, en effet, à propos de cette femme au cœur de tigre, Racine oublie (il fait bien) les chastes et correctes habitudes de sa poésie. Il n'a plus rien à voir avec ces belles princesses de la Grèce ou de Rome, Junie, Hermione ou Bérénice, nobles cœurs, tendres cœurs, passions violentes quelquefois, mais tendres toujours au milieu même de leur violence; simples et touchantes beautés qui ont passé, malgré elles et malgré le poëte, par les salons enchantés du palais de Louis XIV. Non, il ne s'agit plus cette fois de ce continuel

combat de l'amour contre le devoir, de la passion aux prises avec le malheur ; ce n'est plus Andromaque éplorée et protégeant de ses larmes le fils d'Hector, ce n'est plus Junie consolant Britannicus, ce n'est plus Bérénice disant adieu à ce grand empereur qu'elle aime ; ce ne sont plus ces princesses élégantes, aussi célèbres par leurs malheurs que par leur naissance, par l'éclat de leur nom que par la grandeur de leur amour.

Il s'agit d'une esclave achetée au marché des esclaves ; il s'agit non pas d'une chaste fille de seize ans qui pleure comme Iphigénie cette seizième année en fleurs que le prêtre va traîner à l'autel, mais d'une femme soumise aux caprices d'un maître absolu qui la couvre de coups et de baisers. Adieu, cette fois, à la timide passion qui soupire tout bas, qui se cache et qui se perd pour ne pas dire un mot qu'elle brûle de dire et qu'elle n'ose pas prononcer. Il s'agit d'un amour sans frein, sans retenue et sans respect ; passion violente, excitée, et doublement, par le soleil et par l'esclavage.

Enfin cette femme n'a point de larmes ; elle tient en main un poignard. Cette femme n'attendra pas que l'homme qui lui plaît lui dise : *Je t'aime!* elle ira violente, insensée et furieuse, au-devant de cet homme, et sans même songer à se faire belle et parée, elle dira à cet homme : Il faut que tu m'aimes, je veux que tu m'aimes ! « L'amour ou la mort ! »

Tel était ce *hennissement* que le poëte avait pris à tâche, ô la tâche illustre! d'entourer de sympathie.... et pourtant ne pensez pas que pour arriver plus sûrement à des effets violents, imprévus, le grand poëte imposera la moindre violence à sa poésie... il fera parler Roxane elle-même, sans gêner en rien cette admirable langue qu'il a trouvée, sans gâter cette simple ordonnance du drame antique, à laquelle il ne veut ajouter ni retrancher.

Plus vous étudierez ce rôle de Roxane, et plus vous comprendrez quel grand art il a fallu pour tirer ce parti superbe et touchant d'une pareille femme en restant, comme l'a fait Racine, dans les plus scrupuleuses limites de l'art, du bon sens et du goût.

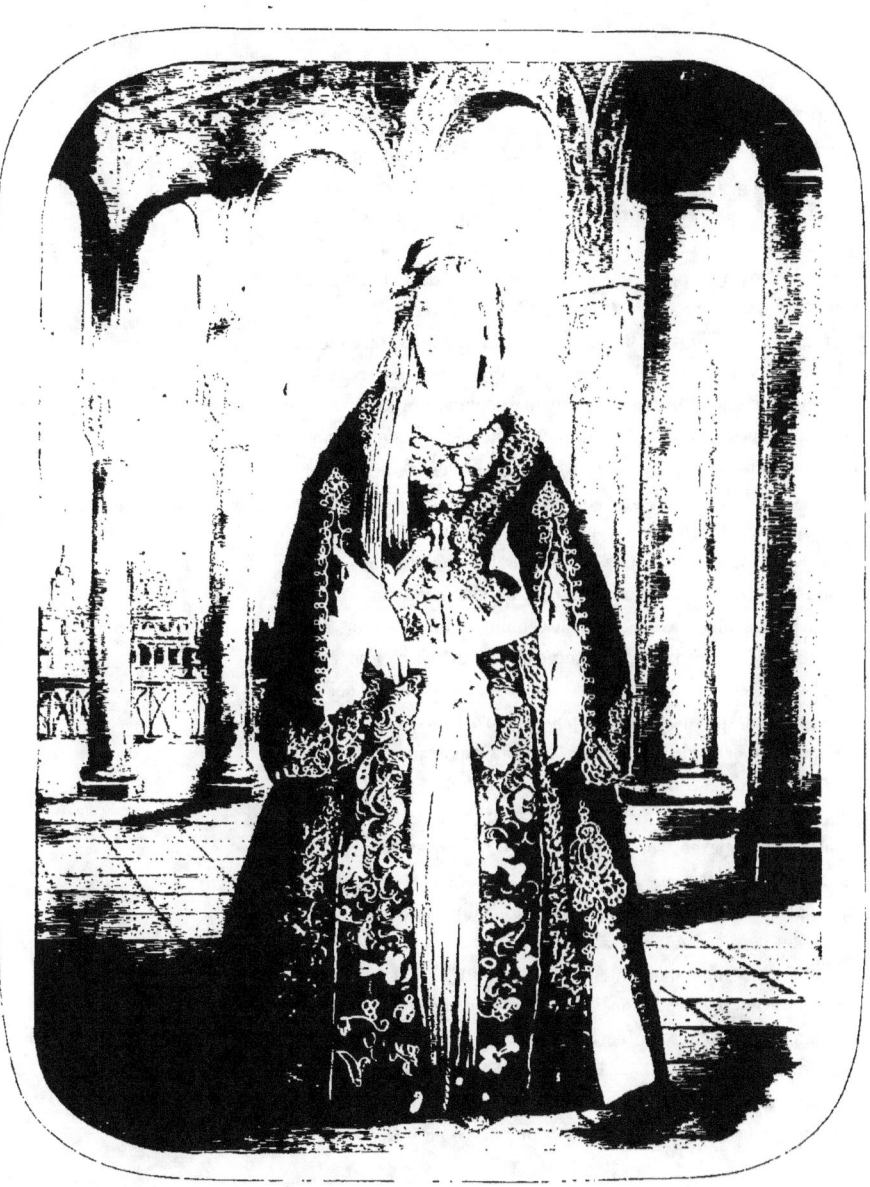

ROXANE

Holà ! gardes, qu'on vienne !
 Acomat, c'en est fait ;
Vous pouvez retourner, je n'ai rien à vous dire.
Sortez. Que le sérail soit désormais fermé,
Et que tout rentre ici dans l'ordre accoutumé.

(**Bajazet**, acte II, scène II.)

Cette Roxane est avilie autant qu'on peut l'être ; elle est avilie à la fois par l'amour que lui porte Amurat, par l'amour que lui inspire Bajazet, par l'amour que Bajazet lui refuse. Cette femme est amoureuse à l'orientale, avec sa tête, avec son orgueil ; elle est sans retenue, elle est sans pudeur ; les passions du cœur, *les passions de l'âme*, eût dit Descartes, qui sont la grande excuse de l'amour, ne sont pour rien dans l'amour de Roxane. Elle est insolente, inintelligente et misérable. Elle veut Bajazet... il lui faut la main ou la tête de cet homme ! Voilà dans quel syllogisme licencieux ou terrible se démène cette étonnante et tout d'abord inacceptable tragédie...

Et pourtant que de pitié, que de larmes ! Vous pleurez sur Roxane elle-même. O puissance irrésistible de l'amour, et même de l'amour dégagé de ces adorables prétextes dont Racine l'entourait !

Ainsi vous avez dans tout le cours de ces cinq actes deux héros si nets, si franchement dessinés, qu'ils vous font oublier les autres sujets qui les entourent. Roxane telle qu'elle est, furibonde, insolente, impitoyable, c'est bien la femme avilie et non pas déshonorée du sérail. Roxane, elle ne sait pas même ce que c'est que l'honneur. Acomat, le soldat de sang-froid, le politique dédaigneux de tout ce qui n'est pas le pouvoir, c'est bien l'homme de l'Orient qui se défend du despotisme par le despotisme, l'homme intelligent qui se défend par la ruse contre la force.

Quel homme, Acomat ! emphatique avec Roxane, dévoué et goguenard avec Bajazet, simple et bon avec Osmin son ami, parlant à chacun son langage, donnant au prince les conseils du politique éprouvé, à la femme les consolations d'un homme adroit, ne disant son dernier mot qu'à son confident, et encore attendant pour le dire, ce dernier mot, que le confident lui ait fait ce dernier serment : *Si vous mourez, je meurs !* Il ne se dément pas un seul instant dans tout le cours de ce drame, et même il va si loin que parfois il touche à la comédie... Est-ce en effet probable ? O Mahomet ! que va dire Acomat quand il verra le galant Bajazet perdre la couronne et la vie parce qu'il ne veut pas épouser Roxane ?

Enfin quelle n'est pas la douleur du vizir quand il se voit, lui blanchi dans le conseil et à la guerre, la dupe de ces folles querelles de l'amour ! Comme il se console vite quand il apprend que cet innocent Bajazet est justement amoureux d'Atalide que lui, Acomat, il devait épouser !... Molière lui-même n'a pas créé un personnage plus vrai, plus naturel et plus conséquent avec ses propres idées. Donc admirons cette Roxane qui bondit dans ce drame comme une lionne au mois de mai, pendant que le vieux tigre Acomat la suit à la trace sans se détourner d'un seul pas, tant il est sûr de marcher à son but.

Ainsi Roxane, Acomat, Osmin lui-même, il n'y a rien à leur dire : ils sont bien dans leur rôle, ils sont vraiment les enfants du Coran et de la fatalité : mais les deux autres, les deux amoureux, Bajazet, Atalide, êtes-vous sûr que véritablement ils appartiennent à ces mœurs à part, qui font que les Turcs *sont regardés de bonne heure comme anciens?* A cette objection, qui semble détruire l'unité de ce beau drame, il est facile de répondre que le poëte, avec ses trois personnages principaux, le vizir, la favorite, l'esclave, avait épuisé toutes les ressources que lui offrait cette histoire. Songez que dans ce sérail où nous venons de pénétrer il ne s'agit pas de rencontrer tous les personnages que nous fournit le drame antique : le père, la mère, le prêtre, le soldat, le dieu, le héros, le roi, le peuple, la jeune fille et son amant, le confident et la confidente, le monde épique, en un mot, tel que l'a fait Homère, le monde de l'histoire tel que l'a fait Thucydide ou Tacite.

N'oubliez pas que la scène se passe à Constantinople, que dis-je?... elle se passe entre quatre murs fermés à tous, et dans ces murs, trop heureux encore que le maître en soit absent. En effet, si le sultan Amurat était de retour, vous n'auriez ni Roxane, ni Acomat, ni la favorite, ni le vizir, vous n'auriez que le maître... à savoir, cette volonté froide, immobile et cachée, imposant sa force à la façon du rocher qui tombe et qui tue. Ce personnage unique, il est tout, il peut tout, il veut tout; nul ne le voit, nul ne l'entend,

son nom est *mystère*... Essayez d'en faire un drame ! Il a donc fallu éloigner Amurat, la volonté suprême et le dieu caché dans le nuage, afin que cette tragédie de *Bajazet* fût possible. Alors, quand le sultan est bien loin, il n'est resté que Roxane et Acomat, la sultane et le vizir qui se révoltent... Les autres personnages n'ont pas le droit de vivre et d'agir.

Bajazet lui-même, le héros de cette incroyable tragédie, il est un esclave, et rien de plus, *que l'on promène quelquefois à la pointe du sérail*, en attendant que vienne l'ordre de l'égorger.

Rien n'est plus vrai : Bajazet n'appartient pas à la famille des Ottomans ; Atalide est tout à fait une de ces élégantes passions écloses sous le regard bienveillant et charmé de mademoiselle de La Vallière ; le poëte n'avait pas d'autres héros sous la main, mais, une fois ces deux héros acceptés, quelle poésie et quelles vives tendresses ! Quels touchants retours de cette passion inépuisable qui se porte de celui-ci à celle-là ! quel intérêt cet amour ne jette-t-il pas sur ces deux enfants, perdus dans la passion de Roxane et dans l'ironie ambitieuse d'Acomat ! Jamais peut-être un poëte, quel qu'il soit, n'a poussé plus loin la grâce, l'esprit, la passion, l'art de tout dire et la douleur. Ce ne sont pas des Turcs, dites-vous.

Tant mieux donc, car avec cette femme qui se veut faire aimer la menace à la bouche, avec ce vizir qui jette sur ce drame le mépris qu'il a dans le cœur pour tout ce qui n'est pas l'ambition, quelle triste tragédie on eût faite, et le triste amusement, si nous n'eussions vu que des Turcs : un Bajazet turc, c'est-à-dire un enfant sans idées, sans volonté, occupé seulement de plaire à sa maîtresse ; une Atalide turque, c'est-à-dire quelque jolie fille du sérail, comme nous les montre Byron quand don Juan, caché sous les habits d'une esclave grecque, voit défiler sous ses yeux éblouis l'essaim joyeux des odalisques. « Ce joli bataillon de dames de tous les pays, sou-
« mises au caprice d'un seul homme, défilant très-modestement,
« d'un pas grave et solennel, ce sont : Katinka, Dudu, Haïdée,
« celle-ci brune et pleine de feu, celle-là blanche et vermeille, la

« troisième, Vénus endormie. » Et qu'eût fait Racine le poëte avec ces fantaisies orientales? Nous eût-il raconté avec le sans gêne de Byron « ce qui se passe sous le ciel des lits à quatre colonnes et « à rideaux de soie faits pour les riches et pour leurs femmes, qui y « reposent dans des draps aussi blancs que tout ce que les poètes « comparent à la neige que le vent éparpille dans les airs? »

Non, la tâche de Racine ne pouvait pas être cette tâche ironique et licencieuse que s'impose l'auteur de *don Juan :* comme aussi jamais Racine n'eût consenti à faire du descendant de Mahomet un bouffon tel que lord Byron l'a rêvé : « Sa Hautesse était un homme « d'un port grave; son turban lui venait jusqu'au nez et sa barbe « jusqu'aux yeux. » La grande poésie du xviie siècle ne se serait guère accommodée de ces mascarades et de ces licences. Avec tout son esprit, tout son génie et cette imagination aussi puissante que la foi qui soulève les montagnes, lord Byron, s'il eût vécu sous le grand roi et qu'il eût échappé à la Bastille, n'aurait jamais fait supporter ces bouffonneries, et, s'il eût osé aller si loin, il en eût été vertement réprimandé par Despréaux, qui ne pardonnait pas à Molière le sac de Scapin; il eût été chassé de cette cour, où les chefs-d'œuvre des peintres flamands étaient traités de *magots* par le roi Louis XIV.

Pourtant, à moins de voir l'Orient sous son côté profane et licencieux, comme Byron, à moins de pénétrer dans le sérail, comme fait don Juan, à moins de réveiller, la nuit, par ce grand cri, si peu terrible et si charmant, ces belles esclaves demi-nues, couchées çà et là comme des fleurs de climats différents dans un parterre exotique, à moins de nous les montrer avec leurs draperies flottantes, leurs cheveux en désordre, les yeux pleins d'un feu mouillé, le sein nu, le pied nu, il était impossible que le poëte Racine n'appelât pas à son aide ces chastes, innocentes et pures amours de Bajazet et d'Atalide, bien que ces amours fussent un peu françaises.

Tous les poëtes de ce monde ne font pas le même métier; au xviie siècle, il n'y a pas un poëte qui eût consenti à faire le métier

de lord Byron, quand lord Byron écrivit son admirable, amusant, grotesque, goguenard et licencieux poëme de *don Juan!*

Racine a donc fait tout ce qu'il devait faire; il a conservé à sa tragédie orientale un grand caractère honnête et sérieux; il a pénétré tant qu'il a pu dans le sérail, mais il n'est pas entré dans les petits appartements. D'ailleurs il avait besoin du jeune Bajazet pour se rassurer lui-même contre Acomat; il avait besoin d'Atalide afin de se protéger contre Roxane. Ceux qui disent : Mais cette tragédie serait plus amusante, si elle ressemblait au poëme de lord Byron, si elle *suait* l'Orient par tous les pores! ceux-là ne savent pas ce qu'ils disent. Que signifie : *une tragédie amusante?* Et comptez-vous pour votre amusement ces portes fermées, ces hautes murailles, ces déguisements, cet homme sous les habits d'une femme, ces broderies, ces gazes, ces parfums, ce harem qui dort?

Vains plaisirs des yeux! Amusements d'une heure et puéril secret dont tout le monde est instruit, que votre valet de chambre vous raconte, mot à mot, en vous déshabillant le soir! Savez-vous rien de moins amusant qu'un tableau de Raphaël? *Amusant!* à quoi bon? je vous prie. Raphaël, sur une toile heureuse et calme, vous montre un enfant, une femme, un vieillard. Têtes sereines, à peine entourées d'une auréole. Chefs-d'œuvre impérissables justement parce qu'ils *n'amusent* pas, parce qu'ils touchent. Méfiez-vous des chefs-d'œuvre qui vous amusent, vous en verrez bien vite la fin.

Ainsi est faite la tragédie de Racine : c'est un de ces clairs chefs-d'œuvre faits tout exprès pour la contemplation des esprits élevés, des cœurs honnêtes, des têtes calmes. Mais aussi, plus le chef-d'œuvre est écrit simplement, plus se cache le poëte derrière son drame, et plus le comédien doit être habile, et plus il doit pénétrer fièrement dans le secret de ces compositions superbes qui ne donnent rien au hasard. Ce n'est plus seulement un poëte dont on récite les vers, c'est un drame entier qu'il s'agit de révéler au vulgaire; et pour le bien deviner, ce drame, il faut tant de soins, d'attention, d'intelligence et de génie! On conçoit très-bien que l'auteur drama-

tique, aussitôt qu'il jette en son œuvre éclatante tout ce qu'il a dans l'esprit et dans le cœur, et qu'il n'a rien de caché pour son comédien, pour son auditoire, finisse par produire un drame où le comédien a peu de chose à faire, où l'auditoire a peu de chose à deviner.

Mais un poëte qui s'enveloppe dans sa majestueuse poésie et qui se cache au fond de la passion qu'il exprime ; un poëte qu'il faut découvrir même dans ses compositions les plus limpides, un pareil homme, pour être à sa propre hauteur, a besoin d'interprètes dignes de lui. Voilà justement pourquoi les chefs-d'œuvre de notre vieille scène tragique ne peuvent pas se passer de comédiens excellents. Plus ils ont été faits pour l'immortalité, et plus il faut que les comédiens qui les jouent soient à la hauteur des passions qu'ils représentent. Pour me raconter une vulgaire histoire, un comédien excellent serait trop bon, et le premier comédien venu, pourvu qu'il s'agite et me réveille, va suffire à ce drame ouvert à tous les vents, et dont les mystères les plus terribles finissent toujours par s'expliquer de la façon la plus naturelle ; mais les véritables mystères poétiques, les mystères de l'âme humaine, et les seules découvertes qui vaillent la peine que l'on s'en inquiète, il nous faut, pour ceux-là, des comédiens intelligents, merveilleux, inspirés, dignes enfin de toucher à ces rares et délicates œuvres de l'esprit humain qu'un souffle peut ternir.

Le grand mérite et le grand talent de mademoiselle Rachel, c'est qu'elle touchait d'une main réservée, ingénue et toute filiale, à ces œuvres délicates. On eût dit un bel enfant qui tient un oiseau dans sa main ; plus d'une fois l'enfant a laissé partir l'oiseau, tant il avait peur de l'étouffer. Sans nul doute le rôle de Roxane appartenait à mademoiselle Rachel par le droit de sa naissance, mais il fallait le conquérir, et qui donc pouvait espérer, parmi les gens de goût, que cette enfant trouverait, par intuition, ces rages soudaines, ces fureurs cachées et ce mot terrible : *Sortez ! sortez !* qui est une condamnation capitale... Elle ne le trouva pas le pre-

nier jour ; il errait sur sa lèvre, il ne sortait pas de son cœur.

Pouvait-elle aussi comprendre, jeune et sans expérience, au moment des débuts, les étranges paroles que dit Acomat à Roxane en parlant des *charmes* de Bajazet. Les *charmes* de Bajazet ! Tout le caractère de Roxane est contenu dans ce mot de Racine ; mais les plus vieilles comédiennes, après la vie la plus agitée et la plus vagabonde, il arrive assez souvent, les déchirées et les malheureuses, qu'elles ne comprennent pas le sens de ce mot étrange les *charmes*, appliqué à un homme. Comment donc mademoiselle Rachel, cette enfant si frêle et ce petit corps brisé, cette poitrine naissante, ce souffle inquiet, pouvaient-ils suffire à représenter la puissante lionne qui a nom Roxane, impérieuse et fière, amoureuse, absolue, qui veut des baisers ou du sang, esclave et reine à la fois, insolente et lâche, aussi prête à dévorer son amant qu'à l'adorer ?

Non, cette enfant, dans les premiers jours de *Bajazet*, ne pouvait pas suffire à tout ce rôle, elle ne devait pas le comprendre... Au premier coup d'œil (le premier jour) que le public a jeté sur la jeune Roxane, il comprit que cette enfant n'arriverait pas ainsi, tout d'un coup, à représenter la terrible sultane. En ce moment, quand on cherchait la scène du sérail, on ne trouvait qu'une étrangère égarée et perdue en ces terribles murailles où elle ne sait que faire et que devenir. Même ce profond regard de Rachel, cet œil qu'elle jette si profondément dans le drame qui se joue, il était distrait et préoccupé. Son bon sens lui disait déjà qu'elle n'irait pas jusqu'à la fin de sa tâche. Elle a cependant joué le premier acte avec ce grand air qu'elle portait en toutes choses. Elle n'était pas encore aux prises avec Acomat, non plus qu'avec Bajazet, et ces premiers transports d'une femme heureuse lui convenaient à merveille.

Au second acte, qui déjà devient difficile, la jeune tragédienne eut recours à cette ironie qui la soutenait fort au quatrième acte d'*Andromaque*. Elle n'a pas vu que l'ironie de la sultane qui peut

tuer, sans dire pourquoi, l'amant qui l'insulte, n'a rien de commun avec le mépris d'Hermione entre les mains de Pyrrhus.

Hermione, abandonnée, se défend comme elle peut, à la façon d'une princesse qui n'a pour se protéger que son esprit à défaut de sa beauté; mais Roxane, elle ne s'amuse pas à faire de l'ironie, elle n'a pas de temps à perdre. Elle commande, et c'est assez. *Entendre est obéir*, dit le proverbe turc, et Roxane sait son proverbe.

Au troisième acte, quand, victime elle-même d'une erreur inconcevable, la sultane se croit aimée, quelle n'est pas sa douleur indignée en entendant ces froides et dédaigneuses paroles de celui qu'elle aime! A ce moment, mademoiselle Rachel redoublait, mais en vain, d'indignation et de colère, sa colère était trop tendre encore et trop voisine de la douleur. En vain son regard, son attitude et son geste allaient au delà des limites, elle n'atteignait pas encore à ce désordre, à l'émotion, à la misère, au désespoir de cette abandonnée, et ce ne fut que bien plus tard, quand elle l'eut joué vingt fois sur cinquante représentations (la vingtième fois au bénéfice de madame Menjaud devant une recette de 10,962 fr.), qu'elle finit par atteindre à ces fièvres :

> Écoutez, Bajazet, je sens que je vous aime...

elle disait cela à tout briser.

A la dixième représentation de *Bajazet*, mademoiselle Rachel, parmi tant de victoires qu'elle avait déjà remportées, remporta sa plus grande victoire peut-être, et peu de comédiennes se peuvent vanter d'une conquête égale à celle-ci.

Nous laisserons à ce récit la forme et l'accent même qu'il avait le premier jour.

LE SPECTATEUR INCONNU.

L'affiche annonçait *Bajazet* et la foule était grande autour du théâtre. On a beau dire, toutes les foules se ressemblent ; plus ou moins parée, la confusion est la même. Que le tumulte porte des gants jaunes ou qu'il n'ait pas de gants, c'est toujours le tumulte. Nous laissions la foule se faire jour des pieds et des mains ; nous avions une petite place réservée à l'orchestre, non loin des loges de baignoires ; nous étions bien sûrs d'entendre tout à l'aise les vers de Racine.

Donc nous attendions patiemment sous la vaste galerie, quand nous vîmes passer, mais d'un pas si timide et d'un air si contraint, si malheureux, un pauvre petit homme en habit noir, en bas bleus et en gros souliers! Mais qu'importe l'apparence? Pour peu que vous soyez habitué à saluer de près les grandeurs de la terre, vous savez que ce n'est pas à ces dehors qu'il faut s'arrêter. Regardez votre homme en face, et, si vous l'osez, regardez-le au front, dans les yeux, si vous pouvez, soudain disparaîtra cette misère extérieure. Cette enveloppe vulgaire deviendra magnifique. C'est toujours l'histoire du lis de Salomon ; seulement le lis de Salomon, dont la magnificence est toute en dehors, sera vaincu toujours par la beauté de l'âme, la vertu et le génie.

Soudain mon ami, qui était à contempler une femme jeune et belle, se sentit frappé par le vertige que jettent autour d'eux ces hommes si rares dont l'ombre seule commande le respect, et, me serrant vivement le bras : « Tiens, dit-il, regarde-le, c'est lui ! » Eh! c'était lui. Je le reconnus pour l'avoir vu un jour causant doucement avec le plus grand philosophe voltairien de ce temps-ci. Il allait donc, il venait, il hésitait, il revenait sur ses pas, la main droite dans la poche de son habit. Évidemment une lutte étrange se passait dans l'âme de cet homme, et c'était peut-être la pre-

mière fois de sa vie qu'il se rencontrait à cette heure dans le bruit, dans la lumière et dans les vices du Palais-Royal.

« Pauvre homme! dis-je à Théodose, où s'est-il donc fourvoyé? Ne vois-tu pas qu'il cherche son chemin et que ce serait charité de lui offrir le bras, de le mettre sur sa route et de le ramener dans sa maison? » Du même pas j'allais pour le rejoindre, quand Théodose me dit tout bas : « Ne crois-tu pas, insensé, que tu vas apprendre quelque chose à celui-là? Il connaît la ville mieux que toi. S'il est ici, ce soir, à cette heure, c'est qu'il y veut être. Cet homme sait tout et il peut tout. Il est de ces gens qui se lèvent dans la tempête aux cris de leurs disciples, qui disent en se réveillant : *Gens de peu de foi!* et qui soufflent sur la mer pour la calmer. Non, par Dieu, je n'irai pas l'aborder à cette heure, il faut qu'il soit poussé à ces alentours par un grand motif. »

Comme nous parlions ainsi, Théodose et moi, notre homme errait, comme une âme en peine, autour du Théâtre-Français.

A la fin le théâtre se remplit, la foule cessa de murmurer autour des murailles, le long couloir fut rendu à la circulation, notre homme avait disparu dans l'ombre. « J'avoue, s'écria Théodose un peu découragé, que j'avais une bonne pensée et qu'il m'en coûte d'y renoncer. Mais aussi tu verras qu'avec notre espionnage maladroit nous lui aurons fait peur. »

Et, comme je le regardais d'un air étonné : « Ah! s'écria-t-il, te voilà bien ; tu vas te récrier que c'est impossible, qu'il ne peut pas venir en ce lieu de perdition, lui, l'ardent apôtre de tant de vérités, fausses et vraies. En vérité, vous autres, gens du monde, vous êtes de plaisantes gens! Quand l'envie vous prend de lire Bourdaloue ou Massillon, vous les lisez avec toutes sortes de ravissements ineffables ; sur votre table de travail, ou plutôt de loisir, vous placez Bossuet à côté d'Horace et de Molière, sans demander au grand Père de l'Eglise gallicane si ce voisinage lui convient. Apprenez-vous, par hasard, qu'un grand orateur parle dans la chaire chrétienne, vous allez l'entendre, et aux premières places

encore. Si par hasard les premiers souvenirs de votre enfance religieuse vous reviennent en mémoire à certains grands jours, et que vous sentiez le besoin de prier Dieu à l'autel commun, vous allez à la messe à l'heure de midi, et là vous respirez l'encens tout à l'aise; vous entendez, aux accents tonnants de l'orgue, psalmodier les beaux psaumes; quand vous passez, le suisse frappe de sa hallebarde les dalles sonores, et c'est vous que le vieux prêtre bénit le premier de ses mains vénérables; tout cela est très-bien fait, et nul n'a rien à y voir... Qu'un des prêtres de cette Église hospitalière vienne à frôler un de vos théâtres, aussitôt vous voilà pâles d'effroi; aussitôt vous reculez d'horreur; aussitôt vous vous écriez : C'est impossible! Plaisantes gens que vous êtes! Comme si le bon Dieu n'avait pas fait pour tous tous les chefs-d'œuvre! Comme si les vers de Racine ne devaient pas remplir toutes les oreilles et toutes les âmes! Au contraire, quand par hasard un des saints de cette planète vous demandera sa part de vos fêtes poétiques, faites-lui place et le laissez venir. Tenez-vous debout, quand il arrive, comme les jeunes gens de Sparte devant les vieillards. En vérité, ajoutait-il avec un profond soupir de regret, c'est grand dommage que nous ne l'ayons pas arrêté en son chemin, il était poussé là par la tragédie de Racine, sois-en sûr. Certes, nous eussions dû l'attendre et lui offrir une de nos places : je serais allé avec lui à l'orchestre, et toi tu aurais fait sentinelle à la porte, afin que nul ne fît semblant de le voir! Aussi bien je n'entrerais pas au théâtre, et c'est toi qui me liras les vers de Racine pour me punir. »

Et déjà nous partions et nous allions pénétrer dans ce corridor sombre qui conduit aux jardins de madame Prevost, lorsqu'au milieu même de la sombre allée, Théodose, dont l'œil est perçant, découvrit notre homme égaré, qui, cette fois, marchait d'un air résolu. Dans le nouveau trajet qu'il avait fait, il avait pris son courage à deux mains, et s'était dit à lui-même : *J'irai!*... Il y allait poussé par cette voix qui dit : *Marche! et marche!* dans un sermon de Bossuet. O singulière destinée de l'homme! O vicissitudes étranges

de la volonté! Voilà cependant une frêle créature qui, lorsque l'inspiration la pousse, ébranlerait l'édifice social. Pour cet écrivain surnaturel, quand il est monté au terrible diapason des révolutions, rien de si élevé qu'il ne brise, et rien de si grand qu'il n'attaque en face, rien de si puissant qu'il n'écrase! A sa voix se réveillent dans les âmes mille passions inconnues; à sa voix la révolte fermente dans le peuple comme fait le levain dans la pâte qu'il soulève.

Il a dans son âme des lamentations dignes de Jérémie, mais ces lamentations sont en sens inverse; et quand Ninive dort paisiblement sous l'égide de son Roi, il la réveille en lui disant : *Révolte-toi!*... Cet homme si frêle, qu'un souffle va le renverser, une fois qu'une pensée sera sortie des profondeurs de son cerveau, si vous voulez qu'il la rappelle ou qu'il la démente, cette idée funeste, rien n'y fera, ni le pape, ni le roi, ni l'empereur, ni personne; il répondra, lui aussi : « Ce qui est écrit est écrit! » Son orgueil est plus vivace que celui de Satan; il a, plus que Satan, le génie et l'éloquence.

Homme singulier, il a montré tous les courages, à ce point qu'il a eu le courage de l'humiliation en plein Vatican. Prosterné aux pieds du pontife, il pouvait se relever cardinal et prince de l'Église, il a mieux aimé se relever toujours révolté et plébéien. C'est pourtant le même homme qui hésite et qui tremble et qui recule devant une demi-douzaine de comédiens du Théâtre-Français!

A la fin, il entre; il est entré; nous le suivons, il ne voit plus personne. Le contrôleur a pourtant la cruauté de le tenir debout pendant une grande minute, tant il est étonné de ce nouveau venu, qu'il n'a vu nulle part, même dans ses rêves. Pourtant, à tout hasard, le contrôleur porte la main à son chapeau et le salue plus bas encore que s'il s'agissait de M. Alexandre Dumas la veille d'un succès. Une fois sous le vestibule, notre homme est aussi à l'aise que s'il était à l'église. Il n'est jamais entré dans un théâtre de sa vie, et d'un coup d'œil il en devine l'agencement. Son habit touche en passant la statue de Voltaire, et le malin vieillard, réveillé en

sursaut, regarde avec un sourire plein de respect cet étrange spectateur dont l'aspect lui impose : « J'ai vu cet homme-là quelque « part, se dit Voltaire ; il ressemble à s'y méprendre à J.-J. Rous- « seau déclamant contre l'inégalité des conditions ; il me paraît « aussi éloquent et encore plus convaincu. » Et vous avez raison, Monseigneur, car, s'il y eut jamais en ce monde une image vivante de J.-J. Rousseau, la voilà ! C'est le même souffle et c'est la même respiration ! C'est la même colère et ce sont les mêmes instincts plébéiens ! C'est la même parole habilement mélangée d'atticisme et de bourgeoisie ! O le plus grand disciple de Rousseau, et qui s'est redoutablement escrimé dans un beau livre contre la profession de foi du Vicaire savoyard !

Cependant, à mesure que l'inconnu montait le premier étage du théâtre, l'escalier résonnait sous ses pas. Ce pas était puissant et solennel, comme les pas de la statue du Commandeur. Sur le passage de notre homme, toute conversation commencée était interrompue. Les femmes se pressaient contre la muraille, les jeunes filles étaient sur le point de faire le signe de la croix. A coup sûr il se passait quelque chose d'étrange dans cette salle, mais nul n'aurait pu dire ce qui s'y passait, excepté nous. Par je ne sais quel enchantement incroyable une loge s'ouvrit devant notre homme, sombre, profonde, mystérieuse ; il entra seul. A peine y fut-il entré que la porte se referma d'elle-même, tout comme elle s'était ouverte. Bien plus, l'ouvreuse de loges, interrogée plus tard sur cet étrange phénomène, nous a avoué en tremblant que, poussée par une curiosité indicible, elle avait voulu entr'ouvrir doucement cette porte, mais la porte avait résisté comme eût fait une porte de chêne et de fer scellée dans le mur, la clef s'était brisée dans la serrure, en même temps le vasistas qui était ouvert s'était voilé tout d'un coup d'un grand voile rouge, et la pauvre femme avait eu les yeux brûlés.

Nous cependant, Théodose et moi, nous nous étions assis à l'orchestre, non loin de la loge fatale ; sur le devant de cette loge qui était tout ouverte, on ne voyait rien, et cependant personne ne

demanda à y entrer; on comprenait qu'il y avait quelqu'un et quelque chose là-dedans. C'était comme qui dirait le vide, mais le vide rempli! A voir ce grand trou obscur on avait froid. Cette loge souterraine était à notre gauche; à l'heure qu'il est, nous avons encore le côté gauche paralysé, Théodose et moi.

Quand l'homme fut assis, il fit un signe imperceptible, que nul ne vit, et qui soudain cloua tout spectateur à sa place. Au même instant la toile se leva, non pas lentement et solennellement, comme fait la toile du Théâtre-Français, mais tout d'un coup, comme fait une chose ailée qui s'enfuit et qui a peur. Aussitôt la tragédie commença. Je vous ai dit peut-être qu'on jouait *Bajazet*, et sans nul doute, pour le spectateur inconnu on ne pouvait rien choisir de plus extraordinaire. En effet, cet homme est si complétement un savant que dernièrement il a vendu tous ses livres, comme désormais un bagage inutile. Dans toutes les œuvres de Racine une seule le pouvait étonner, et cette œuvre était *Bajazet*. Qui dit le contraire?

Il eût reconnu la Phèdre de Racine pour l'avoir rencontrée dans la tragédie antique... il sait par cœur les trois poëtes grecs, lui qui sait tout. Il eût reconnu ce *Néron* qui commence à dévorer le monde, lui qui a étudié avec un soin acharné et presque complaisant la décadence des empires; *Mithridate* ne l'eût pas étonné, il a l'instinct de toutes les révoltes, même des révoltes généreuses.

Vous pensez qu'il eût été facilement charmé par *Esther*, par *Athalie*, par ces chastes échos de l'amour, des désirs, des espérances et des lamentations des prophètes : mais *Bajazet*, *Bajazet* joué devant cet homme, avouez que le hasard est singulier! Ce sont des mœurs que nul n'a vues, excepté Racine; c'est une langue que personne n'a parlée, excepté Racine; ce sont des amours à épouvanter les amoureux de Racine lui-même, ces tendres cœurs qui ne comprennent que les faiblesses élégantes. Sans compter que Mahomet règne sans partage dans ce drame. On sent le Coran dans *Bajazet* autant que l'on retrouve la Bible dans *Athalie!*

Voyez donc ce qui est arrivé ce soir! Notre homme n'avait cru

entrer que dans un théâtre, il était entré dans une mosquée. Que dis-je? il était entré dans un harem.

Je n'ai jamais mieux senti que ce jour-là la nouveauté étrange, infinie, du *Bajazet* de Racine. J'en ai tiré cette conclusion, à laquelle je n'avais guère pensé jusqu'à présent, que le spectateur qui est à vos côtés entre pour beaucoup dans l'émotion dramatique. Ainsi donc, l'empereur Napoléon prêtant l'oreille à la tragédie de Corneille, sa tragédie d'adoption; Louis XIV assistant à la déification de mademoiselle de La Vallière dans les tragédies de Racine; le peuple de 1789 battant des mains aux maximes libérales de Voltaire; les derniers courtisans de Louis XV assistant aux licences érotiques du *Mariage de Figaro*, voilà ce que j'appelle des représentations complètes où tout se tient, l'auditoire et le poëte.

Vérité facile à trouver, et que je ne comprends qu'à dater du jour où, par un heureux hasard, j'ai assisté à la représentation de *Bajazet* à côté de ce prêtre catholique, de cet illustre chrétien, de cet ennemi formidable du souverain pontife. Oui, c'est cela : à entendre ces chefs-d'œuvre dans la foule vulgaire, loin des hommes et des générations qui les ont inspirés, loin des grands hommes qui les ont adoptés par droit de conquête, comme avait fait l'empereur Napoléon pour *Cinna*, ces chefs-d'œuvre perdent la moitié de leur valeur et de leur lustre. Le bourgeois déteint sur ces grands drames, dont il ne cherche pas le sens caché, dont il ne comprend que la péripétie finale, où il n'arrive que parce que c'est la mode et la fureur de l'heure présente, où il ne viendra plus demain, quand cette mode sera passée. Ainsi séparée de son entourage légitime, de son grand homme ou de son grand peuple, la tragédie la plus belle n'est plus qu'un tableau magnifique privé de son cadre.

Donc, à l'entendre seulement avec ce rare spectateur de plus caché dans la salle, *Bajazet* a changé de figure; l'Orient s'est révélé tout à fait. Nous avons vu apparaître le sérail tout entier, les haines, les jalousies, les rivalités, les muets qui servent de

bourreau, la sultane qui aime, et se fait aimer le poignard sur la gorge, le vieux vizir qui ne comprend pas que l'on fasse d'une femme autre chose que le jouet d'un instant, jouet qu'on brise quand il déplaît, ou que l'on revend le lendemain au même marché d'esclaves, en perdant quelque chose sur l'achat primitif.

Et plus ces mœurs, ces événements, cette croyance, devaient étonner notre spectateur, plus aussi nous avions le sentiment de cette si grande nouveauté. A la vérité on ne voyait pas cet homme dans sa loge, soit qu'il se fût rendu invisible, soit que nul regard humain ne fût assez hardi pour plonger dans ces ténèbres : mais vous n'aviez pas besoin de le voir pour savoir qu'il était là dans la même atmosphère que vous, qu'il écoutait les mêmes vers, qu'il assistait au même drame, et qu'il suivait du regard les mêmes comédiens. D'ailleurs, ai-je besoin de vous expliquer ce sentiment bizarre et si nouveau? Quel commentaire ajouter à cette rencontre inattendue, et pourquoi me donner tant de peine à chercher des commentaires, quand il me suffit pour expliquer toute cette émotion, pour légitimer ces surprises, de vous dire enfin le nom de ce spectateur inconnu?

Rien n'était plus digne d'intérêt que l'attention de cet homme à contempler mademoiselle Rachel. On eût dit qu'il retrouvait non pas une enfant, mais une fille appartenant à quelqu'une de ses parentés lointaines. Il écoutait, visiblement frappé de cette hardiesse éloquente, et comme il avait une intelligence incomparable, il se demandait si jamais, même aux temps de la jeunesse et des rêves pleins de soleil, il avait fait un rêve égal et comparable à celui-là.

Cependant mademoiselle Rachel, excitée et frémissante, à son insu, de ce voisin inspirateur, obéissait à des tumultes nouveaux; elle entendait au fond de son âme troublée des voix inconnues; elle pressentait, par la divination du sixième sens (elle l'avait au degré suprême) qu'un homme était là, quelque part, un génie, une intelligence, une volonté, qui la regardait, qui l'écoutait, qui l'inspirait, et que pour la première et la dernière fois de sa vie, attirée par tant

d'éblouissements, cet homme, eh! que disons-nous? ce poëte, oubliait ses rudes travaux de chaque jour, sa pieuse austérité, sa cruelle surveillance sur lui-même et ses luttes terribles contre tous les pouvoirs établis. Pour la première fois aussi, il s'est abandonné doucement à l'heureuse poésie; il a prêté l'oreille aux tendres paroles de l'amour profane; il a étudié le jeu de l'ambition quand elle est mêlée aux adorables passions du cœur. Que vous dirai-je? Il est devenu tout à fait un jeune homme. Ainsi, grâce à la jeunesse, à la beauté, à la voix sympathique, aux nobles accents de la Melpomène enfant, l'apôtre politique et catholique a fait place un instant à un être plus humain. O miracle! et que la juive Rachel a opéré ce soir-là une grande conversion!

Puis, quand la tragédienne eut accompli sa tâche, et quand il fut remis de ces émotions qu'il ne songeait pas à cacher, il se leva et sortit d'un pas calme. Autant il avait été embarrassé et malheureux pour entrer dans ce lieu profane, autant il en sortit la tête haute et le visage assuré. La poésie de Racine l'avait tout à fait réconcilié avec lui-même, et il ne doutait plus, depuis qu'il avait entendu réciter ces beaux vers par cette personne éloquente. Aussi bien il traversa lentement cette foule ameutée à son passage et qui, cette fois, n'avait plus peur. Il était venu chercher la foule, il avait sa part de ces fêtes de la poésie. Il disait, lui aussi : *J'ai voulu voir, j'ai vu.* La beauté du spectacle et l'inspiration de la tragédienne avaient rassuré complétement sa propre conscience. Il avait compris qu'une pareille fête appartient surtout à des esprits de sa trempe, et non-seulement il ne se cachait pas en sortant de ces voûtes, où l'écho était l'écho même de Racine et de Corneille, mais encore on lui eût demandé son nom, il eût répondu sans honte et sans peine : Je suis l'abbé de Lamennais, je voulais voir jouer une tragédie et saluer mademoiselle Rachel!

Le surlendemain de cette illustre aventure, un bruit se répandit dans la ville entière (et ce bruit s'est répété vingt fois en vingt ans) que mademoiselle Rachel abjurait entre les mains de M. de

Lamennais, et que M. de Lamennais lui-même prononcerait le terrible *ephéta!* « Beaux yeux fermés, ouvrez-vous enfin à la lumière, » et qu'ainsi serait justifiée cette parole du saint livre : *Une nouvelle étoile sortira de Jacob!* Ceux qui faisaient courir ces bruits étranges ne se doutaient guère que s'il y avait une conversion, c'était la conversion de M. de Lamennais par mademoiselle Rachel.

XIX

Cependant, nous avons beau faire et retarder de notre mieux la transformation de Roxane en Agrippine et d'Hermione en Athalie, il faut bien arriver à ce moment suprême où la jeune princesse est une reine armée du sceptre et du poignard. Agrippine! Athalie! Adieu au printemps de la vie, à la jeunesse, aux chastes voiles, aux honnêtes transports des belles années! Adieu surtout à l'amour, la seule passion à laquelle s'intéressent les hommes rassemblés dans un théâtre! Allons! c'en est fait, remplissez la coupe; appelez le meurtre à votre aide; ordonnez, commandez, châtiez, vengez-vous! Soyez Mérope et Rodogune, soyez Agrippine et soyez Athalie. Est-ce possible? O misère! ô l'imprudente! Elle va donc représenter les vieilles reines sanglantes, délaissées, odieuses, abominables, qui se débattent pour l'empire, pour la vengeance, pour le trône ou pour leur fils aîné, pour toutes les passions secondaires!

Et nous autres ses pères, étant vivants, est-ce donc qu'elle aura jamais, à Dieu ne plaise! l'âge, la forme et la voix, la taille et les rides de ces grands rôles de la pourpre impériale? Cette petite main charmante, dont le geste est un ordre, est-elle faite pour tenir un vieux sceptre? et ces yeux sont-ils brillants pour le meurtre, et cette taille frêle et mignonne, elle disparaîtra dans l'ombre injuste du manteau royal? Quoi donc! cette tête élégante et pensive, ils vont l'accabler, les maladroits et les impies, sous le poids de la couronne

d'or?... Tout au plus la couronne de fleurs ! C'est donc par lassitude, par oisiveté, par caprice, par vanité, par curiosité pour elle-même plus que par conviction, que mademoiselle Rachel s'est mise ainsi tout d'un coup à nous représenter Agrippine, l'Agrippine veuve de Claude, et dont Néron est le fils ! Cela lui aura paru étrange d'être la mère... de Beauvallet; la mère de Beauvallet!

Ainsi nous parlions et nous nous lamentions à l'avance, proclamant et réclamant les droits de la sainte jeunesse, et disant que c'était un meurtre en effet d'arracher à notre enfant ses élégantes et belles années pour la précipiter dans les abîmes de la royauté implacable. Elle voulut absolument essayer sa force et sa virilité dans le rôle d'Agrippine, et naturellement elle manqua d'autorité, de majesté, de force et d'ampleur. « Mademoiselle Rachel, disions-nous le lendemain de *Britannicus* (elle ne l'a joué qu'une fois) a joué à l'impératrice comme les petites filles jouent à la poupée; à tout prendre elle a bien fait, puisque ça l'amuse. Qu'elle joue les vieilles femmes, à la bonne heure! elle ne les jouera pas plus jeune; mais nous faisons des vœux pour qu'elle s'en lasse bien vite. D'ailleurs le public l'aime à peu près dans tous ses rôles; il lui passe toutes ses fantaisies. Dernièrement encore il lui a bien permis de se couvrir de rides et de cheveux blancs pour représenter la centenaire Athalie; à cette profanation de tant de jeunesse éloquente, qu'on aurait dû traiter comme un tour de force tout au plus, le public s'est laissé prendre... Il ne s'est pas laissé prendre à Agrippine : ni la beauté du costume, ni la majesté rétrospective de la démarche, ni la fierté du visage, ni la beauté du geste, ni les éclats de la voix, n'ont pu faire de cette intelligente personne une Agrippine, et tout au plus était-ce une tentative curieuse pour une fois. »

Cependant la belle curiosité que de voir un masque à la place d'un beau jeune visage, bien vif, bien intelligent, et tout rempli des feux de l'âme, de l'esprit, de l'intelligence et du regard !

Ainsi la critique s'opposait de toutes ses forces à ces tentatives laborieuses, mais précoces. Il fallait attendre (hélas! elle n'avait pas

le temps d'attendre et elle se hâtait) que mademoiselle Rachel eût quarante ans pour représenter la mère abominable et savante de ce brigand couronné qui s'appelait Néron; tout le reste était fantaisie, et nous devons lui compter comme une conquête inespérée et fabuleuse entre toutes ce rôle d'Athalie qui l'avait conduite au rôle d'Agrippine.

Ici cependant les conseils de la critique furent inutiles, et ses imprécations se changèrent en louanges lorsqu'elle eut vu, contrairement à ses prédictions, que mademoiselle Rachel, par l'abnégation la plus entière de sa beauté, de sa jeunesse, en se vieillissant impitoyablement de trente années, était parvenue à nous rendre *Athalie*; *Athalie*, œuvre excellente, et la digne fille d'*Esther*.

Elle-même, madame de Maintenon, elle avait commandé *Athalie* à Racine... et, l'œuvre achevée, elle en eut peur. Louis XIV lui-même, en ce dernier mot du génie et de la vertu de Racine, il ne vint pas en aide au poète de ses jeunes années, de ses jeunes amours. Bien plus, le XVII° siècle, qui s'éteignait dans la dévotion et dans l'ennui, voyant que les portes de Saint-Cyr étaient fermées à l'auteur d'*Athalie*, se mit à crier, sans rien vouloir entendre, que Racine était perdu. « Le bonhomme, disait-on, qui se figure que nous pouvons nous intéresser à une tragédie exempte d'amour, et qu'avec une reine octogénaire, un jeune enfant, un prêtre fanatique, il obtiendra l'assentiment et les larmes des gens de goût. » Si bien qu'*Athalie* eut grand'peine à ne pas succomber sous ces disgrâces, et que personne, excepté Despréaux, n'osa protester contre cette injustice. Lui-même, Racine, plein de doutes et d'angoisses cruelles, devait descendre au tombeau sans se douter que son œuvre, à la fin triomphante et victorieuse de tant d'injustices, sortirait de l'oubli pour entrer dans une gloire impérissable à l'instant même où serait cassé le testament de ce tout-puissant roi Louis XIV, dont le sourire ou le dédain donnait la fièvre aux plus grands capitaines, aux poètes les plus illustres.

Athalie insultée, outragée et traitée par les beaux esprits

de 1694, comme avait été traitée la *Pucelle* de Chapelain dans la société de Boileau, de Molière, de Chapelle!... On vous donnait à lire pour pénitence une scène d'*Athalie*, et le premier, après Boileau, qui eut l'honneur de lire *Athalie* (ô pénitence incroyable!) ce fut un jeune capitaine dont on ne dit pas le nom, mais qui méritait de s'appeler La Rochefoucauld ou Sévigné. On l'avait *condamné* à lire une vingtaine de vers d'*Athalie* : il la voulut lire d'un bout à l'autre dans le silence de la plus vive et respectueuse dévotion.

Vous savez l'épigramme de Fontenelle (qui que vous soyez, osez-vous après ces épreuves vous plaindre des injures dont votre nom est couvert!), l'épigramme du correct et bienveillant écrivain contre Racine, et cependant, on ne saurait trop la redire en témoignage des excès qui ont affligé les belles-lettres dans tous les temps :

> Gentilhomme extraordinaire,
> *Vil* suppôt de Lucifer,
> Pour avoir fait pis qu'*Esther*,
> Comment diable as-tu pu faire?

Or ces abominables clameurs se prolongèrent pendant vingt ans; pendant vingt ans fut méconnu, fut outragé *l'ouvrage le plus approchant de la perfection, qui soit sorti de la main des hommes*. Pendant vingt ans, ce même peuple qui applaudissait à la *Judith* de Boyer riait aux éclats de la vanité du poëte Racine... un idiot, qui avait osé compter, pour réussir, sur les plus tendres sentiments et les plus ingénus de la nature humaine : enfance, simplicité, candeur, diction touchante, auguste esprit et parfois sublime, enthousiasme et magnificence d'une poésie presque divine. Athalie est plus terrible que Rodogune; le grand prêtre d'Athalie est un proche parent du vieil Horace; Racine, inspiré des saintes Écritures, s'est placé, par son inspiration lyrique, au rang des prophètes.

Ces chœurs dignes de Pindare, dignes d'Horace, mélange adorable de terreur et de pitié, de désespoir et d'allégresse... toutes ces beautés, juste ciel! elles furent oubliées jusqu'au jour, jour de

réhabilitation solennelle, où M. le régent, ce bel esprit qui a deviné et pressenti tant de choses dans le passé et dans l'avenir de cette nation, se voyant, lui aussi, le protecteur d'un roi enfant, beau comme Joas, élevé comme Joas, par un grand prêtre nommé Massillon, et qui devait finir, comme a fini ce roi malheureux, dans toutes les licences qui touchent à l'abîme, rendit enfin à la triste Athalie un peuple, un théâtre, et l'enthousiasme éclatant de ce siècle où Voltaire allait régner par tous les dons du génie et toutes les grâces du bel esprit.

Un seul instant décida de cette nouvelle fortune d'*Athalie*; un seul cri d'admiration se fit entendre à cette résurrection inespérée, et la foule enthousiaste, en répétant ces cantiques d'autrefois, applaudit à ces magnificences admirablement ressuscitées :

> Relevez, relevez les superbes portiques
> Du temple où notre Dieu se plaît d'être adoré :
> Que de l'or le plus pur son autel soit paré,
> Et que du sein des monts le marbre soit tiré.
> Liban, dépouille-toi de tes cèdres antiques,
> Prêtres sacrés, préparez vos cantiques !

Aussi bien, depuis le mois d'août 1716 où cette justice fut rendue, *Athalie* est restée au premier rang dans l'admiration et dans les respects que nous portons au poëte. « L'or est confondu avec la boue « pendant la vie des artistes, la mort les sépare. » C'est Voltaire qui l'a dit; il est impossible de louer plus qu'il ne l'a fait les vers de cet *homme éloquent*, admiration dont il faut lui savoir d'autant plus de gré, que cela gênait étrangement Voltaire de rencontrer tant d'intérêt et de passion autour du petit roi d'un si petit royaume, et d'entendre retentir à son oreille indocile les noms qu'il avait proscrits : Israël, David, Salomon, Juda, Benjamin :

> Et Mérobad, assassin d'Itobad,
> Et Benadab et la reine Athalie
> *Si méchamment mise à mort par Joad.*

Mais c'est en vain que ce merveilleux esprit se débat contre son propre enthousiasme, il y revient à chaque instant ; à tout propos il faut qu'il admire absolument et malgré ses fureurs cette œuvre éclatante de toutes les grâces de la foi la plus vive, et les objections qu'il soulève dans la bouche de son interlocuteur, lord Cornsbury, lui-même Voltaire, sans le vouloir, il réduit ces objections à néant. « Je ne crois pas, dit lord Cornsbury, que mes compatriotes se « fussent laissé toucher des plaintes de cet enfant Joas : il nous faut « bien d'autres événements pour nous intéressser.... » Le bon lord oublie en ce moment le petit roi Arthur ; le roi ! que dis-je ? l'enfant de Shakespeare : *Ne crève pas mes pauvres yeux, Hubert !*

Aussi tout est dit à propos d'*Athalie*, à dater du règne de Voltaire, et les critiques à venir n'ont plus qu'à signaler la façon dont elle est jouée à chaque instant que le théâtre y revient poussé par un respect, une déférence irrésistibles. Le grand prêtre a-t-il été dignement inspiré par cette prophétie égale aux plus sublimes inspirations du Sinaï ? Athalie est-elle en effet la reine éloquente et terrible que nous disent, en même temps, Racine et l'Écriture ? A-t-on rencontré un enfant assez beau, assez candide, assez intelligent, pour remuer nos vieilles âmes aux plaintes naïves et touchantes de l'enfance ? Amis, que dites-vous d'Athalie ? Auraient-ils retrouvé, vos fameux comédiens, la mélopée ancienne ? Est-ce qu'on les chante ? est-ce qu'on les déclame ? est-ce qu'on les supprime ? Enfin que pensez-vous de la façon dont le théâtre a mis en scène cette catastrophe qui est déjà si admirablement mise en action par la volonté, le génie et l'inspiration de Jean Racine ?

Il y avait surtout, le jour dont nous parlons (le 5 avril 1847), la grande question qui agitait toutes les âmes : c'était de savoir si mademoiselle Rachel pourrait suffire à ce grand rôle. Elle était toute la nouveauté, tout l'intérêt de cette reprise. Mademoiselle Rachel représentant cette vieille reine centenaire et couverte de meurtres et d'épouvante : entreprise hardie et difficile ! Eh quoi ! passer si vite du chaste voile d'Iphigénie au manteau sanglant de

la reine des Juifs; échanger la couronne d'épines de Marie Stuart contre la couronne de fer de la fille de Jézabel, et, chose plus difficile, inattendue, prendre congé, même pour une heure, des grâces de la jeunesse; cacher ces beaux cheveux noirs sous une forêt blanchissante de cheveux menteurs; tracer d'une main ferme sur ces tempes brillantes les rides de l'âge caduc; grossir à plaisir, à l'aide de la terre de Sienne, plus horrible que la terre des cimetières qui ne recouvre que des cadavres, ces traits fins, délicats, charmants, ces traits grecs du siècle de Phidias, ce profil ingénu d'une grâce antique; envieillir et rider même ces lèvres éloquentes, cette bouche d'or qu'on dirait faite exprès pour chanter en vers ïambiques les passions d'Euripide!

Allons! complétons cette profanation : chargeons ces membres grêles et bien attachés d'un embonpoint sénile; encombrons cette élégante personne d'embourrures et de toiles pires qu'un suaire; arrivons, à force d'insultes à ces vingt ans, à ne plus avoir sous les yeux que la momie atroce de la vieille Athalie!..... Et voilà, je frémis de le dire, le crime de mademoiselle Rachel. Elle a porté sur elle-même ces mensonges sacriléges; elle s'est ridée, elle s'est vieillie, elle s'est courbée, elle s'est égorgée de ses mains..... Heureux sommes-nous qu'elle ait forcément conservé dans ce suicide intelligent la beauté de son geste, l'éclat de son regard, la noblesse de son front..... Elle était horrible à voir quand elle entrait haletante et furieuse, au milieu de ces temples qui ne veulent pas d'*Athalie*, et peu s'en faut que le public n'ait poussé un cri d'effroi, se croyant vieilli, lui aussi, à ce point-là, en vingt-quatre heures, et se trouvant méconnaissable dans la personne de son enfant adoptif.

Puis, comme une faute ne va jamais seule, il est arrivé le premier jour que les violences qu'elle se faisait à elle-même ont passé de son costume et de ses rides factices dans le jeu de mademoiselle Rachel. Son jeu avait la fièvre; elle ne se possédait plus elle-même; persécutée par le songe qui pousse Athalie, elle arrive haletante, et

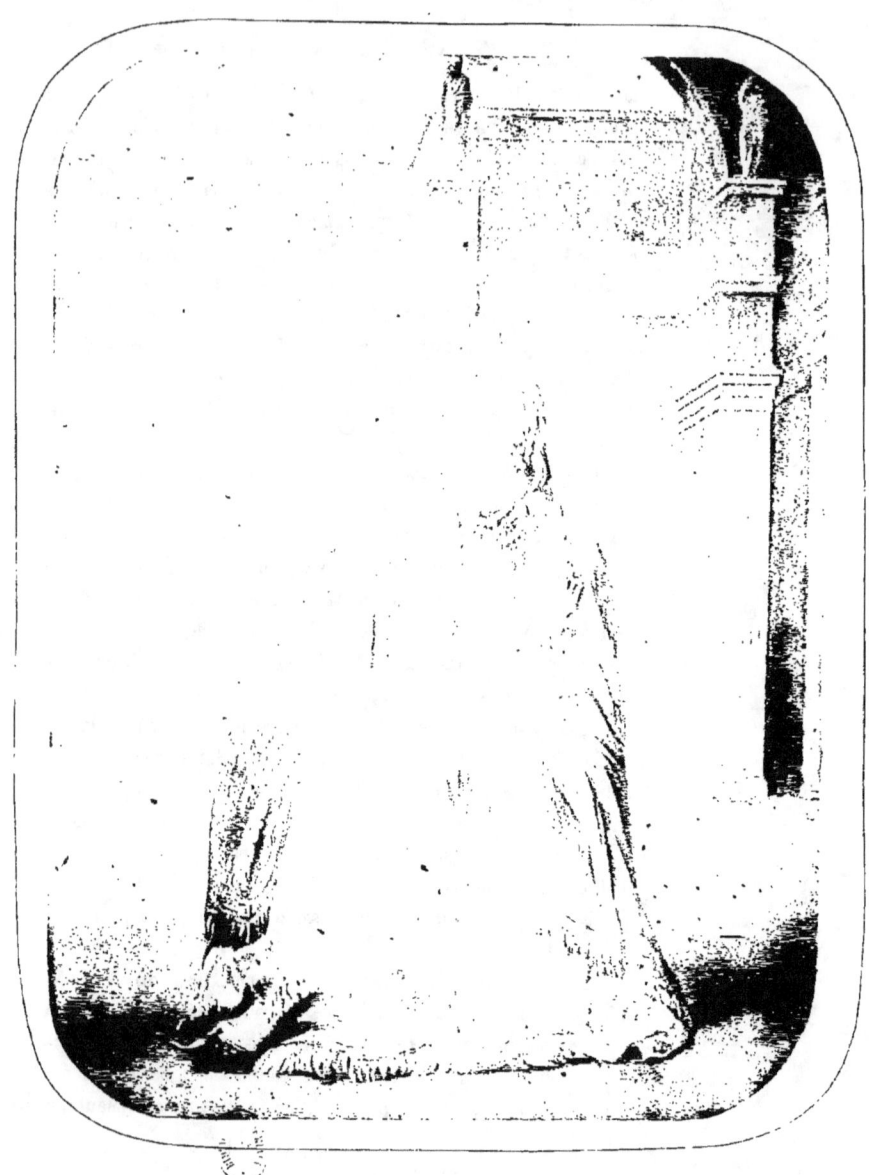

ATHALIE

Sa mémoire est fidèle; et, dans tout ce qu'il dit,
De vous et de Joad je reconnais l'esprit.
Voilà comme, infectant cette simple jeunesse,
Vous employez tous deux le calme où je vous laisse.

(**Athalie**, acte II, scène VII.)

la voilà qui manque de sang-froid dans la scène terrible du petit Joas, interrogé par la reine impie. Avec plus de calme, elle eût été plus terrible. Athalie furieuse peut se tromper : Athalie sérieuse ne se trompe pas, elle voit clair, elle voit juste ; elle peut dire enfin : *J'ai voulu voir, j'ai vu !* Non, cette femme accablée d'une épouvante secrète, cette âme inquiète et qui ne sait à quoi se tenir, cette pâle mégère entourée à ce point de la secrète horreur que contient ce lieu formidable, ne devait pas s'abandonner à cette fureur croissante. Aussi bien Racine avait fait une Athalie active et calme. Il voulait que chaque parole et chaque signe, au moindre regard de cette *question préalable*, retentît dans l'âme de l'auditoire, et que la tragédienne, à force de se dominer elle-même, arrivât à l'irrésistible domination de toutes les âmes d'alentour.

En revanche, elle a très-bien dit toute sa dernière scène du cinquième acte. En ce moment Athalie est perdue ; elle comprend enfin que toute sa prudence échoue à se heurter contre la force et la volonté d'en haut ; elle comprend son accablement et sa misère ; elle sait très-bien que ce Dieu terrible n'a jamais pardonné et qu'elle n'a plus besoin de se contenir... C'est le moment, ou jamais, de s'abandonner à sa colère, à son désespoir, à sa rage, à ces cris partis d'une âme révoltée : *Dieu des Juifs, tu l'emportes !*

> Oui, c'est Joas ! Je cherche en vain à me tromper,
> Je reconnais l'endroit où je le fis frapper !

Cela était bien dit, cela était bien senti ; on retrouvait, avec des transports mérités, toutes les ardeurs douloureuses de la tragédienne : sa voix gronde, son œil brille, son geste s'anime ; elle était déjà très-grande, et, quand elle eut débarrassé sa noble tête de cette chevelure d'emprunt, quand elle eut effacé ces rides menteuses, quand elle eut dégagé tout son corps de ces accessoires importuns, quand elle eut rappelé quelqu'une des lueurs de la jeunesse, elle n'en fut pas moins terrible et moins vraisemblable.

> Effacez, effacez ce vieil âge emprunté !
> Quel malheur de vieillir ce jeune et beau visage,
> Pour imiter des ans l'inimitable outrage !

Ainsi jouée avec une irrésistible émotion et dans le véritable accent des reines vengeresses, *Athalie* obtint un succès mérité. Ce public, que l'on dit blasé, s'est attendri de toutes ses forces à ces scènes touchantes d'un sentiment si naïf et si charmant ; ce peuple, habitué aux coups de théâtre, a très-franchement accepté ce qu'on lui raconte de ce temple rempli d'embûches. Sans doute, si les prêtres étaient moins nombreux, et surtout si les lévites armés étaient plus en force, l'effet produit serait plus grand, et le désespoir d'Athalie se comprendrait davantage : mais le Théâtre-Français n'est pas l'Ambigu-Comique, et nous ne voulons pas chagriner cette mise en scène, pour quelques comparses de plus ou de moins. Dans une œuvre pareille, on met toujours trop de comparses ; c'était bon lorsque Racine, excité par le merveilleux ensemble des jeunes filles de Saint-Cyr, rêvait pour *Athalie* les honneurs qui avaient été rendus à *Esther*. O les jeunes et beaux visages ! ô les fraîches voix ! Les grands noms, véritables chœurs faits tout exprès pour cette poésie venue du ciel !

Mademoiselle Rachel joua dix-huit fois de suite Athalie... elle ne la joua plus que sept fois jusqu'à la fin de ses jours.

XX

Ici s'arrête le travail purement poétique de mademoiselle Rachel ; son œuvre entière, ou peu s'en faut, est enfermée en ces grands rôles : Camille, Émilie, Hermione, Aménaïde, Ériphile, Monime, Roxane, Esther, Laodie, Pauline, Marie Stuart, Chimène, Bérénice, Phèdre, Athalie, Agrippine... Elle avait été créée et mise au monde exprès pour aborder, pour étudier le chef-d'œuvre, elle en

avait le visage et l'accent, la taille et la beauté, l'intelligence et le geste; elle appartenait par ses habitudes, ses penchants, ses instincts, par sa reconnaissance et par ses respects, aux maîtres du théâtre, à Corneille, à Racine, à Voltaire, et ce qui ne venait pas de leur génie et de leur inspiration était presque une lettre morte à ces beaux yeux remplis du feu charmant des plus belles et des plus violentes passions.

C'est pourquoi nous l'avons étudiée avec tant de zèle et tant de soin dans les œuvres impérissables et qui ne sauraient mourir; quant aux œuvres étrangères, aux inventions d'un jour, à ces échos silencieux, notre intérêt est beaucoup moindre, et s'en va s'affaiblissant et disparaissant tous les jours avec les œuvres éphémères, aujourd'hui vivantes, mortes le lendemain. C'est le destin : « Nous et nos œuvres nous sommes destinés à mourir! » *Debemur morti nos nostraque*, disait le poëte Horace, il n'y a guère plus de mille huit cent cinquante-six ans.

Et si vif était le penchant de la tragédienne intelligente pour les œuvres marquées du cachet ancien et consacrées par l'admiration unanime de deux grands siècles, que plus d'une fois elle tenta d'aborder la comédie. Après Corneille, après Racine, elle admirait Molière; elle le savait par cœur, elle le comprenait à merveille; elle eût voulu pour beaucoup lui devenir une fille obéissante : et que de fois l'a-t-on plaisantée en la comparant à Louis XIV qui veut passer le Rhin, et *que sa grandeur attache au rivage!* Elle s'en dépitait elle-même; elle en eût pleuré volontiers; elle demandait sérieusement d'où venait l'obstacle, et quelle était la distance, et quel était l'abîme entre Phèdre et Marinette, entre Tartufe et Mithridate, entre Célimène et Camille : « Il s'en faut de si peu, disait-elle, il s'en faut de si peu! »

Or, c'était justement ce peu là qui était infranchissable. Il y avait cependant, parmi les gens qui s'étonnent de tout, des gens qui s'étonnaient sérieusement que mademoiselle Rachel ne fût pas admirable et gaie dans les rôles les plus égrillards des comédies de Molière.

Oui, disaient-ils, puisqu'elle est la tendre Hermione, pourquoi donc ne serait-elle pas la charmante Dorine? Elle est si touchante sous le voile de Phèdre, eh bien! qu'elle nous fasse rire enfin sous la cornette de Dorine. Or, ces gens-là se fâchaient tout rouge quand on s'amusait à leur répondre : A qui en avez-vous, pourquoi donc abuser de la tragédienne inspirée, et ne voyez-vous pas que, plus elle est grande et belle dans l'art sérieux, moins elle sera vive, légère, alerte, aussitôt qu'il faudra sourire à l'esprit de Molière? Voyez plutôt, voyez-la, intelligente, active et curieuse, interrogeant la comédie et lui demandant quelques-uns de ses secrets. On dirait OEdipe interrogeant le Sphinx, ou la statue de Memnon avant le premier rayon du jour. Sur ce froid et noble visage, la gaieté ne vient pas; dans ce profond regard qui vous brûle, rien ne petille; sur ces lèvres pâlies par l'imprécation tragique, à peine voyez-vous de temps à autre se poser le sourire cruel de l'ironie; même sa main, habituée à tenir le sceptre, ne sait comment toucher à ces ciseaux et à cette chaîne de laiton. A la place des ciseaux, elle porte un poignard. Que la cornette lui pèse! que le tablier lui va mal! Il me semble, quand mademoiselle Rachel s'abandonne à cette triste gaieté, que je vois cette grande dame romaine, dont il est parlé dans l'*Art poétique*, forcée, à certains jours de fête, de se mêler à la danse des villageois... *Ut matrona potens.*

Comment voulez-vous, en effet, que le même soir, au même instant, à la même heure et sans une perturbation infinie, la même personne puisse dire à la même foule :

> Dieux! que ne suis-je assise à l'ombre des forêts!
> *Pour vous chercher, j'ai fait dix mille pas.*
> Je reconnais Vénus et ses feux redoutables,
> *Je viens vous avertir que tantôt sur le soir*
> *Ma maîtresse au jardin vous permet de la voir?*

Sans nul doute, on ne prétend pas que le comédien se passionne à ce point pour son rôle, qu'une fois dans la coulisse il dépose, en

quittant son manteau et sa tunique, les mêmes passions dont il était tout à l'heure l'interprète à demi convaincu : cependant quelque chose de ces terreurs doit rester dans cette âme, ou tout au moins le sommeil vient-il remplacer l'émotion intérieure.

Si je dis le sommeil, ce n'est pas trop dire, et vous savez l'histoire récente, à l'Opéra même de Berlin. On jouait le drame lamentable de *Roméo et Juliette*; Juliette était couchée au cercueil, Roméo poussait, à sa manière, ses longues et funestes lamentations. Arrivé à la réplique, Roméo s'attendait au réveil de Juliette. « Est-ce toi? mon Roméo! » Or, Juliette ne se réveillait pas. Et l'acteur de répéter : « O Juliette! est-ce toi ? » Rien ne vint du fond de cette tombe muette, sinon un ronflement sonore : c'était la belle Italienne qui dormait.

Eh bien! madame Kaiser, profondément endormie et troublant d'un ronflement homérique le silence de son tombeau de carton, me paraît tout à fait dans son rôle. Roméo l'ennuie, et l'orchestre la tourmente. A la bonne heure! et, lassée, elle s'endort; elle était dans son droit. Supposez cependant que l'on fût venu lui dire : Allons, çà! laissez là votre linceul brodé et vos lamentations funestes, et venez nous chanter à l'instant même le rôle de la Rosine éveillée comme l'alouette matinale, alors j'aurais pris en pitié la pauvre femme, et je lui aurais dit : Vous jouez si bien le rôle d'une femme qui dort de bon cœur, allez vous coucher, Juliette Kaiser!

Le jour où mademoiselle Rachel joua le rôle de Marinette, comme on disait que c'était un jeu d'enfant, elle rencontra les meilleures dispositions du monde dans ce public dont elle tournait toutes les têtes, et chacun de sourire au contraste qu'elle-même avait provoqué. Tout à l'heure, en effet, elle avait dit avec des larmes dans la voix :

> Puisque Vénus le veut, de ce sang déplorable,
> Je péris la dernière et la plus misérable.

L'instant d'après elle disait avec le sourire de Marinette :

> Ne parlons pas de mort, ce n'en est pas le temps

Tout le reste de ce rôle comique si charmant et si vif, c'est le sang qui éclate sous la peau brune, c'est la gaieté qui se montre dans les gestes, dans la voix, dans le regard; c'est la santé de la grisette amoureuse, et qui protége tous les amours. De Phèdre à Marinette, l'abîme est infranchissable.

Je cherchais dans leurs flancs ma raison égarée...

s'écrie Phèdre en sa terrible stupeur : Marinette raconte qu'elle aussi elle est très-étonnée :

L'aventure me passe et j'y perds mon latin.
Je la vis, je pâlis, je rougis à sa vue :
Que Marinette est sotte avec son Gros-René!

PHÈDRE.

Que de soins m'eût coûtés cette tête charmante!

MARINETTE.

Quelqu'autre, sous l'espoir du matrimonion,
Aurait ouvert l'oreille à la tentation;
Mais moi, *nescio vos*...

Sans nul doute elle était gaie en ce moment, mais de la gaieté et du contentement qui étaient en elle. Heureuse de se voir entourée, admirée et fêtée en ses moindres caprices... elle ne tirait pas sa gaieté du fond même de Molière et des bonheurs de sa comédie; elle n'était pas Marinette, elle était mademoiselle Rachel, ou plutôt elle était l'enfant qui se souvient des premières leçons de ses maîtres, et qui joue avec ces aimables souvenirs.

Une autre fois, mais cette fois plus sérieusement, après avoir été Marinette elle voulut aussi être Dorine... Eh! oui, l'amie et la protection domestique du bonhomme Orgon menacé par un monstre. — Y pensez-vous, disait-on, y pensez-vous, Hermione, y pensez-vous, Camille? et savez-vous, ô Phèdre! ô Monime! quelle est cette Dorine, objet de votre envie et de votre ambition?

Dorine est le contre-poids de la terreur, disons plus, du dégoût répandu dans cette tragédie bourgeoise intitulée Tartufe. Elle est le sourire éveillé, elle est l'esprit, elle est le sarcasme, elle est le bon mot, elle est la défense de toute cette famille attaquée par un misérable. Au milieu de ces passions inquiètes et envahissantes, Dorine est la seule qui garde sa verve, son sang-froid, son courage et cet admirable bon sens que rien n'étonne. Otez de ce drame cette aimable fille, vous en ôtez la grâce piquante, le coloris éclatant, la gaieté incisive. Sans Dorine, M. Orgon n'est plus qu'un idiot, sa femme une femme imprudente, sa fille une petite niaise, et Tartufe un scélérat qu'il faut tuer à coups de bâton. Dorine est la cheville ouvrière de cette action furieuse. Elle anime, elle presse, elle ralentit toutes choses à son gré.

Mais pour être acceptée dans cette honorable famille de la meilleure bourgeoisie, pour être acceptée par ce parterre devenu difficile dans ces rapports de maître à domestique, il faut absolument que tout son caractère soit conservé à Dorine. Il faut qu'elle soit aimable, alerte, avenante, gaie et sans fiel, non pas sans malice; il faut qu'elle ait le courage et l'esprit d'aimer son maître Orgon avec le dévouement d'une intelligence au service d'un esprit médiocre. Dorine, elle ne sera jamais trop dévouée à madame Elmire, à la jeune Marianne, à ces enfants, à leurs amours. Voilà ce que nous disions à mademoiselle Rachel. Vous feriez mieux, lui disions-nous aussi, de jouer Tartufe... Oui, certes, elle eût été moins gênée et moins empêchée en ce rôle abominable que dans les rires et les gaietés de Dorine. A la voir haut juchée et maigrichonne, à voir ces grands yeux étonnés, et ces grands bras sans sceptre et sans poignard dont elle ne savait que faire, on l'eût prise assez volontiers pour quelque beau petit jeune homme élégant, svelte et trop grand pour son nouvel emploi, que sa mère, un jour de mardi gras, déguiserait en soubrette.

En même temps elle avait beau dire et beau faire, elle était une soubrette en effet, plus qu'une servante. Or, le bourgeois de Molière,

il n'a fait que des servantes ; il a laissé les soubrettes aux Marivaux à venir ; il voulait que Dorine et Marinette eussent leur franc parler ; même Dorine était une fille *un peu forte en gueule*... Heureusement, avec son tact et son esprit de tous les jours, mademoiselle Rachel eut bientôt compris qu'elle avait rêvé l'impossible, et d'un regard plein de malice elle prit congé de la comédie... Adieu donc! ingrate, adieu... Dorine et Marinette ont été les derniers caprices de la tragédienne adolescente. Elle a joué une fois le rôle de Célimène à Londres, et dans ce rôle exquis elle a dépensé tout ce qu'elle avait d'esprit, de grâce et de science : « Il y avait toujours la reine, et « toujours un lambeau de pourpre éclatante à travers les élégances « de la place Royale, » nous disait un critique anglais.

Je n'ai pas vu mademoiselle Rachel dans le rôle de Célimène, mais je suis sûr que le critique anglais avait raison.

XXI

Maintenant nous étudierons, s'il vous plaît, les rôles que mademoiselle Rachel à joués en deçà et au delà du vieux théâtre... à savoir : treize rôles dans les tragédies faites pour elle, et six rôles qu'elle a trouvés tout faits, qui l'ont tentée, et dont elle a tiré tout le parti qu'elle en pouvait tirer : *Frédégonde, Jeanne d'Arc, Lucrèce, mademoiselle de Belle-Isle, Angelo, Louise de Lignerolles !* Laissez-nous cependant nous arrêter une heure, et revenir sur les pas de cette aimable enfance et de cette heureuse jeunesse. A propos de mademoiselle Rachel nous n'avons pas voulu faire un livre d'anecdotes, d'histoires, de contes, de récits habilement arrangés... Non ! ce livre est un livre sérieux ; il sera, plus tard, à la prochaine renaissance de la tragédie (avant un siècle !), un bon souvenir, et peut-être un souvenir utile de ces brillantes résurrections, et plus

le ton en sera sérieux, plus l'accent même en sera vrai, plus notre livre aura d'écho. C'est pourquoi nous n'avons parlé que de la tragédie et de la tragédienne : elles suffisaient l'une et l'autre à notre œuvre et nous n'avions au bout du compte à demander à mademoiselle Rachel que sa tâche accomplie.

Cependant il nous semble, au moment où cette tâche va s'accomplir, que, si nous pouvons dire un mot de la personne elle-même et la montrer, telle que nous l'avons vue, aimable, avenante, heureuse, et restée obéissante aux meilleurs sentiments, même aux sommets de la plus haute et de la plus éclatante fortune, nous aurons ajouté à cette histoire de la tragédie une grâce inattendue, un intérêt tout nouveau, et qui s'arrange à merveille avec cette mort précoce, inattendue, inexorable, hélas!

Ceux qui n'ont pas lu les lettres que mademoiselle Rachel écrivait sans cesse et sans fin à son père, à sa mère, à son frère, à ses sœurs, à toute cette famille dont elle était la joie et l'orgueil, la force et la vie, avec tant de renommée et de mouvement autour de cette enfant, ceux-là ne connaîtraient pas mademoiselle Rachel. Elle aimait les siens d'une infatigable et constante affection. Pour les revoir, pour les entendre et pour vivre avec eux, elle eût tout quitté, non-seulement sans regret, mais avec joie. En vain la fête et l'orgueil, et l'enivrement de ces voyages retentissants qui faisaient accourir au-devant de la tragédienne les rois et les peuples, semblaient la distraire de ses tendresses filiales, elle y revenait toujours. Que de lettres, que d'amitié, que de souvenirs de tous les jours, de tous les instants! C'est dans ce trésor que nous avons puisé d'une main discrète, et nous pouvons affirmer que ce peu de lettres que nous publions aujourd'hui est, en effet, le témoignage irrécusable d'une âme bien faite et d'un cœur reconnaissant.

Disons tout. Ce n'est pas sans étonnement que nous avons retrouvé parmi ces lettres, écrites au moment de la gloire et des succès de chaque jour, toutes sortes d'aimables petits billets enfantins, quand la petite Rachel était encore ignorante : lettres et sou-

rires d'une enfant espiègle et joueuse, malices d'une petite fille abandonnée à ses bons instincts, espiègleries, gaietés, petits chagrins de cette intelligence à peine éclose.

Eh bien! la mère a gardé tous ces fragments, et rien n'a pu l'en distraire. En vain les changements, les voyages, la vie errante et pénible, emportaient cette mère active et clairvoyante, un secret pressentiment lui disait que ces petits billets écrits au hasard d'une plume à peine taillée deviendraient quelque jour la glorification de la fille et la consolation de la mère. En voici deux ou trois qui méritent d'être conservés pour leur gaieté, leur simplicité, leur charme enfin.

Quand on songe que l'enfant qui les écrivait avait à peine douze ans, et que cette enfant devait être un jour la fille adoptive du grand Corneille!

« Ma bonne mère,

« Tu pardonneras si je ne t'ai point écrit plus tôt, mais comme ma sœur est plus âgée que moi, tu conçois qu'il vaut mieux qu'elle marque tout ce qu'il y a que moi. Je te dirai seulement que l'on est toujours très-content de moi et que l'on m'aime beaucoup, surtout mademoiselle Alexandrine. De plus, j'ai toujours le nom de Pierrot, mais je le mérite bien, car je fais des bêtises comme un vrai pierrot. Je travaille pour qu'à ton arrivée je mérite les baisers que tu me donneras. Je te prie de bien t'acquitter de la commission que je vais te donner, c'est de ne pas oublier d'embrasser trente millions de fois mon bon papa, et en même temps le petit perdeur de souliers et ma petite Rosalie.

« Je suis pour la vie ta fille soumise,

« PIERROT ÉLISABETH FÉLIX.

« Paris, 17 mai 1833. »

La petite *Élisabeth* (ce fut son premier nom) était alors chez M. Choron, son maître, et M. Choron ajoutait la note que voici à la lettre de la petite Élisa :

P. S. « Nous continuons à être satisfaits de Sophie et d'Élisabeth. Leur éducation avance et leur succès est certain, mais il faut encore quelque temps de travail; le plus sera le mieux. J'évalue à deux ans environ ce qui reste à faire pour Sophie; *Élisa* (Rachel) demandera un peu plus de temps, mais d'ici à cette époque on verra à les utiliser. Il n'y a aucun doute que l'hiver prochain on pourra les produire, mais il faut le faire avec discrétion et d'une manière honorable.

« Salut et considération,

« A. CHORON. »

La lettre suivante est adressée à M. Saint-Aulaire. Élisa, voyant que le ciel était beau, que le bois de Boulogne était proche, voulut goûter de l'école buissonnière; et, l'espiègle! elle s'en excusait de son mieux :

« Mon bon maître,

« Vous m'excuserai si je ne viens pas prendre ma leçon, parce que je vais au boi de Boulogne, mais comme j'étais très-fatigué, maman m'a amenée au baint et après je suis rentré à la maison. J'ai déjeuné et me suis couché. Réponse de suite. Ah! ne me grondez pas, car je ne pouvez pas sortir.

« ÉLISA.

« 8 juillet 1835. »

Les lettres qui vont suivre sont écrites au moment des premiers succès, et plus tard. Nous ne les avons pas choisies, nous les avons prises au hasard; nous les donnons comme nous les avons prises. Mademoiselle Rachel elle-même avait précieusement conservé cette lettre de M. Poirson, qui fut son premier protecteur, son premier conseil, et dont elle avait gardé le meilleur et le plus reconnaissant souvenir :

« Je remercie ma bonne petite Rachel, aujourd'hui si *grande*, de son souvenir.

« Je regrette bien que l'état de ma santé ne me permette pas d'aller lui dire combien je suis sensible et combien je suis fier d'avoir reconnu, un des premiers, le génie qui, placé dans son jour, devait tôt ou tard s'imposer à la foule.

« Ce qui me charme le plus, c'est d'apprendre qu'au milieu des honneurs la grande actrice est restée ce qu'était l'humble débutante : bonne et simple. Ce qui prouve surtout qu'elle mérite ces honneurs et n'usurpe rien, présentant ainsi la réunion la plus précieuse :

L'accord d'un beau talent et d'un beau caractère.

« Je ne puis rien souhaiter pour elle d'ailleurs, mais je lui renouvelle l'assurance de mon bien affectueux dévouement.

« DELESTRE POIRSON.

« Ce 2 janvier 1838. »

L'aimable lettre, et quelle meilleure préface pouvions-nous espérer à celles qui vont suivre? Nous donnons chaque lettre à sa date, autant que la date a pu se retrouver.

MADEMOISELLE RACHEL A SON FRÈRE RAPHAEL FÉLIX.

« Mon cher petit grand Raphaël !

« Le motif qui t'a empêché de m'écrire plus tôt est trop louable pour qu'il me reste la moindre susceptibilité. Je ne suis pas étonnée de ton élan du cœur pour ce pauvre Victor, et maintenant je regrette bien sincèrement de l'avoir rebuté lorsqu'il me dépeignit sa position, à laquelle je ne pouvais croire; mais je suis un peu consolée, puisque le bienfait qu'il désirait est encore venu de la famille. Merci donc pour lui, et merci pour moi !

« Maintenant, cher petit frère, dis-moi un peu quelles sont tes occupations, tes projets d'avenir, car tu ne dois pas perdre de temps. Bientôt tu seras un homme, et tu dois savoir que *l'habit ne fait pas le moine.* Si, comme je le prévois, ta vocation te porte vers le théâtre, tâche au moins d'en élever l'art, fais-en une chose consciencieuse, non pour te faire une position, comme on fait d'une jeune fille qui sort du couvent, qu'on marie pour lui donner le droit de danser au bal six fois au lieu de trois fois,

mais bien plutôt par amour, par passion pour ces œuvres qui nourrissent l'esprit et qui guident le cœur. Mon cher petit, tu viens de rendre un trop grand service à un jeune homme pour que je ne veuille pas t'en témoigner mon contentement en te poursuivant de mes conseils. C'est aussi un grand service que je puis te rendre, et dans un âge plus avancé tu en connaîtras le point nécessaire, utile et agréable : car il est bien plus juste de dire que l'utile et l'agréable sont des compagnons de voyage que l'amour et l'amitié, etc., etc.

« Une femme peut arriver à une position honorable, estimable et convenable, sans peut-être ce vernis que le monde appelle à juste titre l'éducation : pourquoi cela, me demanderas-tu? C'est qu'une femme ne perd pas de son charme, au contraire, en gardant une grande réserve de maintien, de langage; une femme répond et n'interroge pas; elle n'ouvre jamais une discussion, elle l'écoute. Sa coquetterie naturelle lui fait désirer de s'instruire, elle retient, et sans avoir eu un commencement solide, elle a alors ce vernis qui quelquefois peut passer pour de l'instruction. Mais un homme! quelle différence! Tout ce que la femme peut ne pas savoir devient la première langue de l'homme, sa nécessité de tous les jours : avec cette nécessité il augmente ses plaisirs, diminue ses peines; il varie ses joies, et pardessus le marché il passe pour un homme d'esprit. Tu vois, cher petit, que ce conseil n'est pas à rebuter. Penses-y, et, si les premiers temps te paraissent un peu durs, songe alors que tu as une sœur qui sera fière, heureuse de tes succès, et qui te chérira de toute son âme. J'ose espérer que cette lettre ne t'aura pas paru longue à lire, que bien au contraire tu en feras souvent tes loisirs en la relisant, si ce n'est souvent, au moins quelques fois.

« Je t'embrasse bien tendrement.

« RACHEL.

« Lyon, ce 7 juillet 1843. »

MADEMOISELLE RACHEL A SA MÈRE.

« Ma chère mère,

« Quoique ce soit Raphaël et Rebecca qui m'aient écrit, c'est à toi que je réponds pour te transmettre en même temps la nouvelle favorable de

l'état de ma santé. J'ai eu une semaine des plus fatigantes sans éprouver la moindre fatigue. *Catherine* deux fois, et *Horace* pour l'anniversaire de Corneille, ont composé mon répertoire. Mais, grâce au ciel! j'ai fini. Le théâtre est content de mon dévouement; le public m'a témoigné le sien par un succès continuel, et moi je suis contente de ma besogne. Ainsi tout le monde est satisfait. Après le travail le plaisir et le repos, cela est naturel : aussi j'ai arrangé une petite partie sur l'erbète, c'est-à-dire un dîner improvisé dans les bois comme nous en faisions il y a plusieurs années, dans des temps moins heureux, et je t'y invite. Moi je suis destinée à mettre le tablier, à faire frire des pommes de terre et à mettre le couvert. Toi tu feras chauffer la soupe.

« RACHEL. »

MADEMOISELLE RACHEL A SA SŒUR SARAH.

« Ma chère Sarah,

« Je ne t'ai point écrit plus tôt, parce que je ne savais parler que d'un seul sujet, et il est si triste que je crains toujours de prendre la plume. Mais, pour ne pas tomber entièrement malade (puisque je ne me dois plus à moi seule), je vais prendre mon courage à deux mains et ne te parler que de mes succès en Hollande. Mais je me souviens que j'en viens de donner le détail à ma mère et qu'il serait inutile de le répéter. Eh bien! je vais te parler de Raphaël, de ce cher enfant qui semble m'être envoyé pour soulager mes peines. Je ne puis te dire combien sa présence m'est bonne, combien son dévouement me touche. Mes chagrins, il les voit, et quand il ne les voit pas, il les devine, et tout ce qu'il fait pour m'en distraire est incroyable. Ce n'est pas un jeune homme que j'ai avec moi, non, c'est un homme de cœur. Son caractère est doux, facile et aimable; sa tenue excellente, toute sa manière enfin parfaite. Il me quitte très-rarement, et ne se promène que quand je me fâche un peu. Il dirige on ne peut mieux nos intérêts; que te dirai-je, enfin? il est mon père, mon enfant, mon ami et mon homme d'affaires. Seulement il croit toujours qu'on veut me tromper, et il est comme le chat qui guette la souris.

« Me voilà à Liége pour une huitaine de jours tout au plus. Dépêche-toi, si tu veux m'écrire. Mon adresse est : *Hôtel Bellevue*, à Liége.

« RACHEL.

« Juin 1847. »

« Ma chère mère,

« Me voilà arrivée à Liége en santé assez passable. Je ne puis dire mieux, car mes douleurs n'ont pas cessé. Elles me prennent moins souvent, voilà le mieux que j'éprouve. La chaleur est monstrueuse et m'ôte entièrement l'appétit. Les quatorze jours que j'ai passés à Amsterdam ont été fort tristes, malgré l'*immense* succès que m'ont fait les Hollandais. N'ayant pu jouer à La Haye à cause de l'absence du roi, la reine m'a fait demander de donner, dans une des plus grandes salles de concert, une soirée dramatique. Je m'y suis rendue le lendemain de ma dernière représentation à Amsterdam, qui était celle de mon bénéfice. Raphaël s'est chargé de me donner la réplique. La reine et les princes assistaient à cette soirée. Mon succès a été des plus beaux. La famille royale m'a fort applaudie, et les quatre cents personnes qui étaient présentes ont suivi ce bon exemple.

« Après avoir fini, la reine m'a fait demander pour me complimenter, et elle s'en est acquittée de l'air le plus gracieux du monde. La répétition de ma réception en Angleterre : tout y était, même le bracelet, qui est fort joli et pas mal royal. Mais tout cela n'a pas mis la joie dans mon âme, mais pas même le calme. Je suis triste *de tout ce qui m'arrive*, et mille fois triste d'être éloignée de mon cher petit enfant. Enfin, avec le temps, je reverrai tout ce que j'aime, et peut-être cette joie bien sincère et bien vive que j'en ressentirai me fera-t-elle oublier les chagrins qui me poursuivent depuis mon départ de Paris. Écris-moi longuement sur mon petit Alexandre et sur tous. Dis à papa qu'il me prépare aussi mon petit coin de terrain dans son *immense* prairie. Je prévois que les fugitifs reviendront tous au bercail. — Je vous embrasse tous tendrement.

« RACHEL. »

« Ma chère mère,

« Je pense que la meilleure nouvelle que tu puisses recevoir, c'est un bon bulletin de ma santé. Eh bien ! je t'en envoie un *exquis*. Jamais, non jamais je ne me suis si bien portée. Il semble que Dieu me dédommage des souffrances que j'ai éprouvées dès ma sortie de Paris, et qui ne m'ont quittées que quinze jours après. Les chaleurs sont fortes, et cependant je n'éprouve aucune fatigue, mais aucune en vérité.

« Une fois arrivée à Libourne, j'ai été priée, suppliée pour aller à Bordeaux. C'était à huit lieues de distance; les propositions n'étaient pas précisément brillantes, mais on m'assurait que les artistes étaient fort malheureux, et, comme ils sont en société, ma présence pouvait apporter quelque soulagement à cette troupe un peu abandonnée, comme elles le sont malheureusement un peu partout. Enfin je me suis décidée, et hier j'ai joué *Phèdre*, et si bien joué, que me voilà obligée d'en donner deux ou trois, non pas des *Phèdre*, mais des autres tragédies. En somme (sans jeu de mot), je crois que ce ne sera pas une mauvaise affaire, et d'ailleurs la ville de Bordeaux renferme un public d'élite, et vraiment après la course de petites villes que je viens de faire, je ne suis pas fâchée de me retremper quelque peu sur une aussi belle scène. Après huit ans de séparation, je ne me souvenais guère de sa magnificence, aussi ai-je eu vraiment du plaisir à donner mon âme ce soir-là au public bordelais.

« Je vous embrasse tous avec la force qui m'est revenue. Soyez heureux que ce soit de loin, car de près vous seriez étouffés sous mes tendresses.

« RACHEL. »

P. S. « Mon petit ange d'Alexandre, travailles-tu un peu avec ta tante? Commençons-nous à lire, et puis-je espérer bientôt une longue épître de votre jolie petite main blanche? »

« Ma chère mère,

« Mes représentations marchent avec une telle rapidité que je n'ai pas encore pu, depuis mon arrivée à Édimbourg, te donner des nouvelles de ma santé. Mais les trois représentations annoncées ici venant de se clôturer ce soir, je me mets bien vite à mon bureau pour t'annoncer qu'elles ont passé avec le même succès que les précédentes. Il m'en reste encore trois à jouer avant de pousser mes soupirs vers Paris, ou plutôt vers Montmorency, car c'est là réellement où réside tout ce que j'aime. Demain nous allons à Glascow, dernière ville de souffrance. En trois jours, la farce sera jouée; le 28, après minuit, tout sera dit, *votre fille reviendra dans vos bras*, comme dit Fausta à Terginius. Malheureusement le lendemain de ma dernière soirée sera un dimanche, et en Écosse ni chemin de fer, ni bateau à vapeur, ni voiture, ne marchent. Il nous faudra donc quitter Glascow le

lundi seulement. Avec la meilleure volonté du monde, nous ne pouvons être à Paris le 1ᵉʳ septembre. Dans tous les cas, je t'écrirai encore une fois pour t'annoncer notre arrivée. Mais il est toujours convenu que nous irons vous trouver à Montmorency après avoir débarqué nos effets à nos demeures dans la capitale. Combien il me tarde de presser mon fils dans mes bras et de vous embrasser tous! Dans ces derniers jours j'ai été un peu souffrante, mais cela n'a duré que fort peu de temps. Aujourd'hui, je rivalise de nouveau avec le Pont-Neuf en santé. Ah! comme je voudrais me voir déjà dans la petite chambre que tu me destines! Comme je vais me flanquer du repos après ces trois mois de pioche que je vais avoir enfin terminés! Tâche que ma chambre soit ficelée, si tu veux *monoyer* un peu.

« Adieu, ma vieille et mon vieux père, à bientôt!

« RACHEL.

« Édimbourg, 2 h. 1/4 du matin. »

MADEMOISELLE RACHEL A SON PÈRE.

« Mon cher père,

« Je suis à Lyon depuis le 5 juillet. J'ai été si fatiguée des répétitions et des représentations à Marseille, que je n'ai pu jouer encore qu'une seule fois à Lyon. Aujourd'hui je joue, pour la seconde représentation, *Andromaque*. J'ai un point dans le dos qui me fait souffrir depuis dix jours. Croyant que cela serait passager, je n'en parlai pas, mais je ne sens que trop que cela prend un caractère. J'ai d'abord éprouvé le mal en écrivant un peu longuement, maintenant j'éprouve la douleur continuellement, excepté lorsque je suis couchée sur le dos. Cette douleur est au côté gauche entre les deux épaules. Je ne puis rien porter de ce bras sans sentir le mal. L'humidité ne fait, je crois, qu'augmenter cela. Il n'a pas cessé de pleuvoir et de faire froid depuis que je suis arrivée. Mon moral est un peu affecté, c'est-à-dire triste, et tu sais si la vue de l'hôtel du Nord est faite pour remettre les esprits atteints de mélancolie! Ce n'est que quand je me trouve en face d'un public bienveillant, comme celui que je retrouve pour la seconde fois dans cette ville de Lyon qui me rappelle toute mon enfance, que j'oublie toutes mes douleurs et souffrances. Quand je songe que j'ai encore onze représentations à donner, je suis effrayée de la fatigue à venir. Enfin je vais tâcher au moins de retrouver chez moi le calme et le repos que me prend chaque

représentation. Pour t'écrire je fais un grand effort, car je te répète que je souffre bien plus lorsque j'écris. Aussi, mon cher père, comme ce que je vais faire ce soir n'est pas pour me donner du repos, je te quitte avec l'espoir que tu te portes bien ainsi que maman, mes frères et sœurs.

« Je t'embrasse mille fois.

« Ta fille respectueuse,

« RACHEL.

« Lyon, 10 juillet 1843. »

A SA MÈRE.

« Eh bien! ma bien chère madame Félix, ne vous plairait-il plus d'habiter votre jolie petite chambrette de la rue Trudon, qu'on vous a offerte avec tant de bonheur, et, comme l'espèce humaine, seriez-vous aussi ingrate? Ah! madame!!!

« Revenez bien vite pour consoler votre fille de la trop longue absence dont vous avez abusé et que je ne tiens nullement à voir prolonger.

« A bientôt donc, madame, à aujourd'hui, si votre paquet est prêt.

« Votre fille respectueuse,

« RACHEL. »

A SA MÈRE.

« Je prie madame Félix de vouloir bien prêter à mademoiselle Sarah mon fichu de guipure. Elle obligera infiniment celle qui lui a voué sa vie depuis dix-neuf ans.

« Veuillez donc me croire, madame, votre sincère et dévouée,

« RACHEL.

« 18 avril 1840. »

A SA MÈRE

« Ma chère mère, je suis venue, j'ai voulu voir, j'ai vu... que tu n'y étais pas.

« Je vous donne rendez-vous demain rue Trudon, 4, pour déjeuner et pour *abréger vos jours*.

« RACHEL. »

« Ma chère mère,

« Fais-moi le plaisir d'aller chez moi dire à Caroline que j'autorise la petite veste neuve d'uniforme pour mon fils Gabri, afin qu'il soit aussi beau que son frère à la distribution des prix. Ils ont chez moi des pantalons blancs, mais, comme ils sont encore dans leur neuf, je désire qu'on les fasse blanchir avant. Je vous permets, madame Félix, d'offrir à vos petits-enfants une petite cravate noire et des gants *gris*. Je crois que Gabri a aussi besoin d'un képi.

« Votre fille, aussi bien portante que possible, vous embrasse fort étroitement dans ses bras.

« RACHEL. »

« Chère mère,

« Voilà le sixième jour que je me trouve à Marseille; je n'ai point encore vu la rue, si ce n'est pour aller de l'hôtel au théâtre, et du théâtre à l'hôtel. Je t'avouerai aussi que, quoique je sois arrivée *seule* dans cette ville, je ne me suis pas ennuyée un seul instant. Il est vrai que jamais séjour n'aura été plus flatteur pour l'artiste, etc., etc.

« Mademoiselle Rose me prie de la rappeler à tous tes bons souvenirs. Elle trouve le café du midi assez mauvais et en est au désespoir. Cela, dis-je, est possible, mais moi je ne me plains point, vu que tout me paraît bon marché. A mon retour à Paris, je te dirai, et cela te fera rire, comment j'ai presque manqué de ne savoir où me loger en arrivant à Marseille. Tous les hôtels, toutes les auberges, tous les cabarets voulaient *me posséder*. Chacun me vantait sa marchandise; l'un pleurait lorsque j'allais mettre un pied dehors, l'autre s'arrachait les cheveux si je sortais de chez lui, un

troisième n'avait plus qu'à se tuer si je ne logeais pas dans son appartement, « parce que, disait-il, mon hôtel est le plus beau, le plus grand, et je serais déshonoré et ma maison aussi, *si* le plus *grand* artiste de *Navarre* ne descend pas chez moi. » Après bien des débats, il prit une assez bonne idée à un quatrième, qui dit, pour trancher toute espèce de balancement de ma part : « Je ne vous ferai rien payer. » A ce dernier et sublime élan du désespoir, je ne pus m'empêcher d'être touchée, et je finis par une bonne œuvre, c'est-à-dire j'allai chez le plus malheureux, chez celui qui me désirait le plus. Le malheureux, il ignore sa position. Le premier jour je dévorai presque la cuisine entière, et ma suite ne se laissa manquer de rien. Dans la nuit il me prit une horrible indisposition, Dieu me punit de mon avarice. J'eus un élan dès le lendemain matin. Je fis monter la maîtresse de l'hôtel, et je lui dis d'un ton et d'un regard sévères : « Madame, après ce qui s'est passé cette nuit, je ne puis rester chez vous gratuitement. Je me suis trop encouragée à la mangeaille, il faut donc que vous me preniez quelque argent. Vous aurez le loisir de m'en prendre le moins possible. »

Nous faisons des conditions : mon logement, salon, chambre à coucher, salle à manger, petit cabinet pour costumes, deux chambres de domestiques, dix francs ; très-bien. Dîner chez moi, quatre francs ; parfait. Déjeûner, un franc ; à merveille. Nourriture de domestiques : pour deux, six francs ; je n'ai pas le plus petit mot à dire, et de ce jour je ne mangeai plus que tout juste ce qu'on me donnait. Je n'ai pas pu attendre mon retour pour te raconter cette histoire presque historique. Mais sache que si j'ai chargé un peu trop, c'est le désir que j'avais de te faire rire, ainsi que papa et mes chers petits enfants... Pour le coup je suis fatiguée de tenir la plume, elle va m'échapper des mains. Ne voulant point te faire un point affreux, je t'embrasse mille fois.

« Ta fille,

« RACHEL.

« Marseille, 13 juin 1843. »

« Chère mère,

« Quel temps ! mais c'est un voyage charmant, pas une goutte de pluie, pas un moment de fraîcheur à fermer les fenêtres du convoi, partout reconnue et servie avec empressement et complaisance, et partout aussi une nourriture saine et bonne. Ces mets polonais me plaisent parce qu'ils ressemblent fort à notre gargote juive. Tu sais quelle fatigue j'ai eue à

Paris ces sept ou huit dernières semaines : eh bien! j'ai si doucement et si tranquillement reposé sur mon petit lit de chemin de fer, que me voilà arrivée à Varsovie sans me ressentir de mon agitation des derniers jours de la capitale. Cela me fait une étrange impression de me voir si tôt transportée d'une grande ville à une autre grande ville, et Varsovie vient encore ajouter à mon étonnement. J'ai tant et tant entendu parler de cette pauvre Pologne, de sa grandeur et de sa chute! Et puis, par mon petit Alexandre, je suis un peu Polonaise de cœur. Aussi de mes deux yeux j'ai regardé dans les rues, du chemin de fer à l'hôtel. De mes deux oreilles j'écoute ce qu'on dit, et de tout mon cœur je plains ce grand peuple, privé de son premier bien, *la liberté*.

« Quant à la ville même, sa bâtisse, ses monuments, rien n'a frappé mes regards. Le pavage est honteux; le peuple est sale, et le meilleur hôtel manque de confortable. Que dis-je? il manque de tout, même du nécessaire. Je viens de parcourir la carte pour faire le menu de notre dîner, et j'ai manqué de tomber à la renverse en lisant les prix. Une misérable côtelette panée quatre francs, un potage trois francs, un petit pain *vingt-deux sols*, et quant au vin il ne faut pas y songer, le médiocre coûte quatorze francs la bouteille, et le passable, c'est-à-dire celui qui porte une étiquette plus ou moins fausse, passe trente francs. Il est certain que si nous dînions ce soir tous les six, Raphaël n'aurait plus de quoi nous mener jusqu'à Pétersbourg. Aussi voilà ce que je crois devoir faire : je vais feindre une forte indisposition, je mettrai mes compagnes et mes compagnons dans une telle inquiétude que pas un n'osera demander à manger, et pour n'être point déçue dans cette espérance, je les prierai tous de rester près de moi, à côté de mon lit. Une fois une heure du matin arrivée, le cuisinier et tout dans l'hôtel sera couché, alors je permettrai à ma société d'en faire autant, et demain avant l'aurore nous fuirons un pays dans lequel je ne suis pas venue pour laisser de l'argent!

« Mille baisers.
 « ÉLISA R. »

 « Chère mère,

« Mon bénéfice a eu lieu hier samedi. J'ai joué *Camille* et *Lesbie*. Le succès ou plutôt le triomphe a été au grand complet. Leurs Majestés Impériales étaient au complet aussi à cette solennité. Il m'a été impossible de compter le nombre des bouquets. On m'a rappelée, je crois me souvenir, *sept cent mille fois*.

« L'impératrice m'a donné de splendides boucles d'oreilles ; plusieurs abonnés se sont réunis pour m'offrir un merveilleux bracelet de diamants et rubis. La recette a dépassé vingt mille francs. J'en ai donné quinze mille tant aux pauvres qu'au théâtre. J'ai saisi cette occasion pour prouver à ce public quel cas je sais faire de ses applaudissements.

« Je t'envoie les copies des lettres que j'ai dû écrire pour faire accepter mes offrandes. J'y joins les réponses : l'une est du comte Pahlen, l'autre du prince Odowsky. La grande-duchesse Hélène m'a envoyé un magnifique châle turc. Ah! madame ma mère, comme ce châle-là fera bien sur vos épaules !

« Je continue à me bien porter, malgré les grandes fatigues, car je ne me borne pas à jouer quatre fois au théâtre, je concours très-volontiers à toutes les représentations à bénéfice, et elles ne manquent pas ici. Je vais à tous les concerts me faire entendre, je dîne en ville pas mal, je reçois énormément de monde chez moi. Il est temps que tout cela soit fini, car je tiens à jouer mes six mois à Paris avec tous mes moyens tragiques. Moscou sera très-brillant, décidément nous serons trop riches. On tient beaucoup à me revoir ici l'hiver prochain, mais moi de ne rien promettre, bien que jamais je ne rentrerai à la Comédie-Française, me donnerait-elle cent mille francs pour six mois ; et pourtant je sens que j'éprouverai une douleur réelle alors que je quitterai ce cher petit public qui m'a comblée depuis seize ans.

« Je t'embrasse bien tendrement ainsi que mon cher père, mes enfants adorés et mes bonnes sœurs.

« RACHEL. »

A M. LE COMTE PAHLEN.

« Monsieur le comte,

« Oserai-je vous prier, en votre qualité de président du Comité des Invalides, de vouloir bien vous charger de faire distribuer parmi les vétérans nécessiteux la part que je leur ai réservée dans mon dernier bénéfice ?

« Veuillez agréer, monsieur le comte, l'assurance de ma haute considération.

« RACHEL. »

A S. S. LE PRINCE ODOWSKY.

« Prince,

« J'ai joué hier à mon bénéfice, aujourd'hui je songe aux pauvres. N'est-ce pas bien prouver qu'on est vraiment heureux en n'oubliant pas celui qui souffre? Veuillez recevoir une part de ce bénéfice pour vos malheureux, et croyez que vous ajouterez à ma reconnaissance en acceptant cet envoi d'une artiste qui sympathise de tout son cœur avec les sentiments qui nous portent à soulager les misères de la pauvre espèce humaine.

« Agréez, mon prince, l'assurance de ma très-haute considération.

« RACHEL. »

« Mademoiselle,

« Vous m'avez fait l'honneur de m'adresser un billet avec mille roubles destinés aux Invalides. Je m'empresserai de les employer conformément à votre volonté. Veuillez me regarder comme l'interprète de la gratitude des vétérans. J'y joins sincèrement l'expression de la mienne, en vous priant d'agréer l'assurance de ma considération la plus distinguée.

« P. PAHLEN.

« Ce 29 décembre 1853. »

« Je ne m'attendais pas, madame, à votre nouvelle offrande pour les pauvres, mais elle ne m'a pas étonné : la charité est aussi un sentiment artistique, c'est le délassement du génie, votre repos après vos triomphes. N'en est pas digne qui veut. Dans ce moment, je me borne à accuser la réception de mille roubles argent à la caisse des visiteurs des pauvres. Je ne manquerai pas d'avoir l'honneur de vous informer quel emploi nous comptons donner à votre offrande. Nous vous attendons demain à la Bibliothèque impériale, où *je suis quelque chose*, et où j'aurai l'honneur de vous recevoir. C'est à deux heures, je crois, que vous avez promis de venir, madame; si vous voulez m'en croire, tâchez, si cela vous est possible, de

venir un peu plus tôt, car bien des choses vous intéressent dans notre Bibliothèque, et les journées sont encore courtes.

« Agréez, madame, l'expression de mon admiration et de ma sincère reconnaissance.

« P. WLAD. ODOWSKY.

« Le 28 décembre 1853. »

« Ma chère mère,

« Accepte ce petit âne en souvenir et en l'absence de ta fille; c'est un porte-cure-dents, tu sais combien cet ustensile est nécessaire à la campagne de Montmorency, où la viande est dure et cotonneuse; ce n'est pas pour médire de ce pays charmant, car je l'aime et je ne souhaite rien tant que d'y passer de longs jours avec vous tous.

« Je ne vais pas mal; j'ai toujours une grande faiblesse, mais je ne souffre pas. Je dors bien, et je puis rester seule la nuit. Je mange moins qu'à Paris. Je suis sortie hier à pied avec papa, je suis rentrée exténuée. Aujourd'hui j'ai préféré une promenade en voiture, cela m'a mieux réussi. Mon temps se passe à lire et à broder. Il m'est impossible de me mettre à un rôle, aussi je m'abstiens. J'espère qu'avec la santé la vieille tragédie me remontera au cerveau. Maintenant je ne dois et ne veux que me soigner pour mes enfants, pour vous et quelques bons amis qui ont su me prouver leur attachement.

« Ta très-vieille fille,

« RACHEL.

« J'embrasse tout le foyer paternel.

« Bruxelles, 14 juillet 1854. »

« Mon cher fils,

« Comment va ta santé et celle de mon petit Gabriel? Écris-moi que tous deux vous vous portez bien et que l'on est content de mes enfants, et tu pourras être certain que je me porterai bien pendant tout mon voyage. Ce soir je donne ma quatrième représentation à Londres, le 8 de ce mois j'aurai donné les six soirées promises.

« J'espère, mon bon petit Alexandre, que pendant que ta petite mère va cueillir des lauriers et des dollars en Amérique, toi tu vas aussi cueillir tes jeunes lauriers aux luttes prochaines. Songe au bonheur que cela me donnera, chaque fois qu'il me parviendra de bonnes notes sur ton compte. Gabriel est encore un peu jeune pour lui recommander ses études, mais son tour viendra, je l'espère bien.

« Grand-mère retourne à Paris, dès que nous serons embarqués pour l'Amérique. Elle vous portera de mes nouvelles et vous donnera à tous les deux mes baisers les plus tendres.

« Votre petite mère qui vous aime bien passionnément.

« RACHEL. »

« Chère bonne mère,

« Demain matin nous serons à New-York, apportant avec nous santé et beau temps. On a bien été un peu malade, mais il faut vraiment dire que nous avons eu une belle traversée. Moi je n'ai été que deux ou trois jours très-étourdie, mais je ne puis me vanter d'avoir beaucoup souffert. Ma douleur de côté a même disparu jusqu'à nouvel ordre. J'ai bien éprouvé quelques autres petites douleurs dans le dos, dans la poitrine, mais ne faut-il pas me rappeler de temps en temps que je *jouis* d'une poitrine médiocre? En revanche, n'ai-je pas, pour me consoler, de grands voyages encore à faire en mer, n'ai-je pas encore à jouer quelques tragédies qui me procureront une douce transpiration.

Vraiment je serais injuste si je témoignais le moindre regret d'avoir quitté des enfants que j'adore, une mère que je chéris, des amis que j'aime de tout mon cœur. Non, non, mademoiselle, allez faire cette gentille tournée, et alors seulement vous aurez vraiment gagné le pain de tous les jours de la semaine. Eh bien! ma mère, est-ce trop le payer par un travail de sept mois en travaillant comme un nègre? Il faut bien que les blancs prennent l'ouvrage, puisque les noirs refusent le service. Je t'écris là bien des folies, mais c'est pour t'assurer, chère mère, que tu n'as pas à te créer des diables ni bleus ni noirs. Je vais bien, et la jeune Amérique va seule gagner des cheveux blancs aux émotions que lui donneront nos belles tragédies.

« Sur ce, tendre mère, je t'embrasse et aussi mes deux chers enfants.

« RACHEL. »

« A bord du *Pacifique*, ce 21 août 1855. »

« Ma chère mère,

« Je viens seulement pour te dire je t'aime; maintenant je m'en vais.
« Thisbé, mieux que Thisbé...

« RACHEL.

« New-York, 2 octobre 1855. »

« Ma santé n'a jamais été si bonne. Dussé-je perdre à la fin de ma tournée en Amérique l'argent que j'y aurai gagné, je ne me plaindrai pas si ma santé continue ce qu'elle est en ce moment. Tout va de même. Embrasse mes chers enfants pour moi. Si je n'aimais pas tant les Russes, j'aurais été bien heureuse de la prise de Sébastopol.

« Mille baisers de ta vieille

« RACHEL. »

« Chère et tendre mère,

« J'ai reçu ta lettre, ou plutôt tes lettres, par lesquelles j'apprends la joie que tu as eue de recevoir mes lettres à bord du *Pacifique* à mon arrivée à New-York. Eh bien, ta joie peut continuer, jamais depuis quinze ans je ne me suis sentie en si parfait état. Je mange, et je dors comme un enfant; je joue la tragédie avec une force *herculéenne*, et j'engraisse!!!

« Soigne-toi aussi, chère mère, afin que tu te tiennes assez solidement sur tes deux jambes pour supporter nos baisers au retour, car pour ma part je serai forte à renverser la gare de Paris, au moment où je t'apercevrai avec mes enfants au débarcadère. Eh! grand dieu! que je suis loin encore de ce moment, 8 *mars!!!* Mais quoi, ne vaut-il pas mieux passer son temps dans un climat qui me convient si bien, que de souffrir à Paris comme j'ai souffert, ou bien encore être envoyée à un moment donné, dans quelque pays du Midi par cette bonne Faculté de Paris, qui, lorsqu'elle ne sait plus guérir ses malades, les envoie *hors de ces lieux* pour les faire mourir ailleurs?

« Il n'en sera pas ainsi de moi, je reviendrai pour leur rire au nez, et j'espère avoir la vie aussi dure que *mes vieilles tantes*. Toutes mes caresses pour toi, chère mère, et pour mes chers petits !

« RACHEL.

« 25 septembre 1855. »

« Chère tendre mère, notre sortie de Marseille seule a été quelque peu houleuse. Encore ne m'en suis-je pas trop aperçue. J'ai dormi presque toute la journée ; la nuit, grâce à une pilule, j'ai bien reposé. Le lendemain je me suis éveillée avec un temps des plus calmes. A neuf heures j'étais hors de mon lit, et j'ai passé agréablement ma journée sur le pont.

« Tous les passagers ont paru me regarder avec intérêt, et moi de me dire en mon par dedans : Mes petits amis, avant trois jours je mangerai et me promènerai comme vous. Ne croyez pas qu'on enterre si facilement les gens de ma race et de mon mérite. Je ne croyais pas si bien prédire. Le surlendemain de mon départ j'ai essayé de marcher, et sans fatigue j'ai fait une douzaine de fois le tour du bateau. A l'heure du dîner, j'ai pris ma place à côté du capitaine et j'ai mangé un peu. Voilà déjà le bon effet de la mer. Je tousse infiniment moins qu'à terre. D'aimables et riches habitants de l'Égypte nous invitent à habiter leur maison de campagne en nous promettant le confortable européen. Je crois que nous irons directement au Caire, bien qu'on nous assure qu'il y fasse encore trop chaud.

« Jusqu'ici nous hésitons un peu. Une fois que j'aurai vu le consul français, j'arrêterai le régime de notre voyage.

« Je ne vais donc pas trop mal en ce moment. Il fait doux à ne plus pouvoir supporter un manteau, et ma poitrine se dilate à respirer cet air salutaire de la Méditerranée.

« A revoir chère et tendre mère, ne fais aucun canevas de drame pendant mon absence. Mon voyage ne commence pas mal, je suis sûre qu'il s'achèvera comme tu le souhaites au fond de ton cœur. Demain matin, dimanche, nous arriverons à Malte, c'est là que je déposerai ma lettre à la poste pour toi. Le commandant m'a déjà invitée à faire une promenade, en voiture bien entendu.

« Je t'embrasse bien fort ainsi que mon cher père, mon Gabri et mon suisse Walesk.

« La mer est un vrai lac bleu, corbleu !

« RACHEL.

« 4 octobre 1856 »

« Mon cher petit Gabri,

« Tes regrets sont si profondément sentis dans ta lettre datée du 13 septembre, que j'en ai été très-touchée. A l'avenir, me voilà assurée que mon fils m'écrira souvent, ce qui n'est pas pour moi un mince plaisir en perspective. Je continue à me mieux porter, grâce à la continuelle chaleur de ce bienfaisant climat. Figure-toi, mon petit homme, que je suis sur un charmant petit bateau; j'y ai si bien tout ce qui m'est utile, que je me crois quelquefois chez nous, dans la rue Trudon. Aujourd'hui, il ne fait aucun vent, aussi sommes-nous stationnaires depuis ce matin sur ce beau fleuve qu'on appelle le *Nil*. Nous sommes en plein hiver, et le temps est si beau que j'ai dû, afin de t'écrire sans fatigue, ôter ma robe. Mon peignoir de nuit et un léger jupon composent mon costume. Je suis assise sur mon *petit* lit, dans ma *petite* chambre, avec les fenêtres ouvertes.

« Le Nil est comme un lac, pas la moindre brise ne vient rider sa surface. Le soleil lui-même, qui semble avoir trop chaud, plonge ses rayons dans le fleuve. Cela donne à cette immense nappe d'eau mille teintes variées en couleur. Voilà un magnifique tableau de la nature. Je bois à pleins poumons l'air vivifiant de la haute Égypte; je tousse toujours, mais au lieu de m'affaiblir, je prends de la force. Mon appétit est régulièrement bon, mes nuits sont meilleures. J'ai encore la fièvre ce soir, elle varie entre quatre-vingt-quatre et quatre-vingt-douze pulsations; le médecin n'en paraît nullement inquiet, et me donne tous les jours les meilleures notes sur ma santé. Il dit les progrès sensibles.

« Maintenant, mon cher Gabri, fais qu'à mon retour à Paris je sois tout à fait heureuse. Sois sage, travaille bien, en sorte que l'on me donne sur ton compte les mêmes notes que le docteur donne sur ma santé.

« Ton frère m'a écrit il y a quelque temps une lettre dans laquelle il parle beaucoup de son cher frère Gabri. Il dit qu'il ne te voit pas assez. Je t'écris cela, persuadée que tu seras content de son impatience à te voir, cela te prouvera une fois de plus que ton frère t'aime beaucoup. A revoir, mon doux enfant, je te charge de tous mes baisers pour la famille et nos vrais amis. Je pense que ça leur fera un double plaisir, te chargeant de ce soin.

« Pour toi, tendre petit, entre dans mon cœur, puises-y toutes les

tendresses, il en repoussera sans cesse pour mes fils. C'est une richesse sans limite que Dieu donne aux petites mères qui aiment bien leurs petits.

« RACHEL.

« Sur le Nil, auprès de Kenneeh, 21 décembre 1856. »

« Chère mère, ne pouvant te donner mon baiser de naissance, je t'envoie mon baiser de résurrection, tout étonnée que je suis, après tant de souffrances, de me sentir encore de ce monde. Je n'ose pas trop dire que c'est un triste anniversaire pour moi que ce 28 février 1857, puisque j'ai aujourd'hui l'assurance que je te verrai bientôt, tendre mère. Mais cependant je ne puis guère être heureuse aujourd'hui, car je me trouve régulièrement tous les matins pour déjeuner, et tous les soirs pour dîner, en compagnie de mon médecin. Il me tâte le pouls cinq ou six fois par jour. Il m'ausculterait de même, si je n'avais mis bon ordre à cette exagération, d'autant qu'il mettait (sans mentir) plus de vingt minutes à cette dernière opération. En somme, ce médecin n'est posté auprès de moi qu'en cas d'accident, et rien n'étant arrivé, mon docteur n'a qu'à se promener les mains dans ses poches, et c'est ce qu'il exécute avec religion.

« Je ne puis te dire la patience que j'emploie à ne pas abandonner mes pauvres nerfs à quelque emportement ridicule. Je serai à bout de patience à mon retour en France, car je suis à un régime de martyre. Aussi Dieu me prend en pitié; ma santé ne se fait pas plus mauvaise. J'ai eu un peu de fièvre, j'ai toussé deux nuits, mais le médecin m'assure que tout cela est passager, et que bientôt j'entrerai en convalescence. Il a fait un peu froid tout le mois de février à Thèbes, et le vent m'a empêché de quitter ma chambre. L'appétit est un peu amoindri, mais j'en ai encore assez pour me soutenir. Bien que l'ennui soit entré franchement chez moi, mon moral n'a rien de sombre, et je ris même assez volontiers.

« On dit qu'il fait si froid au Caire, que je m'efforcerai de rester à Thèbes jusqu'à la fin du mois de mars.

« Mille baisers à toi, à papa, à toute la famille.

« RACHEL.

« Thèbes, ce 28 février. »

« On ne remercie pas une mère des ennuis, des fatigues qu'on lui cause ; on l'aime, et jamais on ne s'acquitte envers elle... et voilà !

« Tu vas aller rue de la Pompe, à Passy, pour visiter une demi-douzaine de petites maisons qui, m'assure-t-on, peuvent me convenir (il est très-entendu que je n'en prendrai qu'une). C'est le prix assez modeste de ces charmants réduits qui me décide, s'il y a place, à m'aller loger si loin. Maintenant, chère mère, je t'annonce que je me mettrai en route pour Paris le 18. Ne crois-tu pas alors ton retour quelque peu fatigant et inutile. Après nos affaires terminées à Paris, tu auras le droit de me suivre partout où ma santé me conseillera d'aller.

« A bientôt ; mille baisers à mon père et à toi.

« RACHEL.

« Montpellier, ce 9 juin 1857. »

Voilà donc quelques-unes de ces lettres ! Je ne sais rien de plus touchant en présence de cette tombe ouverte et fermée au milieu de tant de splendeurs, que ce pêle-mêle de sourires, de souffrances, de combats, de victoires, d'espérances, de désespoirs.

XXII

Frédégonde fut la première des tragédies modernes abordées par mademoiselle Rachel ; et véritablement *Frédégonde* était indiquée au choix de la jeune artiste qui n'a jamais su à quel poëte moderne elle devait se vouer. Sans nul doute, de toutes les œuvres de l'illustre auteur d'*Agamemnon*, de *Clovis*, de *Pinto*, de *la Démence de Charles VI*, *Frédégonde et Brunehaut* était l'œuvre que les hommes de cette génération auraient indiquée à mademoiselle Rachel.

Lemercier avait laissé sinon une trace profonde, au moins un grand souvenir. M. Lemercier était un poëte rempli d'énergie.

Il abordait fièrement les sujets les plus difficiles, les nuages les plus sanglants ; la barbarie lui plaisait ; il recherchait de préférence les héros fabuleux, les crimes pleins de brutalités et de terreurs.

C'était, à tout prendre, un génie inexorable et ferme, ne s'inquiétant jamais si la route qu'il allait prendre avait été frayée avant lui. Plus le chemin était difficile, plus les sentiers étaient escarpés, plus la route non tracée était remplie de ronces et d'épines, et plus il se hasardait avec joie en ces périls inextricables. Que de fois il est resté perdu dans un précipice qu'il avait voulu franchir ! Que de fois il s'est relevé tout brisé, pour avoir tenté un tour de force impossible ! Aussi pouvait-il dire : *Ma vie est un combat !* Véritable combat, d'une noble intelligence, d'un cœur honnête, d'un esprit vif et singulier. Tel que vous le voyez, ce poëte célèbre et qui n'a jamais réussi plus d'une heure, il tiendra nécessairement sa place au premier rang des chercheurs d'aventures dans les *poétiques* et les terre inconnues.

Belle destinée, en fin de compte, de marcher à la tête d'une révolution ! Vous ne l'avez pas accomplie, il est vrai, mais vous l'avez tentée, vous lui avez indiqué la route, vous lui avez donné son mot d'ordre et son drapeau.

Frédégonde et Brunehaut est une tragédie de l'an 1824. Vingt et une années qui passent sur une œuvre dramatique, c'est tout un siècle. Cependant les jeunes gens de ce temps-là se souvenaient parfaitement de la terreur que soulevait ce drame terrible. Confusément et comme dans un songe, on se rappelait ce vieux cloître envahi par les ombres du moyen âge ; cette église remplie de silence, et ce Chilpéric à la flottante chevelure, et Mérovée son fils ; pas un de ceux qui les avaient entrevus en ces ténèbres n'avait oublié la Brunehaut insolente et la terrible Frédégonde.

Ainsi l'œuvre de Lemercier, justement parce qu'elle était empreinte de cette couleur sauvage, on s'en souvenait comme on se souvient d'un mauvais rêve, et bien plus, on se rappelait les comédiens qui l'avaient représentée pour la première fois... Il

nous semblait les voir encore. Joanny qui disait d'une façon si terrible : *Frédégonde! Frédégonde! Frédégonde!* Monsieur Victor, qui prêtait au rôle de Mérovée une voix puissante, un geste énergique; Lafargue, plein de tendresse et de pitié dans le rôle de Prétextat; Brunehaut, c'était mademoiselle Guérin; Frédégonde, était mademoiselle Humbert. Des fantômes dont nous nous souvenons, parce qu'ils sont les fantômes de notre jeunesse... Les uns et les autres ils vous jouaient cela comme s'ils allaient à la conquête; ils s'animaient de toute l'attention que leur prêtait la génération nouvelle; au parterre, on se battait pour Lemercier, contre Lemercier.

Il était un homme de génie... il était un barbare! Il insultait aux rois de France... il faisait justice de leurs crimes! Dans le théâtre, hors du théâtre, était la bataille. Il y avait à la première représentation de *Frédégonde* un jeune comparse... il était beau, en guenilles et superbe; il sortait du théâtre des Funambules où il recevait trop de coups de pied, et du Cirque-Olympique où monsieur Franconi le trouvait trop mauvais écuyer; ce comparse, il s'appelait familièrement Frédérick!... Il est devenu depuis le premier comédien de son temps, sous le nom de Frédérick Lemaître. Voilà de ces hasards et de ces rencontres qui n'arrivent guère dans les tragédies de ce temps-ci.

Vingt et un ans! Que sont-ils devenus les uns et les autres? Joanny a quitté le théâtre, emportant une grande partie de l'émotion tragique; monsieur Victor s'est mis à écrire toutes sortes de mauvaises pages sur *les Scandinaves;* Lafargue est mort; mademoiselle Humbert verse à cette heure des larmes chrétiennes sur les doux péchés de sa jeunesse, mademoiselle Guérin (ce que c'est que de nous!) est devenue la reine d'une table d'hôte pour laquelle son merveilleux embonpoint est un admirable prospectus! *Frédégonde* elle-même... *hic jacet!* sous un vieux manteau de mademoiselle Rachel en guise de linceul.

Mais quoi, la verve et l'entrain, les colères et les amours des premiers jours, qui peut les rappeler dans l'œuvre poétique? Autant

vaudrait dire aux hommes qui ne sont plus jeunes : Revenez à vos jeunes amours. Ce qui était il y a vingt ans une exposition solennelle et puissante est un lieu commun. Ce Chilpéric entouré de ses gardes, que nous avons salué comme un héros, précurseur de tous les révolutionnaires à venir, aujourd'hui, nous l'accueillons aussi froidement que s'il s'agissait d'Agamemnon et de ses Grecs. La casaque seule est changée. Agamemnon porte un manteau rouge, et ses gardes ont des cottes de mailles. Cependant Frédégonde à son entrée avait un mot terrible à dire, et mademoiselle Rachel disait ce mot-là avec une sauvage énergie : *Existent-ils encore?...* Oui, mais ce premier feu ressemble au commencement d'*Attila*...

<p style="text-align:center">Et qu'Attila s'ennuie...</p>

Il n'y a rien de plus beau, il n'y a rien de plus court. Cette *Frédégonde* après les premiers vers retombait dans la déclamation, dans le néant, et tout de suite après l'avoir entendue, nul ne croyait plus à sa colère, à sa vengeance, à sa fureur. Ainsi le monologue de *Frédégonde*, admiré comme un chef-d'œuvre avant le monologue d'*Hernani*, Chilpéric placé entre Frédégonde et Bruhenaut, les deux rivales, et forcé de prêter l'oreille à cette double accusation de meurtre et d'adultère, même la scène abominable et très-dramatique où Frédégonde avoue avec un féroce orgueil son origine obscure et ses volontés souveraines dans la conduite des affaires, toutes ces terreurs qui nous avaient agités, les voilà disparues.

Non, ce n'est plus *Frédégonde*, et ce n'est plus l'œuvre abondante et sévère qui nous plaisait le premier jour. Quelle énigme et quel étonnement! Mademoiselle Rachel étonnée à son tour, et ne comprenant pas pourquoi donc cette arène, avec des apparences si solides, manquait sous ses pas déconcertés, nous regardait avec une surprise mêlée d'épouvante. On lui avait promis un caractère, elle rencontrait une grimace; elle demandait une terreur, elle tombait dans une ironie. Au moins, se disait-elle, au

moins j'aurai ce quatrième acte où je pourrai montrer tout ce que l'âme et le cœur d'une femme peuvent contenir de crimes, de hontes et de déshonneur.

Vaine espérance et vains efforts! Ce quatrième acte, impuissant comme tout le reste, allait au hasard, sans intérêt, sans épouvante et sans pitié. A tout jamais cette *Frédégonde* était morte; à peine la tragédienne et le spectateur furent arrachés à leur étonnement, à leur stupeur, au moment où Mérovée, assassiné, se traîne en criant : Frédégonde! Il y avait là cependant un certain cri que nous trouvions sublime :

> Qu'il tarde à s'expliquer... qu'il est lent à mourir!

et mademoiselle Rachel en trouva l'accent; mais déjà la tragédie était frappée au cœur, déjà le public ne voulait plus de cette Frédégonde horrible et pathétique, admirée il y avait déjà plus de vingt ans; le dernier effort de mademoiselle Rachel s'arrêta à ces deux vers qu'elle disait comme il fallait les dire :

> Et je ne démens point, par un cruel effroi,
> Les coups que j'ai portés pour le salut du roi...

Peu de soirées ont été plus déplorables. Monsieur Népomucène Lemercier fut châtié cruellement, par cette chute d'*outre-tombe*, de cet art inquiet, incomplet, malheureux, sur lequel il avait bâti tant de vains projets de sa gloire présente, et de son immortalité à venir.

Mademoiselle Rachel a joué huit fois le rôle de Frédégonde, et le jour de Phèdre étant venu, elle le quitta sans regret.

XXIII

Après *Frédégonde*, mademoiselle Rachel aborda simplement le rôle de Jeanne d'Arc, non pas la tragédie de feu M. d'Avrigny dans lequel mademoiselle Duchesnois était fort touchante, mais la tragédie d'un poëte admiré longtems comme un maître (oublié aujourd'hui), M. Soumet.

Je ne crois pas qu'un plus beau sujet de tragédie se soit rencontré dans nos annales; en même temps je ne crois pas qu'on ait jamais fait une plus faible et plus débile tragédie, avec de plus grands éléments d'inspiration, de courage, d'héroïsme, de vertu. M. Soumet est mort se croyant encore un poëte; il est mort comme il a vécu, entouré de la louange unanime. On l'a traité toute sa vie en enfant gâté : pas une critique ne s'est fait entendre à ses oreilles délicates, pas une censure n'a troublé ce facile sommeil. Il était vraiment le premier ministre de la Melpomène indécise entre *Macbeth* et *Cinna*, et véritablement appartenir à la fois au roi et à la ligue, tenir d'un côté à Racine et de l'autre côté à je ne sais quel Shakespeare écourté, c'était s'exposer aux abîmes dans lesquels est tombé ce poëte d'un jour.

Mais la triste composition, cette *Jeanne d'Arc* de M. Soumet! Quelle suite incroyable d'arrangements presque enfantins, et quelle plus triste façon de nous raconter cette longue suite de combats, de travaux, de misères, d'espérances; batailles sanglantes, sombres nuages dans lesquels vous voyez briller enfin le nom sauveur de Jeanne d'Arc! Lisez sa vie, et vous vous étonnerez que ce grand drame indiqué à l'avance, personne encore ne l'ait copié avec la fidélité du génie!

A la naissance du *soldat-vierge* (un mot de Shakespeare), la France semblait perdue; la Loire, ce filet d'eau vaincu par la vapeur

et le chemin de fer, était le seul rempart que la royauté eût conservé. A ces murailles d'Orléans, l'Angleterre avait porté toutes ses forces ; les soldats qui s'étaient battus sous Henri V, les mêmes qui s'étaient mesurés au siége de Rouen, et qui avaient appris dans ce long siége à reconnaître une grande ville attaquée héroïquement et bien défendue, ceux-là étaient venus pour achever leur conquête par la prise d'Orléans : Salisbury, Suffolk, lord Talbot, les vieux compagnons du *Prince Noir*.

Orléans était à la fois le centre et la clef du Midi, la dernière ville française de la France, française par le courage, l'esprit et la galanterie ; au centre des canonnades, on y dansait des sarabandes sur les remparts, pendant que pleuvaient les quolibets les plus charmants contre ces lourdauds d'Anglais... Ces *lourdauds* laissaient rire les bourgeois et serraient de très-près ce passage naturel pour envahir le Berry, le Poitou, le Bourbonnais.

Nous ne faisons pas de l'histoire ; nous voulons seulement indiquer comment, si le poëte dramatique eût accepté la biographie entière de Jeanne d'Arc, cette verve railleuse des hommes qu'on assiége, ces quolibets qui tombent dru comme grêle, l'aspect animé d'une ville qui va se battre aux chansons de ses ménétriers, l'insouciance même de ces bourgeois qui n'ont pas l'air de se douter que leur victoire ou leur défaite est une question de vie ou de mort pour la patrie, étaient autant de contrastes habiles, dont un poëte bien inspiré eût pu tirer un immense parti.

Dans cette *Jeanne d'Arc* de M. Soumet on étouffe, on manque d'air, d'espace et de mouvement. Bref, cela se passe entre quatre murailles, à la lueur des torches, à la suite d'une demi-douzaine de coquins cachés sous la souquenille des inquisiteurs. Jeanne, cette fille des champs, cette inspirée... un si beau jeune soldat qui portait la victoire dans ses regards, n'est plus qu'une malheureuse fille condamnée à périr sur un horrible bûcher, où on vous la jette avec aussi peu de cérémonie et de respect que s'il s'agissait de brûler une sorcière au coin de la rue.

Ici, rien de grand, rien de vrai dans l'accusation, dans la défense ; ici, nous n'avons même pas le bonheur d'assister à une seule des victoires de l'*inspirée :* pas un bruit de cor et pas une chevauchée dans les plaines guerrières, pas une couleur châtoyante et pas un instant de poésie ! Hélas ! des cachots, des larmes, des déclamations, des horreurs. Je te prends, je t'enferme et je t'accuse, je te condamne et je te brûle ; et voilà nos cinq actes !

Que tu sois l'envoyée du ciel, que le trône de France ait été relevé par ton courage, que tous ces vaillants soldats aient suivi sans peur la trace ardente de tes pas dans la mêlée, que le roi ait été mené à Reims par ta droite invincible, peu nous importe? Nous sommes Anglais, nous t'avons achetée et nous te brûlons sans autre forme de procès ! Voilà toute la tragédie de M. Soumet.

Dès la première scène, je ne sais quel ennui insurmontable s'empare de l'auditoire inattentif. Dans cette ombre où l'héroïne est plongée, on cherche à la reconnaître. On se demande où elle va, d'où elle vient, et si c'est bien cette héroïne, en effet, qui a rempli l'Angleterre et la France de sa renommée? Eh quoi ! vous la plongez tout de suite et pour toujours dans le cachot, cette vierge et cette sainte qui représente à elle seule, sinon tout le courage, au moins tout le bon sens de la France en 1429. Quoi ! sans lui accorder un répit d'une heure, vous lui liez les mains et vous la traînez aux gémonies. Pourquoi donc tant de rigueur? Pourquoi tant de hâte, et pourquoi, si vous voulez enfin nous conduire à ce bûcher funeste, ne pas prendre, comme on dit, le *chemin des écoliers,* c'est-à-dire le bon chemin, le vrai chemin, le chemin poétique?

A cette question Alexandre Soumet n'eût pas osé répondre... il n'avait qu'une réponse à faire... Et l'*unité?* Or, c'est une réponse devenue ridicule, l'*unité!* Vous nous la donnez belle, avec votre unité, avec vos unités, veux-je dire (car bien que la chose paraisse bouffonne, vous avez plusieurs unités), si vous les appliquez à cette biographie d'une fille des champs comme Jeanne d'Arc !

L'*unité!* dites-vous, quand il faudrait nous raconter un à un les

miracles de ce grand voyage à travers les ruines, l'incendie, le pillage, la famine et les malédictions des peuples! L'unité! quand cette fille des anges glorieux est partout présente et partout visible, quand chacun tient à honneur de toucher un pli de sa bannière, un crin de son cheval! D'ailleurs M. Soumet, révolutionnaire, et que dis-je? émeutier timide de la grande émeute poétique, n'aurait jamais osé convenir qu'il avait gardé le vieux drapeau, qu'il était resté fidèle au vieil art dramatique; sa fidélité lui pesait, et il s'en cachait comme d'un crime. L'unité! vous l'eussiez fait bondir avec cette louange ou avec ce reproche.

Et cependant comment expliquer, lorsqu'il avait sous les yeux la tragédie de Schiller, et toute l'histoire récemment retrouvée de Jeanne d'Arc, que M. Soumet se soit contenté de ces cinq actes de gibet, de cachot, de parlement et de bûcher?

Certes ce n'est pas un grand miracle cette *Pucelle d'Orléans* de Schiller, mais cependant c'est un chef-d'œuvre, comparée au drame incomplet d'Alexandre Soumet, et l'on ne comprend pas, si le Théâtre-Français voulait absolument une *Jeanne d'Arc*, comment il n'a pas arrangé tout simplement, en vers ou en prose, la composition du poëte allemand. Cette fois du moins nous aurions assisté à la vie entière de la Pucelle. Le poëte nous la montre jeune fille dans la cabane de son père, inspirée et déjà rêveuse, et couvrant ses beaux cheveux d'un casque d'or qu'elle a trouvé en son chemin. A quoi elle rêve?... Elle rêve à l'Anglais, maître des villes, à la couronne déshonorée de Clovis, à la Loire menacée, à la reine mère, cette autre *Jézabel;* elle rêve qu'un jour elle réconciliera la France et la Bourgogne; elle sait déjà par inspiration le nom des villes, des hameaux, des soldats de la France; elle a tout vu; mieux que cela, elle a tout compris, comme si le buisson ardent s'était enflammé sous son regard ébloui... Soudain elle part; elle suit en aveugle la voix de celui qui lui a crié dans le désert.

Tout cela c'est mieux que de la poésie, c'est de l'histoire, et certes il faut reconnaître quelque inspiration divine en cette fille

héroïque. A peine hors de son village, aussitôt les peuples saluent son passage; elle a ranimé d'un seul regard des espérances oubliées. O miracle, en effet! ce peuple éperdu qui ne croyait plus à son roi, à ses prêtres, à son Dieu, il adopte la *Pucelle*, il croit en elle, il la reconnaît pour l'envoyée et pour le soldat de là-haut.

Elle marchait ainsi, entourée de bénédictions, de louanges et prêtant l'oreille aux voix inspirées qui lui disaient la nuit et le jour : « Jeanne, il te faut sauver le roi de France! ô Jeanne il te « faut sauver ce pauvre peuple! » Et cependant, du fond de la Lorraine au murailles d'Orléans, du village de Vaucouleurs aux rives de la Loire, le chemin était long et périlleux... Rien ne la peut arrêter, ni le froid (février 1429), ni la faim, ni les embûches du chemin. Elle arrive, le roi se cache en un groupe de chevaliers, et elle va droit au roi, l'appelant *le gentil sire, vrai héritier de la France et fils de roi*. Interrogée, elle fatigua les théologiens de ses vives répliques, elle enchanta les femmes par sa modestie, les hommes par son courage, le vulgaire par sa beauté! Voilà comme l'histoire nous la montre, et voilà comme il fallait la voir, et non pas éternellement accroupie sur la paille de son cachot, et débitant ses patenôtres en grands vers alexandrins.

Tout cet éblouissement de la venue de Jeanne, le poëte allemand l'indique d'une bonne et honnête façon; il copie l'histoire, et, sans rien inventer, il arrive à une émotion vraie et sincère. Dans cette cour de Chinon, nous rencontrons le roi Charles VII; à ses côtés se tient la belle Agnès; autour de ce trône chancelant voici Dunois, Duchâtel, La Hire, et les envoyés de la ville assiégée. L'arrivée de Jeanne dans cette cour aux abois, les révélations de la jeune fille, et les trois prières que le roi faisait à Dieu cette nuit même, et que Jeanne répète mot à mot à l'amant de la belle Agnès, l'instant d'après Jeanne prosternée aux pieds de l'archevêque qui la relève en disant : « Tu es ici pour apporter la bénédiction, et non pour « la recevoir! » ce sont là des inspirations pathétiques.

Au contraire, dans le cachot où l'enferme Alexandre Soumet,

Jeanne d'Arc a beau nous raconter les pénibles et charmants miracles de sa jeunesse, le miracle est une de ces merveilles qu'il faut voir pour y croire, et encore quand on y croit !

Bientôt, à la suite de notre héroïne, nous entrons dans les camps pleins de batailles, pleins de tumulte ; nous assistons au siége d'Orléans ; nous entendons la joie des vainqueurs, l'indignation des vaincus, et les Anglais qui se battent entre eux. Schiller, qui ne hait pas les Anglais de parti pris, est pourtant, on le voit, tout disposé à suivre le parti de la France ; il comprend que c'est la cause sainte, la cause des poëtes ; il comprend que de notre côté se tiennent la justice, la patrie, la religion, la vieille royauté. Hélas ! ceci est clair aujourd'hui ; mais aux premiers jours du xve siècle, il y eut en France même un instant cruel d'hésitation et de doute qui devait tout perdre.

Placée entre ses deux rois Henri VI et Charles VII, le premier, Français par sa mère et petit-fils de notre roi Charles VI, le second, fils de Charles VI, mais fils suspecté d'une mère dont la vertu était plus que douteuse, la France de ce temps-là, avec ses idées arrêtées de légitimité, ne savait guère quel était le roi légitime. La Pucelle d'Orléans mit un terme à ces incertitudes cruelles ; elle désigna Charles VII à la France en lui disant : *Celui-là est ton roi !* Ceci vraiment nous explique la haine que les Anglais portaient à l'héroïne, et cent fois mieux que cette sorcellerie dont M. Soumet la poursuit pendant cinq actes. Si elle n'eût été qu'une sorcière, pensez-vous donc que les Anglais l'auraient brûlée vive ?... Elle n'eût pas valu la première bûche de cet immense bûcher qui s'élevait presque aussi haut que le grand portail de Notre-Dame de Rouen !

Toutefois je ne suis pas un grand partisan des chevauchées du poëte allemand à travers les plaines de l'Orléanais. Ces soldats, ces reines, ces capitaines qui s'entretiennent de leurs projets, autant de fantaisies, brillantes sur le papier, mais impossibles sur le théâtre. Enfin je ne veux pas qu'un soldat, fût-il Anglais, se jette trem-

blant aux pieds de Jeanne, implorant sa vie comme un mendiant qui demande l'aumône. Même en présence de cet Anglais qui l'implore, la Jeanne d'Arc de Schiller se conduit tout à fait comme ce soldat suisse disant à un pauvre diable qui lui demandait la vie : *Monsir... tout ce que ti voudrais, excepté ça !*

Sur l'entrefaite, qui le croirait? Dunois et La Hire sont devenus amoureux de Jeanne d'Arc ; Jeanne elle-même, pareille aux héroïnes galantes de la *Jérusalem délivrée*, a rencontré dans une bataille son jeune vainqueur, et *elle a senti que son bras était retenu par l'amour*. N'est-ce pas une *étrange idée* pour un poëte allemand, une idée qui se comprendrait tout au plus dans la tragédie de quelque poëte, contemporain du roi Louis XIV, quand régnait mademoiselle de La Vallière, et quand il fallait à tout prix se mettre à flatter ces royales faiblesses, ces royales amours?

Lui-même, le vieux Corneille, si son génie eût adopté cette noble fille, dont le supplice est resté un opprobre éternel au front de l'Angleterre, il eût résisté difficilement à l'envie de nous montrer Jeanne elle-même, la chaste fille, éprise de quelqu'un des héros, ses compagnons d'armes. Or cet amour, dans une tragédie de Schiller, est un double contre-sens; il est démenti à la fois par l'histoire et par cette poésie rêveuse et pieuse des bords du Rhin allemand. J'aime assez la scène où le roi Charles VII, sacré à Reims, finit par reconquérir avec son royaume les amis que lui avait aliénés sa mauvaise fortune; cette scène du triomphe royal est encore le triomphe de Jeanne. Elle aussi, elle est présente à cette réconciliation de tous les pouvoirs; elle fait plus, elle obtient du duc de Bourgogne réconcilié le pardon du capitaine Tanneguy-Duchâtel.

Voilà enfin une inspiration touchante dont M. Soumet a profité habilement lorsque, dans une scène assez belle, il nous montrait le fils de *Jean sans Peur* renonçant, entre les mains de Jeanne, à ces rancunes cruelles qui ont conduit la France au bord de ce précipice immense qui l'eût dévorée, si le secours suprême

n'était pas venu d'en haut. J'aime aussi le roi de France qui tire son épée pour faire de Jeanne un noble, un chevalier, un serviteur royal de la couronne. La mort de Talbot, un peu plus loin, me paraît un épisode bien trouvé. En ce moment le poëte ne déclame pas, il raconte ; il rend justice au plus loyal de nos ennemis ; ces chevaliers français qui contemplent, dans le silence du respect, le héros expiré me paraissent cent fois plus convenables et mieux dans leur rôle que les chanteurs de *Mort aux Anglais!* Puis, afin que Jeanne, l'héroïne, reste présente à notre pensée (et c'est un grand art), Schiller introduit dans cette arène sanglante un spectre à la façon du spectre d'Hamlet.

Cet homme noir, c'est la destinée de Jeanne d'Arc. Il me semble que cela eût été beau, mademoiselle Rachel, surprise soudain dans l'éclat du triomphe par cette apparition menaçante, et suivant d'un pas ferme, d'un visage pâle et d'un regard écrasant, cette cruelle et funeste image qui l'entraîne à l'abîme. Elle eût été grande, elle eût été belle, elle eût déployé à son bel aise ses rares qualités de pitié et de terreur.

L'entrée solennelle de tout ce peuple dans la ville de Reims, la fête immense de ce roi devenu l'oint du Seigneur, ce pêle-mêle glorieux de prêtres, d'évêques, de mécréants, de capitaines, d'archevêques portant la sainte ampoule, et Jeanne d'Arc dominant cette foule héroïque de sa bannière triomphale, pendant que le roi s'avance sous un dais porté par les barons féodaux, toute cette magnificence poétique nous fait oublier la scène incroyable d'Agnès et de Jeanne d'Arc, de la courtisane et de la vierge, se glorifiant l'une et l'autre à qui mieux mieux ; la femme profane rêvant la gloire des saintes, la vierge sainte aspirant à la couronne de myrte et de roses entrelacées.

Cette fantaisie d'un poëte germanique, amoureux et passionné comme un Italien du temps de Boccace, fait un singulier contraste avec l'ensemble magnifique de toutes ces idées généreuses et grandioses que Schiller a groupées autour de notre héroïne... Au milieu

de ses victoires, Jeanne voit arriver, pour comble de joie, son vieux père et ses jeunes sœurs, et cette apparition inattendue me plaît davantage au milieu d'une fête qu'à la veille d'un supplice.

C'est très-vrai. Pour que le triomphe de Jeanne soit complet, amenez autour d'elle tous ces chers objets de ses honnêtes tendresses; mais aussi, si vous voulez que rien ne manque à la gloire de sa passion douloureuse, laissez-la seule, au fond de son cachot, seule dans sa tombe et dans la mort.

Car voilà ce qui fâche l'homme attentif dans cette malheureuse tragédie de M. Soumet : le poëte a voulu s'occuper uniquement de l'agonie de notre héroïne... Au bout de ces cinq actes consacrés au récit de ce long supplice, le supplice est manqué !... Le supplice de Jeanne commence à l'instant même où elle est achetée à prix d'argent par le duc Jean de Luxembourg; et puis comptez que de misères! Jean de Luxembourg vend sa captive à lord Warwick; puis, une fois entre les mains des Anglais, il se trouve que l'infortunée est en dehors de toutes les lois humaines et même des lois de la chevalerie. Elle était trop chaste, hélas! pour que l'idée de cette gloire étrange ne vînt pas inquiéter le roi de France aux pieds d'Agnès Sorel, le duc de Glocester dans les bras de sa servante, le duc de Bourgogne au milieu de ses femmes, de ses maîtresses et de ses bâtards.

Calculez maintenant que de tortures! De la première tour où elle est enfermée, Jeanne se sauve la nuit, et elle tombe, à demi brisée, au pied du donjon. Bientôt on l'emmène à Rouen, chargée de fers; et comme il était important de déshonorer la force vivante et inspirée qui avait arraché la France aux Anglais, Jeanne est livrée au tribunal de l'Inquisition, présidé par l'évêque de Londres !

M. Soumet a tenté de nous montrer cet horrible tribunal... à peine s'il est parvenu à en faire une parodie. Ce tribunal, habile et féroce, n'avait rien de commun avec ces moutons de comparses dont vous faites des inquisiteurs pour rire; l'accusation ne ressemblait en rien à ces banalités splendidement rimées,

comme aussi Jeanne seule, abandonnée à son inspiration, à son innocence, s'est montrée plus éloquente mille fois que tous les dithyrambes dont elle est le sujet... Ses réponses furent simples et calmes; elle ne dit pas un mot de toute l'emphase qu'on lui prête... Elle répondit qu'elle avait dix-neuf ans environ; elle n'avoua pas son surnom; elle se plaignit qu'on lui eût mis les fers aux deux mains, aux deux pieds!

Peu à peu ses réponses s'enhardirent; la mort s'éloigna de ses yeux, et elle laissa parler hautement son âme et son cœur : « Ren-« voyez-moi, disait-elle, à Dieu, d'où je suis venue. » Aux questions de théologie (et elle avait affaire aux théologiens les plus retors et les plus féroces du moyen âge agonisant), elle répondit par ces mots, d'une orthodoxie éternelle : *La charité et l'espérance!* Lui reprochait-on son étendard? « On le renouvelait « quand la lance était rompue. » Son mot d'ordre? « Je disais : « Entrez hardiment parmi les Anglais, et j'y entrais moi-même. » Sa présence au sacre du roi, où elle assista son drapeau à la main ? « Mon drapeau était à la peine, il était juste qu'il fût à l'honneur! » Ainsi elle parlait sans trouble et sans peur; elle avait pour la défendre et pour la protéger son bon sens, son innocence et cet ascendant d'un noble esprit, illuminé des plus vives et des plus soudaines clartés.

En vérité, on est confondu jusqu'à la stupeur lorsque, en comparant la vérité, la bonne et sincère vérité, avec les inventions des poëtes, le drame avec l'histoire, on arrive à cette découverte que la vérité, dans sa simple attitude, l'emporte sur la fiction, comme la lumière l'emporte sur la nuit profonde! Inventer, juste ciel! en de pareils sujets!... Pourquoi faire, et de quel droit, quand vous n'avez qu'à répéter naïvement les dépositions des témoins oculaires, quand votre héros est là sous votre main, tout vivant et encore animé des passions qui ont glorifié sa vie?

Quoi! vous avez toute une histoire, et vous arrangez un supplice, lorsque le supplice exact vous apparaît si cruel, que les plus

terribles inventeurs, Dante ou Shakespeare, dans leurs enfers, n'ont jamais rien inventé de pareil !

Enfin pourquoi machiner des paroles, arranger des césures, des rimes, scander ces héroïques balivernes, quand la parole même de la victime, la parole qu'elle a dite à ses juges, à ses bourreaux, à son Dieu, est restée empreinte dans les cendres de ce bûcher que les quatre vents du ciel ne parviendront jamais à balayer de ces rivages ? Or, voilà ce qui paraît surtout incroyable en notre siècle et dans cette nation qui, par la toute-puissance des faits et de la vérité, fut gouvernée dix-huit ans par les mêmes hommes qui ont mis la main à l'histoire, comme si l'histoire était un de ces parfums divins dont l'odeur est impérissable, une fois qu'on y a touché !

Fausse et lamentable poésie à laquelle il sera difficile de nous ramener ! mensonges déclamatoires ! arrangements de manœuvres habiles justement rejetés dans le néant, et qui ont reparu aussi puérils que jamais !

Au moins le poëte allemand a-t-il semé, au milieu de ses folies, de vives louanges pour la vierge de Domrémy ! Il l'a entourée de bruits glorieux, de renommée, d'éclat, de puissance, et de son drame il a fait ce qu'il fallait en faire, une apothéose !... S'il n'obéit pas à l'histoire, il obéit à une fantaisie claire, limpide, sereine et voisine des cieux ! Il a fait pour l'héroïne ce que Béranger lui-même devait faire un jour pour l'empereur Napoléon, quand il nous présente l'empereur dans une cabane de la Champagne :

> Vous l'avez donc vu, grand'mère ?
> Vous l'avez donc vu ?

En effet, battue par l'orage, Jeanne se réfugie dans la cabane d'un bûcheron ; mais sous ce toit hospitalier, la noble dame ne reçoit que des malédictions et des outrages ; son hôte la livre à l'ennemi ! Et pourquoi donc faire peser sur le peuple de France, le crime des gentilshommes anglais et français ?

Voilà comment, dans ces drames tout faits que l'histoire nous

livre tous les mille ans, le plus petit mensonge est impossible ! Exaltons Jeanne d'Arc jusqu'au haut des cieux, je le veux bien... laissons à chacun sa peine et son crime. Ce n'est pas un *bûcheron* qui l'a livrée aux Anglais, c'est un *prince* qui l'a *vendue;* ce n'est pas le peuple qui l'a condamnée, ce sont les théologiens et les politiques. L'Angleterre a voulu déshonorer le roi de France par ce supplice, et elle a parfaitement réussi, mais elle a outre-passé le but, car elle-même elle s'est déshonorée en même temps.

Il fallait dire aussi, et c'est là que M. Soumet n'a pas dit assez, non plus que Schiller, que dans ce grand désastre plus d'un brave homme s'est montré : l'évêque d'Avranches et l'évêque de Lisieux, assis parmi les juges, refusèrent de se mêler à l'inique sentence ; le chapitre de Rouen, sous le coup de la hache anglaise, traînait ses décisions en longueur, et quand la vierge à la fin fut condamnée, les prêtres de Normandie portèrent en grande cérémonie la sainte Eucharistie à la vierge martyre. Ce sont là des détails que le drame ou la poésie ont grand tort de dédaigner ; bien des larmes et bien des douleurs sont sorties de ces naïfs récits.

Donc on peut dire qu'entre les deux poëtes, l'Allemand et le Français, la vérité vraie s'est placée à distance égale de celui-ci et de celui-là ; l'Allemand est un fanatique, il en dit trop ; le Français est un rimeur de très-bonne volonté, qui n'en dit pas assez ; l'un va trop haut, l'autre reste en chemin : pas un d'eux n'a su rester dans la voie douloureuse et nous montrer la martyre entourée d'espions et de soudards, forcée d'accepter un confesseur soudoyé par l'évêque Cauchon, cette honte du siége épiscopal de Beauvais !

« De nuict elle étoit couchée ferrée par les deux jambes par
« deux pièces de fer à chaisnes, et attachée moult étroitement
« d'une chaisne transversante par les pieds de son lit, et tenant à une
« grosse pièce de bois de cinq ou six pieds, et ferrementée à clef, par
« quoi elle ne pouvoit mouvoir de sa place ! » Voilà de simples paroles qui gênent singulièrement la déclamation de M. Soumet et l'apothéose du poëte allemand.

Schiller, du moins, a été fidèle jusqu'à la fin à son enthousiasme héroïque, et même il a poussé si loin la dévotion qu'il n'a pas voulu que Jeanne d'Arc mourût sur un bûcher anglais. Une très-belle scène encore dans l'allemand, c'est Jeanne captive qui se fait raconter les triomphes de l'armée française.

« Où est le dauphin ? Le comte Dunois, où est-il ? Vois-tu flotter la bannière du duc de Bourgogne ? » Cependant, le roi accourt de toute la vitesse de son cheval, et Jeanne brise ses fers en priant Dieu pour la France ! Vous cherchez des situations dramatiques ; il me semble que celle-ci était assez belle, qu'elle pouvait suffire à l'inspiration de votre unique tragédienne, et que c'était un beau miracle à inventer : Jeanne délivrée et s'enfuyant, libre comme l'air, dans la mêlée de ces colères qui la saluent avec transports !

Elle mourra, dit Schiller, ébloui de tant de gloire, mais elle mourra comme elle aurait dû mourir, dans la bataille, à la tête de ses capitaines, sous les regards de son roi, enveloppée dans son drapeau qui sera encore une fois *à l'honneur*. Bravo Schiller ! Tout cela est conçu avec une âme toute française : cette passion vient de la France aussi bien que ce souffle inspirateur. Cet homme, en effet, tenait quelque peu par son génie à ces grands créateurs qui changent, à leur volonté, même les arrêts de l'histoire ; et le jour où il put affranchir la France et l'Angleterre du crime de Jeanne d'Arc immolée, le noble poëte dut s'estimer bien heureux.

Il s'en faut, et de beaucoup, que M. Soumet ait tenté un pareil rêve. Sa tragédie est un de ces drames impuissants dans le fond, boursouflés dans la forme, qu'il est impossible d'accepter, soit dans les détails, soit dans l'ensemble. Son cinquième acte est emprunté en entier à la *Marie Stuart* de ce même Schiller ; il aura cru faire merveille en nous montrant un bûcher tout en feu.

Pitoyables grimaces, ce bûcher, ce bourreau, ce peuple de quatre assistants, cette bûche inerte et cet esprit-de-vin trop subtil pour rien brûler ! A quoi bon cet artifice indigne à la fois de l'histoire et de la tragédie ? O misère ! inventer si peu, quand vous aviez sous

les yeux ce marché de Rouen chargé de six échafauds, destinés aux juges, au bailli, au prédicateur, au cardinal d'Angleterre dans sa chaire épiscopale.

En même temps, au milieu de la place, le bûcher s'élève, un calvaire! Une montagne de bois et de soufre au sommet de laquelle la condamnée sera placée, afin que dans sa pitié le bourreau ne l'étouffe pas trop vite; au contraire, pour que la flamme ardente, s'élevant peu à peu, la puisse brûler vive et prolonger au delà des forces humaines cette horrible agonie. Or ça! qu'en dites-vous? N'est-ce pas que le Théâtre-Français nous la donne belle avec sa demi-voie de bois que l'on dirait empruntée au bûcher de son concierge? Quant à la déclamation dernière de la tragédie française, toute belle qu'elle est, j'aime mieux les simples paroles de Jeanne : « Pourquoi réduire en cendres mon corps qui est pur et « n'a rien de corrompu? »

Enfin telle est la cruauté inintelligente de cette façon d'écrire et de composer les tragédies, que même la poésie de l'histoire, la tragédie l'ôte sans pitié. Qu'a-t-on fait, par exemple, de ce bourreau de Jeanne qui s'écrie, les yeux pleins de larmes : « Nous sommes « perdus, nous avons brûlé une sainte ! » Qu'a-t-on fait de ce cantique de la suppliciée qui monte au ciel avec la flamme? et qu'a-t-on fait surtout de cette colombe, oiseau du ciel, qui s'échappe des flammes brûlantes du bûcher, avec le dernier soupir de Jeanne d'Arc?

Singulière poésie! Elle tue, elle écrase, elle flétrit tout ce qu'elle touche; elle fait des vertus vivantes, souveraines, éloquentes, autant de cadavres inertes; elle se complaît uniquement dans cette transformation en sens inverse, par laquelle il advient que le poëte traîne sur la terre les grandes images que l'histoire emporte dans les cieux!

C'était pourtant un rare esprit, une âme ingénieuse, un habile écrivain, un penseur, un rêveur, un homme né pour les grandes œuvres de la poésie, l'auteur de *Clytemnestre* et de *Saül*, l'homme inspiré dont la vie naïve s'est passée dans les enchantements de la

Muse... Il n'a pas voulu se séparer violemment de la vieille tragédie; il n'a pas voulu comprendre qu'il marchait sur un terrain miné de toutes parts ; il est resté enfoui sous les ruines d'un art désormais impossible, quoi qu'on ait fait, et quoi qu'on fasse encore pour le faire revivre un seul jour.

Ainsi, dans cette reprise impossible d'une tragédie abandonnée, on ne vit, on ne voulut voir que mademoiselle Rachel, elle seule, et le feuilleton disait de cette intrépide : « Otez mademoiselle Rachel, l'œuvre incomplète de M. Soumet soudain s'écroule autour d'elle; mais elle sait jeter un charme unique dans ces ruines; elle prolonge son éclat dans ces ténèbres; elle réveille, de sa voix écoutée, cet écho endormi. C'est merveille de la voir, cette personne si jeune, courir sur le bord du précipice, oublieuse et dédaigneuse du danger ; puis, une fois au but, elle daigne à peine se retourner pour se rendre compte des difficultés du chemin qu'elle a parcouru. Elle joue avec l'impossible ; elle aborde hardiment des passions éteintes, un intérêt épuisé, une langue vieillie, vieillie du mauvais côté de la vieillesse des langues, quand rien ne reste de ces choses longtemps parlées.

« Il faut la voir, portant sans effort ces pierres d'un temple abattu, les remettant l'une après l'autre à la place qu'elles ont occupée, et se retrouvant dans ce dédale de matériaux démolis, qui joncheront de nouveau ces solitudes pleines de broussailles. Son jeu est actif; son geste est plein d'énergie, et son regard noir et brillant comme un diamant nouvellement taillé reluit à merveille dans tout ce nuage. Elle est calme, elle est patiente, elle est sérieuse, elle fait tête à tous les orages, elle suffit à tout. Comme elle ne pouvait pas (de bonne foi) s'inspirer de la tragédie qu'on lui fait déclamer, elle s'est inspirée d'un chef-d'œuvre taillé dans le marbre le plus vif, de la *Jeanne d'Arc* de la princesse Marie. Et quel n'a pas été notre étonnement, lorsque nous avons vu venir à nous, dans son armure d'or et d'acier, le gantelet à la main et la cotte de mailles à la mi-jambe, la *Jeanne d'Arc* de la noble princesse !

« Jamais copie exacte d'un chef-d'œuvre ne fut plus fidèle et plus vraie. En ce moment la statue est descendue de son piédestal ; elle marche, agitée des mêmes passions qui l'ont fait vivre ! »

En effet, le souvenir de la princesse Marie, un si grand artiste, et son chef-d'œuvre, habilement reproduit par cette énergique et vivante statue, firent beaucoup plus pour la renommée et le succès de mademoiselle Rachel dans le rôle de Jeanne d'Arc, que la tragédie entière de M. Alexandre Soumet. Elle fut applaudie, en souvenir de l'admirable princesse, le plus charmant fleuron de la couronne de France ; en même temps elle se fit applaudir pour elle-même dans la belle scène du troisième acte et dans la scène des adieux où elle était vraiment belle et touchante. Elle montait à merveille sur l'échafaud ; elle mourait affaissée sur elle-même et comme vaincue par la flamme ; elle était si touchante enveloppée aux plis de son drapeau, qu'elle faisait oublier le contre-sens de M. Soumet, un drapeau français entre les mains de Jeanne d'Arc brûlée par les Anglais ! Eh ! lisez l'histoire ! A peine si l'on permit à un soldat de fabriquer une croix grossière avec deux bâtons, et de placer cette croix dans les mains enchaînées de *la Pucelle !* Ce drapeau est d'un effet chatoyant... Soyez sûrs que mademoiselle Rachel n'aurait pas tiré un moins bon parti de cette croix de bois.

Et quand nous songeons à cette heure, la voyant morte, combien peu de temps cette héroïne avait à vivre, et que de chefs-d'œuvre elle allait emporter avec elle, plus que jamais nous sommes tenté de répéter notre exclamation des premiers jours : « Quel malheur, disions-nous, quel dommage de ne pas utiliser d'une façon plus poétique, dans un grand drame, un vrai drame, quelque belle chose sortie éclatante de l'esprit et du talent d'un vrai génie, l'éloquence, l'entraînement, la réserve, l'énergie, l'émotion intérieure, le style incisif et clair, et l'attitude antique de cette fière personne qui disait, si puissante, aux œuvres antiques : *Lerez-vous et marchez !* »

XXIV

Mais quoi, en ce temps-là comme aujourd'hui, les belles œuvres étaient rares. En vain les poëtes modernes interrogeaient leur propre génie, ils ne trouvaient rien qui fût digne de cette inspiration, de cette intelligence, des rares qualités de cette Rachel.

Voici cependant madame Émile de Girardin, une des reines de Paris, reine par la beauté, par la grâce et par toutes les qualités de l'esprit le plus rare et le plus charmant, qui se jure à elle-même qu'elle emploiera au profit de sa propre renommée et de l'art qu'elle exerce, le génie et le talent de mademoiselle Rachel !

A ces causes, madame de Girardin, en un jour d'inspiration poétique, écrit un drame abondamment rempli de sa grâce, de son esprit, de sa verve ingénieuse et facile. Le drame écrit, elle veut le lire à ses amis, et elle réunit autour de sa personne les intelligences les plus avancées du monde parisien, ces poëtes, ces artistes, ces grands seigneurs, ces belles dames, tous ses émules.

Arrivez tous, soyez exacts, soyez vrais, car c'est un avis sérieux qu'on vous demande. On veut avoir votre opinion, et non pas votre louange ; on veut savoir si vous serez émus, et non pas attentifs ? Il s'agit, cette fois, d'une œuvre immense, une tragédie, une vraie tragédie, et qui sera représentée sur un grand théâtre, pour peu que vous disiez, qu'en effet, c'est là une tragédie. Écoutez donc en silence ; écoutez sans applaudir ; soyez des juges, des juges sévères, et non pas des invités à une fête littéraire. Oubliez qui vous parle, oubliez l'esprit et la popularité du poëte, oubliez qu'elle est femme et qu'elle est belle ; fermez les yeux, point de trahison, conduisez-vous comme d'honnêtes gens. Enfin, si ces vers sont trop bien lus, méfiez-vous de ces vers ; si la voix qui les lit est trop touchante, méfiez-vous de cette voix.

Bien plus, méfiez-vous les uns des autres ; ne vous enivrez pas à la louange de votre voisin ; résistez à l'enthousiasme des femmes présentes ; en un mot, rappelez-vous que vous êtes consultés sérieusement, et que si par malheur cette tragédie est poussée au théâtre, ce sera vous qui l'aurez poussée. Le châtiment en reviendra à ceux qui n'auraient pas osé dire tout haut :

« C'est une tragédie impossible ! c'est une héroïne abominable, cette *Judith !* C'est un drame dont pas un homme de génie ne saurait se tirer, le drame de cette veuve juive qui s'introduit dans le lit d'un barbare pris de vin pour lui couper le cou avec un grand sabre de Damas ! La preuve que la tentative est impossible, comptez, si vous le pouvez, comptez toutes les tragédies de *Judith*, tous les poëmes de *Judith*. Or de ces poëmes, de ces tragédies, de la *Judith* de Boyer, et même de la *scène des larmes*, comme on disait alors, que reste-t-il? Pas un vers ; une épigramme tout au plus sur ce pauvre Holopherne, *si méchamment mis à mort par Judith*. »

Voilà, tout d'abord, la faute de tant de gens d'esprit et de bonne foi, que l'auteur a consultés avant d'aller lire sa tragédie en plein théâtre ; ils n'ont pas osé dire la vérité au poëte qui les avait choisis pour ses juges. A coup sûr c'était là une confiance à ne pas trahir ; mais au contraire fallait-il la reconnaître par des avis prudents, par de sages conseils. Ici est donc la faute de l'auditoire ; mais aussi la faute du poëte de la nouvelle *Judith* n'est pas moins grande. Jamais elle n'avait été plus belle que le soir de cette lecture ; jamais plus éclatante et plus inspirée. Ses grands cheveux blonds flottaient, çà et là, sur sa poitrine agitée ; son grand œil bleu était rempli d'un feu inaccoutumé ; son geste était éblouissant de volonté et de passion : ajoutez qu'elle lisait à merveille de très-beaux vers, d'une voix nette, sonore, éloquente, avec une conviction si vive de l'œuvre qu'elle avait faite, qu'il était presque impossible de ne point partager cet enthousiasme intérieur.

Là était la trahison de l'auteur envers ses juges. En effet, le moyen de juger avec calme, avec sang-froid et conscience, une œuvre ainsi

parée de toutes les fascinations du geste, de la voix, du visage, de l'amitié, de ce vif intérêt dont on ne peut se défendre pour les luttes courageusement acceptées ? Le moyen de ne pas se laisser entraîner à la suite de ces grands poëtes qui applaudissaient de toutes leurs forces, et pourquoi ne pas les nommer? M. de Lamartine, M. Hugo, M. de Balzac, tous complices de la *Judith!* Sans compter les femmes belles et émues, ces autres poëtes tout-puissants, qui applaudissaient aussi haut que leurs confrères! Vous le voyez, ainsi que je le disais tout à l'heure, ceci est le crime des amis de l'auteur, ceci est le crime de l'auteur. Les uns et les autres ils ont manqué de sang-froid, ils ont manqué de prudence, ils n'ont pensé qu'à eux-mêmes.

L'idée ne leur est pas venue qu'il était impossible à la *Judith* de retrouver cet auditoire bienveillant, et surtout madame de Girardin, cette grande actrice passionnée et éclatante du premier jour. O ciel! passer ainsi de ce salon enthousiaste au parterre du Théâtre-Français, de ces juges éblouis à ce juge immobile; de cette femme qui lit si admirablement ses propres vers, et qui les déclame, et qui les joue, et qui s'emporte, et qui pleure pour son propre compte, à la lutte intime, au combat surnaturel de mademoiselle Rachel, cette enfant éloquente, et seule absolument contre une œuvre où l'esprit a tout remplacé, la pitié, la terreur, le charme et l'intérêt de la tragédie !

Il faut cependant reconnaître que cette *Judith* de madame de Girardin était merveilleusement disposée pour réussir, ainsi lue avec tant de verve et d'inspiration. Tous ces détails de campagnes désolées, d'aqueducs brisés, de ville assiégée, d'enfants que la soif dévore ; tous ces mouvements d'un peuple aux abois, et soudain la veuve de Béthulie qui se montre au sommet du rocher comme un ange sauveur, cette histoire si bien racontée du général Holopherne qui voit passer de loin la belle veuve aux longs habits de deuil, c'étaient autant de motifs pour les hommes et les femmes du beau monde, enchantés par cette voix charmante, d'être émus et d'applaudir. Dans ces drames racontés, l'esprit de l'homme qui écoute

est le maître d'arranger toute chose à sa guise. L'imagination se charge des décorations et des costumes; elle embellit, elle agrandit tout ce qu'elle touche; l'homme attentif est le maître absolu du drame qu'on lui récite, il en fait tout ce que demande la poésie.

Ainsi il a sous les yeux un Holopherne terrible, une Judith touchante, des soldats valeureux, toutes les magnificences de l'Orient. Même la Bible lui vient en aide, et, laissant de côté les licences et les railleries du *Dictionnaire philosophique*, il se rappelle, avec le plaisir des esprits blasés sur les vulgarités de la vie humaine, la pompe et la majesté de ce récit biblique dans lequel le crime de la femme est justifié en termes si magnifiques par l'héroïsme de la Juive. Telle est l'illusion qui s'empare malgré vous de votre esprit, quand vous assistez à la fascination éloquente du poëte qui récite elle-même ses propres vers, pour peu que ce poëte ait les plus beaux yeux du monde.

Mais une fois que la tragédie a passé du salon sur le théâtre, aussitôt que ce noble récit est devenu la proie inerte des comédiens, et malgré l'arrangement puéril du faiseur de costumes et de décorations, hélas! soudain l'illusion se déplace; l'œuvre applaudie dans l'intimité du salon est abandonnée à ses propres forces, le beau monde est remplacé par un public turbulent : alors si en effet cette tragédie n'est pas une tragédie, et si vous n'avez réellement entendu qu'une amplification éloquente, éloquemment débitée, vous comprenez enfin, mais trop tard, que l'action manque à l'œuvre admirée; admirable au beau milieu d'un salon parisien, inerte et froide au théâtre.

Eh! oui, l'œuvre est la même... le lieu est changé, l'auditoire a changé; celle qui d'une voix triomphante et d'un front charmant, superbe, entourée de ceux qui l'aiment et qui l'admirent, faisait si bien valoir ses beaux vers, dans sa maison remplie d'élégances, maintenant elle se cache dans la coulisse huileuse, maintenant elle ne peut rien pour elle-même; elle reste exposée à tous les caprices de la foule, à ces mille accidents puérils du théâtre, qui ont suffi plus

d'une fois pour renverser les œuvres les plus solides : un enfant qui crie, une porte ouverte mal à propos, un chat qui passe d'un pas calme et solennel... le moyen de reconnaître son œuvre entourée ainsi de silences et de rires inattendus, exposée aux turbulences du parterre, à la froideur glaciale des premières loges!

A ce moment funeste, vous verrez votre tragédie admirée et proclamée... un chef-d'œuvre, abandonnée soudain par ces mêmes amis dévoués qui restent immobiles aux mêmes vers pour lesquels ils ont poussé tant de hurlements de joie, en criant : *Victoire et triomphe!* Hélas! c'est pourtant le calcul que doit faire un artiste prudent et sage. Malheur à quiconque ne compte pas tout d'abord sur un certain lointain mystérieux et solennel dans lequel doivent être vus tous les grands ouvrages de l'esprit humain! Vous écrivez un poëme épique, songez à l'avenir, et non pas aux contemporains qui ne s'inquiètent même pas de la ville où vous êtes né.

A peine avez-vous achevé la statue éclatante destinée au temple de Minerve, si vous êtes prudent, vous attendrez pour l'exposer aux suffrages du peuple athénien que votre Minerve ait monté sur les autels au milieu de l'encens, au bruit des cantiques, à la lueur des sacrifices. Il en est ainsi pour un drame. Plus il réussit dans votre cercle intime, plus vos amis de chaque jour vont s'écriant comme dit le poëte : Bien, très-bien, admirable! *Pulchre, bene, recte!* plus vous devez entrer en grande méfiance et vous dire à vous-même que, placée dans l'éloignement du théâtre, votre œuvre ira perdant de sa vérité, de sa grâce, de son esprit. Un drame est un coup de fusil que l'on tire sur un bel oiseau qui traverse les airs. Tirez de trop près, l'oiseau tombe à vos pieds, mais le plomb mortel ne lui a pas laissé une de ses plumes brillantes; tirez de trop loin, le bel oiseau se perd dans le nuage en chantant; frappez juste, l'oiseau tombe enveloppé dans son beau plumage... huit jours après il est guéri de sa blessure, et il se remet à chanter les douces cantilènes du printemps.

D'ailleurs, faut-il le dire, et pourquoi ne le dirions-nous pas?

Les femmes de ce temps-ci ont beau faire, même celles qui ont le plus le droit de tout oser, il est, dans les arts de l'imagination et de la pensée, des tentatives qui leur sont défendues. Malgré tant d'efforts du génie féminin, les œuvres viriles sont restées des œuvres viriles. En vain, les audacieuses, elles veulent porter d'une main ferme le drapeau de la révolte, en vain elles proclament des religions nouvelles, en vain elles annoncent des mondes inconnus, en vain elles se posent comme des législateurs destinés à changer cette société vermoulue ; dans ces efforts surhumains, la femme se révèle : *Et vera incessu patuit dea;* toujours vous reconnaissez l'être faible et gracieux qui se dissimule à lui-même les penchants et les ambitions de son sexe.

Celle-ci cherche avec l'ardeur d'un néophyte la solution du grand problème intitulé le *Contrat social*. Elle s'agite en tous les sens pour démontrer la préexistence de la femme sur l'homme en général et en particulier ; mais qu'une histoire d'amour la vienne déranger dans ses calculs à la Montesquieu, soudain elle va planter là l'*Esprit des lois*, le *Contrat social*, l'*Origine des sociétés*, l'*Origine de tous les cultes*, pour vous raconter, d'une façon ingénue et brillante, l'histoire de cet amour. Achille, habillé en femme, s'emparait des armes que porte Ulysse.

Or de toutes les œuvres que les femmes intelligentes doivent laisser à l'esprit de l'homme, la tragédie est, sans contredit, l'œuvre suprême. Elle demande plus de terreur que de pitié, plus de passion que d'amour, plus de colère que de pardon, plus de vengeance et d'indignation que n'en peut contenir le cœur d'une femme. La tragédie, de sa nature, ressemble à toutes ces abominables histoires que raconte la Bible, elle est impitoyable, inflexible. Rien ne l'arrête : le meurtre, le poison, le mensonge, ni les délires de la tête et des sens. Elle ose tout ; elle brûle, elle crie, elle tue, elle souille ; elle se plaît dans les larmes, dans le sang, dans le râle des morts.

Pas une vie si précieuse dont la tragédie ne tranche le fil pour obtenir un applaudissement banal du parterre ; pas une renommée

si pure que la tragédie ne souille à plaisir. Pour amuser un instant la foule curieuse, il n'est pas une gloire qu'elle épargne, pas une vertu qu'elle ne mette en doute, pas une belle action qu'elle ne dénature, et pas un sophisme, et pas une calomnie qu'elle ne répète et qu'elle n'exalte, éloquente et furieuse, sans un instant d'inquiétude ou de remords.

En même temps elle s'occupe des intérêts de l'histoire. Elle cite à son tribunal les plus importants débats du monde, des questions que les peuples ont payées de leur sang, que des siècles et des années ont débattues dans tous les conseils et sur tous les champs de bataille.

Un homme d'un grand génie et d'un grand courage est-il trop fort pour tenter une pareille œuvre? et le moyen, je vous prie, que l'esprit d'une femme suffise à raconter ces meurtres, à soutenir la contemplation de ces souillures, à reconnaître, à récompenser ou tout au moins à châtier tous ces crimes? Non! non! les jeunes femmes n'ont pas le droit de se mêler à ces événements sanglants; elles n'ont pas le droit de se faire les juges de ces débats, et de se poser échevelées au milieu de ces tempêtes.

Je n'en veux pour preuve que cette tragédie de *Judith*. A cette heure encore les moralistes ne savent que penser de la belle action et du crime affreux de Judith. A cette heure ils se demandent s'il faut haïr ou glorifier cette Juive impitoyable, qui se fait belle, parfumée, brillante et lascive, tout exprès pour entrer dans le lit d'un homme pris de vin, et pour égorger cet homme entre deux baisers? Parmi les historiens il en est qui s'écrient avec indignation que c'est une histoire apocryphe; qu'une pareille femme, souillée et sanglante, n'a jamais existé; que c'est là une de ces pages, remplies d'obscénités et de meurtres, qu'il faudrait arracher de l'Ancien Testament! Les disciples de Luther, qui ne veulent pas de ce livre de *Judith* dans leur Bible purifiée, se contentent de soutenir que cette histoire de Judith n'est qu'une fiction, une parabole, un livre apocryphe, une tragédie de quelque poëte en colère. D'autres au contraire, les fanatiques, les rêveurs de Saint-Barthélemy, les

massacreurs, les égorgeurs la louent et l'admirent à outrance.

Ils l'appellent la très-célèbre Judith, *famosissima*. Ils ne mettent pas en doute un instant la beauté et la grandeur de son action. Or, au milieu de tant d'opinions différentes, quel parti prendre, et quel sentiment faut-il soutenir? Adoptez-vous l'ironie étincelante de Voltaire, vous avilissez votre héroïne. Faites-vous de Judith une femme amoureuse et d'Holopherne un barbare galant et dameret, vous manquez à toutes les traditions. Là est le nœud gordien non-seulement de cette tragédie, mais encore de toutes les tragédies de ce monde; lequel nœud, pour le dénouer, il ne faut rien moins que l'épée d'Alexandre. Encore une fois, rappelons-nous la loi salique d'Aristote, et ne laissons pas tomber la tragédie en quenouille. Eh quoi! les femmes n'ont-elles pas assez de leur domaine privé : la fable, l'épître, le conte, la comédie, la broderie, la laine à filer, les romans à écrire, la valse et le bal, les enfants et les belles-lettres, le feuilleton et le ménage, l'élégie surtout, la pâle et plaintive élégie qui leur doit de si mélodieux, de si touchants, de si chastes accords?

Voilà comment cette tragédie de *Judith* a été écoutée et acceptée, non pas comme une tragédie sérieusement faite et jouée sérieusement, mais comme une belle étude et comme un bon prétexte à écrire de très-beaux vers. De toute l'action dramatique, le public n'a rien voulu savoir, mais il a accueilli en toute faveur ces vives tirades en l'honneur du dévouement, de la parure, de l'abnégation et des tendres sentiments de cette belle veuve qui s'en va attaquer le général ennemi avec des armes irrésistibles : le regard, le sourire, la prière, les larmes, les douces promesses, la parure, les bijoux, les parfums. Personne ne s'est troublé au récit des aventures de Judith, personne n'a été tenté de prendre en pitié ce galant Holopherne, personne n'a eu peur ni pour elle, ni pour lui; *la scène des larmes* n'est pas venue. En revanche, chacun a applaudi à ce beau langage, à ces traits d'un esprit fin et délié qui traversaient, malgré l'auteur, ces descriptions de meurtre, de pillage, de carnage, de toute une ville égorgée.

Cette tragédie n'a que trois actes de narrations et de récits. D'abord la ville de Béthulie pleure et se lamente, Judith la rassure et part. En second lieu, la tente d'Holopherne, la révolte de l'armée à l'annonce de cette belle Juive aimée du chef, le châtiment des rois révoltés, quand Judith, avec l'esprit des beaux salons parisiens, raconte à ces révoltés leurs actions les plus cachées, leurs révoltes les plus secrètes. Mais, dites-vous, c'est l'esprit saint qui parle ainsi !... Nous vous répondrons : esprit saint tant que vous voudrez, cependant nous ne sachions pas que jamais l'Esprit-Saint ait parlé l'adorable jargon de la Chaussée-d'Antin, et se soit occupé des adorables petites médisances qui se disent dans l'antichambre de nos maréchaux de France, pour peu que ceux-ci aient des aides-de-camp jeunes et hâbleurs. Enfin, le dernier acte est consacré au dernier repas d'Holopherne, au crime et aux remords de Judith. Action prévue, et trop prévue. Hélas! pauvre Holopherne, si bon, si dévoué, si confiant, si parfait chevalier! Une seule chose justifie cette Judith. Elle est belle, elle est femme, Holopherne l'attend sur son lit, et quand Judith pénètre dans sa chambre, le maladroit est endormi!

>Rien que la mort n'était capable
>*De châtier ce drôle;* on le lui fit bien voir!

L'effet produit par la tragédie de madame de Girardin fut médiocre. Un grand ennui s'empara de la foule, un grand découragement saisit la comédienne. En vain les amis de mademoiselle Rachel et de madame de Girardin les voulurent consoler, l'une et l'autre, en leur affirmant que les passions politiques s'étaient mêlées aux passions littéraires ; nous pensons au contraire qu'il était impossible de prêter à de très-beaux vers une oreille plus bienveillante et plus attentive. Quant à applaudir un pareil drame, un crime sans excuse, le meurtre d'un homme par la femme qui lui dit : *Je t'adore!* quant à approuver ce baiser de Juda en trois actes, il nous semble que ceci était grave, et que, sans faire du parterre

un ennemi politique, on peut fort bien l'excuser de s'être abstenu d'applaudir.

Dès les premiers instants de ce nouveau rôle qu'on lui avait trop vanté, auquel elle s'était laissé prendre, et dont elle voyait tout le vide au lever du rideau, mademoiselle Rachel avait compris que le public n'en voudrait pas, que ces mêmes beautés qui brillaient d'un si vif éclat à la lecture étaient semblables aux diamants mal imités; ils trompent un instant le regard distrait de l'homme qui passe, ils ne sauraient faire un doute aux yeux des hommes qui savent distinguer le diamant vrai de l'imitation.

XXV

Ces mystères de l'art dramatique apparaissaient parfois à mademoiselle Rachel; alors, d'un mot juste et vrai, elle disait le véritable point de la difficulté, et, contente, elle revenait à ses maîtres, à ses héros, à ses anciens. Mais quoi ! ces clartés s'éteignent si vite dans une pauvre âme en peine de l'idéal, à qui les poëtes de contrebande apportent chaque matin ce qu'ils regardent comme un chef-d'œuvre. En vain elle se débattait contre l'obstacle, en vain elle demandait grâce et pitié, disant qu'elle ne comprenait pas les beautés qu'on lui montrait, qu'elle se trouvait impuissante à les rendre, qu'elle avait besoin, pour être elle-même, du voisinage d'un vrai chef-d'œuvre et de l'appui paternel de ses maîtres...

C'était chaque jour une nouvelle bataille à livrer contre les ambitions de chaque jour. Les faiseurs de tragédies savaient quelle était la puissance et l'autorité de la grande artiste; ils se disaient qu'elle tenait en ses vaillantes mains les couronnes, les renommées, les récompenses, et qu'à sa voix touchante les portes de l'Académie allaient s'ouvrir. C'est pourquoi, l'infortunée! elle se vit exposée à tant de cruelles tragédies, et pourquoi, faute de

choisir, ou, ce qui eût mieux valu, pour ne pas savoir dire aux importuns : « Pardonnez-moi si je vous refuse, mais j'ai si peu de temps à vivre, et de si beaux rôles à jouer encore! » elle accepta de guerre lasse une quantité de mauvais rôles.

Certes, le peu de succès de *Judith* la devait mettre en garde contre une nouvelle tragédie de madame de Girardin; certes, mademoiselle Rachel, par cette malheureuse *Judith*, savait désormais à n'en pas douter qu'elle avait peu de confiance à avoir en tant et tant de promesses, de bruits, d'espérances, de retentissements et d'échos... Pourtant après *Judith*, elle consentit à jouer une *Cléopâtre* écrite par madame de Girardin. *Judith* est du 23 avril 1843, *Cléopâtre* est du 13 novembre 1847. Mademoiselle Rachel a joué neuf fois *Judith*; elle a joué treize fois *Cléopâtre* : et cependant cette *Cléopâtre* vaut l'honneur qu'on en parle avec cet intérêt que nul ne peut refuser à cette ingénieuse et laborieuse madame de Girardin, morte hélas! à la fleur de son âge, avec tant de force et de résignation.

La biographie de Marc-Antoine est peut-être le plus admirable chapitre d'histoire qui soit sorti de la tête et du cœur de Plutarque; jamais aussi un caractère plus curieux, plus divers, plus rempli de vices, de vertus, de lâcheté, d'esprit, de courage et de passions, ne s'est rencontré sous la plume d'un écrivain plus intelligent de toutes les choses humaines. Si bien que la vie du triumvir Marc-Antoine éclate et brille d'un reflet étrange, incroyable, parmi tant d'existences illustres, entourées pour la plupart du calme auguste de la résignation et de la vertu. Quel était ce Marc-Antoine qui devait remplacer Jules César, et dont le trône éphémère a servi de marchepied à l'ambition d'Octave? Écoutez, l'historien va vous le dire.

C'était un homme que la fortune avait destiné à porter les coups les plus funestes, et le dernier coup à l'établissement de la liberté romaine. Enfant de bonne race, il montra de bonne heure des perversités charmantes... En la fleur de son âge, il avait déjà dépensé la fortune de son père à force de fréquenter les belles affran-

chies; envoyé plus tard aux écoles d'Athènes, il en apprit bien vite le style et la façon de dire que l'on appelle asiatique, « laquelle florissait et était en grande vogue en ce temps-là, et qui était en grande conformité avec ses mœurs et sa façon de vivre, qui était vaniteuse, pleine de braverie vaine et de bouffées d'ambition. » Échappé aux écoles, notre jeune homme fit ses premières armes sous les meilleurs généraux, amis de Jules César; il se battit pour le roi d'Égypte, Ptolémée, qui avait promis six millions d'écus à qui lui rendrait son royaume; ses premières batailles furent heureuses, il y gagna beaucoup de gloire et beaucoup d'or. En ces temps malheureux, ce n'était pas assez du triomphe, il fallait être riche.

Il revint ainsi en Italie, opulent, glorieux, les mains pleines, mais ouvertes, avec le renom d'un vaillant capitaine, d'un généreux, d'un bon compagnon, facile à vivre, et beau à l'avenant: « Une dignité libérale et sentant son homme de bonne maison; la barbe forte et épaisse, le front large, le nez aquilin; il apparaissait en son visage une telle virilité, qu'on le reconnaissait bien pour le fils d'Hercule. » C'était en effet une des prétentions de la famille des Antonins d'être descendue d'Anton, fils d'Hercule, et Marc-Antoine, toutes les fois qu'il se montrait en public, faisait en sorte que chacun se souvint de cette origine quasi divine. Ses armes, son manteau, sa démarche vaillante, et même sa soif héroïque, tout le servait : « Il ne faisait point de difficulté de boire devant tout le monde, et de s'asseoir près des soudards quand ils dînaient, et il n'est pas croyable combien cela le faisait aimer, souhaiter et désirer d'eux. »

Tel était l'homme qui se trouva mêlé aux plus grandes affaires de la république romaine, et qui tint un instant, dans sa main forte et avinée, l'empire du monde. Le bon Plutarque se complaît à ces descriptions bienveillantes, et l'on voit qu'il s'amuse impunément à rencontrer cette vive image des désordres et des violences élégantes d'un si grand établissement qui se perd à tout jamais dans la honte et dans la corruption. Bientôt cependant l'historien, revenant à sa gravité habituelle, nous explique, et d'une façon claire, les déplora-

bles rivalités de Pompée et de César ; César assassiné par Brutus, Marc-Antoine incertain un instant, et passant enfin du côté de ce grand homme assassiné. Les crimes du triumvirat excitent à juste titre la généreuse indignation de l'historien ; jusqu'à ce moment, il a usé d'une indulgence toute paternelle ; il a pardonné à son héros ses rapines, ses folies, ses débauches, ses liaisons indécentes avec les bateleurs ; il lui a passé même la chanteuse qu'il promène avec un aussi grand appareil que si c'était sa mère ; il oubliait même ses orgies dans les chemins, *sur la lisière de quelque vert bocage ou le long de quelque plaisante rivière*, où l'on trouve à point nommé grand nombre de buffets de vaisselle d'or et d'argent.

Mais quand ces trois hommes, lâches et sanglants, Octave, Marc-Antoine et Lépide, se réunissent dans un congrès de voleurs et d'assassins, pour dresser les tables de la proscription romaine, chacun de ces bandits, abandonnant lâchement à son rival, qui le va payer de la même monnaie, ses plus chers et ses meilleurs amis, à ce point que le jeune Octave immole Cicéron à Marc-Antoine, pendant que celui-ci fait égorger son oncle, le frère de sa mère, et que ce lâche Lépide égorge à ces tristes autels son frère Paulus, en ce moment l'indignation de l'historien ne connaît plus de bornes. « Je pense qu'il ne fut jamais chose plus horrible, inhumaine et cruelle que cette permutation-là ! » Noble indignation dont s'est inspirée madame de Girardin :

> Enfin dans ce Forum j'ai peine à retenir
> La colère où me jette un sombre souvenir.
> C'est là que je subis cette publique offense,
> C'est là que Cicéron m'attaquait sans défense !...
> Rome pour moi, c'est lui ! Là, toujours je le vois,
> Et dans tous ces échos j'entends encor sa voix.

Certes Marc-Antoine devait se souvenir des quatorze *Philippiques*, de ces terribles accusations portées contre lui, en plein sénat, par ce grand homme qui eut toutes les qualités de l'orateur.

Ce n'est donc pas notre faute si une simple tragédie nous ramène à tant de fameux souvenirs d'éloquence et de génie; mais enfin savez-vous rien qui soit plus digne de notre enthousiasme et de nos respects que la verve inépuisable de Cicéron, cet admirable vieillard prenant seul, en sa main isolée et ferme encore, la défense de la république qui n'est plus? Oui, Marc-Antoine a trahi la cause de Brutus! Oui, Marc-Antoine a été lâche et perfide! Il a ameuté le peuple romain contre la plus grande action de l'histoire romaine, à cinq siècles de distance, depuis la justice du premier Brutus. Marc-Antoine a donc attenté à la majesté du sénat et du peuple romain! Il a donc abrogé même les lois faites par César! Il a donc menti sous le nom de César, et le droit de cité a été accordé à des villes entières par un mort! Ainsi il parle; et quand Marc-Antoine furieux va répliquer à cette première accusation, Cicéron, reprenant l'accusation en sous-œuvre, improvise la seconde *Philippique*, cette satire que Juvénal, qui s'y connaissait, appelle une *œuvre divine*.

L'œuvre merveilleuse, et la belle chose, cette deuxième *Philippique*, et comme on se prend à regretter que quelque main virile, quelque génie inspiré par la toute-puissance de l'antiquité, n'ait pas puisé une tragédie véritable à cette source féconde. « Malheureux! tu as donc renoncé, non pas seulement à toute vertu, mais à toute pudeur, et te voilà établissant une armée de bandits dans ce temple même où j'avais l'habitude de consulter ce sénat qui naguère donnait des lois à l'univers? » Dans ce discours apparaît, sanglante, la bataille de Pharsale, se montre l'accusation de ce Waterloo romain.

« Tu as goûté le sang de tes concitoyens! Que dis-je? tu t'en es abreuvé! A Pharsale, tu marchais devant les drapeaux!... On t'a vu, vêtu d'une casaque gauloise, mendier le consulat! »

Dans ces quatorze *Philippiques*, Marc-Antoine est moins héroïque et moins beau que dans le chapitre indulgent de Plutarque. Plutarque raconte des misères déjà effacées par le temps, pendant que Cicéron s'indigne d'une calamité présente : l'un n'attend rien de mieux que ce qu'il a sous les yeux; l'autre, au contraire, au plus

fort de son indignation et de son désespoir, il espérait encore ; il croyait à la bonne volonté et aux vertus d'Octave, à la valeur des légions de César ; il comptait sur Brutus, il comptait sur l'appui du Sénat... Espérances vaines ; tout manqua à la fois : le Triumvirat fut formé, et Cicéron tendit sa tête au bourreau.

Nous n'avons pas oublié qu'il s'agit surtout ici de Cléopâtre ; mais Cléopâtre ne va pas sans Marc-Antoine, et c'est pourquoi nous le suivons dans son voyage d'Italie en Orient. Il passe par la Grèce où il assiste aux disputes des rhéteurs, aux concerts des joueurs de flûte ; il entre dans Éphèse, où il est reçu par des femmes habillées en bacchantes. Pour une sauce à son appétit, il donne une maison au cuisinier qui l'a faite ; à chaque pas, il jetait l'esprit, l'ironie et la licence, ne s'inquiétant guère d'être raillé à son tour. Tout ce passage de la biographie de Marc-Antoine est raconté à merveille par madame de Girardin ; elle en a fait habilement l'exposition de son drame ; son vers est vif, brillant, coloré, moins naïf, il est vrai, que la prose du bon Plutarque, mais pimpant, gai, railleur, animé, charmant ; on aime à voir ce bel esprit féminin, comme c'est son droit et son devoir, prendre son parti de tant de licences et les raconter, pour ainsi dire, en bon garçon.

Cette première scène est bien faite. Les amis d'Antoine se racontent les prouesses du triumvir. — Maintenant que le voilà le maître de l'Orient, que va-t-il faire ? Hélas ! il n'a pas échappé aux embûches de la belle reine d'Égypte ! La séduisante Cléopâtre, adorée de Cnéius Pompée, le fils du grand Pompée, adorée de Jules César, qui la voulait épouser, comme elle aura bon marché de ce soldat ivrogne et voluptueux nommé Marc-Antoine ! Plutarque l'avait dit avant madame de Girardin : « Le dernier et le comble de « tous les maux d'Antoine, ce fut l'amour de Cléopâtre ; elle excita « en lui plusieurs vices qui ne s'étaient pas encore montrés, et « s'il lui était resté quelque scintille de bien et quelque espérance de « vertu, elle l'éteignit tout à fait, et le gâta encore plus qu'il n'était « auparavant ! » Tout ce passage a été traduit d'une façon très-

poétique; cependant comment faire pour tirer Marc-Antoine de ce danger? Or voici ce que ses amis ont trouvé de mieux :

Ce matin même, au lever du rideau et du soleil, Cléopâtre s'est délivrée d'un jeune esclave dont elle a été la maîtresse pendant quinze ou vingt jours d'oisiveté. La chose était ainsi arrêtée entre la reine et l'esclave : Tu seras mon amant et tu mourras. Le jeune homme, fidèle à sa parole, ne trouve rien de mieux que d'obéir à la reine d'Égypte, sa fatale maîtresse. Bien plus, il salue la mort avec une certaine joie amoureuse, et dans le style de Polyeucte déclamant sa profession de foi :

> Je subis tes arrêts, ô mort, sans une plainte;
> Respecte mon bonheur, il m'est venu de toi :
> Et sur mon front glacé laisse vivre l'empreinte
> De ces baisers qui m'ont fait roi.

Il dit, et meurt. Mais sa mort ne fait pas le compte de nos deux Romains : ils veulent que ce jeune Buridan soit sauvé, pour que leur général soit bien convaincu, par cet exemple, de l'immoralité de Cléopâtre. J'estime à sa juste valeur l'intention de ces deux Romains, et je la loue; mais, par Vénus, fille de l'onde, Antoine et Cléopâtre ne s'inquiétaient pas de si peu! Un vil esclave, sacrifié au plaisir d'un instant dans cette tour de Nesle de l'Orient, la belle affaire!... Il n'y a pas de quoi froncer le sourcil! S'il en faut croire une lettre d'Antoine lui-même, adressée à son médecin Soranus, et publiée six siècles après la bataille d'Actium, sous l'empereur Héraclius, Antoine connaissait trop bien Cléopâtre pour se fâcher de si peu. « Elle avait, dit-il, poussé à ce point l'oubli de toute pudeur, que... » Mais Juvénal seul pourrait dire cela dans ce fier latin, qui brave impunément et glorieusement l'honnêteté.

Au second acte, Marc-Antoine est attendu chez la reine. La belle Égyptienne, entourée de ses prêtres, de ses magistrats, de ses philosophes, disserte, à la façon de Christine de Suède elle-même, sur toutes les branches des sciences connues.

Bientôt elle reste seule, et, s'abandonnant à toute son impatience, elle appelle Antoine avec toute l'ardeur d'une jeune lionne. On ne sait pas encore si c'est là vraiment de l'amour, mais ce sont déjà vraiment des transports amoureux. On sent, comme le dit Cléopâtre elle-même, et en très-beaux vers, qu'elle est dans l'âge où *les femmes sont en la fleur de leur beauté et en la vigueur de leur entendement*. La voilà donc qui fait provision de richesses, de fleurs, d'esprit, d'ornements, de perles, de colliers d'or pour bien recevoir son maître et seigneur. Non, elle n'était pas plus belle et plus parée lorsque, déesse, et vêtue en déesse, elle descendit le Cydnus dans un bateau d'ivoire aux voiles de pourpre, aux rames d'argent, au son mélodieux des flûtes et des violes !

Elle était couchée, oublieuse et contente, sous un pavillon d'or, dans le costume de Vénus au sortir de l'onde, entourée des nymphes d'Amphitrite. Tout ce passage de la tragédie compose un récit plein de grâce, de variété, d'ornement, et l'on s'étonne à chaque instant que la prose abondante de notre Amyot ait pu être revêtue, sans plus grand dommage, de ces vives et resplendissantes couleurs, de cette pourpre ardente et cadencée ; voilà, en effet, ce qu'il faut aimer et ce qu'il faut applaudir dans cette tragédie : l'éclat, la fidélité et la grâce des souvenirs.

D'abord, dans cette foule de Romains débarqués sur le rivage, Cléopâtre ne voit pas arriver Antoine, son vainqueur. Alors la voilà qui gémit et qui pleure en princesse amoureuse. Ce que voyant, Antoine, caché sous les habits d'un soldat, se jette aux pieds de la reine. C'en est fait, Antoine a oublié l'histoire de l'esclave empoisonné ce matin même ; une larme de Cléopâtre a suffi pour faire tomber à ses pieds adorés ce faible et magnanime soldat ! Pour si peu, vous le voyez, nous revenons, en vérité, à la tragédie amoureuse à l'ancienne marque, et pour rencontrer ce Lauzun digne des Mémoires de Saint-Simon, ce n'était pas la peine de nous tant préoccuper de Plutarque et de Cicéron.

Un grand poëte, un des plus grands poëtes dramatiques depuis

Sophocle, Shakespeare, s'est préoccupé, plus que ne l'a fait madame de Girardin, de cette immense histoire du monde romain aux abois et disparaissant dans la licence d'une petite cour de l'Orient. Lui aussi, Shakespeare, il s'est imprégné du merveilleux récit de Plutarque, mais, en sa qualité d'homme, et d'homme de génie, il en a vu surtout le côté sensualiste, le côté oriental.

Plusieurs critiques, M. Guizot lui-même, un digne interprète de Shakespeare, ne sont pas éloignés de croire que cette tragédie, *Antoine et Cléopâtre*, ait été écrite à la façon d'un livre, et sans être divisée en trois actes ou en cinq actes, tant la fantaisie est dominante dans ce poëme armé, musqué, mêlée d'Italie et d'Orient, de politique et d'amour, de débauches et de chastes récits.

Madame de Girardin a emprunté plus d'un passage à ce poëme de toutes les passions déchaînées, mais dans ces emprunts mêmes la femme se fait reconnaître, et l'on comprend que, loin de couper au géant toute sa chevelure, elle ose à peine arracher, pendant qu'il sommeille, quelques cheveux qui se détachent sans douleur. Ce grand silence qui se rencontre de temps à autre dans la *Cléopâtre* française ne se trouve nulle part dans le poëme du poëte anglais. Au contraire, c'est un bruit multiple, incessant, furieux, de musique, fanfares, festins, concetti amoureux, baisers, verres entre-choqués, de blasphèmes, de prières, de folies ! C'est la plus étrange chose et la plus émouvante que pût écrire ce poëte exquis et terrible qui tient d'une main si délicate et si ferme l'éventail et le poignard. Madame de Girardin, en sa qualité de belle personne et de Parisienne, tient bien mieux l'éventail que toute autre arme dangereuse. Même quand elle enfle un peu sa voix, on reconnaît la voix habituée à se faire entendre dans les beaux salons de la causerie piquante; même quand elle se fâche, on devine aussitôt qu'elle est bien près de sourire. En vain elle s'est essayée à porter l'éperon et la cravache du jeune dandy, elle en revient toujours à sa force véritable, à sa grâce légitime, à son esprit naturel.

Que de jolis mots dans sa *Cléopâtre !* que de fines intentions, de

reparties charmantes! Que de belles grâces un peu effarouchées par la voix rude et les yeux flamboyants de mademoiselle Rachel, qui peut-être auraient convenu au fin sourire, à la voix poétique, à la grâce piquante de mademoiselle Mars!

Le troisième acte de la *Cléopâtre* française était difficile à faire, et notre Crébillon en falbalas s'en est tiré d'une façon très-heureuse. Il s'agissait, en ce moment, de mettre en présence Octavie et Cléopâtre, la courtisane et la grande dame, la maîtresse et la femme légitime, les deux beautés opposées, le vice aimable et la vertu sérieuse : voilà certes de ces idées dramatiques qui ne peuvent venir qu'à une femme! Une femme peut seule uniquement se préoccuper de ces graves intérêts de coquetterie et d'amour! Qu'importent à madame de Girardin ces grands intérêts qui nous occupaient tout à l'heure : peuple, sénat, triumvirs, vengeances, dictatures, nobles têtes coupées et suspendues à la tribune aux harangues, qu'importe le monde attentif, l'Italie en suspens? Il s'agit bien de cela, juste ciel! dans notre tragédie française; il s'agit de savoir qui l'emportera dans le cœur de Marc-Antoine, de Cléopâtre et d'Octavie.

Vraiment, on ne fait guère de comédies, de romans, de tragédies, de mariages, que pour savoir ces choses-là. Donc, à ce troisième acte, nous sommes à Tarente, dans la maison, dans les jardins de Marc-Antoine; Octavie règne et tremble; son mari, impatient et mécontent de la domination de sa femme, ne songe qu'à revenir aux délices de l'Orient... C'est alors que Cléopâtre, déguisée à son tour sous l'habit d'une esclave, vient chercher son amant jusque sous le toit domestique. La démarche est hardie, elle est décisive; *voir, venir et vaincre*, est la devise de la reine d'Égypte! Elle entraîne le faible Antoine avec ce vers tout féminin :

> O folle que j'étais d'envier Octavie!

Et pourquoi enviait-elle Octavie? Je vais vous le dire; c'est encore un motif tout féminin, un motif tout chrétien, je devrais dire, car

l'antiquité ne connaissait pas ces sortes de remords : Cléopâtre porte envie à la femme d'Antoine, parce que la sœur d'Octave est une honnête femme. O l'étrange douleur, en effet, Cléopâtre jalouse de la vertu !

> Je craignais cet accent que je ne puis contraindre,
> Je craignais ce regard que je ne puis étreindre ;
> Car tout en moi, cet air et ces traits contractés,
> Cette ardente pâleur, trace des voluptés,
> Tout devait raconter les hontes de ma vie,
> Dénoncer Cléopâtre à la triste Octavie !...
> Pour la première fois j'ai compris la vertu !

Vous voyez donc qu'à chaque instant, dans cette tragédie virile, la femme se montre toujours; vous la reconnaissez à sa grâce, à son esprit, à ses instincts, à ses émotions généreuses, même à ses cruautés, qui sont, tout bonnement, des cruautés féminines ! En vain elle se souvient qu'elle compose un drame et qu'elle écrit une tragédie... le drame devient tout à coup une élégie, la tragédie licencieuse penche soudain du côté de la pitié, du côté des larmes, du côté honnête et chaste. Ce n'est pas un blâme que nous faisons ici à madame de Girardin ; au contraire, c'est une louange que nous lui adressons. Piron le savait bien, lorsque, dans son langage cynique et plein d'énergie, il soutenait qu'une femme ne pouvait pas faire une tragédie, parce que... parce que, en fin de compte, une femme n'est pas un homme ! Je l'ai déjà dit, je le répète, et les deux femmes-esprits de ce siècle, madame Sand et madame de Girardin, n'ont que trop justifié mon paradoxe, jamais ces esprits fins et railleurs, ces imaginations enfantines, ces grâces élégantes ne suffiront à cette œuvre du démon : une tragédie !

Et quand Piron parlait des femmes, il indiquait en même temps tous les hommes d'un esprit plus tendre que ferme, plus élégant que viril : Fontenelle, Marivaux, Le Sage, Gresset et tant d'autres esprits, tant de beaux esprits qui ont reculé non pas devant la pitié, mais devant la terreur.

Entre le troisième acte et le quatrième acte de la *Cléopâtre* du Théâtre-Français, un an se passe, un an, rapide comme un jour. Mais c'est justement dans cet intervalle supprimé par notre poëte féminin, c'est justement dans ce silence éloquent que Plutarque et Shakespeare ont placé la partie violente, virile et passionnée de leur drame. Plutarque ne se sent pas de joie à raconter ces splendeurs, ces richesses, ces délires, ces flambeaux qui remplacent la clarté du soleil, cette lutte de l'amant et de la maîtresse à qui donnera les fêtes les plus brillantes ; ces Éthiopiens, ces Arabes, ces Hébreux, ces Syriens ; ces Parthes et ces Mèdes, interrogés chacun dans sa langue ; ces festins préparés pour toutes les heures de la journée, ces caprices ; ces grands pots d'or et d'argent *à l'antique,* distribués aux convives ; ces jeux où, sur un coup de dé, se jouaient des peuples et des provinces ; ces voluptés de chaque matin, ces plaisanteries de chaque soir, ces pêches miraculeuses où l'esclave, au fond des mers, attache, en guise de railleries, des poissons salés à des hameçons d'or ; cette perle avalée d'un trait comme une goutte de vin, défi insensé adressé à cette inépuisable fortune qui regardait jouer toutes ces choses et toutes ces créatures du haut de sa roue insolente : voilà ce qui occupe et ce qui étonne le bon Plutarque, voilà ce qui amuse, sans l'étonner, le grand Shakespeare, ce génie au niveau de tous les scandales et de toutes les douleurs de l'humanité !

Rien qu'à ouvrir la tragédie de Shakespeare, c'est une fête, un véritable enivrement. On ne peut plus quitter cette reine querelleuse à qui tout convient : le rire, la gronderie, les larmes. On s'enivre immensément de vin de Chypre et de paradoxes ; on s'abandonne aux devins, aux courtisanes, aux joies militaires, aux licences, à cette odeur d'encens et de cuisine, à ce bruit de musique et d'argent ; on s'amuse de tout, même des funérailles de Fulvie, et même des tristesses d'Antoine et des rages de Cléopâtre ; une fois lancé dans cette ivresse qui vous monte à la tête et au cœur, on comprend, sans la pouvoir nier, l'influence de ce soleil contre lequel

déclame Cléopâtre, avec toute la verve de Camille s'emportant contre Rome, *objet de son ressentiment :*

> O soleil africain! dieu du jour, dieu du feu!
> Tes bienfaits sont menteurs, tes rayons sont des armes ;
> Tu fécondes la terre en dévorant ses larmes ;
> Sois maudit! — Puisse un jour ta fatale clarté
> Disparaître et manquer au monde épouvanté !
> Je voudrais assister à ta dernière aurore,
> Voir sombrer dans les flots ton sanglant météore,
> Et seule, au bord des mers, loin du monde et du bruit,
> Respirer la fraîcheur d'une éternelle nuit !

Toute cette invocation appartient à madame de Girardin, et elle l'a trouvée, ici même, dans le bruit et dans l'agitation de Shakespeare ! Femme, elle a eu peur de ces délires, qui pourtant font partie de la tragédie qu'elle raconte, et, les passant sous silence, elle a voulu cependant les indiquer de son mieux ! Elle a reculé devant la Cléopâtre furieuse. Elle a reculé devant le Marc-Antoine aviné. Elle a eu peur de ces orgies de la tête et des sens. Elle n'a pas osé nous montrer ce *Mars* et cette *Vénus*, cet Italien et cette Égyptienne, cet univers qui tombe entre deux baisers, ce Lépide ivre-mort, si bien qu'il faut emporter, vomissant son vin et sa fange, *ce troisième pilier de l'univers !* Non, non, elle n'a pas osé nous montrer tous les vices colorés des feux du soleil oriental ; elle a été indignée, elle a eu peur, elle s'est repliée sur elle-même, elle a renoncé à faire une œuvre par trop virile ; elle a bien fait ; elle s'est contentée d'être touchante, elle s'est hâtée d'arriver aux larmes, à la pitié, c'est-à-dire à la poésie des femmes ; elle a laissé aux hommes leurs passions, leurs vices, leurs transports, leurs violences, leurs blasphèmes, leurs immondices, leurs fureurs.

Au quatrième acte de cette tragédie, c'en est fait de la fortune d'Antoine, la bataille d'Actium est perdue ; Octave est le maître du monde, Antoine n'a plus qu'à mourir. Antoine a été transporté à ce point de son entendement, « *et tellement enchanté et charmé du poi-*

son d'amour, que, même dans cet accablement, il songe encore à retourner *à son plat égyptien*, » comme dit Enobarbus. Et pourtant il s'est fait battre d'abord par les Parthes, par Octave ensuite ; et pourtant, il vient de perdre la bataille d'Actium, avec cinq cents vaisseaux de guerre, cent mille hommes de pied, douze mille chevaux, et toutes les forces de l'Égypte. Cette bataille d'Actium est bien racontée par madame de Girardin, son récit est plein de force, de vigueur, d'accent aigu, et de grands traits qui font aimer le terrible vaincu. On sent qu'elle s'est dignement inspirée de ce passage tout rempli d'un désespoir immense :

« On vit soudain les soixante vaisseaux de Cléopâtre déployer leurs voiles pour prendre la fuite et cingler vers le Péloponèse, en dérangeant l'ordre de bataille. En ce moment, Antoine montra évidemment qu'il avait perdu le sens et le cœur, non-seulement d'un général d'armée, mais simplement d'un galant homme ; il oublia soudain et trahit les braves gens qui combattaient pour lui... Il monta dans la galère de Cléopâtre, et, tout seul, il s'assit à la proue du navire, tenant sa tête entre ses mains ! » *Je me suis trop attardé dans cet univers, et j'ai perdu ma route pour jamais*[1] *!*

Madame de Girardin a emprunté avec bonheur la scène terrible du poëte anglais : les douleurs d'Antoine, les prières de Cléopâtre, les imprécations des vaincus, les derniers abaissements de la courtisane. « O Égyptienne ! s'écrie Marc-Antoine, envoyez au jeune césar cette tête grise ! Il remplira de royaumes la coupe de vos désirs, et il la remplira jusqu'au bord. » Pour tout dire, l'expiation est complète. Cet homme est châtié d'un châtiment tout féminin, et pour les seuls crimes que les femmes comprennent : il a trahi Octavie, sa femme légitime ! On voit qu'en ce moment madame de Girardin est à l'aise ; elle ne recule pas devant l'expiation comme elle a reculé devant les excès fabuleux de son héros.

Donc à quoi bon accabler Antoine de ces malédictions, comme font Plutarque et Shakespeare ?... Il a trahi Octavie, cela nous

1. Shakespeare, acte III, scène ix.

suffit, tous les autres crimes de sa tête et de son cœur ne lui compteraient que par-dessus le marché.

Une scène touchante : Antoine ne veut pas tomber vivant entre les mains de cet écolier qu'il appelle Octave ; il faut mourir. « Allons, dit-il à son esclave, du courage, et tue-moi ! » L'esclave tire l'épée et se tue. Antoine se frappe, il tombe, et l'on pense que tout est fini ! C'est peut-être une faute ; mais la scène est belle, dramatique, et comme on ne sait pas ce que la reine d'Égypte est devenue, on comprend que le drame ne peut pas finir ainsi.

La mort de Cléopâtre au cinquième acte est digne de sa vie ; elle espérait enchaîner Octave au char de sa beauté déclinante, comme elle y avait attaché Cnéius Pompée, Jules César et Marc-Antoine ; cependant, à tout événement, elle essayait sur des esclaves les poisons les plus rapides, les poisons qui paraissaient *les plus gracieux et les plus doux*. A toutes ces morts douteuses, elle préféra la piqûre de l'aspic. Titien vous l'a représentée, cette belle reine, la gorge nue et merveilleusement belle, fière encore, le dédain à la lèvre, la rage dans le cœur. De cette Cléopâtre merveilleuse, on peut dire ce que dit Shakespeare : « O mort ! tu peux te vanter d'avoir en ta possession une beauté qui n'a pas son égale ! » Voilà tout le cinquième acte de Shakespeare, rien de plus. Madame de Girardin en a fait un qui est à elle, et qui termine de la façon la plus convenable la tragédie qu'elle a rêvée.

Au cinquième acte, Antoine est couché sur son lit de mort, Cléopâtre se lamente avec des cris, avec des larmes, lorsque reparaît, très-inattendue, l'épouse offensée, la femme légitime, Octavie, en longs habits de deuil. N'en doutez pas, cette belle et triste Octavie a toutes les préférences de notre poëte ; madame de Girardin n'a écrit cette tragédie de Cléopâtre que pour venger Octavie ; elle a vu la femme légitime avec le regret que lui témoigne Plutarque : « suppliant son frère et son mari de ne pas se faire la guerre à son occasion, et disant que ce serait un crime de jeter les Romains en guerre civile pour une pareille cause. »

Or, voilà de ces pitiés généreuses qui n'appartiennent qu'au noble cœur d'une femme; cette aimable sympathie a été comprise; toute la salle, oubliant Cléopâtre, ne s'est souvenue que d'Octavie, et la critique même ne s'est pas inquiétée de cette double action. — Elle a applaudi cette illustre Romaine qui emporte le cadavre de son époux, n'ayant pas pu obtenir son cœur et retenir son âme! Restée seule, Cléopâtre veut mourir. Alors, pour la troisième fois, reparaît l'esclave du premier acte, ce malheureux jeune homme qui s'est empoisonné sur un ordre de la reine, et qui l'aime encore. Tout ce rôle de l'esclave est plein de poésie et presque de vraisemblance. — Pauvre fou! dit la reine. A quoi l'esclave répond :

> C'est avec volupté que je mourrais pour toi!
> Ma colère est pour ceux qui m'ont rendu la vie!...
> O reine, pour celui qui t'a vue un seul jour
> Il n'est plus d'autre femme, il n'est plus d'autre amour,
> Et dans cette démence où ma tête est bercée,
> Je ne pourrais pas vivre un jour sans ta pensée!

C'est le même esclave qui apporte à la reine d'Égypte l'aspic caché dans les feuilles du figuier. La reine meurt en appelant son amant expiré. « Cela est très-beau, dit Charmion dans Shakespeare, et convenable à une dame extraite de la race de tant de rois! »

Telles étaient nos impressions du premier jour; et depuis déjà tant d'années, et ces deux grandes funérailles du poëte et de la comédienne, il nous semble que notre opinion est la même. On a pu voir que ce n'est pas tout à fait là une tragédie; elle manque de nerfs, de tendons, de sang, de charpente osseuse; mais, ceci dit, quelle plus touchante élégie? et quels plus charmants efforts d'un poëte ingénieux, plein d'esprit toujours, et parfois de passion?

Cette élégie, plus française que romaine, cette *orientale* parisienne a été écoutée d'un bout à l'autre par ce public éclairé, nombreux, difficile. On a tenu compte à l'aimable poëte de ses moindres intentions, de ses traits d'esprit les plus cherchés, les mieux trou-

vés, de ses ingénieuses reparties, de son éloquence, de sa verve, de son courage ; et nous serions les malvenus de nous permettre des réflexions et des critiques que le public n'a pas faites. « Croyez-en les couronnes, s'écrie le romancier latin [1], quand c'est la faveur publique qui les donne. »

En ce rôle de Cléopâtre, mademoiselle Rachel avait apporté toute son intelligence et tout son zèle. Elle y fut hardie, ingénieuse, éloquente, et jamais encore le public, amoureux de ses beautés, ne l'avait trouvée à ce point élégante, accorte et *jolie!* Et pourtant ce rôle de Cléopâtre amoureuse et tendre, ce rôle de femme qui doute de sa beauté et de sa puissance, cette langueur, ce malaise, cette reine anéantie, et tant de langueurs si chères à madame de Girardin, n'étaient pas dans le talent, dans la vie et dans le sang de cette poétique et violente Rachel.

Elle était faite pour exprimer les grandes passions, et pour en parler la langue éloquente ; elle avait été créée et mise au monde pour supporter les coups de foudre, et non pas pour exhaler de longs soupirs. Elle avait en elle-même plus de grandeur que de majesté ; elle est plus belle qu'elle n'est imposante, elle est plutôt la fille du Nord que de l'Orient. Mais dans ce rôle empreint d'une fatalité inexplicable elle fut si charmante en effet, que dans un transport unanime elle fut ensevelie sous les couronnes. Contemplez son image, évoquez son souvenir, tâchez de la retrouver dans ces pages où son accent frémit encore!... *Credendum est coronis.*

1. Pétrone. « *Credendum est coronis, quas ad imperitos deferre gratia solet.* »

XXVI

Après ce grand succès du premier jour, arrivèrent bientôt les heures funestes où le public, abandonné à ses propres impressions, s'agite et s'ennuie autour de l'œuvre. Alors enfin la tragédienne est vaincue et renonce à la lutte inutile. Ainsi mademoiselle Rachel abandonna *Cléopâtre*, comme elle avait abandonné *Judith*... et pourtant (elle avait foi en madame de Girardin) elle se reprit d'une belle passion pour un drame du même auteur, un drame plus impossible encore que *Cléopâtre* ou *Judith*.

Le titre seul de la nouvelle comédie était une hardiesse. A la première annonce qui s'en répandit dans le public, les habiles en ces sortes de choses se dirent en eux-mêmes que l'affiche, au dernier moment, n'oserait pas soutenir ce qu'elle avait avancé. Lui-même Beaumarchais, un de ces intrépides qui ne doutent de rien, il avait bien osé écrire en tête du manuscrit de *la Mère coupable* un titre exagéré : *l'autre Tartufe !* Mais *l'autre Tartufe*, après les premiers essais de cet homme qui a tout osé, disparut de l'affiche publique ; la pièce s'appela, comme elle s'appelle encore aujourd'hui, *la Mère coupable*. Qu'était-ce à dire, en effet, *l'autre Tartufe ?* Il n'y a, Dieu soit loué, que *Tartufe*, un seul, de Molière, et c'est bien cruellement assez de celui-là !

En vain Beaumarchais, qui se débat contre le fantôme, imagine que le démon évoqué par Molière est seulement l'hypocrite de religion, et que lui, Beaumarchais, il a inventé l'*hypocrite de probité*, c'est-à-dire l'*hypocrite bourgeois*... Le démon de Molière est un être complet, c'est le parfait hypocrite ; il représente le mensonge absolu de tout ce qui est la vérité, la croyance et l'honneur. C'est seulement à cette condition qu'il est Tartufe, à savoir un monstre énorme, l'ennemi le plus pernicieux de Dieu et des hommes ; un

misérable, également fait pour avilir l'honneur selon le monde, et la piété selon l'Évangile ; un bandit qui fait de Dieu lui-même le complaisant de ses vices, le valet de ses ambitions et le complice de ses crimes ! Hypocrite en tout, hypocrite pour chacun, *hypocrite*, en un mot ! Ainsi c'était une tentative malheureuse de nous vouloir montrer l'autre Tartufe. Il n'y a qu'un Tartufe, il n'y a que celui-là, Dieu soit loué ! car s'il y en avait deux, par misère, l'enfer ne suffirait pas à les contenir !

Eh bien ! *Lady Tartufe*, à savoir la femme, ou, pour mieux dire, la femelle de *Tartufe*, une créature de l'autre sexe, faite à l'image du Tartufe mâle, me paraît une hardiesse aussi grande que la hardiesse de l'autre Tartufe. Et de même qu'on ne sait pas où commence le fantôme, où il s'arrête, on ne peut pas dire absolument le sexe de Tartufe, pas plus que dans Milton vous ne savez le sexe des anges révoltés : « Une forme exécrable... *execrable shape*... dans un élément sombre. » Toutefois, avec nos petites idées et nos humbles habitudes, il nous semble que l'hypocrisie est un des vices à l'usage des hommes et des hommes bien constitués. « Tu me produis l'effet d'être la machine d'un grand hypocrite ! » Ainsi parle à Rameau le fou, notre ami Diderot, pendant que Rameau déploie à plaisir ses muscles, ses tendons et fait craquer ses ossements. Vous l'entendez : « La machine d'un grand hypocrite ! » Il faut être un athlète, en effet, pour porter le poids de tant de vices en bloc et de tant de crimes amoncelés en un seul crime ; et ce n'est pas une des moindres indications de Molière, lorsqu'il nous montre, au départ de son drame, M. Tartufe :

> Se portant à merveille,
> Gros et gras, le teint frais et la bouche vermeille.

En effet, tantôt cet homme va se perdre en de si grands forfaits et s'exposer à de si cruelles représailles, que cette âme impitoyable ne saurait habiter une frêle machine...

Il faut à cette âme vile une tour d'airain où elle trouve un repos nécessaire à de pareils crimes; il faut beaucoup de force à cet homme habitué si complétement au mensonge et à l'action. L'action et le mensonge, en effet, voilà Tartufe! Il peut dire, lui aussi, que sa vie est un combat, un combat dans les sapes, dans les tranchées, dans les bas-fonds, dans les infamies, dans les ténèbres, dans les fanges, dans tout ce qu'il y a de vil, de lâche, de honteux et de rampant! Eh! ce n'est pas trop de toute l'énergie d'un homme vigoureux et bien constitué pour le crime, si l'on veut accomplir une seule des monstruosités que l'esprit de l'hypocrite peut concevoir.

Ainsi tout d'abord, quand vous annoncez *Madame Tartufe*, j'entre en défiance. En vain je sais que l'auteur de la nouvelle comédie est un bel esprit d'un ordre élevé, en vain je sais qu'il s'agit d'une femme-poëte habile à deviner ce qu'elle ne sait pas, à bien exprimer ce qu'elle sait le mieux; en vain je me la représente hardie, éloquente, en pleine verve, en pleine passion; quelque chose en moi se révolte à cette image : une femme-tartufe! « Et vous serez tartufiée! » Ainsi parle, en riant d'un rire aigu et menaçant, la piquante Dorine. A ce seul mot : *Tartufiée*, on éprouve un véritable frisson. Pourtant Dorine plaisante en ce moment; elle invente en riant un mot qui fasse au moins sourire sa jeune maîtresse; à peine son mot est lâché qu'elle-même, Dorine, elle en a peur, et s'arrête épouvantée... On dirait qu'elle aussi, elle vient d'enfanter quelque chose de monstrueux.

Cette lady Tartufe, avant de s'installer dans la maison dont elle convoite à la fois (c'est l'usage de ces vampires) l'honneur et la fortune, a longtemps étudié, dans la comédie de Molière, le rôle qu'elle veut jouer, à deux siècles de distance, chez le descendant de M. Orgon, digne fils de son père, que la fortune aveugle et les révolutions insolentes ont fait maréchal de France. Oui, dans la pièce nouvelle, on voit le descendant de M. Orgon devenu duc d'Estigny, maréchal de France et ambassadeur du roi! Il a ren-

contré, dans l'exercice des bonnes œuvres, lady Tartufe, qui s'appelle madame de Blossac :

> Ah! si vous aviez vu comme j'en fis rencontre...

Et peu à peu il a donné à madame de Blossac un appartement dans les combles de son hôtel.

> Enfin, le ciel chez moi me *la* fit retirer,
> Et depuis ce temps-là tout semble y prospérer...

En effet lady Tartufe, installée au beau milieu de la place qu'elle assiége, a tendu çà et là tous ses fils d'araignée, et peu à peu elle a conquis dans cette maison une position surprenante. On ne la voit pas, mais on sent qu'elle est partout; on ne l'entend pas, et pourtant son silence fait peur; elle est tout mystère, elle est toute réserve; on dirait un insecte au fond du sable creusé comme un entonnoir; au fond de l'entonnoir se tient la bête venimeuse, attendant sa proie. Où donc est le danger? On n'entend rien; à coup sûr il est quelque part! D'où viendra-t-il? On l'ignore... il viendra; c'est même cette profonde conscience d'un danger inévitable qui nous fait accepter le drame qu'on nous propose, en dépit des ressemblances qui sautent aux yeux, et de l'imitation exacte du chef-d'œuvre dont *Lady Tartufe* est tirée. Une côte a été arrachée à Tartufe, avec quoi madame de Girardin a composé cette image funèbre de madame de Blossac.

Chose étrange! elle a eu des antécédents, cette madame de Blossac; elle a été pis qu'une femme coquette, elle a été une femme galante. Un de ses amants est mort sous sa fenêtre; en vain il appelait sa maîtresse à son aide, elle n'a pas répondu à cette voix plaintive. La misérable! elle avait peur de se compromettre en étanchant le noble sang qui se perdait dans les allées de son jardin, et ce jeune homme est mort faute de secours. Voilà donc une histoire, et cette histoire nous étonne. En effet, Tartufe, l'autre Tartufe, le vrai,

n'a pas d'histoire; il n'a pas d'antécédents; on ne sait pas d'où il vient; il a poussé dans cette maison en vingt-quatre heures, comme pousse au bas d'un fumier quelque champignon vénéneux après une pluie d'orage. C'est même une des terreurs du drame inventé par Molière, l'improvisation de son meurtrier, semblable à ces fanges qui s'ouvrent béantes dans les terrains argileux.

Ce premier acte de *Lady Tartufe*, outre l'histoire de la dame, qui est une histoire bien racontée, se compose aussi, et j'en suis fâché, d'une suite de petits détails que l'on pourrait appeler *la routine de l'hypocrisie*. Par exemple, vous assistez à une réunion de charité, et vous voyez faire la *cuisine des bonnes œuvres!* Voici des aumônes, voici des travaux à l'aiguille et des loteries de bienfaisance; et, malgré l'esprit de l'auteur, malgré sa verve ingénieuse à se moquer des mièvreries de la bienfaisance de salon, il me semble que madame de Girardin eût bien fait de se contenir et de ne pas nous montrer lady Tartufe, en tant de choses, toute semblable à lord Tartufe :

> Je lui faisais des dons...
> Et quand je refusais de les vouloir reprendre,
> Aux pauvres, à mes yeux, il allait les répandre.

Un peu de variété dans le tour et dans les moyens de la nouvelle hypocrite eût été la très-bienvenue en cette comédie; il est vrai de dire que rien n'est plus joli que l'histoire de l'habit du singe du petit savoyard. Le petit savoyard, très-mal vêtu, avait un singe tout nu; madame de Blossac (lady Tartufe) a eu pitié du singe, et elle lui a fait un habit à la dernière mode, un habit de marquis en velours et tout brodé, un véritable habit de cour. Bref, c'est très-joli, le récit de cette bienfaisance, et l'esprit y petille que c'est une bénédiction.

La scène terrible au premier acte, c'est la façon nette, vive et rapide avec laquelle, d'un mot, tout en parlant de bienfaisance et de charité, lady Tartufe déshonore, à la façon du tigre qui tue un enfant en faisant patte de velours, la petite nièce de M. le maréchal d'Estigny, le même homme que cette horrible madame de Blosasc

veut épouser. Le trait calomnieux est lancé comme en passant, et voilà une enfant de seize ans, « alcyon sur le flot de la vie, » abominablement égorgée! Cette scène appartient à une femme d'un vrai talent, à une sensitive, qui connaît véritablement le monde, et le beau monde, et qui sait comment certaines dames, à l'exemple de tant de bandits de la plume et de tant de sacristains de la ville, savent réunir beaucoup de religion à fort peu de probité.

Au second acte, on passe de la mansarde au salon. M. le maréchal Orgon d'Estigny s'ennuie et souffre ; il est vieux, il a la goutte ; il se rappelle, en soupirant, les heures de la jeunesse et de la toute-puissance, et il pleure, en son par-dedans, « de ne plus régler ses pas sur la nouvelle cadence de la cour! » Hélas! « si les morts vont vite », les jeunesses vont plus vite encore, pendant que les vieillards ne vont pas du tout! Que fait le bonhomme alors? Il fait ce que tout homme sage doit faire : étant vieux, il s'entoure à plaisir d'amitié et de jeunesse. Il a pour l'aimer, « pour effacer de son front les rides soucieuses », pour chanter à lui-même, de lui-même, toute la journée, une jeune fille. une enfant, Jeanne, l'enfant de sa sœur, madame de Clairmont, et cette enfant suffit aux derniers bonheurs de ce vieillard. « C'est si beau à voir, disait un poëte allemand, ces chiffons de pourpre et d'or qu'une gaieté de jeunesse suspend à la nudité de notre vie! » Ainsi pense M. le maréchal d'Estigny. Le voilà donc qui veut marier cette enfant, sa petite nièce, à M. de Renneville, un des petits-fils de Valère et de Marianne, celui-là qui disait si bien à son amoureuse :

> Mais ne faites donc point les choses avec peine,
> Et regardez au moins les gens sans trop de haine !

On va donc les marier ; déjà tout est prêt pour la fête, et ce soir même on signe au contrat..., lorsque soudain le père de M. de Renneville, averti par les cruelles rumeurs que lady Tartufe a semées dans la ville, écrit au maréchal d'Estigny qu'il ne faut plus songer

à son alliance. Le voilà donc rompu, ce mariage, comme autrefois par Tartufe celui de Valère et de Marianne ; il n'y faut pas songer ma pauvre Jeanne ! Heureusement cette enfant, nourrie abondamment du lait le plus pur des tendresses maternelles, ne sait pas encore le nom de la calomnie, et ne voit rien de ce qui se passe !

La mère, au contraire, elle a tout compris, et d'un regard désespéré elle semble vous dire en désignant madame de Blossac :

Que dites-vous de Tartufe, notre hôte ?

Au troisième acte, nous assisterons, s'il vous plaît, à la fameuse scène, à ce drame qui fit peur au grand siècle tout entier, à la scène de séduction, lorsque Elmire est en proie aux sollicitations de Tartufe, et lorsque, à son tour, Tartufe est en butte aux séductions d'Elmire. Il y a certainement une grande imprudence à braver de pareils souvenirs, mais aussi ne pas en être écrasé est toute une fortune... Au moment donc où M. le maréchal d'Estigny s'en vient au bord de l'entonnoir, je veux dire au bord du canapé où lady Tartufe est assise, on écoute, et l'on regarde, et l'attention est extrême. Eh ! oui, le piége était bien tendu ! Cette femme, si bas tombée, a voulu se relever de toute la hauteur de la vertu calomniée ! Elle est la fille naturelle d'un Anglais et d'une bohémienne espagnole, elle dominera la société parisienne ! Elle n'était rien, elle sera duchesse ! Elle était compromise et décriée, elle sera une maréchale de France ! *Madame la maréchale*, se dit à elle-même mademoiselle Rachel en se saluant duchesse !... Et voilà, encore une fois, le vénérable M. Orgon dans les filets de Tartufe !

Hélas ! qu'il est bien vrai de dire que les fautes des pères ne profitent pas aux enfants ! Quoi ! cet homme ne voit pas le lacet que tient cette femme ? Il ne voit pas qu'à ce lacet elle fait un nœud ; il ne sent pas que déjà le filet est serré au-dessus de sa tête, et qu'il s'abat peu à peu, jusqu'au moment où il faut que la tête se courbe et que l'homme enfin s'agenouille ?

Et quand cet imprudent maréchal devrait repousser cette ambition hardie, absolue, absurde… au contraire il l'accepte avec joie, il se figure que c'est lui qui est le trompeur, l'hypocrite, et sous ces yeux si vifs, sous ce regard si perçant, il jouit sans inquiétude du plaisir d'être caché. Ah! l'imbécile! il est bien digne de boire jusqu'à l'ivresse sa propre confusion.

J'aime autant ce troisième acte que les deux premiers, qui appartiennent davantage à l'auteur. Ce troisième acte, il est vrai, est copié sur un modèle inimitable; mais enfin cette copie a son mérite. Il faut dire cependant que madame de Girardin a donné à lady Tartufe un collaborateur, un certain baron Destourbières, et je ne trouve pas que ce collaborateur soit bien utile. Un des succès du premier Tartufe, du vrai, du seul, c'est qu'il est un hypocrite, comme le serpent est un serpent. Il va seul, il agit seul, il est seul; il a bien à son service un nommé Laurent, mais ce Laurent est une machine inerte, un porteur ostensible de haire et de discipline, un cafard, dont on fera plus tard quelque pamphlétaire de journal religieux. Lady Tartufe, au contraire, a pris à son service un *factotum*, mi-parti honnête homme et mi-parti un peu coquin. Son *factotum*, qui doit avoir peur du monstre (il l'approche de si près), le raille, au contraire, et l'humilie à outrance; si bien que notre terreur à nous-mêmes est quelque peu diminuée à entendre Destourbières se moquer de lady Tartufe au nez même de Tartufe. A quoi bon cette raillerie? à quoi nous peut mener cette bonne humeur hors de saison? Ne voyez-vous pas, justement parce qu'on va lui rire au nez, que vous amoindrissez votre héros? La belle aventure, si Richard III, par exemple, recevait une croquignole de la main de son palefrenier, et comme ça dégrade le lion du Jardin des Plantes, lorsque je vois entrer je ne sais qui, le fouet à la main, dans la case du lion *terreur des forêts!*

C'est un proverbe : « Il n'y a pas de héros pour son valet de chambre. » En effet, l'héroïsme est d'un accès facile; on le touche, on le manie à volonté, dit un philosophe. Au contraire, de l'hypocrite : il faut nécessairement que son valet croie en son maître,

si le valet veut vivre, et je vous jure que jamais Laurent n'a osé rire de Tartufe. On ne rit pas de Tartufe, il se prend trop au sérieux. Il n'est pas un héros, il est un coupable. Or, en sa qualité de grand coupable (là commence en effet son châtiment), il vit dans la contrainte avec lui-même et dans la gêne avec tous les autres. Tartufe est un de ces abuseurs publics contraints la nuit et le jour, contrefaits à toute heure, esclaves de ceux qu'ils veulent captiver. Si donc un seul captif échappe à Tartufe, aussitôt c'en est fait de Tartufe! C'est une faute considérable, ce Destourbières, ce complice épouvanté de sa complicité morale avec lady Tartufe.

Il faut reconnaître aussi que la scène d'embauchage entre lady Tartufe et le maréchal d'Estigny se pourrait fort bien passer de toutes sortes de petites précautions où l'esprit même de la femme la plus parisienne qui soit au monde, pouvait nuire à l'œuvre de l'auteur dramatique. Ainsi je n'aime pas que *lady Tartufe* imagine, ô maladresse ! de cacher sa poitrine au vieux maréchal, et de la montrer au jeune M. de Renneville. Au contraire, une femme habile va montrer au vieillard qu'elle veut séduire ce qu'elle cache à demi au jeune homme qu'elle veut charmer. Disons mieux, une femme habile, une lady Tartufe... une femme avant d'être un tartufe, songe à plaire, et quand elle plaît, jamais elle n'a été plus sûre de toutes choses, même de ses trahisons. Elmire l'a dit :

> Non, on est aisément dupé par ce qu'on aime.
> Faites-le-moi descendre...

Elmire est sûre de Tartufe, elle le tient *par l'amour-propre;* Elmire est sûre de Tartufe après la scène de tantôt, quand le jeune Damis a surpris Tartufe aux pieds de sa belle-mère, et vous pensez que *lady Tartufe*, à sa suprême tentative contre le cœur de ce bon maréchal qu'elle a séparé de tous les siens, aura besoin de tant calculer l'effet d'une robe ouverte ou d'une robe fermée? Mais considérez donc, Madame, et c'est le premier Tartufe qui l'a dit :

> Que l'on n'est pas aveugle et qu'un homme est de chair!

Il faut donc absolument faire disparaître ce jeu muet de robe ouverte et de robe entr'ouverte, par la raison toute simple que le danger n'est pas *là*, avec une femme comme lady Tartufe. Elle serait bien à plaindre, en effet, la malheureuse, si elle n'avait que sa gorge ou montrée ou cachée pour la servir; elle a d'autres embûches, elle a d'autres lacets où tombent incessamment les hommes faibles et accommodants qui ne veulent pas voir les filets de ces dames sérieuses. Effacez donc ce tour de gorge et de passe-passe, encore une fois, et pendant que vous serez en train de corrections, remplacez surtout, s'il se peut, au plus vite, par une chose moins vulgaire, les mots que voici : « Je n'ai pas le sou! » Ainsi parle au vieux maréchal madame de Blossac la femme-vampire, au moment où l'affaire est bâclée, et vous pourrez juger de l'effet étrange de cette parole dans la bouche de mademoiselle Rachel : « Je n'ai pas le sou! » C'est le refrain d'une chanson faite par un homme célèbre qui a fait deux chansons dans sa vie : « Je n'ai pas le sou! » et celle-ci : « Le pape est gris! » Ah! tu n'as pas le sou, tendre Hermione! ah! tu n'as pas le sou, terrible Athalie! ah! tu n'as pas le sou, implacable Camille! Ah! tu n'as pas le sou!...

> Vit-on jamais une âme, en un jour plus atteinte
> De joie et de douleur, d'espérance et de crainte,
> Asservie en esclave à plus d'événements,
> Et le piteux jouet de plus de changements?

Nous arrivons enfin au quatrième acte, à l'acte charmant, et qui repose. Après tant de choses impitoyables, et quand nous nous sommes bien fatigués à suivre en ses mille replis la couleuvre, il est si doux enfin d'entendre une voix à l'accent naïf, l'accent même de la jeunesse, une imagination fraîche, un esprit candide!

A côté de Tartufe, Marianne est un repos; après Athalie, on

se repose au petit roi Joas. Dans ce quatrième acte, où se rencontre la grâce de cette comédie, on assiste à l'*interrogatoire* (et c'est le mot) de la petite Jeanne de Clairmont.

Jeanne est perdue, on vous l'a dit, il faut le croire! En vain feriez-vous cette objection que les jeunes filles de ce nom, de cette fortune, attachées à toutes les grandeurs, ne se perdent pas pour un mauvais propos qu'une méchante femme aura dit sur leur compte; en vain dites-vous encore: l'honneur d'une grande maison ne peut s'abîmer ainsi parce qu'un vieux jardinier aura vu une robe blanche errer dans le jardin, à la clarté de la lune de mai... Nous serons aussi rigoureux que la présente comédie, nous dirons, avec lady Tartufe, que mademoiselle de Clairmont est perdue à jamais... C'est que la nouvelle comédie et nous-mêmes nous savons que tout à l'heure, après la *déposition* du jardinier (et c'est dommage encore, cette apparence judiciaire), il doit arriver que par un récit clair, sincère et charmant, où respire en traits ingénus la grâce virginale de la fille innocente, mademoiselle Jeanne de Clairmont sera justifiée aux yeux de sa mère, aux yeux de son prétendu, aux yeux de tous, et que de ces calomnies sans pitié rien ne peut rester dans l'âme de personne.

Aussi bien fallait-il voir avec quel art naturel madame Allan, qui était vraiment une habile comédienne, interrogeait cette enfant qui l'écoute, et qui ne comprend pas où donc sa mère la veut conduire! Admirez en même temps l'innocence de cette enfant interrogée, et qui ne saura jamais à quels outrages elle fut exposée! Enfin que pas un mot de ce récit charmant ne vous échappe; en ce moment chaque parole est une clarté, chaque silence un événement! Telle nuit, à telle heure, en effet, Jeanne a rencontré, dans le jardin de sa grand'mère, un jeune homme; ce jeune homme était renversé et dévoré par le chien de la maison, et comme sa mère venait de s'endormir, et comme il y allait de la vie et de la mort si cette dame était éveillée en sursaut, Jeanne a rassuré ce digne César, qui aboie à tout briser, en parlant à cet homme, comme on parle

à un ami : « Tout beau, tout beau, César ! Tu te fâches contre M. de Valray ; mais c'est mon ami, M. de Valray ! mais je l'aime, M. de Valray ! » Disant ces mots innocents que cet imbécile de jardinier a si mal compris, Jeanne reconduisait M. de Valray à la porte du jardin. D'où venait ce jeune homme ? Elle n'en sait rien. On a dit, plus tard, que M. de Valray appartenait à une société secrète, et voilà pourquoi elle n'a pas parlé de cette aventure. A ce récit enchanteur, raconté d'une façon enchanteresse, écouté avec une ardeur généreuse, à ce récit dont une habile enfant faisait tout un drame, soudain vous eussiez entendu circuler l'aise et le contentement à travers cette assemblée hallucinée, et qui avait eu tant de peine à ne pas succomber sous le regard vipérin de mademoiselle Rachel.

Ah ! les plaisirs de l'émotion ! ah ! les fêtes des émotions douces et bien senties ! Il faut si peu pour tenir le parterre en éveil : un mot parti du cœur, un soupir parti de l'âme, une goutte de sang, pourvu qu'elle ne soit pas tombée d'une veine déloyale ! A quoi bon, je vous prie, à quoi bon, puisque d'un simple récit enfantin vous tiriez soudain tant d'intérêt, tant de pitié et tant de larmes, vous perdre à plaisir en ces obscures combinaisons ? De quel droit charger de tant de crimes lamentables une créature humaine, et nous la montrer avec des penchants si dépravés, enfantant péniblement mille monstres divers ? C'est un malheur, même au théâtre, de trop prouver. Vous voulez démontrer Tartufe, et Célimène vous suffisait !

Supposez en effet, dans cette comédie implacable, non pas une dévote, une intrigante de sacristie, une femme ayant charge d'âmes, mais tout simplement une franche coquine, habile à ses heures, contente de sa prudence de chaque jour, et tout bonnement ni plus ni moins fausse qu'une méchante femme allant droit à son but... avec cette femme-là, qui est vraisemblable, vous aviez à peu près la même comédie et le même drame, et vous aviez beaucoup moins d'embarras, de malaise et de laideur morale !

Votre héroïne sera moins hideuse en ne touchant pas aux mystères,

mais son ambition n'y perdra rien; elle sera moins terrible, en revanche elle sera plus supportable; elle ne sera pas *Tartufe*, et tant mieux pour elle, et tant mieux pour nous. En même temps elle ne sera pas obligée de marcher, et nous ne serons pas forcés de la suivre dans cet assemblage d'idées capricieuses et contradictoires si pénibles à la femme qui les joue, à l'auditoire qui les écoute. Enfin ces coupables menées de la calomnie ne laisseront pas que de nous toucher pour n'être pas tramées derrière une tapisserie à sujets tirés de l'Ancien ou du Nouveau Testament.

Nous voici donc au cinquième acte, enfin ; mais pour que vous le puissiez comprendre et apprécier à sa juste valeur, ce cinquième acte, il faut que vous sachiez que l'auteur de *Lady Tartufe*, qui savait aussi bien que nous les obstacles à surmonter, a imaginé de chercher une excuse à tant de crimes, et, en véritable fille d'Ève, elle a cherché son excuse dans l'amour. Elle s'est dit que, pour rendre supportable lady Tartufe, il suffisait de la faire amoureuse, et elle n'a pas vu, tant l'hypocrisie est un crime atroce, que l'amour qui, en effet, est une excuse suffisante aux crimes de Médée elle-même, ne saurait suffire à excuser Tartufe. Écoutez Bossuet, il haïssait l'hypocrisie autant que Molière. A entendre Bossuet, il n'y a pas d'excuse ici-bas, et même il n'y a pas de pardon là-haut pour l'hypocrite : « S'ils marchent tête levée, dit-il[1], et jouissent « apparemment de la liberté d'une bonne conscience; s'ils trompent « le monde, et si Dieu dissimule avec eux, qu'ils ne pensent pas « pour cela avoir échappé à ses mains. Il a son jour arrêté, il a son « heure marquée qu'il attend avec patience! »

Ainsi, même par la passion qui excuse tant de choses, il était impossible d'excuser lady Tartufe, et pour n'avoir pas compris cette vérité-là tout d'abord, madame de Girardin s'est donné une peine infinie. Elle a cherché, elle s'est débattue dans le vide. Elle a cru que ce masque horrible se pouvait ôter, que ce fard abominable se

1. *Sermon sur le jugement dernier*. t. II, p. 187, édition de Lebel.

pouvait enlever de cette face confuse. Imprudente ! avec ce masque de moins et ce fard ôté à sa joue, il arrivera que votre hypocrisie en sera encore plus hideuse. « O ténèbres trop courtes ! ô intrigues mal tissues ! ô vices mal cachés ! ô honte mal évitée ! » Ainsi parle encore Bossuet ; à l'entendre parler ainsi, ne dirait-on pas qu'il parle du drame d'hier ?

Elle est donc amoureuse, lady Tartufe ! Après tant d'aventures et de galanteries, ce cœur infidèle et pervers s'est arrêté sur M. de Renneville, et c'est pour empêcher le mariage de M. de Renneville, autant que pour isoler le maréchal d'Estigny, que *la Tartufe* a calomnié la fille innocente. Elle sait très-bien l'innocence de Jeanne, lady Tartufe, car c'est elle que M. de Valray allait visiter, la nuit, lorsqu'il a été surpris dans le jardin mitoyen de l'hôtel du Grand-Orient, où madame de Blossac habitait alors. Ainsi peu s'en est fallu que cet autre amant ne mourût dévoré par un chien, sous les fenêtres de la dame, comme le premier amant est mort, tué d'un coup de fusil. Ce qui vous prouve, ô jeunes gens ! qu'il faut se méfier des prudes qui vous font passer par la fenêtre, à minuit.

Ces explications étant données, vous serez moins surpris de voir, au cinquième acte, madame de Blossac, la tartufe, sanglotant sous le faix de l'amour, et se traînant à deux genoux aux pieds de M. de Renneville ! Elle prie, elle supplie, elle s'accuse, elle se reconnaît une misérable :

> Oui, mon cher fils, parlez, traitez-moi de perfide.
> D'infâme, de perdu, de voleur, d'homicide,
> Accablez-moi de noms encor plus détestés
> Je n'y contredis point, je les ai mérités,
> Et j'en veux, à genoux, souffrir l'ignominie.
> Comme une honte due aux crimes de ma vie !

Car, j'en suis fâché pour la catastrophe, voilà pourtant le souvenir qui nous obsède au moment où lady Tartufe appelle à son aide le ciel qu'elle insulte, les hommes qu'elle a outragés. Même il me

semble que le souvenir du vrai Tartufe prosterné et faisant l'aveu de son ignominie avec cet accent qui change en admiration les doutes d'Orgon, nuit quelque peu à l'effet de cette grande scène, où mademoiselle Rachel, attachée à la terre, a fait entendre un humble accent si rempli de pitié et de douleur. Hélas! en ce moment encore, l'hypocrisie a porté ses fruits; on ne savait pas si lady Tartufe était vraie en ce moment; on avait peur encore de ses mensonges; et comme les hommes assemblés ne sont pas volontiers les dupes d'un mensonge pressenti, la scène a été froide, en dépit du talent et de l'admirable effort de la comédienne.

Ajoutez ce dernier motif, que l'on répugne à voir l'hypocrite amoureux véritablement, tant l'amour est une noble et sainte passion, réservée aux belles âmes et aux honnêtes cœurs! Disons tout, car où serait le mal de tout dire? Avec un peu d'audace, et c'est dommage d'en manquer à l'arrivée, quand on en a tant au départ, avec un peu d'audace, madame de Girardin rencontrait un dénoûment digne de *Lady Tartufe*, et digne de la comédienne éloquente qui s'est chargée de ce rôle impossible. Écoutez donc, pour conclure, ce que j'aurais proposé :

Il arrive, à la fin de ce cinquième acte, où toutes sortes de piéges sont tendus à *la* Tartufe, et qu'elle pressent à merveille, en femme qui sait sa comédie et son Molière, il arrive au dernier moment, quand elle a versé, comme on dit, toutes les larmes de son corps, que lady Tartufe est vaincue et qu'elle abandonne la place. Alors, la voilà qui prend son chapeau et qui sort toute seule, comme une femme que l'on met à la porte. Ici, vraiment, était l'obstacle infranchissable, puisque mademoiselle Rachel elle-même ne l'a pas franchi; car le moyen d'imaginer que tant de soin, tant de larmes, tant de prières ardentes, et cette fascination du regard, ne vont pas fléchir ce jeune homme! Le moyen d'imaginer que le *Tartufe-femme* sera vaincu autant que le Tartufe-homme; et le moyen encore de supposer que l'habile comédienne mademoiselle Rachel, avec toute l'autorité de son nom, de son talent, si savante et si expérimentée

en toutes les choses de son art, acceptera un rôle de femme absolument sacrifiée, un rôle impossible, si l'on songe que jamais les plus grands poëtes n'ont pu exciter l'intérêt sur une seule femme qui n'est *plus* aimée ; à plus forte raison si cette femme *n'a* jamais été aimée par l'homme qu'elle aime !

Alors, voyant l'embarras, l'hésitation et la gêne de lady Tartufe au moment où elle quittait la partie, j'imaginais qu'elle poussait si loin la volonté et la fascination, qu'à son dernier cri, à son dernier geste, Hector de Renneville, vaincu par une force supérieure à sa propre volonté, abandonnait, pour suivre cette femme, honneur, ambition, fortune, amour, innocence... et Tartufe-femme triomphait enfin, semblable à ces démons du jardin d'Armide. « Et moi aussi, j'ai vaincu le monde ! » aurait pu dire l'hypocrisie à son tour.

Voilà la pièce et toute la pièce ! Elle est semblable à une éclipse bien calculée : on sait qu'à telle heure le soleil sera obscurci par la rencontre de tel astre indiqué à l'avance; et cependant quand l'éclipse arrive, on court, on regarde, on s'étonne, et l'on cherche à la suivre errante en ces sentiers indiqués par M. Arago. Cette *Lady Tartufe* est une comédie et un drame tout ensemble. Elle brille à intervalles inégaux par l'esprit, la grâce et la vivacité de la comédie, et bientôt elle se couvre d'un crêpe, elle se lamente, elle pleure, elle blasphème. On peut accuser beaucoup de choses dans ces cinq actes ; on ne peut pas nier l'intérêt, la curiosité, le mouvement.

On ne pouvait pas nier la pitié, la terreur, l'invraisemblance, et mille recherches puériles qui ont réussi presque toutes. Le public voulut voir cette bataille nouvelle où mademoiselle Rachel avait couru si vaillamment tant de périls. Ainsi sortait de sa tente Achille désarmé, pendant que ses armes sont aux mains de l'ennemi. « Hector a ses armes. » dit l'*Iliade*. Or, les armes véritables de mademoiselle Rachel, vous les connaissez tous : le voile et le manteau, la pourpre et la bandelette sacrée, et la coupe d'or, et le sceptre, et le poignard, et tout ce qui tient à la poésie inspirée. La couronne au front, le commandement à la bouche, une larme

à peine dans ce regard impérieux. Et s'il faut être une hypocrite, à la bonne heure! Elle sera une hypocrite à la façon des sourires d'Athalie et des promesses d'Hermione.

Mademoiselle Rachel a joué vingt-sept fois de suite *Lady Tartufe*, et c'était tout ce qu'elle pouvait faire. Elle y fut charmante, épuisée, et parfois terrible ; on voyait cependant à chaque parole, à chaque geste, la contrainte et l'effort. A côté d'elle il y avait cette excellente comédienne qui montrait si tard tous les mérites qui étaient en elle... madame Allan! Madame Allan... elle est morte après madame de Girardin ; un peu plus tard le cercueil de mademoiselle Rachel passait entre ces deux tombeaux !

« *Lady Tartufe*, disait M. Villemain avec la grâce de son esprit de tous les jours, c'est la comédie de tous les talents. »

XXVII

Vous voyez que mademoiselle Rachel n'était pas heureuse en ces diverses tentatives de son génie. Elle appelait de toutes ses forces, elle appelait en vain l'œuvre excellente qui la devait mettre en pleine lumière au milieu de l'art moderne ; elle ne l'a pas trouvée ; elle arrivait trop tard. Elle arrivait à l'heure où déjà M. Alexandre Dumas, envahi par le roman, renonçait au drame ; à l'heure où le grand poëte Victor Hugo, retranché derrière *les Burgraves*, jurait de ne pas sortir de ses retranchements. Si bien qu'elle allait à droite, à gauche, au hasard, cherchant sa voie à travers ces ronces et ces épines, et ne la trouvant pas.

La première et la plus malheureuse de ces excursions dans l'art moderne, si l'on peut parler ainsi, fut une certaine *Catherine II* que mademoiselle Rachel accepta après avoir hésité bien longtemps, et dans laquelle elle a dépensé dix fois plus d'invention, de mérite et

de talent qu'il n'en faudrait pour faire revivre un bon ouvrage, et qui mourut entre ses mains parce que l'œuvre en effet n'était pas née viable et ne méritait pas l'insigne honneur que lui faisait mademoiselle Rachel.

Le premier malheur de cette tragédie était justement l'héroïne que l'auteur, M. Hippolyte Romand, avait choisie. Il y avait tantôt vingt ans que cette illustre héroïne était traînée sans vergogne et sans pitié sur tous nos théâtres, de l'Ambigu-Comique au Théâtre-Français, de l'Odéon au Vaudeville; et depuis vingt ans c'était toujours la même inquiétude de savoir comment va s'appeler le nouveau favori. Poniatowsky? Orloff? Potemkin? Il n'y avait pas jusqu'à l'Opéra-Comique qui ne se fût inquiété de cette illustre impératrice à qui nos dramaturges font payer un peu cher les louanges unanimes des philosophes du siècle passé. Ajoutez que l'impératrice Catherine II est une de nos contemporaines, qu'à peine elle est descendue au tombeau, que sa trace est restée vivante en toute la Russie, et que véritablement la Russie ne doit pas comprendre pourquoi cet acharnement sur cette reine dont elle est fière à bon droit.

A bon droit, en effet, car elle est la reine civilisée; elle est la femme élégante et polie qui devait introduire au milieu de son rude empire l'urbanité et les élégances de la France de Louis XV; c'est le bel esprit ingénieux qui sait parler même à Voltaire, et qui s'attire la louange du bonhomme Diderot. Femme et reine à la fois, l'impératrice Catherine a réuni les faiblesses charmantes de la femme aux sérieuses grandeurs de la reine; elle avait une main de fer recouverte d'un gant de velours; elle faisait plier les sauvages qui gouvernaient avec elle; elle n'a eu peur de rien et de personne; elle avait le sang-froid d'un czar et l'emportement d'une czarine; rien ne l'étonnait, et rien ne la trouvait indifférente. Elle haïssait la France par orgueil, elle l'aimait par instinct; en personne habile, elle l'avait vue en effet sous son côté poétique et brillant, à savoir: les tableaux, les ciselures, les vernis, les plumes et les fleurs; l'esprit surtout, et les petits contes, et la grande philosophie.

Elle jouait avec Voltaire aussi librement qu'elle se jouait d'Orloff. Le prince de Ligne l'a-t-il assez aimée? A-t-il déployé pour elle ses *concetti* les plus tendres? En même temps, quel essai plus ingénieux et plus français de cette royauté géante, et jusqu'alors sombre, mystérieuse, cachée, brutale, succombant le soir sous l'ivresse, se réveillant. le lendemain, prête également à la gloire, à la vengeance, à la conquête!... Catherine II. c'est la perle brillante de cette couronne de bronze; elle est le diamant qui brille à ce sceptre de fer : soleil et glace éternelle, printemps fleuri qui touche à l'hiver sans fin, jeunesse d'un peuple à la barbe blanchie! En a-t-on raconté assez de fables! Et toutes ces fables ont été vraies!

Le bien qu'on en dit est vrai, le mal est vrai. La louange n'est pas suspecte. et la satire, on peut y croire. Jetez des fleurs sur le chemin du despote, vous n'êtes pas un lâche, et chargez d'épines cette couronne, vous faites justice. Quoi que vous disiez, on vous croira; l'on aura bien raison de vous croire, et vous direz juste.

N'allons pas cependant nous écrier comme faisait un membre du Conseil des anciens (il faut citer pour montrer où en était cette politique) : « Les habitants du Nord! Esclaves ensevelis huit mois de « l'année sous des frimas! Indignes, par leurs mœurs et leur carac- « tère sauvage. de respirer le même air que nous! » Voilà comme en ce temps-là la Russie était traitée, et cela de bonne foi, sans que l'orateur s'imaginât qu'il disait en effet une énormité. Eh bien! la même exagération bouffonne s'est portée sur les hommes historiques de la Russie. On en a fait des tigres ou des moutons; de petites filles ingénues dignes d'entrer au Gymnase, ou bien de véritables impératrices souillées et sentant l'huile des mauvais lieux, comme on en voit dans les satires de Juvénal. Quant à l'impératrice Catherine II. elle a été jetée en même temps dans tous les extrêmes : C'est un monstre, et c'est un ange; elle soupire, elle hurle. Elle est la Galatée qui se cache dans le saule; elle est la femme sauvage qui se nourrit de chair crue.

Vous avez beau dire à MM. les poëtes : Mais enfin. Messieurs,

il faudrait s'entendre, il faudrait prendre parti pour ou contre cette femme illustre ; il faudrait être du côté de Voltaire et de d'Alembert, ou bien s'expliquer comme les plus vils pamphlétaires. Ces messieurs vous trouveraient importuns, si vous parliez ainsi. C'est une si belle chose, en effet, le caprice, et cela est commode au bout du compte, de passer du blanc au noir, selon la nécessité du moment. O l'impudique ! O le grand homme ! A bas la maîtresse d'Orloff ! Vive Catherine *le Grand !* La singulière poésie et la poétique étrange, qui remplit son tablier de pierres et de couronnes, et qui prodigue avec aussi peu de sans gêne les malédictions que les baisers !

Mais, disent-ils à voix basse et les cheveux hérissés, elle a tué son mari ! Sans doute, et c'est un grand crime ; or l'histoire en est remplie de ces sortes de crimes, et moins excusables que le crime de Catherine II. Il lui fallait nécessairement tuer ou être tuée : elle mourait sous le bâton, si son mari n'était pas mort sous le poignard. Elle avait été couverte, par cet ignoble barbare, de mépris et d'insultes qu'une femme, une femme comme celle-là surtout, ne pardonne jamais. D'ailleurs elle était jeune, elle était belle, elle était entourée incessamment de passions violentes ; elle avait à satisfaire des ambitions sans frein ; elle était poussée à bout, et enfin, *l'usage*, en même temps que la nécessité, autorisait ces poignards. Encore une fois, et c'est tant pis pour l'histoire, l'histoire elle-même a fait excuser de plus grands crimes, la poésie a jeté son mensonge officieux sur des violences plus coupables.

Une fois que la poésie dramatique, parlant de ces meurtres, a débité son contingent d'indignation, ça lui est égal que Catherine II ait toléré la mort de ce sauvage qui l'aurait étouffée quelque beau jour en l'embrassant ; et à nous donc, que nous importe ? Enfin, ce chapitre effacé, restent la femme et la reine ; restent les faiblesses et les grandeurs, les soupers et les victoires, les conquêtes de l'épée et les conquêtes de l'éventail. Nos anciens, qui savaient concilier toutes choses, auraient appelé la tragédie de

Catherine II une *tragi-comédie*, et l'héroïne étant donnée, ils se seraient bien gardés, ces habiles gens, de trop insister sur *sa majesté*. L'auteur de *Catherine II* eut le grand tort, puisqu'il écrivait une *tragi-comédie*, de trop écrire une tragédie.

Au lever du rideau, ce prince Ivan invoquant du fond de sa prison la liberté, l'espace et le soleil, est semblable à Marie Stuart invoquant le nuage enchanté qui vient de la France. La situation est la même ; avec cette différence toutefois que l'impératrice Catherine, peu semblable en ceci à la reine Élisabeth, ne veut pas la mort du captif ; au contraire, elle aime Ivan de tout son cœur ; elle se montre à lui, ignorant et amoureux naïf, dans l'appareil d'une jeune fille ignorante et naïve ; elle fait pour Ivan ce que Cléopâtre faisait pour Marc-Antoine : elle l'enivre d'amour. Le piége est bien tendu ; Ivan tombe aussitôt dans ce piége : il aime, il est aimé. Alors commence entre elle et lui le duo monotone des jeunes amours.

Quelle invention cependant, l'impératrice Catherine, qui vient de nous avouer elle-même qu'elle a trente ans, roucoulant tourterelle amoureuse, dans une prison d'État, avec un sien cousin que les seigneurs révoltés veulent placer sur le trône ! En fin de compte, l'impératrice fait toutes les avances ; elle veut être aimée, bon gré, mal gré, de ce petit jeune homme. Elle cache son nom et son rang. En tout état de cause, c'est un vilain rôle pour une femme, et surtout pour une héroïne de cette taille ; sans compter que la triste impératrice ne s'appartient plus guère ; elle est suivie nuit et jour par un amoureux qui me paraît brutal sur l'article. Nous parlons d'Orloff, l'amant de la reine. Dans cette tragédie, Orloff ne veut perdre aucun de ses droits ; Catherine est à lui, il garde Catherine ; il parle en maître, en seigneur ; la voix haute, le regard insolent, le geste peu amical. Aussi bien Catherine se cache avec soin, quand elle va, dans l'ombre du cachot, consoler le pauvre Ivan qui l'appelle. Hélas ! vains efforts et précaution inutile. Orloff est là toujours ; il se cache, il se déguise ; il regarde, il écoute. Ah ! que nous voilà bien loin des princesses de Racine !

Où êtes-vous beautés, respectées même dans leurs faiblesses? Que nous voilà bien loin de ces adorables créations du génie athénien! Chère et pauvre enfant, Rachel, que ces nouveautés lui semblaient misérables, comme elle était effarée et perdue au milieu des passions brutales de ce nouveau monde! Où sont-elles, ces belles jeunes filles, dont à peine la main tremblante d'un amant osait toucher le manteau? Que sont-ils devenus ces timides respects d'Oreste lui-même, qui s'emporte en mille fureurs contre la destinée, et qui courbe la tête devant l'ingrate et l'insolente Hermione?

C'est que la tragédie antique vivait surtout de retenue et de modestie. Au prix même d'une couronne elle n'eût voulu franchir d'un pied imprudent ses étroites limites. Nous avons changé tout cela, nous autres : ce qu'on ne peut pas raconter aujourd'hui, on le montre. Allez dire au parterre que l'impératrice Catherine est obsédée par un soudard de six pieds et quelques pouces, qui se fait aimer, le pistolet sous la gorge, votre récit sera sifflé; montrez-nous, au contraire, cet étrange garde du corps, ce mari qui n'est pas même un mari de la main gauche, et votre horrible héros aura des chances d'être applaudi.

Qu'elle était triste et charmante à voir notre Rachel, à peine échappée à ses plus beaux rôles, quand elle se vit soudainement jetée au milieu de ces mœurs sauvages, de ces brutalités incroyables, de cette langue à part, plus voisine du corps de garde que des salons de la cour la plus brillante! Il y avait dans son attitude une terreur si profonde et tant d'étonnement sur son visage! On eût dit qu'elle se demandait si elle était le jouet d'un rêve, si elle était hier encore Hermione, Aménaïde, Esther ou Monime.

Le troisième et le quatrième acte de cette *Catherine II* n'étaient pas moins extraordinaires que les deux premiers. L'impératrice Catherine, c'est sa fantaisie impériale, n'est pas contente de son facile triomphe sur le cœur de son Ivan; car enfin, comme nous le disions tout à l'heure, Ivan n'a vu encore qu'une seule femme, et cette femme peut dire comme il est dit dans l'opéra de *Jean de*

Paris : « Quel bonheur, que cette auberge, *la seule qui soit sur la « route,* ait été justement choisie pour l'étape de la princesse! »

Donc au quatrième acte, il y aura fête au Palais d'hiver; les plus belles dames y seront conviées. Chacune arrive avec ses grâces, sa beauté, sa jeunesse; l'impératrice elle-même, afin que toutes les chances soient égales, elle dépose une heure le sceptre et la couronne. Puis dans ce sérail où il est attendu, le jeune Ivan choisira celle qu'il veut épouser. C'est tout à fait les rondes de notre enfance : *Entrez dans la danse, et puis vous embrasserez celle que vous aimerez!* Voilà comment sont creusés les cachots de la Russie. Une visite amoureuse le matin, une course de traîneaux à midi, bal à l'ermitage le soir, enfin, mariage à volonté!

Quelles inventions! Quelles croyances voulez-vous qu'on ajoute à ces histoires dérangées à plaisir? Vous savez très-bien qu'il y a deux vérités, la vraie vérité et la vérité de convention; mais au-dessus de l'une et de l'autre il y a la vraisemblance. Au théâtre et dans les livres, la vraisemblance est la seule vérité qui soit inflexible. Or le bon sens le plus vulgaire nous dit à tous qu'il est impossible que jamais la chose se soit passée comme vous le dites entre Catherine II et l'empereur Ivan de Russie. Ajoutez ceci, que cette espèce de tentation de saint Antoine jetait sur l'héroïne un affreux vernis de cruauté, quand on songe que ce jeune homme est attendu par les assassins qui déjà ont tiré leurs poignards. Ce sont là des malentendus d'autant plus inexplicables, que le prince Ivan lui-même se plaint, en très-bons termes, de servir de bouffon et d'ornement à cette fête impériale. Quant à la scène où le prince accable d'injures l'impératrice épouvantée, au milieu de ces courtisans immobiles, la scène est tout simplement absurde.

Mais, nous dira-t-on, c'est la scène terrible entre Élisabeth et Marie Stuart! Si l'on dit cela, on dira une sottise; en effet, ce n'est pas, tant s'en faut, la même scène. Marie Stuart est reine, tout comme Élisabeth : c'est une femme qui insulte une femme; elles sont là, face à face, irritées, implacables; deux rivales; rivales du

côté de la beauté, du côté de la puissance. Marie est captive, Élisabeth la vient insulter dans sa prison : quel homme assez courageux et assez malavisé pour intervenir entre ces deux colères?

Au contraire, ici, dans *Catherine II*, nous ne comprenons guère que le prince Ivan ait le temps, non pas de dire un mot contre l'impératrice, mais de faire un geste de mépris. Eh quoi! toute la cour prête l'oreille à ces injures? Orloff, le capitaine des gardes, les appuie de son silence; les amis, les complices de l'impératrice la laissent exposée à ces outrages dont ils ont leur bonne part. Est-ce possible? Enfin considérez qu'Ivan est un homme insultant une femme, non pas chez lui, dans son cachot, mais chez elle et dans son palais! Encore une fois, prenez garde à la servile imitation! elle est la mère des avortons et des œuvres manquées. Elle a fait, par exemple, débiter au jeune Ivan une petite fable dans le genre des fables que le premier Brutus, au second acte de *Lucrèce*, débite au jeune Tarquin. Les apologues de Brutus sont à leur place dans la tragédie de M. Ponsard, dans ce lointain historique et dans la tyrannie des Tarquins; mais je ne comprends guère le jeune Ivan faisant le métier d'Ésope en triste humeur, dans les humides cachots de Schlusselbourg.

Cette longue intrigue se termine par l'imitation la plus complète de *Bajazet*. Poussée à bout par le prince Ivan, Catherine II finissait par s'écrier :

> Laissons ces vains discours, et sans m'importuner,
> Pour la dernière fois, veux-tu vivre ou régner?

De son côté Ivan, non moins décidé que Bajazet à ne pas épouser cette horrible femme, répondait comme il était interrogé :

> Je ne l'accepterais que pour vous en punir,
> Que pour faire éclater, aux yeux de tout l'empire,
> L'horreur et le mépris que cette offre m'inspire!

Ce que voyant, le comte de Bertucheff, qui joue d'un bout à l'autre de la pièce le rôle d'Acomat, s'écrie de son côté :

> Prince aveugle! ou plutôt trop aveugle ministre!
> Il te sied bien d'avoir, en de si jeunes mains,
> Chargé d'ans et d'honneurs, confié tes desseins
> Et laissé d'un vizir la fortune flottante
> Suivre de ces amants la conduite imprudente!

Le tout se termine, comme cela devait finir, par la mort du jeune Ivan; il est tué par Grégoire Orloff, plus jaloux que jamais de l'impératrice :

> Ah! que fait Bajazet? pourrai-je le trouver?
> Madame! aurai-je encor le temps de le sauver?

Alors elle arrive tremblante :

> Bajazet... Que dis-tu? Bajazet est sans vie.
> L'ignoriez-vous?

Mais vraiment non, Catherine II ne pouvait pas ignorer la mort d'Ivan dans cette tragédie; au contraire, l'histoire ne dit pas positivement qu'Ivan soit mort par l'ordre de Catherine. Ainsi, avec toute votre bonne volonté pour cette illustre personne, vous la traitez plus mal que ses plus cruels ennemis. A chaque instant vous lui reprochez l'assassinat de Pierre III, ce hideux tyran dont la mort a été un bienfait pour la Russie, et vous ne dites pas que cette révolution n'a coûté à la Russie entière que la vie de cet homme. Vous nous montrez toujours cet Orloff comme un portefaix qui tient à gagner ses gages, et vous ne dites pas les travaux, le courage, la patience, l'intelligence de cette grande souveraine; vous faites de la prison d'Ivan un boudoir, de cet Ivan un prince Éliacin, et vous ne dites pas qu'il était le point de ralliement, le drapeau, l'espérance enfin de tous les conspirateurs que contenait la Russie; en un mot, vous nous annoncez pompeusement Catherine II, et vous vous contentez

de nous montrer trois ou quatre petits levers de l'impératrice, laissant dans l'ombre le côté héroïque de cette reine que le roi de Prusse, qui se connaissait en grandeur, plaçait entre Lycurgue et Solon ! C'est bien mal comprendre l'histoire et se jouer sans profit des événements les plus graves et les plus solennels.

Une femme qui a fait reculer les forces de l'empire ottoman et porté les limites de la Russie au Caucase !... Une impératrice qui, durant ce long règne de trente-trois ans, a touché à tous les points importants que débat encore à cette heure la politique moderne, et ce travail, cette gloire, uniquement pour être traitée à la façon d'une héroïne de bucolique : « Un dieu lui a fait ces loisirs ! »

Cependant mademoiselle Rachel, dans ce premier rôle de sa création, combattit avec un grand courage. Elle appelait à son aide, avec l'accent le plus énergique, cette voix d'un si beau timbre, tout ce qu'elle avait d'art, d'intelligence et de goût. La pièce à chaque instant manquait sous ses pas ; la tragédienne était immobile, elle n'entendait que des voix confuses, elle ne voyait que des fumées au fond de ces abîmes. Onze fois de suite elle imposa cette *Catherine II* à son peuple ; mais enfin, le onzième jour, elle disait avec un gai sourire : « Oh ! pour le coup, Madame, allez, s'il vous plaît, toute seule, je n'ai pas la force de vous traîner plus loin. »

« Voyez-vous, nous disait-elle un jour qu'elle nous parlait de ces prétendus rôles historiques, tous les malheurs des poëtes de ces temps-ci, c'est de savoir trop de tragédies et pas assez d'histoire. Il y avait hier chez moi un enfant du collége Rollin qui portait un livre où l'histoire de Cléopâtre était racontée. Eh bien ! j'ai trouvé dans quatre ou cinq lignes de ce livre une Cléopâtre qui m'eût convenu à merveille. « Elle se vêtit, selon l'usage, de ses plus somptueux vêtements... Elle se plaça dans un cercueil rempli de parfums auprès de son cher Antoine, et, livrant sa veine au serpent, elle s'endormit dans une mort paisible comme le sommeil ! »

Elle avait appris par cœur ces quatre lignes de l'historien latin, et elle les disait à la façon d'un lecteur du Portique d'Agrippa.

XXVIII

Sur l'entrefaite, un double événement s'était produit au théâtre, à savoir les *Burgraves* mal reçus au Théâtre-Français, et *Lucrèce* à l'Odéon. *Lucrèce* a manqué à mademoiselle Rachel; mademoiselle Rachel est la mère de *Lucrèce*. Elle avait donné le mouvement, elle avait imposé la révolution littéraire d'où *Lucrèce* est sortie. A son insu, le poète qui sur les bords du Rhône, et si loin des émotions du théâtre, écrivait cette œuvre à l'ancienne marque, obéissait à mademoiselle Rachel. Et que c'eût été là un beau spectacle : la tragédie et la tragédienne se produisant l'une et l'autre à la même heure! On ne sait quel malentendu, quel dédain du Théâtre-Français, inné chez lui pour les poètes sans nom et pour les œuvres vraiment nouvelles, rejeta à l'Odéon la seule tragédie ancienne qui fût réellement une tragédie, et chargea madame Dorval, la reine éloquente, échevelée et touchante du drame moderne, la Thisbé, la Marion, de venir en aide à la victime des Tarquins, lorsqu'elle meurt en proclamant la république romaine.

Cette apparition de *Lucrèce* étonna quelque peu mademoiselle Rachel; il lui sembla que cette victime illustre était une victoire que lui dérobait madame Dorval, et, pour avoir sa juste revanche, elle appela à son aide une tragédie assez voisine de *Lucrèce* et des premières agitations de la république pour que la foule pût se croire encore à *Lucrèce*. Allons, se dit-elle, je vais leur montrer comment il fallait jouer *Lucrèce*, et comment je l'aurais jouée; ils me verront dans *Virginie*, et ils se repentiront de leur impuissance. O les ingrats! qui ne m'ont pas attendue! O les malavisés qui s'en vont chercher la comédienne même de la prose et des drames bruyants quand je suis là, moi, la tragédienne en vers, la tragédienne exacte et correcte, enfant de Corneille et sœur de Racine!

Ils ont joué sans moi la tragédie... ils m'ont emprunté mes licteurs, mes chaises curules, ma pourpre et mon sang; ils ont soulevé sans moi des transports d'admiration dans l'œuvre éclatante qui devait être en effet la première et la plus juste récompense de ma tâche accomplie; eh bien! ils apprendront que je suis encore, en dépit de leur découverte, la seule et l'unique tragédienne. Hors de mes domaines, cette Dorval qui appartient au drame! Hors de mes républiques, ces Romains de M. Ponsard qui parlent si bien la langue ancienne!... *Et moi seule*, encore une fois.

Tel était son raisonnement; tel fut à peu près son langage. Évidemment elle avait une revanche à prendre, et cette revanche, elle la prit vite et bien avec *Virginie*, une œuvre taillée en effet sur le patron de la *Lucrèce*, et qui lui ressemblait comme ressemble à sa sœur aînée une sœur cadette qui n'est pas du même lit.

L'attentat du décemvir Appius, et Virginie, la Lucrèce plébéienne, immolée en plein forum par son père au désespoir, remplissent une des plus touchantes narrations de ce grand écrivain politique appelé Tite-Live. Après *Lucrèce*, et pour confirmer ce grand suicide au nom de l'honneur des femmes, *Virginie* arrive à son heure, et la voilà qui va mourir pour l'affermissement de cette république engendrée dans le sang de Lucrèce. Depuis tantôt soixante ans que les rois ont été chassés de Rome par l'exécration universelle, le gouvernement de cette république a passé dans les familles patriciennes. Tout leur appartient dans cette cité qui se croit libre ; ils sont les juges, ils sont les prêtres, ils sont les capitaines; ils commandent au forum, au temple, à l'armée; ils s'enivrent à ce point de leur puissance, qu'ils ne voient pas que ces deux patriciens, précédés de la hache et des faisceaux du licteur, et qui s'appellent des consuls, finiront bientôt par être atteints à leur tour de cette haine vigoureuse que le peuple romain porte à tout ce qui lui rappelle, ou de près ou de loin, la royauté de Tarquin le Superbe.

De là cette guerre acharnée entre le sénat et le peuple, et la lutte de ceux qui veulent retenir tout le pouvoir contre ceux qui en récla-

ment une part légitime. A la fin donc, il fallut donner au peuple des garanties contre la royauté consulaire, et reconnaître à ces tribuns l'autorité même des consuls. C'est qu'en effet le peuple était le plus redoutable en nombre, en patience, en force, et qu'il était persécuté par les intimes blessures faites à son orgueil.

Ainsi entre Lucrèce, ce chaste et glorieux commencement de la liberté romaine, et Virginie, enfant du peuple, qui paie sa bienvenue dans la liberté de Rome aussi cher et d'un aussi grand cœur que la grande dame patricienne, vous avez vu plus d'une révolution qui pouvait tout perdre : la retraite sur le mont Sacré, la création et la révolte des tribuns du peuple, les familles plébéiennes violemment poussées au consulat, la rivalité ardente entre les plus grands noms de la paix et de la guerre. A leur tour, les patriciens écrasés par le nombre tremblent pour leurs priviléges, et maintenant ce ne sont plus les familles consulaires qui sont en butte à la haine de ce peuple injuste et jaloux, ce sont les parvenus de la veille, les plébéiens choisis par l'élection. La république tourne ainsi dans un cercle turbulent de triomphes, de combats, de batailles et d'émeutes au sein de la cité, autour du Capitole. Tout à coup enfin l'indignation pour Virginie égorgée au pied du tribunal d'Appius jette la ville entière dans cette concorde furieuse qui produit les révolutions d'une façon inévitable. Aussitôt une voix s'élève de ces divers partis qui tout à l'heure encore étaient disposés à s'égorger ; le peuple et le sénat, les dieux et les hommes sont d'accord pour rendre exécrables ces crimes de la violence et de l'injustice, ces attentats contre les mœurs, plus dangereux et plus violents, juste ciel ! que les crimes contre les lois.

C'est ce mélange habile des événements de la politique et des passions cachées de l'histoire, qui fait la grande valeur du récit de Tite-Live. A peine a-t-il commencé, de sa voix la plus calme, à nous dire par quelle suite d'inspirations sages ou turbulentes a déjà passé la république romaine, que déjà nous nous prenons à être attentifs pour savoir ce que deviendra cette république agitée par tant de pas-

sions bonnes et mauvaises, par tant de principes opposés. Que fera ce peuple abandonné à lui-même? que deviendra ce sénat livré aux passions qui ont perdu les Tarquins? que devons-nous espérer ou craindre de ces jeunes gens emportés par l'orgueil et par la fougue de l'âge? quelle honte nouvelle sortira de ces réunions d'insensés, qu'un historien appelait *le séminaire des Catilinas à venir?* Voilà tout d'abord ce qui éveille et pique notre attention.

Cependant l'historien poursuit d'un pas ferme son récit commencé; il s'arrête à toutes les guerres de la place publique et du champ de bataille; il vous dit le nom de tous les consuls. Puis, tout à coup, les consuls et les tribuns, comme fatigués de cette lutte sans issue, abdiquent le pouvoir, et, sous prétexte de donner à la république un code de lois, dix magistrats sont créés avec pleine et entière puissance de vie et de mort. A peine créée, nous assistons à la grandeur et à la décadence de cette royauté nouvelle. Sous les premiers décemvirs, Rome se rend forte et grande; l'année suivante, les nouveaux magistrats tournent à l'orgueil; ils y tombent tout à fait à la troisième année. et maintenant que le peuple a perdu ses tribuns qui le protégeaient, maintenant que les sénateurs eux-mêmes sont forcés d'obéir à cette magistrature sans contre-poids, Rome entière est frappée de stupeur.

Quoi donc! obéir à ces *dix Tarquins?* Quoi! plus de protection contre les violences? plus d'appel au peuple contre des châtiments indignes? point de recours contre un arrêt de mort? Les lois de ces nouveaux décemvirs n'étaient pas moins funestes que leur tyrannie. Ils venaient d'écrire sur le bronze deux nouvelles tables de lois, lois insolentes pour tout ce peuple qui pleurait ses tribuns, grands défenseurs de l'égalité entre les ordres de la nation. Désormais, c'est la loi des décemvirs; toute alliance entre la fille plébéienne et le patricien est interdite! Loi cruelle qui fut rapportée plus tard, à la prière même des membres du sénat. Eh bien! de cette loi publiée par Appius Claudius, un des décemvirs, notre drame va sortir. Ce Claudius, jeune homme extraordinaire, doué de tous les dons de la nais-

sance et de la fortune, appartenait à la famille Claudia, si chère à Rome par tant de services; c'était une de ces turbulentes et intrépides natures, comme on en devait rencontrer dans une cité toujours en l'air, toujours en émeute, pleine d'audace et d'ambition, et qui comprenait que sa liberté même était attachée à ces tumultes sans cesse apaisés et sans cesse renaissants. Ces jeunes indomptés qui ont servi, même par leurs violences, la grandeur de cette république, en la faisant passer de la sagesse d'un gouvernement fort à la force d'une faction, devaient avoir pour héritier de leur luxe, de leur ambition et de leurs vices, Jules César en personne.

Une fois lancés dans cette voie ardente de la dépense, de l'orgueil et de la concupiscence, rien ne pouvait les arrêter : ni le nom des aïeux, ni le souvenir des vengeances populaires, ni le châtiment levé sur leurs têtes ; au contraire, plus le danger était grand, plus violente était la menace, et plus ces *superbes* mettaient un certain orgueil à tout braver.

Ce qui augmentait encore l'insolence naturelle de ces jeunes patriciens, une fois qu'ils étaient au pouvoir, c'était la honte des humiliations qu'il leur avait fallu subir avant de s'élever à ces dignités malheureuses que l'élection seule pouvait leur donner. Plus l'humiliation avait été grande, et plus l'autorité de cet homme élu par tant de bassesses était inflexible et furieuse. A eux dix, ces nouveaux magistrats avaient une garde de cent vingt licteurs qui remplissaient le forum; ils usaient et abusaient contre chacun et contre tous de leur sentence... une sentence sans appel. Écrasé par ce pouvoir sans contre-poids, le sénat attend l'heure de la réaction, pendant que le peuple, ameuté au tribunal formidable, épie un souffle de liberté du côté de ce sénat immobile et muet.

Voilà ce que nous montre Tite-Live, voilà l'émotion que nous aurions voulu retrouver dans la tragédie de M. Latour. La peur de ce pouvoir absolu, fondé sur les ruines des tribuns et des consuls, nous eût tout d'abord tenus attentifs. Une fois que l'on sait bien quel est le héros du drame en litige, et sur quelle base se fonde son vice

ou sa vertu, soudain tout s'éclaircit autour du drame que l'on vous raconte. Comme aussi il était facile d'expliquer comment cet Appius Claudius, plus hideux (*fœdius, invisius animal*) que tous les rois chassés par Brutus, le visage d'un homme, le cœur d'un tigre, également incapable d'entrer dans la communauté de sentiments qui unit le genre humain, domine ses collègues eux-mêmes par ses violences, gardant pour lui une partie de leurs crimes avec toute la haine du peuple romain.

L'auteur de la tragédie nouvelle n'a pas insisté sur le portrait de ce funeste héros. Tite-Live, et Cicéron après Tite-Live, ont tracé d'une main énergique et passionnée l'image enchanteresse de cette Virginie qui ouvre la scène. Fille d'un soldat, Virginie doit quitter tout à l'heure le foyer paternel, pour suivre à l'autel Icilius, son fiancé. La jeune fille, seule en ce moment solennel, invoque ses pénates d'argile, et cette invocation fournit au jeune poëte un prétexte pour entasser dans ses vers d'archéologue les mots, les formules, les caprices du costume romain, des croyances, des mœurs et des habitudes romaines :

> Dieux lares, protecteurs du foyer domestique !...
> Les couronnes de fleurs et le rayon de miel...
> Dieux familiers ! dieux très-bons !...

Toute l'invocation est écrite de ce style ; on y trouve un jeune esprit qui a étudié en toute hâte, d'un jour à l'autre, l'antiquité romaine, et qui en remplit, coûte que coûte, sa première tragédie, appliquant ainsi au moyen âge de la république romaine le procédé appliqué naguère au moyen âge français : Par Notre-Dame ! Par saint Jacques de Compostelle ! Messire ! Messeigneurs ! Ma bonne dague ! Ma bonne lame de Tolède ! et autres formules de latinistes ou de chroniqueurs de collége, par lesquelles ont été évoqués tant de Romains et tant de Barbares qui ressemblent, dans nos drames, à ces personnages des vieilles tapisseries qu'il ne faut voir que de loin.

Toutefois ces vieilles façons latines, ces nobles formules ont un grand charme dans la bouche d'une jeune Romaine élégante, bien vêtue, à la tête intelligente et fière; ces vieux mots, quand ils sont placés à propos, semblent grandir le discours; il nous semble à nous-mêmes que nous sentons de plus près la fréquentation des âmes antiques. Enfin cette intelligente Rachel les disait avec une grâce, un accent, un charme que les choses passées, elle absente, ne retrouveront jamais.

Tout le premier acte est rempli de ces détails dont le parterre est avide, et que l'auteur pousse trop loin, quand, par exemple, il parle *des frères arvaux* et du prêtre *fécial*. A ces barbarismes gallo-romains, je préfère l'entrée du sénateur Fabius dans la maison de Virginius le soldat. Le noble patron n'a pas été invité aux noces de la fille de son client, et il vient de lui-même demander à Virginius le soldat, pourquoi donc, en ce jour solennel, Virginius le soldat manque de respect à son général.

Cette entrée du vieux patricien est imposante et belle, mais je la voudrais moins fastueuse et moins éloquente. Pour n'avoir pas été invité à la noce, ce n'est peut-être pas bien la peine que le vieux Fabius des anciennes guerres récite à son soldat toute l'histoire de sa maison :

> Trois cents hommes, trois cents d'une même famille,
> S'éloignent, légion dont le moindre soldat
> Eût pu, dans les grands jours, présider le sénat!

Mais le moyen de se priver d'une si belle histoire, quand on est en train de chercher la couleur locale du mont Palatin à la tribune aux harangues et du théâtre au forum?

Grâce à ces hors-d'œuvre, qui allongent cette exposition d'un drame trop connu pour être expliqué bien longuement, l'exposition du drame est d'une longueur suffisante; l'entrée d'Appius Claudius dans la maison du soldat est un des mouvements judicieux de cette tragédie. Malheureusement, quand Appius lui reproche de perdre

son temps dans les joies domestiques. Virginius le soldat ne trouve
rien de mieux que de répondre à ces injustes paroles du décemvir qui
veut l'éloigner par une accumulation de circonstances plus romaines
celle-ci que celle-là :

> Voyez de ce côté, regardez sur ces murs
> *Ces bracelets d'argent, ces armes, cette chaîne,*
> Riche butin, surtout *la couronne de chêne,*
> *Qui m'a fait voir,* un jour, le peuple à mon aspect,
> Pendant les jeux publics, se lever par respect!

A ces mots, Virginius, qui veut partir en toute hâte pour rejoindre
l'armée, sort de sa maison et mène sa fille à l'autel. Resté seul,
l'amoureux Claudius s'amuse à étudier le moindre ameublement de
ce logis :

> Ce tranquille *foyer, ces meubles* et le reste...
> *Sa tunique, son lit, ses pures bandelettes.*
> Et ces *dieux familiers* ornés de *violettes.*

A ce moment, le spectateur s'inquiète pour savoir comment le
décemvir saura empêcher le mariage de Virginie. Virginie en effet
nous semble sauvée ; elle est à l'autel, conduite par Fabius, entre son
père et son mari ; la prêtresse de Vesta marche devant la jeune fille.
En ce moment la jeune fille menacée ne présente le flanc découvert
à aucun malheur... Hélas! à cette sécurité d'un honnête amour
Claudius a mis bon ordre. Il exige

> Pour empêcher l'hymen, qu'on invente un prodige.

En effet le flamine obéit ; les dieux ont parlé, l'*airain a pleuré*
(*œra sudant*), le hibou a chanté son triste présage ; la jeune fille
aura touché le seuil d'un pied imprudent... Plus d'hymen :

> L'épouse et son cortège
> Reviennent consternés. Ah! *Vénus* me protège!

s'écrie Claudius. Ce retour imprévu, cette jeune fille chassée du temple par un présage menteur, ce vieux soldat qui va reprendre son service d'armée, Virginie immobile et muette, tout cela est d'un effet dramatique, et, en fin de compte, ce premier acte est un premier acte heureux.

Au second acte, commence pour tout de bon l'attentat de Claudius. A vrai dire, je n'aime guère les pressentiments de Virginie; ils me rappellent trop, pour le fond et pour la forme, les frissons de la Desdémone de M. Ducis, quand elle s'écrie à plusieurs reprises : *Tu seras malheureuse!* Les vertus romaines sonnent je ne sais quoi de plus grand et de plus actif; elles ont l'âpreté des fruits sauvages; elles sont moins inquiètes et plus calmes :

Virtus in usu sui tota posita est.

« la vertu est tout entière dans ses œuvres ». Pour la femme romaine des premières époques, la vertu est une occupation et non pas un pressentiment; elle accomplit fièrement son devoir, sans se faire de cet accomplissement nécessaire... une peine... un mérite. Elle sait d'ailleurs que la pudeur est à la fois une grâce, une coquetterie et une force. Effacez donc ces lamentations efféminées qui ne sortent pas d'une bouche romaine. Comme aussi je n'aime guère que Virginie, quand *elle se rend aux écoles*, dit Tite-Live, fasse la rencontre de cette horrible vieille, faite à l'image de la Canidie d'Horace :

> Une femme est venue en riant m'aborder.
> Puissent, m'a-t-elle dit, les dieux vous accorder
> Les plaisirs de votre âge et ce bonheur splendide
> Que fait naître l'amour dans une âme candide !

Cette vieille n'est pas la contemporaine de Virginie; vous ne la trouverez que bien plus tard, dans toute la corruption des mœurs, pour ouvrir le *Satyricon* de Pétrone. Il faudrait donc, pour bien faire, effacer aussi ce détail d'une corruption précoce, tout comme vous

aurez retranché cette invocation aux mânes de Sylvie, qui nous rappelle *Isaure au pied d'un saule assise*. Vous avez beau dire : *C'est un détail!* Un détail tant que vous voudrez; ce détail n'est pas à sa place. En revanche, j'aime fort ce passage où la Virginie indignée rejette, la tête haute et le geste menaçant, les présents du corrupteur :

> Et ces vils ornements qu'il m'ose présenter,
> Sont faits de ce métal qui sert pour acheter.

C'est un beau cri parti de l'âme, et qui amène à merveille la belle scène entre Claudius et sa victime. Vous parlez d'imitation, vous parlez d'entasser sur le plus petit espace possible le plus grand nombre de détails historiques çà et là ramassés, sans choix, sans trop de goût et au hasard, mais ne voyez-vous pas que vous faites de la tragédie le catalogue d'une vente à l'encan? Les détails que vous aimez tant, et qui n'ont pas sauvé le *Caligula* de M. Alexandre Dumas, il faut les blâmer, d'abord parce que la tragédie ne sera jamais, quoi qu'on fasse, un entassement de curiosités et de bric-à-brac ; il faut les blâmer ensuite, parce que cette préoccupation, digne d'un commissaire-priseur, empêche les jeunes esprits d'imiter et de copier, comme il la faut imiter, l'histoire ancienne.

A votre entassement de guirlandes, de bandelettes, de couronnes de chêne, de verveine, d'orge et de miel, je préférerais, et de beaucoup, une belle expression latine traduite avec génie, et transportée du latin dans le français de façon qu'elle n'en puisse plus sortir. C'était là le secret des maîtres, de Racine ou de Corneille. Ils ne se sont jamais inquiétés, que je sache, de ces détails de marchandes de modes, de tapissiers et de tailleurs; en revanche, dans cette tragédie de *Virginie*, nos maîtres n'auraient pas laissé passer, sans les traduire d'une façon digne d'eux et de l'écrivain qu'ils auraient eu sous les yeux, ces deux mots de Cicéron parlant d'Appius Claudius : *Libidinoso et volutabundo in voluptatibus...*

Il est presque impossible à traduire ce *rolutabundo*... au moins eussiez-vous bien fait de vous appliquer à mettre dans vos vers ce *mulier pudens et nobilis*; ce *pudens* était digne de l'effort d'un poëte; ou encore le beau récit que fait Tite-Live, quand il nous raconte la mort de Lucius Siccius, assassiné par l'ordre du décemvir.

Un poëte habile et convaincu de sa mission, au lieu de nous dire comment ce Siccius était vêtu, eût voulu nous le montrer tombant dans une embuscade, mais non pas sans avoir défendu sa vie; et « quand on vint pour ensevelir les morts, les soldats romains « restèrent comme frappés d'épouvante en retrouvant Siccius étendu « au milieu d'autres soldats romains, qui tous avaient le visage « tourné contre lui; si bien qu'en l'absence de tout cadavre ennemi, « en l'absence de toute trace qui indiquât que les Sabins avaient « foulé ce champ de bataille, les soldats comprirent par quelle tra- « hison était tombé le jeune Siccius. » J'indique cet énergique passage à M. Latour, parce que ce récit de Tite-Live rentrait à merveille dans le récit qu'il nous fait de la mort d'Icilius. Dans cette tirade poétique vous chercheriez en vain la moindre trace du beau récit de l'historien; en revanche vous trouvez mille petits faits que vous ne cherchiez pas :

> Voilà donc le malheur que m'annonçait naguère
> Cet aigle qui volait à gauche, ras de terre.

C'est ainsi que l'on sacrifie, et de gaieté de cœur, des beautés véritables à je ne sais quels ornements mesquins et dépourvus d'intérêt. Par grâce et par pitié, ne soyez pas envieux du machiniste et du décorateur; à chacun son art, à chacun son métier!

Heureusement que cette faute contre l'intérêt du drame est réparée bien vite. La vestale, sœur d'Icilius, accourt à l'aide de Virginie, et cette femme explique à la jeune Romaine qu'Icilius est mort égorgé dans une embuscade. A cette révélation sanglante, Virginie sent enfin toute sa servitude, et la main étendue vers la sœur d'Ici-

lius, l'œil fixé sur les yeux du décemvir, elle s'écrie : *Je vous crois!*
C'est là encore un cri d'un effet puissant, inattendu ; le geste, la passion, l'intelligence, l'indignation de la jeune tragédienne, et cette passion extérieure qui réside principalement dans ses yeux, ont donné à cette simple parole une grande portée. Ce *Je vous crois!* nous l'appelions le *Qu'il mourût!* de mademoiselle Rachel.

Ainsi s'achève le second acte. L'action n'a guère marché ; nous ne sommes même pas entrés dans le fait principal de ces événements que nous agitons depuis une heure il est vrai. En revanche, nous avons préparé convenablement les dernières violences d'Appius ; nous nous sommes habitués à l'idée de l'affront qui va venir, tout est prêt pour la catastrophe finale.

Le troisième acte est habilement et hardiment trouvé ; il a échappé à tous les poëtes qui ont tenté cette tragédie de *Virginius*, d'autant plus difficile à raconter sur un théâtre, qu'elle avait les apparences d'une tragédie toute faite dans l'histoire. L'auteur de plus d'une tragédie à bon droit estimée et justement applaudie, M. Alexandre Guiraud, a imprimé dans ses œuvres complètes un *Virginius* dont le principal rôle était destiné à Talma. Talma avait adopté avec ardeur cette fière image du Romain qui sait que les lois sont la couronne des cités, et qui leur obéit avec passion.

Virginius, c'est le citoyen-soldat habitué de bonne heure à considérer la justice, la bonne foi, la tempérance, l'amour de la gloire et de l'honneur comme des règles éternelles au delà desquelles rien n'existe, ni les lois civiles, ni le droit civil, c'est-à-dire ni la paix, ni la liberté. Enfant, ce digne citoyen de Rome a appris à faire de son propre mouvement ce que les lois ordonnent, à abhorrer ce qu'elles défendent ; il obéit, mais il obéit comme un maître fait pour commander ; il poursuit du même dédain la force injuste et l'injure non méritée, les emportements aveugles de la multitude et les violences des hommes puissants ; pour lui, fonder une société nouvelle ou sauver la société établie, c'est la même œuvre, à savoir l'œuvre d'un dieu.

Mais aussi plus il est dévoué à ce qui est juste, plus il est terrible à ce qui ne l'est pas. Une fois que son mépris est à bout, prenez garde à sa colère ; il regardera son indignation comme une nécessité, sa vengeance comme un digne emploi de sa sagesse et la dernière action de sa vie. Ce caractère de Virginius, ainsi compris, pouvait donc prendre tous les développements d'un grand caractère, et c'est ainsi que M. Guiraud l'avait compris, lorsqu'il laissait au second plan Virginie, la victime, pour exalter le bourreau sublime, Virginius. Cette tragédie était bien étudiée ; elle était écrite avec cette modération calme et prudente qui était encore, ou peu s'en fallait, toute la poésie dramatique de 1825. On y trouvait, mais d'une façon très-modérée, et seulement indiqués, les *accessoires* de la décoration et du costume.

 O dieux de mon pays!
 Je dépose à vos pieds ma couronne de chêne!

s'écrie Virginius, mais il nous fait grâce de tout le reste. Il y avait de beaux mots pour Talma, ce mot-ci, par exemple, quand le père au désespoir invoque la pitié publique :

 Romains!..... plus de Romains!

Une scène très-touchante entre Virginie et sa nourrice fournissait aussi à mademoiselle Duchesnois l'occasion de faire vibrer cette voix pénétrée qui portait les larmes avec elle. Toute cette tragédie, Talma l'a emportée avec lui dans la tombe... il en a emporté bien d'autres. Représentée sans Talma, l'œuvre de M. Guiraud fut jouée vingt-cinq ou trente fois, avec un grand succès d'estime; pourtant, à chaque vers, on eût dit qu'une secrète voix se faisait entendre : *Romains!... plus de Romains!* Plus de Romains, en effet... Talma venait de mourir.

M. Latour a été plus hardi que M. Guiraud, plus hardi que Tite-Live, et M. Latour a bien fait, car dans cette hardiesse il a trouvé les

deux belles parties de sa tragédie, le troisième et le quatrième acte.
Il s'agit, cette fois, de Virginie réclamée comme une esclave. Dans
l'histoire, Claudius, avant de prononcer l'arrêt fatal, n'ose pas retenir
Virginie prisonnière :

> Rentrez, rentrez, ma fille, aux foyers domestiques!

dit M. Guiraud ; et pour ce moment-là, du moins, toute idée de
danger s'arrête. On ne tremble plus pour l'enfant rendue à sa mai-
son ; demain seulement, quand l'Aurore aura ouvert les portes du
ciel, recommenceront nos transes légitimes ; or, voilà la sécurité
dont M. Latour n'a pas voulu, et ceci, je le répète, est arrangé avec
beaucoup d'habileté et de bon sens. Non, la chaste jeune fille n'é-
chappera pas à cette horrible nuit d'agonie. Au contraire, elle subira
mille tortures avant de passer, pure et sans tache, sous l'arc de
triomphe d'une si belle mort. On verra alors si en effet elle n'est
pas la digne sœur de Lucrèce, si elle n'est pas le sang légitime, *ger-
men justum*, d'un soldat romain. La chose se fait ainsi, et dans cette
violence insensée je reconnais volontiers le redoutable Appius :

> Je veux qu'en attendant le jour
> Où le soldat absent rentrera dans la ville,
> Celle qu'on dit sa fille ait ce lieu pour asile!

A ce moment la terreur est grande; on se prend de pitié pour
cette enfant écrasée, pour les angoisses de cette âme qui succombe
au fardeau de sa misère. Prends ce fer! lui dit tout bas le vieux
Fabius ; et elle répond d'une voix forte : *Je suis libre!* Virginie
a raison : gardons-nous des fous, les sages ne nous feront pas de
mal. Ajoutez ce beau mouvement que mademoiselle Rachel avait
trouvé toute seule, et qui lui valut les applaudissements de la salle
entière, quand dans la scène précédente Virginie, confrontée avec
l'homme qui la réclame pour son esclave, s'écrie à trois reprises
différentes, et avec une indignation emportée jusqu'au délire : *Il*

ment! il ment! il ment! Alors soudain, vous étiez frémissant d'épouvante à l'aspect de la tragédienne, emportée, violente, et cependant si contenue que pas un des cheveux de sa coiffure ne se dérange. Elle excellait, notre Rachel, à ce chef-d'œuvre : la colère dans le calme, et la modération dans la violence. Elle ignorait cet art plein de fièvre et vulgaire qui consiste à déchirer sa robe, à s'arracher les cheveux, à se crisper le visage. Elle savait, par son merveilleux instinct, que les cheveux épars et tous les dérangements de la robe mal attachée représentent la passion, comme les détails d'armures, de meubles, de culte et de costume représentent les grandes pensées et les bons vers.

L'intervalle qui sépare le troisième acte de l'acte suivant a été accepté plus facilement qu'on n'aurait pu croire, tant le danger était grand de nous montrer Claudius enlevant cette jeune fille à la barbe des Romains. Quand donc la toile se lève, la nuit pèse encore sur la ville endormie; Virginie est absente; la *lampe de fer* veille seule dans cette maison abandonnée. C'est alors que revient de l'armée le soldat Virginius. Il a évité, sans le savoir, toutes les embûches; il arrive confiant, plein d'espoir, ignorant la mort de son gendre, et que sa fille est la captive de l'abominable Claudius. C'est à ce moment-là surtout que nous comprenons l'habileté et la vigueur de l'acte qui précède :

> Dieux! entre quels malheurs mon désespoir balance!

s'écrie le vieux Romain; et Fabius d'ajouter :

> Ta fille n'est pas morte;
> Sur tout autre malheur votre malheur l'emporte.

Chez ces deux hommes le désespoir est grand; terrible est l'inquiétude; ils s'agitent dans un doute funèbre. Ils ne cherchent plus à se poser en Romains, ils parlent comme deux hommes dont la douleur est calme et vraie. A coup sûr, les vers que dit Virginius ne sont pas les meilleurs vers de cette tragédie, on n'y prend pas de garde,

on les écoute et l'on tremble. Quel malheur que les jeunes gens ne puissent pas savoir tout de suite combien la simplicité épargne de peine à l'esprit!

Il est donc temps que Virginie revienne, qu'elle reparaisse et qu'elle tombe enfin dans les bras de son père éperdu ; on l'attend, on veut la voir, on veut l'entendre. C'est très-bien fait, ce retour d'une pauvre enfant que l'on croit déshonorée et perdue, et qui reparaît éclatante, pure, sauvée, sauvée de la passion et des mains de cet homme qui n'a pas même l'imagination de la vertu! Le récit que fait Virginie de cette nuit scélérée est un des morceaux importants de ce beau rôle, et mademoiselle Rachel le disait à merveille, surtout quand elle touchait aux derniers vers. Par Apollon! nous voilà donc revenus aux récits! Voilà donc où nous a conduits tout ce vagabondage poétique de vingt années! O misère! il faut ouvrir de nouveau cette garde-robe de vieux manteaux et de vieilles chlamydes qui ne devaient jamais revoir le jour! O miracle! partis avec tant de bruit et de fracas dans ce nuage de feu, de licence et de fumée, nous voilà revenus, l'œil morne et la tête baissée, à notre point de départ! C'est qu'en effet la joie d'entendre de beaux vers récités avec art sera toujours une joie toute française.

Le bruit, le fracas, les événements entassés, l'impossible honoré et exalté plus qu'on n'a jamais fait de l'héroïsme, ont fait place à la composition patiente et sage qui disparaîtra plus tard encore une fois pour reparaître à son tour : cercle poétique dans lequel a tourné l'esprit de tous les siècles! Donc Virginie raconte à son père qu'elle a passé la nuit précédente tête à tête avec Appius :

> Mon ennemi s'approche, il portait un flambeau.
> Après l'avoir posé, sans bruit, sur une table,
> Il m'observe en silence.
> Et ma frayeur mortelle ajoutait au péril.

Peu à peu, prêtez l'oreille à ce récit! la force abandonne cette enfant; elle ne sait plus ce qu'elle voit; elle ne sait plus ce qu'elle

entend ; cet homme pleure et s'emporte tour à tour, il mêle la menace à la prière ; il tourne d'un pas lent et solennel autour de sa victime, ne tremblant que pour elle... En effet Virginie a menacé de se frapper de son poignard :

> Renfermé dans sa toge, il passait morne et sombre;
> Je voyais sur les murs s'allonger sa grande ombre!

Ceci est heureusement et habilement copié de cet admirable récit que fait M. de Chateaubriand dans ses *Mémoires d'outre-tombe*, quand il nous montre son noble père se promenant, d'un pas solennel, sur les dalles de son salon féodal ! Puis la lampe baisse à mesure que Virginie sent s'appesantir sa paupière. O misère ! car les honnêtes femmes appellent cela *succomber par lassitude !* C'est en fait... tout est perdu !

Il y a là, dans *Virginie*, un mot bien trouvé, un mot de l'âme, dont un bon comédien eût fait son profit : Virginius s'écrie : Ah ! ma fille ! Fabius reprend : « *Tout l'absout !* » C'est une noble parole, si elle eût été convenablement prononcée. Puis Virginie, haletante et brisée, reprend le récit funeste, et elle nous dit comment elle s'est réveillée elle-même en se piquant de son poignard :

> Avec ce fer sauveur, pour irriter mon âme,
> J'aiguillonnai mon sein ; et voyant cette lame
> Fumante de mon sang, pâle et saisi d'effroi,
> Claudius étonné recula devant moi !

C'est ainsi que dans un drame assez semblable à celui-ci, le bon La Fontaine nous raconte, à sa charmante façon, comment la colombe fut sauvée de la flèche d'un oiseleur :

> Le vilain retourne la tête ;
> La colombe l'entend, part et tire de long.

Après ce récit, qui pouvait suffire à l'effet d'un acte entier, le poëte et la tragédienne ne se sont pas encore tenus pour satisfaits. Il faut

paraître devant le peuple : Appius attend sur son tribunal ; dans une heure, Virginie va savoir si véritablement elle n'est qu'une vile esclave, ou si elle est une fille romaine.

Parmi nos jours de sang ce jour sera compté,

disait la Virginie de M. Guiraud. La Virginie de M. Latour parle avec moins d'audace ; elle a dépensé dans la dernière nuit toute son énergie ; maintenant elle hésite, elle se trouble, elle a peur ; elle voudrait reculer le moment fatal ; elle sait qu'on résiste à grand'peine à l'homme qui s'est fait le maître absolu des corps et des âmes d'une ville libre. C'est un proverbe latin : *Touche la terre quand il tonne;* c'est-à-dire humilie-toi devant la nécessité implacable. Ainsi fait Virginie : elle demande grâce et pitié à son père, à Fabius, à sa nourrice, à tous ceux qui la protégent et qui l'aiment ! Hélas ! enfin il faut partir ! Alors elle dit adieu à cette maison qu'elle ne doit plus revoir :

...... Adieu donc, ma maison paternelle !...
Doux foyer où je vois ma place accoutumée !
Berceau de mon enfance où je fus tant aimée !...
Esclaves, serviteurs, qui viviez avec nous,
Vous qui m'avez portée enfant sur vos genoux !...
Adieu, lit vénérable où j'ai perdu ma mère !...

Si vous en ôtez quelque vieux lambeau de couleur locale, *les pénates de bois, le voile d'hymen* et *une guirlande de fleurs* qui est bien la troisième ou quatrième guirlande de la pièce, tout ce passage est écrit avec un goût charmant, et mademoiselle Rachel y déployait un talent qu'on ne lui soupçonnait pas encore. En effet elle pleurait et elle faisait pleurer. A la fin donc elle prouvait à la foule attentive qu'elle pouvait être à la fois terrible et touchante ! Ces adieux de Virginie ont été écoutés avec des transes infinies : chacun retenait son souffle, comme s'il avait peur de troubler la jeune comédienne dans une inspiration inattendue, nouvelle, et toute de son chef.

Le cinquième acte est prévu, il est tout fait; Tite-Live l'indique avec un rare bonheur d'expression : « Va! dit Appius au licteur; livre au maître son esclave! elle est à lui. » A ces paroles pleines de courroux, la multitude s'écarte d'elle-même, et la jeune fille délaissée demeure en proie à ses ravisseurs. Alors Virginius, n'espérant plus de secours : « Appius, dit-il, je te supplie, par la douleur d'un père, pardonne l'amertume de mes reproches, permets ensuite qu'ici, devant la *jeune fille*, je demande à sa nourrice toute la vérité. » Cette faveur obtenue, il prend à part sa fille et la nourrice (c'était vers le lieu qu'on appelle aujourd'hui *les boutiques neures*), et là, saisissant le couteau d'un boucher : « Mon enfant, s'écrie-t-il, pardonne, mais c'est le seul moyen de te faire libre! » Il dit et frappe; Virginie tombe, et se tournant vers le tribunal : « Appius, s'écrie-t-il, par ce sang, je te dévoue aux dieux infernaux! » Au cri de tout ce peuple indigné, le décemvir ordonne que l'on s'empare de Virginius; mais celui-ci avec le fer s'ouvre partout un passage, et, protégé par la multitude qui le suit, il gagne sain et sauf les portes de la ville... Les femmes suivaient avec des cris : « Voilà donc le destin de nos enfants! voilà donc le prix de la chasteté! »

Voilà tout ce dernier acte. Le mérite de M. Latour, c'est d'avoir suivi pas à pas son guide et son maître. Cette fois il a tout à fait laissé de côté ses préoccupations du costume historique; il marche droit au but; il va droit au fait; sa Virginie, agenouillée devant le peuple qu'elle implore, ne dit que ce qu'elle doit dire; elle pleure dans l'attitude des suppliants; elle attend, résignée, non pas l'arrêt du décemvir, mais l'arrêt du peuple romain. A ce moment s'arrête le rôle de la jeune fille, celui du père commence. Plus le débat sera court entre le père condamné à l'avance et ce tyran dont la sentence est sans appel, plus la victime sera touchante, plus la vengeance de Virginius sera terrible. A quoi bon tant de paroles pour nous démontrer cette vérité incontestable, que toutes les fois qu'il s'agit de sauver la liberté ou l'honneur d'un peuple, le dernier citoyen s'élève à la hauteur des magistrats?

Ainsi le poëte eut raison d'abréger ces discours pour arriver plus vite au dialogue suprême entre Virginie et son père; cela se dit bas, à la hâte; le licteur *décemviral* écoute, Claudius attend ! *Ma fille, embrasse-moi!* est un des mots terribles dont cette tragédie s'éclaire de temps à autre.

VIRGINIE.

Ma mère ! il faut mourir !

CLAUDIUS.
Emmenez cette esclave.

VIRGINIUS, *frappant*.
Elle est libre !...

Ainsi s'écrie le Virginius de M. Guiraud : *Elle est libre !* Virginie tombe, enveloppée en ces voiles noirs, sans un cri, sans une plainte, à la façon de la victime antique, glorieuse comme Lucrèce, et laissant la honte sur le front de cet autre Tarquin, indigne, à son tour, d'excuse et de pitié.

Telle est l'analyse complète, telle est l'histoire fidèle de cette tragédie. Depuis *Lucrèce*, pas un essai dramatique n'avait mérité autant que *Virginie* l'attention publique. Mademoiselle Rachel, dans cette création de Virginie, se releva plus applaudie, plus puissante et plus admirée que jamais. Elle avait compris le danger de sa situation, elle en sortit à la façon des victorieux et des braves. Depuis ce jour trois fois heureux, M. Latour de Saint-Ybars n'a pas retrouvé le succès de *Virginie* : il est vrai qu'il avait heureusement superposé sa *Virginie* sur la *Lucrèce*, de façon que *Lucrèce* entière restât couverte par *Virginie*.

Virginie et *Lucrèce* nous représentent un château de cartes bâti sur un château de cartes, sur le même plan, avec les mêmes matériaux; la première cité a disparu, l'autre cité s'élève florissante, jusqu'à ce qu'un troisième bâtisseur arrive qui souffle sur ce dernier Capitole, pour en élever un autre sur la même

Roche Tarpéienne. En effet, *Lucrèce* et *Virginie*, voilà le grand malheur, ce sont des œuvres avec des morceaux de rapport, des *casse-tête* chinois, ou, pour mieux dire, des casse-tête romains. *Virginie* et *Lucrèce*, deux têtes de mort enveloppées des mêmes bandelettes, ornées du même bandeau, exposées à l'adoration des mortels, sous l'invocation de Jupiter très-bon et très-grand, d'Apollon, dieu pythien, et de Junon, reine des dieux.

La vie et la durée sont choses passagères dans un poëme où tout est factice. Vous avez habillé Tite-Live en petit-maître, votre voisin habille Cicéron en damoiseau : jetez-vous dans les bras l'un de l'autre, vous êtes quittes. Toute cette rhétorication, même la plus habile, ne vaudra jamais un bon vers naïvement pensé, naïvement écrit ; vous voulez être des Romains, à la bonne heure ! vous vous avancez avec une littérature touffue et pesamment armée, je le veux bien. D'où vient cependant que le premier venu arrache leurs faisceaux et la hache à vos licteurs ? C'est que vos faisceaux ne sont pas noircis au feu des forges ; c'est que vos boucliers sont recouverts de carton et non pas des sept feuilles d'airain. Du chêne de Jupiter vous n'avez que la feuille desséchée, frivole jouet de tous les vents.

XXIX

Le surlendemain de sa dernière représentation de *Virginie*, et comme la pièce était agonisante enfin, mademoiselle Rachel, comme si elle eût voulu compléter sa conquête, joua *Lucrèce*. Elle la joua quatorze fois de suite au milieu de la révolution de 1848; deux ans plus tard elle la joua trois fois, puis un soir de 1851, et ce fut tout ce qu'elle en put tirer. Elle y produisait beaucoup moins d'effet que dans *Virginie*, soit que Virginie eût toutes ses préférences, ou bien, ce qui nous paraît plus voisin de la vérité, mademoiselle Rachel

avait déjà employé dans la pièce de M. Latour de Saint-Ybars les grands effets de simplicité, d'émotion, de pitié, de douleur, qui lui eussent servi tout d'abord pour la *Lucrèce*. Il n'y a pas d'inventions qui puissent suffire au même comédien à jouer le même rôle deux fois de suite. On se souvient, à ce propos, de cette parole d'une grande coquette de l'antiquité : sollicitée par un vieillard, elle le mit poliment à la porte de sa maison. Le surlendemain le vieillard arrive, il portait une barbe noire et ses cheveux étaient semblables à l'aile du corbeau. « Ah! s'écria la dame en riant, vous me demandez aujourd'hui, jeune homme, une chose que je refusais à votre père avant-hier. »

De son passage à travers *Lucrèce*, mademoiselle Rachel n'a laissé qu'une trace, et cette trace est une critique ingénieuse et sans malice du grand défaut de cette tragédie : à savoir, la séparation si complète entre Tullie et Lucrèce, les deux héroïnes de la pièce, que pas une seule fois Tullie et Lucrèce ne se rencontrent. Donc elle imagina, puisque Tullie et Lucrèce étaient l'une et l'autre à l'extrémité de la même tragédie, et qu'elles devaient se heurter sans se voir, qu'elle pourrait bien représenter ici Lucrèce et là Tullie. Elle était jeune, heureuse et fêtée ; elle avait tous les droits du monde, parce qu'elle était assurée de tous les pardons ; enfin cette étrange tentative aurait pour théâtre le Théâtre-Italien, le théâtre des métamorphoses et des vaines chansons. Ainsi elle s'abandonna à son caprice, elle obéit à sa fantaisie, elle fut à la fois et tout un soir Tullie et Lucrèce, et voici comment à son tour, prenant sa part de cette tentative assez peu sérieuse, le feuilleton parlait, le lendemain, de la double Rachel :

« Quel malheur! quel malheur! mademoiselle Rachel... Eh! comment raconter cette misère? Elle n'est plus l'unique et la grande tragédienne, elle a trouvé sa rivale. Ah! dieux et déesses! que disons-nous? Elle a trouvé sa maîtresse... Une étrangère est assise au-devant de son soleil.

« Pas plus tard que lundi, sur le théâtre de la Malibran et de la Sontag, un jour de tempête au dehors, dans la salle du Théâtre-Ita-

lien, belle cage dont les oiseaux se sont envolés, mademoiselle Rachel devant une assemblée arrachée à l'émeute, aux tambours, aux fusils, aux cris de la rue, avait dit qu'elle jouerait sa nouvelle *Virginie*, à savoir, la *Lucrèce*, un nouveau rôle qu'elle joue avec un rare esprit, une simplicité charmante et cette admirable intelligence qui lui est venue d'en haut. Comme toujours, la jeune tragédienne triomphait seule, au milieu de ses camarades qui avaient l'air de ses esclaves, reine entourée de sujets obséquieux.

C'étaient de véritables terreurs. On sentait déjà des pitiés, des larmes, et chacun se disait : « Elle est vraiment la seule et l'unique au monde »... quand tout à coup, ô surprise! une femme se présente, une femme hardie, éclatante, imposante, une Tullie imprévue, ignorée, innomée. Ah! si vous aviez vu comme cette Tullie est éclatante, superbe, enivrée à la fois de sa beauté et de ses vices! Si vous aviez entendu cette voix superbe, mêlée de mépris et de colère mal contenue! Reine et femme, insensée et perverse; ajoutez l'éclat de sa personne, et tant de suprême insolence, et tant de blasphème dans l'éclair de ses yeux!

« Cette nouvelle tragédienne, belle et superbe entre toutes, agitait son manteau, passionnait les âmes, riait, s'indignait, s'exaltait... En ce moment, l'austère et l'humble Lucrèce était vaincue par cette femme. En ce moment, frappée au cœur par ces mépris sans limites, l'épouse sérieuse de Collatin rentrait dans la cendre modeste de son foyer domestique, pour faire place à cette reine entretenue de Rome antique. Eh! que vous dirai-je? et comment donc expliquer ce miracle? et faut-il dire, en un mot, cette fatale aventure? En ce moment, mademoiselle Rachel était dépassée, et les jaloux, et les envieux, et pas mal de braves gens, de se dire :

« A la fin nous voilà délivrés de cette merveille! En voici une autre qui s'empare de ses licteurs! » En même temps, ils battaient des mains, ils criaient : « Victoire! victoire! » Ils voulaient reconduire Lucrèce aux limites de son royaume, afin qu'elle ne revînt jamais et qu'elle laissât la place à Tullie... Ce que je vous dis là est

exact, rien n'est plus vrai ; seulement il faut ajouter que si le rôle de
Lucrèce était joué par mademoiselle Rachel, le rôle de Tullie avait
été envahi par mademoiselle Rachel. Si bien qu'elle s'est étouffée
elle-même de ses belles mains guerrières, et que par elle seule elle
est vaincue. C'est l'histoire de ce bel oiseau fabuleux qui sort
triomphant de son bûcher enflammé par le soleil. »

Cette tentative au moins curieuse ne devait pas avoir de lende-
main. Mademoiselle Rachel était un trop sérieux et trop légitime
artiste pour se longtemps complaire aux tours de force : au contraire,
elle n'allait jamais si bien son chemin que *dans la voie battue et
droiturière*. En ce temps, d'ailleurs, le public peu à peu s'éloignait de
Lucrèce et des antiquités qui l'avaient tant charmé. Il regrettait sans
l'avouer l'art moderne et ses glorieuses batailles ; il était en doute
s'il n'avait pas été très-injuste et très-ingrat pour l'auteur d'*Hernani*,
de *Marion Delorme*, et même des *Burgraves*, dont la chute avait été
le signal du succès de *Lucrèce* et de toutes les tragédies de la même
école. Quoi donc ! la foule aurait déserté à tout jamais les poëtes nou-
veaux, les rudes jouteurs, tant de génie et tant d'esprit incessamment
dépensé en odes, ballades, élégies, romans, poëmes, histoires,
récits, même en critique ? O misère ! on n'entendra donc plus parler
de Shakespeare, de Goethe et de Byron ? Il faut donc renoncer aux
grandes soirées qui tenaient le monde attentif ? Toujours *Lucrèce*, et
toujours *Agnès de Méranie*, et toujours *Virginie* en guirlandes fanées ?
Véritablement le parterre était fatigué de ces tragédies rétrospectives,
il se repentait beaucoup pour avoir maltraité M. Hugo, son poëte,
beaucoup pour avoir trop admiré les nouveaux venus, des enfants
comparés à ce génie, à cette inspiration, à cette austère et superbe
vertu, de véritables enfants !

Vous rappelez-vous cependant (mais nous l'avons oubliée) la soi-
rée à jamais mémorable de cette *Lucrèce* hors des murs ? On eût dit
que le nouveau temple allait s'écrouler, et qu'à sa place éclatante
s'élèverait désormais l'impérissable autel des *saines et saintes doc-
trines*, comme si les poëtes modernes étaient des bandits de grand-

chemins. Vous rappelez-vous l'extase et le contentement, à ce point que M. de Salvandy, un des grands esprits de ce siècle, et ministre du bon roi Louis-Philippe, se félicitait et se vantait d'avoir vu naître sous son consulat *Lucrèce* et l'étoile de M. Leverrier, étoile ingrate!

En ces moments d'un vrai délire et qu'on ne reverra pas de nos jours, les morts eux-mêmes se félicitaient de cette victoire; les vieux morts médiocres, réveillés dans leurs tombeaux, hurlaient de joie à cette trouvaille éloquente, et s'indignaient que les vieux maîtres, les dieux d'autrefois, restassent muets dans leur gloire, indifférents à cette résurrection qui, en effet, n'atteint pas les immortels. Grâce à *Lucrèce*, la poésie, disait-on, était sauvée dans cette France de la révolution de Juillet. Certes, M. de Lamartine était un cosaque, M. de Chateaubriand était un mandarin de Canton, Béranger était un Ostrogoth!

Il fallait que désormais tout cédât la place à *Lucrèce*; elle était le présent, elle était le passé et l'avenir de l'esprit humain. A ce nom sauveur, la province hurlait de joie, la moitié de Paris ne mettait pas de fin à son triomphe; l'étranger allait brûler tous nos livres publiés depuis trente ans; la critique la plus fervente s'étonnait, s'inquiétait, et dans son trouble elle portait d'une main tremblante son grain d'encens à ce Napoléon Bonaparte sorti vivant de son tombeau de Sainte-Hélène. *Lucrèce!* était le mot d'ordre des temps prédits par la Sibylle; elle-même, l'Académie française, dans sa minorité victorieuse, se mêlait à cet unanime concert d'admiration et de louanges... Le génie moderne s'est caché dans l'abîme des temps, et il a attendu en silence la fin de ce *quos ego!* qui devait être éternel.

Toutefois le bruit de *Lucrèce* a été plus grand encore que le succès. Le succès a passé assez vite, et l'imitation même lui eut bientôt porté un coup terrible. Aussitôt, en effet, que les poëtes à la suite eurent vent de ce triomphe inattendu, soudain les *Lucrèces* surgirent de toutes parts. Pas un cahier dans les colléges qui n'eût sa *Lucrèce!* Pas un des anciens auditeurs de M. de Laharpe qui n'eût

écrit sa *Lucrèce!* Pas un des vieux cartons du Théâtre-Français où l'on n'eût trouvé quelque *Lucrèce* enfouie en ses catacombes !

Vous en voulez? en voici là. Si vous trouvez que celles-ci soient un peu poudreuses, parlez; on vous en fera aujourd'hui, que disons-nous? en voici de toutes faites, de ce matin ! Si bien que pas un homme écrivant en vers ne douta un instant de son propre triomphe, et que des points les plus reculés du globe on vit revenir ces hirondelles chassées par le vent qui souffle dans *les Feuilles d'automne*, hirondelles frileuses qui n'avaient su trouver le printemps nulle part, et qui, certes, n'y comptaient plus.

Parmi ces oiseaux de passage qui s'abattaient sans façon sur notre théâtre *sauvé des Barbares*, la seule *Virginie*, obéissante aux volontés de mademoiselle Rachel, trouva grâce devant ce public si disposé à revenir sur les pas qu'il avait faits en arrière. A coup sûr, *Virginie* est à cent coudées de *Lucrèce*, l'histoire y est moins étudiée, le vers est moins net, moins élégant, moins latin; elle manque absolument de ces heureuses inspirations de la belle poésie latine, quand les poëtes latins se mettent à chanter les grâces et l'amour. Quoi de plus ? *Virginie* est la copie affaiblie d'une chose copiée avec beaucoup d'art, de verve, de vérité et de talent. *Virginie*, à l'heure suprême où la *copie* avait dit son dernier mot, est donc un chef-d'œuvre de mademoiselle Rachel, d'elle seule. Elle y porta, très-habilement et très-heureusement, ses instincts, ses habitudes, et tant de rares bonheurs qui lui venaient de l'inspiration et du souvenir des maîtres. Le parterre, à l'entendre, à la voir, confondait *Virginie* et Rachel.

Elle était si grande et si fière en ces amples vêtements qui convenaient à sa frêle et très-élégante beauté! Elle était si complétement *la Romaine*. Elle avait dans la voix, dans le geste, dans le regard, le feu, l'accent, l'intonation, l'éclair, de la vieille tragédie. Enfin, heureuse et triomphante, elle ignorait encore (hélas! elle devait l'apprendre un peu plus tard) le grand danger qu'elle courait à souffler sur ces cendres éteintes, à prêter

son âme à ces cadavres, son souffle inspiré à cette poésie sans force et sans valeur. *Virginie* était une fille romaine, cela suffisait. Tant que le poëte offrait à mademoiselle Rachel un voile, un manteau, une apparence romaine, il semblait qu'il était quitte avec elle, et qu'elle n'avait rien à demander davantage. Ainsi, à les entendre, ces spéculateurs de la nuit, il suffisait d'aller, à travers les cités d'autrefois, ramasser des chiffons plein sa hotte; on versait toutes ces loques poétiques sur le giron soyeux de cette *assembleuse de nuages*, et maintenant c'était à elle de réunir ces fragments épars qui n'avaient plus de nom dans aucune langue.

Ainsi elle faisait. A force d'habileté, de hardiesse, elle réunissait ce lambeau-ci à ce lambeau-là, à grands coups d'aiguille : ainsi elle devait se fabriquer son *peplum* et sa tunique d'Iphigénie! Or, voilà justement comment parlait Napoléon Bonaparte, quand il ne voyait dans le trône même que quatre morceaux de bois blanc recouverts d'un morceau de velours.

Non, sire, non, le trône des rois, c'est mieux qu'un morceau de bois recouvert de velours! Non, messieurs, la tragédie de Racine, la tragédie de Corneille n'est pas une couronne de carton doré que mademoiselle Rachel aurait ramassée à la porte des confiseurs de la rue des Lombards. De même que la majesté fait le trône, c'est la poésie qui fait la tragédie; un poëte est vraiment un poëte par la sincérité de son inspiration. Donnez-moi le poëte, et vous aurez bientôt la tragédie. Donnez-moi le monarque... et qu'il soit assis sur la pierre ou sur le velours, qu'il ait à la main le sceptre du roi ou le bâton du pèlerin, qu'il triomphe ou qu'il souffre, qu'il soit dans l'abîme ou dans le ciel, il est roi encore, il est toujours roi; l'empereur était roi à Sainte-Hélène, François 1er était roi à Madrid. « Un roi est roi partout! » disait Charles-Quint. La tragédie était reine sous les haillons de madame Dorval, aussi bien que sous les pierreries de mademoiselle Mars.

Méfions-nous du fantôme; le fantôme a vécu, et même les petits enfants n'en ont pas peur. Mademoiselle Rachel, dans les temps les

plus heureux de sa gloire et de sa fortune, eut le grand malheur de ne pas se méfier du fantôme. Au contraire, elle l'a traité comme un être vivant ; elle lui a prodigué ses colères, ses injures, ses haines, ses amours, ses sanglots, ses étreintes passionnées.

Hélas ! elle s'est imaginé qu'elle jouait une Virginie vivante ; et quel talent, quel grand courage elle a dépensés pour la faire vivre un jour d'une vie pleine de fièvre, de songes, de sursauts, à savoir, ce vain frémissement que donne le galvanisme ! Ou plutôt (ne calomnions pas ce grand miracle de la forme, de l'idée et du chef-d'œuvre), cette Virginie était une morte qui obéissait à la magie. Elle parlait sans rien dire, elle se passionnait sans passion, elle vous regardait sans regard ; elle aimait sans amour ; elle tremblait sans peur. Ces sortes de tragédies ne tiennent ni de la vie réelle ni de la résurrection ; elles portent avec elles une étrange senteur, qui n'est même pas la senteur des tombeaux... pour exhaler franchement même la navrante odeur de la mort, il faut avoir vécu, et ces choses-là n'ont pas vécu même une heure ! Encore une fois, ceci est purement et simplement un jeu puéril.

Voici le jeu : on mêle sous vos yeux les fragments épars du royaume de France, et vous voilà recomposant la carte disloquée en zigzags. Si vous réussissez, vous aurez une image, ou même le prix de l'Académie française. Pauvre Académie française, forcée, par la volonté de testateurs inhabiles, de couronner à toute heure le chef-d'œuvre de l'instant !

Puisque nous y sommes, suivons jusqu'à la fin cette lamentable histoire de la conspiration des Catilinas enfantins contre la force du Sénat et du peuple romantique de 1830. Donc *Virginie* a passé ; on a crié une seconde fois *miracle !* et, le miracle une fois avéré, vous jugez des nouveaux *rivat !* Deux ans, plus ou moins, et quelques jours après ces mille tempêtes avant-coureurs du nouveau triomphe des vieilles théories surannées, apparut *Agnès de Méranie*. Vous savez la vanité des espérances que donnait cette *Agnès de Méranie* jugée à la fin du premier acte.

Cette fois, en moins de temps que je n'en mets à le dire, la contre-révolution fut toisée à sa juste valeur; l'*école du bon sens* avait perdu sa bataille de Culloden ; Charles Stuart était en fuite pour ne pas revenir, et ses fidèles montagnards étaient rentrés dans leurs montagnes, brisés, fatigués, anéantis, perdus. *Agnès de Méranie* n'a pas eu même l'honneur d'être une bataille, tout au plus est-ce une défaite. La défaite était en l'air, et ces tristes alexandrins, naguère victorieux sur toute la ligne, maintenant brisés et dispersés au premier choc, oublient dans la mêlée ardente le drapeau, le mot d'ordre, la victoire passée... C'est à peine, à cette heure, si l'on peut entrevoir l'emplacement... *où fut Troie*. Ce jour-là, et dans ce sauve-qui-peut général, tout était dit, tout était fini, tout était conclu, la déroute était sans rémission. Pendant que ces grands vers de l'ancien moule emportaient au hasard leur poëte infortuné, on ne dit pas qu'on ait vu *un Dieu presser leurs flancs poudreux*.

Vanité! vanité! De ces grands efforts, de cet esprit ingénieux, de ce style élaboré avec soin, de ces luttes honorablement acceptées, de cette hardiesse imprévoyante, de cette *Lucrèce* enfin, de ce triomphe *éternel* qui remplissait la terre et le ciel, c'est à peine s'il est resté... une piquante parodie, *la Nièce de Mélanie*, mêlée de prose, de vignettes, d'esprit, de couplets et de vers.

Eh bien! le tort et le malheur de M. Latour de Saint-Ybars, ce fut, après avoir tenté trop heureusement la fortune de la *Lucrèce*, de n'être pas corrigé tout de suite par l'infortune d'*Agnès de Méranie*. Il avait sous les yeux un enseignement salutaire, il n'a pas su en profiter : au contraire, à peine eut-il assisté à la défaite d'*Agnès de Méranie*, et témoin de ce désastre incroyable, de cet abandon inouï, de cet anéantissement immense d'une victoire si prématurée, il osait, quinze jours après cette Pharsale, lui l'auteur trop heureux de *Virginie*, tenter la fortune d'*Agnès de Méranie*! Un plus sage, un mieux conseillé que M. Latour, pour rien au monde, et pas même quand il aurait eu l'espoir de découvrir une planète, voyant son parti en déroute, sa tragédie écrasée à l'avance, ses alliés en fuite, sa *Virginie*

si cruellement, si justement réduite à sa juste valeur, n'aurait jamais consenti à se placer dans ce Waterloo, encore tout chaud et tout fumant du sang glorieux de son général anéanti !

Je sais bien que M. Latour et tous les hommes de sa suite avaient toujours une réponse prête, à savoir, le nom, la grâce et l'autorité de mademoiselle Rachel. Mais malgré tout son génie elle ne pouvait pas faire quelque chose de rien ; elle ne pouvait pas donner sa grâce au langage, au drame sa pitié, à la tragédie sa terreur, à l'émotion cette inspiration féconde qui ne peut partir que de l'âme du poëte. Quand le sol manquait sous ses pas, comment vouliez-vous qu'elle marchât, cette fille ardente de la tragédie, habituée à fouler le solide terrain ? Quand la poésie redondante bourdonne importune à son oreille remplie d'harmonies divines, comment vouliez-vous que mademoiselle Rachel trouvât dans sa voix brisée assez de force pour remplacer cet éclat et cette verve de poésie amoureuse.... indignée, qui s'exhale abondante du trépied de nos maîtres ?

Quand donc elle se trouvait face à face avec ce public attentif et nerveux qui s'ennuie et qui s'endort, que pouvait-elle faire, la terrible Hermione, au milieu de ce désert et de ce silence remplaçant soudain les adorations et les louanges de la foule à ses pieds ? Ils ont trop dit : « Mademoiselle Rachel... » Mademoiselle Rachel, dans ces lamentables tragédies, était un accident, un malheur, une défaite, un désastre de plus.

Cette nouvelle *Agnès de Méranie* avait nom *le Vieux de la Montagne*. Le Vieux de la Montagne, chef de l'ordre des Assassins, est le père d'une fille nommée Fatime, qui naguère était l'esclave d'un jeune templier nommé le comte de Sabran. M. de Sabran, le véritable Scipion des croisés, a renvoyé saine et sauve sa belle captive, et, comme la vertu n'est pas toujours récompensée en ce monde, notre jeune comte est tombé entre les mains du Vieux de la Montagne, qui tout à l'heure va faire poignarder ses captifs, uniquement pour complaire à un certain Abd-el-Kader de ce temps-là, nommé Ismaël. Cet Ismaël est furieux contre les chrétiens, il est amoureux

de Fatime, il a été enlevé par le chef des Assassins, qui en veut faire son gendre, et qui commence par lui donner une de ces potions enivrantes dont il a le secret. Ivre d'opium, de fureur et d'amour, Soleïman obtient, sans peine, de son futur beau-père, l'égorgement des chrétiens et l'envoi immédiat de trois *vrais croyants*, trois assassins émérites, qui s'en vont, sur un signe de leur chef, le premier pour égorger le grand maître des templiers, le second pour assassiner le père de M. de Sabran, le troisième assassin pour en finir d'un seul coup avec le roi Louis IX, qui vient d'arriver sous les murs de Jérusalem. Bref, un égorgement complet.

Heureusement arrive en ce moment Fatime, la fille du Vieux de la Montagne; Fatime est pâle, mourante, fort triste, et son père la croit empoisonnée par les Francs. Non! dit Fatime à l'oreille de son père, et, lui montrant le comte de Sabran : *Je l'aime!* Le mot suffit à ce bon père, et tout de suite il ordonne que les trois assassins, qui sont déjà bien loin, reçoivent un contre-ordre. Il me semble que déjà la tragédie pouvait finir à cet acte-là.

Au second acte, nous voyons M. de Sabran dans sa prison, et, jugez de notre désappointement cruel, nous espérions un amoureux, un jeune homme, un croisé, c'est tout dire, un Brian de Bois-Guilbert : nous trouvons un moine, un moine, un vrai moine. Dans sa prison, M. de Sabran, amoureux de la belle infidèle, ne songe qu'à l'éternité. Il ne parle que de la croix, du saint sépulcre, de la chasteté; il oublie que le Tasse a fait jouer le grand rôle à la belle Armide en sa *Jérusalem délivrée*... en un mot, M. de Sabran oublie un peu trop qu'il est jeune, amoureux, qu'il est templier, et il se fait mille violences pour ne pas épouser Fatime.

En vain le maître-assassin supplie ce jeune mal-appris de faire cette grâce à sa fille, en vain Fatime elle-même lui demande cette faveur, notre templier tient bon; il résiste au père, il résiste à la fille; il aime mieux mourir que d'être si heureux. Bien plus, Fatime, qui ne tient guère à Mahomet, propose à cet amoureux transi de se faire chrétienne; elle est toute prête à dire : *Je vois!*...

je crois!... L'obstiné Sabran veut absolument être assassiné par les assassins. « C'en est trop! » dit le père, et nous sommes parfaitement de son avis.

Cependant Fatime demande qu'on la laisse seule avec le jeune chrétien, disant qu'elle aura bien du malheur si elle ne fond pas cette glace. A quoi le père consent. Ce Vieux de la Montagne y met autant de bonne grâce que le jeune templier en met peu.

L'heure se passe et rien n'est fait. Le templier l'a dit, il aime mieux mourir! Notez qu'il aime éperdument la belle Fatime, car, afin que personne ne l'ignore, il se met à genoux aux pieds d'un petit moine, son vassal, et celui-ci *confesse* cet aimable pénitent, en l'appelant *monseigneur*. Alors voilà notre templier qui s'accuse d'aimer..... *une femme!* ce que le petit moine trouve assez naturel, et le parterre aussi. Or cette femme..... *c'est Fatime!* Il crie en même temps ces belles choses amoureuses à si haute voix, que les voûtes assassines les répètent. Cependant Fatime est là, cachée; elle entend cette confession. Le père aussi l'a entendue. Enfin c'est si bien entendu, que les deux jeunes gens se donnent la main... le petit moine est prêt à les bénir.

Au même instant, on crie : *Aux armes!* A ce grand cri, le templier demande des armes, et il fait une sortie d'autant plus redoutable qu'il s'agit de recevoir le prétendu du premier acte, le terrible Ismaël.

Il semble que la pièce pouvait très-bien se terminer à ce troisième acte; c'eût été autant de gagné!

Mais non : la tragédie en cinq actes est impitoyable, elle veut être, elle doit être en cinq actes; elle se passe dans le même lieu, dans le même jour, selon l'usage; elle vit de récits, de songes, de narrations, de discours, de longueurs, de lenteurs. Les grands faiseurs, les vieux sages ne voient que ces quelques règles dans cet *Art poétique* où sont contenues toutes les tragédies de Sophocle et d'Euripide, de Racine et de Corneille... Va donc pour le quatrième acte, s'il vous plaît.

Sabran fait sa sortie : il est rentré tel qu'il était sorti, si nous en jugeons par la lutte néothéologique qu'il soutient contre Ismaël. Ces deux templiers, turc et chrétien, se disputent et se querellent sur la vérité de leur religion respective; s'ils parlent de Fatime, ce n'est qu'à la dérobée et comme un trait d'union entre le Coran et l'Évangile, et, quand enfin il est à bout d'arguments théologiques et moraux, le templier propose au bédouin de se battre en duel, le templier, seul contre trois Arabes. L'Arabe refuse et paraît fort intimidé.

En ce moment reparaissent les trois assassins du premier acte. Hélas! ces trois croyants n'ont que trop bien exécuté leurs hautes œuvres. C'en est fait, le grand maître des templiers se meurt sous le poignard; Louis IX n'est pas mort, mais il n'en vaut guère mieux : il est prisonnier des infidèles. M. de Sabran, le père, a été tué d'un coup de poignard dans les reins pendant qu'il faisait sa prière, et si bien tué que l'honnête assassin s'inquiète (il est bien temps!) pour savoir s'il fallait tuer le père ou s'il fallait tuer le fils... ou tous les deux, le père et le fils.

Quant à M. de Sabran, la nouvelle de son père égorgé par l'ordre de son beau-père le plonge dans la douleur de Guillaume Tell (moins le chant de Duprez, la musique de Rossini et l'orchestre de l'Opéra) : *Mon père, tu m'as dit maudire!* Quand sa chanson est finie, Sabran ne veut plus se marier, il ne veut plus entendre parler de Fatime, il abhorre cette union, peu tolérable en effet, avec le Vieux de la Montagne. Pour le coup, notre montagnard n'y tient plus! Que la peste étouffe ce chrétien qui crie parce que son chef est égorgé, parce que son père a été assassiné, parce que son roi est prisonnier du fils de Mahomet! Donc il faut que Sabran renie chrême et baptême, qu'il crache sur le crucifix, qu'il blasphème, et enfin qu'il épouse Fatime par-dessus le marché, sinon..... les poignards sont levés dans la cour du château.

Alors voilà entre le père et la fille une scène de désespoir et de désordre. La fille prie et supplie, le père est inflexible. A

moins d'un petit blasphème, le père ne sera pas content de son gendre. Ce que voyant, Fatime tire son poignard (chacun *porte l'outil* de la profession dans cette famille d'assassins), et elle menace de se tuer, si l'on touche à son templier... A la fin le père est vaincu; il ordonne, pour la troisième fois, que l'on épargne son prisonnier. Et lui-même il attend les assassins pour son propre compte. Désormais vous ne direz plus *le Vieux de la Montagne*, vous direz *le Vieux* tout court, et ce sera bien assez pour cette poule mouillée d'assassin.

Que dites-vous de ce dénoûment? Il est bon, ce me semble; eh! voilà ce qui vous trompe, ce n'est pas là tout le dénoûment.

Il nous faut retourner dans la prison de M. de Sabran : on lui a fait grâce, mais on veut toujours lui tordre le cou.

Heureusement on crie encore : *Aux armes!* Le Sabran court aux armes, il sort, il se bat, il est blessé comme Tancrède, et il revient pour mourir comme Tancrède, en comblant Aménaïde de ses bénédictions. Aménaïde, je veux dire Fatime, expire de douleur sur le corps de son amant, la toile tombe, et la tragédie triomphe, hélas! pour la dernière fois.

Le rôle de mademoiselle Rachel se composait de quatre mots : *Je l'aime* (premier acte), *je ne l'aime pas* (deuxième acte), *je l'aime* (troisième acte), *je ne l'aime pas; si, je l'aime* (au quatrième acte). Que vouliez-vous qu'elle fît contre ces quatre mots? Aussi bien elle n'a pas lutté longtemps; quand elle a vu que la partie était perdue, et que le parterre, qui n'écoutait plus, se contentait d'applaudir, elle a parlé *sotto voce*, laissant hurler à sa droite Beauvallet, pendant qu'à sa gauche Guyon faisait vibrer mélodramatiquement son gros bourdon.

Telles étaient pourtant les grandes choses, les œuvres illustres, les excellentes et admirables résurrections qui devaient venir à bout de la poésie moderne. Voilà les conquérants nouveaux de l'ancien monde qui devaient replacer sur leur piédestal insulté les grands dieux de nos pères, ces dieux que nous n'avons jamais niés. Quand

on pense que ce tourbillon que le vent de février emporta à tout jamais mugissait chez nous depuis la soirée du 7 mars 1843, le jour des *Burgraves!* Mais ce poëme des *Burgraves*, ce poëme tant accusé! prenez au hasard, dans ces beaux vers où la main du maître se révèle, une seule tirade :

Moi, Frédéric, seigneur du mont où je suis né!

cette tirade, ces beaux vers, frappés sur cette enclume d'argent au marteau d'or, vont effacer, de leurs clartés limpides, tout ce nuage du passé qui tentait d'obscurcir la poésie présente et la poésie à venir. Ces *Burgraves*, je les accepte volontiers comme comparaison avec tout ce qu'ont fait les novateurs rétrogrades, avec tout ce qu'ils ont tenté; je ne dis pas avec tout ce qu'ils feront désormais, car désormais l'avenir leur est fermé par ces barrières infranchissables : *Agnès de Méranie*, le *Vieux de la Montagne*.

Laissons donc ces enfants revenir simplement des joies de leur gloire et des horreurs de leur défaite; laissons-les se remettre de tant d'émotions imprévues et implacables; laissons-les revenir modestement sur leurs pas; donnez-leur le temps d'abandonner ces chemins frayés, où rien ne leur a été laissé à recueillir, pas un fruit, pas une fleur, pas une émotion, pas une larme, et faisons si bien, qu'ils nous reviennent plus tard, bientôt, inspirés enfin d'une inspiration qui leur soit personnelle, maîtres d'un art qu'ils aient, non pas copié servilement, mais agrandi et augmenté, s'ils ne l'ont pas découvert. Qu'ils étudient leur drame à venir dans les endroits et dans les livres où s'agite, où respire le drame aujourd'hui possible. Loin d'ici les fantômes!

Rien qu'à lire la préface de ces *Burgraves* qu'ils ont voulu étouffer sous le manteau grec, sous la pourpre romaine, ils apprendront qu'un drame ne s'écrit pas au hasard sur les feuillets d'un Tite-Live, au contraire, qu'il faut le chercher avec zèle, avec persévérance, avec enthousiasme, avec respect. Voilà la vraie force de

M. Hugo, voilà sa vraie gloire! S'il réussit, son succès lui appartient; ce succès ne dépend de personne; il vient de sa tête et de son cœur, de ses études et de ses passions; il est en lui, et nulle autre part. S'il tombe, sa chute est glorieuse encore et souveraine; il tombe dans ses propres ruines, et non pas sur les ruines voisines; il est l'unique artisan de sa chute, il s'est trompé lui-même, et du moins n'a-t-il pas la douleur d'avoir été pris à quelque piége bâtard, de s'être perdu à la lueur des feux follets dans quelque marécage qui n'est pas de son domaine.

Disons aussi que dans le triomphe ou dans la défaite ce grand homme brille et resplendit par un éclair de verve, de poésie, de croyance, de fantaisie, mêlé au superbe style qu'il n'a pris nulle part, non pas même dans Bossuet ou dans Eschyle. Il va, il vient, il s'inquiète, il s'anime, il se passionne, il se lamente, et, comme il ne peut pas voir les hommes d'autrefois, il veut voir les tanières habitées par ces lions; il veut toucher de ses mains vaillantes ces armures vides; il veut soulever ces épées chargées de rouille.

L'acier, le granit, le courage, tout lui convient; et, ces rudes éléments une fois trouvés, il les mêle à sa propre rêverie, à sa poésie, à son amour, à cette personnalité puissante qui seule peut conserver aux temps à venir les œuvres du temps présent.

XXX

A peine elle joua sept fois de suite ce rôle de Fatime dans *le Vieux de la Montagne*, en présence d'un parterre indifférent et d'une recette indigne de sa renommée, à savoir, deux mille francs, dix-neuf cents francs, quinze cents et treize cents francs à la septième et dernière représentation. Elle n'avait pas attendu jusqu'à ce dernier jour pour savoir qu'elle était dans une fausse voie, et qu'elle donnait sa vie et son âme à des inventions qui n'étaient pas nées viables.

L'abstention du seul poëte qui fût à la taille de son génie et qui eût trouvé des accents dignes de sa voix souveraine, M. Victor Hugo, fut le grand malheur de mademoiselle Rachel. Ses œuvres remplissent abondamment le théâtre moderne; son écho est la voix même de la tragédie; absent, il brille encore par sa présence, et c'est sa voix que l'on écoute encore. Il avait créé madame Dorval, il avait inventé Frédérick Lemaître, il avait ranimé mademoiselle Mars éteinte, il admirait profondément mademoiselle Rachel, mais il se tenait à l'écart de cette virtuose insolente qui avait porté le fer et la flamme au milieu des conquêtes de Victor Hugo lui-même.

Il lui tenait rancune d'avoir combattu chez lui, sans lui, d'avoir remporté la victoire, une victoire éclatante, malgré lui. Il regardait mademoiselle Rachel comme un drapeau ennemi; souvent, la voyant qui tentait de ressusciter ces cadavres, il nous disait : *c'est dommage!* Hélas! oui, c'était dommage. Elle était faite, en effet, pour parler le beau et fier langage des vrais poëtes; elle était née uniquement pour réciter les beaux vers; tout ce qui était vulgaire et déplaisant la traînait à l'abîme; enfin, à son insu même, elle n'était heureuse et forte, elle n'était la grande et véritable Rachel que dans les œuvres puissantes. Le vrai poëte était son maître naturel, elle avait été mise au monde pour être entraînée en plein éclat, en pleine gloire, et non pour tirer à soi, péniblement, dans un sillon sombre, un vain bagage de tragédie. *Empêchement,* disait du bagage un homme qui savait vaincre et qui s'appelait Jules César.

Rachel aimait le succès, elle aimait la gloire, elle supportait impatiemment des renommées à côté de la sienne, elle se désolait à chacune de ces nouveautés qui ne voulaient pas vivre et qui ne pouvaient pas vivre. « Ah! disait-elle un jour de 1848, quand Frédérick Lemaître eut repris les haillons de Robert Macaire, est-il heureux! » C'était de l'envie, et véritablement pour une artiste de cette valeur il y avait, non pas certes de quoi envier, mais de quoi s'affliger : Robert Macaire écrasant de son haillon l'empe-

reur Auguste, Athalie et Mithridate. Incroyable accident! la foule divisée entre *Robert Macaire* et *Virginie!*

D'un côté *Robert Macaire* et Frédérick Lemaître, d'autre part Hermione et mademoiselle Rachel! Ici la grande histoire, la forme savante, ingénieuse, éloquente, une chaste inspiration et les plus nobles accents partis du cœur humain; ici le chef-d'œuvre ingénu que puisait Racine aux sources mêmes d'Homère ou de Sophocle; et tout à l'extrémité de l'esprit humain, à la suprême limite où la raison s'arrête, un je ne sais quoi, improvisé au hasard, sans frein, sans règle et sans loi, sans mesure.

A la Porte-Saint-Martin, le tréteau remplaçant le théâtre, les orgies du haillon, les trous, les taches, les blasphèmes, pendant que sur le théâtre de Racine et de Corneille, à la lueur de tant d'étoiles, la toge romaine et la tunique blanche des chastes matrones brillent et resplendissent de leur grâce éternelle comme tout ce qui est la pureté, le courage, la grandeur, la liberté contenue dans les bornes sévères du devoir! Il y eut un moment où mademoiselle Rachel elle-même eut pour obstacle ce bandit qu'on appelait Robert Macaire, la dernière expression de la philosophie des bagnes, le sourire de l'assassin, la bonne grâce du voleur de grand chemin, l'idéal de l'échafaud!

Il y eut un moment où pour écouter Robert Macaire ce peuple ingrat désertait les anciens dieux, les justes autels, la tragédienne inspirée. Ah! l'étrange accident, l'aventure inouïe et l'épouvantable pêle-mêle du plus beau langage que les hommes aient parlé avec les jurons de la halle. Ici la tragédie, honneur de Versailles, là cet affreux argot des beaux esprits du grand chemin. D'un côté Frédérick Lemaître, de sa voix puissante, de son regard de bandit, de son geste charmant et terrible, une main gantée et l'autre main couverte de sang, le génie du haillon et du paradoxe, appelant son peuple à son aide; ici mademoiselle Rachel, à la démarche royale, au geste de souveraine, à la pose héroïque, statue vivante taillée dans le marbre antique, regard noble et fier,

passion correcte et sévère, la voix pleine d'austères harmonies, commandant à son parterre ému et charmé...

Entre ces abîmes, l'homme et l'idée, le blasphème et la poésie, le déguenillé en débauche de vin, d'amour et de raillerie, et la dame romaine, silencieuse, attachée au foyer domestique, à l'ombre austère et sainte des dieux lares et de l'amour conjugal, que pouvait faire, je vous le demande un peu longuement, que pouvait faire le spectateur de bonne foi? Auquel entendre de ces deux comédiens à la voix impérieuse? où courir? où ne pas courir?... où s'arrêter?

L'hésitation était permise... une heure! On allait voir Frédérick Lemaître, mais le public revenait en toute hâte à cet objet charmant de la plus vive sympathie, au solennel théâtre où se devaient rencontrer les souvenirs des vieilles études, la gloire effacée à demi, mais resplendissante encore, de nos vieux maîtres; on revenait à l'inspirée, à la touchante, à l'adorable Rachel, et c'était une fête énorme, après cette joie incomplète de voir un grand comédien jetant à tous les sentiments honnêtes du cœur de l'homme ce défi éloquent, de rentrer sous le joug salutaire et sous la loi clémente de la poésie enveloppée de ses bandelettes glorieuses, couverte de ses voiles honnêtes, et parlant la langue des poëtes et des honnêtes gens.

Cependant ces luttes mêmes, et cette nécessité de se défendre en personne contre les plus vivantes émotions du drame romantique, donnaient beaucoup à songer à mademoiselle Rachel; non pas qu'elle s'inquiétât beaucoup de *Robert Macaire*, mais elle s'inquiétait du fréquent retour de son public aux œuvres qu'il semblait le plus avoir oubliées; elle s'inquiétait du silence des grands poëtes de 1830. A chaque nouveau rôle que créait mademoiselle Rachel, elle s'inquiétait aussi de la ruine où elle avait jeté, par sa présence même, tant de belles œuvres qui naguère encore, avant sa venue au théâtre, étaient le charme et l'enchantement des plus jeunes et des plus beaux esprits de cette nation.

Voilà comment, poussée, elle voulut jouer le rôle de la Thisbé dans *Angelo*, un rôle de mademoiselle Mars. Si son étoile eût voulu que le rôle de Thisbé eût été fait pour elle, si elle avait été la première à nous montrer ce beau rêve, éclatant de génie et de passion, si le fantôme ingénu de mademoiselle Mars, à chaque parole, à chaque sentiment de la Thisbé, ne s'était pas levé invinciblement entre mademoiselle Rachel et le public, sans nul doute, même en comptant la prose d'*Angelo* comme un obstacle, mademoiselle Rachel imposait sa forme et son accent au rôle même de la Thisbé. Elle était superbe en quelques-unes de ses belles scènes. Elle était charmante au premier acte; elle avait trouvé des mots, des voix, des regards, des gestes qui lui appartenaient et que mademoiselle Mars elle-même n'eût pas fait oublier, si mademoiselle Rachel eût joué ce rôle avant elle.

Qui voudrait faire ici un parallèle entre ces deux femmes aurait beau jeu, sans doute. Elles excellaient l'une et l'autre, mais la première était plus habile, elle avait une habitude extrême et qui la servait à merveille; elle ne s'étonnait de rien; elle portait patiemment toute chose, et même l'attitude hostile du parterre, à quoi mademoiselle Rachel n'a jamais pu se faire un seul instant. Une intrigue un peu compliquée, une fantaisie à la Victor Hugo, ne troublaient guère mademoiselle Mars; même on eût dit que cela l'enchantait de quitter pour un instant les sentiers bien frayés de l'ancienne comédie, tant elle était sûre d'y rentrer.

Rachel, au rebours, elle, tenait à ses sentiers; elle avait peur de l'obstacle imprévu; elle ne se retrouvait guère dans les portes, verrous, clefs, serrures, passages et corridors d'*Angelo, tyran de Padoue*. Elle détestait cette Venise autant qu'elle aimait Athènes, Argos, Mycènes et le bois sacré d'*Œdipe à Colonne*, où le rossignol chante en plein jour. Plus l'intrigue était pêle-mêlée au milieu d'une complication de personnages, et plus mademoiselle Rachel regrettait l'admirable unité du drame antique, à savoir, le temple, l'autel, le champ, le palais, le forum.

Surtout elle aimait le personnage unique : l'Iphigénie ou Clytemnestre, calme, patient, superbe, en plein relief, en pleine lumière, entouré d'une demi-douzaine de comparses.

Autant elle haïssait le bruit dans le drame, autant elle aimait le calme et le silence auguste de ces histoires de Jupiter contemporaines de *l'Iliade*. Et puis, l'étrange idée! amener en ces coupe-gorge vénitiens l'Iphigénie éclatante ; appeler dans ces alcôves l'Hermione implacable, et compromettre au spectacle de ces licences ces yeux grands et profonds d'où sortaient tant d'incendies, le sourire de Minerve et le geste impérieux de Junon! Pauvre et timide Rachel! elle avait entrepris une tâche au-dessous de son génie, au-dessus de ses forces, quand elle adoptait les rôles créés par mademoiselle Mars ou par madame Dorval.

En vain, désespérant de la tragédie à venir autant que de la tragédie présente, elle appelait le drame à son aide, le drame importuné demandait : *Qui m'appelle ?* Il hésitait à répondre aux ordres de cette voix qui lui était inconnue, ou bien, s'il se montrait par hasard, il se montrait de profil à cette Hermione, et non pas de façon à saisir le monstre par les cornes, à l'abattre à ses pieds d'un coup de massue. Ainsi, dans cette œuvre à regret entreprise, elle ne trouvait que des œuvres vaines, des cris sans échos, des passions sans pitié, des douleurs sans une larme. O prodigue enfant! qu'elle était à plaindre hors de ses domaines, de ses combats, de ses retranchements !

Ainsi elle ne fut guère plus heureuse et plus contente d'elle-même dans *Angelo*, qu'elle ne l'avait été dans *Mademoiselle de Belle-Isle*. Elle avait beau s'efforcer de redevenir une simple mortelle au milieu de ces hommes et de ces femmes d'un règne dépravé, elle était toujours la reine absolue et la reine unique des empires d'autrefois, des royaumes disparus, des monarchies et des douleurs emportées par les siècles. Elle avait beau plier sa voix impatiente à cette prose inculte, vide et sonore, elle était sans cesse obéissante à l'écho d'Athènes. Elle était vraiment la bouche d'or

par laquelle parlaient les Muses en longs habits de deuil. Rien qu'à la voir, le drame avait peur et comprenait que cette Rachel ne serait jamais rien pour lui. Son regard vif et profond ne pouvait s'arrêter dignement que sur les passions agrandies de toute la majesté de l'artiste. Sa main qui joue un instant avec l'éventail était faite ou pour le sceptre ou pour l'épée, et pour la coupe écumante des crimes de la maison d'Atrée.

Allez, drame, allez à votre œuvre, et laissez en repos cette majesté souveraine. Elle est fille d'Agamemnon, elle est la digne pupille de l'empereur Auguste; les voiles sacrés de la vestale et le manteau des impératrices conviennent à sa taille, la pourpre à son visage. Son pied est à l'aise dans le cothurne, et son pas retentit fièrement à travers les longues colonnes corinthiennes du temple de Minerve ou du palais des Césars. O drame! il faudrait respecter la Rachel; il faudrait se souvenir de son œuvre. Elle a été toute une résurrection; elle a donné le signal à tous les chefs-d'œuvre expirés; elle a évoqué, de sa voix obéie et toute-puissante, la poésie du plus grand siècle de notre histoire : poésie enfouie, oubliée, faute d'une interprète digne de tant de chefs-d'œuvre et déjà passée à l'état des palimpsestes ou des médailles du Cabinet du roi. Elle n'est pas venue seule pour tenter sa restauration poétique; elle s'est aidée, dans sa renaissance, de toutes les renommées de notre ancienne poésie; et comme, en dépit de tant d'aventures cruelles et fatales qui depuis cinquante ans ont pesé sur les destinées de cette nation malheureuse, l'intelligence au moins nous est restée, sinon le courage, nous avons compris tout de suite, rien qu'à voir cette enfant oubliée des Corneille et des Racine, que le règne des poëtes allait recommencer un instant. Alors, de nos mains reconnaissantes, nous avons couronné le petit roi Joas, retrouvé par miracle dans les ruines du vieux temple renversé.

Ainsi elle a régné par la pitié, par la terreur, par le génie et l'éclat des belles œuvres ressuscitées par elle. Or, ce grand règne a duré presque autant que celui du roi Louis-Philippe en personne.

et pendant quinze ans le vieux répertoire et la jeune Rachel, la vieille tragédie et l'interprète-enfant ont suffi à l'admiration de Paris et de la province; l'Angleterre même a pleuré, et Racine, pour la première fois hors de sa cour et de son temple, n'a rien eu à envier à Shakespeare. Hélas! le mal est venu de notre impuissance à copier les chefs-d'œuvre. Il est venu justement des tentatives faites à côté de la tragédie sérieuse et des machines à récits, à songes et à coups de poignard. Ces choses passagères, ces plagiats chers à l'Académie, ont pu ajouter à la curiosité inspirée par mademoiselle Rachel, ils n'ont rien ajouté à sa gloire.

Elle avait, comme Pline, ses deux domaines : Corneille et Racine. Le beau mérite d'ajouter autour de ce vaste enclos quelques landes stériles! Elle est chez les maîtres, absolue, entière, et c'est là qu'il faut la chercher. Là est son œuvre, et toute son œuvre! Elle est la gardienne d'un antique musée, d'un musée composé d'œuvres originales; elle n'a pas le droit d'y introduire même les copies les plus fidèles. *Otez-moi d'ici ces magots!* disait Louis XIV, un jour que l'on avait apporté à Versailles quelques-unes de ces merveilleuses toiles d'araignée venues de Hollande, et qui se couvrent d'or aujourd'hui. Louis XIV parlait bien : il fallait au Versailles des rois des peintres d'histoire; il fallait à Versailles les batailles d'Alexandre, et non pas l'homme de Téniers, le buveur de bière, la pipe à la bouche et le pot à la main.

Une seule exception se rencontre dans le travail constant et persévérant de mademoiselle Rachel, un seul drame, *Mademoiselle Lecouvreur*. Cette fois, enfin, dans ce drame uniquement fait pour elle, avec une habileté très-grande, elle obtint un succès complet, populaire et définitif. Même on a dit que de ce rôle heureux de *Mademoiselle Lecouvreur*, mademoiselle Rachel en avait été renouvelée. En effet, elle a rencontré dans ces scènes arrangées pour elle par le plus habile et le plus ingénieux des inventeurs, dans ce rôle fait à sa taille, des larmes sincères, des passions vraies, une suite de poétiques effets. Eh bien! si jamais ce fut le cas de dire que l'excep-

tion prouve la règle, ce serait à propos de *Mademoiselle Lecouvreur*.

Plusieurs gens de goût ont été consultés sur ce drame en prose, à savoir : Fallait-il jouer la pièce ou fallait-il y renoncer? Mademoiselle Rachel, avec son rare bon sens (quand elle était abandonnée à elle-même), était tout à fait du dernier avis. Elle hésitait, elle disait : *Non !...* Elle obéit, cependant, à la décision des arbitres qu'elle avait choisis elle-même, et le succès dépassa toutes les espérances. Malheureusement le succès a des enivrements imprévus ; il amène avec lui des désastres incroyables. De l'exception, le succès va faire une règle. Tel sculpteur habile, pour avoir produit par hasard une peinture heureuse, va renoncer au marbre en faveur de la toile! M. le cardinal de Richelieu était plus fier de sa quasi-tragédie de *Mirame* que de la prise de La Rochelle. Pour son rôle de Danville, dans *l'École des Vieillards*, Talma eût donné son rôle de Manlius. De nos jours encore, madame Dorval, la passionnée et triomphante Dorval, était plus acharnée à jouer Phèdre, oui, la *Phèdre* de Racine, qu'à nous montrer, enivrées de tous les délires de l'amour, Adèle d'Hervey, Marion de Lorme ou la Thisbé.

C'est ainsi seulement, et par le succès même d'*Adrienne Lecouvreur*, que se peut expliquer la tentative de mademoiselle Rachel dans le rôle de *Mademoiselle de Belle-Isle* : un rôle créé par mademoiselle Mars, et d'une façon si charmante, qu'il nous semble encore l'entendre réciter par cette voix touchante, avec ces beaux yeux inquiets et tendres, dans l'honnête et décente attitude d'une fille de bon lieu qui ne connaît du monde que les dévouements et les vertus. J'ai fait pleurer avec mademoiselle Lecouvreur; à plus forte raison je saurai entourer mademoiselle de Belle-Isle de sympathies et de respects. Voilà le raisonnement de mademoiselle Rachel. Au contraire il fallait dire : J'ai eu le malheur de réussir en prose, allons vite et revenons au vers! J'ai eu le malheur d'être applaudie comme une simple mortelle, rentrons dans l'âge héroïque, redevenons la princesse issue du sang des dieux et des héros!

La robe de madame de Pompadour me sied à ravir, oh! rendez-

moi, rendez-moi les voiles d'Iphigénie, afin que le public, me prenant au mot, ne me fasse pas descendre de mon piédestal et ne me dise pas quelque jour comme à une comédienne vulgaire : Allons, la belle enfant ! j'ai été longtemps votre esclave, il faut désormais que l'on me joue ce qui me plaît et ce qui m'amuse !

Or, ce qui plaît au public, ce n'est pas la tragédie élégante et correcte, c'est le drame obéissant à tous les délires de la tête et des sens ; ce ne sont pas les beaux vers péniblement sortis de quelque tête carrée du grand siècle, c'est la prose avenante et terre à terre que laissent tomber, en se jouant, les plumes de notre temps plus rapides que la pensée, et qui s'en passent quand la pensée ne vient pas assez vite, oubliant, plumes imprudentes et mal-apprises, que tout l'effet dépend de l'expression.

Ce qui plaît au public, c'est la violence dans le langage et la violence dans l'invention ; l'impossible dans le détail, l'étonnement dans le résultat ; puis, quand le nouveau drame a produit son rapide effet d'épouvante et d'étonnement, vous pouvez compter sur un immense oubli pour la pièce, pour celui qui l'a faite et pour les comédiens qui la jouent. Le public n'est plus fait à cet art patient, exquis, d'une forme excellente, à cette poésie qui est la fleur du génie et de l'esprit français, et, s'il y est revenu un instant, c'était uniquement par respect pour la jeune tragédienne qui l'y poussait de sa main vaillante, et qui n'avait pas encore d'autres demeures que cet Olympe où résident Apollon et les Muses, adorés d'Euripide et de Sophocle.

Ce sera donc la gloire impérissable de mademoiselle Rachel d'avoir ramené la foule obéissante au sommet de la douce montagne, d'avoir brûlé le véritable encens sur les autels véritables, d'avoir retrouvé les sentiers pénibles qui mènent aux hauteurs escarpées. Mais que, pour plaire à la multitude, la tragédienne s'abandonne un instant, qu'elle descende de son Olympe sur quelque Parnasse bâtard, qu'elle se diminue elle-même à parler une langue pour laquelle elle n'est pas faite, à porter des habits qui cachent

l'élégance de sa taille, la beauté de ses bras, la majesté de sa personne, il lui arrivera justement ce qui arrive à ces femmes longtemps entourées d'estime et de respects unanimes : tant qu'elles vivent dans le monde où elles règnent, on les respecte, on les salue, on se range pour les laisser passer; mais qu'une d'elles vienne à trouver l'ennui dans son grand faubourg, qu'elle s'en aille, ô l'infortunée! en quelque société mêlée, et qu'elle essaie gauchement, chez Mabille, une danse défendue..., soudain voilà les hommes qui l'abordent, le cigare à la bouche, et Bastringuette qui lui dit :

« Veux-tu venir dîner avec moi? »

O grandes dames du monde! et vous, grandes dames des beaux-arts! croyez-moi, restez dans votre monde, et restez sur vos hauteurs! Porteurs de couronnes, la couronne peut vous blesser parfois, mais gardez-vous de la changer contre un feutre idiot.

Et puisque nous avons prononcé le nom de mademoiselle Lecouvreur, parlons de mademoiselle Lecouvreur. Certes, mademoiselle Rachel eut grand'peur du rôle et, pour tout de bon, elle avait commencé par le refuser tout net... Mieux conseillée, elle accepta une nouvelle lecture. Elle habitait alors dans la rue de Rivoli (dans la maison même de mademoiselle Mars) un vaste appartement plein de lumière, et son premier mot en recevant les trois arbitres de cette seconde lecture : « Ayez soin, disait-elle, d'être attentifs... » En même temps elle écouta silencieuse, et peu à peu la voilà prise, et, la pièce à peine achevée, elle se mit à genoux devant sa table à écrire et elle écrivit à M. Scribe le billet que voici :

« Je vous demande à deux genoux notre rôle d'*Adrienne Lecouvreur*. »

Elle était charmante à voir en ce moment.

L'épreuve fut éclatante et mérite qu'on en parle en détail.

Il y avait, au commencement du xviiie siècle, un malheureux chapelier qui était venu du fond de la Champagne s'établir à Paris au carrefour de Buci, aux portes mêmes du Théâtre-Français.

C'était l'heure de toutes la plus favorable en comédiens, en comédiennes, à l'art dramatique, à tout ce qui touchait, de près ou de loin, aux fêtes, aux batailles, aux enseignements, aux révoltes du théâtre. En ce temps-là on se souvenait, d'un souvenir récent et bien senti, des maîtres de l'art dramatique, et déjà cette nation attentive savait le nom de son maître à venir, le nom de Voltaire. Aussi bien, les grands comédiens ne pouvaient pas manquer à une société de beaux esprits et de précieuses éloquentes, qui avaient fait du Théâtre-Français une tribune parfois, un salon toujours. Vous les nommer tous, ces rois et ces reines, qui vivaient en rois et en reines de Paris, la liste serait longue : Baron, Lekain, mademoiselle Dangeville, mademoiselle Clairon, mademoiselle Duclos, mademoiselle Dumesnil, des flammes, des étoiles, des demi-dieux!

On les saluait, quand ils passaient dans la rue ; on n'avait que ces noms charmants à la bouche. S'ils étaient malades, la ville entière voulait savoir le bulletin de leur santé. La fortune jalouse enlevait-elle à la terre ce mortel couronné, cette Iphigénie immaculée? le deuil était universel. C'étaient des épithalames à toutes leurs noces, des oraisons funèbres à tous les accidents de leur vie. On ne se doute pas de ce fanatisme aujourd'hui.

Il est donc facile de comprendre que, si voisine du théâtre, à côté du café Procope, et tout le jour, et chaque soir, entendant parler de la bataille dramatique, la jeune Adrienne Lecouvreur ait invoqué, tout bas d'abord, en grand silence, et comme en un rêve, les joies, les gloires, les tourments, les triomphes de l'art dramatique. Si elle y pensa avec tant d'ardeur, c'est qu'elle vit cet art singulier entouré de louanges et les vraies comédiennes entourées d'hommages. A chaque instant ces femmes fêtées et célèbres passaient devant notre enfant ébloui, et l'enfant se disait : « Et moi aussi, je serai comédienne. » Elle commença vite et de bien bonne heure, et son premier essai fut une révolution. Ah! voilà, on faisait des révolutions même sous le règne de M. le cardinal Fleury qui ne les aimait pas. Seulement on faisait des révolutions pacifiques et à la

taille de l'esprit français. Heureux temps où Fontenelle, cet homme fortuné qui était né sous le beau soleil couchant de Louis XIV, qui a salué d'un regard ébloui le soleil levant de *la Henriade* et d'*Oreste*, était à la tête des révolutionnaires, où l'*Histoire des Oracles* inquiétait la Sorbonne, où les *Mondes* faisaient tourner toutes les têtes attachées à ces étoiles obéissantes à tant d'esprit!

La révolution de la jeune Adrienne dans l'art dramatique, ce fut de parler comme on parle. Sans le savoir, sans le vouloir, elle avait fait un discours de la déclamation; du chant, elle avait fait une parole simple comme *bonjour!* Elle avait les grâces, la justesse, la simplicité, la bienséance; beaucoup de tact, d'élégance, d'esprit, et le grand art de le rendre aimable; elle eût regardé comme un meurtre contre les beaux vers de les soumettre à cette emphase notée à l'avance. La nature lui avait donné, avec l'intelligence des choses du cœur, les qualités de la personne, la figure, la voix, le jugement, la finesse. Dans l'étude des modèles et dans l'usage du monde, elle avait appris à connaître le cœur humain; quant à ce qu'on appelle la *sensibilité* (un vieux mot), la sensibilité est une grande question pour toutes les comédiennes de l'univers.

J'imagine cependant, car de ces gloires fugitives rien ne reste, un peu de cendre, et voilà tout, que mademoiselle Lecouvreur était du nombre de ces rares comédiens qui s'abandonnent corps et âme à l'inspiration du moment. Rien de certain : tantôt dans l'abîme et tantôt dans le ciel! Excellents aujourd'hui, le lendemain au-dessous du mauvais; tantôt ils devançaient le fantôme que leur imagination s'était créé, et voici maintenant que ce fantôme les domine de vingt coudées. Or, c'est aux artistes prime-sautiers que s'attache l'intérêt de la multitude; talents toujours sincères, même quand ils se trompent; toujours nouveaux, même quand ils faiblissent. La touchante Lecouvreur et la touchante Monime! Leur cœur va mieux que leur tête; leur génie va plus vite que leur esprit : vraies même en disant faux; touchées et touchantes, même si les larmes viennent à leur manquer!

Un pareil être voué à l'imitation, s'il pousse un cri de douleur, a ressenti la douleur qui le fait crier! S'il trouve un geste de passion, il le rencontre là, tout de suite et sous vos yeux, non pas devant sa glace attentive et complaisante. Il paraît, il se montre, il va, il vient, laissez-le faire; il ne vous possède pas encore, attendez qu'il ne se possède plus; attendez que sa voix se trouble sous l'angoisse de son âme, que ses yeux se remplissent de larmes, que ses entrailles soient émues de l'émotion intime, et vous saurez ce que c'est qu'une tragédie. Adrienne Lecouvreur était ainsi faite; elle avait ses bonheurs, ses passions, ses amours, et la foule suspendue à ses lèvres éloquentes attendait, impatiente et troublée, l'âme que cette femme impérieuse allait lui donner.

Elle eut encore cette chance heureuse qu'elle devait mourir au beau milieu de sa popularité et de son triomphe. La vieillesse des artistes aimés, le plus cruel des enfers ici-bas! O malheur! en effet, voir tomber chaque jour un lambeau de sa beauté, de sa jeunesse! Vieillir sous tant de regards curieux et jaloux qui comptent vos rides, qui savent le nombre de cheveux qui tombent de votre tête déshonorée! Trembler et frémir en comptant le sablier de votre âge, vous seule, dans cette foule qui vous regarde, restant attachée au carcan de votre extrait de naissance! Peu à peu, trop vite, hélas! ne plus trouver dans ce ciel voilé une seule étoile favorable, pas un souffle propice en cet Océan soulevé! Enfin, un beau jour le peuple, qui vous voit passer dans la rue, cherche, sans pouvoir se le dire, où donc il a vu cette femme. O la vieillesse de mademoiselle Clairon, ce miracle de l'art! Tendre une main ridée au ministre de l'intérieur, après avoir eu tout ce monde, et Voltaire lui-même, M. de Voltaire, à ses pieds!

Elle eut aussi ce rare bonheur, cette belle et charmante Adrienne, d'avoir inspiré des passions encouragées par le public parisien. Ces grandes dames du théâtre autrefois absolues, elles obéissaient à toutes les volontés, à tous les caprices du parterre. Enfants gâtés, elles devaient rendre compte de leurs amours, surtout de leurs

amours. Dis-moi quel jeune homme est attaché au char de ta beauté, de ton génie et de ta jeunesse, et je te dirai si je suis content de toi, mon enfant gâté ! disait le parterre. A ces questions inquiétantes, plus d'une de ces femmes pouvait répondre avec un certain orgueil. Mademoiselle Champmeslé répondit un jour : « Mon amoureux s'appelle Racine ! » La femme de Molière, ainsi interrogée, se couvrit la face de ses deux mains, et elle avait raison de rougir. Mademoiselle Adrienne Lecouvreur pouvait présenter à ses amis et à ses ennemis les deux compagnons de sa jeunesse d'un instant, M. de Voltaire, le plus grand esprit de ce monde, qui voulut tout savoir, et M. le comte de Saxe, enfant de l'amour, beau comme l'Amour, son père, et courageux comme le dieu Mars !

Dans cette double auréole, le poëte et le héros, grands tous deux, Adrienne aurait pu marcher longtemps et conserver longtemps son prestige. Voltaire à trente ans qui écrit pour vous, vivante, et qui vous entoure, expirée, dans un linceul éternel, dans sa plus touchante élégie, une véritable élégie de Voltaire ; pendant que le héros de ce siècle et de cette France qui sera sauvée par lui à Fontenoy, le maréchal de Saxe, le remporteur de vingt batailles rangées, jette à vos pieds ses belles premières années de pauvreté et de gloire, et reçoit, de vos mains triomphantes, les sacrifices qui ne sont permis qu'aux honnêtes et légitimes amours.

Ah ! quand elle parut parée des diamants et des perles qu'elle avait vendus pour acheter des fusils à l'homme qu'elle aimait, comme elle devait être belle, cette belle tragédienne ! Quel triomphe et quel éclat sur ce front dépouillé ! Comme elle écrasait, de cette gloire présente et à venir, les toilettes, les écrins, les petites intrigues et les passions avides de ses rivales ! C'est qu'aussi elle était venue en aide à l'un de ces hommes dont la gloire remplit d'éclat tout ce qu'elle touche, une de ces ambitions fondées sur l'activité, sur le bon droit, sur le courage ; accompagnée de vertu, d'humanité, de prudence, de grandes vues pour le bonheur des peuples. Cette ambition honnête

et forte est l'âme du monde et sa gloire; elle n'a rien de commun avec ces fortunes scandaleuses et impuissantes, jalouses de toute vertu, qui sèment la terre de tous les crimes, fâcheuses et violentes dans le triomphe, téméraires et farouches dans la défaite, cruelles jusque dans les plaisirs, barbares même après la vengeance !

On raconte que lorsque sa mère, la comtesse Aurore de Kœnigsmark, voulut marier le comte de Saxe à la riche héritière du comte de Loben, le comte de Saxe hésitait, et qu'il se décida quand on lui dit que sa fiancée s'appelait *Victoire*... Certes, il y avait beaucoup de ce motif-là dans ses amours avec mademoiselle Adrienne Lecouvreur.

Un pareil héros, une héroïne entourée de tant de souvenirs, l'ornement de la société et l'ornement du théâtre de son temps, devaient tenter plus d'un poëte dramatique; en effet, déjà bien avant l'adoption de mademoiselle Rachel, on avait mis plusieurs fois sur la scène le comte de Saxe et mademoiselle Adrienne Lecouvreur. Tentatives impuissantes, car la comédienne manquait, digne de représenter l'héroïne célébrée par Voltaire :

> C'est là que je vous vis, aimable Lecouvreur,
> Vous, fille de l'Amour, fille de Melpomène,
> Vous, dont le souvenir règne encor sur la scène
> Et dans tous les esprits, et surtout dans mon cœur!
> Ah! qu'en vous revoyant une volupté pure,
> Un bonheur sans mélange enivra tous mes sens!
> Qu'à vos pieds, en ces lieux, je vis fumer d'encens!
> Car il faut le redire à la race future :
> Si les saintes fureurs d'un insensé cruel
> Vous ont pu, dans Paris, priver de sépulture,
> Dans le temple du goût vous avez un autel.

Les divers essais d'un drame ou d'une comédie, intitulés : *Adrienne Lecouvreur*, furent donc oubliés aussitôt que tentés, et personne n'y pensait plus guère, lorsque le plus habile ouvrier de ce temps-ci, rencontrant sous son heureuse main mademoiselle

Rachel elle-même, se mit à composer à son tour, avec l'aide d'un jeune et ingénieux esprit, son élégie de mademoiselle Lecouvreur.

La tentative était hardie et difficile : arracher mademoiselle Rachel à ce monde qui fut le monde romain, pour la traîner en triomphe dans les *Indes galantes* du siècle passé; faire d'Iphigénie une madone de Vanloo, d'Hermione un buste de Clodion; conduire la Muse antique dans les petites maisons du rempart, l'arracher à cette splendeur d'expression, à cette poésie de la tragédie que Voltaire appelait l'*éloquence harmonieuse*, pour lui faire parler la langue des ruelles; compromettre la Muse des crimes éclatants qui se commettent au grand jour, dans les infamies clandestines, voilà ce qu'il fallait démontrer, et cela tout d'un coup, du jour au lendemain, en pleine tragédie, en plein Corneille!... Il y avait de quoi hésiter, et tout le monde hésita.

On raconte même qu'à la première lecture d'*Adrienne Lecouvreur*, mademoiselle Rachel, épouvantée de ce fardeau, pour lequel ses frêles épaules ne semblaient pas faites, priait et suppliait ses camarades, tremblants comme elle et pour elle, de ne pas recevoir le drame d'*Adrienne Lecouvreur*. En effet, la pièce fut reçue avec ce silence qui est la leçon des poètes, comme il était jadis la leçon des rois. M. Scribe reprit son manuscrit, et il porta le rôle à la seule jeune femme qui fût digne de le jouer après mademoiselle Rachel, à madame Rose Chéri. Le souvenir vivant de *Clarisse Harlowe* et des larmes qu'elle avait fait répandre justifiait, et au delà, la tentative de M. Scribe. Les choses en restèrent à ce point d'arrêt pendant six mois.

Mieux conseillée, et par des hommes qui avaient peut-être le droit de conseil, la Comédie et mademoiselle Rachel revinrent à cette *Adrienne Lecouvreur*. On relut la pièce, et cette fois mademoiselle Rachel écouta avec son âme. Il eût fallu la voir, devinant tout son rôle à l'avance. Elle allait au-devant de la voix qui parlait. Son regard, son attitude, sa pensée étaient à l'œuvre, et l'on peut dire que, son rôle achevé, elle savait déjà tout son rôle.

Enfant des maîtres antiques, bercée par les dieux de l'Olympe, elle s'est trouvée, tout d'un coup, disposée à côtoyer d'un pas léger et sûr les précipices du monde moderne, à parler la langue des sentiments frivoles, à saisir les objets fugitifs de ce passé à peine hier!

Hors de son élément, elle est restée la souveraine. Dans un roman frivole, elle a conservé la croyance du drame antique. Privée du poignard et de la couronne, elle a été terrible l'éventail à la main. Dans le déshabillé d'une dame à la mode, en 1750, elle a été aussi touchante que sous les bandelettes sacrées; autant elle montrait d'imagination et de feu dans la grande poésie, autant elle a déployé de force et de charme, en passant de la plus belle langue que les héros aient jamais parlée, au babillage ardent et bigarré d'une société élégante et moqueuse, qui s'est placée à la fois sous l'invocation d'Horace, de Fontenelle et de l'abbé de Chaulieu.

Aussitôt donc, voilà mademoiselle Rachel qui déchire son voile et qui défait sa tunique. Elle dépose, sur le sopha de Crébillon le fils, le manteau de pourpre et la couronne d'or que lui avait donnés Crébillon le père; elle oublie, avec l'ardeur d'une reine qui se révolte, la poésie des maîtres. Christine de Suède, elle-même, n'a pas abdiqué avec plus d'ardeur. Dans cette course haletante personne ne pouvait la suivre, et c'était un bruit généralement répandu qu'elle allait trop vite pour aller bien loin.

Avec quel bonheur, cependant, elle avait résolu le problème, et comment elle a victorieusement démontré qu'elle était vraiment faite pour porter avec la même grâce tous les costumes et toutes les couronnes, si le sourire convient à ses lèvres, la fureur à ses regards, la mouche à sa joue, à sa main l'éventail, à son pied, privé du cothurne, le soulier et la soie ardente qui court sur les tapis des Gobelins!

Mais aussi, dès le premier acte, quelle impatience de la voir! quelle impatience de l'entendre! Le premier acte se passe dans les petits appartements d'une très-grande dame de cette époque inter-

médiaire qui fut le beau moment des plus heureuses passions. Ah ! que nous sommes devenus vieux chez nous depuis le règne de madame de Châteauroux !

A sa toilette, qui est longue comme il convient à une dame de Versailles, madame la duchesse de Bouillon se fait assister par un petit collet qui lui raconte les chroniques de la matinée. Madame rêve au comte de Saxe arrivé de la veille, et qu'elle n'a pas encore vu ce matin... cependant il fait jour chez Madame depuis deux heures. Le duc de Bouillon, qui revient de l'Académie, raconte à l'assistance qu'il a été chargé d'analyser *la poudre de succession*. Ainsi tout le drame se prépare lentement, galamment. Madame Allan, insolente du meilleur monde, lisait à merveille une lettre charmante de mademoiselle Adrienne Lecouvreur. Préparer son drame avec soin, répondre à l'avance à toutes les objections, c'est l'Évangile du théâtre, et M. Scribe le sait par cœur.

Au second acte, nous sommes dans le foyer intérieur de la Comédie-Française. Ce monde éclipsé, ce monde des falbalas, des poésies et des intrigues, cette société futile, miroir fidèle de la société d'autrefois, ces senteurs presque funèbres de roses éteintes et de violettes fanées, ce vernis passé de mode qui fut le vernis de notre esprit, ces spectres, ces fantômes, ce néant de l'univers des comédies, voilà le foyer de la Comédie ! Et tout d'abord nous rencontrons dans cette caverne de la Rancune les héros de la comédie éteinte : Agamemnon et Mithridate, Cléopâtre et Mérope, les anciens comédiens, les vieux costumes d'un rococo rageur, les orgueils et les vanités, les cadavres des plaisirs et de la gloire d'autrefois ! Écho jaseur, pêle-mêle de rires et de larmes, de trahisons et de mensonges, le foyer de la tour de Babel !

Pendant que ces messieurs et ces dames s'abandonnent aux plaisirs de la coulisse hargneuse, entre soudain mademoiselle Lecouvreur en habit du théâtre d'autrefois, avant que mademoiselle Clairon l'eût réformé, cet habit comique, avec l'aide de Marmontel, qui enlevait au maréchal de Saxe toutes ses maîtresses.

A peine Adrienne est en scène, arrive, à la voix de l'enchanteresse, M. le maréchal de Saxe, et notre amoureuse lui récite le chef-d'œuvre des drames simples et touchants, le chef-d'œuvre des tragédies où l'on pleure, la fable, ou plutôt le poëme de La Fontaine : *les Deux Pigeons*. Quoi! dites-vous, *les Deux Pigeons?* Eh oui! *les Deux Pigeons* : « Deux pigeons *s'aimaient d'amour tendre.* » Et si vous aviez vu cette salle attentive, retenant son haleine et son souffle! Si vous aviez entendu cette voix doucement vibrante, avec toutes les inflexions les plus naturelles de l'art le plus exquis, vous sauriez ce que c'est que *les Deux Pigeons!* Autant nous pleurions au *Moineau de Lesbie,* « c'est un moineau! » autant nous étions émus aux *Deux Pigeons.*

A l'acte suivant, nous retrouvons Adrienne dans une de ces petites maisons de la rue Grange-Batelière que bâtissaient en quinze jours les Chinois de ce temps-là, pour des divinités qui ne duraient guère plus que le temple. Les trumeaux, les dorures, les colonnes, les marbres, les peintures... Bagatelle! L'orgie habitait ces folies du luxe et de la débauche. Voilà donc où l'on fait entrer Melpomène, et... la superbe! elle y entre en levant la tête... elle en sort sans qu'un pli se soit dérangé à sa tunique. M. de Bouillon, qui s'est figuré qu'il était trahi par mademoiselle Duclos, sa maîtresse et celle de bien d'autres, a tendu un piége à Maurice de Saxe, et il a pris dans ce piége, le maladroit, Maurice et madame de Bouillon! Ainsi voilà les deux rivales en présence, avides de se voir, de se reconnaître et de se haïr tout à leur aise! Cette scène dans l'ombre, cette lutte entre ces deux femmes, ce mot d'Adrienne : *Je vous protége!* ces deux mains meurtries jusqu'au sang, ce tapage et ce tumulte, composaient un vrai spectacle. Madame Allan terrible, et mademoiselle Rachel insolente! En ce moment les rôles étaient changés.

J'oubliais, mais je n'oublie rien, le rôle de Michonnet, l'humble et dévoué Michonnet, l'ami, le compagnon, le fidèle serviteur de la belle Adrienne. Le premier, il l'a devinée; il l'a aimée le premier, et jamais il n'a osé le lui dire; il la suit dans sa voie avec

la fidélité et le dévouement d'un caniche. Les deux auteurs ont donné ce rôle à Régnier, le bon comédien, qui s'y est fait applaudir d'un bout à l'autre. Adrienne Lecouvreur et son chien.

Les choses en sont là ; les deux rivales se cherchent dans cette grande ville de Paris… un abîme. Qui donc est-elle ? comment la retrouver ? Ainsi l'une et l'autre, Adrienne et la duchesse, elles cherchent, lorsqu'elles se rencontrent dans le même salon, Maurice de Saxe entre elles deux. Alors, au premier coup d'œil, ces deux femmes se reconnaissent ; elles se défient, et le duel de la nuit… et dans l'ombre, il recommence à la clarté des flambeaux, dans ce salon de cordons bleus et de duchesses ! En ce moment la scène est presque historique. En effet, mademoiselle Lecouvreur couvrant de son insulte irrésistible cette grande dame qui l'a outragée, et lui adressant publiquement ces vers de *Phèdre:*

> … Je ne suis pas de ces femmes hardies
> Qui, goûtant dans le crime une tranquille paix,
> Ont su se faire un front qui ne rougit jamais !

en ce moment (l'on dirait Phèdre et ses fureurs !) nous étions tout entier à la comédienne et à ses rugissements ! L'ironie, la colère, le mépris, le dédain, la fureur de cette femme *à sa proie attachée*, cette arme tranchante qui blesse et qui tue ; ce soufflet du geste, du regard, de toute la personne ; cet œil qui brûle, ces dents qui grincent, ce masque, ce visage, cette scène d'Euménide conduite par la vapeur du sang ; cette imprécation muette après l'imprécation violente, cette vérité rare comme la poésie et aussi belle, l'explique qui pourra : j'y renonce !

Le cinquième acte, c'est l'agonie, rien que l'agonie ; et cette lente mort, qui ne finit pas, est poussée au plus haut degré du pathétique. Par quelle étrange disposition des organes, par quelle vivacité de l'imagination, par quelle délicatesse des nerfs une créature humaine peut-elle, à volonté, tous les jours, à la même heure, frissonner, admirer, compatir, gémir, s'exalter, s'évanouir, pleurer,

crier, se troubler; se passionner pour et contre; et, pleurante, suivre dans l'air de fugitives visions, parler à des êtres mystérieux qui l'observent, commander à des fantômes qu'elle seule elle voit avec l'œil de son esprit?

Comment faisait-elle, ô dieux et déesses! cette Rachel éteinte, pour suffire, si frêle, à ces haines, à ces amours, à ces vengeances, à ces larmes, à ces espérances, à ces désespoirs, pour toucher, tout ensemble, au ciel, à la terre, à l'abîme? Je n'en sais rien! Comment, dans un si petit corps, et par quelle inspiration cette âme exagérée et gigantesque, trouve-t-elle à point nommé ces violences applaudies, cette simplicité pleine de charme? Ce qui est vrai, c'est qu'un homme que je connais, rencontrant mademoiselle Rachel, qui rentrait dans sa loge chargée de fleurs et de couronnes : Comment! s'est-il écrié, vous n'êtes pas morte? Vous avez volé ces fleurs à votre propre tombeau!

Nous n'avons pas le temps, mais à quoi bon? de réclamer contre le crime de madame la duchesse de Bouillon qui certes n'a pas empoisonné mademoiselle Adrienne Lecouvreur? Mademoiselle Adrienne Lecouvreur est morte de sa belle mort. M. le curé de Saint-Sulpice, Languet, *le plus intolérant de tous les hommes*, dit Voltaire, refusa la sépulture à mademoiselle Lecouvreur, qui avait légué 1,000 fr. à son église, et cette femme adorée fut enterrée la nuit au coin de la rue de Bourgogne, qui était encore un marais.

> Muses, Grâces, Amours, dont elle fut l'image,
> O mes dieux et les siens! secourez votre ouvrage.
> Que vois-je? C'en est fait! Je t'embrasse, et tu meurs!
> Tu meurs! On sait déjà cette affreuse nouvelle :
> Tous les cœurs sont émus de ma douleur mortelle.
> J'entends, de tous côtés, les beaux-arts éperdus
> S'écrier en pleurant : Melpomène n'est plus!...

La douleur n'a jamais parlé une langue plus touchante, et cette fois Tibulle est dépassé.

XXXI

Adrienne Lecouvreur fut donc, sans conteste, le rôle moderne le plus heureux de mademoiselle Rachel. Toutefois son rôle de *Lesbie* et (mais beaucoup moins) son rôle de *Lydie* ont été deux joies véritables. Il est très-naïf et très-joli avec je ne sais quoi d'ingénu et de tout nouveau, ce petit drame inespéré du *Moineau de Lesbie*. Il est même un des rares succès de notre critique, et nous le pouvons placer dans l'écrin des choses que nous avons heureusement applaudies à l'avance et pour ainsi dire imposées au public.

Un jour de la révolution de 1848 (honorons-la, messieurs), un jour sombre et triste du mois de février, quand l'émeute était dans la rue et le malaise dans tous les cœurs, jugez de notre étonnement et de ce plaisir infini d'une surprise heureuse, lorsqu'on nous remit une œuvre inattendue, un caprice, un rêve! Il s'agissait d'un livret tout nouveau, poli à la pierre ponce, avec ce titre : *Le Moineau de Lesbie*, tragédie en vers, par un jeune rhéteur de quelque vingt ans qui s'appelait Armand Barthet! Vous jugez de la fête! Lesbie, Catulle et le moineau, en ce moment! aujourd'hui! en pleine révolution! Soyez les bienvenus tous les trois, ô vous les trois poëtes qui arrivez en droite ligne de Vérone, la patrie de Roméo, le berceau de Juliette! Salut à toi, passereau, les délices de ta belle maîtresse! Elle te cache dans son beau sein, elle l'agace d'un doigt amoureux, elle le provoque de sa lèvre purpurine... il est mort! Pleurez, Amours, Grâces, pleurez le bel oiseau! Il aimait tant cette jeune Lesbie! Il la suivait comme un amoureux. Et maintenant elle le pleure, et ses grands yeux sont gonflés de larmes. Pleurez, Amours, Grâces, pleurez!

Ce petit drame était écrit avec un soin bien rare pour une chose improvisée au milieu de notre république naissante; on y retrou-

vait le jeune poëte isolé de toutes les agitations environnantes ; semblable au chien qui porte le dîner de son maître, au moins a-t-il tiré ce bénéfice de quelques calmes journées dans tout ce désordre. Ah ! c'est surtout dans ces journées d'inquiétudes, de malaise et de tristesse ici-bas, là-haut, partout, partout ! la tristesse parmi les vaincus ! l'accablement parmi les vainqueurs !... C'est surtout quand le soleil radieux est obscurci, que les nations affligées ont le plus besoin de leurs poëtes. En temps de paix, les nations ingrates : A quoi bon ces rêveurs? disent-elles ; mais que l'horizon se trouble, aussitôt elles se pressent autour de l'homme inspiré ; elles se consolent et elles se rassurent, si par hasard le chantre mélodieux a repris ses hymnes et ses chansons.

L'auteur du *Moineau de Lesbie*, un très-grand poëte, Catulle, était, pendant la proscription de Rome, une consolation, une espérance. On récitait ses poëmes ; on répétait ses épigrammes en pleine terreur, quand la terreur pesait sur tout l'univers, quand le divin Octave répondait aux supplications des deux cents sénateurs : « Il faut mourir ! »

De très-bonne heure, il avait été un poëte de la meilleure compagnie. Enfant, il voyait arriver parfois chez son père Jules César, le capitaine et l'historien qui devait écrire les commentaires de ses propres batailles et raconter ses victoires comme il les avait accomplies. Jeune homme, il se trouva mêlé à ce beau mouvement du génie romain qui produisit Salluste, Cornélius Népos, Varron, Lucrèce, Lucrèce, un poëte à la taille d'Homère, et de Cicéron, ce grand homme insulté par les cuistres !

L'étrange accident ! Tous ces poëtes ont été à toutes les batailles au dedans et au dehors ! On se battait, on s'égorgeait ; la guerre civile était partout ; chaque matin des proscriptions nouvelles étaient affichées à la tribune aux harangues ; les triumvirs, lâches tyrans, réunis autour d'une table d'airain, se livraient, l'un à l'autre, leurs frères, leurs amis, la liberté et les trésors du monde... Et cependant les écoles d'Athènes se remplissaient de la fleur de la jeunesse

romaine ; les maîtres de rhétorique et les philosophes faisaient leur fortune à enseigner cet art charmant de donner à la parole humaine la grâce intime et la parure extérieure ; c'était comme la dernière conquête de la Grèce sur l'Italie. Athènes, en ce moment, usait pour la dernière fois de son empire, et ce dernier fragment de son sceptre brisé allait définitivement passer aux Romains... Le dernier Romain d'Athènes s'appelait Horace, le poëte ; il quitta les écoles pour accourir au secours de la liberté qui se mourait ; il arriva... juste à temps pour assister au triomphe définitif d'Octave dans les champs de Philippes, où le poëte laissa son bouclier.

Catulle, en ceci, fut plus heureux que l'ami de Mécènes et de l'empereur Auguste. Il assista, il est vrai, à la ruine de la liberté romaine ; mais du moins à sa mort (il mourut jeune) pouvait-il espérer que la liberté serait sauvée. Si bien que l'on peut dire, en copiant une belle phrase de Cicéron, que les dieux, en lui ôtant la vie, ne songeaient qu'à lui faire le présent divin d'une belle mort.

Cette étude, d'après l'antiquité romaine, qui prenait en ce moment toute mon attention et qui m'isolait du monde extérieur, était véritablement une œuvre ingénieuse et qui respirait un parfum sincère d'atticisme et de bon goût ; le sourire n'a rien de forcé, la grâce est naturelle, l'esprit même n'a rien qui ressemble à l'emprunt, à la traduction, au souvenir longtemps appelé.

> Aller se marier à vingt-cinq ans !... Poëtes.
> Serez-vous donc toujours les martyrs de vos dettes ?
> A quoi bon tant d'esprit, si vous ne savez pas
> Trouver d'autres moyens pour sortir d'embarras ?

Et cette description d'un marchand de bric-à-brac, dans un moment de guerre universelle, où les objets d'art et de curiosité devaient être à si bon marché :

> Je trouve un marchand grec, frais débarqué d'hier,
> Qui rangeait, en chantant, sa boutique en plein air.
> Quelle aubaine ! J'achète un collier de topazes.

> Un beau miroir d'acier poli, deux jolis vases
> De bronze athénien, ciselés, et j'y joins
> Un grand coffret de cèdre, incrusté d'or aux coins,
> Tout rempli de grains d'ambre et de ces parfums rares
> Que l'Africain dérobe à ses déserts avares.

Comme ça sent bon! comme cela brille en riant des plus belles couleurs! et quelle joie aussi de se retrouver dans ces élégances, dans ce luxe, dans cette fête des yeux, dans cette fortune des sens. *omnis copia narium*, dit Horace, dans cette senteur de la menthe et des roses de Pœstum! Tant il est vrai que l'à-propos est un grand dieu. On nous eût raconté cette histoire au milieu des pacifiques grandeurs de 1835, cette histoire du moineau tant pleuré nous eût trouvés parfaitement inattentifs : mais dans les jours où la question des gilets blancs était une grande question, pas un de ces grains d'ambre et pas une de ces perles qui ne fussent un événement.

Quant à l'histoire du moineau, elle était racontée on ne peut mieux. Lesbie rappelle à son amant comment elle et lui, aux calendes d'avril dernier, ils ont rencontré dans son lit de mousse un petit oiseau qui appelait son père et sa mère :

> Et comme il voletait de mon doigt sur le tien!
> Tu l'approchais de moi toujours plus près..., si bien
> Qu'au bout de peu d'instants je sentis ton haleine
> Courir comme du feu dans les fleurs de verveine
> Qui couronnaient ma tête, et que bientôt ma main
> Tressaillit de plaisir sous tes baisers sans frein!

Ces grands Romains! Il les faut admirer dans l'art de mener de front toutes les émotions de la paix, de la bataille, de la guerre civile et de la guerre au dehors; société sans égale sous le soleil! A toutes voluptés elle accouplait volontiers toutes les poésies : la volupté de vivre et le courage de mourir! Catulle, Lesbie et son moineau en plein triumvirat!... Un peu plus tard, quand Sylla et Marius viennent enlever au successeur de Catulle, à Properce, sa

fortune, sa maîtresse, sa maîtresse qu'il va reprendre à main armée au proconsul d'Illyrie, ou bien quand Tibulle pleure sa fortune renversée et ses amours envolées, sur les ruines de la bataille d'Actium, nous retrouvons ces grands poëtes aussi résignés, aussi braves. Les beaux rêveurs cependant! les charmants amoureux! comme ils appellent à l'aide de leur douleur et de leur misère la seule consolation des poëtes, le rêve et l'idéal!

Encore aujourd'hui, aujourd'hui plus que jamais, ces extases, ces transports, ces faciles courages, ces faciles sommeils, sont pour nous un enchantement. Catulle nous plaît, tout fraîchement revenu de la Grèce et copiant dans son vers savant, élégant, plein de substance et d'énergie, Sapho et Callimaque. Amoureux et railleur, il tenait à la chanson, il tenait à l'épigramme; il a été plus aimé qu'il n'a aimé lui-même; donnez-lui à traverser une époque moins rude, et il va planter là toutes ses maîtresses, même Lesbie, pour se livrer à un travail sérieux. C'est le malheur des temps où il vivait qui a fait de Catulle un petit-maître, un élégant qui court après les fillettes, les bons vins et les bons mots. Il en a tant fait et tant dit, qu'on l'a comparé à Martial... faites-le vivre cinquante ans plus tôt, il aura l'austérité de Perse, il écrira comme Lucrèce; mais le moyen d'être un philosophe sous un toit exposé à quinze mille deux cents sesterces d'hypothèques, et à l'impôt destiné à payer les luttes de Pompée et de César?

Telle fut la première annonce du *Moineau de Lesbie*. Elle fut révélée à M. Barthet par une missive de M. le directeur du Théâtre-Français, M. Lockroy, qui, sur la foi du feuilleton, faisait chercher en tous lieux M. Barthet, Lesbie et son moineau. Jugez du contentement de l'heureux jeune homme : il entrait de plein saut dans ce grand théâtre, sans même avoir frappé à la porte du théâtre; et pour compléter cette chance heureuse, il apprenait en même temps que sa pièce était reçue, et que mademoiselle Rachel elle-même avait pris le rôle de Lesbie!

Nous, cependant, glorieux de ce *moineau* que nous avions

découvert, nous allions content chez toutes les belles affranchies, amies de Lesbie et du moineau. Nous étions tantôt dans la maison de Tibulle et tantôt dans la villa de Catulle, aujourd'hui sous la vigne de Properce, et le lendemain sous le hêtre de Virgile, ou sous l'ormeau de Gallus.

Dans cette société romaine que le seul nom de Lydie avait évoquée, il n'y a pas un seul intervalle qui sépare ces grands esprits, ces grands poètes, ces grands politiques, tout se tient : la politique et l'amour, la gourmandise et l'éloquence, le chêne et le rosier, la flûte des festins et le clairon des batailles. Et quel maître aussi pouvions-nous choisir, mieux fait pour nous guider dans ce sentier de l'esprit et des licences, que le grand poëte Catulle, le poëte énergique et concis, amoureux et railleur.

Voilà pourtant tout le chemin que nous faisions sur les ailes du moineau de Lesbie ! Aussi nous revenions, sans le savoir, aux chansons, aux échos, aux amours de nos vingt ans. C'est une chose en effet si charmante : passer de l'émeute qui se démène autour de l'arbre de la liberté, dans les calmes jardins de l'Académie, au milieu de cette belle foule de jeunes âmes avides des chefs-d'œuvre; puis, quand la leçon est finie, voyez nos jeunes fous se mettre à courir à la suite des belles dames, comme cela se passe aux premiers chapitres de *l'Art d'aimer*. Que la dame portât la robe blanche de la matrone, la robe brune de l'affranchie, ou la toge empourprée de la courtisane, on l'entourait de fêtes, de louanges, de poëmes, de chansons; c'était une gloire de se ruiner pour elle, une gloire dont elles ne vous tenaient jamais quittes, sinon par caprice ou par hasard, témoin l'avare Cinnara, lorsqu'elle se contente, pour tout salaire, d'une ode à sa beauté.

L'heureuse Cinnara, pour ce moment de tendresse ingénue, elle obtint la plus riche et la plus belle perle de son écrin. Ses perles la faisaient belle, Horace la fit une immortelle. Hélas! cette beauté qui aimait les poëtes pour les poëtes mourut jeune, et son exemple ne fut guère suivi, que je sache.

Voyez en effet si Plotia Hiera se *donna* à Virgile, qu'on appelait *la vierge de Parthénope :* voyez si Lydie la nonchalante consentit avec Horace au mariage *par usurpation;* Chloé et Lalagée, et Chloris et Pholoë, autant de rebelles que la lyre ne put pas fixer un instant. Catulle s'est ruiné pour Lesbie; Délie et Néère ont dévoré en peu d'années le patrimoine de Tibulle; Gallus lui-même, un poëte qui prenait son origine aux Scipions, le Gallus qui fit rendre son patrimoine à Virgile, il s'est tué à quarante-trois ans, en déplorant les rigueurs de Cythéris; Cythéris l'avait abandonné pour un amant plus riche et moins connu :

> Tu m'abandonnes sans pitié !
> Eh bien ! prends tout mon sang, je te le sacrifie !
> Va, j'aime mieux sortir tout à fait de la vie
> Que de ne vivre qu'à moitié !

Pour revenir au *Moineau de Lesbie*, il fallut que le charmant oiseau fût vraiment né viable, pour résister, comme en effet il résista, aux langueurs d'une *représentation à bénéfice*, espèce de torture oubliée par les poëtes, en leurs enfers. La pièce attendue, commentée et louée à l'avance, devait terminer un spectacle interminable, et minuit avait sonné quand l'élégante élégie romaine se fit entendre à ce parterre rassasié de vers et de prose, de rires et d'émotions.

Cependant la grâce du récit, la forme piquante de cette langue aiguisée sur la meule latine passée à l'huile athénienne, et surtout la toute-puissance de mademoiselle Rachel, jolie à ravir sous le pampre harmonieux de sa couronne, ont sauvé d'un trépas certain l'oiseau de boudoir, dont on faisait un oiseau de nuit ! L'analyse, on l'a faite en deux mots : en ce moment Catulle se marie ; il renonce aux plaisirs, aux amours, aux créanciers de la jeunesse; il *fait une fin*, comme on dit, et, chose incroyable, Catulle renonce à Lesbie, la grâce et l'amour de Rome entière! A peine a-t-il blasphémé ses amours, Lesbie arrive, elle se plaint, elle se lamente, elle pleure...

son moineau est mort! C'est un récit charmant, cette mort du moineau, racontée par une belle voix d'un si beau timbre et qu'on dirait faite pour l'élégie. A la fin donc, grâce à mademoiselle Rachel, nous voilà bien loin du récit de Théramène, et le *Moineau de Lesbie* remporte à tout jamais la palme du drame raconté.

A ce récit, à l'aspect de sa belle maîtresse, et voyant couler ses larmes, Catulle se trouble; il se défend à peine, ou plutôt il ne se défend plus : l'amour l'emporte sur la sagesse et... le poëte! il tombe aux pieds de sa maîtresse, qui sourit en pleurant et qui pardonne :

> Vivons, mignonne, vivons
> Et suivons
> Les ébats qu'amour nous donne,
> Sans que des vieux rechignés.
> Refrognés,
> Le sot babil nous étonne.
>
> Les jours qui viennent et vont
> Se refont;
> Le soleil mort se relève;
> Mais une trop longue nuit
> Sur nous luit
> Après une clarté brève.

Récitée trop tard, beaucoup trop tard, le jour de cette représentation à bénéfice, pour que ce public endormi comprît toutes ces élégances, le *Moineau de Lesbie* eut un succès à tout briser le lendemain de cette première représentation, et cette fois le parterre attentif, et les loges bienveillantes applaudirent de la meilleure grâce, et d'un applaudissement unanime, ce frêle essai d'un très-jeune homme.

Ils trouvèrent, les uns et les autres, que c'était là un très-joli acte, aimable, ingénieux, plein de tendresse et de courtoisie. En même temps chacun proclama que, pour le coup, mademoiselle Rachel était aussi jolie qu'une femme peut l'être, et la plus jolie en effet de toutes les comédiennes vivantes. C'était une transformation!

Où donc était la terrible, la violente, la vengeresse, la perfide, la passionnée, l'implacable? Où donc l'ironie, le sarcasme, le poignant, la péripétie ardente et la fièvre? Au contraire, on avait sous les yeux le sourire, la gaieté, l'ironie du bout des lèvres, le front épanoui, le geste heureux, la voix tendre et la démarche élégante, la grâce au regard, la perle aux dents. On eût dit à voir la Rachel souriante, la fiancée de cet épithalame de Catulle que M. de Chateaubriand a traduit lui-même dans son poëme des *Martyrs* : « L'étoile du soir a brillé; jeunes gens, abandonnez la salle du festin ! »

Telle était Lesbie, ou plutôt telle était mademoiselle Rachel en ce rôle charmant qui la récréait et la reposait de tous les autres. Son front s'illuminait d'un rayon tendre et doux. Ses yeux brillaient d'un contentement ineffable. A travers son beau rire on voyait briller ses belles dents souriantes; ses cheveux, semblables à la chevelure que Catulle a chantée, se cachaient à demi sous une couronne de myrtes tressée par la main savante de mademoiselle Ode, la reine des couronnes :

Necte tribus nodis ternos, Amarylli, colores !

Sa robe aux plis flottants, à la ceinture relâchée, se composait de ces fins tissus où les femmes de Cos, d'une main diligente, entremêlent l'or et la soie; ainsi elle était, tout ensemble, la statue de Lesbie et l'âme de la statue; ainsi le succès de la femme a été aussi grand que le succès de la belle diseuse, de l'éloquente qui savait, d'une façon si puissante et si claire, donner la forme, l'accent et la couleur aux plus beaux vers.

Était-elle heureuse et contente, et vivante, hélas! en ce temps-là?

XXXII

Le grand succès du *Moineau de Lesbie*, et le charme irrésistible de mademoiselle Rachel souriante, inspirèrent bien des poëtes qui voulaient tenter la fortune d'un petit acte avec mademoiselle Rachel pour interprète, et M. Barthet peut compter, ceci soit dit à sa gloire, au premier rang de ses imitateurs, l'auteur même de *Lucrèce*, M. Ponsard, lorsque, dans un moment d'oisiveté, il improvisait, pour servir de pendant au *Moineau de Lesbie*, une saynète romaine, *Horace et Lydie,* une comédie innocente et toute faite. Depuis tantôt trois mille années, elle se retrouve dans tous les colombiers et dans tous les poëmes de l'amour. Il y a dans le *Droit romain* un joli mot : *Fibrusculum*, un *petit divorce*, et qui pourrait servir de titre à notre chanson ; mais cela s'appelle dans toutes les langues, d'Homère à Marivaux, *le Dépit amoureux*.

Dans ce *Dépit amoureux*, l'œil dit *oui, nenni!* dit la bouche, et de ce coup d'aile de la colombe capricieuse qui veut, qui ne veut pas, qui ne veut plus, Molière, le maître, a tiré une des plus jolies et des plus piquantes compositions de sa jeunesse vagabonde. A tout propos, dans plusieurs de ses comédies, dans *Tartufe*, par exemple, il a placé avec un rare bonheur cette scène adorable des brouilleries et des rapatriages de l'adorable déesse de la jeunesse, aux heures éclatantes, dans les plus beaux jours des saisons bienveillantes, sous le règne de Vénus consolatrice. Elle commande même aux trois Parques, elle ne peut pas commander à l'amour.

Lui-même, un philosophe austère, en bas de laine, et plus négligé qu'il ne convenait même à un philosophe, Jean-Jacques Rousseau, lorsqu'il s'avisa d'être ensemble le poëte et le musicien du *Devin de village*, il s'est rappelé (un si mauvais latiniste qui avait une si mauvaise mémoire!) l'ode entière d'Horace à Lydie, le *Donec gra-*

tus, et il l'a traduit, il faut le dire, avec une simplicité exquise et cent fois préférable à ces beaux vers d'un sublime douteux qui luit faux à cent pas.

<div style="text-align:center">COLETTE.</div>
Tant qu'à mon Colin j'ai su plaire,
 Mon sort comblait tous mes désirs.

<div style="text-align:center">COLIN.</div>
Quand je plaisais à ma bergère,
 Je vivais dans les plaisirs.

<div style="text-align:center">COLETTE.</div>
Depuis que son cœur me méprise,
 Un autre a gagné le mien..

<div style="text-align:center">COLIN.</div>
Quelque bonheur qu'on me promette
Dans les nœuds qui me sont offerts,
J'eusse encor préféré Colette
 A tous les biens de l'univers.

<div style="text-align:center">COLETTE.</div>
Quoiqu'un seigneur jeune, aimable,
Me parle aujourd'hui d'amour,
Colin m'eût semblé préférable
 A tout l'éclat de la cour.

<div style="text-align:center">COLIN.</div>
Ah! Colette!

<div style="text-align:center">COLETTE.</div>
 Ah! berger volage!
Faut-il t'aimer malgré moi!

Quand Molière écrivit dans cette langue piquante qui inventait des mots à la douzaine[1], et qui sentait son gaulois d'une lieue, son premier *Dépit amoureux*, Molière était jeune, amoureux pour son propre compte et tout rempli des feux de l'âge et des feux des poëtes aimés. Il allait, par monts et par vaux, cherchant la comédie

1. Le mot *rivalité*, par exemple, essayé pour la première fois dans la bouche de Mascarille.

errante à travers son cerveau, et tant il alla, qu'il s'en fut à Béziers, et de Béziers à Toulouse où régnait le prince de Conti, son condisciple. Eh bien! ce prince savant et ce docte Parlement, et toute cette ville heureuse des jeux floraux, reconnurent le *Donec gratus*, avant que Voltaire en eût signalé le souvenir. Esprit, malice, agrément, jeunesse des comédiens, beauté des comédiennes, gaieté et bonne humeur de cette bande joyeuse qui entreprenait, à travers les provinces charmées, un métier si nouveau et réservé à tant d'enthousiasmes ridicules, telles furent les fées bienveillantes qui présidèrent à cette comédie de l'amour, la vraie et la charmante comédie, la seule qui plaise à tous les âges : le vieillard y revenant par ses regrets, le jeune homme attiré par l'espérance!

Et comme, en fin de compte, l'amour n'est pas un privilége, comme il va et vient du pauvre au riche, de la dame à la servante, du valet au serviteur, cet admirable Molière écrivit, en partie double, l'ode latine, et il força Horace, le poëte d'Auguste, à devenir tout ensemble le poëte de Versailles et de l'antichambre, de Gros-René et de Louis XIV! Laquelle des deux préférez-vous, de Lucile ou de Marinette? On préfère ordinairement celle qui a les plus beaux yeux, celle qui est la plus emparlée, la bouche qui sourit le mieux, la main qui fait les plus beaux gestes, la voix qui trouve plus vite le chemin du cœur, la jeunesse qui a vu le loup la première : *Lupi Mœrim videre priores!*

Horace a dit, en d'autres termes, ces paroles intraduisibles, et que Molière seul pouvait traduire par un équivalent de génie : *Tecum obeam libens!*

ÉRASTE.
Mais si mon cœur encor revoulait sa prison,
Si, tout fâché qu'il est, il demandait pardon?

LUCILE.
Non, non, n'en faites rien, ma faiblesse est trop grande,
J'aurais peur d'accorder trop tôt votre demande!
............ Ramenez-moi chez nous!

Et quand il s'agit du rapatriage de Gros-René et de Marinette :

Dis. — Je ne dirai rien ! — Ni moi non plus ! — Ni moi !

GROS-RENÉ.
Ma foi ! nous ferions mieux de quitter la grimace.
Touche ! je te pardonne.

MARINETTE.
Et moi, je te fais grâce !

GROS-RENÉ.
Mon Dieu ! qu'à tes appas je suis acoquiné !

MARINETTE.
Que Marinette est sotte avec son Gros-René !

Tout cela sent-il assez la rue et le salon, la dame et la servante ? Or c'est justement parce que le *Donec gratus* d'Horace a conservé, grâce à Molière, une odeur de cornette enrubanée, et parce que Lydie est restée attachée à Marinette, Horace à Gros-René, que mademoiselle Rachel devait moins réussir dans ce nouveau rôle que dans le rôle de Lesbie. A peine elle s'appela Lydie et fût-elle en plein dans *le Dépit amoureux*, que soudain nous nous sommes rappelé mademoiselle Rachel dans le rôle de Marinette ; elle était semblable à une reine déguisée en servante ; elle portait la cornette à la façon d'une couronne, et parfois elle se retournait très-étonnée (ô dieux et déesses !) de ne pas traîner à sa robe de laine une longue queue ornée de diamants et de perles. Qu'elle était étonnante et charmante, à tout prendre, lorsqu'elle faisait à Gros-René ces grands yeux qui ont brûlé Oreste et Pyrrhus, Troie et la Grèce entière ! En ce moment, malgré la dame, on voyait Lydie elle-même à travers Marinette, et maintenant on revoyait Marinette à travers cette aimable et pimpante Lydie, attifée à la dernière mode de l'an d'avant la grâce 716, sous le consulat d'Appius Claudius *Pulcher*, Appius *le Beau*, demandant à sa suivante si ses cheveux *sont bien arrangés*, ses bandeaux bien *arrondis* et bien *ondés*, car la mode n'est pas nouvelle, et quand Lydie ajoute en minaudant :

> Mais si *j'aplatissais* un peu plus mes cheveux ;
> Si, relevés en tresse, on en formait des nœuds ;
> Ou bien si, délivrant leurs boucles vagabondes,
> Je laissais sur mon cou se dérouler leurs *ondes*.

Ma foi ! il nous semblait que ces grâces fardées étaient un peu trop tirées par les cheveux, et nous préférions Marinette en petit costume ! Il en est ainsi des autres détails de la toilette de Lydie, les bagues d'été, le péplum à *fond rose*,

> Le manteau teint deux fois dans la pourpre de Tyr,

les ongles lustrés... *Lustrés !* un mot certes très-mal choisi pour une courtisane romaine, qui compte par *lustres* les années fugitives ! Quoi encore ? le collier chargé *des dépouilles des vagues*, autrement dit un *collier de perles*, les bracelets, et sur son cou *enrichi*

> Faisant étinceler tout le rivage indou

et la couronne de lierre, et n'oublions pas *le citron* que promène Lydie sur ses ongles *lustrés*, en invoquant Hercule. Hercule, à propos d'un citron ! Tout ceci est trop ou trop peu ; et le spectateur délicat, tournant la tête à ces mystères de la toilette, est tenté de s'écrier comme ce héros de Shakespeare : « Belle reine, quittez ces vains ornements, faites tomber cette toile importune ! » Et la belle avance, après tout, quand vous nous aurez démontré comme un antiquaire les aiguières, les corbeilles, les bandelettes, les réseaux, les cassettes de hêtres ou de tilleul, les pourpres, les aiguilles, les miroirs, les parfums ; le nard et l'ambre, la myrrhe et la cinnamome, les émeraudes, les perles, les serpents d'or, les grelots, les sandales, les lacets, et par-dessus tout, car c'est le plus curieux, toute cette cuisine horrible que les poëtes indiquent d'un mot et en frissonnant d'horreur :

> Même elle eut soin de peindre et d'orner sa beauté !

C'est ce que fit Aspasie un beau jour. Elle plongea sa belle tête dans l'eau froide, et, son charmant visage essuyé de ses belles mains athéniennes : « Faites comme moi, cria-t-elle aux coquettes qui l'entouraient. » Les filles d'Aspasie, et de Lydie, et de Néère, elles sont bien vraiment les arrière-petites-filles de cette Pandore, la mère de toutes les femmes dangereuses, et c'est bien de celles-là que le poëte Hésiode disait en son temps : *Qui se fie à la femme se fie au voleur!*

Leur nom, il est vrai, est devenu un vilain nom : *courtisanes!* mais c'est à force d'avoir été traîné dans la fange des vices et des siècles. Otez ce nom-là, et dans cette belle compagnie flottante, dans ce pêle-mêle de printemps blonds et bruns, vous retrouvez la grâce et l'esprit, la galanterie et l'amour de la ville éternelle. Elles seules, elles avaient le droit d'obéir aux passions de leur cœur, et même on leur savait gré d'obéir à cette vocation irrésistible. Oui! et cette fille révoltée et triomphante, qui traîne après soi tant de vœux, tant d'hommages et tant de volontés, elle était une esclave. Esclave, elle a voulu l'affranchissement et la vérité, elle a appris tous les arts et toutes les grâces qui pouvaient l'y conduire. Elle a été libre à son premier regard, et, libre, elle a choisi volontairement son premier maître! Et comme l'infamie et la honte n'avaient rien à voir dans leur conduite, elles marchaient, la tête haute, entre les consuls et les poëtes, une main sur la hanche et l'autre main sur la lyre! Les plus grands esprits et les existences les plus nobles avouaient ces amitiés passagères! Vous pourrez lire dans les lettres de Cicéron un billet très-gai dans lequel ce grand homme, que la guerre civile a trouvé impassible, raconte qu'il a dîné, la veille, avec Atticus son ami, chez la courtisane Cithéris.

Or, où dînait Cicéron Horace pouvait bien souper, ce nous semble! En tous les temps d'ailleurs, le poëte et la femme galante se sont entendus à merveille! Ils sont, ou peu s'en faut, de la même famille des bohémiens de ce bas monde et des poésies fugitives. Celui-ci vit de son esprit, celle-là de sa beauté. Enfants du hasard, ils

dépensent en prodigalités et en avarices infinies les trésors que Dieu leur a donnés dans sa bonté, comme il a donné le plumage et le chant à l'oiseau. Il ne faut donc pas trop les parquer, fût-ce dans un cercle d'or, et attacher celle-ci à celui-là, même dans une comédie; car ce serait mentir à toutes les lois du hasard, qui est la Providence des grands esprits, des vrais sages et des vraiment belles personnes.

Ainsi, autant Horace me plait et me charme, épars çà et là, dans ses odes, dans ses chansons, dans ses cantiques, entre Pyrrha et Tyndaris, entre Phyllis et Glycère (deux noms célébrés par Virgile), entre la brune Barine et la blanche Néobule, entre Néère et Galatée, autant je m'attriste le voyant enfermé dans le boudoir de Lydie, ne fût-ce que pour un jour! Ce n'est pas là mon poëte, et notez bien que je m'attriste aussi pour Lydie : elle n'était pas femme à rester tête à tête six heures de suite, même avec ce gros poëte bouffi, bien portant, au gai sourire ; tout au plus elle lui donnait parfois une heure, et lui une heure aussi, tout au plus. Il était attendu chez Mécène, elle était invitée chez quelque petit-fils de Cassius ou de Brutus! Il avait promis à Chloé, elle avait promis à Calaïs! Chloé, en effet (j'y reviens), n'est pas, tant s'en faut, la pécore invisible, annoncée dans l'intermède de M. Ponsard; Chloé n'est pas une Iris en l'air; l'Iris en l'air n'eût pas convenu, que je sache, à ces heureux poëtes amis du vin, de l'esprit, des positives, des faciles amours. Ils ne croyaient pas aux langueurs, et tant s'en faut; ils ne savaient pas ce que c'était que l'idéal. En fait d'amour, hommes et femmes ils allaient droit au fait; Didon la première. Horace a trouvé bien souvent que sa maîtresse lui était infidèle... il s'en moque. Il s'est vengé de Pyrrha en célébrant la grotte perfide où elle rencontra Sybaris. C'est donc une faute d'avoir maltraité Chloé à ce point, et d'en faire une de ces malheureuses que l'on appelle et que l'on chasse à son gré; le poëte y perd, et aussi l'amour.

J'en dis autant pour Calaïs, fils d'Ornitus. M. Ponsard a fait

de Calaïs un croquant au pied de grue, un ces petits messieurs sans feu ni lieu, qui sont aux ordres des petites dames, et qui attendent patiemment sous les fenêtres closes l'heure du berger :

Turint Calaïs, filius Ornyti.

s'écrie Lydie en son divin patois, et rien qu'au sens câlin de ces voyelles entrelacées, on comprend que ce beau Calaïs était pour la dame un amoureux très-sérieux, un amant très-aimé, un *beau* de la ville, un riche, un fils de sénateur, le neveu d'un consul, et que Lydie a été pour lui ce qu'elle était naguère pour Téléphe et pour tant d'autres. Ainsi, croyez-moi, d'une part vous avez trop et beaucoup trop insisté sur la vénalité de Lydie, et sur *la source*, ô belles *courtisanes* (notez bien que c'est *la suivante* qui parle ainsi à sa maîtresse).

Des bronzes de Corinthe et des urnes toscanes ;

et d'autre part vous avez fait trop peu de cas de Chloé et de Calaïs.

... Hier, Chloé vous a vue en chemin :
La jalouse a pâli sous son triple carmin !

Lydie et Chloé étaient à peu près du même âge ; Lydie était un peu moins jeune ; elles avaient l'une et l'autre un soupçon de rouge tout au plus ; le *triple* carmin est un crime de douairière. Dans le *Donec gratus*, Lydie, écoutant les louanges de Chloé, ne dit pas un mot contre sa rivale. Horace de son côté, en homme bien élevé et bien appris, ne prononce pas même le nom de Calaïs. Ce n'est pas lui, certes, qui dirait ironiquement :

En mille traits d'esprit sa causerie abonde...
Vous tiendrez les propos les plus jolis du monde.

Il sait d'ailleurs que c'est un mauvais moyen pour se délivrer d'un rival ; il se contente d'appuyer sur les mérites de la maîtresse

qu'il abandonne; plus est grand le sacrifice, et plus on lui en tiendra compte. D'ailleurs Horace et Lydie se connaissent de longue main ; ils se savent par cœur l'un et l'autre, ils n'ont plus rien à se cacher ; ils se reprennent aujourd'hui pour se quitter demain. Il faut donc, même dans l'intérêt d'Horace, que la belle Chloé ne soit pas renvoyée aux calendes grecques ; et dans l'intérêt de Lydie, il faut aussi que le jeune Calaïs ne soit pas trop cruellement sacrifié ! Enfin est-ce du beau et bon langage de dire à une servante :

 Béroé, tu sais bien, *ce jeune et beau garçon*,
 Calaïs, qui toujours rôde sous ma maison,
 Va le chercher, dis-lui que je l'invite
 A souper; que *je l'aime*, et qu'il vienne au plus vite!

 La vraie et piquante Lydie s'y fût prise autrement, le vrai et sincère Horace n'eût pas appelé en ces termes la charmante Chloé :

 HORACE.
 Tu connais, n'est-ce pas, la charmante Chloé ?
 BÉROÉ.
 Celle qui loge en face ?
 HORACE.
 Oui. Passe *chez la belle.*
 Et dis-lui que j'irai, ce soir, souper chez elle.

 J'en suis bien fâché, mais ce ne sont pas là les mœurs de la belle compagnie romaine, non plus que les paroles de l'élégante société française; on ne retrouve en ces brutalités ni le siècle d'Auguste, ni le siècle de Louis XIV ! Il n'y avait pas deux Chloé à la même époque. *Celle qui loge en face*, on le dirait à peine d'une Chloé de la rue de Breda. Va *chez la belle !* est un ordre et une commission qu'un galant homme bien appris ne donnera jamais à la servante de la femme qu'il aime. Il faudrait aller aux grands poëtes de l'antiquité par les plus beaux sentiers de la grâce, de la décence et du bon goût. Surtout il faut tenir compte de toutes les délicatesses de la

pensée et de toutes les nuances de la parole, quand on met en scène Horace, à savoir l'homme ingénieux, le maître absolu des élégances, le premier des poëtes des grands siècles, qui a trouvé et invoqué tous les mystères de la politesse romaine et de la politesse française ; le maître sans rival chez les peuples civilisés dans l'art de vivre et dans l'art de parler à chacun son langage, Horace, le premier qui ait proclamé cette utile vérité : « Ce n'est pas une louange médiocre de savoir plaire aux honnêtes gens [1]. »

Il faut enfin une main très-légère et très-délicate pour ne pas franchir la distance qui sépare une coquette de l'île de Crète, d'une fille d'Opéra ; Manon Lescaut, de Manon *belle gorge !* Il faut surtout aimer le poëte que l'on traduit, et le lire nuit et jour, et le savoir par cœur, et ne pas se décourager, et lutter vaillamment, dans les moindres choses, contre ce ferme esprit qui n'a jamais rien donné au hasard. Même quand il voit les Ménades et qu'il a *bu son soûl*, il s'arrête juste un instant avant d'aller trop loin.

Vous savez tous par cœur cette ode célèbre de Sapho, un des chefs-d'œuvre... le chef-d'œuvre de la poésie érotique ; elle a été traduite par Catulle, comme les Romains traduisaient les Grecs, c'est tout dire ; elle a été pour tout le siècle d'Auguste un sujet intarissable d'admiration et de louange ; c'est une merveille, cette hymne de l'amour heureux, c'est toute une poésie. Eh bien ! de quel droit en faire une ironie ? On suppose en effet que Lydie invoque en ces mêmes termes que Sapho emploie à célébrer Phaon lui-même, Calaïs, *ce passant* de la rue, et qu'elle adresse, ô méprise ! à un inconnu, ces paroles brûlantes :

Heureux qui près de toi, pour toi seule soupire !

Et, pour le dire en passant, Boileau, Boileau-Despréaux, Nicolas Boileau a traduit ces vers amoureux de façon que personne absolument ne les chante après lui. Mais il ne s'agit pas de la traduc-

[1]. *Principibus placuisse viris, non ultima laus est.*

tion nouvelle, il s'agit de démontrer que ces admirables vers, placés là comme une enseigne ou tout simplement comme un prétexte, sont tout à fait déplacés, et chacun sut gré à mademoiselle Rachel de les avoir atténués comme elle a fait. Jeune et femme, et belle, elle eût compris que ce n'était pas par de pareils chefs-d'œuvre qu'une personne habile *asticote* son amant.

Sapho en disait trop pour Lydie :

> ... Viens donc! Que fais-tu loin de moi?
> Ton image est ici, Calaïs, je te voi,
> Je te parle. O bonheur qu'envieraient les déesses!
> Les dieux, j'en suis certain, ignorent ces ivresses,
> J'oublie, en te voyant, le monde *disparu*,
> Je brûle au feu subtil dans ma veine *accouru!*

Ainsi elle parle, « *et tout ça pour cet homme-là !* » et tout ça pour un Calaïs en l'air, pour un drôle que tout à l'heure Horace va mettre à la porte, comme on n'y mettrait pas un valet :

> Va dire à Calaïs que c'est un *imbécile!*
> — Et puis? — qu'il peut aller se *faire pendre* ailleurs !

Arrive enfin, après les simagrées de Lydie, le morceau de résistance, le morceau fameux, le *Donec gratus*. M. Ponsard l'a traduit avec bonheur, avec talent; et s'il manque son effet, c'est que le passage amoureux de Lydie pour Calaïs et d'Horace pour Chloé ne peut pas être maintenu tel qu'Horace l'a écrit, s'il est vrai, comme vous le dites, qu'en effet Lydie a *chassé* Calaïs et qu'Horace a *chassé* Chloé. Véritablement il fallait pour que cette ode charmante eût tout son effet, que le poëte laissât les choses telles que l'amour les avait faites, et qu'il nous montrât un beau Calaïs, une séduisante Chloé! Mademoiselle Rachel elle-même, elle avait si bien compris cette nuance exquise, avec tant de charme et tant de véritable esprit, qu'elle disait avec une certaine ironie :

> Calaïs, maintenant, tient mon âme et ma vie!

Cependant que devint Lydie? Hélas! je vous répondrai quand vous nous direz où vont les roses après le printemps? Elle fut infidèle, et elle partit on ne sait où! Horace obèse et vieillissant se vengea par un ïambe cruel, et puis il passa de Lydie à une esclave grecque. Une esclave! mais, Horace, vous n'y pensez pas! Au contraire, dit-il, j'y ai bien pensé! Briséis était une esclave et cependant elle fut aimée d'Ajax Télamon! Après l'esclave grecque, il retrouva Lydie et il revint à elle; triste histoire des vieilles passions qui rabâchent! Il n'y a de bon que le premier vin qu'on porte à ses lèvres dans cette coupe d'or couronnée des roses de Pœstum et des lauriers d'Actium...

Tels étaient nos discours après la représentation d'*Horace et Lydie*, et tout ceci, j'en conviens, quoique assez juste et vrai, était dur et voisin de la cruauté. Heureusement que le poëte était populaire, et que la comédienne était adorée. Ils eurent bien vite, elle et lui, surmonté ce léger obstacle, et Lydie obtint, huit jours plus tard, autant de succès que Lesbie et le moineau.

Mademoiselle Rachel devenue en ce rôle une grande coquette, se contemplait à son miroir avec un bonheur ineffable; elle souriait, charmante, à sa propre beauté, et par toutes les grâces qui étaient en elle elle se vengea des sévérités de la critique. Elle était vraiment une femme; elle en avait toutes les aspirations, et quand elle se mêlait d'être belle uniquement, elle accomplissait sa tâche à merveille. Ainsi elle a joué plus souvent peut-être le rôle de Lydie que le rôle de Lesbie; elle n'y était certes pas plus applaudie, seulement elle s'y trouvait plus charmante, on lui disait plus longtemps qu'elle était belle; elle avait accepté *Horace et Lydie* comme un cantique à sa jeunesse, à sa beauté!

XXXIII

Sur l'entrefaite une révolution était venue. En moins d'une heure elle avait emporté le trône indulgent du plus honnête et du meilleur des rois; elle avait emporté notre reine, une sainte, et tant de jeunes gens glorieux, dévoués, bons soldats et beaux esprits, célèbres dans les arts de la guerre et charmants dans les arts de la paix, la grâce et l'honneur de la jeunesse française..... Il n'y avait plus rien de ce règne heureux qu'une immense confusion.

Le bruit était partout, à la tribune et dans la rue; il était dans le journal, au théâtre et dans les esprits; tout tremblait, tout s'agitait; le monde entier cherchait une issue à ses fièvres, et quand ces clameurs devenaient trop vives, soudain s'arrêtaient, épouvantés d'une terreur absurde, la poésie et les beaux-arts. En vain tant d'honnêtes gens s'étaient chargés de la chose publique, en vain nous avions pour nous défendre et pour nous protéger un poëte, et le plus grand poëte de ce siècle, avec Victor Hugo; les frémissements de *la Marseillaise* autour des arbres de la liberté nous rappelaient trop violemment les cruels souvenirs, les plus terribles journées, les récits d'autrefois.

A ces terribles murmures de la tempête politique, aussitôt tout s'arrête et se trouble; l'orchestre est prié de chanter les chansons furieuses; le comédien, oublieux de son rôle, arrive et se pose en héros. La tragédie, elle-même elle fait pitié, tant elle se trouve impuissante et froide à marcher avec les passions des multitudes. Sous son masque égrillard et fin, la comédie ose à peine interroger le rire, et répondre au sarcasme. Véritablement il faudrait ne pas manquer d'effronterie pour nous vouloir intéresser à l'ironie, à ce bel esprit délicat, à l'éternel *Dépit amoureux*, quand tout hurle et tout menace, hors des murs, dans les murs.

En même temps le vaudeville, oublieux de ses chansons, force sa voix criarde à chanter le *Chant du départ*; la danse elle-même a recours à l'allégorie, et le mélodrame en personne, assouvi de meurtres et d'incestes, se voyant dépassé par ces démences, remet dans le bourreau son poignard ridicule : Attendons, se dit-il les bras croisés, attendons des soirs meilleurs.

Le repos, le silence et la paix de chaque jour, les libertés souveraines, les paroles éloquentes, les orateurs populaires, les poëtes aimés, nos jeunes chefs-d'œuvre, et ces beaux salons tout remplis du plus élégant atticisme, ils avaient fait place à ces chansons de vie ou de mort. Ils se taisaient laissant passer l'émeute; ils écoutaient, frémissante et sonore, cette *Marseillaise* de place publique et de carrefour. Ah! *la Marseillaise* innocente encore à ses premiers jours de conquête et d'enivrement, *la Marseillaise* à peine éclose du cerveau de cette nation qui s'en va, les pieds nus, à la défense des frontières, réjouissant les échos d'Austerlitz et de Marengo, la fête éclatante d'un peuple enthousiaste et qui contemple ardemment les premières lueurs de la liberté nouvelle... il n'y a rien de plus grand, de plus beau, de plus solennel; c'est la défense et c'est la conquête avec la liberté. Cette ode aux mille accents pathétiques si le monde entier l'écoute, et quand un peuple entier la chante, elle est un hymne, elle devient un cantique, elle est une force, une espérance, un soleil.

Mais la vulgaire *Marseillaise*, éclatant soudain comme la foudre au milieu des cités qu'elle épouvante, dans les clubs qu'elle enivre comme ferait la poudre à canon coupée d'eau-de-vie, dans les tribunaux révolutionnaires où elle étouffe la voix tremblante des innocents, autour de l'échafaud où elle égorge sans pitié le roi de France et la reine de France, et madame Élisabeth obligée de crier au bourreau : *Monsieur le bourreau, courrez-moi la gorge!* la hideuse *Marseillaise* de carrefours, de places publiques, de théâtres, de soldatesque avinée, de bonnets rouges et d'émeutiers, je n'en veux pas, je la hais, elle me fait peur! Fasse Dieu qu'elle

soit effacée à jamais de la mémoire de nos villes! Des villes entières, des villes françaises, se sont écroulées de fond en comble, rien qu'à l'entendre, plus puissante et plus terrible mille fois que la trompette écrasante de Jéricho.

Faut-il donc tout vous dire? Et pourquoi ne le dirions-nous pas? Pourquoi ne soumettrions-nous pas à la critique littéraire cette trop fameuse chanson, comme on y soumet toutes choses? Eh bien! de même que chaque révolution a sa forme et son accent, sa cause et son but, chaque révolution devrait avoir aussi son chant de triomphe et son hymne éclatant. Il faut des chants tout nouveaux à des passions nouvelles, et nous faisons mal lorsque nous allons chercher dans les vieux arsenaux les vieilles armes encore sanglantes des anciennes discordes civiles. Certes avec la meilleure volonté du monde, la révolution de 1830, spontanée, éclatante, pure de tout excès, innocente de tout brigandage, qui s'est faite toute seule et par elle-même, ne pouvait pas chanter à l'intérieur ou porter sur les champs de bataille les inspirations de 1793, la poésie sanglante de ces terribles époques, la verve furibonde des mauvais jours.

Elle ne pouvait pas adopter, pour son chant des batailles, ces malédictions furieuses, ces barbares invectives, cette odeur d'échafaud. Même la note de cette avalanche musicale, elle ne pouvait pas rester la même aux jours d'une révolution calme, honorée et forte. Il y a dans l'ancienne *Marseillaise*, dans la chanson des mauvais jours, disait M. Royer-Collard, une fièvre, un malaise, un spasme, un délire, une inquiétude, une agitation, pis que cela, un certain effroi qui certes ne pouvait pas convenir à un peuple en pleine abondance, en pleine occupation de ses libertés bien conquises, au milieu d'une Europe obéissante, et qui se savait défendu par une armée de six cent mille hommes.

Non, non, une France de trente-deux millions de citoyens qui n'ont pas peur ne pouvait pas chanter la chanson même de la terreur sous le règne ensanglanté de Robespierre, et pousser les cris douloureux d'une nation au désespoir. La révolution de 1830, notre

mère et notre aïeule, le modèle des révolutions, une révolution qui portait en elle-même le sentiment de toutes les convenances et de toutes les justices, avait adopté pour son chant national *la Parisienne*, écrite par le plus élégant poëte et le plus populaire de cette nation, le poëte des *Messéniennes*. Dans *la Parisienne* il était fait appel à toutes les nobles passions qui agitent les peuples; et cependant c'était encore un beau langage, et ces beaux vers renfermaient tous les sentiments élevés. Cette fois, point de défis inutiles, point de morgue sanglante; rien de ce facile héroïsme qui s'exhale à huis clos. Dans cette improvisation d'un poëte habile, vous ne rencontrez que d'honorables souvenirs. C'est le repos d'un peuple qui s'est battu trois jours pour défendre les lois outragées; c'est le bien-être intime d'un pays qui échappe aux désastres d'une révolution; c'est le bon sens d'une nation qui se fait jour tout de suite à travers le dernier nuage de la poudre qu'il a fallu brûler pour se défendre.

Or *la Marseillaise*, éclatant soudaine et furieuse au milieu de nos villes épouvantées, pour tant de souvenirs glorieux que de misères elle rappelle! Encore à cette heure, il n'est pas une famille en France qui n'ait perdu à ce bruit sinistre quelques-uns de ces grands parents dont on se raconte, dès l'enfance, le courage, le dévouement et le supplice. Il y a encore ici-bas des misères qu'elle ressuscite, et des vieillesses qu'elle livre à l'épouvante. Écho terrible et dangereux, ne l'éveillez pas! Arme impitoyable, n'y touchez pas! Souvenir de deuil et de misères infinies, ne le chantez pas!

Dans les jours les plus difficiles de la révolution de 1848, voilà ce que disait à mademoiselle Rachel elle-même un honnête écrivain de ce temps-ci, qui, par la modération de sa vie et par la loyauté de sa conduite, peut-être aussi par sa fidélité à des principes qu'il n'a jamais abandonnés, méritait toute espèce de confiance. Il avait vu, avec une grande et sincère douleur, cette innocente révolution de 1848, dans laquelle il n'avait rien à perdre, et dont les chefs principaux l'honoraient d'une bonne amitié. Aussi, bien moins hardi certes et courageux qu'il n'était confiant dans la loyauté d'un

gouvernement où se trouvaient tant d'honnêtes gens d'une probité parfaite, présidé par l'auteur même des *Méditations poétiques*, il avait adressé au roi de juillet, à sa reine, à sa famille, à tant d'enfants, le juste espoir d'un trône abattu, les consolations que peut donner une plume loyale, dont la louange et les regrets ont du moins ce mérite, qu'ils appartiennent aux louanges spontanées d'un inconnu, à qui le roi exilé n'a jamais fait ni bien, ni mal.

Par cette position qu'il avait prise une heure après l'heure fatale, l'écrivain dont je parle avait conquis plusieurs suffrages honorables dont il était fier, à bon droit. Ce fut donc cet homme-là que vint consulter mademoiselle Rachel, lorsqu'elle se fut décidée enfin à chanter *la Marseillaise*, aux voûtes frémissantes, aux voûtes royalistes du Théâtre-Français.

Mademoiselle Rachel était, à cette heure, au sommet de sa renommée et de sa fortune. Elle avait conquis naguère toute la Russie, et S. M. l'empereur Nicolas, ce maître absolu, mort si vite et si malheureux, avait montré pour notre admirable tragédienne une bonté quasi-paternelle. Il l'avait encouragée, applaudie, honorée ; il avait fait mieux, il l'avait invitée, et la rencontrant chez le roi de Prusse (hélas ! ce roi-là aussi, un roi lettré qui faisait jouer Sophocle en sa langue, il disparaît de la scène du monde, frappé par un mal sans pitié), il avait dit à mademoiselle Rachel : « Je vous attends à Saint-Pétersbourg. » A Saint-Pétersbourg elle avait été reçue en reine, à ce point que les rhétoriciens de l'académie avaient écrit des vers latins à sa louange, et ces vers latins lui furent présentés lorsqu'elle fit l'honneur d'une visite à la Bibliothèque impériale, « dont les trésors littéraires et l'*organisation* excitèrent son admiration, » nous affirme un témoin oculaire [1]. En même temps ce

1. *A MADEMOISELLE RACHEL.*

 Dic, age, Melpomene, tragicis innixa cothurnis,
 Ipsa ne nos fallis *Rachelæ* ora ferens ?

témoin se félicite que l'illustre tragédienne ait été célébrée à Saint-Pétersbourg, par les mêmes poëtes qui célébraient le *nouveau pont de la Newa*. — « Mademoiselle Rachel à la Bibliothèque impériale, disait-il encore, *c'est Melpomène dans le temple de la pensée et des muses...* » — Mais quoi! l'on ferait vingt tomes de prose et vingt tomes de vers à sa louange, si elle eût daigné nous les conserver.

Donc la voilà tête-à-tête avec ce même écrivain qu'elle avait choisi pour son conseil, à propos d'*Adrienne Lecouvreur*. Elle était venue

> An captos tenet ars, et gratia blanda Thaliæ,
> Fingere mortales quam, nisi diva, nequit?
> Helladis, et Romæ veteres Heroidas æquat
> Ingenio, forma, grandior arte sua.
> O quam magna fuit dictis, quam magna tacendo
> *Phædra* animum fractum, libera morte levans!
> Qui furor *Hermionen* cepit dolor atque superbus
> Teque, *Camilla*, pio conjuge cassa tuo!
> Quidni, tam teneræ si *Lydia*, *Lesbia* vestræ,
> Flacce, Catulle, recens corda perurat amor?
> Tot linguæ, quot membra movet; mirabilis ars est,
> Quæ facit articulos ore silente loqui!

<div style="text-align:right">summ. artis summus admirator
Ch. Fr. Walther.</div>

Petropoli, d. 14, Januar. 1854.

En même temps un poëte, en vers français, remettait à l'illustre visiteuse une exacte traduction de ces vers latins, imprimés sur une feuille de satin, ornée du myrte de Vénus et du laurier d'Apollon :

TRADUCTION.

> Melpomène, est-ce toi qui, loin de l'âge antique,
> De la Grèce et de son beau ciel,
> Pour rajeunir l'honneur du cothurne tragique,
> Revis sous les traits de Rachel?
>
> Est-ce toi ?... Mais voici que la jeune Thalie
> Aux yeux riants, pleins de douceur,

évidemment pour être approuvée, et jamais elle n'avait été plus charmante. Elle portait, à la façon des jeunes duchesses du faubourg Saint-Germain, les habits les plus merveilleux, qu'elle arrangeait habilement à l'air de son visage, à l'attitude heureuse de sa personne. A la voir passer dans la rue, on eût dit une princesse ; à la voir entrer dans un salon, vous eussiez dit une reine. Elle aimait à se voir élégante et parée, et elle se fût bien gardée de porter des couleurs trop voyantes ; au contraire, elle était naturellement, même dans son faste, simple et de bon goût. « Je viens, dit-elle avec

De grâce étincelante et d'aimable folie,
 Lutte à présent avec sa sœur.

Grèce et Rome, voyez ! Vos belles héroïnes
 Bravent les siècles inconstants;
Elles viennent à nous, sous leurs formes divines ;
 L'art magique a vaincu le temps.

Oh ! grande en sa parole, et grande en son silence.
 Phèdre, livrée au dur remord,
Trahit le feu secret d'un mal sans espérance,
 Feu fatal, éteint par la mort !

Ici, quelle fureur et quelle douleur fière ?
 Camille, *Hermione*, c'est vous !
L'une sacrifiant son cœur à sa colère,
 Et l'autre, Rome à son époux.

Puis la sombre douleur fait place à la tendresse,
 Lesbie et *Lydie* ont leur tour ;
Catulle, en la voyant, l'on comprend ton ivresse ;
 Horace, on comprend ton retour.

En elle, art merveilleux ! tout saisit, tout s'anime.
 Chaque muscle prend une voix,
Et son silence parle un langage sublime
 Par tous ses membres à la fois.

<div style="text-align:right">AUGUSTE LEPAS.</div>

Extrait du *Journal de Saint-Pétersbourg*, n° 311,
du 26 janvier (1er février) 1854.

le sourire affable et le clair regard de la première jeunesse, interroger mon oracle, et savoir de lui s'il me serait défendu de chanter *la Marseillaise* à messieurs les Parisiens. En même temps elle racontait les embarras de l'heure présente et les difficultés du théâtre. » Où serait le mal de ramener la foule à ce théâtre abandonné? Puis mille autres raisons, dont elle savait mieux que personne l'impuissance et la vanité, car elle était exacte et bonne logicienne; quand elle a fait une faute, elle savait que c'était une faute, et elle ne se mentait guère à elle-même.

À peine elle eut dit, à cet ami sincère et dévoué de sa gloire, cette ambition de chanter *la Marseillaise* aux échos de 1848, que ce sage et prudent conseiller, vivement frappé de cette entreprise, lui en représenta l'énormité. Pourquoi donc se mêler, imprudente, à des émotions dangereuses? À quoi bon soulever des tempêtes qui passent au-dessus de nos têtes? Quelle nécessité de se rendre à ces tumultes? Ou *la Marseillaise* est, en effet, sans danger à cette heure, alors à quoi bon se mêler à ce jeu puéril?

Ou bien *la Marseillaise* est en train de revenir à ses anciennes terreurs, alors pourquoi si jeune et si belle, aimée et populaire, adoptée enfin par tous les esprits pacifiques, affronter, de gaieté de cœur, ces précipices et ces dangers? — Comment donc ne voyez-vous pas qu'il est messéant aux jeunesses, telles que vous, de se mêler à ces cris, à ces violences, à ces désespoirs? Eh quoi! la tragédie et ses douleurs, ses conseils, ses colères, ses pitiés, ses vengeances, Rome entière avec *Camille*, *Lucrèce* ou *Virginie*, et tout ce que la liberté de la république romaine a laissé de violence et de châtiment, ne vous suffisent plus à cette heure, il vous faut encore les colères voisines des clubs et satellites de l'échafaud?

« Croyez-moi, mon éloquente Rachel, résistez à la tentation qui vous pousse, et vous maintenez, sincère et forte, dans vos grands domaines; je ne sais pas si le théâtre a besoin, pour vivre, de *la Marseillaise*, mais je suis sûr que vous vivrez, vous, sans la chanter;

hier encore, dans *Cinna*, vous étiez écoutée avec la plus grande et la plus consolante faveur. »

En effet, le gouvernement de 1848 avait institué certaines soirées où le peuple était invité, et le peuple, invité à ces fêtes de mademoiselle Rachel, avait battu des mains à son génie, à sa beauté, à cette inspiration qui semblait grandir au milieu de nos tempêtes domestiques. Ce réveil des nations, qui fait peur aux gens sur le retour, aux esprits naturellement pacifiques, au vieillard qui veut mourir paisiblement, aux pères de famille qui doivent tout prévoir, a cependant un charme incroyable, un attrait sincère aux yeux de l'artiste. Il préfère à toute autre émotion, ces fièvres intermittentes; il se sent vivre au milieu de ces ruines; il se sent inspiré sur ces débris.

Hélas! vains discours, paroles perdues, prière inutile! Elle était venue, en cette humble maison, bien décidée, au bout du compte, à chanter *la Marseillaise!* En vain son conseiller éperdu lui représentait l'obstacle et le danger, en vain il lui rappelait ses grandes journées, au milieu de tant de maisons royales : à Londres, à Bruxelles, à La Haye, à Paris, à Varsovie, à Berlin, à Vienne, à Turin, à Saint-Pétersbourg... tant de couronnes, de sourires et de bienveillance des reines; tant de bontés des rois, qui ne comprendront pas que leur enfant gâté s'associe aux hurlements de la place publique... Elle était *résolue*, et trois jours après ce débat *pour sa maison*, après une orageuse et turbulente représentation de *Lucrèce*, comme on rappelait la *vengeresse*, on put voir, oublié à dessein sur un banc du Forum, le drapeau tricolore, et soudain mademoiselle Rachel, le drapeau dans ses bras glorieux, la tête haute, et les yeux tout remplis d'un feu sombre, elle se prit à déclamer, sur une mélopée inexorable et sur le véritable mode lydien, le cantique éclatant, terrible...

Elle était une Muse... une Furie. Elle venait... de l'Hélicon... Elle venait du Champ-de-Mars. Enfant de Pindare... et la fille de Rouget de Lisle. Érynnis la violente et l'implacable

était dépassée en ce moment, et vous auriez pu voir tout ce peuple, éperdu et bouche béante, écoutant les malédictions prononcées par cette même voix qui récitait divinement les amours de Racine et les grandeurs de Corneille. En ce moment, nous nous rappelions ce torrent dont Horace a parlé, quand le fleuve grossi par l'orage écume et bouillonne au-dessus de ses bords, et tombe en hurlant dans une abîme inexorable[1].

C'était superbe et terrible. On frémissait, on tremblait, et la fièvre héroïque s'emparait de toutes les âmes. Qu'elle était belle et vaillante en ce moment de sa tâche inflexible, et qu'elle était dangereuse !... Elle cachait, elle aussi, dans un pli de son manteau, la guerre ou la paix du monde ; elle agitait jusque dans le nuage ce drapeau qu'elle tenait à la main ; vous eussiez dit la statue animée et violente de la muse héroïque, lorsqu'elle chante aux hommes réunis toutes sortes de miracles et de mensonges [2].

Et pensez donc si la ville émue, attentive et curieuse, accepta ces fêtes nouvelles ; pensez donc si les nations d'alentour apprirent avec ferveur la résurrection de *la Marseillaise*, et si les rois attristés s'étonnèrent d'entendre Hermione et Pauline réciter à tous les échos du monde, attentif à nos moindres sursauts, le chant des batailles, des conquêtes et des envahissements d'autrefois ! Ce fut alors qu'ils ont dû s'écrier avec ce héros de l'*Odyssée*[3] : « Il n'est pas juste, il n'est pas loyal d'épouvanter ses hôtes ! » Mais ni les craintes de ceux-ci, ni l'admiration de ceux-là, ni le bruit du temps présent, ni l'écho des temps passés, n'arrêtaient l'héroïne ; on eût dit à l'entendre, à la voir, qu'elle accomplissait une vengeance, ou qu'elle assouvissait une haine personnelle. Il n'y avait donc rien de plus

1. Monte decurrens velut amnis, imbres
 Quem super notas aluere ripas
 Fervet, immensusque ruit profundo
 Pindarus ore.

2. Exit in immensum fœcunda licentia vatum...

3. *Odyssée*, livre II.

sincère et de plus solennel que cette guerrière entonnant le chant de mort. Quand on raconte ainsi ces choses, de nous, si voisines et si lointaines, on dirait d'un rêve... ou que l'on invente un drame éblouissant et sans nom !

Puis enfin, un beau jour, mieux conseillée par elle-même, et plus juste aussi pour les hommes et les événements de 1848 qui n'avaient pas besoin de ces lamentables souvenirs, mademoiselle Rachel, comme on l'applaudissait encore à outrance, et comme sa *Marseillaise* était devenue une espèce de petit drame à la suite des grands poèmes, se sentit prise à son tour d'une immense lassitude. Elle comprit enfin la misère et la vanité de ces menaces, de ce cri terrible : *Aux armes, citoyens !* et elle résolut d'en finir avec le plus étrange des paradoxes, *la Marseillaise* en 1848.

Alors, comme le public demandait *la Marseillaise* après *Iphigénie*, après *Cinna*, *la Marseillaise* après *Lesbie*, après *Mithridate*, et comme ces voix irritées étaient plus semblables à un ordre qu'à une prière, mademoiselle Rachel fit répondre à ces impatients qu'elle était fatiguée, et que désormais elle ne chanterait plus *la Marseillaise*. Il arriva ce qui devait arriver... le public se fâcha tout rouge des refus de mademoiselle Rachel; il la bouda comme si elle lui faisait injure ; il se récria qu'on lui retranchait misérablement sa *Marseillaise*... A tout prix il revoulait sa Tysiphone et son Érynnis. Ah ! que j'aurais voulu dans ces moments d'impatience et d'étonnement, dans ces violences injustes, que mademoiselle Rachel, s'approchant de la rampe, eût répondu à ce peuple insolent :

« Non, citoyens, non, messieurs, mademoiselle Rachel ne vous chantera plus *la Marseillaise;* elle ne l'a que trop chantée, et puis le temps n'est plus, Dieu merci ! où le premier venu pouvait imposer à tout un peuple sa colère et ses fanatismes, ses passions et ses vengeances ! Non, messieurs, mademoiselle Rachel ne chantera plus *la Marseillaise*, parce que cette chanson de gloire et de triomphe est aussi une chanson de proscriptions et de massacres, parce que cette chanson n'a rien de commun avec les vers enchanteurs de Racine, et

parce qu'enfin nous sommes ici, elle et vous, pour invoquer l'antiquité dans ce qu'elle a de terrible et de touchant, et non pas les mauvais jours de l'histoire moderne, dans leurs délations, dans leurs cruautés et dans leurs meurtres.

« Messieurs, nous ne l'avons que trop oublié, vous et moi, le Théâtre-Français n'est pas un club, un Champ-de-Mars, une place de la Révolution où l'on traîne inévitablement les rois, les reines, les capitaines, les poëtes, les prêtres, les magistrats. Ceci est un lieu de fête et non pas un carrefour; nous parlons ici la langue des dieux, et non pas la harangue des tricoteuses; nous sommes en quête de la terreur des maîtres-poëtes, de la terreur mêlée de pitié et suivie des plus nobles larmes, et non pas de la terreur de la rue et du comité de Salut-Public.

« C'est vous que nous invoquons dans ces représentations idéales, ô Muses, ô Parques, ô toi, Apollon! ô Vénus, pourvu que tu sois la Vénus armée! ô Minerve, la plus belle des déesses! ô peuple athénien, notre père! ô Romains, nos ancêtres! ô belles œuvres auxquelles moi et toi, mon peuple, il faut revenir en toute hâte, afin de retrouver nos émotions, nos douleurs et nos douces larmes d'autrefois! »

Ceci eût été bien parler; mademoiselle Rachel se retirant de *la Marseillaise*, à l'heure où le parterre l'applaudissait davantage, accomplit une œuvre excellente.

Elle était, je l'ai déjà dit, le bon sens même, et sitôt qu'elle eut compris le déplorable effet de *sa chanson*, elle y renonça sans regret, sans remords.

XXXIV

La Marseillaise est le point suprême où devait monter mademoiselle Rachel. A la révolution de 1848 s'arrête enfin la grande artiste. Hélas! c'en est fait, nous n'entendrons plus, de nos jours, la langue ingénieuse que parlaient, par sa voix éloquente, Apollon et les Muses. Ils ont vécu de sa vie, ils mourront de sa mort, les derniers enfants d'Homère : Eschyle, Euripide et Sophocle. Il va rentrer dans le tombeau, le vieux Corneille, un instant ranimé par cette flamme, et plus jamais, nous vivants, le Théâtre-Français n'entendra parler d'Hermione, d'Iphigénie, d'Athalie et de Monime.

Hélas! mademoiselle Rachel, déjà en 1848, comprenait qu'elle était perdue. En vain elle appelait les poëtes à son aide ; eux aussi, les poëtes, ils manquaient d'espérance, et nous l'avons vue, ô misère! qui se repliait sur des œuvres épuisées. Aujourd'hui, elle jouait *Mademoiselle de Belle-Isle*, et par cette violence qu'elle imposait à tous les dons de sa nature, elle arrivait à se faire applaudir pendant trois jours. L'infortunée! et que pouvait-elle espérer d'un rôle écrit en prose vulgaire, et conservant encore l'accent même de mademoiselle Mars?

Une autre fois, le 18 mai 1850, elle abordait *Angelo, tyran de Padoue*, et dans le rôle admirable de la Thisbé, elle se montrait la plus séduisante du monde. Elle était charmante à la voir revenir sur ses pas, disant : *Je t'aime!* Elle disait aussi d'une façon bien touchante : *Par moi, pour toi!* Mais comment faire oublier, dans ces drames écrits avec tant de génie, la première empreinte, et par quelle force aussi remonter le torrent des choses acceptées d'un assentiment et d'une admiration unanimes? Évidemment, lorsqu'elle courait ainsi les aventures dans les drames contemporains qui avaient été représentés à son berceau, mademoiselle Rachel n'était pas dans son œuvre. Elle avait quitté les vrais sentiers; elle ne

parlait plus la langue aux accents voisins du ciel; la plus vive et la plus éloquente prose était lourde à sa parole, elle avait besoin de tes ailes, ô poésie! Elle-même elle était un être ailé, *Musa ales*, et puis toujours la mort approche et le temps s'en va. Toujours le public impatient qui demande à revoir Phèdre, Hermione, Athalie et Monime, et Camille. Elle a cependant joué dix-huit fois le rôle adorable de la Thisbé.

« Je veux, disait-elle avec toute sa grâce, prouver à M. Victor Hugo que je sais le comprendre, et que je suis digne, moi aussi, qu'il écrive un drame en mon honneur. » Si bien que ce rôle de Thisbé peut compter parmi les rôles de mademoiselle Rachel. Et tant elle était avide encore de popularité, tant elle était faible aussi et complaisante, en dépit de ses plus intimes répugnances, elle consentit à jouer un vieux rôle de mademoiselle Mars (moins l'excuse et le pardon du génie et de la terreur semés à pleines mains dans ce terrible *Angelo, tyran de Padoue*), et la voilà qui se mit à représenter *Louise de Lignerolles*. L'étrange idée! et pourquoi faire, et que pouvait-elle espérer de ces fantômes?

Ah! quand ils se rendront compte de ces tristesses et du vide qu'ils ont fait, par leur manque d'invention, dans cette précieuse existence, avec quelle ardeur cette infortunée appelait un grand rôle, et que ce grand rôle invoqué vainement était remplacé par de vieilles comédies dont l'intérêt, la curiosité, le charme (ô charme!), avaient disparu, semblables à ces vases d'une argile douteuse dont toute l'essence est évaporée, et qui gardent à peine une vague odeur des parfums qu'ils ont contenus, les poëtes contemporains, M. Victor Hugo lui-même, auront grande peine à ne pas ressentir, au fond de l'âme, un vif repentir, voisin du remords.

Non, non, Lydie, les Belle-Isle et les Lignerolles n'étaient pas dignes, ou n'étaient plus dignes de cette louange, et des périls dans lesquels se jetait mademoiselle Rachel! Un seul poëte était digne aussi de parler à cette intelligence, et de mettre en œuvre cette âme en peine, et ce cœur tout rempli d'ineffables tristesses.

C'était à lui seul, au maître absolu des âmes et des cœurs, au poëte d'*Hernani*, de *Marie Tudor*, de *Marion Delorme* et de *Ruy-Blas*, que revenait l'honneur d'écrire un rôle à la taille, à la voix, au génie, à l'inspiration de mademoiselle Rachel. Seul il pouvait comprendre à quel point sa poésie en aurait reçu une grâce inaccoutumée, un éclat tout nouveau, pendant qu'à son tour la tragédienne, obéissante au mouvement de ce grand esprit, de ce tout-puissant, et se sentant virilement, héroïquement soutenue, aurait eu l'honneur de laisser son empreinte à quelque œuvre impérissable et pourtant nouvelle. Hélas! cette joie a manqué au poëte, et de cet insigne honneur la comédienne fut privée. O poëte! à quels regrets amers nous sommes condamnés en votre absence?

O fêtes glorieuses que nous devions à son génie! ô transports qu'il faisait naître en nos âmes glorifiées! Hélas! que cette absence est funeste aux amis de la grande poésie; on n'a plus revu, lui parti, une seule de ces grandes soirées, du plus ardent enthousiasme, et des plus légitimes transports.

Deux hommes cependant d'un talent réel, deux poëtes, sont venus en aide autant qu'ils l'ont pu faire au désespoir de mademoiselle Rachel, M. Jules Lacroix et M. Émile Augier. *Valeria* était tout à fait ce qu'on appelle aujourd'hui une *œuvre antique*. Antique, à la bonne heure, mais d'une antiquité douteuse et qui n'a rien d'athénien... au-dessous de cette écorce apparait soudain le drame avec toutes ses allures les plus modernes. Claude était à la fois le singe et le tigre ensanglanté de cette tragi-comédie; M. Jules Lacroix, comme un digne traducteur de Juvénal, son poëte, avait fait de cet empereur idiot, qui rendit son âme à la façon d'un vent honteux, un masque de Tibère, une grimace de Néron. Claude était le jouet de Sénèque en ce poëme bouffon, que Jean-Jacques Rousseau a traduit d'une main ferme et digne absolument du *Satyricon* de Pétrone. Il beuglait comme un veau marin; il murmurait à la façon des cuistres quelques paroles du beau langage athénien, dont c'est à peine s'il savait le sens.

Dans cette apothéose insolente d'un pareil empereur, il y avait surtout ce passage où l'on voyait le *divin César*, reçu aux enfers par toutes les victimes que son imbécillité y avait envoyées : Junius Sextius, Trogus, Cotta, Vallius, Fabius, des chevaliers; Catonicus et Rusus, préfets de Rome; Saturnius, Lucius, Pedo Pompeius, Lupus Caius Asinius, ses amis, ses parents; des sénateurs, des consuls. « Bon! dit Claude, et me voilà en pays de connaissance, mais par quel hasard êtes-vous ici ? »

— « Par quel hasard ? » Vous jugez des rires! Néron se prit à rire et sa mère en eut un indicible accès de gaieté. Ce bouffon dont s'était amusé Caligula, qu'attendaient les vengeurs Tacite et Juvénal, semblait donc ne jamais entrer dans une tragédie; il était trop lâche, il était trop bête, et pis que bête, il était une espèce de bonhomme idiot qui n'eût pas mal tourné, s'il n'avait pas été l'instrument de ces mains impies. Mais tel était le bon plaisir de M. Jules Lacroix et de son collaborateur M. Auguste Maquet.

D'ailleurs Claude, en cette *Valeria* représentée par mademoiselle Rachel, était l'accessoire. Ils voulaient nous montrer, ces deux inventeurs, dans un tour de force ingénieux et plein d'intérêt, une double femme en un seul corps, la courtisane et l'impératrice; Messaline (*portenta luxuriæ*) et la courtisane Valeria; l'une innocente encore, disait le drame en démenti à l'histoire; l'autre au contraire incessamment égarée et perdue en mille désordres qui dépassaient les limites de la luxure. Ainsi (c'est toujours le drame qui poursuit sa route incroyable), autant Valeria est la honte des mœurs, autant Messaline en est l'espérance. Hélas! malheur à Messaline, *à l'innocente!* Elle ressemble, à s'y méprendre, à l'impure Valeria, et c'est justement dans cette abominable confusion de l'impératrice avec la courtisane que consiste, ô l'étrange nouveauté! toute la nouveauté de cette tragédie.

Ainsi, déjà (le prologue était charmant, il est resté au théâtre sous le nom de *César et Citheis*) dans le second acte de *Valeria*, on voyait à la même heure, au même instant, Messaline osant à peine

jeter un tendre regard sur le jeune Silanus, et Valeria plus que hardie, attendant les chalands sur le pas de sa porte. Elle en fait plus même que Laïs, qui restait, du moins, dans sa maison. *Laïs multis amata viris!* « L'amour l'engendra, Corynthe la nourrit, elle repose sur des fleurs. »

A bon droit nos deux poëtes comptaient et devaient compter, pour le succès de leur pièce, sur cette confusion. Valeria, Messaline, deux corps qui sont les mêmes, habités par deux âmes différentes ; Messaline, l'honneur du trône, et Valeria tournant même les voluptés *en pus et en poison : Quum voluptates suppurare cœperunt.*

Ainsi, pendant cinq actes composés avec beaucoup d'art, de mérite et de talent, mais avec trop d'imagination sans nul doute, se prolongeait ce parallèle odieux, et il ne fallut rien moins que le charme et l'attraction de la double comédienne, pour que le public supportât ce démenti donné aux histoires. *Non decet sic contaminari fabulas.* Mais que mademoiselle Rachel était séduisante sous les traits de Valeria ! quelle élégante et plus charmante idole, empreinte des grâces d'autrefois ? Elle était alerte, ingénieuse, attentive ; elle appelait au secours de son affreux mensonge la câlinerie ardente de sa voix, l'enchantement de son visage et de son sourire ; elle était gaie et contente ; et quand elle touchait à l'orgie, elle y touchait d'une main si délicate ! Enfin qui l'a vue une fois dans ce double et terrible problème, celui-là ne l'oubliera jamais.

Elle est devenue, en ce double rôle, une de ces visions dont il est impossible à jamais de se défaire. Un sphinx, ou la statue étrange et divine que l'antiquité adorait sous le nom d'Hermaphrodix. On l'applaudissait avec rage, on la rappelait avec fureur. C'étaient des cris, des étonnements, des fanatismes... et pourtant (misère et tristesse de ces grands succès qui ne sont pas de vos domaines !) elle n'était pas contente, au milieu de cette fortune inespérée ; un remords se glissait dans ces ovations. Si sa vanité était satisfaite au delà de toute espérance, son orgueil était malheureux.

Grande artiste, habituée à la simplicité du chef-d'œuvre, elle

avait au fond de l'âme un grand mépris pour le tour de force. Elle haïssait la surprise ; elle honorait d'instinct la raison, la vérité, le bon sens, le grand art. La première, elle rougissait de toute cette confusion de noms propres, de crimes, de vertus, de louanges, de malédictions.

> Elle avait nom Philis, son voisin Eurylas,
> La voisine Chloris, le Gascon Dorilas,
> Un sien ami, Damon...

Voilà comme on s'explique, et comme on parle en poëte exact, clair, et qui veut être aisément compris.

Ce n'était pas toute la nouveauté. Dans ce rôle de *Valeria*, un rôle plein d'étonnements et de sursauts de toute espèce, il lui fallait chanter trois couplets. Ce n'était pas le *chanter* qui l'embarrassait ; elle était restée une digne élève de Choron, et souvent, pour elle-même, elle chantait au piano les cantiques de Mozart ! Ce qui la gênait, c'était le démenti de la chanson, aux habitudes, à l'accent même de sa propre tragédie. Ainsi elle chantait les trois couplets, mais d'une façon bien différente ! Elle chantait joyeuse au premier, attristée au second, et le troisième, elle l'eût volontiers chanté dans les sanglots. Que de peines, en même temps, quels labeurs ! Quelle attention sur soi-même, si l'on veut que Messaline, en rien, qu'au visage, ne ressemble à Valeria ! Le triste et malheureux métier au lendemain de Camille, à la veille de Phèdre, au surlendemain de Pauline ! Il n'y avait rien de plus désolé et de plus désolant que cette *humble* Rachel, au milieu de ces tapages, de ces bruits, de ces cris, de ces victoires. — « Seigneur, disait-elle (elle avait bien lu les *histoires*, et elle en retenait tout ce qui lui convenait), encore une ou deux victoires comme celle-là, et je suis perdue ! »

Elle a cependant joué vingt-six fois *Valeria*, et la dernière fois, quand elle vit que son double rôle avait produit une recette assez médiocre. « O dieux ! que je suis soulagée, et que je promets bien de ne plus me dédoubler désormais ! »

Diane n'eut guères de meilleurs destins que *Messaline-Valeria*. Le jeune auteur de *Gabrielle*, de *la Ciguë* et de *l'Aventurière*, obéissait, lorsqu'il fit *Diane*, à la préface... à l'exemple aussi de M. Victor Hugo, nous montrant Charles-Quint à propos d'*Hernani*, et le roi Louis XIII à propos de *Marion Delorme*. *Magnarum rerum species ad se vocat et extollit*, disait l'orateur romain. Diane allait d'un peu loin dans les sentiers de *Marion Delorme*; à l'exemple de Marion, elle rencontrait, tout à l'heure, S. E. le cardinal de Richelieu, et le grand mérite de cette énergique enfant consistait justement dans ses résistances à cette force absolue.

Or, cette fois encore, il s'agit dans cette *Diane*, de cette loi draconienne du cardinal qui jette un si vif intérêt sur les jeunes et beaux duellistes, amoureux de Marion, amoureux de Diane. Ici encore apparaît dans un lointain lumineux l'admirable quatrième acte de *Marion Delorme*, un des plus beaux et des plus complets du théâtre dans tous les temps et dans tous les lieux... et même en imitant ce chef-d'œuvre, M. Émile Augier a trouvé le moyen d'être original. En effet, le moment où Diane écoutant la scène, et frappée enfin des grandeurs de cette âme au désespoir, apparaît soudain au cardinal en lui disant : « N'allez pas chez *Monsieur*, » et quand l'homme, éveillé par cette voix qui le sauve, intimide à son tour cette fille épouvantée de sa révélation, quand plus il insiste et plus elle hésite et se maintient dans un silence que rien ne peut rompre... il y avait là un moment d'angoisses, une émotion profonde, une attitude, une résistance indicibles... que mademoiselle Rachel était charmante, et comme, en la voyant, chacun se disait : « O digne émule et complice de M. Victor Hugo ! »

Dant flammas Jovis, et fremitus imitatur Olympi.

Rarement, plus que dans cette œuvre incomplète et qui se terminait brusquement au quatrième acte (ce quatrième acte rendant le cinquième impossible), mademoiselle Rachel avait déployé plus

d'intelligence et de volonté. Cette fois encore on eût dit qu'elle avait brûlé ses vaisseaux ; à tout prix elle voulait réussir. Vaincre ou périr, disait-elle. Ainsi à chaque représentation de *Diane*, elle se présentait comme un soldat à la bataille, et c'était merveille de la voir redoublant chaque soir de grâce et de séduction.

Elle joua *Diane* vingt-cinq fois de suite ; elle y fut obstinée et souvent triomphante, mais enfin le public s'impatientait de Phèdre et de Corneille absents, et toujours elle revenait à ces miracles. Rien qu'à se rappeler sa faiblesse alors, ses fièvres, ses doutes, l'ensemble entier de son travail, ses plaintes muettes, ses désespoirs cachés, ce mal persévérant qui la brûlait et dont elle ne voulait pas convenir, à contempler son malaise intime, et cette recherche ardente d'un nouveau poëme qui fût digne enfin de ce reste de vie et qui méritât un si grand sacrifice, nous comprenons les douleurs de cette agonie... Elle se sentait mourir ; elle comprenait qu'elle était perdue ; elle comptait, en silence et dans une grande pitié d'elle-même, les heures qui lui restaient.

Dans ce pénible et douloureux intervalle, entre deux insomnies, elle joua son dernier drame en vers, *Rosemonde*, un acte, un seul acte... (elle était à bout de ses forces autant que de ses espérances), et si vous saviez de quelle incroyable tristesse elle était déjà frappée en ce temps-là ! Mais aussi dans quel siècle abominable et dans quelle épouvantable barbarie elle allait marcher, notre Athénienne ; en quels sentiers pleins de ronces, et quels héros, quels brigands !

Alboïn, roi des Lombards, fils d'Audoin, un brigand à tête de loup, à tête de chien ! Cunimond, roi des Gépides ; Cazan, roi des Avares ; des provinces incultes, la Norique et la Pannonie également ravagées, la Dacie et la Valachie en proie au feu, au fer des vainqueurs ; Gépides contre Romains, Avares contre Lombards, Saxons contre Toscans. On se tue, on s'égorge, on se pille, on brûle, on viole, on outrage à plaisir le peu de lois divines et de lois humaines que Rome outragée et vaincue avait laissées dans ses sillons ! O l'abominable et honteux spectacle ! et quelle est donc cette pente invin-

cible qui poussait ce vrai poëte à fouiller avec un poignard les cendres froides de cet incendie... Il faut vraiment que la tragédie ait des appétits et des amours dont le vulgaire ne s'est jamais douté.

Sur cet abominable Alboin l'histoire a recueilli de sa main sanglante une abominable aventure! Il avait poussé sa pointe et sa bande en Italie, et maintenant, entre les Alpes et les Apennins, il était roi lorsque, l'ayant violée, il épousa Rosemonde, la fille de Cunimond, roi des Gépides, un ennemi qu'il avait tué de sa main. Mariée à ce bandit, Rosemonde sembla porter patiemment cette infamante couronne; mais un jour d'orgie il arriva qu'Alboin fit remplir jusqu'au bord, d'un vin rouge comme le sang, le crâne de Cunimond, et fit présenter à Rosemonde, à la propre fille de ce crâne insulté, cette coupe impie. Il fallut obéir. Rosemonde obéit, mais, la lèvre encore mal essuyée au crâne de son père, elle proposait à un capitaine d'Alboin, Almichilde, de tuer Alboin et d'épouser sa veuve. Almichilde, soit qu'il eût peur, soit que la récompense eût peu de charme à ses yeux, refusa son épée aux prières de Rosemonde. Alors elle s'adressa à un soldat d'Alboin, nommé Périclée. Il était amoureux d'une Lombarde, ce Périclée, et la reine, quand la nuit fut venue, attendit ce brave Lombard au rendez-vous que Périclée avait assigné à sa maîtresse, et se livra à des embrassements qui n'étaient pas pour elle. Ainsi rien n'y manque, et l'abomination est complète! Assouvie... assouvi, il fallut bien que le Lombard, adultère malgré lui, prît parti pour Rosemonde... elle menaçait de le livrer à la vengeance d'Alboin lui-même.

Donc elle introduisit son Lombard chez le roi des Lombards, comme autrefois Clytemnestre poussait Égyste armé chez *le roi des rois*. Justement le soir dont je parle, Alboin était ivre et tendait la gorge à l'assassin. Mais ce Périclée était si nonchalant qu'il coupa cette gorge à demi, et le roi lombard pensa lui briser le crâne avec un tabouret! Périclée à la fin vint à bout de cette œuvre de ténèbres, et Rosemonde, en récompense, lui fit crever les deux yeux; il est vrai qu'elle fit égorger Alchimilde pour lui avoir désobéi.

Convenez qu'Atrée et Thyeste, et Pélops, et toute la race des Pélopides, vous représentent une églogue, une idylle, un conte d'enfant, comparés à cet Alboin, à ce Périclée, à cet Alchimilde, à cette Rosemonde. — *Rosa mundi, non rosa munda!* disait un sacristain de ce temps-là !

De ce texte et de ce drame hideux, de cette Rosemonde vengeresse et de cette bête féroce, Alboin, cette dernière tragédie était composée, et jugez de l'épouvante, et jugez de l'étonnement de mademoiselle Rachel prêtant son talent, sa beauté, sa jeunesse, à ces machinations de l'autre monde, un monde au delà même de cet abominable moyen âge, la honte exécrable de la civilisation et le déshonneur de l'esprit humain! Quoi donc! tant de barbarie et tant de crimes épouvantables, réduits en un si petit espace, en si peu d'instants, dans l'intervalle qui sépare la nuit qui commence du jour qui va paraître à l'horizon !

« La scène, est-il dit, se passe à Vérone ! » Et tout d'abord nous voilà bien étonnés de rencontrer Vérone en tous ces meurtres ! Vérone autrefois, dans Shakespeare, était une élégie; aujourd'hui c'est une complainte sur l'air de *Fualdès!* On s'y battait dans la rue, on se battait à armes courtoises; c'étaient des Italiens de la belle époque, à la fin de l'âge de fer; chaque épée était un chef-d'œuvre, et la moindre colère appartient à la chevalerie ! Au milieu de cette Vérone également exposée aux Montagus, aux Capulets, on croyait à l'amour autant qu'à la guerre, à la beauté plus qu'à la vengeance; elle était pleine à la fois de jeunesse et de soleil, de courage et d'espérance; on y donnait des fêtes et d'aussi belles que dans les palais mêmes de Gênes, de Venise et de Florence.

« Allons ! jeunes gens, venez dans mon humble maison ; vous contemplerez ce soir des astres qui, le pied sur la terre, obscurcissent la lumière des cieux ! Cette joie heureuse et charmante que reçoit le jeune homme plein d'ardeur, lorsque avril, dans toute sa parure, hâte en chantant le départ languissant de l'hiver, vous l'éprouverez ce soir chez moi parmi ces jeunes fleurs de beauté

prêtes à s'épanouir. Écoutez celle-ci, admirez celle-là, et livrez-vous au choix de votre esprit, de vos yeux, de votre cœur ! »

Telle est la fête annoncée à Vérone ; on a même retrouvé la liste et le nom de ces astres et de ces fleurs : les trois filles du seigneur Martino, les sœurs du comte Anselme, les nièces de Placentio, la douce Rosaline et la fière Livia, l'élégante Hélène et la vive Lucia, Juliette enfin, Juliette Capulet : « L'été de Vérone n'a pas une fleur qui lui soit comparable ! » Ah ! votre affreux drame de Lombards armés, d'Alboin féroce et de Rosemonde éperdue à l'aspect du crâne de son père le Gépide, *il se passe à Vérone !* O le poète imprudent qui du milieu de tant de barbarie ose évoquer ces poétiques, ces divins, ces chastes souvenirs !

Quand la toile se lève, aussitôt vous entendez ces cris sauvages, ces cris de corybantes, moins le dieu ! Ce soir, le Lombard est en joie ; il chante en hurlant ; il boit au son des cymbales et des cors, aux accompagnements du javelot sur la cuirasse d'airain. L'harmonie est digne de la fête, et la chanson est à la hauteur des héros :

> On boit, on rit, on chante, et l'ivresse s'allume,
> On dirait que le fer retentit sur l'enclume !

Assise au coin des esclaves qui attendent le maître et son bon plaisir, Rosemonde écoute en frissonnant ces terribles chansons ; elle comprend confusément que l'instant approche où quelque chose d'énorme va s'accomplir. En effet, Alboin, ivre du sang versé et du vin répandu, présente à la fille des Gépides l'horrible coupe. — Oui, Rosemonde, le crâne de ton père ; allons, et soyons de bonne humeur !

> Pas de cris, pas de pleurs, allons, esclave, bois !

Telle est la première scène de cette tragédie en un acte, et l'on rirait si maintenant vous veniez à parler de *Gabrielle de Vergy !*

Autrefois, quand on croyait encore à la tragédie, un poëte habile eût fait cinq actes pour amener convenablement à la dernière scène cette coupe horrible offerte à Rosemonde. Aujourd'hui, en cinq minutes de préparation, la tête est tranchée, le crâne est enlevé, la coupe est préparée ; on verse, on boit. « Le roi boit ! » Cependant, telle est la violence et telle est la hâte de cette œuvre abandonnée à elle-même, que Rosemonde (et dans la même scène) a bientôt retrouvé son courage et ses sens, à ce point que son premier regard cherche une vengeance ! Il faut qu'elle meure, et que le roi lombard porte la peine de son crime impie ! Alors Rosemonde avise au milieu de ces bandits Didier, *un jeune comte du roi*, et, semblable à la belle Hermione chez Pyrrhus... « Je veux savoir, seigneur, si vous m'aimez... Vengez-moi, je crois tout. » — Il faut immoler... Qui ? Pyrrhus ! — Pyrrhus, madame ?

Ne vous suffit-il pas que je l'ai condamné ?

DIDIER, *à Rosemonde.*

. . . Qui ? moi ! que j'accomplisse
Ce crime obscur ! caché *dans une ombre complice,*
Que j'aille lâchement tuer ce roi qui dort !

Ce dernier vers est beau. A quoi Rosemonde répond, à la façon d'Hermione elle-même :

Non ! venge-moi d'abord, et je me souviendrai !

Nous arrivons ainsi au troisième acte... je me trompe, à la troisième et dernière scène de ce gros drame, exécuté sur cet espace étroit. Il est tombé sous les coups d'Oreste ou du comte Didier, ce farouche Alboin, roi des Lombards ; Didier l'égorge et s'enfuit. Et quand ce roi lombard, l'épée au flanc, revient sur la scène, appelant à son aide, il rencontre Rosemonde, et face à face les voilà, se contemplant l'un l'autre à la lueur d'une lampe vengeresse, le bourreau

et la victime. Ceci était vraiment le dernier acte de cette horrible tragédie :

ALBOIN.

Arrêtez l'assassin! à l'aide! à l'aide! à moi!
Ah!

ROSEMONDE.

Regarde-moi bien!

ALBOIN.

Fantôme, que veux-tu?

ROSEMONDE.

Je veux te voir mourir à mes pieds abattu!

Dans les deux ou trois scènes de cette *Rosemonde*, écrites à l'unique intention de son talent, mademoiselle Rachel souleva sans doute une pitié profonde et força la foule à l'applaudir; mais, la sensitive, elle n'était pas femme à se faire illusion sur l'impression pénible que l'œuvre et la comédienne avaient produite! Elle était, comme tous les véritables comédiens, en communication directe avec son public; elle le dominait de toute sa hauteur, et pas un de ces regards qui la contemplaient n'échappait à son regard. Son nom à elle-même était *légion*. Elle était comme un instrument sonore où le souffle même du vent d'avril excite un frémissement; et quand par hasard les regards de son peuple étaient moins tendres, soudain elle comprenait l'obstacle, et par le redoublement de toutes les forces de son intelligence et de sa passion elle s'efforçait de rallumer cette ardeur qui s'éteignait.

Telle fut sa tâche héroïque, héroïquement accomplie en cette *Rosemonde*. Elle s'y montra pleine à la fois des douleurs d'Hermione et des fureurs de Frédégonde; elle y fut belle, éclatante, inspirée et superbe, à la lueur d'une certaine lampe à la Macbeth, quand la Rosemonde vengeresse foule à ses pieds ce géant qui tombe en blasphémant la terre et le ciel, en reniant Dieu et les hommes.....

Rien n'est plus vrai, mais par les difficultés de sa victoire, et par la peine de ce rôle odieux, et comme elle savait bien qu'elle ne recommencerait pas deux fois cette exécrable torture, à peine elle eut reçu les hommages accoutumés, qu'elle rentra dans sa loge en se tordant les mains de douleur et de désespoir.

Quel triste et touchant spectacle, et que je n'oublierai de ma vie! Elle était assise en un coin de cette loge historique, où se retrouvait encore le parfum de mademoiselle Mars. Elle était haletante, éperdue, immobile et tombée en cette muette défaillance. Il n'y avait rien de plus éloquent et de plus triste. Ah! fille des Muses, elle succombait à la tâche; elle était vaincue, elle en avait toute sa charge. Ame inquiète, esprit malade, et santé débile, elle n'avait plus de courage, elle n'avait plus d'espérance; elle rejetait ce calice; elle ne voulait plus de ces heures pénibles qui lui étaient faites par sa position même, et dans lesquelles il fallait absolument réussir.

Donc elle pleurait; ses beaux grands yeux étaient pleins de larmes; et comme un imprudent ami la voulait consoler, la voilà qui déchire en criant le mouchoir qui la couvre : « Or çà, dit-elle, voyez donc ma poitrine... et voyez si ce n'est pas une morte qui pleure!...

Et nous sortîmes désespérés. C'était le véritable commencement de son agonie, et son premier pas sur le chemin du tombeau!

Elle joua six fois *Rosemonde*, et le poëte lui-même qui l'aimait et qui l'honorait, comme le véritable auteur de sa renommée et de sa fortune, éloigna cette *coupe* de ses lèvres pâlies par tant de souffrances et par *une ardeur qui s'éteint*.

Rosemonde appartient au dernier mois de l'année 1854. La *Czarine*, à savoir le dernier rôle que mademoiselle Rachel ait *créé* (c'est un mot qui en dit trop ou trop peu, mais qui est toléré par l'usage), appartient au mois de janvier 1855. Nous parlerons peu de cette *Czarine*, on la retrouvera dans les Œuvres de M. Scribe. Voltaire, au moment où dans son *Histoire de Russie* il allait parler

LA CZARINE

Abondante en richesse, ou puissante en crédit,
Je demeure toujours la fille d'un proscrit.

de Pierre le Grand et des événements de son règne, s'écriait :
« Donnez-moi le temps d'en parler! »

Et quant il eut pris son temps : « Il faut avouer, disait-il, qu'un
« de nos concitoyens serait regardé comme un homme extraordi-
« naire, s'il avait fait une fois dans sa vie, par curiosité, la cinquième
« partie des voyages que fit Pierre le Grand pour le bien de ses
« États. De Berlin il va à Dantzick avec sa femme; il protége à
« Mittau la duchesse de Courlande; il visite toutes ses conquêtes; il
« va dans Moscou où il fait rebâtir les maisons des particuliers qui
« tombaient en ruines; de là il se transporte à Caritzin sur le Volga
« et construit les lignes du Volga au Tanaïs. Cependant il fait
« imprimer le Code militaire qu'il a composé lui-même; une
« chambre de justice est établie pour examiner la conduite de ses
« ministres, et pour mettre de l'ordre dans ses finances; il pardonne à
« quelques coupables, il en punit d'autres. Le prince Menshikoff
« fut un de ceux qui eurent besoin de sa clémence; un jugement
« plus sévère qu'il fut obligé de prononcer contre son propre fils
« remplit d'amertume une vie si glorieuse. »

Dans cette intrigue où M. Scribe appelait au secours de son bel
esprit, de son invention et de son dialogue ingénieux, ces deux
grands fantômes: le czar Pierre le Grand et l'impératrice Catherine,
il y avait comme un souvenir du *tyran de Padoue*, avec moins de
vraisemblance. « Écoutez! mon lit souillé se change en tombe. Cette
« femme doit mourir, je l'ai décidé. Je l'ai décidé trop facilement
« pour qu'il y ait quelque chose à faire à cela... Une femme qui a
« toujours eu l'air triste et préoccupé devant moi, qui ne m'a jamais
« donné d'enfants... Et puis, voyez-vous, la haine est dans notre
« sang, dans nos familles, dans nos traditions... Il faut toujours
« qu'un Malipieri haïsse quelqu'un... »

Il y avait une scène où la czarine amoureuse du jeune Sapieha
est forcée par son maître et seigneur de contempler ce jeune homme
qui gravit en ce moment les marches de l'échafaud. A chaque marche
augmentait la terreur de cette infortunée; à chaque marche elle rap-

prochait de son cœur le poignard qui l'allait percer... Pierre le Grand, qui ne voit pas une faiblesse, une pâleur sur le front de la czarine décidée à mourir, s'écrie enfin : « Elle est innocente ! » En même temps il fait signe au bourreau, qui délivre le comte Sapieha.

Dans cette étrange scène, et plus voisine du mélodrame que de la tragédie, mademoiselle Rachel était terrible et touchante à la fois. On frémissait ! on avait peur !

Le succès fut grand le premier jour ; la ville entière, attentive, émerveillée, éprouva le plus vif plaisir à ces complications infinies ; ce fut une louange unanime, ou peu s'en faut, de la grâce et de la beauté, de l'élégance et des habits de mademoiselle Rachel. Singulière aventure. Elle était devenue un entretien dans la ville pour la coupe et pour la richesse de ses vêtements ! Les dames la citaient comme une mode ; elles s'inquiétaient de son négligé au premier acte, de sa robe de bal au second acte, de son manteau de cour à l'acte suivant. Ses broderies, ses perles, ses diamants, ses couronnes, devenaient autant de motifs pour que la foule arrivât à son théâtre. Interrogez la recette de *la Czarine*, et la recette vous répondra : *Phèdre*, *Andromaque* ou *Pauline !* Le chiffre est le même, et la foule est aussi pressée. Enfin le Théâtre-Français, dans ses plus grands jours, avec Racine et Corneille, il n'a jamais été plus suivi, plus rempli que pour *la Czarine*, à ce point que la dix-huitième et dernière représentation de *la Czarine* a produit la somme de cinq mille quatre-vingt-treize francs et vingt centimes ; cent francs de plus que la salle n'en peut contenir !

Mais quoi ! c'est justement ici, dans le succès suprême et dans cet empressement à l'applaudir, que se montre au grand jour le bon sens de mademoiselle Rachel. La voilà donc applaudie, écoutée et fêtée autant qu'Adrienne Lecouvreur elle-même ! Eh bien ! ce grand succès la gêne et lui fait honte ; elle en est inquiète, et la voilà qui s'interroge et qui se répond à elle-même qu'elle n'est pas faite uniquement pour réussir par la pompe et par l'éclat du costume ! Êtes-vous donc une coquette, ô Rachel ! et cela vous convient-il de changer si sou-

vent de parure afin d'éblouir les badauds de Paris? Ainsi elle se parlait tout bas, ajoutant que l'heure approchait où elle prendra congé de la ville et de ses domaines héroïques. Quoi donc! représenter *la Czarine*, un drame en prose, à l'heure définitive, au moment suprême, à la veille du départ, quand on ne sait pas si l'on reviendra, au contraire, quand on est sûr, hélas! de ne pas revenir!

Cette idée était insupportable, et tout de suite oubliant ces fantaisies, renonçant à ces broderies, à ces diamants, à ces perles, à ces couronnes, elle revint en toute hâte à l'œuvre, au poëme, aux passions, à la vie, à l'accent même de ses premiers jours. En vain on la prie, en vain on lui remontre qu'elle ne peut pas, qu'elle ne veut pas, qu'elle ne doit pas renoncer à *la Czarine* en pleine fête, en plein succès... elle y renonce, à tout jamais elle y renonce. Et puisque aussi bien elle n'a plus que sept représentations à donner au Théâtre-Français, elle va jouer de façon qu'elle soit à tout jamais honorée et pleurée, et posée aux sommets des plus grands artistes de l'art dramatique, à côté de Talma, et plus haut certes que mademoiselle Clairon. Donc, loin d'ici les fantômes, les vains ornements et les colliers d'or! Rendez son vieux théâtre à mademoiselle Rachel. Rendez-lui ses premiers poëmes qui seront aussi les derniers : *Cinna* (5,359 fr.), *Polyeucte* (5,509 fr.), *Mithridate* (5,118 fr.), *Horace* (5,588 fr.), *Mithridate* (5,721 fr.), *Polyeucte* (5,546 fr.), *Phèdre* enfin, si longtemps débattue et dont elle avait fini par faire son chef-d'œuvre. Adieu suprême! et qui produisit une dernière recette de 5,803 fr. La première représentation d'*Horace* avait produit (et c'était beaucoup) 303 fr.

Voici son compte au Théâtre-Français : Du 12 juin 1838 au 23 mars 1855, mademoiselle Rachel a joué mille soixante-trois fois, et ces mille soixante-trois représentations ont produit quatre millions trois cent soixante-neuf mille trois cent vingt-neuf francs quinze centimes. Elle a joué toute l'année 1838 et toute l'année 1839, elle a joué même au bénéfice de mademoiselle Mars. Elle eut trois mois de congé en 1840; elle en eut un second de trois mois en 1841,

en 1842 et l'année suivante. Elle fut malade un mois en 1843, un mois en 1844 ; elle ne prit que deux mois de congé en 1845, l'année suivante elle en eut six, quatre en 1847, deux en 1848, janvier et février, mais tout le reste de l'année elle fit un service actif, et si rude, que la Comédie entière lui écrivit une lettre officielle, disant que mademoiselle Rachel « l'avait sauvée. » En effet, le secours lui vint de Camille, de Phèdre et de *la Marseillaise*.

En 1849, le secours lui vint d'*Athalie* et d'*Adrienne Lecouvreur*. Trois mois de congé la conduisirent jusqu'au mois de septembre. Elle joua tout novembre; le quinze décembre elle fut en grand danger. Les huit premiers mois de 1850 furent très-laborieux pour mademoiselle Rachel ; après un congé de quatre mois elle reprit son service avec un grand zèle. Six mois de congé en 1851, trois mois en 1852.

En 1853, le 1er mai, mademoiselle Rachel s'absente, hélas! toute une année. A peine elle est de retour (30 mai 1854) de son voyage en Russie, il lui faut courir au secours de sa sœur Rebecca mourante. Le jour du 15 août, mademoiselle Rachel rentre par *Andromaque*, et ce fut sa dernière rentrée...

En même temps, qui la voudrait suivre à Londres, à Berlin, à Rome, à Moscou, à Saint-Pétersbourg, à Genève, à Varsovie et d'un bout de la France à l'autre, qui voudrait raconter ces fêtes, ces victoires, ces cités réveillées, ces rois et ces reines, ces peuples entiers qui viennent au-devant de l'idole, et qui rendrait compte aussi des peines, des fatigues, des fièvres, des extases de la Melpomène errante, à quels excès d'enthousiasme elle fut exposée, et quels ennuis s'emparaient de cette âme en peine aussitôt qu'elle avait quitté entièrement Paris, *sa grande ville*, on n'en finirait pas de raconter...

Elle aimait l'aventure, elle aimait les dangers du grand chemin. Elle racontait de la façon la plus pittoresque et la plus piquante les abîmes, les tempêtes, les montagnes franchies et descendues, les dangers qu'elle avait courus. Évidemment ces souvenirs ne lui

déplaisaient pas ; elle s'y arrêtait avec plus de complaisance, à coup sûr, que lorsqu'elle parlait de ses couronnes, de ses sceptres, de ses enchantements, de ses amitiés illustres, de ses grandeurs.

Mais c'était Paris qu'elle aimait ! Elle en aimait le bruit, le mouvement, les luttes. Elle aimait son bon accueil, elle s'accommodait même des rancunes de son parterre, et cela, toutes les fois qu'elle s'était absentée trop longtemps, lui plaisait et la charmait de forcer Paris à l'applaudir. Paris, c'était elle-même ! Elle en était l'enfant, la joie et l'orgueil ; elle en était la fête et l'inquiétude. A peine elle eut quitté le Théâtre-Français pour l'Amérique, elle trouva que ses adieux n'étaient pas assez complets et qu'elle n'avait pas pris un congé suffisant de sa ville adoptive. Alors elle joua encore quatre ou cinq fois ses grands rôles sur le Théâtre-Italien. Jamais elle n'avait joué avec plus d'ardeur véhémente et plus de zèle ! Hélas ! quels adieux ! Comme elle se rattachait à cette renommée, à cette ovation populaire ! On eût dit qu'elle ne voulait plus partir et qu'elle était applaudie, ici même, pour la première fois, tant elle avait gardé le souvenir énergique et l'attrait passionné de ses chers et merveilleux commencements ! tant elle était restée au fond de l'âme, au fond du cœur, la petite et tremblante Rachel !

Donc elle partit ! Cette fois elle partit pour ne plus revenir... Hélas ! comment est-elle revenue en effet? Hélas ! ce n'étaient pas les pressentiments qui lui manquaient ! Ce n'étaient pas les prières, les remontrances, les bons conseils ! Elle-même, en quittant l'Angleterre où elle s'était embarquée, elle pleurait, semblable à sa douce héroïne Marie Stuart. Parfois même elle était tentée de s'arrêter et de revenir « au plaisant pays de France... » Elle partit !...

« Mon Polyeucte touche à son heure dernière :
« Pour achever de vivre, il n'a plus qu'un moment... »

XXXV

Après sa mort, par une précaution touchante, les amis de mademoiselle Rachel ont reçu, de sa part, les lettres qu'ils lui avaient écrites. Elle les avait réunies elle-même de sa main mourante, et, ne pouvant plus les conserver, elle les rendait, comme un souvenir suprême, aux amis qu'elle avait conservés. Parmi ces lettres on en choisit deux ou trois qui donneront une idée approchante de ces regrets, de ces appels, de ces conseils :

…« Croyez-moi, Rachel, il faut retirer cette imprudente démission, et tenez ceci pour constant que votre œuvre et votre vie à venir sont attachées au théâtre, et que, si vous abandonniez cette force et cette gloire où vous êtes, vous en auriez un éternel repentir. Songez donc à vos belles soirées ; songez à la foule attentive et curieuse ; au poëte ému, à la critique impatiente, à l'intime émotion du premier vers, à l'applaudissement définitif ! Quiconque a bu à cette coupe, une seule gorgée, en a pour le reste de ses jours à sentir le goût du breuvage enivrant ; à plus forte raison s'il a vidé la coupe jusqu'au fond, et s'il s'est enivré de la douce liqueur. Je ne suis qu'un petit artiste, moi qui vous parle, à peine si je suis suivi de quelques lecteurs, mais, s'il me fallait renoncer à mon lundi de chaque semaine, à coup sûr j'aimerais mieux mourir, tant ça me charme et ça me plaît de parler au lecteur et de lui raconter ce que ma tête a rêvé et ce que mon cœur a pensé. Ainsi pas d'excuse à une retraite prématurée ! Heureuse, le théâtre augmente et double votre joie ; en deuil, le théâtre est une consolation. Rappelez-vous Henriette Sontag ! Elle s'en va au plus beau moment de la grâce et du charme… vingt ans après elle saisit le premier prétexte, elle revient… à peine la veut-on reconnaître, et, l'infortunée ! elle est morte à la peine. Elle vivrait heureuse, honorée et forte, si elle avait chanté aussi longtemps qu'ont duré ses beaux jours. La belle affaire, après tout, de se reposer à trente ans !… »

« Je vous écris, de ma plus belle main, qu'il faut absolument, à cette heure, surmonter le deuil que vous portez, vous montrer forte, sinon

héroïque, et songer, même en l'honneur de votre aimable Rebecca, si cruellement et si tôt perdue, aux devoirs qui vous restent à accomplir.

« Ces devoirs sont de deux sortes : vous avez votre jeune famille dont vous êtes la force et l'appui ; vous avez votre père et votre mère et votre frère et vos sœurs dont vous êtes la joie et l'espérance. Où donc voulez-vous que votre bon père et votre excellente mère trouvent du courage, sinon dans l'âme et dans le cœur de leur *petite Rachel* ?

« Pour accomplir ce double devoir il faut vivre ; il faut se défendre contre ces découragements funestes ; il faut songer à donner l'exemple ; en un mot (entendez-moi bien), vous *n'avez pas le droit* de succomber au milieu de votre carrière, au plus beau moment de votre renommée, à l'heure où ce grand art que vous avez ressuscité par tant de batailles péniblement gagnées attend de vous une nouvelle résurrection !

« Certes, vous avez beaucoup fait déjà, mais que de choses vous restent à accomplir ! Voyez combien facilement le public parisien oublie, en si peu d'instants, le respect qu'il doit aux chefs-d'œuvre, et voyez qu'il ne demande qu'un prétexte pour revenir en toute hâte aux petites comédies, au petit art dramatique, au drame hurlé, aux vaudevilles non chantés ; c'est vous seule, entendez-vous, qui êtes la vie et l'âme de ce grand corps, expirant sous le malaise universel.

« Si vous abandonnez ce cadavre à lui-même, c'en est fait, pour vingt ans, de l'art sérieux ; nous n'avons plus rien à attendre de la poésie, et les vrais poëtes, que vous allez priver de leur appui naturel, maudiront votre nom et votre gloire qui étaient leur dernière espérance. Ainsi, plus vous êtes à l'abri des coups de la fortune vulgaire, et plus c'est un devoir pour vous de ne pas quitter la partie et la bataille avant l'heure. Eh ! dans le cabinet même où je vous écris, il n'y a pas déjà si longtemps que je vis entrer l'enfant sans nom, qui venait tremblante de jouer Camille en présence de vingt spectateurs !

« Je n'insiste pas aujourd'hui, j'attendrai, s'il vous plaît, pour reprendre mon discours, que vous soyez plus forte et mieux portante. Allons, courage ! allons, laissez pénétrer le rayon dans ce beau nuage et l'espoir dans ce pauvre cœur ! »

« Mon cher enfant !

« Je ne veux pas vous laisser partir sans vous envoyer mes meilleurs, mes plus sincères et mes plus paternelles tendresses. Vous êtes aussi mon enfant, je vous ai vu naître et grandir, je vous ai vu marcher et toucher au but! A cette heure un peu de fatigue, un grand malaise, et tant d'intimes regrets du théâtre absent, vous éprouvent cruellement! Soyez forte, ayez bon courage! Abandonnez votre âme à l'espérance et votre corps à ces vents tièdes et propices, à ce voyage, à cet Orient, à ce soleil, à ces astres cléments qui vous attendent et qui vous rendront forte, heureuse, inspirée, à tant d'honnêtes gens qui vous aiment et à ce grand art de la tragédie que vous avez ressuscité et qui n'a pas d'autre avenir que sa Rachel. »

XXXVI

Et maintenant elle entrait dans son agonie; elle était mourante; elle appartenait à la mort. Elle seule à cette heure elle n'avait plus d'espérance. Aux yeux de tous elle était encore une Muse... à ses propres yeux, elle était une morte. Cependant elle saluait son peuple avec le geste d'Apollon lui-même. Elle avait tout à fait ce genre d'éloquence, la *grandiloquentia* dont parle un ancien; même elle redoublait de zèle et de ferveur, tant elle savait qu'elle allait disparaître, et si vive était sa suprême ambition de laisser un profond souvenir. Ainsi à peine elle eut quitté pour toujours le Théâtre-Français, elle donna coup sur coup au Théâtre-Italien une suite brillante de représentations où elle fut tour à tour l'Émilie et la Phèdre, la Camille et la Pauline éclatante. Absolument elle voulait mourir debout, et elle tenait, la vaillante,

A faire honte aux dieux qui l'avaient condamnée !

O misère! ô profession sans pitié! « J'ai disséqué mademoiselle Duthé, et j'y ai pris grand plaisir, » disait Rameau le fou; c'est

notre histoire avec toutes ces grandes comédiennes prématurément emportées par la mort. Point de relâche et point de répit. « Encore! encore! Encore aujourd'hui Phèdre ou Monime, et tu mourras demain! » C'est un mot de la foule impitoyable. On dit que les sauvages dévorent leurs parents devenus vieux ; nous sommes pires que ces sauvages-là : les êtres qui nous ont le plus charmés, nous les écrasons sans pitié, même n'eussent-ils que vingt ans. Pour un cheveu de moins sur ce front glorieux, pour une seule ride à ce sourire, et pour un sanglot réel dans ces feintes douleurs, nous immolons sans pitié nos victimes. Infortunée, hélas! Parce que hier encore elle amusait la foule, et parce que le peuple enchanté de sa parole applaudissait à son geste, à sa grâce, à sa beauté, il lui faut recommencer aujourd'hui le drame qu'elle jouait hier.

L'infortunée, elle a tous les droits du monde hormis le droit de souffrir pour son propre compte. Elle nous doit sa maladie aussi bien que ses jours de santé. Elle a la fièvre, eh! tant mieux, son sourire en sera plus tendre et son regard plus charmant. Si le souffle a manqué à sa voix brisée, à la bonne heure! Hermione en sera plus terrible, et Phèdre en sera plus touchante. — Infortunée, ils ont tiré grand parti, ces admirateurs féroces, de son agonie. En vain nous savons que lassée, abattue et tremblante, tu ne saurais même te mouvoir dans ta maison silencieuse... il faut marcher encore, et mourir, s'il le faut, à cette horrible tâche. On nous affirme, et nous en sommes sûrs, que si tu continues à marcher dans ce sentier de ronces, tes pieds seront ensanglantés... Ton pas même n'en sera que plus dramatique! Ton cœur est malade autant que ta poitrine; ton âme souffre, et voici que ton crâne est brisé sous les plus violentes contraintes... Que nous font ton âme et ton cœur?

C'est ton plus beau rôle et le plus terrible, entends-tu? de souffrir pour nous plaire et nous amuser une heure. C'est le rôle de ton foie d'être dévoré par le vautour, le rôle de ton cœur d'être horriblement contracté par le malaise indicible des tortures nerveuses; le spasme est dans la tâche abominable que tu accomplis chaque

jour. L'agonie est dans ton rôle, et la torture est dans ta profession de grande artiste. Ainsi souffre et devant nous, en plein public, en pleine rue, et, si tu meurs un beau soir à notre bénéfice, alors nous t'aurons vue aussi cruellement torturée, c'est-à-dire aussi grande tragédienne que tu peux l'être! Meurs donc aujourd'hui, nous te disséquerons demain.

Ainsi parlent les vrais amateurs de la tragédie! Ils ressemblent à cet Anglais, assistant aux représentations de Van-Amburg, dans l'espérance que le dompteur de monstres sera enfin dévoré par ses tigres et ses panthères. Que voulez-vous? Il faut bien pardonner quelque chose à l'enthousiasme du métier!

Il y avait beaucoup de cet empressement féroce dans les derniers empressements de la foule aux dernières représentations de mademoiselle Rachel, ou, pour mieux dire, en ces jours de fièvre, en ces soirées presque surnaturelles : c'était un mélange incroyable, et des deux parts, de joie et de peine, de regrets et d'attendrissements. Tantôt le parterre à son aspect était immobile, impassible et mécontent... tantôt il battait des mains avec frénésie... Il l'eût battue, il se mettait à l'adorer. — Ne t'en va pas, disait-il, ne t'en va pas, je suis le plus grand roi de ce bas monde, et moi seul, moi seul, entends-tu? je puis dignement récompenser ton génie. O cruelle ! ô vagabonde ! Je vous aime et je vous aimais de toutes mes forces ; je n'avais que pour vous des applaudissements et des couronnes : pourquoi donc m'abandonner si vite? Est-ce que, par hasard, vous connaissez un plus grand seigneur que moi-même, le parterre de Paris? On nous a dit, il est vrai, que la reine d'Angleterre était allée au-devant de Votre Seigneurie, qu'elle vous avait accablée de ses empressements et de ses amitiés, mais, quand la chose serait vraie, est-ce que votre bonne sœur Victoria d'Angleterre (avec son bracelet : *Victoria Reine à Rachel !*) aurait la prétention de l'emporter sur moi, le parterre de Paris? Apprenez, mon enfant, que je suis le roi du monde!

Apprenez, ô ma Rachel, que je suis le maître absolu, non pas de

deux ou trois méchants royaumes, comme l'Irlande, l'Écosse et l'Angleterre, mais le souverain tout-puissant de la gloire et de la renommée ; je les fais, j'en dispose ; à mon gré je les donne ou je les prête, ou bien je les retire, et tant pis pour ceux qui m'abandonnent ; tant pis pour qui s'en va tout au loin chercher des bruits menteurs, une renommée frivole, une gloire de hasard! Ainsi le parterre se parlait tout bas à lui-même... Éloquent silence, et silence cruel !

Cependant mademoiselle Rachel, muette, interdite, défaillante et qui comprenait si bien les moindres paroles de son peuple, elle cherchait en vain le bruit, le mouvement, l'admiration, le long murmure qui lui annonçait naguère la présence de son public, que dis-je? de son esclave!... Il arrivait parfois que l'esclave s'était émancipé ; le bruit s'était fait calme et sérieux ; toute joie était arrêtée en ces âmes vindicatives. O misère! cette fille tant aimée, dont le seul regard faisait battre à la fois tant de cœurs, il y avait des moments où son peuple la regardait comme une étrangère...

Il avait des yeux pour ne plus la voir ; il avait des oreilles pour ne plus l'entendre... Alors bientôt, soudain, quand elle avait courbé la tête assez longtemps, elle bondissait comme une lionne, elle se réveillait comme le taureau sous l'aiguillon. La voilà, belle, intelligente et superbe, au delà de tout ce que nous savions de son intelligence et de son orgueil, qui ramenait à la vraie et sincère tragédie, en même temps qu'aux proportions les plus correctes, son geste, son regard, sa voix même... Une fois rentrée dans les difficiles sentiers de la tragédie, elle les suivait d'un pas net et ferme, à ce point que le parterre oublieux de toutes ses rancunes l'acclamait et la proclamait comme une reine. On eût dit un amoureux des grandes coquettes du beau monde, qui brise un instant sa chaîne pour la reprendre. On se boude, on s'insulte, on se récrie, on se redemande les portraits et les lettres ; oui, mais on s'aime à la rage.

Telle est l'histoire de ces dernières représentations. Commencées dans le silence et dans une froideur marquée, elles

se terminaient, à coup sûr, dans l'enthousiasme et dans la passion.

On se boudait, on s'interrogeait de part et d'autre, et cependant à certain cri, à certain geste, à certain regard irrésistibles, c'étaient des adorations et des admirations sans fin. Elle était irrésistible en ces dernières luttes contre le mal qui la dévorait toute vive, et son feu, en un clin d'œil, avait fondu toutes les glaces. A peine en scène elle s'emparait de l'âme entière de son auditoire et d'un enthousiasme qui touchait au grotesque. A la dernière représentation de *Mithridate* (hélas! Monime, une œuvre exquise et la plus touchante création de Racine!) un jeune homme, un des fanatiques les plus violents de mademoiselle Rachel, grand admirateur de Corneille et de Racine par-dessus le marché, était arrivé de très-bonne heure dans sa loge. Il avait attendu avec cette joie douloureuse qu'amènent avec eux les grands événements de la vie, et quand la tragédie commença, jamais vous n'avez vu homme attentif à ce point. A la fin, au dernier acte, voilà notre homme qui bat des mains et se réjouit de toutes ses forces. « A la bonne heure! » s'écriait-il. Et comme un de nous s'étonnait de cette joie intempestive à un homme grave : « Vous avez donc retrouvé votre Rachel? » lui disait-on. « Oui, certes, reprit-il; mais ce n'est pas de Rachel qu'il s'agit. Savez-vous ce qui est écrit sur le bandeau de Monime?... » On le regardait comme s'il était devenu fou! « Oui, reprit-il, avez-vous pu lire, écrits en lettres gothiques, ces deux mots latins sur le bandeau : *Altitudo tua?...* » Si vive et si grande étaient l'inquiétude et l'admiration!

Elle partit enfin; elle prit congé en pleurant de tous ceux qui l'aimaient, leur faisant jurer qu'ils ne l'oublieraient pas, absente. Au départ, elle redoublait de grâce et de tendresse; elle avait pour chacun et pour tous les paroles les plus charmantes. Cette heure de son départ pour les États-Unis était une heure suprême, et je me rappelle fort bien qu'un soir, à son piano (souvent, en effet, je l'ai déjà dit, l'ancienne élève de Choron reparaissait), elle chantait à voix

basse et d'un accent déchirant le grand air de Judith Pasta, une tragédienne de sa famille :

> O patria ! dolce e ingrata patria alfine
> A te ritorno ; io ti saluto, o cara
> Terra degli avi miei ! Ti bacio e questo
> Per me giorno sereno ;
> Comincia il core a respirarmi in seno !
> Amenaide !

Elle disait si bien cette élégie héroïque, elle en avait si bien pris le sens et l'accent mêlés de joie et de douleur, que l'on se demandait si elle n'était pas Judith Pasta elle-même. Ce même soir elle raconta comment mademoiselle Mars avait quitté le théâtre, et elle dit que mademoiselle Mars était bien heureuse : elle avait été aussi loin que son art pouvait aller ; elle avait poussé au delà de toutes les limites sa jeunesse et sa beauté ; ce même soir encore, enfant de Molière et de Marivaux, mademoiselle Mars avait été tour à tour Elmire et Lisette, et son peuple enchanté avait souri, avait pleuré. A la fin mademoiselle Mars et son peuple s'étaient séparés pour ne plus se revoir, sinon aux jours solennels des grandes représentations, quand Célimène était assise aux premières loges du théâtre, et que son peuple se retournait pour l'admirer encore une fois et pour l'applaudir. « Oui, disait mademoiselle Rachel en soupirant, mademoiselle Mars est bien heureuse, et quelle mort plus douce et plus calme, à l'heure où l'aride vieillesse exige enfin sa proie... et quelles funérailles !... » De ces funèbres honneurs elle n'avait rien oublié.

Plus l'heure approchait de ce départ, et plus s'augmentait la tristesse. En vain elle se savait appelée, attendue par tout un peuple, au delà de l'Océan ; en vain les plus légitimes et les plus vastes espérances s'ouvraient devant elle ; en vain elle se disait qu'après ce voyage elle était à jamais la souveraine *des deux mondes*, et que l'Amérique manquait à sa fortune... elle frémissait à la seule idée de ces deux cents représentations qu'attendaient les Romains et les

Athéniens des États-Unis. Sa tristesse était au comble. A aucun prix elle n'eût renoncé à ce voyage..... et pourtant, quand elle voyait ce qu'elle allait quitter, elle fermait les yeux, comme si elle eût été sur le bord d'un abîme ! Son hôtel même était un deuil pour mademoiselle Rachel. Elle en avait fait l'asile orné de sa fortune ; elle y avait entassé des merveilles : livres, bronzes, tableaux, porcelaines, miroirs, boiseries, corniches, lambris ; un plafond de Muller, un buste de Canova, le portrait de son aïeule, Adrienne Lecouvreur, et tout au sommet de l'hôtel, dans les mansardes, un petit lit d'enfant sur lequel elle aimait à dormir, réfugiée et cachée au delà de ses splendeurs. Et quitter tout cela ! quitter tout cela !

Elle voulut s'embarquer à Southampton pour New-York, non pas sans prendre aussi congé de l'Angleterre où elle avait beaucoup d'amis. Londres avait adopté volontiers la grande artiste que Paris avait mise en lumière, et, la retrouvant pour la perdre si vite, Londres lui fit le même accueil qu'il avait fait à madame Malibran morte aussi jeune que l'était Rachel (7 octobre 1836). *Maria Felicia* morte à vingt-huit ans, écrasée par le travail ! Ces adieux, à Londres non moins qu'à Paris même, furent tristes de part et d'autre, et mademoiselle Rachel embarquée sur le *Pacific* s'écriait, pâle et tremblante : *Adieu, plaisant pays de France !...* à la façon de son héroïne, Marie Stuart.

Nous ne la suivrons pas dans ses derniers voyages pleins de gloire et de périls, de fortune et d'abandon, d'enthousiasme et de souffrance. Son départ, son séjour triomphant et déplorable à New-York, son arrivée à la Havane, où devait mourir, si misérablement, victime de sa tendresse maternelle, une des plus charmantes créatures de ce bas monde, avec la Malibran, avec la Rachel, mademoiselle Sontag, n'appartiennent pas à cette histoire ! Un ami de mademoiselle Rachel, la voyant éperdue, et perdue en ces pays si nouveaux, écrivit de Paris un injuste feuilleton où il déclarait que les Américains étaient indignes d'entendre *Andromaque*, *Athalie*, *Esther*, *Mithridate*, *Polyeucte* et *Cinna*... Les États-Unis répon-

dirent, ce qui était vrai, qu'ils étaient restés les sincères et sympathiques admirateurs de ces chefs-d'œuvre et de leur interprète, ajoutant qu'ils comprenaient parfaitement l'impatience et les regrets de la critique française, au souvenir de cette enfant que la critique, à bon droit, regardait comme son chef-d'œuvre...

Ainsi elle revint de ces lointains pays, abattue, affligée, et cette fois tout à fait mourante. Elle retrouva sa mère et ses amis qui déjà la pleuraient, et pleurante elle-même, elle comprit qu'elle devait chercher un climat moins rude et des cieux qui lui fussent plus cléments. Elle erra ainsi, calme et silencieuse, sous le ciel de l'Égypte et dans les eaux paisibles du vieux Nil, les bateliers du Nil se montrant *la Siti* et saluant sa barque errante, comme on salue un mystère. A la fin, n'en pouvant plus, elle voulut revoir une dernière fois tout ce qu'elle aimait, et elle employa ses forces dernières à rentrer dans ce Paris, sa première conquête et son dernier amour.

Ainsi chaque jour, que disons-nous? même une heure apportait un changement dans cette frêle existence, héroïquement disputée à la mort.

XXXVII

Le jour même où mademoiselle Rachel quittait Paris pour n'y plus revenir que dans les ténèbres du cercueil, elle voulut se lever de très-bonne heure, et, comme on lui représentait qu'il n'était pas temps de partir, et qu'elle pouvait reposer encore, elle répondit qu'elle avait fait un vœu, qu'elle avait un pèlerinage à entreprendre, et que sa famille et ses amis lui apporteraient leurs adieux au chemin de fer, qui la devait emporter dans le Midi. Elle dit cela d'un ton net et sans réplique : il fallut obéir, et l'on remarqua seulement que depuis longtemps elle n'avait montré tant d'impatience à quitter sa maison. Quand elle fut vêtue et prête à partir, elle monta dans sa

voiture, et de cette place Royale où ses instincts l'avaient poussée, à la façon d'une princesse du xviie siècle qui veut mourir dans une maison convenable aux grandes funérailles [1], elle se fit porter, en passant par le Gymnase, où sa gloire naissante avait jeté sa première lueur, aux abords de son domaine, de son royaume et de son théâtre, aux abords du Théâtre-Français. La matinée (il n'était pas six heures) était froide et voilée; on n'entendait pas un bruit dans la ville encore endormie, et le vaste édifice était plongé dans un profond silence, une solitude immense. A peine, à travers la vapeur matinale, si l'on distinguait les portes fermées, le balcon désert, la muraille inerte et la porte obscure où l'enfant-Rachel avait frappé si souvent, mais en vain, de sa petite main amaigrie et roidie par la faim, par le froid !

O porte insensible à tant de vœux, à tant d'espérances! Il avait fallu si longtemps attendre et languir sur ce seuil de fer! Cette porte étrange a des habitudes cruelles : elle s'ouvre aux nouveaux venus, à l'heure où l'on ne va plus au théâtre, au milieu de la belle saison, en plein été, quand la nuit tiède invite au loin les âmes paresseuses aux rêves des belles nuits oisives. « C'est par là que j'ai passé, se disait la pauvre femme, enfouie au fond de sa voiture; oui, c'est par là que j'entrai pauvre et jeune, et seule, et tremblante, pour représenter la Camille d'*Horace*. Ah! visions décevantes! La salle était vide, et pourtant il me semblait que le grand écho de ces voûtes qui se souvenaient de Talma, de mademoiselle Georges, de mademoiselle Duchesnois, de Joanny et de mademoiselle Mars, répétait déjà mes paroles. La salle était vide, et pourtant je comprenais que mon royaume était là, mon royaume et ma domination! A peine une âme ou deux m'écoutaient, sympathiques à mes douleurs, à mes colères, à mes passions; mais bientôt ces deux âmes, jointes à la mienne, allaient se répandre au dehors, et la solitude et le silence d'aujourd'hui feront demain déjà, d'un bout de l'Europe

[1] ...Pulchrisque per urbem funeribus ferri....

à l'autre, un grand murmure...» Ainsi elle se rappelait cette illustre et poétique soirée du 12 juin 1838, le soir de ses débuts sans nom, et l'étonnement des comédiens eux-mêmes lorsque, arrivée à l'imprécation, Camille, au lieu de crier aux quatre vents du ciel sa vengeance et sa colère, imaginait de les dire à voix basse et de gronder à la façon du tigre à qui l'on veut arracher sa proie. Elle avait deviné cela toute seule, et toute seule elle s'était dit qu'elle allait ranimer la tragédie au cercueil !... Telle fut sa première vision dans cette ombre matinale. « Hélas! mes dix-huit ans, disait-elle; hélas! ma jeunesse, et mes premiers transports, et les premières louanges, et le premier triomphe, où donc êtes-vous? où donc êtes-vous? »

Dans les ombres du froid matin, elle vit aussi se glisser les anciennes tragédiennes et les anciens tragédiens qui semblaient lui faire obstacle; elle entendit les rumeurs, les réclamations, les grandes paroles de l'ancien art dramatique; elle vit s'avancer contre elle un grand abîme appelé la *tradition*. La tradition ne voulait pas de ces luttes, de ces hardiesses, de ces transports, de ces colères, de ces mépris, de toutes ces véhémences inconnues; la tradition s'opposait à cette façon d'agir et de parler... Mais quoi! la petite Rachel était forte, hardie et légère, et d'un pas leste elle franchissait l'obstacle et brisait la tradition. *Fortissima Tyndaridarum!* Elle était Grecque en effet, elle avait retrouvé les traces effacées; elle appartenait à la royale et sanglante famille; elle était née au milieu de votre pourpre, Agamemnon, le roi des rois; elle était la fille aînée d'Homère et de Sophocle, Athénienne autant qu'on peut l'être... Et pendant que la tradition et les vieillards se lamentaient de ses *caprices* (ils appelaient cela des caprices!), elle étudiait ces échos divins que plus tard elle devait lasser.

Ah! quelle ardeur et quel spectacle, un pareil esprit libre enfin de se manifester au monde attentif! Quelle fête et quelle émeute, cette irrésistible inspiration surgissant tout d'un coup du silence et de l'abandon des vieux oracles, et les arrachant à ce sommeil que l'on

ce théâtre ouvert aux barbares, ce n'étaient plus que Francs, Gaulois, Allemands, Suèves, Gépides et le reste du flot qui monte, enfin toutes sortes de barbares et de barbaries, des gens qui ne savaient que tuer et maudire, des soldats sans aveu, des rois sans couronnes, des poëtes sans pardon, des soldats qui brisaient les vases sacrés à coups de hache, et parmi ces affreux tyrans, incessamment retranchés derrière es créneaux de leurs châteaux forts, quelques pauvres femmes sans force et sans soutien. Des agneaux qui tendent le cou au boucher! Rien de réel et rien de vivant, rien de sincère et de vrai dans tout ce moyen âge affreux de meurtre et de trahison, de sang et de fer, dont les hurlements féroces nous épouvantaient sans nous intéresser.

Voilà pourtant à quels sauvages furent immolés les Grecs de Racine et les Romains de Corneille!... Et voilà aussi les premiers barbares que mademoiselle Rachel a mis en fuite! Ainsi elle écrasa de son premier pas la fausse tragédie et la vaine imitation de la tragédie ancienne! Ainsi elle épouvanta d'un vif, limpide et glorieux regard, les Pépin, les Charlemagne, les Charles Martel, les Louis XI, les Agnès de Méranie, les Rosemonde, les Frédégonde et les Brunehaut.

Tel fut son premier bienfait. Elle nous délivra de la tragédie abominable des petits bâtards de Corneille. En même temps elle nous rendit, avec quelle grâce et quel à-propos charmant, vous le savez, messieurs, le poëme héroïque, amoureux, guerrier, touchant, écrit avec des larmes, des pitiés, des douleurs. O visions de son intelligence et de son labeur! Le jour dont je parle, à la porte du Théâtre-Français, que ses beaux yeux saluaient d'un adieu éternel, elles sont apparues à mademoiselle Rachel pour la dernière fois! A son dernier geste, à son dernier ordre, aussitôt la Clytemnestre a reparu entre son amour maternel et ces grands crimes qui l'ont faite si touchante et si terrible! Aussitôt l'Agamemnon s'est montré, tel que nous avons appris à le connaître, au milieu des capitaines et des rois de l'*Iliade*.

En même temps Iphigénie, obéissante et résignée, a salué la tragédienne qui l'avait rendue à nos admirations et à nos larmes :

> Fille d'Agamemnon, c'est moi qui la première,
> Seigneur, vous appelai de ce doux nom de père...

Ce rôle d'Iphigénie était une élégie, et quand mademoiselle Rachel la récitait, on eût dit, vous en souvenez-vous ? que cette élégie, après trois mille années, était une émotion nouvelle, tant elle était dite avec un charme incroyable et tout nouveau !

Ainsi l'un après l'autre, au milieu de ces vapeurs matinales et des brouillards qui l'entouraient, mademoiselle Rachel a revu tous ses rôles. Elle s'est enivrée à plaisir des rages d'Émilie et des imprécations de Camille ; elle a entendu retentir à son oreille impatiente les fureurs d'Hermione et les plaintes d'Aménaïde ; elle était Iphigénie, elle était Monime, Esther, Phèdre, Athalie, et Chimène et Junie. Ah ! les beaux jours, quand dans cette rue, en ce moment déserte, accourait la ville entière, et quand cette salle ardente, avide et curieuse, la contemplait de tous ses regards, l'applaudissait de toutes ses mains, de tout son cœur et de toute son âme ! Était-ce assez de gloire, assez de bonheur, assez de fortune, et quel enchantement, pour cette enfant de tant de miracles, de remuer tous les esprits, de remplir tous les cerveaux !

Triomphes éclatants, incomparables : ni madame Pasta la grande, et madame Malibran, une idole, et mademoiselle Taglioni, quand elle dansait la *Sylphide*, et mademoiselle Mars elle-même... mademoiselle Mars à son apogée, à la fois Célimène et Sylvia, entre Molière et Marivaux, même la Dorval quand elle s'en va haletante à travers les drames échevelés, et rien de ce qui touche enfin à l'exercice éclatant de ces grands arts qui sont le charme et la passion de tout un peuple, ne saurait se comparer à l'extase, à l'apothéose, à l'enivrement de cette enfant-Rachel, devenue en un jour l'idolâtrie et l'amour de ce grand Paris, unique ouvrier des

grandes renommées. Que Paris, aux débuts de sa Rachel, était heureux de se retrouver si jeune encore, et de retrouver, en même temps, tout ce respect pour les chefs-d'œuvre, avec tant d'ardeur à les entendre et d'orgueil à les applaudir!

Il faut dire aussi que pendant les dix premières années de son triomphe et de sa beauté, quand elle s'enivrait la première à ses propres extases, mademoiselle Rachel était une artiste incomparable avec toute autre artiste. Elle était la vie et la grâce en personne. Inspirée autant qu'on peut l'être, et cependant son inspiration même indiquait une réserve extrême, une heureuse et sage prudence. Elle se trompait souvent, mais c'était l'erreur d'une intelligence, et quand elle était dans la bonne voie, aussitôt elle s'élevait, sans peine et sans effort, par un don de sa nature, et par les seules qualités de son esprit, au plus haut point où la haine et l'amour, la pitié et la terreur aient jamais porté une simple mortelle. Et non-seulement elle dédaignait les sentiers frayés, mais encore elle ne les connaissait pas. Elle allait, obéissante au génie invisible. Elle allait fière et calme, et d'un pas sûr, au but lointain qu'elle seule elle entrevoyait dans la chambre obscure de son cerveau. En ces moments glorieux, tant pis pour le spectateur qui résistait à sa puissance, et tant pis pour le comédien qui n'oubliait pas la tradition, lorsqu'il jouait à côté de cette émancipée!

En effet, tantôt elle échappait d'un bond à ce comédien malhabile, et tantôt, à l'heure où la tradition voulait que la comédienne arrivât haletante et furieuse... il la trouvait à ses côtés, froide, immobile et calme et sans pitié!

La voyez-vous encore? Assistez-vous encore à ces représentations dont l'écho est presque une persécution pour ceux qui l'ont bien exécutée?... Au moment où commençait sa tâche ardente, elle allait au gré du poëme, elle allait au gré de son âme. Elle arrivait pâle et mourante, et sans jeunesse; on eût dit un fantôme, et que cette enfant allait mourir.... « Le dieu! voici le dieu! » Soudain cet anéantissement fait place à la vie, à la force, à l'éclat suprême.

jour, dans cette éloquente et silencieuse contemplation, au seuil du Théâtre-Français, les batailles qu'elle a livrées en l'honneur de l'art moderne, et qui, par les malheurs des temps et pour le malheur des poètes, furent des batailles stériles et difficiles à gagner. Ainsi elle était Cléopâtre et lady Tartuffe; elle était Diane et Rosemonde, et la Czarine, son dernier rôle. Et pendant qu'elle détournait la tête de ces mégères, elle accordait un doux sourire à Lydie et surtout à sa chère Lesbie, et puis enfin la voilà qui pleure à l'aspect de sa création la plus vivante et la plus populaire : « Est-ce toi, mon amie? est-ce toi, Adrienne? ô mon héroïne! ô mon adoption! ô ma renommée!... » Elle pleurait sa douce Adrienne... Hélas! elle avait, le jour de sa mort, l'âge même d'Adrienne Lecouvreur!

A la fin, l'heure du départ était proche, il fallait partir; un ami vint qui arracha mademoiselle Rachel à sa muette et dernière contemplation. La voiture, au pas, quitta cette place funèbre, et l'on dit que la malheureuse Rachel se penchait encore pour jeter un coup d'œil sur les sombres murailles de ce grand théâtre où tout frémissait, où tout pleurait à sa parole, où elle avait réveillé tant de choses, et même la *Marseillaise*, obéissante à regret à la voix d'Hermione, de Camille et de Junie!

Adieux tout remplis de tristesse ! Elle avait l'intime assurance qu'elle ne reverrait plus jamais ces voûtes solennelles, ce seuil assiégé, cette porte où la foule attendait sa sortie à minuit afin de la revoir un instant, cette galerie où, sous l'habit de Melpomène, elle avait obtenu les honneurs d'une statue en marbre héroïque!... Elle savait que sa vie était passée, et que désormais sa voix serait impuissante à répéter un seul des vers de son père Corneille. Ainsi songeant, elle arriva au chemin de fer où ses amis et ses parents l'attendaient pour lui dire un adieu qui n'était rien moins que l'adieu suprême. En vain elle voulut marcher, il fallut la porter sur un fauteuil. Elle sourit encore une fois à la foule attristée, puis, calme et pensive, elle ferma les yeux, comme si elle eût voulu emporter avec elle toutes ses visions.

RACHEL AU CANNET
(trois mois avant sa mort.)

C'en était fait cependant; le sacrifice était accompli; et pour jamais Monime avait lacéré sa couronne. Phèdre avait déchiré ses voiles, Iphigénie en pleurant avait déposé son dernier baiser sur les bandelettes sacrées[1]; Athalie avait brisé ce sceptre « où ne poussent plus ni feuilles ni rameaux. » Lesbie avait étouffé son moineau, Cléopâtre avait jeté au sphinx sa coupe épuisée. En ce moment commençait l'extrême agonie... Au bout de trois mois, après des souffrances que nul ne dira jamais, cette incomparable artiste, ramenée au milieu du deuil universel, vint rejoindre en son humble tombeau sa chère et poétique Rebecca, morte avant l'heure, et morte, elle aussi, dans la douleur, dans l'épuisement, dans l'insomnie... Et maintenant elles reposent sous le même gazon, celle-ci prêtant sa gloire à celle-là !

Un mot peut servir pour expliquer mademoiselle Rachel tout entière, et c'est le mot d'un héros mourant. Quand il mourut épuisé de gloire et vaincu par les passions, entouré de tant de victoires et lassé de tant de plaisirs : « Monsieur de Sénac, disait le maréchal de Saxe à son médecin qui pleurait, ne pleurez pas... j'ai fait un beau rêve... » Un rêve au delà de l'infini !

Ce dernier départ la conduisit à la maison mortuaire, près de Cannes, chez M. Sardou. Elle emmenait avec elle sa sœur Sarah, la plus vigilante, la plus dévouée et la meilleure des gardes-malades; ainsi, jusqu'à l'heure suprême, elle fut entourée à la fois par ses parents et par ses amis, des soins les plus tendres. A peine la nouvelle eut circulé que mademoiselle Rachel était mourante, arrivèrent de toutes parts des conseils, des *ordonnances*, des médecins promettant de la guérir. Rien n'était plus simple et plus facile, à les entendre[2], et pour peu que la grande artiste eût été obéissante à ces conseils elle était sauvée. On lui conseillait le bain, la fleur d'oranger, le marron sauvage en guise de café.

1. Ultima virgineis tum flens dedit oscula vittis.
2. *Les dernières heures de mademoiselle Rachel*, par M. le docteur Tampier, 1 vol. in-18 (1858).

l'allaitement par une nourrice; on lui conseillait l'homœopathie, le magnétisme, et l'eau de *Lechelle*, et l'iode, et l'huile de foie de morue, ou tout au moins des escargots écrasés dans le sucre candi... Elle écoutait, bienveillante, toutes ces ordonnances; elle n'en suivait aucune; elle disait, comme Mirabeau : *dormir!* Elle appelait l'opium à son aide; elle était calme, à ce point qu'un médecin prêtant l'oreille aux bruits de sa poitrine en feu, la malade se moquait de lui d'un geste qu'elle avait appris lorsqu'elle était encore le petit Pierrot. C'était à rire!... et à pleurer!

Mais enfin Dieu la prit en pitié. A bout de souffrance, au bout de ses forces, brûlée par l'insomnie et par la fièvre, elle expira sans se plaindre, en Romaine, en digne enfant de Corneille. Un témoin oculaire de cette mort illustre, un témoin dévoué, M. le docteur Tampier, dans un accent très-sympathique et très-vrai, a raconté les derniers moments de mademoiselle Rachel. « Elle expira le 3 janvier 1858, à onze heures du soir. La mort l'envahit peu à peu, comme fait l'orage envahissant les quatre parties du ciel... Elle s'était préparée, et d'avance elle avait réglé le détail de ses funérailles. A son moment suprême l'excès même de la souffrance avait coloré son visage, et quand elle entendit dans la chambre voisine retentir, par la voix des prêtres d'Israël, les chants de l'agonie, elle était si belle, et son regard intelligent était si rempli de reconnaissance et de tendresse ineffables! »

A peine expirée, le ciel, serein jusqu'alors, se couvrit d'un nuage; une grande tempête éclata, et ce fut à la lueur des éclairs que mademoiselle Sarah, sa sœur, et Rose, sa fidèle servante, la contemplèrent pour la dernière fois.

La nouvelle de cette mort, trop prévue, hélas! remplit d'un deuil immense la ville entière, et ce fut un grand événement. Les poëtes l'ont pleurée, et parmi ces poëtes, une voix touchante, écoutée entre toutes les voix (M. Paul de Saint-Victor), fit entendre un véritable chant funèbre :

« Au milieu de son drame de *Faust*, disait-il, au centre de ce

sabbat grandiose où tourbillonnent tous les fantômes et tous les monstres du moyen âge. Goethe fait surgir la noble figure de l'Hélène antique. Tout d'un coup la scène change : l'azur et la lumière d'un beau jour de la Grèce dissipent les ténèbres des nuits germaniques. A la place des noirs donjons et des gothiques cathédrales, s'élèvent par enchantement les blanches colonnades du palais d'Argos. Où végétait la mandragore, fleurissent le myrte et le laurier-rose. Un chœur de vierges, vêtues de lin, défile sur la scène dans l'ordre des bas-reliefs. En tête, marche la fille de Léda, le front ceint du bandeau royal, le pied chaussé du cothurne épique, majestueusement enveloppée dans les grands plis de ses voiles. Une divine cadence règle ses attitudes; ses moindres mouvements sont empreints d'une grâce solennelle; elle marche dans l'air transparent qui la baigne avec une eurythmie souveraine; elle parle, et la mélodie homérique découle de ses lèvres.

« Telle fut l'entrée de mademoiselle Rachel au théâtre, lorsqu'au milieu des licences pittoresques du nouveau drame, elle apparut subitement, drapée dans la tunique des statues. Ce fut une révélation et un enchantement. Quelque chose de semblable à l'effet que produisit cette grande Vénus trouvée à Milo, qui, à peine tirée de la poussière, réduisit au rang inférieur les prétendus chefs-d'œuvre de l'art. La beauté classique si longtemps méconnue et défigurée s'était incarnée dans cette enfant d'élection. Ce n'était pas seulement Corneille et Racine, c'était Eschyle et Sophocle qu'elle faisait revivre. La tragédie française se dépouillait avec elle de ses airs d'emprunt et de convention, et reprenait sa grandeur antique. On avait l'illusion d'un type athénien égaré dans le monde moderne, et continuant sa vie idéale au milieu de nos dissonances et de nos laideurs. Qui ne se rappelle ce masque délicat et terrible, ces yeux pleins d'une flamme noire, ce geste parfait et rare, ces attitudes d'une si haute sculpture, cette démarche tantôt impérieuse comme l'entrée d'une reine, et tantôt glissante comme l'allure d'une divinité?

« Le vers résonnait sous cette voix mordante, qui frappait l'alexandrin à l'effigie des médailles! Quelle attention profonde, quel calme dominateur! Quelle vie rapide circulant à travers les silences, les mouvements, les regards, et l'air même! Quelle façon souveraine d'entrer, de s'asseoir, d'interpeller, de sourire! A quelle dignité plastique elle élevait et maintenait les plus violentes passions de ses rôles! Vous souvient-il de la pudeur brûlante dont elle voilait les désirs de Phèdre, de ses magnifiques colères d'Hermione, de la radieuse explosion de foi qui, au dénoûment de *Polyeucte*, illuminait son front d'un feu d'auréole, de ses imprécations de Camille, pareilles au sourd grondement de la louve romaine? Enfin de quelle grâce loyale au dénoûment de *Cinna*, elle désarmait son âme et la rendait à Auguste... comme une guerrière qui rend son épée?

« Maintenant, voilà ces âmes grandioses et touchantes rentrées, pour toujours peut-être, dans le silence du livre et dans la nuit du passé. Elles disparaissent avec la jeune Muse qui leur avait prêté la seule forme digne de les revêtir. Ce beau théâtre tragique, qui occupe le sommet de l'art et que cette voix inspirée remplissait de foule et de bruit, va se recouvrir d'obscurité et rentrer dans la solitude; le rideau s'est abaissé sur lui, en même temps que le linceul sur la tragédienne. Il m'apparaît déjà désert et mélancolique comme le Colisée. Nous ne vous reverrons plus, tragiques héroïnes, personnifications délicieuses des grandeurs de l'âme, des puretés et des émotions du cœur! Vous allez redevenir des beautés sans corps, des sourires sans lèvres, des larmes sans paupières; l'esprit seul désormais vous contemplera de la même façon qu'il conçoit l'idée ou le rêve. L'image de Rachel se confondra avec les traits divins que l'imagination vous prête. Nous garderons cette ressemblance dans notre mémoire; nous ne la distinguerons point de votre chœur idéal, pas plus qu'on ne distingue l'une de l'autre, dans un musée ou dans un jardin, des statues blanchies par le crépuscule.

« Il est beau de mourir ainsi, en emportant avec soi la clef d'un

temple, le secret d'un sanctuaire, la destinée d'un art. Rachel s'est éteinte dans l'éclat de son génie et de sa beauté ; elle laisse l'impression pure d'un chef-d'œuvre brisé, d'un marbre détruit. Elle touchait à ce point culminant de la jeunesse, à partir duquel il n'y a plus que pentes à descendre, illusions à perdre, couronnes à laisser aux broussailles des sentiers arides. La vie ne lui a pas dévoilé le visage sévère qu'elle réserve à ceux qui n'en finissent pas avec elle.

Sa rapide existence a eu l'entraînante démarche d'une ode en action : elle s'est épuisée à briller, à triompher, à vaincre, à cueillir des palmes, à ramasser des couronnes. On dirait qu'elle avait le pressentiment[1] de sa fin précoce, tant elle a mis de hâte à étendre sa renommée, à propager ses conquêtes ! Les théâtres des deux mondes l'ont vu passer sur leur scène. Elle avait attelé l'hippogriffe ailé à ce char de la Tragédie que l'antiquité nous montre traîné par des bœufs à son origine. Elle a eu le prestige et l'ubiquité d'une apparition. C'était la Muse oiseau, *Musa ales*, dont parle le poëte. Sachant que la tragédie chantait par sa voix son chant du cygne, elle s'épuisait à le répéter.

« Elle est morte avec cette grâce et avec ce courage qu'elle mettait à faire mourir, sur la scène, les victimes de la poésie. Pauvre Rachel ! que de fois elle mourut avant de mourir ! Que de fois elle a

1. Elle avait en elle-même toutes sortes de superstitions et d'intimes frissons. Lorsqu'elle revint d'Égypte au printemps de 1857, deux poëtes de ses amis la vinrent saluer, et comme elle était triste et souffrante plus qu'à l'ordinaire, ils voulurent la plaisanter de ces tristesses : « Riez ! disait-elle, et moquez-vous du nombre 13 !... Et pourtant rappelez-vous ce dîner de la place Royale, chez M. Victor Hugo, après la reprise d'*Angelo ?* Nous étions treize en effet... et voyez ce qui est arrivé ! — Madame de Girardin est morte au plus beau moment de sa gloire ; madame Arsène Houssaye est morte en pleine jeunesse, en pleine beauté ; Pradier est mort frappé d'un coup de sang ; Alfred de Musset est mort ; Perrée, un brave homme et si jeune encore, il est mort ; le comte d'Orsay est mort ; ma pauvre Rebecca est morte ; Gérard de Nerval s'est tué, de ses mains, dans la rue de la Lanterne à la porte d'un égout, — et moi, *me voilà !* En voilà neuf, les quatre autres, Hugo, madame Hugo et ses deux fils... pis que morts... ils sont dans l'exil !... Maintenant riez du nombre *treize*... et moquez-vous ! »

répété son agonie véritable, qu'elle savait si prochaine ! Qui se souvient aujourd'hui, sans émotion, de ce dénoûment d'Adrienne Lecouvreur, sur lequel elle répandait tant d'éclat funèbre? L'actrice qu'elle représentait s'enveloppait, pour mourir, de la pourpre tragique; elle croyait être en scène et déclamait d'une voix convulsive des fragments décousus de ses rôles. Cette agonie dramatique possédée par les poëtes, ces vers en délire qui sanglotaient sur cette bouche égarée, ces grandes ombres de la poésie grecque qui surgissaient à l'évocation de la fille de Corneille, pour lui faire cortége jusque dans la tombe, toute cette grandiose mise en scène de la dernière heure nous frappe aujourd'hui comme un présage vérifié.

« Je vois encore la sublime et effrayante pantomime qui exprimait l'ineffable, qui figurait l'invisible, l'évanouissement de l'âme... de l'âme immortelle... Ainsi elle jouait avec l'aiguillon de la mort, et la dernière fois qu'elle se montra sur la scène, ce fut pour essayer ce linceul de théâtre, qu'elle allait sitôt revêtir.

« De toutes les gloires, celles du théâtre sont sans doute les plus éphémères. En partant, le comédien ne laisse ici-bas de son talent que ses costumes au vestiaire. La voix, l'accent, le geste, les manières ne se fixent ni ne se transmettent. *Umbra!* dit l'inscription du mausolée d'une église romaine; c'est l'épitaphe de la science. *Nihil!* lui répond tristement un tombeau voisin; c'est celui de l'art de la scène. Rien! rien qu'un souvenir vague, la fumée d'un lustre, les lambeaux d'une affiche, les débris d'un masque, l'écho d'un applaudissement!

« Mais la mémoire de mademoiselle Rachel reste liée au souvenir d'un art aboli. Elle fera partie de sa gloire passée, comme la colonne d'un temple écroulé participe à sa ruine et au respect qu'elle inspire. Il est probable, en effet, que la tragédie est morte avec elle. Le courant que suit ce siècle, et que chaque jour élargit, l'entraîne aux antipodes de la Grèce classique. L'idéal disparaît de la littérature, du théâtre surtout, qu'envahissent et accaparent les imitations positives de la vie réelle. Le genre de beauté unique et sacrée dont

mademoiselle Rachel était l'expression sera bientôt relégué dans les bibliothèques et les musées...

« Honorons d'un souvenir pieux et reconnaissant la noble femme qui a modulé la dernière plainte et versé la dernière larme de la Muse antique. »

Elle mourut, le troisième jour du mois de janvier, et la nouvelle de sa mort arriva presque en même temps que ses lettres et ses vœux *d'une bonne année*. Elle mourut un dimanche, et le samedi suivant, après une attente cruelle, son double cercueil de plomb et de noyer fut introduit dans ce vaste appartement de la place Royale, qu'elle avait loué tout exprès, disait-elle (avec un sourire!), pour que ses amis y fussent à l'aise le jour de ses funérailles. Son hôtel, disait-elle encore, était trop petit et trop doré, il n'avait pas été bâti pour les fêtes de la mort. Par un étrange accident, nous pouvions saluer, de ce salon funèbre de la place Royale, en attendant le signal du maître des cérémonies, la maison poétique et glorieuse du poëte exilé, le logis de Victor Hugo lui-même, hospitalier rendez-vous de tout ce qui fut naguère la beauté, le talent, la jeunesse et le vrai mérite! O révolutions! qui mettaient porte à porte la mort de la classique Rachel, l'exil du rénovateur Victor Hugo.

Le jour était sombre et pluvieux; la foule était énorme et silencieuse. A ces obsèques d'une artiste populaire étaient accourus tous les amis de la poésie et des grands artistes. Mais qui pourrait se souvenir de tous les noms? MM. Halévy, Alexandre Dumas, Jules Sandeau, Édouard Thierry, Léon Gozlan, Théophile Gautier, Paul de Saint-Victor, Charles Edmond, Adolphe Dumas, Mérimée, Auguste Barbier, Méry, Mario Uchard, Arsène Houssaye, Édouard Houssaye, Achille Denis, Louis Ratisbonne, John Lemoinne, Paulin, Latour de Saint-Ybars, Michel Lévy, Barthet, l'auteur du *Moineau de Lesbie*, Henri Murger, Aubryet, Taxile Delord, Georges Bell, Arnould Frémy, Caraguel, Edmond Texier, Albéric Second, F. Girard, Monselet, Émile Fontaine, Villemot, Félix Solar, Émile de Girardin; j'en oublie, et beaucoup, dont le nom m'échappe.

M. Villemain honorait ce grand cortége ! Il marchait à côté de M. Viennet, le dernier et le plus énergique représentant de ce grand art de la tragédie. Arrivaient en même temps plusieurs membres de l'Académie française, à savoir : M. Scribe, M. Sainte-Beuve, M. Vitet, M. de Rémusat, M. Lebrun, l'auteur de cette *Marie Stuart*, si chère à mademoiselle Rachel ; M. Alfred de Vigny, qui l'avait rêvée dans le rôle de Kitty Bell ; Émile Augier, qui pour elle avait fait tout un drame ; M. Legouvé, qui lui avait donné *Adrienne Lecouvreur*, à qui elle avait donné *Louise de Lignerolles*; M. Ponsard était là aussi, songeant à *Lucrèce*, à *Charlotte Corday*, à ses plus beaux rêves...

« Les cordons du poêle, parsemés d'immortelles et d'étoiles, étaient tenus par MM. le baron Taylor, Geffroy, de la Comédie-Française, Auguste Maquet, Alexandre Dumas. Plus d'une comédienne intelligente s'était mêlée à ces funérailles : les deux sœurs Augustine et Madeleine Brohan, madame Rose Chéri et madame Guyon, mademoiselle Hugon et mademoiselle Fix, madame Doche et madame Plessy, mademoiselle Georges, et sa digne élève mademoiselle Jane Essler.

« M. Raphaël Félix, ce père au désespoir, accompagné de son fils et de M. Michel Lévy, l'ami de la famille, conduisait le deuil, tenant par la main le plus jeune enfant de Rachel. L'autre enfant, l'aîné, le fils du comte Walesky, était retenu en Suisse par la fièvre et par cette grande douleur d'une perte irréparable.

« Venaient ensuite la plupart des artistes des théâtres de Paris.

« La division des beaux-arts était représentée par MM. Camille Doucet, Cabanis et Pelletier qui, plus tard, présidant la distribution des prix du Conservatoire, a rendu toute justice *à cette figure antique, aux proportions les plus nobles et les plus solennelles !*

« La commission des auteurs dramatiques avait envoyé son président, M. Auguste Maquet, et son bureau tout entier, auxquels s'étaient joints MM. Louis Lurine, Delacour et Marc Michel, membres de la commission.

« La presse, elle aussi, avait envoyé à ces funérailles ses plus dignes et ses meilleurs représentants.

« A une heure le cortège arrivait au cimetière du Père-Lachaise où frémissait d'impatience une foule immense de spectateurs.

« A peine les portes du cimetière israélite ont été ouvertes pour laisser passer le cercueil, la foule s'est précipitée avec une violence que les agents de la force publique n'ont pu comprimer.

« Beaucoup d'invités n'ont pu trouver place dans l'enceinte trop étroite de ces tombeaux.

« Dès que le cercueil est arrivé sur le bord de la fosse, ouverte à côté du tombeau de l'humble Rebecca, M. Isidor, le grand rabbin du consistoire israélite de Paris, a récité les prières en langue hébraïque.

« Il a ensuite prononcé une allocution en français, dans laquelle il a commencé par rendre hommage au grand talent qui venait de s'éteindre. Sa présence, a-t-il ajouté, venait donner un démenti public aux bruits qui avaient couru sur la conversion de Rachel. Certes elle avait trop d'intelligence pour ne pas mourir dans la religion de ses pères.

« Rachel est donc morte israélite, a-t-il dit en terminant. Demandons à Dieu d'accueillir avec bonté et indulgence cette pauvre femme si tôt moissonnée dans sa gloire! »

M. Battaille, vice-président de la Société des artistes dramatiques, a pris ensuite la parole; au milieu du recueillement universel, il a dignement loué la grande artiste, *au nom de l'Association des artistes dramatiques, au nom des misères secourues et des souffrances adoucies!*

« Oui, messieurs, la femme qui est là fut charitable; et de sa généreuse main, aujourd'hui glacée, nous avons reçu pour les comédiens pauvres une aumône presque royale.

« Vous l'ignorez, j'en suis sûr, car elle ne connaissait pas la vanité de la bienfaisance.

« Ce que vous ne saviez pas non plus, c'est que vingt fois, dans vos fêtes de charité, elle seconda nos laborieux efforts du prestige de son incroyable talent et de ses offrandes. Aussi les pauvres demandent-ils leur

part dans ce deuil immense ; aussi réclamons-nous le droit de mêler nos larmes aux larmes des amis et des parents éplorés, afin que rien ne manque à la solennité de cette lugubre fête.

« Il n'en pouvait être autrement, messieurs ! Rachel appartenait à cette famille des artistes que la charité n'implora jamais en vain, et qui poursuit d'un égal amour la charité et la bienfaisance.

« Elle lui appartenait comme les astres appartiennent au firmament qu'ils embrasent, comme les pierres précieuses appartiennent aux souterraines demeures qu'elles illuminent.

« Elle lui appartenait par le cœur, par ce cœur mal connu, calomnié, j'ose le dire, en faveur duquel j'atteste la douleur navrante de parents qu'elle chérissait. »

Un des auteurs de *Valeria*, M. Maquet (M. Jules Lacroix, son digne collaborateur, n'était pas loin) prit la parole au nom des auteurs et compositeurs dramatiques ; il déplora ce *génie* et cette *gloire*, avec tant de *jeunesse* et tant de *puissance*.

« Aux humbles talents, elle apporta son prestige et comme un reflet de sa radieuse lumière. Aux illustres, elle ajouta sa perfection plus qu'humaine, et les révélations imprévues d'un inépuisable génie. Toutes ses créations, argile ou bronze, sont empreintes d'un caractère de force et de majesté qu'on ne retrouvera plus. Elle emporte ses secrets, et les anciens dieux de l'art sont partis avec elle.

« Son nom seul, ce nom populaire, faisait de chaque représentation une solennité, de chaque succès un triomphe. Un tel auxiliaire exaltait partout l'émulation et décuplait les forces. Que d'éminents services elle eût encore rendus à notre littérature ! Après avoir tant fait pour les œuvres du passé, n'eût-elle pas inspiré, à leur tour, celles du présent et de l'avenir ? Car tel est le privilège des génies comme le sien : autour d'eux tout grandit, tout s'éclaire. Ils font hausser partout le niveau de l'art...

« Recevez, Rachel, pour nos devanciers et pour nous, l'hommage de la reconnaissance des auteurs dramatiques. C'est un tribut que le poëte ne paie jamais assez large à l'artiste son interprète. Dans cette noble alliance qui les unit, tous deux créent, tous deux combattent, chacun a droit à sa part de la victoire.

« La vôtre sera grande et belle. Dieu vous favorise à l'égal de ses plus

chers élus. En vous reprenant à l'apogée d'une gloire sans rivale, dans la toute puissance de la beauté, de la jeunesse et du talent, il ceint à jamais votre front de cette triple auréole; il vous consacre trois fois à l'immortalité. »

Une autre voix s'est fait entendre aux abords de ce tombeau, et dans ce discours improvisé par la douleur présente, après avoir rappelé les grands deuils dont il est question dans le poëme de Virgile, où l'on voit les parents déposer au bûcher le corps de leurs fils expirés avant eux, cet ami de mademoiselle Rachel, qui l'avait suivie en tout son travail, terminait son humble discours par ces paroles qui furent accueillies d'un assentiment unanime :

« Messieurs, l'heure est sévère et la journée est sombre, et voici déjà bien longtemps que nous n'avons pas d'autre occupation que d'aller quérir tantôt dans les riches maisons, tantôt sur le seuil de l'hôpital les braves gens qui étaient la force et l'espérance de la glorieuse et poétique époque de 1830. Hélas! nous avons déjà accompagné à leur demeure dernière Augustin Thierry, le père de l'histoire; Alfred de Musset, le poëte de la jeunesse et de la vie heureuse; hier, Béranger traversait la ville de Paris en deuil de son poëte; Eugène Sue était déposé silencieusement dans la terre de l'exil. Nous avons vu mourir le grand peintre Paul Delaroche, un des fidèles esprits de son siècle; un autre jour nous avons déposé l'honnête politique Manin à côté de sa fille Émilie dans le tombeau hospitalier d'Ary Scheffer; le lendemain, vous avez vu passer, entouré du respect des populations, le général Cavaignac; et maintenant voici que nous rapportons morte, au tombeau de sa sœur Rebecca, la plus jeune et la plus grande artiste de notre âge. Ici reposent en même temps l'éloquente Rachel, et tous les grands poëtes d'autrefois qu'elle avait ranimés de son souffle ingénu et toutpuissant!

« A l'aspect de tant de douleurs, messieurs, notre voix est impuissante; un seul homme aujourd'hui pourrait raconter toutes ces ruines et tous ces deuils. Cet homme est le plus grand poëte de notre âge, et, nouveau Prométhée, il habite un écueil au milieu de l'Océan. Tâchons cependant que ces deuils et ces douleurs nous profitent à nous-mêmes, et que nous en tirions une force, une espérance. Il est vrai que la gloire est d'un accès difficile; mais quoi qu'elle coûte, elle vaut toujours mieux que la misère dont

TABLE DES MATIÈRES

I

La tragédie après Talma. — M. Andrieux. — M. de Jouy. — M. Arnault. — M. Soumet. — M. Lemercier. — Les tragédiennes d'autrefois.................................. 1 — 15

II

Mademoiselle Rachel, enfant. — Le Gymnase. — *La Vendéenne*. — Madame Volnys. — Le chapitre *de la Persuasion* dans Quintilien. — Le génie et la pauvreté...... 15 — 30

III

Le Mariage de raison. — *Malvina*. — Qu'il faut laisser le petit art aux petits artistes. — M. Poirson, le premier protecteur de mademoiselle Rachel. — Le premier début de mademoiselle Rachel au Théâtre-Français. — Les six premières recettes d'*Andromaque*, *Horace* et *Cinna*. — Le soir du 18 août 1838. — Le portrait de mademoiselle Dumesnil, par Talma. — Les conseils d'*Hamlet* aux comédiens. — Le premier feuilleton, en l'honneur de la jeune tragédienne, et le second feuilleton. — L'art et le métier. — Miss Smithson. — L'*Othello* de Shakespeare et l'*Otello* de Ducis.. 30 — 70

IV

La résurrection de la tragédie. — Étonnements des anciens tragédiens. — Les imprécations de Camille. — Voltaire. — Le xviie siècle et le xviiie siècle. — *La tragédie et mademoiselle Rachel*, par M. Cuvillier-Fleury. — Le roi et la famille royale aux représentations de mademoiselle Rachel. — *Émilie*. — *Hermione*. — *Horace*.. 71—102

V

Cinna. — L'empereur Auguste. — Joanny.................................. 102—109

VI

Tancrède. — Le rôle d'Aménaïde. — Le troisième acte de *Tancrède*. — *Iphigénie en Aulide*. — Euripide et Racine. — *Andromaque*. — Mademoiselle Georges et mademoiselle Rachel.. 110—133

VII

Mithridate et le rôle de Monime. — Racine et Corneille. — Cornélie et Camille. — Emprunts de Racine à Plutarque. — Joanny dans le rôle de Mithridate....... 133—142

VIII

L'année 1889. — *Esther.* — Mademoiselle Rachel dans les salons de Paris. — *Nicomède* et la tragi-comédie. — Le rôle de Laodice........................... 142—152

IX

Polyeucte et le rôle de Pauline. — Corneille, l'hôtel de Rambouillet et Port-Royal des Champs. — Voiture critiquant *Polyeucte.* — Pierre et Thomas Corneille..... 153—160

X

Marie Stuart. — Le premier congé et la première *rentrée* de mademoiselle Rachel. — Schiller. — M. Lebrun. — Une lettre de Marie Stuart à la reine Élisabeth. — Walter Scott et le roman du *Monastère.* — Mademoiselle Maxime.............. 161—175

XI

Le Cid. — Les origines du *Cid.* — Guilhem de Castro. — Les deux Chimène. — Lazare le *pauvre,* dans *le Cid,* et le *pauvre* de Molière en son *Don Juan*.............. 175—183

XII

Ariane, tragédie de Thomas Corneille. — Parallèle entre l'Ariane de T. Corneille et l'Hermione de Racine. — L'éloquence et la déclamation..................... 184—189

XIII

Bérénice. — Louis XIV. — Racine. — Henriette d'Angleterre et Corneille. — Mademoiselle Gautier, mademoiselle Champmeslé, mademoiselle Rachel. — *Le peuple.* — La préface de Bérénice. — Racine insulté par les cuistres................ 190—198

XIV

Don Sanche d'Aragon.. 198—199

XV

Phèdre, enfin! — Histoire des premières représentations de Phèdre. — L'*Hippolyte* d'Euripide. — Opinion de M. Arnauld. — Exécration *des petits-maîtres.* — Les plaintes du *chœur.* — La *Phèdre* de Sénèque et la *Phèdre* de Pradon. — Mademoiselle Duchesnois. — *Hermione* et *Phèdre*................................. 200—227

XVI

Oreste. — L'image d'*Électre.* — Les Parisiens et les Athéniens. — L'*Oreste* et la *Mérope* de Voltaire. — Eschyle — Sophocle. — Euripide........................ 228—242

XVII

Mademoiselle Rebecca, la sœur de mademoiselle Rachel. — Les lettres de mademoiselle Rachel à sa *petite Rebecca*.. 243—250

XVIII

Bajazet et le rôle de Roxane. — Comment Racine écrivit *Bajazet*. — *Les Mystères du Sérail*. — LE SPECTATEUR INCONNU. — L'abbé de Lamennais et mademoiselle Rachel.. 251—274

XIX

Athalie. — *Agrippine.* — Athalie insultée. — Une épigramme de Fontenelle..... 274—282

XX

Ici s'arrête le travail poétique de mademoiselle Rachel. — Mademoiselle Rachel a joué la comédie. — Dorine et Marinette. — *Célimène.* — Le critique anglais..... 282—288

XXI

Plusieurs lettres de Rachel à sa mère. — A son père. — A son frère. — A ses sœurs. — A M. Choron. — A M. Saint-Aulaire. — Une lettre de M. Poirson. — Une lettre du comte Pahlen. — Une lettre du prince Odowsky....................... 288—310

XXII

Frédégonde et Brunehaut. — M. Lemercier................................. 310—314

XXIII

Jeanne d'Arc. — M. d'Avrigny. — M. Soumet. — Schiller et *la pucelle d'Orléans.* — La princesse Marie et la statue de Jeanne d'Arc............................ 315—330

XXIV

Judith. — Madame de Girardin. — La tragédie est œuvre virile............. 331—340

XXV

Cléopâtre. — Les poètes modernes et mademoiselle Rachel. — Marc-Antoine et les quatorze Philippiques. — Le *Marc-Antoine* de Shakespeare et de Plutarque... 340—356

XXVI

Lady Tartuffe. — Il y a des vices tout virils. — Molière et Beaumarchais. — Le descendant de M. Orgon. — Elmire. — Un mot de M. Villemain............... 357—373

XXVII

Catherine II par M. Romand. — Ivan. — Bajazet. — Hermione. — Catherine. — Trop de tragédie et pas assez d'histoire!.................................. 373—382

XXVIII

Virginie et Lucrèce. — Un beau récit de Tite-Live. — M. Latour (de Saint-Ybars). — Le *Virginius* de M. Guiraud.. 383—403

XXIX

Lucrèce. — Mademoiselle Rachel vaincue enfin... par mademoiselle Rachel. — *Le Vieux de la Montagne* par M. Latour (de Saint-Ybars)................. 403—418

XXX

Que M. Victor Hugo a manqué à la popularité de mademoiselle Rachel. — Frédérick Lemaître et Robert Macaire. — La pourpre et le haillon. — Parallèle entre mademoiselle Mars et mademoiselle Rachel. — *Angelo tyran de Padoue* et mademoiselle Rachel dans le rôle de la Thisbé. — *Mademoiselle Adrienne Lecouvreur*. — Le bon comédien Régnier, dans le rôle de Michonnet................ 418—439

XXXI

La révolution de 1848. — *Le Moineau de Lesbie* et M. Barthet. — Catulle et la société romaine. — Les poëtes de l'amour................ 440—448

XXXII

Horace et Lydie 449—460

XXXIII

La Marseillaise 461—472

XXXIV

Valeria. — *Rosemonde.* — *La Czarine*................ 473—491

XXXV

Lettres adressées à mademoiselle Rachel................ 492—494

XXXVI

Le départ. — Le dernier rêve. — Les dernières pérégrinations................ 494—501

XXXVII

Adieux au Théâtre-Français. — L'agonie et la mort. — Les funérailles de mademoiselle Rachel 501—524

PARIS. — IMPRIMERIE DE J. CLAYE, RUE SAINT-BENOIT, 7.